FIAMMINGHI A ROMA 1508 | 1608

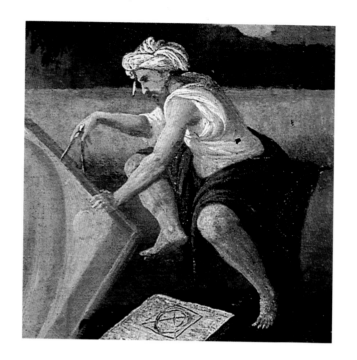

Bruxelles, Palais des Beaux-Arts, 24 février - 21 mai 1995

Rome, Palazzo delle Esposizioni, 7 juin - 4 septembre 1995

FIAMMINGHI A ROMA

ARTISTES DES PAYS-BAS

ET DE LA PRINCIPAUTE DE LIEGE

A ROME A LA RENAISSANCE

1508 | 1608

SOCIETE DES EXPOSITIONS DU PALAIS DES BEAUX-ARTS DE BRUXELLES | SNOECK-DUCAJU & ZOON

Couverture: Maarten van Heemskerck, *Paysage avec l'enlèvement d'Hélène*, (détail), Baltimore, The Walters Art Gallery

D/1995/0012/7 (couverture souple)
ISBN 90-5349-164-3

D/1995/0012/9 (couverture cartonnée)
ISBN 90-5349-166-X

Sous le Haut Patronage de Sa Majesté la Reine

FIAMMINGHI A ROMA 1508-1608

L'exposition est organisée conjointement par la Société des Expositions du Palais des Beaux-Arts de Bruxelles et Comune di Roma - Ripartizione X Antichità e Belle Arti - Palazzo delle Esposizioni

COMITÉ ORGANISATEUR

La Société des Expositions du Palais des Beaux-Arts de Bruxelles
Piet Coessens, Directeur Général
Dominique Favart, Secrétaire Général
Le Palazzo delle Esposizioni de la Ville de Rome
Maria Elisa Tittoni, Directeur

COMMISSAIRES DE L'EXPOSITION

Prof. Nicole Dacos Crifò, Directeur de recherches du Fonds National de la Recherche Scientifique de Belgique et Professeur à l'Université Libre de Bruxelles
Prof. Bert W. Meijer, Directeur du Nederlands Interuniversitair Kunsthistorisch Instituut, Florence et Professeur à la Rijksuniversiteit Utrecht

COMITÉ SCIENTIFIQUE

Dr. Eliane De Wilde, Conservateur en Chef, Musées royaux des Beaux-Arts de Belgique, Bruxelles
Jacques Foucart, Musée du Louvre, Paris
Drs. Wouter Th. Kloek, Hoofd Afdeling Schilderijen, Rijksmuseum, Amsterdam
Dr. Hans Mielke (†), Staatliche Preussischer Kulturbesitz, Kupferstichkabinett, Berlin
Prof. Dr. Konrad Oberhuber, Directeur, Graphische Sammlung Albertina, Vienne
Prof. Fiorella Sricchia Santoro, Université de Naples
Prof. Federico Zeri, Mentana (Rome)

COLLABORATEURS SCIENTIFIQUES

Ornella Francisci Osti, Rome
Taco Dibbits, Florence

avec l'aide du Nederlands Interuniversitair Kunsthistorisch Instituut, Florence et du Fonds National de la Recherche Scientifique de Belgique

EXPOSITION

Coordination générale: Martine Caeymaex
Secrétariat: Ann Flas

SERVICE ÉDUCATIF

Vera Coomans
Ann Flas
Ben Raemaekers

AUDIO-GUIDES

La Chambre des Imagiers

ARCHITECTURE DE L'EXPOSITION

Concept: Paul Robbrecht, Hilde Daem, Brigitte D'hoore
Ingénieur stabilité: Dirk Jaspaert
Réalisation: CIBO, Meyvaert et l'équipe technique de la Société des Expositions du Palais des Beaux-Arts sous la direction de Willy Devis.

ECLAIRAGES

Elma Obreg, Bruxelles

PROMOTION

Ann Flas
Robert & Partners Promotion

PRESSE

Brussels International Services (BIS)

TRANSPORT

Maertens International Transport

ASSURANCE

Boels & Begault

CATALOGUE

Coordination générale
Anne-Claire de Liedekerke

Rédaction finale
Hans Devisscher

Auteurs
Dominique Allart (DA)
Arnout Balis (AB)
Giulia Barberini (MGB)
Claire Billen (CB)
Véronique Bücken (VB)
Nicole Dacos Crifò (ND)
Guy Delmarcel (GD)
Robert Didier (RD)
Molly Faries (MF)
Jacques Foucart (JF)
Carla Hendriks (CH)
Kristina Herrman Fiore (KHF)
Leen Huet (LH)
Alison McNeil Kettering (AMNK)
Wouter Th. Kloek (WK)
Willy Laureyssens (WL)
Bert W. Meijer (BWN)
Catherine Monbeig Goguel (CMG)
Maria Rosaria Nappi (MRN)
Konrad Oberhuber (KO)
Luuk Pijl (LP)
José Luis Porfírio (JLP)
Marijn Schapelhouman (MS)
Peter Schatborn (PS)
Elisja Schulte van Kessel (ES)
Manfred Sellink (MS)
Fiorella Sricchia Santoro (FSS)
Astrid Tümpel (AT)
Emile J.B.D. Van Binnebeke (EVB)
Carl Vandevelde (CVDV)
Christine Van Mulders (CVM)
Zsuzsanna Van Ruyven-Zeman (ZVRZ)
Carel van Tuyll van Serooskerken (CVTVS)
Ilja M. Veldman (IV)
Lena Widerkehr (LW)

Traducteurs
Martine Caeymaex
H. Th. Colenbrander
Dominique Favart
Louise Fredericq
Carolina Gastaldi
Anne-Claire de Liedekerke
Nathalie Trouveroy
Sibylle Valcke
Irène Vandemeulebroecke-Smets
Jeanne van Waadenoijen

*Les étudiantes du groupe italien de 2ᵉ licence
de l'Institut Marie Haps:*
Carmelina Dispenza, Monique Henri, Laurence Philippart,
Pascale Schröder, Anne Thobois, Cécile Vermeiren,
Caroline Verschaffen
sous la supervision de Marnix Vincent et Tiziana Stevanato

Mise en page
Griet Van Haute

Traitement de texte
Sabine Debaere

Le catalogue est édité conjointement par la Société des
Expositions du Palais des Beaux-Arts de Bruxelles
et Snoeck-Ducaju & Zoon, Gand

NOS REMERCIEMENTS A

W. Adler, Padre C. D'Andrea, P. Barber, R.A. Barbiellini Amidei,
B. Bauchau, B. Baumgärtel, R. Baumstark, J. de Barandiarán,
M. van Berge, C. Bernardini, H. Bevers, E. Borea Previtali,
M. Bosanz-Prakken, Padre L.E. Boyle, o.P., H. Bussers,
M. Calvesi, L. Campbell, T. Campbell, M. Capouillez,
F. Cappelletti, M.L. Casanova, Padre G. Casetta, P. Ceschi
Lavagetto, M. Chiarini, K. S. Cock, (†) A. Conti, T. Cooper,
M. Cordaro, B. Crifò, A. Czére, J. Debergh, B. de Boysson,
A. De Longis, M.T. De Lotto, A. De Schrijver, R. de Smedt,
A.M. De Strobel, J.C.L. De Vries, E. De Wilde, R. D'Hulst,
R. Didier, J. Dinkerton, C. Dulière, C. Dumas, A. Emiliani,
S. Ex, G.T. Faggin, M. Faries, Padre Federici, s.J., M. Ferretti,
R. Finesi, M. Floridi, C. Furlan, G. Gaeta Bertelà, C. Gennaccari,
T. Gerszi, J. Giltay, Don D. Gioacchini, C. Goguel, R. Grosshans,
S. Grosso, G. Guidotti, E. Haverkamp Begemann, F. Heckmanns,
K. Herrmann Fiore, C. Herrero Carretero, S. Houtekeete,
L. Huet, M. Jaffé, C. Johnston, H. Kelch, B.P. Kennedy,
W. Laureyssens, A. Le Harivel, M. Léonard-Etienne, M.S. Lilli,
A. Lo Bianco, D. Lüdke, G. Luyten, A. Le Harivel, E. Mai,
M. Mena, L. Meijer, J. De Meyere, L. Mochi Onori, R. Moreira,
M.R. Nappi, Monseigneur J. Nedbal, Abbé A. Noirfalise,
V. Olcese, B. Paolozzi Strozzi, S. Padovani, R. Parma, A. Paulucci,
M. Pellegrini, A.M. Petrioli Tofani, C. Pietrangeli, O. Pujmanova,
J. Porfirio, L. Prosperetti, L. Ravelli, K. Renger, P. Rosenberg,
M. Rossi, A. Rovetta, M. Royalton Kisch, H. Ryan, G. Sacchetti,
E. Safarik, M. Salomon, A. Sanchez-Lassa de los Santos,
R. Santoro, M. Schapelhouman, P. Schatborn, E. Schleier,
B. Schnackenburg, K. Schütz, D. Scrase, V. Serrao, E. Široká,
G.J. van der Sman, J. Spicer, N. Spinosa, S. Staccioli, J. Stock,
S. Strinati, M. Stuffmann, J. Van Tatenhove, S. Urbach,
P. Vandenbroeck, C. Van de Velde, X. Vila, J. van Waadenoijen,
N. Walch, T. Willberg-Vignau, C. Whistler, A. Zwollo

9

SUBSIDES

 Cultureel
Ambassadeur

 Ministerie van Onderwijs
Cultuur en Wetenschappen

Loterie Nationale

SPONSORS OFFICIELS

sabena ⁰

Avec l'aide de la RTBF/BRTN/RADIO 1

Sommaire

Avant-propos

«... en 1968 par exemple, cela n'allait pas de soi d'inviter un artiste pour une exposition, de lui demander de se déplacer. On était prêt à aller chercher ses œuvres, à les mettre en caisse... Mais la tradition, c'était le sédentarisme de l'artiste avec quelques voyages obligés, Tahiti, le Maroc... le besoin d'exotisme. Il faudrait remonter à la Renaissance pour retrouver l'artiste qui se déplace de façon incessante pour travailler à Rome, en Hollande, dans toute l'Europe.»
(Daniel Buren, *Propos délibérés*; Société des Expositions du Palais des Beaux-Arts, Bruxelles 1991)

Le propos de Buren souligne entre autres le fait que le XVI^e siècle annonce le début de la modernité, et que cette époque, du moins en ce qui concerne le comportement de l'artiste, constitue un point de référence plus évident pour l'art contemporain que les siècles qui suivront, lorsque 'les quelques voyages obligés' eurent pour seul résultat 'le besoin d'exotisme'.

Le propos fait également allusion à la force d'attraction qu'exerce un centre et renvoie explicitement à Rome et aux Pays-Bas, c'est-à-dire au thème de l'exposition 'Fiamminghi a Roma'. La migration des artistes et des œuvres a profondément marqué et transformé l'art européen. Celui-ci ne peut être revendiqué par aucune idéologie d'inspiration nationaliste puisque, par essence même, il s'agit d'un art qui ébranle les traditions locales.

En décernant à l'exposition 'Fiamminghi a Roma' le titre d'ambassadeur culturel de la Flandre, tout comme elle l'avait fait pour 'Le Jardin clos de l'âme', la Communauté flamande a fait la preuve qu'elle était disposée à soutenir des projets qui engageaient une discussion. En effet, la signification historique du concept 'Fiamminghi' s'étend bien au-delà des habitants de la Flandre actuelle.

A propos des artistes regroupés dans cette exposition, l'on pourrait observer tout d'abord qu'ils ont abandonné l'art de leur pays au lieu de le propager; l'influence italianisante de Rome sur les Fiamminghi fut bien plus marquée que celle qu'exercèrent ceux-ci en Italie ou à Rome sur la 'scène artistique', un concept moderne qui avait déjà sa pleine signification dans la Rome de l'époque. Très vite cependant il est apparu que le simple fait de voyager ou de résider à l'étranger fut d'un incontestable intérêt pour les peintres flamands les plus importants de ce temps: Bruegel et Rubens.

Parce qu'ils avaient subi et assimilé les influences dominantes d'un centre d'attraction (Rome au XVI^e siècle, Paris au XIX^e, New York au XX^e), les migrants ont de tout temps profondément modifié la culture, surtout celle du pays qu'ils avaient quitté et où ils revenaient parfois. Les transferts culturels qui en sont la conséquence ont forgé l'image de notre monde actuel. A la fin du XX^e siècle, ce processus s'est tellement développé qu'il nous a paru utile d'analyser un modèle historique du phénomène afin de mieux comprendre une position universellement défendue, à savoir qu'à notre époque un tel centre n'existe plus.

C'est la raison pour laquelle il s'imposait d'inscrire l'exposition 'Fiamminghi a Roma' dans la programmation de la Société des Expositions du Palais des Beaux-Arts de Bruxelles. La problématique qu'elle aborde, en raison de son actualité, rejoint le programme d'art contemporain et replace ce dernier dans un contexte historique.

Au niveau de la pratique d'exposition, elle offre une occasion unique d'explorer la relation entre les arts plastiques et l'architecture. Ici, beaucoup d'œuvres d'art ont l'architecture pour thème. Paul Robbrecht, Hilde Daem et Brigitte D'hoore en ont tenu compte en concevant l'agencement de l'exposition. Ils ont donc pris comme point de départ les qualités picturales des œuvres et totalement respecté les qualités spatiales des salles d'exposition conçues par Horta. Le volume original de chaque salle a été conservé et mis en valeur.

Un grand nombre de personnes et d'institutions ont collaboré au projet 'Fiamminghi a Roma' et ce depuis plusieurs années. L'idée de cette exposition a été évoquée pour la première fois par le Professeur Nicole Dacos Crifò à Rome, au cours d'une conversation avec Paul Willems, directeur général honoraire du Palais des Beaux-Arts, à l'occasion d'une rencontre chez Marcel van de Kerchove, alors ambassadeur près le Quirinal. C'est elle aussi qui proposa que le Professeur Bert W. Meijer soit pressenti pour être avec elle commissaire de l'exposition. Ces deux éminents historiens d'art, spécialistes du sujet et de l'époque ont bâti le concept de l'exposition avec une rare détermination et un refus des compromis; ils ont réussi à obtenir le prêt d'œuvres réellement exceptionnelles.

Après eux, je voudrais remercier en tout premier lieu Martine Caeymaex qui, depuis trois ans, a travaillé sans relâche à résoudre tous les problèmes d'organisation de ce projet, tant pour le Palais des Beaux-Arts de Bruxelles que pour le Palazzo delle Esposizioni à Rome.

Nous exprimons nos remerciements à la Ville de Rome qui dès le début a tenu à s'associer à cette réalisation. Madame Maria Elisa Tittoni, Directeur du Palazzo delle Esposizioni, a été pendant tout ce temps le partenaire indispensable.

Nous souhaitons remercier également les membres du Comité scientifique qui nous ont fait bénéficier de tant de compétence et d'enthousiasme. Nous exprimons notre particulière gratitude à l'égard de feu le professeur Hans Mielke qui nous a quittés pendant la préparation de l'exposition.

La Communauté flamande a apporté au projet son soutien moral et financier. Le Ministre-Président Luc Van den Brande et le Ministre de la Culture Hugo Weckx ont décerné à 'Fiamminghi a Roma' le titre d'ambassadeur culturel et ont contribué au financement du projet. Nous tenons à les remercier à titre personnel car ils ont ainsi marqué la confiance des pouvoirs publics vis-à-vis de notre programmation. Pour cette même raison, nous exprimons notre vive reconnaissance à l'égard du Ministère hollandais de l'Enseignement, de la Culture et de la Science. C'est à l'intervention du ministre précédent, Madame Hedi d'Ancona et de Monsieur Aad Nuis, Secrétaire d'Etat, que 'Fiamminghi a Roma' est devenu un projet international grâce aux subsides dont il a bénéficié. Nous voudrions remercier aussi Monsieur Tijmen van Grootheest, qui dirige le Département Arts plastiques, Architecture & Design du Ministère hollandais de l'Aide sociale, de la Santé publique et de la Culture, Direction des Arts plastiques. Nous espérons que notre nombreux public hollandais bénéficiera de cette collaboration renforcée avec les Pays-Bas.

La Générale de Banque en Belgique fut le premier sponsor officiel de 'Fiamminghi a Roma' et permit ainsi d'entamer dans les délais nécessaires la préparation scientifique du projet. Nous lui en sommes particulièrement reconnaissants.

Nous tenons aussi à remercier chaleureusement la Sabena qui a contribué de manière très importante au transport des œuvres d'art et aux voyages de leurs accompagnateurs. Nous exprimons également notre reconnaissance à la Loterie Nationale, notre sponsor structurel qui appuie nos projets depuis tant d'années.

Pour terminer, nous voudrions remercier tous les prêteurs. Après la disparition des artistes, de telles expositions ne peuvent se réaliser que grâce à ceux qui conservent leurs œuvres. Nous adressons un remerciement tout spécial à Madame Eliane De Wilde, conservateur en chef des Musées royaux des Beaux-Arts, membre du Comité scientifique. Elle a sorti des réserves du musée plusieurs œuvres importantes qui seront montrées au public à l'occasion de cette exposition. Elle accueille également un colloque scientifique, poursuivant ainsi une longue tradition de collaboration entre nos institutions.

PIET COESSENS
Directeur Général
Société des Expositions

Pour voir et pour apprendre

Entre la grande saison du xv^e siècle et le triomphe de l'époque de Rubens, la peinture des anciens Pays-Bas a été longtemps négligée. On en retenait à peine quelques noms, parlant souvent de siècle de Bruegel – et faisant de la sorte un choix révélateur. Or les artistes qui exerçaient le métier de peintre à cette époque étaient légion. Dans la seule ville d'Anvers, devenue au xvi^e siècle la grande métropole des provinces méridionales, des centaines de noms sont livrés par les *liggeren*, registres de la guilde qui groupait les artistes. Avec le réveil de la conscience nationale au xix^e siècle, la plupart d'entre eux ont été mal aimés: on ne pouvait leur pardonner d'être allés en Italie et d'y avoir assimilé une culture étrangère; c'était, disait-on, au détriment de leurs traditions les plus profondes; c'était une trahison.

Parce qu'ils s'étaient rendus à Rome (mais aussi à Florence, à Venise, à Milan, à Bologne, à Parme, à Naples et même jusqu'en Sicile), on les appelait des 'romanistes', non sans une forte nuance péjorative.[1] Le terme a été introduit par Alfred Michiels, historien d'art anversois naturalisé français; Eugène Fromentin l'a répandu en 1876 dans *Les maîtres d'autrefois*, étant le seul de son époque à souligner les mérites de ces peintres. L'année suivante, à l'occasion du tricentenaire de la naissance de Rubens, les romanistes ont fait l'objet à Anvers des critiques sans merci de Max Rooses et de Jos Van den Branden, celui-ci rappelant notamment à propos de Frans Floris qu'il était surnommé le Raphaël flamand et que «tout bien considéré, ce n'était que peu reluisant.»

Le ton fut à peine différent en Allemagne, même chez un savant de l'envergure de Max Friedländer, qui a consacré un petit livre aux romanistes en 1922 – en réalité un pamphlet où, pour avoir su unir les traditions du Nord à celles du Sud, le seul à être épargné est Jan van Scorel. Dans la monumentale histoire de la peinture des anciens Pays-Bas qu'il a publiée de 1924 à 1937, l'auteur change radicalement de ton dès qu'il aborde le xvi^e siècle: d'après lui, Quinten Massys aurait provoqué la décadence de la peinture quand il a fondé l'école anversoise. Le savant devient plus explicite quand il présente Jean Gossart, qu'il considère comme arrogant, superficiel et même vulgaire, tout cela étant lié d'après lui au voyage de l'artiste en Italie. Après les volumes xii et xiii de son œuvre, où les

peintres sont passés en revue avec une hâte de plus en plus flagrante, Friedländer était impatient d'en arriver au couronnement de son histoire avec Pieter Bruegel: il le considérait, au même titre que Rubens, comme un isolé «dont on ne peut apprendre l'art ni le transmettre ou l'hériter».

A cette vision romantique, coupée de l'histoire au point d'en être absurde, ont répondu dans les années 1920 les recherches de plus en plus ouvertes aux italianisants menées à Vienne par Max Dvořák et Otto Benesch ainsi que par Friedrich Antal. Grâce aux articles et aux monographies qui voyaient le jour, grâce aussi aux expositions que l'on organisait, nombre d'artistes sortaient de l'ombre, de Gossart à Spranger et aux maniéristes d'Utrecht. Il s'agissait cependant de recherches limitées, touchant le plus souvent un seul nom ou les maîtres d'une seule école, soit en Belgique, soit en Hollande: on n'a jamais considéré le problème dans son ensemble, indépendamment des frontières actuelles, afin de reconstituer la situation des dix-sept provinces des anciens Pays-Bas et des régions avoisinantes, comme la principauté de Liège, qui leur étaient liées du point de vue artistique. Malgré les changements fréquents de frontières, les territoires qui les composaient ont produit en effet une culture unitaire, héritière de l'illustre tradition formée à Bruges avec les frères Van Eyck et à Bruxelles avec le Tournaisien Rogier de le Pasture, devenu Van der Weyden dans la capitale des ducs de Bourgogne. La variété des langues parlées dans ces contrées ne constituait nullement un obstacle. En Italie les hommes qui en étaient originaires étaient considérés comme des *Fiamminghi*, sans aucune distinction. C'est déjà le cas du Hollandais Jan van Scorel, né près d'Alkmaar, qualifié de *flamenco* par l'ambassadeur de Venise qui le vit à Rome en 1524. Afin de désigner leur terre d'origine, ces artistes choisiront cependant de plus en plus souvent le terme *belga*, qu'ils proviennent des provinces méridionales ou septentrionales.[2]

Au xv^e siècle l'Europe était dominée par deux grandes cultures artistiques. Celle du Nord, née dans les milieux de cour avec les frères Van Eyck, était liée à une vision analytique, poussant jusqu'aux extrêmes limites un réalisme qui était prisé du monde entier, jusqu'en Italie et dans la péninsule ibérique. La culture qui s'était imposée à

Après eux, je voudrais remercier en tout premier lieu Martine Caeymaex qui, depuis trois ans, a travaillé sans relâche à résoudre tous les problèmes d'organisation de ce projet, tant pour le Palais des Beaux-Arts de Bruxelles que pour le Palazzo delle Esposizioni à Rome.

Nous exprimons nos remerciements à la Ville de Rome qui dès le début a tenu à s'associer à cette réalisation. Madame Maria Elisa Tittoni, Directeur du Palazzo delle Esposizioni, a été pendant tout ce temps le partenaire indispensable.

Nous souhaitons remercier également les membres du Comité scientifique qui nous ont fait bénéficier de tant de compétence et d'enthousiasme. Nous exprimons notre particulière gratitude à l'égard de feu le professeur Hans Mielke qui nous a quittés pendant la préparation de l'exposition.

La Communauté flamande a apporté au projet son soutien moral et financier. Le Ministre-Président Luc Van den Brande et le Ministre de la Culture Hugo Weckx ont décerné à 'Fiamminghi a Roma' le titre d'ambassadeur culturel et ont contribué au financement du projet. Nous tenons à les remercier à titre personnel car ils ont ainsi marqué la confiance des pouvoirs publics vis-à-vis de notre programmation. Pour cette même raison, nous exprimons notre vive reconnaissance à l'égard du Ministère hollandais de l'Enseignement, de la Culture et de la Science. C'est à l'intervention du ministre précédent, Madame Hedi d'Ancona et de Monsieur Aad Nuis, Secrétaire d'Etat, que 'Fiamminghi a Roma' est devenu un projet international grâce aux subsides dont il a bénéficié. Nous voudrions remercier aussi Monsieur Tijmen van Grootheest, qui dirige le Département Arts plastiques, Architecture & Design du Ministère hollandais de l'Aide sociale, de la Santé publique et de la Culture, Direction des Arts plastiques. Nous espérons que notre nombreux public hollandais bénéficiera de cette collaboration renforcée avec les Pays-Bas.

La Générale de Banque en Belgique fut le premier sponsor officiel de 'Fiamminghi a Roma' et permit ainsi d'entamer dans les délais nécessaires la préparation scientifique du projet. Nous lui en sommes particulièrement reconnaissants.

Nous tenons aussi à remercier chaleureusement la Sabena qui a contribué de manière très importante au transport des œuvres d'art et aux voyages de leurs accompagnateurs. Nous exprimons également notre reconnaissance à la Loterie Nationale, notre sponsor structurel qui appuie nos projets depuis tant d'années.

Pour terminer, nous voudrions remercier tous les prêteurs. Après la disparition des artistes, de telles expositions ne peuvent se réaliser que grâce à ceux qui conservent leurs œuvres. Nous adressons un remerciement tout spécial à Madame Eliane De Wilde, conservateur en chef des Musées royaux des Beaux-Arts, membre du Comité scientifique. Elle a sorti des réserves du musée plusieurs œuvres importantes qui seront montrées au public à l'occasion de cette exposition. Elle accueille également un colloque scientifique, poursuivant ainsi une longue tradition de collaboration entre nos institutions.

PIET COESSENS
Directeur Général
Société des Expositions

13

Pour voir et pour apprendre

Entre la grande saison du xve siècle et le triomphe de l'époque de Rubens, la peinture des anciens Pays-Bas a été longtemps négligée. On en retenait à peine quelques noms, parlant souvent de siècle de Bruegel – et faisant de la sorte un choix révélateur. Or les artistes qui exerçaient le métier de peintre à cette époque étaient légion. Dans la seule ville d'Anvers, devenue au xvie siècle la grande métropole des provinces méridionales, des centaines de noms sont livrés par les *liggeren*, registres de la guilde qui groupait les artistes. Avec le réveil de la conscience nationale au xixe siècle, la plupart d'entre eux ont été mal aimés: on ne pouvait leur pardonner d'être allés en Italie et d'y avoir assimilé une culture étrangère; c'était, disait-on, au détriment de leurs traditions les plus profondes; c'était une trahison.

Parce qu'ils s'étaient rendus à Rome (mais aussi à Florence, à Venise, à Milan, à Bologne, à Parme, à Naples et même jusqu'en Sicile), on les appelait des 'romanistes', non sans une forte nuance péjorative.[1] Le terme a été introduit par Alfred Michiels, historien d'art anversois naturalisé français; Eugène Fromentin l'a répandu en 1876 dans *Les maîtres d'autrefois*, étant le seul de son époque à souligner les mérites de ces peintres. L'année suivante, à l'occasion du tricentenaire de la naissance de Rubens, les romanistes ont fait l'objet à Anvers des critiques sans merci de Max Rooses et de Jos Van den Branden, celui-ci rappelant notamment à propos de Frans Floris qu'il était surnommé le Raphaël flamand et que «tout bien considéré, ce n'était que peu reluisant.»

Le ton fut à peine différent en Allemagne, même chez un savant de l'envergure de Max Friedländer, qui a consacré un petit livre aux romanistes en 1922 – en réalité un pamphlet où, pour avoir su unir les traditions du Nord à celles du Sud, le seul à être épargné est Jan van Scorel. Dans la monumentale histoire de la peinture des anciens Pays-Bas qu'il a publiée de 1924 à 1937, l'auteur change radicalement de ton dès qu'il aborde le xvie siècle: d'après lui, Quinten Massys aurait provoqué la décadence de la peinture quand il a fondé l'école anversoise. Le savant devient plus explicite quand il présente Jean Gossart, qu'il considère comme arrogant, superficiel et même vulgaire, tout cela étant lié d'après lui au voyage de l'artiste en Italie. Après les volumes xii et xiii de son œuvre, où les

peintres sont passés en revue avec une hâte de plus en plus flagrante, Friedländer était impatient d'en arriver au couronnement de son histoire avec Pieter Bruegel: il le considérait, au même titre que Rubens, comme un isolé «dont on ne peut apprendre l'art ni le transmettre ou l'hériter».

A cette vision romantique, coupée de l'histoire au point d'en être absurde, ont répondu dans les années 1920 les recherches de plus en plus ouvertes aux italianisants menées à Vienne par Max Dvořák et Otto Benesch ainsi que par Friedrich Antal. Grâce aux articles et aux monographies qui voyaient le jour, grâce aussi aux expositions que l'on organisait, nombre d'artistes sortaient de l'ombre, de Gossart à Spranger et aux maniéristes d'Utrecht. Il s'agissait cependant de recherches limitées, touchant le plus souvent un seul nom ou les maîtres d'une seule école, soit en Belgique, soit en Hollande: on n'a jamais considéré le problème dans son ensemble, indépendamment des frontières actuelles, afin de reconstituer la situation des dix-sept provinces des anciens Pays-Bas et des régions avoisinantes, comme la principauté de Liège, qui leur étaient liées du point de vue artistique. Malgré les changements fréquents de frontières, les territoires qui les composaient ont produit en effet une culture unitaire, héritière de l'illustre tradition formée à Bruges avec les frères Van Eyck et à Bruxelles avec le Tournaisien Rogier de le Pasture, devenu Van der Weyden dans la capitale des ducs de Bourgogne. La variété des langues parlées dans ces contrées ne constituait nullement un obstacle. En Italie les hommes qui en étaient originaires étaient considérés comme des *Fiamminghi*, sans aucune distinction. C'est déjà le cas du Hollandais Jan van Scorel, né près d'Alkmaar, qualifié de *flamenco* par l'ambassadeur de Venise qui le vit à Rome en 1524. Afin de désigner leur terre d'origine, ces artistes choisiront cependant de plus en plus souvent le terme *belga*, qu'ils proviennent des provinces méridionales ou septentrionales.[2]

Au xve siècle l'Europe était dominée par deux grandes cultures artistiques. Celle du Nord, née dans les milieux de cour avec les frères Van Eyck, était liée à une vision analytique, poussant jusqu'aux extrêmes limites un réalisme qui était prisé du monde entier, jusqu'en Italie et dans la péninsule ibérique. La culture qui s'était imposée à

Florence avec Brunelleschi, Donatello et Masaccio se fondait sur un tout autre idéal, déjà défendu par Giotto plus d'un siècle plus tôt. En rupture avec le Moyen Age, elle émanait d'une classe sociale née dans les villes. Fondée sur la primauté de l'homme et prônant le retour au monde antique, elle s'exprimait par une vision nouvelle du monde: on adoptait la perspective à point central; grâce à l'anatomie, on abordait l'étude du corps humain.

Par l'entremise des humanistes, au XVIᵉ siècle toute l'Europe fut gagnée à cette cause. Désireux de s'informer, les artistes du Nord se tournèrent vers l'Italie et décidèrent d'aller y voir et d'aller y apprendre. Mais sans s'y perdre pour autant. Chez ceux qui furent le plus imbus d'art italien subsiste toujours un fonds lié à leur culture

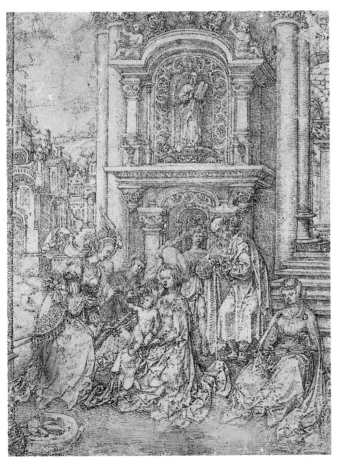

Jean Gossart, *Mariage mystique de sainte Catherine*, dessin, Copenhague, Statens Museum for Kunst, Den Kongelige Kobberstiksamling

première: quoi qu'en aient dit les Rooses, les Van den Branden et les Friedländer, les romanistes n'ont pas abandonné leurs traditions. C'est sur cette base qu'ils ont greffé l'apport italien pour en donner une vision propre, allant de la copie fidèle à tout genre de dérivation, du simple emprunt à l'interprétation libre, de la reprise originale à la décantation, voire au refus. Le problème, fascinant, qu'ont posé ces artistes réside dans l'analyse de ce processus d'assimilation, ce deuxième apprentissage auquel ils vinrent se soumettre et qui entraîna rapidement une révolution dans leur technique. Sous l'action des tableaux qu'ils découvrirent, surtout des vastes surfaces peintes à la fresque qui s'offraient à leur vue dans les églises et les palais, les merveilles de leur minutie disparurent; leur touche se fit plus rapide et plus large. Mais là aussi, sans qu'il y eût renoncement radical à leur manière originelle.

Si l'on excepte le cas de Rogier van der Weyden, qui vint à Rome pour le pèlerinage de l'année sainte en 1450 (et qui est resté foncièrement étranger à l'art italien), le premier à faire le voyage fut Jean Gossart, dit Mabuse, du nom de la ville de Maubeuge où il est né. C'était en 1508. A Anvers, la scène était dominée par le grand Quinten Massys, ouvert aux nouveautés de Lombardie, et par ceux que l'on appelle les maniéristes anversois. Mabuse, alors jeune maître, n'était pas très éloigné de ces peintres, à peine touchés par l'Italie dans quelques ornements. Le *Mariage mystique de sainte Catherine*, un dessin du musée de Copenhague qu'il a signé, révèlent bien la culture dont il est parti: le rendu de l'espace hésitant, le traitement fouillé par accumulation de petites hachures courbes, que Friedländer comparait à de la mousse, dénoncent une origine foncièrement gothique, même si les figures laissent entrevoir l'ampleur qu'elles prendront plus tard.

Le prince Philippe de Bourgogne, fils bâtard de Philippe le Bon, se rendait auprès de Jules II: il se fit accompagner par Mabuse, qu'il chargea d'aller dessiner les antiques. Les quatre feuilles de l'artiste qui subsistent de cette mission répondent à l'humanisme du prince; elles trahissent encore la formation première de Mabuse, qui n'était pas préparé au contact avec l'art des Anciens et qui, de retour aux Pays-Bas quelques mois plus tard, resta lié aux peintres du XVᵉ siècle, à Van Eyck en particulier. L'action de l'Italie ne

se fit sentir sur lui que plus tard, surtout par les gravures qui se mirent à affluer de la péninsule.

Au château de Souburg, en Zélande, où Philippe s'était installé, Gossart, qui l'avait suivi, peignit en 1516 le *Neptune et Amphitrite* des musées de Berlin, panneau extraordinaire, grandeur nature, le premier tableau de nus mythologiques au nord des Alpes: inspiré d'une planche de Dürer et d'une autre du vieux Jacopo de' Barbari, il a cependant peu de rapports avec Rome. Le petit joyau qu'est la *Vénus et Amour* des musées de Bruxelles (cat. 108), exécutée toujours pour le prince en 1521, laisse entrevoir une ouverture plus nette à l'Italie: cette fois la mise à jour a lieu par le biais de deux gravures de Marcantonio Raimondi dont le modèle est Raphaël.

En 1517 eut lieu un événement unique aux Pays-Bas. Raphaël, alors au faîte de la gloire, venait de terminer les dix cartons des *Actes des apôtres*: ceux-ci furent acheminés à Bruxelles pour être traduits en tapisseries. L'ancienne capitale des ducs de Bourgogne, alors le premier centre au monde de cet art, accueillait l'un des chefs-d'œuvre les plus marquants de la Renaissance romaine. Presque toutes les pièces furent bientôt terminées et expédiées à Rome. Le jour de la Noël 1519, on put exposer ces tapisseries à la place qui leur avait été destinée, sur le soubassement de la chapelle Sixtine, où elles répondaient aux fresques de Michel-Ange sur la voûte; l'admiration fut générale.

Après le tissage, les cartons restèrent à Bruxelles (ce n'était pas la coutume de les restituer); ils y produisirent un choc énorme sur les artistes: non seulement les lissiers, mais aussi les peintres purent s'ouvrir sur place à la vision inédite qu'ils offraient et assimiler l'art romain dans ces grandes compositions théâtrales. Jamais aux Pays-Bas on n'avait vu de telles figures, de tels mouvements, de telles couleurs; il s'agissait d'en comprendre gestes et expressions, d'en décrypter le langage et de s'en emparer. En 1520 arriva à Bruxelles un élève de Raphaël, Tommaso Vincidor, qui apportait des dessins pour confectionner, cette fois dans le Nord, les vingt cartons des *Jeux d'enfants* et celui d'une *Adoration des bergers*. Aux œuvres se joignait ainsi la présence d'un artiste qui avait travaillé à Rome: il entamait une longue collaboration avec les Flamands, accélérant leur ouverture au monde nouveau. Le premier hommage à Raphaël apparaît dans un nu du triptyque de

Job des musées de Bruxelles, celui du *Mauvais riche aux enfers*. Datée du 24 mai 1521, l'œuvre est signée en toutes lettres de celui qui dirigeait alors le premier atelier de peinture de la ville, BERNARDUS DORLEY, originaire du Luxembourg.

Cette même année 1521, des échos de la culture romaine parvinrent aux Pays-Bas grâce à un sculpteur qui venait de s'y établir: Jehan Mone, né à Metz, que Dürer rencontra à Anvers. Mone rentrait de Barcelone, profondément marqué par la culture du sculpteur castillan Bartolomé Ordóñez avec lequel il avait collaboré, les deux hommes ayant dû se connaître en Italie, peut-être à Naples, où l'Espagnol avait travaillé quelque temps, plus vraisemblablement à Rome, où tous les deux s'étaient formés.[3] L'année suivante Mone reçut la commande de la tombe du cardinal Guillaume de Croy aujourd'hui à l'église des Capucins à Enghien: en même temps que son talent, le Lorrain y révèle l'étendue du bagage qu'il avait ramené du Sud. Dans un relief *schiacciato* d'une étonnante finesse, présupposant aussi le contact avec Donatello à Florence, les réminiscences du Michel-Ange de la Sixtine se fondent avec celles des Loges de Raphaël ainsi qu'avec les souvenirs des antiques. La mitre de saint Ambroise trahit même un goût prononcé pour les pierres gravées et la reprise de quelques-unes des plus belles gemmes qui avaient appartenu à Laurent de Médicis.[4]

Entretemps, vers 1518, un jeune peintre hollandais décidait de prendre la route de Rome: Jan van Scorel, fils du curé du village dont il tire son nom, frais émoulu de l'école de latin. Scorel entreprit un long périple qui le porta à Venise puis en pèlerinage en Terre Sainte pour l'amener finalement à Rome. Ce devait être en 1522, les circonstances étant exceptionnelles pour un *Fiammingo*: à Léon X venait de succéder sur le trône pontifical le Hollandais Adrien VI. Ce pape originaire d'Utrecht, voué à la religion plus qu'aux arts, freina brusquement, on le sait, l'ardeur de la Renaissance. Les chantiers qui avaient été ouverts quelques années plus tôt dans l'allégresse furent abandonnés et les artistes quittèrent Rome. Adrien VI, qui s'entoura d'hommes du Nord, installa Scorel au Belvédère et le mit à la tête de toutes les collections pontificales. Le jeune peintre fit deux portraits du pape, malheureusement perdus; il étudia les œuvres de Raphaël et de ses élèves,

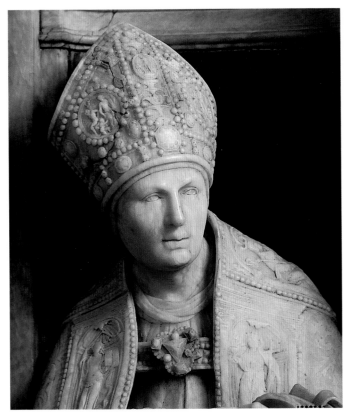

Jehan Mone, *Saint Augustin*, détail. Enghien, église des Capucins, albâtre

surtout celles de Polidoro da Caravaggio, qu'il dut connaître; il regarda Peruzzi, Michel-Ange et, bien sûr, les antiques. Les œuvres qu'il réalisa à son retour à Utrecht, en particulier le triptyque Lokhorst, révèlent l'ampleur de sa culture classique, mêlée à quelques souvenirs vénitiens dont l'ouverture à la peinture tonale. Après l'expérience limitée de Gossart, encore liée au monde princier, Scorel est le premier à assimiler l'art romain de la Renaissance. Dans le grand atelier qu'il a dirigé, il est aussi le premier à transmettre ce qu'il a vu au cœur du monde antique devenu le cœur du monde chrétien.

Dans les provinces du Sud, Bruxelles continuait à se romaniser. De 1524 à 1531 y fut tissée la *Scuola nuova*, série de scènes de la vie du Christ faisant suite à celles des *Actes des apôtres* et destinées à la Salle du Consistoire au Vatican. Après la mort de Raphaël, les projets en avaient été dessinés à Rome par ses élèves; les cartons, cependant, furent réalisés à Bruxelles, toujours avec la collaboration de Tommaso Vincidor. Moins complexes que ceux de la première série, mais d'une grande clarté, et d'autant plus accessibles, ils remportèrent un succès encore plus retentissant: des quatre coins des Pays-Bas, les artistes

accoururent pour les voir et puiser à pleines mains dans les nouveautés qu'offrait leur répertoire.

A Rome, où Clément VII avait voulu renouer en 1524 avec la grande époque de Léon X interrompue par Adrien VI, l'élan fut brisé brusquement en mai 1527: le sac de la ville, mise à feu et à sang par les soldats de l'empire, vint mettre fin pour quelque temps à la Renaissance. Les modèles d'une autre tenture, celle de l'histoire de Scipion, arrivèrent alors à Bruxelles de Mantoue, où Giulio Romano s'était installé: ce fut pour y faire sensation autant que les précédentes. De Lucas van Leiden à Jean Bellegambe, de Jan van Scorel à ses élèves, sans compter des maîtres d'Anvers, de Liège et bien entendu de Bruxelles, les peintres vinrent s'imprégner de ce qui était le dernier cri. Avec les cartons qui continuaient à s'accumuler dans ses ateliers (car ils n'étaient toujours pas renvoyés aux auteurs des projets), Bruxelles était la ville des Pays-Bas qui recelait le plus d'œuvres romaines.[5]

A ce moment les élèves de Bernard van Orley avaient déjà pris la route de l'Italie, à la recherche de la culture classique venue à eux avec les cartons. Le premier fut Pieter Coecke, parti peut-être vers 1524, de retour, installé à Anvers, en 1526. Cette culture qu'il a reçue affleure dans les gravures des *Mœurs et fachons de faire de Turcz* dont il a produit les modèles suite à l'expédition qu'il a faite à Constantinople en 1533. Elle resurgit de temps à autre dans ses tableaux ainsi que dans les tapisseries dont il a fourni les cartons. D'autres enseignements de son voyage en Italie, peut-être ceux qui l'ont retenu davantage, sont mis en œuvre dans l'abrégé qu'il a publié de Vitruve et dans les traductions qu'il a fait paraître en néerlandais (et partiellement en français et en allemand) des cinq premiers tomes du traité de Serlio (il avait peut-être rencontré le célèbre architecte à Rome, quand celui-ci fréquentait l'atelier de Peruzzi dans sa jeunesse).

Vers 1527 partit un autre élève de Van Orley, Peter de Kempeneer qui, au dire de Francisco Pacheco, passa au moins dix ans en Italie avant de devenir le premier peintre de Séville puis de retourner au pays en 1562-1563. Il y a quelques années encore, peut-être parce que Kempeneer n'est pas nommé dans les sources italiennes ou flamandes, toute trace de ce séjour était perdue, quoique Pacheco le mentionne avec force détails, comme la participation de

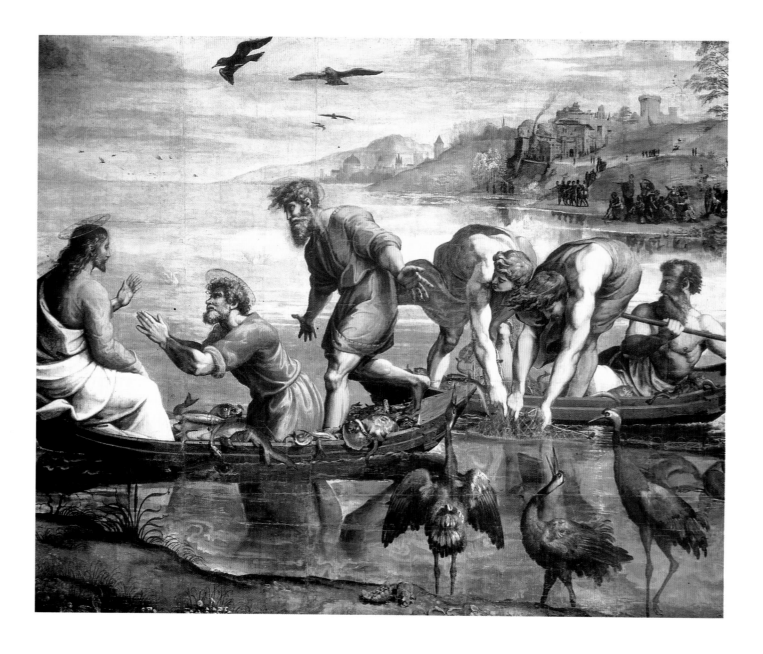

l'artiste au couronnement de Charles Quint à Bologne en 1530. Un autre motif explique l'oubli dans lequel Kempeneer est tombé en Italie. Les peintures qu'il y a exécutées révèlent l'assimilation d'une gamme de modèles beaucoup plus vaste et nuancée que celle de ses contemporains, comprenant aussi, parmi d'autres, Parmigianino, Sebastiano del Piombo et Girolamo da Carpi, qu'il a pu rencontrer à Bologne. De surcroît, cette assimilation est tellement accomplie que les peintures de Kempeneer ont dû passer rapidement pour italiennes, changeant souvent d'attribution, car on n'en trouvait pas l'auteur, et pour cause. C'est déjà le cas d'un *Lavement des pieds* de l'Ambrosienne à Milan où les réminiscences de Bernard van Orley restent vives; c'est aussi celui de la *Vierge au lézard* (cat. 129), magnifique copie de la *Sainte famille sous le chêne* de Raphaël, puis de la *Flagellation* de Santa Prassede à Rome, premier tableau d'autel exécuté par un Flamand pour une église de Rome, mélange subtil de Dürer et de Giulio Romano. La maîtrise de la culture italienne est encore plus profonde dans le *Portrait de femme* au Städelsches Institut à Francfort, où le souffle du joli modèle légèrement souffrant fait osciller le médaillon sur la gorge, et enfin dans l'*Adoration des bergers* de la Pinacothèque de Cento, triomphe du raphaélisme le plus raffiné et le plus expressif, revu sur la *Transfiguration*. Aujourd'hui encore, si tous les historiens de l'art ne sont pas convaincus qu'un Flamand ait pu maîtriser l'art italien aussi tôt dans le siècle et à un tel degré, c'est qu'ils perdent de vue la longue accoutumance du jeune artiste avec les cartons à Bruxelles. Les plus réticents, qui ne renoncent pas volontiers à l'appartenance de ces œuvres à la sphère italienne, au prix de les laisser sans nom, devront bien s'incliner devant les restes de signature encore visibles sur un pan de draperie du *Lavement des pieds* de l'Ambrosienne. Le problème, dont seuls quelques jalons sont posés, ne manquera pas de réserver encore bien des surprises.

Autour de 1530 partit pour Rome un troisième élève de Van Orley, Michiel Coxcie, qui fut le premier à y apprendre la technique de la fresque et qui put l'appliquer

Raphaël et Giovanni da Udine, *Pêche miraculeuse*, carton, Londres, Victoria and Albert Museum

notamment dans deux chapelles de Santa Maria dell'Anima. L'église, qui appartenait à la nation allemande, venait d'être reconstruite par le cardinal Willem Enckevoirt, vieil ami hollandais du pape Adrien VI qui dut accueillir à bras ouverts un peintre du Nord, presque un compatriote. La chapelle de Sainte-Barbe, que Coxcie décora pour le cardinal (et où il succéda à Sebastiano del Piombo), permet de juger du saut étonnant que le Flamand dut faire pour s'adapter et se faire accepter sur la scène italienne, sans réussir d'ailleurs à perdre une forte intonation flamande. Au bout de près de neuf ans, Coxcie alla s'établir à Malines puis à Bruxelles, faisant preuve jusque dans son extrême vieillesse d'une activité sans relâche. Tant en peinture qu'occasionnellement dans le vitrail et surtout dans la tapisserie, il a mis au point une formule faite de reprises aux grands maîtres en tenant à distance les artistes les plus transgresseurs comme Polidoro, quitte à y ajouter ensuite du Léonard, vu à Paris, ou du Titien, connu à Binche par les tableaux de Marie de Hongrie: un panaché dosé avec circonspection, mais où les ingrédients voisinent sans se fondre et où l'emphase vient pallier le manque d'inspiration. La formule, répétée pendant plus d'un demi-siècle, a joui cependant d'une renommée indiscutée.

Un résultat semblable est atteint par Lambert Lombard qui, à Rome en 1537-1538, privilégia l'antique au point d'en faire une véritable religion, embrassée avec l'ardeur du néophyte. Les centaines de dessins que l'on a conservés de lui permettent de suivre le patient travail de copie et d'assemblage auquel il s'est livré dans l'atelier qu'il a ouvert à son retour à Liège. Il voulait se faire l'émule de Baccio Bandinelli et suivre l'exemple de l'académie que le Florentin avait créée à Rome: les mosaïques de figures que Lombard a composées avec colle et ciseaux, à grand renfort de modèles de toutes sortes, dont un répertoire de gravures des plus étendus, ont eu un grand effet du point de vue didactique.

Encore de Liège, Lambert Suavius vint à Rome en quête de Raphaël, se révélant l'un des plus liges à ce maître. Il s'était initié à son art sur les cartons à Bruxelles, peignant pour l'église Saint-Denis, dans sa ville natale, les fameuses histoires de ce saint (attribuées traditionnellement à Lambert Lombard, à la suite d'une confusion avec cet

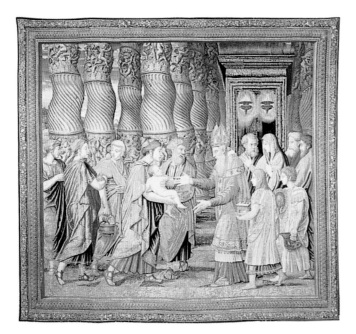

Présentation au temple, tapisserie de Pieter van Aelst d'après un dessin de l'école de Raphaël et un carton de Vincidor et compagnon. Cité du Vatican, Pinacoteca Vaticana

autre Lambert). Suavius trouva plus tard sa vocation dans la gravure, où il devint l'un des maîtres les plus sensibles et les plus raffinés des Pays-Bas.

Les *Fiamminghi* s'ouvraient aussi à d'autres facettes de la culture romaine, au détriment de Raphaël, qui perdait son rôle de protagoniste: l'Anversois Jan van Hemessen opta résolument pour Michel-Ange, qu'il alla étudier également à Florence, et choisit de ce fait les antiques qui collaient le mieux à sa vision, comme le Laocoon ou le torse du Belvédère. La force étonnante de sa réaction ressort de la comparaison entre son *Saint Jérôme* de Lisbonne, peint à l'ancienne sur la base de gravures avant son départ, et celui de Saint-Pétersbourg, campé dans un raccourci violent sans la moindre bavure: Hemessen s'exprimait à l'italienne, mais en restant fidèle à une veine profondément réaliste et aux thèmes religieux de l'humanisme du Nord.[6]

Pour le sculpteur hennuyer Jacques Dubrœucq resté, dit-on, cinq ans en Italie, un autre Michel-Ange s'avéra déterminant: un Michel-Ange plus graphique, greffé sur un courant moins violent de l'art antique en même temps que sur Polidoro et sur Donatello, mais surtout sur

Girolamo Santacroce et sur Giovanni da Nola, que l'artiste dut aller voir à Naples, sur les traces de Jehan Mone. Les figures en ronde bosse et en bas-relief du jubé de Sainte-Waudru à Mons, commandé à son retour en 1535, ondoient, virevoltent et se plient dans leurs draperies mouillées, surtout lorsque les rayons du soleil viennent jouer sur l'albâtre et l'animer. Même le chef-d'œuvre, tout en lignes flexueuses, que Dubrœucq a laissé à Boussu sur un thème aussi nordique que celui du transi, ne pourrait s'expliquer sans la manière 'serpentine' du grand Florentin. Le Hennuyer n'a pas encore acquis la place qui lui revient parmi les sculpteurs de son époque. Il avait d'autres cordes à son arc: c'est lui qui fit construire les châteaux, longtemps célèbres pour leur splendeur, de Boussu et de Binche ainsi que le pavillon de chasse de Mariemont. Tous ces édifices ont disparu, les quelques vestiges qui en subsistent permettant à grand-peine d'établir dans quelle mesure ils reflétaient également l'expérience italienne de leur auteur.

Dubrœucq fut suivi quelques années plus tard par un autre architecte-sculpteur, l'Anversois Cornelis Floris, qui dut accumuler un bagage plus classicisant et qui le mit en œuvre surtout dans de grands ensembles sculptés, véritables pièces montées, ainsi que dans les ornements dont il fut le créateur: les grotesques d'Anvers, nés des gravures raphaélesques, nourris des enroulements de Fontainebleau devenus de curieuses structures métalliques, revivifiés par l'inspiration autochtone des hordes de satyres et des groupes d'acrobates sortis du monde des champs et des réjouissances populaires. On sait l'engouement que ces ornements ont suscité dans tous les arts décoratifs, de la Scandinavie à l'Europe centrale et à la péninsule ibérique.

Une nouvelle vague de peintres du Nord à Rome est formée dans les années 1530 par les élèves de Jan van Scorel, Maarten van Heemskerck ayant été le premier d'entre eux à partir. L'idéal humaniste dont il se prévalait triomphe dans le *Saint Luc peignant la Vierge* qu'il exécuta pour ses compagnons de la guilde juste avant de quitter Haarlem; le fait est précisé dans une longue inscription du

Pieter de Kempeneer, *La flagellation*, Rome, Eglise Santa Prassede.

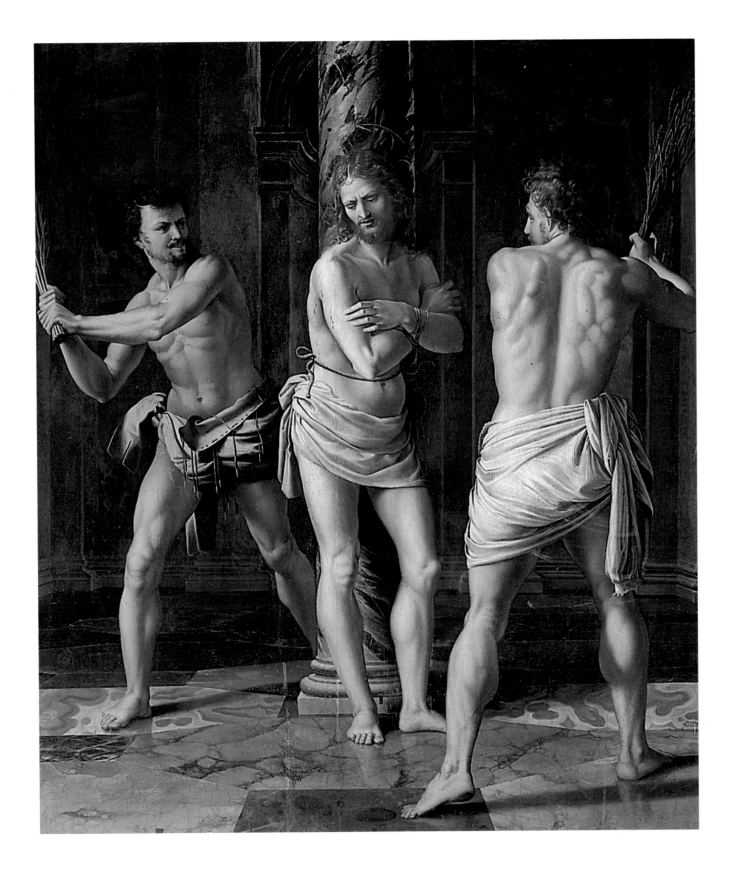

tableau (aujourd'hui au Frans Hals Museum), daté du 23 mai 1532. Mêlant les éléments à l'italienne puisés sans doute dans l'atelier de Scorel à des emprunts aux gravures de Raimondi, l'artiste glisse derrière le vieux saint absorbé par sa besogne un génie de la peinture qui lui donne une inspiration presque néo-platonicienne, et ce génie n'est autre que le jeune Maarten en personne!

La chance a voulu que l'on ait conservé dans deux fameux albums du musée de Berlin quantité de dessins exécutés par le Hollandais pendant les quatre années ou presque qu'il a passées à Rome. Ces feuilles, issues en partie d'un cahier de croquis de l'artiste, révèlent l'intérêt primordial qu'il accordait aux pièces de sculpture antique. Mais Heemskerck ne les représente pas selon la vision

abstraite de Raphaël, en se plaçant idéalement face à la statue et au même niveau: dans la voie empruntée par Baccio Bandinelli, mais en allant beaucoup plus loin, en revenant aussi à la manière de Mabuse, étrangère aux canons classiques, il tourne autour des pièces, les croque sous tous les angles, de dos, de bas en haut; bien plus, il les situe dans leur environnement: cours de palais, jardins, collines entières, jusqu'à offrir des vues panoramiques des plus beaux sites de Rome. En peinture Heemskerck a donné en 1535-1536 son chef-d'œuvre romain avec le grand *Paysage avec l'enlèvement d'Hélène* du musée de Baltimore (cat. III), prétexte à la représentation des ruines de Rome vues dans leur état de délabrement avec d'autres monuments antiques, même grecs, parfois intacts, tels

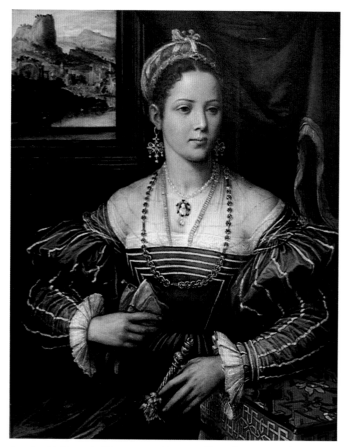

Attribué à Peter de Kempeneer, *Portrait d'une dame*, Frankfurt, Städelsches Kunstinstitut

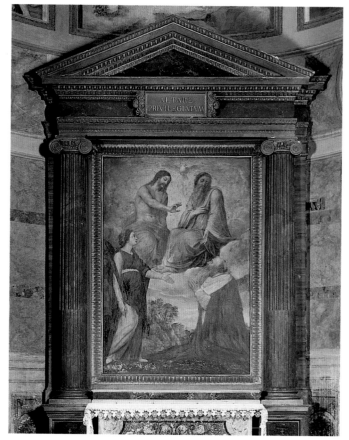

Michiel Coxcie, *Présentation du cardinal Enckevoirt à la Trinité*, peinture à l'huile sur le mur. Rome, Santa Maria dell' Anima, chapelle de Santa Barbara

qu'ils faisaient partie de l'imaginaire des artistes; évocation grandiose où tout est fantasmagorie. A Rome le Hollandais se fit un nom pour ses vues et ses paysages (ses figures ne devaient pas emporter l'adhésion des Italiens), devenant un point de ralliement pour d'autres élèves de Scorel; de l'hiver 1535-1536 date probablement la visite qu'il fit dans les grottes de la Maison de Néron: son nom s'y lit encore sur l'une des voûtes avec ceux de plusieurs de ses compatriotes, dont les peintres Herman Posthumus et Lambert Sustris.

Le premier se révéla grâce aux décors qu'il exécuta pour l'entrée de Charles Quint à Rome le 5 avril 1536. L'empereur rentrait triomphant de Tunis: il s'agissait de l'accueillir en représentant les victoires qu'il venait de

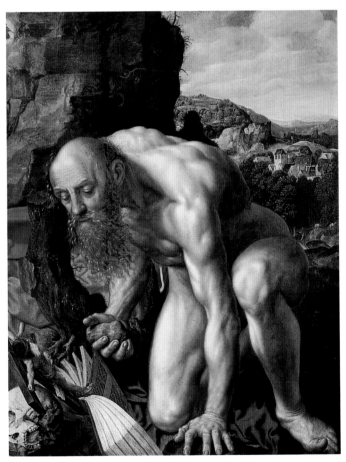

Jan van Hemessen, *Saint Jérôme*, huile sur bois, Saint-Pétersbourg, Ermitage

remporter sur les Turcs; pour effacer à jamais de la mémoire les blessures laissées par le sac, il fallait aussi souligner (même si c'était à contre-cœur) l'entente toute fraîche qu'il avait scellée avec Paul III, successeur de Clément VII. Le choix de Posthumus était tout indiqué: ce jeune Frison de 22 ans arrivait lui aussi de Tunis où, pour l'illustration de la campagne militaire, il avait assisté le peintre officiel de l'empereur, Jan Vermeyen (lequel serait passé par Rome un peu plus tard). Le tableau du *Temps rongeur des choses* (cat. 156), aujourd'hui dans la collection Liechtenstein à Vaduz, que Posthumus exécuta la même année, évoque un autre aspect du climat de la cérémonie, qui avait célébré la Rome antique: allant plus loin que Heemskerck dans la vision des ruines, le Frison en rend l'état de dégradation avec le lyrisme et les profonds contrastes picturaux d'un Polidoro da Caravaggio, tandis que les vestiges deviennent matière à réflexion et qu'ils servent de fondement au travail de reconstruction des artistes.

Quant à Sustris, l'écho profond de son séjour romain se perçoit dans les gravures dont il a fourni les dessins aussitôt après, notamment dans le milieu padouan (où l'avait précédé un autre élève de Scorel encore, Jan Stephan van Calcar, passé auparavant par Rome, lui aussi). Les fresques dont Sustris orne ensuite la villa des évêques de Padoue à Luvigliano, son chef-d'œuvre,[7] résultent de la décantation des grands maîtres et de l'antique revus sur Polidoro et sur Salviati par un homme qui venait d'assimiler Domenico Campagnola sans rompre avec la poésie de Scorel: un équilibre subtil et éphémère.

Dans les années 1540, les peintres d'une génération successive prirent la route de Rome, encouragés par ceux chez qui ils avaient fait leurs premières armes. Pouvant s'appuyer sur des maîtres plus avertis et tirer leurs informations d'une quantité toujours plus notable de gravures et de copies, ils étaient mieux outillés à leur départ. La pratique du voyage ayant dû se répandre, ils étaient aussi plus nombreux: à ce point il n'est plus possible de les suivre un à un dans leurs pérégrinations.[8]

D'Anvers Frans Floris (frère cadet de Cornelis) était allé à Liège dans sa jeunesse afin d'y suivre les enseignements de Lambert Lombard. Gagné par ce dernier à la cause de l'Italie, il dut s'y rendre vers 1542. L'année suivante on le

retrouve à Gênes, ou plus exactement à Santa Margherita Ligure, où il peint un triptyque (dans le style engoncé de son maître). Les œuvres de la maturité de Floris à Anvers révèlent l'étendue de la culture qu'il dut se constituer à Rome, y compris une ouverture au Michel-Ange du *Jugement dernier* et aux Florentins de la génération de Salviati. Pour remonter au pays, Floris dut emprunter la même voie qu'à l'aller: le tableau de *Mars et Vénus surpris par Vulcain* qu'il peignit à son retour en 1547 se ressent des fresques de Perin del Vaga au palais Doria à Gênes, dont le souvenir restera vif dans sa mémoire. Floris est pourtant loin d'être asservi à l'Italie. Pris comme entre deux feux, l'homme est contradictoire, laissant percer les termes d'un conflit qu'il n'a pas su résoudre tout à fait, malgré son talent. Quand il délaisse les séductions faciles du courant 'académique' pour en revenir au réalisme quotidien, il décrit ses personnages, tant religieux que mythologiques, dans un décor humble: c'est alors qu'il se montre le plus chaleureux et qu'il donne le meilleur de lui-même.

Entretemps les choses évoluent. Si la Ville éternelle reste un objectif incontournable pour les artistes du Nord, elle n'est plus seule à les appeler. Lorsque Lambert van Noort, maître à Anvers en 1549, y exécute six ans plus tard l'*Adoration des bergers* aujourd'hui au Koninklijk Museum,

la culture romaine qu'il a engrangée s'est enrichie d'autres impressions glanées au cours de son voyage: Van Noort a dû faire étape à Florence et y voir les œuvres de Pontormo; il a dû s'arrêter à Parme et y connaître Mazzola Bedoli; c'est sous l'action déterminante de cet artiste qu'il a peint lors de son passage à Ferrare une *Vierge à la ceinture* – signée 'Lambertus Nortensis' – et que, toujours en Italie, il a reproposé entre autres la *Psyché* de la Farnésine dans un tableau de la Galerie Borghèse.[9]

Au cours du long périple qu'il entreprit, le Brugeois Jan van der Straet s'arrêta à Lyon, à Venise et à Florence avant d'aboutir à Rome en 1550 au moment de l'année sainte – c'est Borghini, certainement bien informé, qui le raconte, précisant les études que le Flamand y fit avec Daniele da Volterra puis avec Francesco Salviati. Mais c'est à Florence qu'il alla s'établir définitivement et qu'il réussit même le tour de force d'y devenir, sous le nom de Giovanni Stradano, un maître estimé, gagnant les Florentins à l'art de son pays.

De même, c'est à Florence, chez Benvenuto Cellini, qu'alla travailler en 1545 le sculpteur de Delft Willem van Tetrode, qui y devint Guglielmo tedesco, et ce n'est que six ans plus tard qu'il poursuivit sa route vers Rome avant de remonter sur Florence puis de repartir pour la Hollande

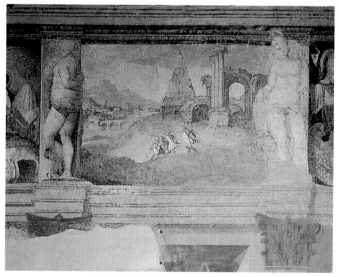

Lambert Sustris, *Paysage avec ruines romaines*, Luvigliano, Villa Olcese, détail d'une fresque du salon

Signatures des *Fiamminghi* à la *Volta nera* de la Domus Aurea
AERT / VYT / HMSKERC / HER. POSTMA / LAM. AMSTE.

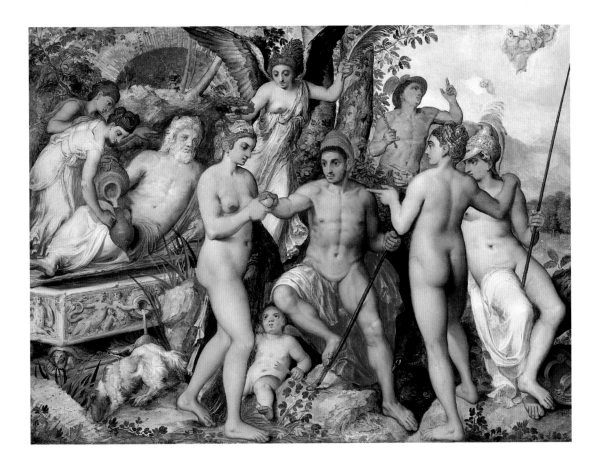

Frans Floris, *Jugement de Pâris*, huile sur bois, Cassel, Staatliche Museen

après vingt-deux ans d'Italie. A Rome il était entré chez Guglielmo della Porta. Celui-ci accueillit par la suite un autre Flamand, Jacob Cornelisz Cobaert, qui se convertit à l'art de Michel-Ange et fit toute sa carrière à Rome.

Autour de 1550 se rendit également à Rome le jeune élève de Jacques Dubrœucq Jean Boulogne, profitant peut-être de l'année sainte comme l'avait fait Stradano. Après deux ans d'apprentissage il s'apprêtait à regagner les Flandres (auxquelles appartenait Douai, sa ville natale) quand un événement fortuit vint changer son destin: ayant accepté à Florence l'hospitalité du banquier Bernardo Vecchietti, qui avait reconnu son talent, il s'établit définitivement dans la ville des Médicis pour y devenir Giambologna, le prince des sculpteurs. Il n'avait cependant pas perdu contact avec Rome, où, plus tard, il rencontra Spranger et où se rendit son élève Hans Mont (car il était devenu le point de référence pour les *Fiamminghi*). L'anecdote que Giambologna avait coutume de raconter dans sa vieillesse est symptomatique de l'ascendant que Michel-Ange a eu sur lui à Rome. Alors que le jeune

Douaisien avait exécuté une figurine en cire et que, selon le goût flamand, il l'avait parachevée pour la présenter au grand maître, celui-ci, l'ayant prise en main, l'avait écrasée et remodelée aussitôt à sa guise: il entendait par là que l'étranger devait d'abord apprendre à ébaucher.[10]

En 1550 il advint même que Rome fut négligeable. Anthonis Mor n'aurait-il pas été le grand portraitiste que l'on sait s'il n'était pas passé par Rome cette année-là? Van Mander mentionne pourtant son séjour, que viennent confirmer les documents. Quelques réminiscences romaines ne sont d'ailleurs pas tout à fait absentes de ses compositions religieuses, ces 'autres choses' qu'il a peintes, pour reprendre le terme de Van Mander: terme résolument expéditif. Si dans ses portraits perce une composante italienne, c'est cependant Titien, soit Venise, qui en est à la source, et non Rome.

On a répété souvent que Frans Floris s'est rendu aussi à Venise. Effectivement, des souvenirs de Titien se font jour dans son œuvre vers le milieu du siècle. Mais ils n'apparaissent pas immédiatement après son retour d'Italie et, pour cerner l'origine de cet apport, point n'est besoin de faire passer l'artiste par la Lagune: les tableaux de Marie de Hongrie à Binche (ceux qui ont marqué aussi Coxcie)

suffisent à l'expliquer. Ces tableaux aident aussi à
comprendre pourquoi les élèves de Floris se dirigèrent vers
Venise quand ils prirent à leur tour la route de l'Italie.
Déjà un ancien compagnon du maître dans l'atelier de
Lambert Lombard, Willem Key, semble avoir suivi cette
voie; ce dut être ensuite le cas de Crispijn van den Broeck;
ce fut surtout celui de Maarten de Vos, appelé par la suite
à succéder à Floris à la tête du premier atelier d'Anvers.

Maarten de Vos partit pour l'Italie dans les années
1550,[11] se rendant à Rome et à Venise où, au dire de
Claudio Ridolfi, il alla travailler chez Tintoret. Lorsqu'en
1558 il rentra à Anvers, les souvenirs de Venise étaient plus
vifs dans sa mémoire; ils l'emportèrent, comme le révèle
l'*Europe* du musée de Bilbao: c'est à Titien qu'est
emprunté le groupe principal, transposé, il est vrai, avec un

réalisme bien flamand (les guirlandes autour du taureau le
montrent à l'évidence); ce n'est qu'à l'arrière-plan
qu'apparaissent des nymphes 'salviatesques', folâtrant sous
le regard de l'un des fleuves du Capitole; plus loin encore,
le temple de la Sibylle à Tivoli et le Mercure de la
Farnésine ne sont plus que de vagues réminiscences.

Un phénomène semblable a lieu à Amsterdam avec Dirk
Barendsz. Lorsqu'il se rend en Italie en 1555, c'est vers
Venise qu'il se dirige, entrant, comme le raconte Van
Mander, dans l'atelier de Titien, s'imprégnant aussi du
Tintoret, de Véronèse et de Bassano. Descendu par la suite
à Rome avant de regagner sa ville natale, il laisse dans le
Latium un témoignage unique de cette culture de la
Lagune, mêlée aux vives impressions ressenties devant
Michel-Ange. C'est en effet Barendsz qui est l'auteur du

Jacques Dubrœucq, *Allégorie de la Religion*, albâtre, Mons, Sainte-Waudru, partie du jubé

Lambert van Noort, *Psyché transportée dans l'Olympe*, huile sur bois, Rome, Museo e Galleria Borghese

grandiose *Jugement dernier* exécuté en 1561 pour les bénédictins *fiamminghi* de l'abbaye de Farfa, chef-d'œuvre lumineux resté inexplicablement anonyme.[12]

Rome n'avait cependant rien perdu de son attrait aux yeux d'autres hommes du Nord, qui s'y imposèrent dans la tradition de Heemskerck et des siens. Les grandes gravures de ruines que Hieronymus Cock a publiées en 1551 témoignent d'une perception tellement aiguë de la matière des pans de mur en ruine – appareil des briques ou blocs de travertin ébréchés et mordus par la lumière – qu'il est impossible que Cock n'ait pas fait le voyage: ce dut être après avoir obtenu la maîtrise à Anvers en 1546 et avant d'y ouvrir deux ans plus tard la boutique à l'enseigne 'Aux quatre vents', qui allait faire de lui le premier éditeur des Pays-Bas. Au début de la décennie suivante, Hendrik van

Cleve, retour de Rome, s'inscrit encore dans ce courant avec ses vues panoramiques.

Il n'en va pas de même des paysagistes traditionnels, en particulier à Anvers, où perdurait la vision fantastique de Joachim Patenier: on sait que le maître de Bouvignes (ou de Dinant) ne s'était pas ouvert à l'Italie; la formule qu'il avait mise au point était trop cohérente pour qu'il la remît en question au contact d'une culture étrangère. Ses suiveurs n'en avaient guère éprouvé davantage le besoin, d'autant plus que, telles qu'elles étaient ancrées dans la tradition flamande, leurs œuvres étaient très demandées aux quatre coins de l'Europe, y compris en Italie. La situation change au milieu du siècle avec Pieter Bruegel. Après avoir pris la maîtrise à Anvers en 1551, il part pour l'Italie, atteignant la pointe extrême de la péninsule: vers la fin de 1552 il est à Reggio Calabria, où il représente la ville et Messine (cat. 40); l'année suivante il est à Rome où il peint notamment des paysages dans les miniatures du Croate Giulio Clovio, grand ami des Flamands; l'une de ces pièces, sur ivoire, illustrait la *Tour de Babel*.

Dès le début de son voyage, Bruegel est fasciné par la nature. Les quatre gravures tirées des dessins qu'il a exécutés en Italie mettent en scène des marines ou des sites montagneux immenses, source d'inspiration pour lui inépuisable. Quant au seul dessin fait à Rome que l'on ait conservé de lui, on y chercherait en vain la moindre pierre antique: *Ripa Grande* n'est qu'un port, que l'on n'avait guère dessiné auparavant, mais où Bruegel pouvait observer à loisir le simple va-et-vient des embarcations et des hommes (cat. 39). Sur la voie du retour à Anvers, Bruegel approfondit sa vision des montagnes. Van Mander rapporte qu'il les avait comme avalées pour les recracher par la suite: il produira alors la série des grands paysages, modèles inégalés tant par leur réalisme que par leur dimension cosmique, nouveau point de départ dans l'art flamand. Penser qu'à Rome Bruegel a été indifférent à toutes les œuvres qu'il a vues serait pourtant forcer les choses; mais plus qu'à celles des grands maîtres qui en faisaient la gloire, c'est aux paysages de l'entourage de Titien qu'il a

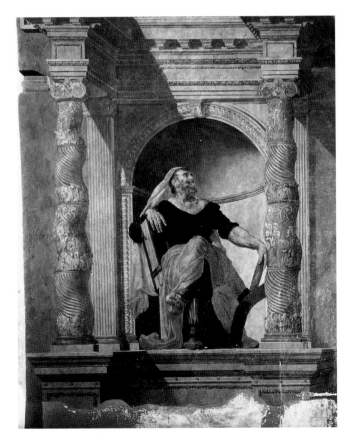

Dirck Barendsz, *Prophète*, peinture à l'huile sur le mur, Farfa (Latium), abbaye.

p. 28, 29: Dirck Barendsz, *Jugement Dernier*, peinture à l'huile sur le mur, Farfa (Latium), abbaye

VT DEPICTA VIDES AD

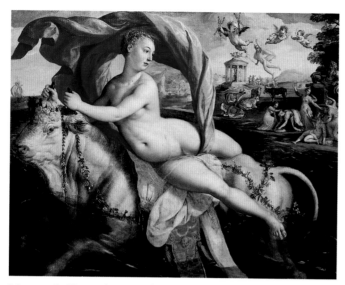

Maarten de Vos, *Enlèvement d'Europe*, huile sur bois. Bilbao, Museo de Bellas Artes

été sensible lui aussi, sans doute par l'entremise de Girolamo Muziano (qui en avait répandu le goût dans la Ville éternelle tout en subissant l'action des Flamands).

Au palais aujourd'hui Sacchetti, qu'habitait le cardinal Giovanni Ricci (revêtu de la pourpre par Jules III, successeur de Paul III), dans l'une des salles qui donnent sur le jardin, court sous la voûte une frise de grotesques avec de petits paysages. L'un de ceux-ci, représentant une marine qui s'étend à perte de vue parmi de vertigineuses falaises, est inconcevable sans que son auteur ait rencontré Bruegel. La décoration de cette salle remonte à 1555-1556, quelques années après le départ du maître; les comptes, que l'on a conservés,[13] mentionnent à côté d'un Français ('Ponsio Jacquio', surnommé le 'franzosino'), un autre artiste, désigné par l'appellation de 'fiamminghetto', qui est manifestement l'auteur des petits paysages: on peut l'identifier avec l'Anversois Michiel Gast, qui avait été apprenti à Rome chez un certain Laurent de Rotterdam – c'était en 1538 – et qui avait dû fréquenter l'entourage de Heemskerck avant de rentrer au pays vingt ans plus tard.[14] La présence de cet artiste pendant une période aussi longue dans la Ville éternelle ramène au problème de la continuité de l'action des *Fiamminghi* à Rome et à celui du grand rayonnement qu'ils y eurent déjà très tôt dans le siècle.

Quand Polidoro, sans conteste l'un des peintres que les hommes du Nord ont le plus aimés et l'un de ceux qui ont conditionné le plus profondément leur conversion à l'Italie, exécute en 1525 les peintures de la chapelle de Fra Mariano Fetti à San Silvestro al Quirinale, ses grands paysages révèlent l'action directe de Jan van Scorel, qui

venait de quitter Rome pour regagner sa patrie.[15] Polidoro y renonce aux simples ouvertures sur la campagne et sur les ruines de ses premières œuvres (aux Loges de Raphaël, à la villa Turini, à la chapelle Roist ou dans ses deux fameux dessins des Offices) pour évoquer une nature plus sauvage et plus vaste, faite de hautes montagnes et de roches escarpées, telles qu'il avait dû les connaître dans les gravures de Lucas van Leyden et telles surtout qu'il avait dû les voir représenter par Scorel. Sans doute pour rivaliser avec les Anciens, il adopte la technique de l'encaustique, mais abandonne leur manière 'compendiaria' (ainsi appelée par Vitruve parce qu'on y procédait par taches), qu'il avait découverte dans les grottes de la Domus Aurea; il opte alors pour une description scrupuleuse des moindres fleurettes dans la verdure, des moindres aspérités, lézardes et fissures dans la pierre, reprenant à son compte un autre aspect des traditions du Nord. Ces composantes 'ultramontaines' resteront ancrées profondément dans son œuvre.

Le deuxième acte du rayonnement des *Fiamminghi* à Rome se déroule une dizaine d'années plus tard dans le cercle de Heemskerck. Après le succès remporté par Posthumus lors de l'entrée de Charles Quint – succès dont Vasari s'est fait le porte-parole enthousiaste – monuments et ruines de la ville apparaissent dans le fond des peintures de Salviati, de Jacopino del Conte et de l'atelier de Perin del Vaga, pour finir par être adoptés par d'autres peintres, étrangers à Rome, Français et Espagnols, et se répandre dans l'Europe entière. Autour des mêmes années, à Rome Michiel Gast peint de petits paysages dans les frises à grotesques du palais des Conservateurs, puis au château Saint-Ange, à la villa Giulia et enfin au palais Sacchetti.

Lorsque plus tard Van Mander se plaint qu'à Rome les Flamands ne sont pas appréciés pour leurs figures et qu'ils en sont réduits à faire «des paysages près des grotesques», il fait peut-être allusion à Gilles Coignet ou à lui-même (tous deux en avaient fait l'expérience en province, entre autres à Terni et à Tivoli), à moins qu'il ne songe à Matthijs Bril, qui avait commencé à travailler aux décorations des palais pontificaux. Mais le premier qui a introduit le paysage flamand dans les ornements à la fresque et qui s'en est fait un métier est Michiel Gast, ayant sans doute enrichi progressivement son répertoire au contact des Flamands de passage dans la Ville éternelle. Au fil des ans et des générations, ceux-ci acquerront une maîtrise toujours croissante de la culture italienne. Jusqu'à ce que les événements se précipitent aux Pays-Bas en 1566 avec l'iconoclasme et les départs massifs qu'il entraînera, quand les artistes seront de plus en plus nombreux à choisir la

voie de l'exil, certains vers l'Italie et vers Rome. Bientôt ils parviendront à y décrocher de grandes commandes: en plus des paysages, ce seront des histoires, composées de figures, d'égal à égal avec les Italiens qu'ils marqueront toujours davantage, instaurant avec eux un dialogue de plus en plus complexe et entrant de plain pied sur la scène romaine.

Au terme du long voyage entrepris avec les *Fiamminghi*, les commissaires désirent évoquer l'équipe de la Société des Expositions du Palais des Beaux-Arts sans laquelle cette belle aventure n'aurait pu avoir lieu: Piet Coessens, son directeur, qui a laissé à chacun carte blanche, dans un climat de confiance et d'amitié, Dominique Favart, qui a soutenu l'initiative avec enthousiasme depuis son origine, mettant sa compétence à la disposition de tous avec la sérénité qui la caractérise, Martine Caeymaex, qui a vécu aux côtés des *Fiamminghi* jour après jour, maniant les fils de l'organisation avec un doigté et une efficience qui n'ont d'égal que sa rigueur scientifique et sa grande générosité, étant épaulée par Anne-Claire de Liedekerke qui s'est jointe au groupe pour coordonner les textes et a su dominer une situation délicate sans jamais perdre son sang-froid ni son sourire.

Michiel Gast, *Paysage*, détail d'une frise à la fresque, Rome, Palazzo Sacchetti, Sala de Marmitta

De Spranger à Rubens: vers une nouvelle équivalence

Dans la seconde moitié du XVI^e siècle, la présence des *Fiamminghi* s'affirme à Rome. Le nombre d'artistes quittant les Pays-Bas pour la Ville éternelle s'accroît: ils y obtiennent davantage de commandes et exercent une influence grandissante dans le monde artistique romain. Dans ces quelques pages nous passerons en revue certains faits marquants de leur présence romaine.

Outre les possibilités d'études, le motif qui les anime est l'espoir de trouver de l'emploi à Rome, ville où les papes Grégoire XIII (1572-1585) et Sixte V (1585-1590) se sont faits les promoteurs d'une importante activité artistique.[1] Le jubilé de 1575 voit affluer dans les lieux saints de Rome un grand nombre de pèlerins. Un peu avant cette date, des artistes avaient été déjà attirés dans la Ville éternelle par les commissions papales et autres, liées aux manifestations du jubilé.[2] Tandis qu'en cette seconde moitié de siècle l'Église catholique met en œuvre une Contre-Réforme vigoureuse, les Pays-Bas sont quant à eux pris dans la tourmente d'une lutte politique et religieuse qui les oppose aux gouvernants catholiques espagnols. Les iconoclastes de 1566 et leurs successeurs ont détruit une bonne part des œuvres d'art catholiques. Jointe à une grave récession économique, cette crise limite les perspectives des artistes du nord.[3]

Entre 1574 et 1576, Karel van Mander séjourne en Italie.[4] Si l'on excepte deux dessins, de l'ensemble des œuvres exécutées à Rome et alentour par ce peintre-écrivain, seules les fresques du palais Spada à Terni ont pu être identifiées.[5] Elles s'inspirent, sur le plan tant thématique que formel, de celles de la Sala Regia dans les palais du Vatican, exécutées sous la direction de Vasari peu de temps avant l'arrivée de Van Mander à Rome au mois de mai 1573. Des thèmes d'actualité politico-religieuse tels que la nuit de la Saint-Barthélémy (23-24 août 1572) et l'affreuse tuerie des Huguenots y sont représentés comme l'échec d'un complot contre le roi de France et l'Eglise catholique.[6] Des artistes originaires des Pays-Bas tels que Pieter de Witte, également connu sous le nom de Pietro Candido,[7] Denys Calvaert[8] et Hendrick in den Croon, également dit Hendrick van den Broeck,[9] travaillèrent dans cette salle. Dans le Vatican l'on achevait au cours de ces années l'aile nord de la cour de Saint-Damase, commencée sous Pie IV (1559-1565). La décoration de fresques et de stucs de la première galerie fut réalisée pendant l'année sainte 1575 sous la direction du bolonais Lorenzo Sabatini. Sabatini fut aussi responsable de la décoration de l'étage supérieur jusqu'à sa mort en 1576.[10]

Les informations détaillées que dans son *Schilder-boeck*, publié en 1604, Van Mander nous a laissées à propos des artistes actifs au Vatican et ailleurs à Rome revêtent pour nous plus d'importance que son œuvre peint en Italie. Bien souvent, cet ouvrage constitue une source unique d'informations sur les innombrables artistes flamands ou hollandais ayant résidé à Rome avant, pendant et après le séjour de Van Mander lui-même. Il cite des artistes et des connaissances qu'il avait à Rome, comme Gaspar Huevick, Jan Soens et le jeune Bartholomeus Spranger, mais aussi un ami comme Hendrick Goltzius, arrivé à Rome quinze ans après le peintre-écrivain, alors qu'il était déjà une célébrité.[11] Van Mander était en outre en contact avec l'architecte, peintre et graveur parisien Etienne Dupérac.[12]

Ce qu'il nous dit des artistes italiens à Rome, depuis Taddeo et Federico Zuccaro jusqu'au Caravage, est également en partie de première main et traite du travail de confrères jeunes et moins jeunes qu'il connaissait pour la plupart personnellement, comme Cesare Arbasia, Daniele Argentieri, Matteo da Lecce, et concerne une période qui va presque quarante ans au-delà des *Vies des plus excellents peintres, sculpteurs et architectes* de Giorgio Vasari, parues à Florence en 1568. Van Mander prit Vasari pour modèle bien plus comme historien de l'art que comme peintre.

Rome, source de connaissance et d'expérience

Dans la partie du *Schilder-boeck* «Les fondements du noble et libre art de la peinture», consacrée aux recommandations pour la formation professionnelle des jeunes artistes ainsi qu'aux consignes pour une morale de conduite générale, Van Mander déclare que Rome, la majeure école de peinture, était le principal but de voyage en Italie pour les artistes,[13] le deuxième étant Venise.[14] Entre autres, la connaissance de la sculpture classique avait donné un avantage aux artistes italiens, surtout depuis Raphaël et Michel-Ange, pour ce qui était de la représentation de la figure humaine et en conséquence pour les compositions narratives ou allégoriques à plusieurs

Karel van Mander,
*Charles IX décrète l'assassinat
des Huguenots,*
Terni, palazzo Spada

figures. Les artistes flamands et hollandais étaient
considérés comme meilleurs quant au sens des couleurs, au
rendu naturel des détails, aux étoffes et aux paysages, tous
éléments de moindre poids dans la balance de l'expression
artistique. L'étude des vestiges de l'Antiquité et des œuvres
d'artistes italiens tels que Raphaël, Michel-Ange et
d'autres, de même que l'apprentissage direct des pratiques
d'atelier comme élève ou assistant d'un maître en Italie,
étaient les conditions nécessaires pour que les artistes du
nord laissent derrière eux leur 'manière barbare', comme
l'appelait Van Mander, et s'approprient les canons de
beauté anthropocentrique propres aux Italiens, canons
basés sur le choix et l'assemblage des formes les plus
parfaites et harmonieuses présentes dans la nature et dans
l'art. Van Mander espérait et prévoyait que les artistes du
nord rejoindraient les Italiens et même les surpasseraient.
En effet, surtout après la mort de Michel-Ange en 1564, le
courant s'inversa à maints égards.[15]

Vers 1550, les milieux de philologues et d'historiens
développèrent une approche plus scientifique de
l'Antiquité. Ils ne furent suivis que par un nombre
restreint d'artistes, comme Hubert Goltzius (1526-1583),
peintre de Venlo, mieux connu comme auteur et éditeur de
publications numismatiques et archéologiques. En 1567, il
reçut la citoyenneté romaine en hommage à un ouvrage de
numismatique traitant des «Magistrats et Triomphes des

anciens Romains» qu'il avait dédié au sénat romain.[16] Le
grand Pierre Paul Rubens (1577-1640) était lui aussi un
collectionneur averti de sculptures classiques, de monnaies
et de camées. Sa connaissance de l'Antiquité atteignait un
niveau qui, parmi les artistes du XVIIe siècle, ne fut sans
doute approché que par Nicolas Poussin (1594-1665).[17]

La plupart des artistes se rendaient à Rome pour se
familiariser, souvent à travers le dessin, avec les formes tant
classiques que plus récentes: ils y rassemblaient tout un
matériel documentaire qu'ensuite ils ramenaient et
utilisaient chez eux.[18] Cependant, les dessins étaient parfois
exécutés à des fins commerciales. Les dessins qu'Hendrick
Goltzius exécuta d'après des œuvres antiques n'étaient
cependant pas de simples exercices académiques, mais
devaient servir de modèles à une série de gravures que
l'artiste avait l'intention de publier à son retour.[19] En
réalité, les estampes étaient essentiellement considérées
comme du matériel documentaire et didactique, et de
nombreux artistes les collectionnaient et s'en servaient
pour leurs études.

Cet engouement pour les vestiges de l'Antiquité et un
intérêt plus récent, quasi encyclopédique, pour la
topographie furent à l'origine d'un genre de dessins, de
gravures et de peintures d'édifices romains, essentiellement
des ruines dans des paysages réels ou imaginaires, la
'veduta' romaine, qui se développa au cours du XVIe siècle.

Des *Fiamminghi* tels que Hieronymus Cock (1500/25-1570), Cornelis Cort (1533-1578), Hendrick III van Cleef (1525-1589), les frères Matthijs (1550-1583) et Paul Bril (1554-1626), Tobias Verhaecht (1573-1647), Jan I Brueghel (1568-1625), Sebastiaan Vranckx (1573-1647) et d'autres artistes venus à Rome jouèrent un rôle très important pour l'éclosion et le développement de cet art.[20]

Exemples modernes

A Rome, après 1550, tant les Italiens que les *Fiamminghi* subirent l'influence des principaux artistes italiens de l'époque. Leurs œuvres étaient copiées et imitées au même titre que les sculptures et les édifices de l'Antiquité. La plupart des artistes exécutaient eux-mêmes les copies, mais certains, comme Goltzius et Rubens, faisaient copier par de jeunes artistes d'importantes œuvres de maîtres italiens comme matériel de documentation.[21] Pieter Vlerick (1539-1581),[22] Gerard Groening (actif dans la seconde moitié du

XVIᵉ siècle),[23] Denys Calvaert (vers 1549-1619)[24] et bien d'autres copièrent la voûte et le *Jugement dernier* de Michel-Ange dans la chapelle Sixtine. De même, Rubens fit une étude approfondie de l'œuvre de Michel-Ange dans la Sixtine, ainsi que de ses sculptures et de ses dessins de présentation.[25] Bien des artistes italiens et néerlandais furent profondément influencés par la *forma serpentinata* michélangelesque, une attitude tournante assez complexe dans laquelle le bras gauche et la jambe droite se portaient vers l'avant tandis que le bras droit et la jambe gauche étaient retenus en arrière (ou vice versa).[26] Cette formule s'appliquait tant aux figures en pied qu'aux poses assises ou couchées. Elle fut transmise aux maniéristes du nord par l'intermédiaire d'artistes tels que le sculpteur Jean Bologne et les peintres Bartholomeus Spranger et Hans Speckaert.

Hendrick Goltzius d'après Bartholomeus Spranger, *Les noces d'Amour et Psyché*, Amsterdam, Rijksmuseum, Rijksprentenkabinet

Un exemple de l'intérêt que suscita Raphaël chez les
artistes des Pays-Bas et de la façon dont ceux-ci
s'approprièrent son style, y compris d'ailleurs la figure en
contraposte, est la gravure monumentale des *Noces
d'Amour et de Psyché* de Goltzius, datant de 1587 et réalisée
d'après un dessin de Spranger. Cette œuvre peut être
considérée comme la charte du maniérisme tardif dans les
Pays-Bas septentrionaux. Dans cette composition à
l'asymétrie et aux diagonales bien peu raphaélesques,
Spranger s'inspire, pour la construction de nuages portant
la représentation, de coupoles peintes par le Corrège (1489-
1534) et par Bernardino Gatti (1495/1500-1576) qu'il a vues
dans les églises de Parme; pourtant, le sujet et l'attitude de
plusieurs des personnages sont empruntés directement à la
fresque sur le même thème peinte en 1517 par Raphaël dans
la voûte de la loggia de la Farnésine.[27] Lorsqu'il réalisa
cette gravure, Goltzius n'avait pas encore assimilé les
nombreuses œuvres d'art qu'il aurait l'occasion, comme
nous en informe Van Mander, de voir au cours de son
voyage en Italie.[28] A son retour à Haarlem, Goltzius eut
tendance, dans ses propres inventions, à faire davantage
usage de proportions anatomiques et de compositions
classiques de type raphaélesque. Probablement comme
aucun autre artiste des Pays-Bas avant lui, Goltzius sut
approcher l'harmonie des canons raphaélesques de beauté
idéalisée. Cela fut encore plus le cas de Rubens, qui de l'art
de Raphaël assimila des éléments de la manière de rendre
la lumière, du pathos, des attitudes spécifiques, de
l'habillement des personnages et de l'architecture. Pour ce
qui était de l'organisation rationnelle de la production et
de l'atelier et de la vaste gamme de produits qu'offrait
celui-ci, Rubens fut un des rares héritiers directs de
Raphaël.[29] Outre des artistes majeurs comme Michel-Ange
et Raphaël, nombre d'artistes italiens plus récents, en
partie traités ci-après, exercèrent une influence non
négligeable sur les *Fiamminghi*.

Marco Pino, *Le martyr de St Jean l'évangéliste*, collection Jeffrey
P. Horvitz

Travailler à Rome

L'on connaît quelques commissions publiques confiées
dans la première moitié du XVIe siècle à des artistes
provenant des Pays-Bas, mais elles deviendront plus
fréquentes au cours des années qui suivront. Le premier de
ces artistes dont nous puissions en quelque sorte suivre pas
à pas la carrière romaine, principalement grâce à la relation
que nous en fait Van Mander, est le peintre anversois
Bartholomeus Spranger. Au terme d'un séjour de quatre
mois dans la demeure du grand cardinal mécène Alexandre
Farnèse,[30] celui-ci fut après Jan van Scorel le premier artiste
provenant des Pays-Bas à être engagé comme peintre de la

cour papale, avec résidence au Belvédère, par un pape qui cette fois n'était plus hollandais mais italien, Pie v (1566-1572). Spranger réalisa plusieurs œuvres de petit format pour le saint-père, et notamment un Jugement dernier sur cuivre d'après Fra Angelico, destiné au monument funéraire du souverain pontife à San Michele al Bosco, près d'Alexandrie, et qui trahit une composante néo-primitiviste du goût papal.[31] Van Mander raconte également comment, après la mort du pape, Spranger éprouva le besoin de produire des œuvres de plus grand format. L'occasion lui en fut offerte au moins dans trois églises romaines. Le seul tableau d'autel de Spranger qui soit encore conservé à Rome, le *Martyre de saint Jean l'Evangéliste dans l'huile bouillante*, à l'origine destiné au maître-autel de San Giovanni a Porta Latina, s'inspire pour la conception et dans une certaine mesure pour le style d'un tableau d'autel sur le même sujet, peint peu de temps auparavant par Marco Pino pour l'église Santi Apostoli (1568-1569), dont il ne subsiste malheureusement que l'esquisse.[32]

Parmi les artistes qui réalisèrent des travaux dans des édifices publics à Rome et qui acquirent une certaine réputation, l'on trouve le peintre Anthonie Sandvoort (Malines 1552-Rome 11 octobre 1600), surnommé le Vert de Malines et de nos jours pratiquement inconnu, et le jeune Hans Speckaert de Bruxelles, disparu prématurément en 1577. Tout comme Spranger dans son Martyre de saint Jean l'Evangéliste, Speckaert fut influencé par Jacopo Bertoia, interprète du langage du Parmesan qui aux environs de 1570 travailla pour le cardinal Alexandre Farnèse dans l'oratoire du Gonfalone et la villa Farnèse de Caprarola.[33] Mais d'autres peintres qui participèrent à ces importants projets de décoration et comptaient parmi les maîtres les plus compétents de ces années, comme Taddeo Zuccaro, mort en 1566, son frère Federico Zuccaro et l'élève de celui-ci, Raffaellino da Reggio, tous loués par Van Mander, revêtirent aussi de l'importance pour le développement de Spranger et Speckaert.[34] L'œuvre de Speckaert, ainsi que sa manière fluide et élégante de dessiner, continuèrent après sa mort à exercer une forte influence sur les artistes flamands, hollandais et allemands résidant à Rome, comme une connaissance personnelle de Speckaert, Aert Mijtens (1541-1602),[35] Hendrick de Clerck (1570-1629),[36] Joseph

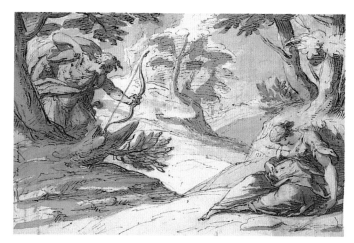

Hans von Aachen, *Cephale et Procris*, Francfort, Städelsches Kunstinstitut (1585)

Heintz (1564-1609) et Hans von Aachen (1552-1615).[37] A partir de la seconde moitié des années soixante-dix, la maison et l'atelier de Van Santfoort constituèrent un important centre de connaissance posthume et de propagation du style de Speckaert chez ces peintres nordiques à Rome.[38] Peut-être est-ce là que vit le jour une partie des nombreuses copies dessinées d'après le Bruxellois. Les dessins exécutés en Italie par Von Aachen, Heintz et aussi Hendrick de Clerck sous l'influence de Speckaert jouèrent un rôle non négligeable dans la diffusion de la manière de celui-ci. Cela eut à son tour de l'importance pour le développement ultérieur du maniérisme en Bavière, à Cologne, Vienne, Prague et aux Pays-Bas.[39] Van Mander fut témoin à Rome de ce que Von Aachen suivait, au moins dans ses dessins, la 'manière pleine d'esprit' de Spranger.[40] Après son séjour en Italie, Von Aachen devait, avec Spranger et Heintz, faire partie des principaux peintres au service de l'empereur Rodolphe ii. La *Nativité* que lui commissionnèrent les jésuites romains pour leur église du Gesù nous est connue grâce à une gravure d'Aegidius Sadeler de 1588.[41] Le tableau, l'un des neuf retables faisant partie du programme de décoration d'origine de l'église dans les années 1580 et en grande partie perdus, trahit les expériences nordique, vénitienne et romaine de l'artiste.[42] Dans les années 1585-1589, des *Fiamminghi* travaillèrent à la décoration originale

de la chapelle de saint François dans le Gesù, un cycle de sept tableaux représentant des Episodes de la vie du saint basés sur les *Petites fleurs*, plus un retable. Dans sa Vie de Paul Bril, Baglione attribue les oiseaux et les paysages à cet artiste, le reste de ce qui est peint à l'huile à «Gioseppe Peniz, e d'altri fiamminghi».[43] Cela fut le point de départ d'une attribution du cycle à Joseph Heintz et ses collaborateurs.[44] Plutôt qu'une manifestation du maniérisme speckaertien du groupe de Van Santfoort, il s'agit ici d'un ensemble qui pour la forme et le contenu se rattache surtout à l'art romain de la Contre-Réforme, bien que ces deux tendances ne soient pas nécessairement en contradiction entre elles. Si, comme ce n'est nullement exclu, la décoration est entièrement ou en grande partie l'œuvre de *Fiamminghi*, y compris Heintz et Bril, elle constitue, avec l'important cycle de peintures murales de Matthijs et Paul Bril dans la Tour des Vents, l'un des rares ensembles d'une certaine dimension peints à Rome au cours de ces années par des artistes nordiques.[45] Frans van

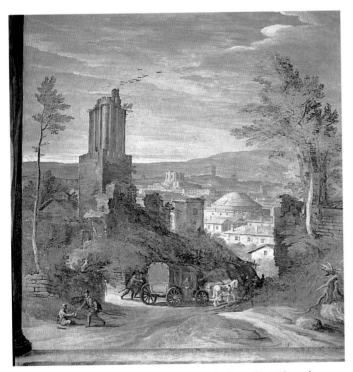

Matthijs et Paul Bril, *Paysage avec vue sur la Tour des Milices, le Panthéon et le Vatican*, Cité du Vatican, Torre dei Venti

de Casteele (en italien Francesco da Castello) qui, tout comme Hans Speckaert, était originaire de Bruxelles, exécuta à Rome et dans les environs plusieurs tableaux d'autel et des miniatures, empreints d'une simplicité et d'une dévotion humble typiques de l'art de la Contre-Réforme, parfaitement en accord avec le goût des Capucins qui lui confièrent plusieurs commandes. Da Castello devait probablement surtout sa réputation à ses miniatures et à d'autres petites œuvres à présent à peine connues, qui avaient également un débouché en Espagne.[46]

Après des séjours à Florence, Pérouse et Orvieto, Hendrick van den Broeck (1519-1597) travailla des dizaines d'années durant à Rome, de même que Frans van de Casteele, et comme lui y mourut. Il reçut notamment la commission prestigieuse d'une fresque, face au *Jugement dernier* de Michel-Ange dans la chapelle Sixtine, représentant la *Résurrection du Christ*. Cette première commission autonome connue à Rome du peintre malinois est datable des années 1570.[47] La scène de Van den Broeck, sobrement conçue, fut probablement l'une des plus importantes commissions à fresque qu'un Flamand obtint à Rome. Pour le style, l'œuvre présentait une orientation nettement différente de celle de ses œuvres ombriennes. Dans le voisinage du grand Michel-Ange, pour certaines attitudes, la forme, l'habillement et une certaine massivité des personnages secondaires, l'artiste s'inspire fortement du *Jugement dernier* et des fresques michélangesques de la chapelle Pauline.[48] Après Spranger et avant Rubens, Van den Broeck fut probablement le peintre nordique de figures le plus demandé pour de grandes commissions religieuses à Rome. Cela ne veut évidemment pas dire qu'il eut dans l'histoire de l'art un rôle aussi important que ces deux autres artistes.[49] Le peintre et architecte anversois Wenzel Cobergher (1561-1634) revint à Rome en 1586, après un séjour fort actif comme peintre de tableaux d'autel à Naples, où il avait été en contact entre autres avec Aert Mijtens. A Rome il eut également du succès. En 1598, il exécuta un retable, à présent disparu, pour la chapelle funéraire du prélat flamand Didaco del Campo dans l'église Santa Maria in Vallicella, église qui appartenait à la congrégation des Oratoriens, récemment créée par Philippe Néri dans le cadre de la Contre-Réforme, une commission au prestige indiscutable.[50] Dans la même chapelle, le

sculpteur Gillis van den Vliete, dit en Italie Egidio Fiammingo ou Egidio della Riviera (?-1602), réalisa des éléments architectoniques et sculptés.[51] Pendant ces années, Cobergher était déjà célèbre aussi au nord. Non seulement il peignit, alors qu'il était encore à Rome, un retable représentant le *Martyre de saint Sébastien* destiné à la chapelle des archers dans la cathédrale d'Anvers,[52] mais aussi, quelques années plus tard, en 1604, il entra à Bruxelles au service du gouverneur général, l'archiduc Albert, à la demande duquel il était déjà brièvement revenu au nord auparavant.[53]

Un autre peintre anversois, Abraham Janssens (1575-1632), se trouva dans les années 1598-1601 à Rome, où il habitait chez Willem I van Nieulandt. Avant de se manifester à Anvers, dans un style en partie directement italianisant et en partie inspiré par le maniérisme tardif de Prague et Haarlem, comme l'un des rares importants peintres narratifs antérieurs au retour de Rubens dans cette

ville en 1608, il peignit, immédiatement avant ou après son départ de Rome, le *Diane et Callisto*, signé et daté 1601, à présent à Budapest.[54] La structure de la composition, la typologie et les positions des figures ainsi que l'atmosphère sont assez proches, en dépit de formes un peu plus lourdes, du maniérisme vaguement sensuel des tableaux du Cavalier d'Arpin, tout comme les deux *Diane et Actéon* qui se trouvent à Budapest et à Paris.[55] Le tableau de Janssens prélude d'ailleurs à des œuvres quelque peu comparables de ses concitoyens Jan I Brueghel et Hans van Balen.

Rubens, l'artiste flamand qui eut sans doute le plus de succès dans la Ville éternelle, réalisa pour l'église des Oratoriens déjà mentionnée, ainsi qu'il l'écrivit en 1606, «la plus importante et la plus belle commission de toute Rome, dans l'une des églises les plus fréquentées, située au centre de la ville et déjà décorée d'œuvres d'art des principaux artistes d'Italie».[56] Dans la seconde et définitive version de la décoration de la chapelle du chœur, Rubens a divisé sa grandiose composition en trois parties séparées: au centre, l'apparition de la Vierge dans une nuée d'anges; sous une partie amovible de ce tableau se trouve une ancienne icône miraculeuse de la Mère du Christ. De part

Hendrick van den Broeck, *La Résurrection du Christ*, Cité du Vatican, Capella Sistina

et d'autre, dans les zones latérales, Rubens a représenté, en adoration devant la Vierge, trois saints martyrs des premiers temps de la chrétienté, liés à l'histoire de l'église et aux reliques conservées dans celle-ci. Ce projet de Rubens, sans doute le plus italianisant par son exécution, témoigne de la connaissance approfondie que cet artiste avait de l'Antiquité classique et de l'art italien, connaissance que dans son ambition il devait juger indispensable au déploiement de son talent universel.[57]

Cependant, seul un nombre limité de *Fiamminghi* pouvait s'enorgueillir d'une participation à la production d'œuvres aussi monumentales et prestigieuses à Rome. La plupart des peintres du nord n'obtenaient guère de commissions en propre et devaient généralement se contenter d'exécuter à bas prix des tableaux de petit format destinés à un marché libre assez restreint. Il s'agissait souvent d'images religieuses stéréotypées et répétitives. Ainsi, Michiel Gioncquoy a peint à maintes reprises sur cuivre un petit *Christ en croix* «avec un rien de terre dans le bas et sur un fond noir».[58] Aert Mijtens a exécuté quant à lui de nombreuses copies d'une populaire icône byzantine de Sainte-Marie-Majeure représentant la *Vierge à l'Enfant*, à présent placée sur le maître-autel de la chapelle Borghèse de cette église et qui était invoquée pour écarter les dangers et prévenir les catastrophes.[59] Une autre partie de cette production de petits formats était moins répétitive

Abraham Janssens, *Diane et Actéon*, Budapest, Szépmüvészti Museum

et mécanique, et même très raffinée, comme en témoigne la demande d'importants collectionneurs et commanditaires à la recherche de sujets religieux ou mythologiques, campés ou non dans des paysages. Spranger peignit de petits tableaux pour son premier employeur romain, l'influent cardinal et mécène Alexandre Farnèse, et pour le pape Pie v; Jan i Brueghel et Paul Bril travaillèrent pour le cardinal Frédéric Borromée,[60] Jan Soens pour divers personnages en vue.[61] Et, bien après leurs débuts, certains n'en continuèrent pas moins, alors qu'ils étaient devenus des maîtres affirmés, à peindre des œuvres de petit format. C'est notamment le cas du célèbre paysagiste Paul Bril qui, parallèlement aux œuvres monumentales qui marquèrent l'ensemble de sa carrière, continua à produire des petits tableaux.[62] Adam Elsheimer de Francfort (1578-1610), artiste influent dans le milieu des *Fiamminghi* de Rome, fit sa réputation en réussissant à exécuter en formats réduits d'élégantes, modernes et souvent poétiques compositions figuratives à caractère monumental.[63] Son œuvre eut de l'importance pour des peintres italiens et flamands-hollandais à Rome, parmi lesquels Paul Bril et Rubens ainsi que des suiveurs plus étroits comme Pieter Lastman, Jan et Jacob Pynas, David i Teniers, et généra chez ces peintres un nouveau style de paysages et de figures, d'ailleurs aussi de plus grands formats.[64]

Pour les *Fiamminghi*, le petit format constituait un gagne-pain modeste mais bien souvent nécessaire. Les meilleurs d'entre eux inspirèrent des œuvres semblables à quelques bons artistes italiens, comme Jacopo Zucchi, le Cavalier d'Arpin, Antonio Tempesta et le Caravage, par ailleurs déjà ouverts à d'autres composantes de leur art.[65]

Le paysage

Le paysage était considéré comme la spécialité des artistes des Pays-Bas, en raison tant de la qualité que de l'abondance de leur production. Ils furent les auteurs dans les églises, les palais et les villas de nombreuses fresques de

p. 40-41-42: Peter Paul Rubens, *La Vierge en gloire et Saints*, Rome, Santa Maria in Vallicella

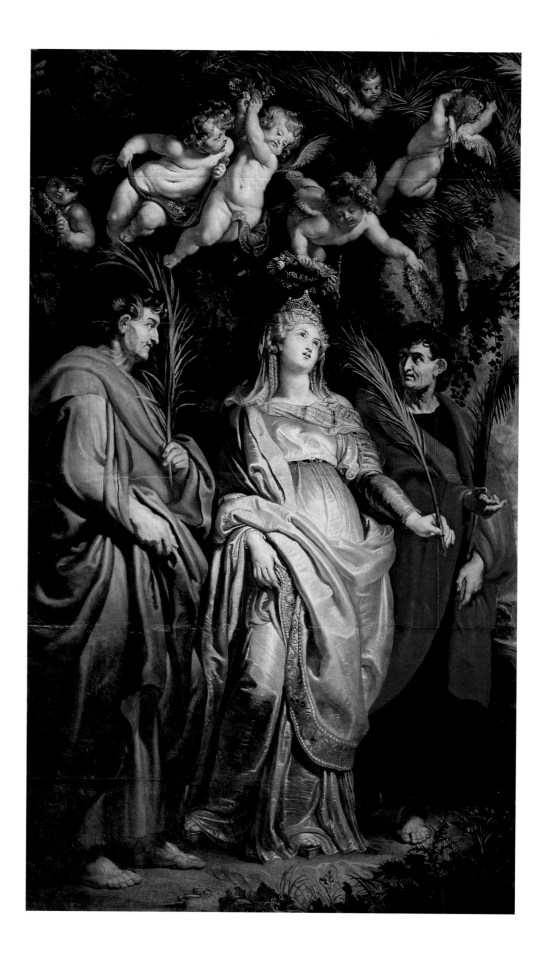

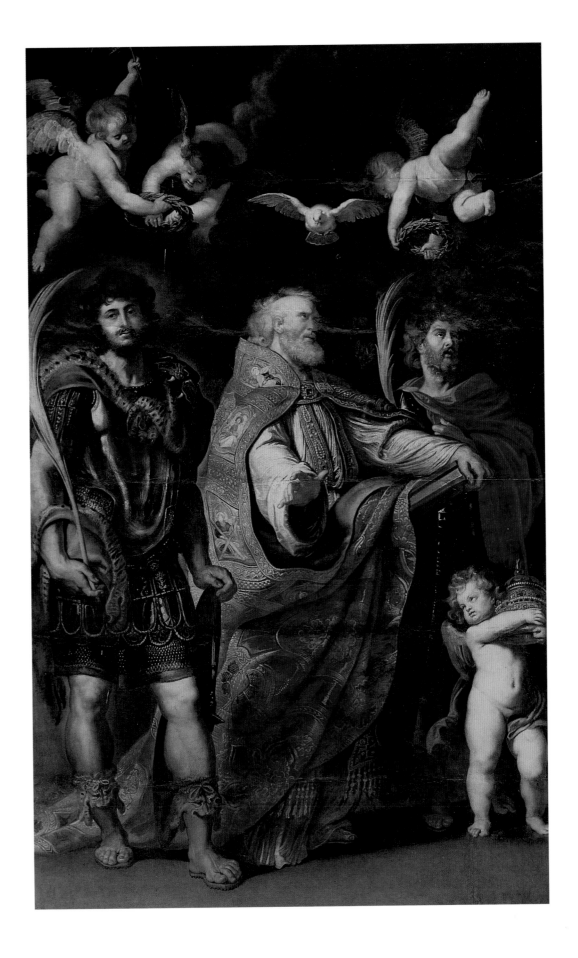

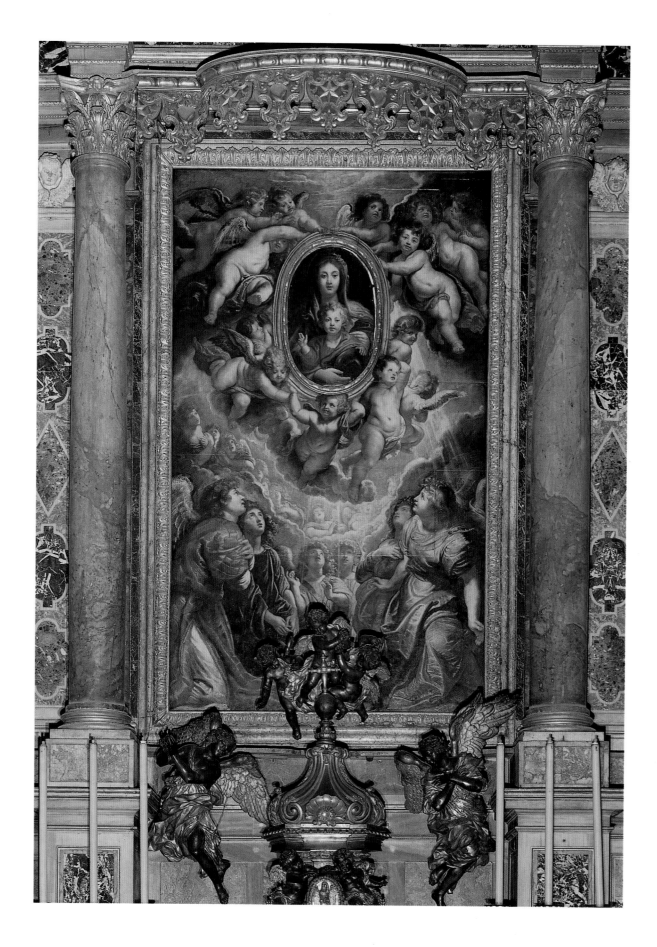

Adam Elsheimer, *Le repos pendant la fuite en Egypte*, Munich, Alte Pinakothek

paysages, qu'ils réalisaient en sous-traitance dans le cadre de programmes de décoration plus vastes, généralement commissionnés à un artiste italien de l'équipe duquel ils faisaient partie. Un exemple en sont les paysages italianisants peints par Spranger à la fin des années 60 à Caprarola dans la villa d'Alexandre Farnèse, sous la direction de Jacopo Bertoia,[66] celui de Paul Bril peint pendant le pontificat de Sixte V dans la sacristie de la chapelle Sixtine dans Sainte-Marie-Majeure,[67] ou encore ceux que Paul Bril réalisa à Rome sous la direction de Giovanni Guerra et Cesare Nebbia au-dessus de la Scala Santa (1598)[68] ainsi qu'au palais du Latran.[69]

Van Mander mentionne Matthijs Cock (vers 1509-1548), le frère du graveur Hieronymus Cock, comme étant le premier qui, après un séjour en Italie, se mit à faire aux Pays-Bas des paysages plus variés, selon 'la nouvelle manière italienne ou antique'.[70] Sans doute, Van Mander pense-t-il là aux paysages de Raphaël et de successeurs de celui-ci, tel Polidoro da Caravaggio, inspirés, entre autres, par des exemples de peinture murale classique et par un intérêt évident pour les ruines. Bien plus tard, de nombreux éléments de ces paysages furent encore copiés et ramenés au nord par des dessinateurs et des peintres flamands et hollandais.

Les petits paysages sur bois de Spranger (à présent à

Karlsruhe) nous montrent qu'à côté de paysages plus antiquisants, les artistes des Pays-Bas séjournant à Rome peignaient également des paysages dans la tradition de Herri met de Bles et de Pieter Bruegel.[71] Ces paysages eurent une certaine influence sur d'autres artistes étrangers qui se trouvaient à Rome, comme Giulio Clovio, dont une miniature représentant la *Traditio Clavium*, conservée au Louvre, se réfère clairement aux paysages flamands-hollandais de cette époque.[72]

Vers le milieu du XVIe siècle, l'art minutieux et détaillé du paysage, sur toile ou sur bois, à la façon de Bles et Bruegel, avait acquis en Italie une énorme popularité. Vasari en tire argument pour écrire, avec une certaine condescendance, qu'il n'était pas un seul cordonnier qui ne possédât un paysage flamand ou hollandais.[73] Pour Vasari et ses collègues, l'art du paysage n'était, par rapport à la composition narrative, qu'un genre mineur pour une clientèle socialement, financièrement ou intellectuellement peu distinguée et aux goûts peu raffinés. La demande de paysages était cependant tellement importante à Rome et ailleurs en Italie que des artistes italiens de premier plan comme Girolamo Muziano et Annibale Carracci se mirent à peindre et dessiner des paysages à la manière large et selon la conception monumentale qui à la fois étaient celles des artistes italiens et nordiques à Venise et plus classiques.[74] L'influence réciproque dans ce domaine connut son apogée avec l'œuvre de Paul Bril qui, tout au long des quarante années qu'il passa à Rome et jusqu'à sa mort en 1626, se laissa progressivement entraîner par l'art du paysage italien. Tout comme Frans van de Casteele, Bril fut élu *Principe* de la corporation des peintres, l'Accademia di San Luca. Que cet honneur lui soit revenu indique à quel point, grâce à lui, l'art du paysage comme genre monumental avait gagné en estime.

La sculpture

Parmi les artistes nordiques qui se rendaient à Rome, l'on trouvait aussi des sculpteurs, souvent engagés pour restaurer des sculptures antiques de marbre ou pour en réaliser des copies. Jean Bologne, dont le style devait influencer toute l'Europe, et Willem van Tetrode, surnommé le Praxitèle de Delft et élève de Guglielmo della

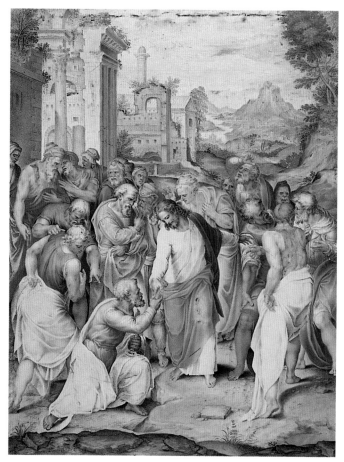

Giulio Clovio, *Traditio Clavium*, Paris, Musée du Louvre, Département des Arts Graphiques

Porta, faisaient ce type de travail à Rome.[75] Certains réussirent à obtenir des commandes en tant que maîtres indépendants, comme Jacques Cobaert (doc. à Rome 1568-1615), élève de Guglielmo della Porta et surtout connu pour son *Matthieu* de marbre quelque peu démodé, à l'origine destiné à la chapelle Contarelli dans Saint-Louis-des-Français.[76] Dans les églises romaines, Niccolò Pippi (†1590), originaire d'Arras, et le malinois Gillis van den Vliete (†1602), érigèrent des décennies durant et jusqu'à leur mort les monuments funéraires de cardinaux et d'autres personnages importants. Leur principale œuvre fut sans doute, dans le chœur de Santa Maria dell'Anima, l'église des Allemands et des Flamands de Rome, l'imposant monument funéraire du duc Karl Friedrich von

Kleve (†1575), exécuté entre 1577 et 1579 en collaboration avec un autre Flamand, Pietro Della Motta, et partiellement démantelé au XVIIIe siècle.[77] Peu avant sa mort en 1578, Hans Speckaert doit avoir exécuté le dessin représentant la *Résurrection du Christ*, avec une figure-portrait en armure agenouillée dans le bas à gauche. Probablement ce dessin se voulait-il le modèle de la partie centrale du monument. Quoiqu'il en soit, il fut utilisé pour celui-ci. A l'origine, la *Résurrection* devait être le sujet du relief, comme en témoigne un document de 1577. Dans la version sculptée, elle fut pourtant remplacée par un *Jugement du Christ* à la composition presqu'entièrement différente de celle du dessin de Speckaert mais qui a conservé le portrait du défunt agenouillé en bas à gauche.[78] Plus de vingt ans plus tard, Van den Vliete utilisa à nouveau comme modèle la composition de Speckaert pour le relief central d'une autre commission dans le chœur de la même église, le monument funéraire du cardinal Andreas von Österreich, décédé en 1600.[79] Sous Sixte V et Clément VIII, ils travaillèrent, avec plusieurs autres artistes, à quelques importantes commissions papales, dont les monuments funéraires de Pie V et Sixte V dans l'église Sainte-Marie-Majeure.[80] L'œuvre de Niccolò Pippi se distingue davantage par sa qualité. Le cardinal Antoine Perrenot de Granvelle, grand connaisseur et mécène, alors qu'en 1578 il se trouvait à Rome, indiqua Pippi et Jean Bologne comme les meilleurs sculpteurs de leur époque.[81]

L'estampe

Une autre discipline dans laquelle les *Fiamminghi* se distinguèrent à cette époque fut la gravure. A Rome le marché des arts graphiques était fort animé, grâce à des éditeurs et des marchands de gravures tels qu'Antonio Salamanca, son associé Antonio Lafréry,[82] le successeur de celui-ci, Claude Duchet, et le Flamand Nicolaes van Aelst.[83] L'organisation de la production et de la vente mise sur pied par Lafréry servit de modèle à Anvers à

Niccolò Pippi, Gillis van den Vliete, Pietro della Motta, *Monument funéraire du duc Karl-Friedrich von Kleve*, Rome, Santa Maria dell'Anima

Hieronymus Cock, le plus grand éditeur de gravures de son temps aux Pays-Bas, qui séjourna déjà à Rome avant 1550.[84]

Lafréry édita environ quarante gravures de Cornelis Cort, lequel vécut à Rome de 1566 jusqu'à sa mort en 1578. Il grava les œuvres des plus célèbres artistes tant passés que contemporains, au nombre desquels Raphaël, Polidoro da Caravaggio et Michel-Ange, ainsi que nombre d'œuvres des Zuccaro, de Giulio Clovio, Girolamo Muziano, ou encore de Giorgio Vasari, Marco Pino, Marcello Venusti, Bernardino Passeri, Lorenzo Sabatini, Matteo Neroni, Giacomo Bertoia et, à la fin de sa vie, d'artistes des Pays-Bas tels que Spranger, Speckaert et Stradano. Une seule fois il grava d'après des sculptures antiques.[85]

L'élégante technique de gravure de Cort, dont on perçoit la maîtrise dans la richesse des nuances claires et obscures, obtenues par des contrastes de hachures et par un trait d'épaisseur variable, servit de modèle à une nouvelle génération de graveurs, en Italie et aux Pays-Bas, dont Agostino Carracci (1557-1609), Hendrick Goltzius et Aegidius Sadeler (vers 1570-1629).[86] Cort fut non seulement le meilleur graveur de son temps, mais aussi un protagoniste de la diffusion des œuvres des artistes les plus significatifs, tant italiens que flamands, résidant à Rome à son époque.

D'autres graveurs du nord, venus passer quelque temps à Rome, ne produisirent sur place qu'un petit nombre d'estampes. Entre 1581 et 1583, l'Anversois Pieter Perret (1555-vers 1625) grava à Rome d'après Federico Zuccaro, Hans Speckaert, Bernardino Passeri, Matteo Peréz et d'après certaines statues classiques.[87] Quelques années plus tard, l'Allemand Matthäus Greuter reproduisit lui aussi des inventions de maîtres nordiques: Spranger, Speckaert et Hendrick de Clerck.[88] En 1593, Aegidius Sadeler visita plusieurs académies à Rome, dans le but d'y étudier et mieux comprendre les antiques et d'apprendre à dessiner correctement. A Rome il exécuta des gravures d'après des œuvres du Cavalier d'Arpin, de Joseph Heintz et peut-être de Hans Speckaert.[89] Quant à Goltzius, il ne réalisa ses gravures qu'à son retour aux Pays-Bas, sur la base de la documentation qu'il avait rassemblée à Rome et qui comprenait également des dessins exécutés par d'autres artistes, comme Gaspar Celio (1571-vers 1640). Goltzius

laissa pour la plus grande part l'exécution graphique à ses assistants, son fils adoptif Jacob Matham et Jan Saenredam.[90] Tout cela incita Matham à effectuer entre 1594 et 1597 un voyage en Italie. Les estampes qu'il a gravées, pour la plupart après son retour à Haarlem, d'après des fresques et des peintures d'artistes italiens, hollandais et flamands actifs en Italie, l'ont été en partie d'après des dessins réalisés par lui-même sur place.[91] L'influence des estampes exécutées par et d'après Goltzius

Hans Speckaert, *La Résurrection du Christ*, Haarlem, Teylers Museum

fut sensible non seulement dans le nord mais également en Italie, où le Cavalier d'Arpin et bien d'autres s'inspirèrent des travaux de cet artiste.[92] Bien que l'influence de Goltzius sur ses contemporains à Rome et ailleurs en Italie n'ait été que partiellement retracée, il est évident qu'elle constitua une nouvelle apogée des emprunts qu'à compter du début du siècle les Italiens commencèrent à faire aux estampes du nord, de Dürer à Lucas de Leyde.[93]

L'accomplissement d'un idéal

Les connaissances et le savoir-faire ramenés de Rome par les artistes du nord insufflèrent à l'art des Pays-Bas une qualité et un esprit nouveaux. A la fin du XVIᵉ siècle et au début du XVIIᵉ, des artistes aussi prestigieux que Spranger, Jean Bologne, Goltzius et Rubens montrent qu'ils ne sont nullement inférieurs aux artistes italiens pour ce qui est de la représentation de la figure humaine. D'autres éléments démontrent que les différences qualitatives entre les deux grandes écoles artistiques européennes, l'école des Pays-Bas et l'école italienne, se sont aplanies; par exemple, de nombreux artistes des Pays-Bas, devenus des maîtres indépendants après un apprentissage romain, se sont installés dans de grandes ou petites villes d'Italie. En dehors des artistes déjà cités, l'on trouve Jan van der Straet, mieux connu en Italie sous le nom de Stradano,[94] et le sculpteur Jean Bologne, entrés l'un et l'autre au service des Médicis à Florence (Jean Bologne comme successeur de Michel-Ange), ou encore Jan Soens qui pendant des décennies fut l'artiste de cour des Farnèse à Parme[95] et Denys Calvaert qui fit une importante carrière à Bologne.[96] D'autres, comme Spranger, Hans Mont[97] et Hans von Aachen,[98] partirent, forts de leur expérience italienne, vers des cours au nord des Alpes. La formation flamande de Spranger et son expérience italienne furent à la base des œuvres importantes que par la suite il réalisa à la cour des empereurs Maximilien II et Rodolphe II à Vienne et à Prague.[99] Son style et ses compositions inspirèrent les maniéristes tardifs des Pays-Bas ainsi que d'autres artistes en Europe, en particulier grâce à la diffusion des estampes d'après ses œuvres.[100] La dimension et le rayonnement de Rubens en Europe furent sans doute plus grands encore.[101]
Pour la première fois depuis le XVᵉ siècle, les artistes du

nord réussirent à égaler qualitativement les Italiens au niveau de la représentation de la figure humaine et de la narration.[102] Dans d'autres domaines ils furent, à part quelques exceptions, supérieurs aux Italiens, notamment dans l'art du paysage, de la nature morte et de l'estampe. La concurrence pour la primauté artistique entre les Italiens d'un côté et les Hollandais et les Flamands de l'autre n'était pas terminée pour autant. Mais au cours de ces années l'idéal d'équivalence de Van Mander devint sans doute une réalité.

Les Flandres. Histoire et géographie d'un pays qui n'existe pas.

Lorsqu'en 1567, Lodovico Guicciardini, facteur florentin résidant à Anvers publie sa célèbre «Description de tout le Pais-Bas, aultrement dict la Germanie inférieure», il se trouve confronté, dès son titre, à la difficulté de nommer l'une des régions les plus illustres et les plus importantes de l'Europe d'alors, celle qu'il veut précisément décrire.[1]

Il s'agit d'un territoire englobant dans notre géographie d'aujourd'hui, une partie de la France, autour d'Arras, Lille et Valenciennes, la Belgique, le Grand-Duché de Luxembourg et les Pays-Bas. Cet ensemble, était à l'époque de Guichardin, une mosaïque complexe de principautés, elles-mêmes formées de terres, jalouses de leurs privilèges et de leurs particularités qui, si elles se trouvaient dépendre d'une même autorité souveraine, celle du roi d'Espagne, ne se vivaient guère comme une entité nationale. Pourtant, malgré son hétérogénéité, la région était perçue du dehors comme un pays. Le plus communément, on donnait à ce pays le nom, souvent mis au pluriel, d'une de ses parties: la Flandre. Les natifs de ces Flandres *lato sensu* étant qualifiés de *flamands, fiamminghi, flamencos, flemish*... qu'ils soient arrageois, brabançons, namurois, hollandais ou luxembourgeois; qu'ils s'expriment en langue flamande, bas-allemande, française ou wallonne.

Voici comment Guichardin commente la métonymie qui est à la base de 'l'invention' des Flandres. On verra qu'elle n'est pas dénuée d'une grande signification historique. «Ceste partie du Roy (Philippe II), communément s'appelle le Païs Bas de leur basseur vers la mer oceane. Pareillement presque par toute l'Europe s'appelle Flandres: prenant une partie pour le tout, à cause de la puissance et splendeur d'icelle région, comme aussi en prend de France qui n'est qu'une partie, mais la plus noble pourtant de païs que possèdent aujourd'hui les rois françois. Combien qu'aucuns veullent, que telle nomination de Flandres procède du grand commerce et trafficque qu'eurent par le passé les marchans estrangers en icelle province, dont par tout en feirent resonner la renommée. D'autres disent, pour ce qu'elle est plus prochaine à la France, à l'Angleterre, à Espaigne et Italie, à cause de quoi elle en soit plus cogneue et mentionnée.»[2]

On constatera d'abord que les explications données ici confondent la notion de région terme géographique avec la notion de province à l'acception plus juridique. La Flandre est en effet un comté aux limites bien définies et à la constitution particulière. Son souverain est le comte de Flandre, titre que porte, entre autres, Philippe II. C'est dans ce comté que se situe la ville de Bruges, plaque tournante du commerce européen et de la finance jusqu'à la fin du XVe siècle. La prééminence de Bruges, ville du comté de Flandre, est un fait déjà ancien pour Guichardin; à son époque c'est Anvers, en Brabant, qui domine sur le plan des échanges, mais comme nous le constatons la réputation de la Flandre dans ce domaine est loin d'être éteinte et sert toujours de référence au milieu du XVIe siècle.

Outre sa *splendeur*, qui fait office de qualificatif économique, la Flandre se signale aussi chez Guichardin par sa *puissance*. Il y a là une évocation probable du poids politique de ce comté et de ses villes, dont les révoltes étaient célèbres. L'Empereur Maximilien, lui-même, n'avait-il pas été emprisonné pendant plusieurs mois à Bruges (1488), au grand scandale des états allemands?[3] Charles Quint n'avait-il pas dû affronter la fronde gantoise comme, bien avant lui Philippe le Bon avait dû lui faire une guerre en bonne et due forme?[4] Imbues de leurs forces en hommes et en deniers, les villes de Flandre avaient bien longtemps tenu la centralisation princière en échec, elles attiraient l'attention par leur turbulence et leur prétention à dominer, dans l'autonomie, un vaste arrière-pays. Plus d'une fois, la connivence d'autres grandes villes, comme Liège par exemple, se manifesta en faveur de leurs luttes, dont les échos galvanisaient d'importants groupes de citadins[5]. A vrai dire, l'indocilité urbaine était loin d'être un monopole de la Flandre: Bruxelles, Louvain, Malines, Utrecht et surtout Liège connurent de sévères batailles contre l'autorité souveraine ennemie des privilèges

Guichardin note également que la Flandre est plus connue parce que plus rapprochée des grands pays européens. On ne peut comprendre cette remarque que si l'on se met dans la peau d'un marin méridional et que l'on compare la localisation de Bruges à celle des autres ports actifs à l'époque de l'auteur: en effet, Bruges et les ports flamands sont plus rapidement atteints, lorsqu'on navigue

depuis l'ouest et l'Atlantique, que le port d'Anvers ou ceux de Zélande, très actifs au xvi⁰ siècle. C'est à Bruges, qu'à la fin du xiii⁰ siècle, les galères génoises abordèrent pour la première fois en mer du nord (1277), c'est à Bruges encore que les négociants Espagnols installèrent leur colonie la plus septentrionale et se maintinrent jusqu'au xvi⁰ siècle, c'est dans les ports du comté de Flandre que, depuis le milieu du xiii⁰ siècle, les marchands de la côte ouest de la France détenaient leurs meilleurs privilèges commerciaux[6].

La notoriété du comté s'enracina pendant plus de trois siècles[7], on peut admettre qu'elle se soit élargie aux principautés qui lui étaient limitrophes, où l'on développa d'ailleurs la même activité économique (Ponthieu, Boulonnais d'une part, Brabant, Zélande, Hollande d'autre part). La confusion est plus difficile à comprendre, lorsqu'il s'agit de provinces n'ayant pas de débouché marin direct et présentant une activité économique moins intense. Essentiellement rurales des principautés comme le comté de Hainaut, le comté de Namur, le duché de Luxembourg des terres comme la Drenthe n'ont rien qui fasse penser à la Flandre urbanisée et portuaire, elles n'échappent pourtant point à l'appellation collective. Joue sans doute, dans leur assimilation, le lien personnel qui les unit à leur voisine du nord, depuis l'époque bourguignonne, plus exactement depuis la fin du règne de Philippe le Bon.

Un lien dynastique d'origine bourguignonne

Le duc Valois, héritier de la Flandre et de l'Artois par son père, Jean sans Peur, étendit progressivement son autorité sur le Boulonnais et le Ponthieu (1435), le Namurois, le Brabant et le Limbourg, le Hainaut, la Hollande et la Zélande, le Luxembourg (1429-1451). Autour de ce bloc, il satellisa les terres épiscopales de Cambrai, Tournai, Utrecht et Liège (1439-1455). Cette intégration politique resta pourtant instable. Elle s'élargit provisoirement à la Gueldre, au Zutphen et à la Lorraine durant le court règne de Charles le Téméraire, mais s'amputa de l'Artois, de la Lorraine et de la Gueldre après sa mort. Maximilien d'Autriche, gendre posthume de Charles récupéra l'Artois (1483). Son petit-fils Charles Quint réussit à étendre l'ensemble, légué par les ducs bourguignons ses ancêtres,

au Tournaisis (1521) et à la Frise (1523), puis de 1536 à 1543, à la Gueldre et à ses dépendances de Drenthe, Groninge et Zutphen. Soucieux d'attester de l'unité du territoire ainsi formé, le souverain le lia à l'Empire germanique en une même circonscription appelée Cercle de Bourgogne (1548) qu'il déclara indivisible lors des successions (1549). Distincte bien que placée sous influence, la Principauté épiscopale de Liège échappa à l'amalgame pour être englobée, quant à elle, dans un Cercle de Westphalie.[8]

La dénomination de basse Allemagne ou de Germanie inférieure ou encore de Pays-Bas utilisée par Guichardin doit se comprendre dans le contexte Habsbourgeois évoqué ici. C'est, en effet, pour les différencier de leurs principautés de haute Allemagne que les souverains germaniques, dès Maximilien, ont parlé de leurs pays bas. Cette précision n'était plus nécessaire sous Philippe II, roi d'Espagne. Il est caractéristique qu'à ce moment l'appellation de *Flandres* désigne alors officiellement ses possessions du nord. De Luxembourg à Bruxelles et Anvers, ce sont les *estados de Flandes* que le jeune prince héritier vint visiter triomphalement en 1548-1549.[9] Lorsqu'il sera souverain, un *Conseil suprême de Flandre et de Bourgogne*, installé à Madrid, l'aidera à les gouverner. La terminologie ecclésiastique quant à elle se moule sur la terminologie politique espagnole et parle de *nonciature de Flandre* pour désigner celle que délègue le pontife dans les Pays-Bas.[10]

Pays-Bas du nord et Pays-Bas du sud

Divers projets existèrent d'ériger les Pays-Bas en Royaume. Ceux-ci ne furent pourtant, durant les Temps Modernes, jamais beaucoup plus qu'un ensemble guère plus cohérent qu'au moyen âge. Les principautés étaient soumises à la direction de quelques institutions centrales communes et leurs notables s'exprimaient dans une assemblée représentative au destin fluctuant: les Etats-Généraux.

Après la grave crise iconoclaste (1566) qui agita les régions les plus peuplées d'artisans de l'industrie textile (Flandre, Tournaisis, Brabant, Hollande), le durcissement de l'autorité espagnole conduisit, en 1572, à la révolte ouverte contre la politique militaire fiscale et religieuse de Philippe II. Cette rébellion, dans laquelle les grandes villes

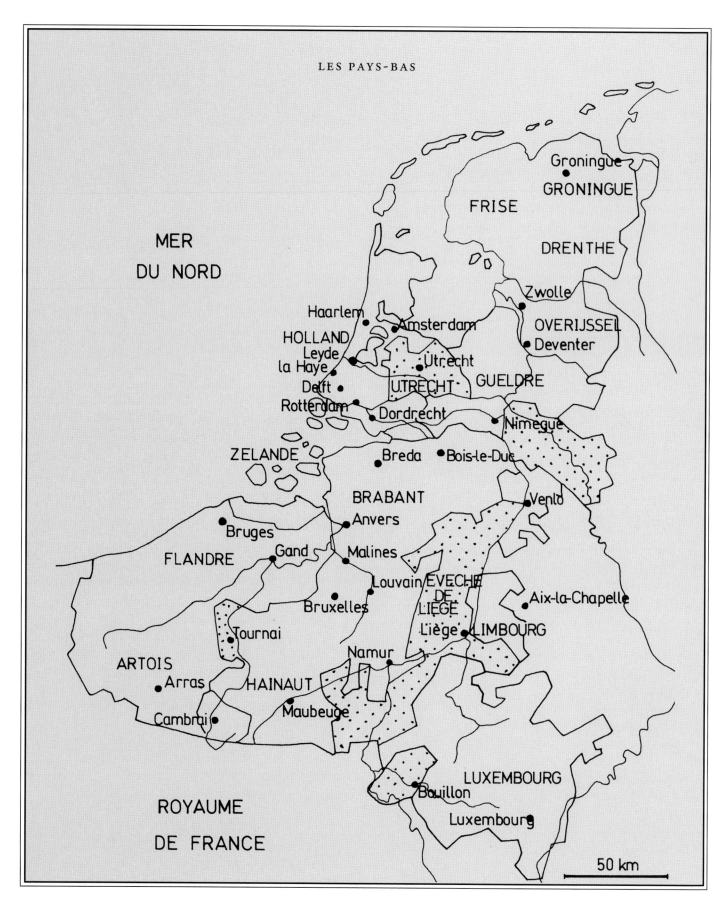

LES PAYS-BAS

MER
DU NORD

Groningue
GRONINGUE

FRISE

DRENTHE

Zwolle

Haarlem
Amsterdam
OVERIJSSEL
HOLLAND
Deventer
Leyde
la Haye
Utrecht
UTRECHT
GUELDRE
Delft
Rotterdam
Dordrecht
Nimègue

ZELANDE
Breda
Bois-le-Duc

BRABANT
Venlo

Anvers
Bruges
Malines
FLANDRE
Gand
Louvain
EVECHE
Aix-la-Chapelle
Bruxelles
DE
LIEGE
Tournai
Liège
LIMBOURG

ARTOIS
Namur
Arras
HAINAUT
Cambrai
Maubeuge

LUXEMBOURG
Bouillon
ROYAUME
Luxembourg
DE FRANCE

50 km

jouèrent un rôle essentiel à côté d'une partie de la Noblesse menée par Guillaume de Nassau, prince d'Orange, entraina la séparation de l'ensemble des Pays-Bas en deux parties (1579). Ces dernières se différencièrent de plus en plus, jusqu'à constituer, au terme d'une guerre civile sanglante (1585), deux entités distinctes: les Pays-Bas méridionaux et catholiques rentrés dans le giron espagnol, d'une part; une république protestante septentrionale, indépendante de l'Espagne et agrégée aux riches principautés de Hollande et de Zélande, d'autre part. Ce nouvel état, consacré sur le plan européen en 1648, aura nom Provinces Unies, il est à l'origine de l'actuel royaume des Pays-Bas,[11] c'est-à-dire, dans la langue nationale: *Nederlanden* ce qui donne en italien *Neerlandia*.

Malgré la séparation, il fallut du temps pour que la vieille intégration s'effaçât des dénominations: certains auteurs italiens parlent encore de *Flandre*, en plein XVIIe siècle, lorsqu'ils désignent les provinces détachées du nord, dont la Flandre proprement dite ne faisait plus partie.[12]

Des liens économiques et culturels forts. L'intégration anversoise

L'image d'une contrée cohérente, bien reconnaissable, bordant les rives de la Mer du nord des confins picards à la Frise, de la Moselle à l'Escaut, eut donc la vie dure dans le regard des étrangers. En examinant l'histoire de l'emploi du vocable *Flandre* nous avons évoqué le fragile lien politique et dynastique qui avait pu justifier cette vision.

L'histoire sociale, économique et culturelle donne d'autres arguments à l'existence d'une certaine forme d'unité entre les provinces des Pays-Bas y compris la principauté de Liège.

Pendant la plus grande partie du XVIe siècle, le marché d'Anvers, succédant dans cette fonction au marché médiéval de Bruges, leur offre une structure commune particulièrement efficace.[13]

C'est sur cette place mondiale, que s'échange l'essentiel des productions artisanales locales. Draps, serges, tapisseries de Flandre et du Brabant, toiles de Hollande, merceries de Bois-le-Duc, verrerie, batterie, clous et munitions du Pays liégeois, poissons salés de Flandre, de

Zélande et de Frise débouchent tôt ou tard sur l'Escaut, vitrine unique et prospère de la multitude des savoir-faire urbains et ruraux disséminés. L'origine diverse et les spécificités régionales de ces produits s'effacent pour l'œil extérieur. Les intermédiaires de leur diffusion sont d'ailleurs pour la plupart Anversois.

En ce qui concerne plus spécialement les produits de grand luxe et les objets d'art, l'unité est probablement encore plus marquée. Le marché interne en est considérable. L'existence dans les Pays-Bas d'une cour brillante que rassemblent les princes eux-mêmes ou leur représentant, la présence d'un haut clergé richissime et cultivé, en font une des zones d'Europe où s'élabore la mode, où se mettent au point les nouvelles techniques (peinture à l'huile, colorants spéciaux), où se lancent les produits neufs (retables sculptés). Depuis l'époque bourguignonne, Lille, Gand, Bruges, Bruxelles, Malines, Anvers, Utrecht, La Haye, Tournai, sans parler de Liège, font, à des titres divers, figure chacune de capitales. Ces villes entretiennent entre elles une émulation constante. Le decorum de leurs fêtes civiles ou religieuses est l'occasion de dépenses importantes auprès des artistes. On a pu calculer qu'une ville comme Gand, durant la période bourguignonne, avait consacré de 10 à 15% de son budget annuel à des achats auprès des peintres.[14]

Les réseaux commerciaux en place à Bruges d'abord, à Anvers ensuite, facilitent l'élargissement de la demande s'adressant aux peintres. Dès le XVe siècle, les artistes des Pays-Bas sont appelés par les princes étrangers (France, Italie, Portugal, Ecosse), sont sollicités par les marchands et financiers de haut vol (Portinari, Tani, Arnolfini), créent des écoles lointaines (Portugal, Espagne, France du Sud).

Durant le XVIe siècle, Anvers capte la plupart des talents. Guichardin lui compte 300 peintres et sculpteurs, dont une bonne partie des plus talentueux sont venus de Liège, Malines, Breda, Amsterdam, Utrecht, Harlem, Bouvigne.[15] La ville est bien placée pour valoriser leur production: les facteurs de riches maisons marchandes y ont une résidence, de même que les agents de plusieurs souverains étrangers.

Mais pour faire vivre les peintres, il n'y a pas que les grosses commandes. Au quotidien, les travaux plus modestes ne sont pas à dédaigner. Dans les notes qu'Albert Dürer prend lors de son voyage aux Pays-Bas, dans les

années 1520-1521, il apparaît que toutes les couches de la population anversoise sont intéressées à la production artistique. Clercs, marchands, aubergistes, musiciens, hommes de guerre, valets achètent et échangent des gravures, des estampes, des esquisses et posent pour se faire portraiturer.[16] L'activité du peintre est totalement intégrée à la vie citadine. Outre leur participation essentielle à l'organisation des décors pour les fêtes, les peintres et les sculpteurs, par l'intermédiaire de leur corporation interviennent activement dans la vie politique. Ils peuvent aussi se mêler d'affaires et de commerce. On sait par exemple que Jean del Cloche, marchand liégeois utilise comme facteur à Anvers Thomas Thollet, important sculpteur principautaire de la seconde moitié du XVIe siècle.[17]

Les troubles politico-religieux qui agitèrent les Pays-Bas à partir de 1566, l'intimidation qui s'exerça contre les catholiques dans les villes passées temporairement ou définitivement au protestantisme, la persécution des réformés dans les provinces restées ou retournées à la domination espagnole furent des éléments très défavorables à la poursuite d'une efflorescence de la vie artistique comme au développement de l'artisanat de luxe.

Les déplacements des artistes causés jusque-là par l'attrait que leur talent exerçait sur des commanditaires disséminés dans la plupart des pays d'Europe, se transformèrent en une émigration qui affecta également les gens de métiers très qualifiés (tisserands, tapissiers, teinturiers, métallurgistes) et plusieurs détenteurs de capitaux. Prague, Vienne, Francfort, Amsterdam, Rome devinrent de nouveaux points d'attache, parfois temporaires, souvent définitifs pour des artistes que l'on qualifiait de flamands, même s'ils étaient originaires du Hainaut, de Liège ou de Hollande.[18]

Flamands et langue flamande

Les Pays-Bas n'eurent jamais une langue commune. Mieux, plusieurs principautés les composant ne présentaient, elles-mêmes, aucune unité linguistique. Seul le Hainaut où l'on parlait en général le picard et le Namurois où l'on s'exprimait en wallon étaient intégralement francophones. Ailleurs, des parlers germaniques: flamands, bas allemands,

frisons dominaient ou se partageaient les provinces avec des formes wallonnes du français.

Cette diversité, si elle pouvait étonner le voyageur, n'apparaissait nullement comme une difficulté. Elle ne semble pas avoir eu de répercussion majeure, à l'époque qui nous occupe, sur les positions ou les conflits politiques.

Princes français, les Bourguignons ne dédaignèrent pas l'utilisation administrative du néerlandais dans les provinces du nord. Guillaume d'Orange, prince allemand, élevé à la cour de Charles Quint, figure emblématique de la révolte de la Hollande et de la Zélande, resta strictement francophone.

En matière de commerce, il est certain que la situation des langues eut un effet des plus favorables. Les idiomes germaniques parlés dans la zone côtière et sur le cours bas des grands fleuves, facilitèrent énormément les contacts avec les marchands de la Hanse ou ceux des pays scandinaves. Or c'est bien de la présence de ceux-ci et de leur rencontre avec les méridionaux (Portugais, Italiens, Français, Espagnols) que s'affirma la fortune d'Anvers, puis celle d'Amsterdam.

Ceci dit, si l'Italien Guichardin note que le flamand ou thiois (il dit le teuton) est d'apprentissage ardu, il remarque tout aussitôt que les gens des Pays-Bas (il s'agit surtout des Anversois) sont aisément polyglottes et bénéficient d'un accès facile à l'enseignement des langues. La connaissance du français semble être largement partagée.[19]

Conclusion

De cette histoire paradoxale d'une vaste région morcelée et déchirée, pourtant obstinément identifiée comme un tout, il nous semble qu'il faille retenir l'importance des pouvoirs et de la richesse, qui s'y concentrèrent durant plus de trois cents ans.

C'est la prospérité de leurs villes, c'est la puissance de leurs souverains, pièces majeures de l'échiquier politique européen, qui bâtirent l'unité apparente des Pays-Bas, qui leur élaborèrent une culture artistique reconnaissable et prestigieuse.

Le poids historique et la renommée commerciale ancienne des villes flamandes assimila, pour les étrangers, les Pays-Bas à la Flandre. Celle-ci ne fut jamais cependant qu'un territoire parmi beaucoup d'autres qui concurrurent abondamment, par leur artisanat, leur commerce et leurs artistes, à la réputation *des Flandres*!

Les institutions flamandes et néerlandaises à Rome durant la Renaissance

Le titre de cette contribution peut donner l'impression qu'il existait pendant la Renaissance des institutions clairement identifiables comme flamandes et néerlandaises. La réalité est moins simple, certainement quant il s'agit de définir l'identité néerlandaise. Il est aussi compliqué de caractériser ces institutions et leur lieu d'origine que de dégager leur passé quelquefois obscur, où se reflète tantôt nettement, tantôt de manière plus faible, un mélange d'histoire locale, régionale, nationale et d'histoire européenne. Cet article présente une image sommaire de l'évolution qui mène entre autres, au début des temps modernes, à une visibilité accrue des Flamands et des Néerlandais, surtout dans le domaine de l'artisanat et des arts plastiques. Dans ce domaine, il se crée à Rome, comme ailleurs en Europe, un certain nombre d'organisations de coordination qui s'adressent également aux activités des confrères de passage. Cette évolution aussi mérite quelque attention.

Saint Julien, l'Anima et le Campo Santo

Etant donné que la majeure partie des Pays-Bas d'autrefois faisait partie de l'Empire germanique, les Néerlandais appartenaient en premier lieu aux deux institutions allemandes les plus importantes de Rome, celles de Santa Maria dell'Anima et du Campo Santo. La première portait le nom d'une Madone ornant la façade de son premier domicile, une Vierge à l'Enfant flanquée de deux nus en attitude de prière, représentant les âmes croyantes au Purgatoire. La seconde institution porte le nom du lieu où elle était située, un cimetière réservé aux Ultramontains près de Saint-Pierre, appelé le 'Campo Santo', et de la petite église attenante, Santa Maria della Pietà in Campo Santo. Les artisans du Comté de Flandres, qui au départ ne faisait pas partie de l'Empire germanique, possédaient leur propre institution, la plus ancienne des trois, nommée d'après saint Julien, le croisé légendaire. Si tout Néerlandais y trouvait bon accueil, la direction de l'organisation restait aux mains des Flamands dans le sens le plus strict du terme.

Ces trois institutions, Saint-Julien, l'Anima et le Campo Santo, créées à l'origine comme centres d'accueil pour les pèlerins, avaient pris de plus en plus, au cours du xve siècle, le rôle de communautés servant les intérêts des Flamands et des Allemands (y compris les Néerlandais) résidant à Rome. Au début du xvie siècle, leur structure était bien élaborée et elles jouaient un rôle assez bien défini au sein de la société romaine. Il s'agissait d'institutions conservatrices, qui tâchèrent de se tenir à leurs buts particuliers le plus longtemps possible.[1]

Leurs trois missions essentielles ne devaient pas varier beaucoup avec le temps: il s'agissait d'enterrer et de commémorer les frères et sœurs décédés, de prendre soin des pauvres et des malades, en particulier des membres de la confrérie, et d'assurer l'accueil des pèlerins venus de l'étranger. Des études récentes ont révélé que cette troisième tâche, dans laquelle s'exerçait la véritable *caritas*, était en fait subordonnée aux deux premières. Le soutien mutuel des membres sur le plan pratique et spirituel était d'importance capitale. Leur principal privilège, depuis toujours, était le droit à une concession pour leur dernier repos, et au travail pastoral qui allait de pair avec celui-ci.[2]

L'accueil des pèlerins se pratiquait surtout au cours des Années Saintes, et était offert au compte-gouttes en d'autres temps. Limite bien compréhensible du fait du grand nombre des auberges allemandes dans Rome.[3] Vers le milieu du xvie siècle, l'hospice du Campo Santo acquiert une nouvelle fonction bien définie. Il devient un centre d'accueil pour les femmes allemandes, s'adressant bien sûr aux femmes âgées et seules, mais surtout aux jeunes filles pauvres en âge d'être mariées; ce souci correspond à une vision nouvelle du mariage comme objet de règles nécessaires au bon ordre de la société. La mission de pourvoir aux dots de jeunes filles allemandes, dont se charge l'Anima à la même époque, s'inscrit dans la même vision.[4]

Les membres

L'appartenance aux confréries n'était pas limitée aux résidents de Rome. Les gens de passage pouvaient également s'y inscrire, qu'ils soient pèlerins ou visiteurs chargés d'une mission particulière; on comptait parmi ceux-ci des personnages de marque qui apportaient leur prestige à la confrérie, et qui tiraient eux-même de leur appartenance à la communauté un prestige accru. Parfois

l'un d'entre eux se souvenait de la confrérie dans son testament. Une troisième catégorie, qui devait prendre de l'importance avec le temps, était celle des membres restés au pays, qui gagnaient des indulgences par leur affiliation et qui contribuaient ainsi au maintien d'un lien spirituel entre la confrérie et le pays natal, ainsi qu'à l'allègement des charges financières liées par exemple à l'agrandissement d'une église.[5]

Le noyau central de la confrérie était cependant formé d'immigrants et de membres travaillant à Rome à plus long terme. Parmi les 'Romains', les groupes les plus importants étaient formés depuis toujours par les artisans d'abord, puis par les 'curiali', membres de l'entourage et de la bureaucratie papale, religieux ou non. Beaucoup de ces religieux n'avaient reçu que les ordres mineurs et remplissaient donc des fonctions subordonnées, mais il existait aussi une minorité puissante de membres du haut clergé. Dès le milieu de xvᵉ siècle, la domination des 'curiali' au sein de l'Anima devient si forte que la majorité de ses membres, spécialement les ouvriers qui formaient depuis le début le groupe le plus important, passe à la confrérie nouvelle du Campo Santo, instituée sans doute pour répondre aux besoins de ces transfuges. Les laïcs y avaient plus à dire et pouvaient, pour une somme plus modique, s'y assurer une sépulture; quoique les membres aient eu en principe droit à ce privilège, en pratique il devait tout de même être acheté.[6]

Les trois groupes professionnels les plus importants étaient ceux des boulangers, des cordonniers et des tisserands, les deux premiers possédant en outre leur propre confrérie. Le Campo Santo comptait encore parmi ses membres des imprimeurs et des relieurs, des maîtres de chapelle et des chanteurs, des médecins et des juristes, des orfèvres, des peintres sur verre et des brodeurs, des serruriers, des verriers, des fourreurs et des artisans du cuir. Une autre catégorie importante était celle des marchands. Au xvɪᵉ siècle, les confréries comptent aussi parmi leurs membres des personnes que l'on pourrait qualifier d'artistes ou de lettrés, mais leur nombre était proportionellement limité. Aussi, le cas du peintre Hendrick van den Broeck, de Malines, qui était membre depuis 1567 et exerçait une fonction de directeur dans la confrérie, n'est-il pas représentatif.[7] Au contraire de

l'Anima et du Campo Santo, avec la différence marquée entre leurs adhérents, la confrérie de Saint-Julien avait un caractère plus mêlé. L'affiliation à une société n'excluait d'ailleurs pas l'adhésion à une autre.

La deuxième décennie du xvɪᵉ siècle voit un déclin très net de la présence allemande à Rome. Il est difficile de déterminer dans quelle mesure cette évolution a affecté l'affiliation à chaque confrérie: l'administration des membres n'est pas toujours suffisamment précise, et les archives conservées ne sont pas assez complètes. Les livres les plus anciens de la confrérie de Saint-Julien ne datent que de 1574. De plus, il est souvent impossible de savoir s'ils parlent de membres résidents ou de passage. En ce qui concerne le Campo Santo, la situation du début du xvɪᵉ siècle peut cependant être déduite des chiffres suivants, qui sont assez sûrs. L'ensemble des membres résidents passe de 80 à un maximum de 314 entre 1501 et 1512, diminue jusqu'à 70 au cours de la décennie suivante et tombe enfin même à 46 en 1523.[8]

Au cours de ces vingt-trois années, les femmes constituent en moyenne un quart du total des membres. Les deux groupes professionnels féminins les plus importants en nombre, ceux des aubergistes et des prostituées, ne sont pas représentés dans les confréries. L'importance de ces deux secteurs d'activité était exceptionnelle à Rome, et une partie du nombre remarquable de Néerlandaises et Flamandes qui se trouvaient seules à la tête d'un ménage a dû trouver ainsi sa subsistance.[9]

L'arrivée des 'Flamands'

La chute du nombre des Allemands à Rome date donc déjà d'avant le honteux Sac de Rome, le pillage de la ville par les troupes impériales en 1527. Cette inoubliable catastrophe a certainement nui à la position des Allemands à Rome. L'explication la plus importante de la réduction de leur nombre est cependant la saturation du marché du travail romain. Le séjour du Pape et de la Curie en Avignon, ainsi que le désordre du Schisme d'Occident qui s'est ensuivi, avaient non seulement laissé en friche le marché du travail, mais encore créé un climat anti-français et donc d'excellentes possibilités pour les entreprises des

immigrants allemands. Toutefois, dès le milieu du xve siècle, les Italiens allaient de plus en plus souvent remplacer les Ultramontains dans les divers secteurs de l'industrie ainsi qu'à la Curie. C'est ainsi que la Rome du xvie siècle allait devenir toujours plus la ville papale des Papes italiens – à l'exception du bref pontificat d'Adriaan Floriszoon Boeyens, d'Utrecht (1522-1523) – qui emmenaient dans leur sillage des immigrants italiens, pour la plupart florentins. Cette floraison de Rome comme centre de l'absolutisme papal ne peut pas être considérée en dehors des développements politico-religieux d'Europe occidentale, qui devaient mener entre autres à une scission entre Nord et Sud, entre réformateurs romains et protestants. Ces développements aussi ont joué leur rôle dans le déclin de l'émigration allemande vers la Ville Eternelle.

Les immigrants de nos régions font exception à cette règle. Grâce à une série d'aptitudes particulières, ils perdent moins de terrain sur le marché de l'emploi, ce qui leur permet de demeurer en nombre à peu près constant au cours de la première moitié du siècle. Proportionnellement, leur nombre diminue d'autant moins que leur part au sein des confréries prend de l'importance. Cette part augmente encore au cours de la dernière décennie du xvie siècle, quand l'immigration des provinces méridionales s'intensifie à la suite d'une révolte sanglante contre l'autorité des Habsbourg espagnols, révolte qui allait changer radicalement l'image des Pays-Bas. L'image existante peut être déduite de l'appellation *Fiandra*, honorable métonymie qui s'était répandue pratiquement partout, 'quasi per tutta Europa'.[10]

A Rome également, nos régions et leurs habitants sont peu à peu rassemblés sous ce vocable unique. Dans le premier recensement romain, effectué juste avant le 'Sacco', la *Descriptio Urbis* de 1526-1527, il apparaît que les immigrants des Pays-Bas ainsi que ceux de la Principauté de Liège sont encore enregistrés comme 'todeschi' (allemands), et qu'ils forment après les Espagnols le plus gros contingent d'immigrants non-italiens.[11] On y trouve aussi des 'fiamenghi' mais en nombre si réduit qu'il doit s'agir de Flamands au sens plus étroit du terme. On ne sait pas exactement quand cette appellation commence à désigner en milieu romain l'ensemble des natifs des Pays-

Bas. Probablement pas plus tard qu'ailleurs en Italie, et donc longtemps avant que, suite à la révolte 'païenne', un flot de rumeurs sur la 'Guerra di Fiandra', mais aussi un grand nombre de 'fiamminghi', ne passe les Alpes.

Ces événements exercent un effet indubitable sur l'organisation interne de la confrérie du Campo Santo. Un document papal de 1579 concernant la promotion du Campo Santo au rang d'"archiconfrérie' porte en marge, d'une autre écriture, une note indiquant que la gestion en revient à trois *nationes*, à savoir *Germania superior*, *Germania inferior* et *Flandria*.[12] Au sein de cette confrérie allemande à Rome, dont l'allemand restait la langue véhiculaire, les membres venus de nos provinces, sans doute pour la plupart Brabançons, étaient donc distingués des Bas-Allemands comme un troisième groupe: ceux qui venaient de *Flandria*, de cet ensemble de régions néerlandaises portant le nom d'une région qui n'appartenait pas, dans le passé, à l'Empire germanique. Si cela peut nous sembler étrange, ce n'était manifestement pas le cas pour les Européens du début des temps modernes. En effet, de toutes ces contrées, celle-là était de loin la mieux connue et sa renommée était universelle. Cette renommée lui venait du rôle plus visible qu'elle avait joué dès le début dans le commerce entre Nord et Sud, et de l'exportation d'un certain nombre de talents hautement appréciés partout en Europe, et particulièrement en Italie. Il s'agissait surtout de musiciens et d'artisans divers, y compris ceux qui pratiquaient ce qu'on appellerait plus tard les Beaux-Arts, en particulier la peinture.

Artistes et confréries

Proportionnellement, les artistes sont moins nombreux dans les confréries que les musiciens et les artisans. Ce n'est pas pour nous surprendre: beaucoup d'entre eux n'étaient pas des immigrants, mais venaient travailler en Italie pour un temps déterminé, exerçant leur soif d'apprendre ainsi que leur habileté dans les domaines qui allaient précisément se distinguer des autres formes d'artisanat au cours du xvie siècle. Cette distinction de plus en plus nette crée à Rome le besoin d'une organisation servant les intérêts spécifiques des peintres et des sculpteurs. Les organisations corporatives existantes n'en rempliront pas moins leur rôle

traditionnel jusqu'à la fin du siècle. Quand un nouveau venu, qu'il soit immigrant ou de passage, se présentait en ambitionnant ou même en obtenant une commande, il entrait facilement en contact avec ces institutions. Les peintres et sculpteurs appartenaient depuis toujours à deux organisations corporatives, avec les artisans liés à leur métier. Ces institutions avaient pris à Rome, à la suite d'une fusion des confréries et des guildes, un caractère à la fois religieux et corporatif: elles servaient les intérêts tant spirituels que matériels de leurs membres, intérêts qui étaient perçus comme inséparables. Parmi les intérêts matériels figurait le monopole du métier et donc la régulation du marché, contre laquelle les praticiens des arts plastiques allaient s'insurger au nom de la liberté intellectuelle qu'exigeait leur talent, au même degré que d'autres formes de travail créateur, comme la plus haute de toutes, la poésie.

Peu après 1540 naît la *Compagnia dei Virtuosi del Pantheon*, un organisme d'élite rassemblant peintres, sculpteurs et architectes, et présentant un caractère conceptuel, conforme à la Réforme romaine et non corporatif. Les *Virtuosi* n'étaient donc pas dégagés de leurs obligation de s'inscrire à l'une des institutions corporatives existantes. Plus tard, l'*Accademia Romana di Belli Arti e Congregazione di San Luca*, fondée en 1577 mais dont l'activité ne prendra son véritable essor qu'au tournant du siècle, offrira un compromis entre la politique culturelle de l'Eglise après le Concile de Trente d'une part, et l'ambition des artistes d'accroître leur habileté, leur indépendance et leur prestige social et intellectuel d'autre part. Dans cette organisation en deux parties, la nouveauté est l'Académie réservée à l'élite des artistes de haut niveau, tout en restant un organisme éducatif; d'autre part l'organisation jumelle des peintres et artisans apparentés, l'ancienne *Università di Pittori*, rebaptisée *Congregazione di San Luca*, continue à fonctionner comme autrefois, avec une orientation plus marquée encore vers le marché du travail, dans l'esprit du Concile de Trente. Celui-ci implique une intensification des rapports entre les instances religieuses et corporatives, entre l'économie sacrale et l'économie profane.[13]

Certains artistes des Pays-Bas aussi ont dû s'inscrire dans les organisations corporatives romaines. C'est ainsi que l'on trouve, parmi ceux qui paient entièrement ou en partie leur cotisation à l'*Università dei Pittori* entre 1534 et 1580, une douzaines d'artistes de nos régions, comme par exemple les Brabançons Michiel Coxcie et Hendrik van den Broeck. Les confréries nationales, par contre, servaient principalement de premier soutien lors de la recherche de contacts lucratifs dans l'élite de la société romaine. Quand les temps étaient trop durs, on pouvait s'adresser à la confrérie pour obtenir une aumône ou un subside pour le voyage de retour. On peut sentir à quel point cette aide répondait à un besoin dans les dispositions testamentaires du premier *Princeps* de l'*Accademia di San Luca*, Federico Zuccaro, concernant l'établissement d'un 'Hospitio per i poveri giovani artisti oltramontani' dans sa maison près de la Trinité des Monts.[14]

Les confréries nationales elles-mêmes recevaient également des commandes, parfois prestigieuses, souvent plus modestes. Les travaux de restauration pouvaient aussi fournir une appréciable source de revenus. Ces commandes internes émanaient soit de l'ensemble de la confrérie, soit de ses membres individuels. Le principal bienfaiteur de l'Anima était le proviseur, plus tard cardinal, Willem van Enckevoirt de Mierlo, grâce à qui l'agrandissement de l'église fut enfin mené à bien. Il fut également le commanditaire de deux grands monuments funéraires, l'un pour Adrien VI et l'autre pour lui-même, et de la décoration de la chapelle Sainte-Barbe. Seule cette dernière commande échut à un Brabançon comme lui, le peintre Michiel Coxcie.

Dans cette chapelle des Brabançons, qui avait formé leur propre confrérie au sein de l'Anima, les frères et sœurs de la même région pouvaient être enterrés si nécessaire 'in communi sepultura' (dans la fosse commune), comme ce fut le cas par exemple pour le peintre louvaniste Olivier Lyntermans. Vers la fin du siècle, trois tombes importantes sont construites à l'Anima par deux sculpteurs célèbres à Rome, Gillis van den Vliete (Egidio della Riviera) de Malines, et Nicolaas Mostaert (Niccolò Pippi) d'Atrecht. Etant donné les moyens de l'Anima, il est évident que celle-ci était celle des trois confréries qui avait le plus de commandes à distribuer. Mais il est probable que dans chacune, les commandes obtenues par les artistes des Pays-Bas ne se limitent pas à celles dont nous avons gardé la trace.[15]

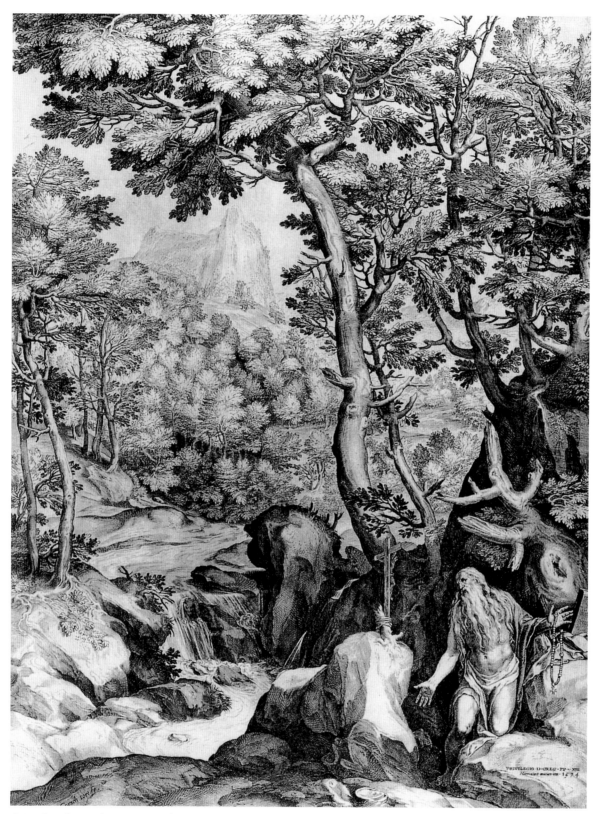

Saint Onuphre au désert, gravure de Cornelis Cort d'après
Girolamo Muziano

Conclusion

Parmi les intérêts communs qui incitaient les étrangers à Rome à se rassembler, le souci d'une bonne mort et d'une place dans l'au-delà a toujours été le plus important. Ce n'est pas pour rien que les Brabançons avaient choisi sainte Barbe comme patronne de leur association régionale. Elle était entre autre la protectrice des mourants, invoquée plus particulièrement en cas de mort subite depuis qu'en 1448, à Gorkum, un homme brûlé au-delà de toute espérance de salut était miraculeusement resté en vie grâce à son intercession, le temps de recevoir l'extrême-onction. La confrérie possédait même un bras de sa sainte patronne, un don du cardinal Willem van Enckevoirt, qui l'avait hérité de son ami le pape Adrien VI.

Mais que se passe-t-il en 1554, quand la confrérie brabançonne elle-même semble mourante et que son directeur, le tapissier Adriaan de Bruxelles, transmet ses avoirs à l'Anima? Le nombre des Brabançons présents à Rome avait-il diminué à ce point? Avant cette date, mais après également, leur proportion parmi les *fiamminghi* était remarquablement importante. Il paraît donc plus vraisemblable que ce groupe au sein duquel les travailleurs jouaient encore un rôle majeur, qui avait pu se former et se maintenir à l'encontre des tendances de l'époque grâce au soutien puissant du prélat et mécène de Mierlo, ait finalement cédé à la campagne de cléricalisation qui s'était engagée déjà un siècle plus tôt au sein de l'Anima.[16]

Même face à la mort, les rapports de force et les différences idéologiques restent une source de conflits, arbitrés de plus en plus souvent par des interventions de la Curie. C'est ainsi qu'en 1577, cinq fonctionnaires du Campo Santo, tous 'flamands', – dont deux Brabançons et deux Liégeois – sont expulsés de la confrérie. L'origine du conflit est suggérée par le fait qu'au même moment, les armes de Philippe II qui surmontaient l'entrée du Campo Santo disparaissent. Cependant, après l'intervention de deux prélats de la Curie et du pape Grégoire XIII lui-même, les fonctionnaires – et les armes – retrouvent leur place dans les plus brefs délais.[17]

Les confréries laïques, nées au départ d'une mentalité particulariste qui mettait l'accent sur le salut des âmes, sont contraintes peu à peu à subir l'influence toujours croissante de l'absolutisme papal, qui, selon l'idéologie fixée par les décrets du Concile de Trente, accorde la première place à la *caritas* chrétienne. *Ubi caritas et amor deus ibi est*: le but est de rétablir l'unité des deux mondes, le sacré et le profane, unité menacée par le processus de sécularisation né d'un ferment païen dans la pensée de la Renaissance. La question est de savoir si cet effort, qui joue également un rôle fondamental dans la politique de l'Eglise vis à vis des Beaux-Arts, n'a pas échoué entre autres parce que cet élément païen, précisément, continue à dominer les esprits sous l'absolutisme papal.

CATALOGUE

Hans von Aachen

Cologne 1551/52-1615 Prague

Hans von Aachen, attribué à
1 Déposition

Après avoir été l'élève à Cologne d'un peintre Jerrigh, que Van Mander qualifie de wallon, Hans von Aachen partit pour l'Italie, s'arrêtant successivement à Venise (où il revint à plusieurs reprises), à Rome puis à Florence. Depuis Peltzer on s'accorde à fixer ces trois étapes vers 1574, 1577 et 1585-1586. A Venise l'artiste entra dans l'atelier du peintre d'origine flamande Gaspar Rem. A Rome il demeura chez Anthonie Santvoort, dont il reçut les enseignements, exécutant entre autres un tableau de la *Nativité* (*Adoration des bergers*) pour l'église du Gesù et un autoportrait, tous deux perdus. Le succès de la *Nativité* est attesté par les nombreuses copies que l'on en a conservées ainsi que par la gravure qu'en a faite Aegidius Sadeler (cat. 2). L'autoportrait montrait l'artiste «ayant près de lui une femme, Donna Vetusta, jouant du luth, et lui, derrière elle, riant et tenant une coupe».[1] C'était donc un tableau de genre, alors une nouveauté, dont on peut se faire une idée grâce à plusieurs œuvres correspondant à peu près à cette description que l'artiste exécuta plus tard à Prague. A Florence Von Aachen s'introduisit également dans le milieu des artistes du Nord et travailla surtout comme portraitiste, réalisant notamment un célèbre tableau représentant Giambologna. Il gagna la cour de Munich puis celle de Prague, où il devint en 1592 peintre de Rodolphe II, pour passer à la mort de l'empereur au service de son frère Mathias. Devenu l'un des protagonistes parmi les artistes de la cour, il ne renonça jamais à sa vie itinérante, quittant souvent Prague pour aller exécuter des portraits et acquérir des œuvres d'art pour Rodolphe.

ND

1 Van Mander 1604, fol. 290r.

BIBLIOGRAPHIE Peltzer 1911-1912, pp. 59-162; DaCosta Kaufmann 1985, pp. 181-210; DaCosta Kaufmann 1988, pp. 276-278, avec la bibliographie antérieure.

Huile sur toile, 118 × 189 cm
Bordeaux, Musée des Beaux-Arts (en dépôt des Musées Nationaux), inv. n° BX D 1986-1-1

PROVENANCE Le tableau, dont on ignore la provenance, est entré en 1916 dans la famille du dernier possesseur, qui l'avait acheté à Aix-en-Provence alors qu'il se trouvait dans un château des environs. Transporté au château de Plassans à Tabanac (Gironde), il y est resté jusqu'à sa vente à Bordeaux le 26 octobre 1985 et son acquisition par les Musées Nationaux.

BIBLIOGRAPHIE S. Béguin, in [Cat. exp.] Bordeaux 1987, pp. 45-48.

En représentant simultanément le Christ qui vient d'être descendu de la croix et une sainte femme qui médite sur les clous à peine détachés du cadavre, le tableau unit les éléments de deux thèmes iconographiques, ceux de la *Déposition* et de la *Lamentation sur le Christ mort*. Il a été publié par Sylvie Béguin qui en a bien analysé la culture, très complexe. La pose du Christ dérive à la fois de la *Pietà* de Michel-Ange et de la *Déposition* Borghèse de Raphaël (connue peut-être à travers quelque dessin préparatoire), qui pourrait être aussi à l'origine de l'attitude du saint Jean, les mains jointes. La sainte femme assise à droite, qui médite sur les clous du supplice, semble tirée de la gravure de *Didon* d'Hans Sebald Beham (dérivée à son tour de la *Vénus s'essuyant les pieds au sortir du bain* de Marcantonio Raimondi) et, pour sa place dans la composition, à l'écart du groupe central, de la gravure de Dürer représentant la *Déposition*, tous ces souvenirs étant distillés sur un fond de réminiscences moins précises de Polidoro da Caravaggio et du Parmesan.

Le tableau est à rattacher au milieu des peintres nordiques actifs à Rome dans les années 1570, comme Speckaert et ceux qui allaient gagner Prague, soit Spranger, Ravesteyn[1] et Hans von Aachen, auxquels allait se joindre quelques années plus tard le Suisse Joseph Heintz. L'œuvre se distingue cependant de la production de la plupart de ces artistes par une technique beaucoup plus libre, à coups de pinceaux rapides, dans une matière vibrante, perceptible surtout dans les silhouettes claires des montagnes, au point que l'on peut se demander si elle n'est pas restée inachevée. Une telle manière de peindre semble impliquer en tout cas des liens avec Venise, la vieille attribution au Tintoret que le tableau a portée n'étant pas le fruit du hasard. Une fois

1

écartés les noms de Speckaert et de Spranger, que Sylvie Béguin avait avancés prudemment, ainsi que ceux de Ravesteyn et de Heintz, plus éloignés, reste celui de Hans von Aachen: selon l'auteur de la présente notice, le tableau de Bordeaux pourrait constituer la seule œuvre romaine aujourd'hui conservée du peintre de Cologne[2]. Pareille hypothèse semblerait renforcée par la confrontation avec des œuvres plus tardives de Von Aachen, comme les esquisses des *Allégories de la guerre contre les Turcs*, enlevées avec la même nervosité et dans la même gamme de couleurs claires, brossées très hardiment.[3] Cette paternité expliquerait par ailleurs que Von Aachen ait repris le geste de la main du Christ dans sa *Pietà* de la Résidence de Munich,[4] tandis que Heintz semble s'être souvenu de la *Déposition* dans la *Mise au tombeau* qu'il a exécutée plus

tard et qui a été gravée à Rome en 1593 par Aegidius Sadeler (cat. 121).

ND

1 S. Béguin, in [Cat. exp.] Bordeaux 1987, pp. 45-48.
2 Lettre du 2 avril 1993 au Musée des Beaux-Arts de Bordeaux et à J. Foucart.
3 DaCosta Kaufmann 1985, pp. 197-200, n[os] 1-46 à 1-58; [Cat. exp.] Essen-Vienne 1988-1989, pp. 219-220, n[os] 103-104.
4 Peltzer 1911-1912, p. 94, fig. 27.

Aegidius Sadeler d'après Hans von Aachen
2 Adoration des bergers

2

Gravure, 335 × 236 mm (bords de la planche)
Editée par Joris Hoefnagel, 1588
Premier état sur deux
Inscriptions: En bas à droite, monogramme de Joris Hoefnagel et:
Cum præ et: *Ioan von Ach. Inve./ G. sadl. sc;/ 1588* (trois lignes); dans la
marge: *Discite pauperiem Inssosque ... cui peregrina locum* (deux fois
deux lignes)
Amsterdam, Rijksmuseum, Rijksprentenkabinet, inv. n° RP-P-1905-
6634

BIBLIOGRAPHIE Hollstein, XXI, p. 13, n° 32; Hollstein, XXII, p. 9,
fig. 32; Schultze 1988, p. 412, n° 297; Limouze 1990, pp. 36-37, 39.

Lors de son séjour à Rome, Hans Von Aachen (1551/52-
1615), peintre originaire de Cologne, réalisa pour l'ordre

des jésuites un retable dédié à la Nativité du Christ. Cette
œuvre peinte sur plomb ou sur étain, ainsi que nous le
signale Karel van Mander (1548-1606), était destinée à
l'église du Gesù. Selon le peintre et biographe néerlandais,
il s'agissait de l'œuvre la plus belle et la plus importante
réalisée par Von Aachen à Rome.[1]

Bien que les inscriptions ne signalent rien à ce sujet, il
est généralement admis que cette gravure d'Aegidius
Sadeler s'inspire du chef-d'œuvre perdu de Von Aachen.
Cela ne paraît pas invraisemblable, compte tenu de l'aspect
italianisant de la composition. mais des œuvres d'Antonio
Correggio (vers 1490-1535) ou de Federico Barocci (1535-
1612) auraient aussi pu servir de modèle.

A partir de 1587, Von Aachen resta quelque temps au
service de la cour de Bavière à Munich. Il y travailla avec
Joris Hoefnagel (1542-1600), artiste érudit et éditeur de
gravures et avec Aegidius Sadeler artiste de talent, alors âgé
de dix-huit ans à peine. La gravure exposée est le fruit de
leur première collaboration. Si cette œuvre se rapporte
effectivement au tableau du Gesù, Sadeler a dû travailler
d'après une copie mise à sa disposition par Von Aachen et
restée inconnue jusqu'à nos jours. D'aucuns ont pensé
qu'un dessin conservé au British Museum a pu servir de
modèle à Sadeler[2] mais l'aspect esquissé de cette feuille et
les trop nombreuses différences entre le dessin et la gravure
rendent improbable cette hypothèse. On peut penser que
le dessin de Londres est l'une des études préparatoires au
tableau plutôt que le modèle ayant servi à la gravure.

La gravure de Sadeler témoigne de son savoir technique.
La souplesse des tailles du burin, l'usage du 'schwellende
Taille' et les effets soignés de clair-obscur font penser que
le jeune graveur avait étudié l'œuvre de Cornelis Cort et
Hendrick Goltzius.

MS

1 Van Mander 1604, fol. 290r.
2 Comparez les remarques d'E. Fučiková in: Schultze 1988, loc. cit.

Cavalier d'Arpin
(Giuseppe Cesari)

Rome 1568-1640 Rome

Au temps de Grégoire XIII, Arpin travailla sous la direction de Niccolò Circignani dans les Loges de Grégoire, mais également ailleurs dans le Vatican. Sa réputation grandit après la mort du pape. Il connut son plus grand succès sous le règne du pape Clément VIII (1592-1605). Arpin n'était pas le peintre officiel du pape, mais c'est à ce moment qu'il se vit confier la direction de la décoration du transept de Saint-Jean-de-Latran (1599-1600) et celle du Salon du Palais des Conservateurs (1596-1640). En outre il peignit dans de nombreuses églises à Rome et à la Chartreuse de San Martino de Naples (1589-1591). En 1599 et plus tard encore Arpin fut 'principe' de l'Accademia di San Luca. En plus de son œuvre monumental, Arpin a peint de petits – parfois très petits – tableaux de cabinet pleins de raffinement ainsi que le faisaient à Rome les peintres flamands et hollandais.

C'est encore du vivant d'Arpin que Karel van Mander écrivit une courte biographie – la plus ancienne – donnant une unique information à propos de l'artiste. Il se basait en cela sur les informations qu'il tenait de Goltzius, de Jacob Matham, fils adoptif du précédent, de Floris Claesz. van Dijck et d'Evert Crijnsz. van der Maes qui étaient en contact avec Arpin à Rome. Ce dernier connut peut-être aussi Aegidius Sadeler alors que celui-ci résidait en 1593 à Rome où il grava une *Flagellation* peinte par Arpin, laquelle fut publiée par l'éditeur flamand Nicolaes Van Aelst.[1] Arpin reprenait à son compte des représentations des 'Fiamminghi' parmi lesquels Cornelis Cort (dans *Saint*

François recevant les stigmates à Forli), Hendrick Goltzius et Jacob Matham (au Palazzo del Sodalizio dei Piceni). Ce dernier fit à son tour une gravure du plafond du palais[2] et de certaines parties du plafond décoré de fresques par Arpin dans la chapelle Olgiati à Sainte-Praxède. Arpin s'inspira également d'œuvres de Paul Bril, Hans Rottenhammer et Adam Elsheimer. Mancini relate que Paul Bril imitait surtout la manière dont Annibal Carrache et Arpin peignaient les personnages.

Dans la collection de tableaux d'Arpin, confisquée en 1607 par le pape Paul V, se trouvaient selon toute vraisemblance des paysages de Paul Bril et des vases de fleurs, peut-être de Jan Brueghel, ou d'autres Fiamminghi, dont l'importance a été reconnue dans le développement de ces genres à Rome. Après avoir recouvré la faveur du pape, Arpin reçut la direction de la décoration de la Chapelle Pauline à Sainte-Marie-Majeure (1610-1612). Dans la dernière décennie, son art se démarqua de ce qui était alors à la mode.

BWM

1 Hollstein, XXI, n° 96.
2 Bartsch, n° 91.

BIBLIOGRAPHIE Van Mander 1604, fol. 187v-19v; Mancini 1621 (éd. Salerno 1957), passim; Baglione 1649 (éd. Pesci Gradara 1924), pp. 371-375: Noë 1954, pp. 279-291, passim; H. Röttgen, in [Cat. exp.] Rome 1973; Gere & Pouncey 1983, p. 29; Meijer 1989 p. 601; P. Tosini, in [Cat. exp.] Rome 1993B, p. 526.

Cavalier d'Arpin
3 La Fuite en Egypte

3

Huile sur bois, 46,7 × 34 cm
Rome, Museo e Galleria Borghese, inv. n° 231

PROVENANCE Confisqué chez le Cavalier d'Arpin en 1607 par le
pape Paul V (?); cardinal Scipion Borghèse (?); collection Borghèse
(première mention certaine en 1617).

BIBLIOGRAPHIE Manilli 1650, p. 112; Venturi 1893 p. 223; Longhi
1928 p. 198; Venturi 1932 p. 938; Querini 1940, p. 52; Della Pergola
1955-1959, II, p. 61 n° 87 (avec mention des anciens inventaires);
Röttgen, in [Cat. exp.] Rome 1973, pp. 82-83, n° 13, fig.

Arpin est l'un de ces peintres italiens qui, en plus de son
œuvre monumental, se consacra également à de petits
tableaux évocateurs de cabinet, ainsi que le faisaient les
Fiamminghi. Il n'est donc pas étonnant, comme le faisait
déjà remarquer Röttgen, qu'Arpin fut dans ce tableau
influencé par Paul Bril. C'est surtout le cas dans la forme
du feuillage et le traitement de la lumière. Ailleurs dans ce
catalogue Pijl émet l'hypothèse qu'Arpin a emprunté à Bril
la composition du paysage et le motif du petit temple au
Paysage avec le temple de la Sibylle à Tivoli qui porte la date
1595 et est également conservé à la Galerie Borghèse
(cat. 28). Il n'est pas exclu que le petit Bril sur cuivre ait
été la propriété du Cavalier et qu'il ait fait partie des
œuvres confisquées par le pape Paul V que ce dernier offrit
ensuite à son neveu le cardinal Scipion Borghèse dont la
collection forme un ensemble important dans la Galerie
Borghèse.[1] Tout ceci a pour conséquence que le tableau
d'Arpin a dû être exécuté quelques années après la datation
de 1591-1592 proposée par Röttgen, et plus probablement
après 1595. L'âne portant Marie et l'Enfant Jésus, placé au
centre de la composition et parallèlement à la surface
peinte, présente en outre des réminiscences des premières
gravures allemandes sur ce thème, comme celles de
Schongauer et Dürer, qui furent ensuite copiées de
nombreuses fois en Italie.[2] Le travail d'Arpin se distingue
notamment de celui de Bril par les touches relativement
larges qui déterminent le premier plan et les draperies.

BWM

1 Pour l'inventaire des tableaux confisqués, voir De Rinaldis 1936,
pp. 110-118.
2 Respectivement Bartsch, n° 7 et Bartsch, n° 89.

Jacob Matham d'après le Cavalier d'Arpin
4 Marie ou une Sibylle

1602
Burin, 314 × 220 mm
Signatures et adresse: *I. Arpinas pinx Romæ.*, *I. Maetham sculp et excud*;
avec le privilège impérial: *Cum privil. Sa. Cæ. M.*
Titre au centre de l'attique: MARIA / *soror Moijsis et Aaronis*; en bas à
gauche, le numéro: *2*.
Amsterdam, Rijksmuseum, Rijksprentenkabinet, n° inv. RP-P-
OB-27.084

BIBLIOGRAPHIE Bartsch, p. 154, n° 86; Valentiner 1930, p. 101,
sous n° 27; Noë 1954, p. 289, n. 13; Hollstein, XI, p. 216, n° 7;
Illustrated Bartsch, IV, p. 76, n° 86; Van Gelder *et al.* 1985, pp. 241-
242, sous n° 19.

Contrairement à l'inscription dans la marge, il n'est pas
certain que cette jeune femme ait été conçue comme
Marie, *Myriam* en hébreu, la sœur aînée de Moïse et
d'Aaron. Le livre qu'elle tient, d'une part, et le programme
iconographique cohérent du décor de Cesari dont Matham
a extrait cette figure, d'autre part, font penser à une sibylle
– légendée *Marie* par Matham.

En 1594, à l'arrivée de Jacob Matham à Rome, le
Cavalier d'Arpin réalise le décor de la voûte de la chapelle
Olgiati à Sainte-Praxède. Dès l'achèvement du décor en
1595, Matham s'en est imprégné. Cet ensemble était déjà
très renommé à l'époque et demeure, de nos jours, l'œuvre
la plus accomplie de Cesari.

Saisi par la monumentalité des figures, l'harmonie
colorée éblouissante et la conception illusionniste de
l'espace, Matham entreprend, peu de temps après s'être
installé à son compte à Haarlem, de graver les parties les
plus marquantes de cette voûte. Ainsi, dès 1600, il
reproduit 'en miroir' les *Pères de l'Eglise*[1] en indiquant sur
la première planche: *Ad exemplar picturæ Josephi Arpinas
quæ est in æde S. Praxedis Romæ, sic Jacobus Maethamus
effigavit et sculpsit.* Deux ans plus tard, en 1602, Matham
retranscrit à la lettre – sans le préciser explicitement[2] –
deux autres figures du même ensemble: *Moïse*[3] et *Marie*,
situées sur l'attique de part et d'autre de la lunette axiale.

Contrairement à la mise en place des *Pères de l'Eglise*
dans une composition intégrant les nervures des lunettes,
Matham situe *Moïse* et *Marie* dans un plan sans pouvoir
évoquer le brillant rendu illusionniste de l'espace de
Cesari. Cette prise de distance à l'égard du modèle
explique la déviation interprétative au sujet de Myriam.

Les figures sont également révélatrices du primat de la
fascination de la forme sur le message. Karel van Mander,
dont l'intérêt pour Cesari est immense,[4] est, lui aussi,
frappé par la monumentalité de ses figures transmises par
l'intermédiaire des dessins ramenés de Rome ou des deux
gravures. Il donne à graver à Jacob Matham un dessin de sa
main représentant *Aaron*,[5] le pendant iconographique et
stylistique de *Moïse* et de *Marie*.

En Italie, nulle est la fortune de la gravure de Matham.
Aux Pays-Bas, par contre, elle a pu déterminer Jan de
Bisschop à insérer la figure de *Marie* dans son recueil
d'eaux-fortes, incluant des modèles de maîtres italiens,
Paradigmata graphices variorum artificium... (1671).[6]

LW

1 Quatre plaques numérotées (Bartsch, n°s 87-90), dont la première,
saint Grégoire, datée 1600. Copies inversées de Roland van Bolten
(Hollstein, III, p. 93, n°s 4-7).
2 Bartsch, n° 85.
3 Seules, signatures et adresse figurent sur la première plaque, *Moïse*
(Bartsch, n° 85): *Josephus Arpinas Romæ pinxit et Jacobus Maetham
ibidem sic effigavit et sculpsit Haarlemi.*
4 Van Mander 1604, fol. 178r-190v avec attention particulière au
décor de *Sainte Praxède*; Noë 1954, p. 182.
5 Bartsch, n° 171.
6 Van Gelder *et al.* 1985, II, p. 241.

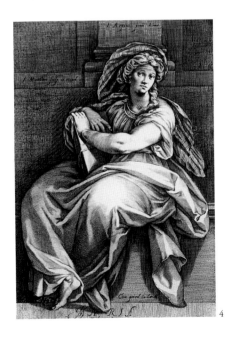

4

Jacob de Backer

Anvers vers 1545-vers 1600 Anvers

Jacob de Backer, attribué à
5 Le Christ soutenu par un ange

La biographie de Jacob de Backer rédigée par Karel van Mander pour le *Schilder-boeck* (1604) est peu étudiée, mais révèle cependant des informations précieuses. Les documents d'archives confirment que De Backer vécut dans l'entourage d'Antoine de Palerme, marchand d'art originaire de Malines. Celui-ci fonde à Anvers une dynastie typique d'artistes et de marchands d'art, dont Abraham Janssens et Jan II Bruegel feront partie par leur mariage. Le nombre incroyable de copies d'après des compositions de De Backer s'inscrit parfaitement dans cette tradition du commerce d'art qui suscite une production commerciale massive de tableaux aux thèmes populaires. Néanmoins, De Backer, au sein de ses œuvres les mieux documentées, se montre un excellent styliste et un interprète de la maniera italienne aussi capable que ses contemporains Otto Van Veen, Denijs Calvaert et Bartholomeus Spranger. Même s'il n'est pas étayé par des documents d'archives, le séjour italien de De Backer se situe vers 1565-1570. Il existe des rapprochements stylistiques entre son œuvre et celles contemporaines de Giorgio Vasari, Jacopo Zucchi et Taddeo et Federico Zuccaro. On appréhende mieux l'œuvre de De Backer si l'on prend comme point de référence le Salone dei Cinquecento dans la Signoria de Florence, la chapelle de Pie V au Vatican et les salles de Caprarola. Il œuvre à Anvers avec succès, dans ce style élégant et raffiné. Ses compositions sont acquises, entre autre, par Plantin, le cardinal Granvelle, Melchior Wijntgis et Rodolphe II. Ses tableaux seront probablement toujours copiés bien après sa mort pour des marchands, dont Catherine de Palerme et Victor Wolfvoet, descendants d'Antoine de Palerme. Des réminiscences du style et des motifs de Jacob De Backer se retrouvent dans l'œuvre d'Abraham Janssen ainsi qu'auprès des membres de la famille de peintres anversois Liesaert.

LH

BIBLIOGRAPHIE De Vos 1973, pp. 59-72; Müller Hofstede, 1973, pp. 227-260; Van de Velde 1993, pp. 74-75.

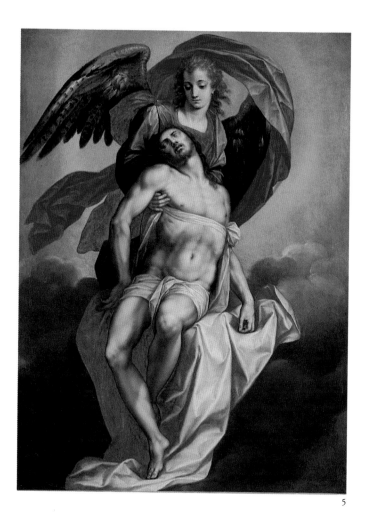

5

Huile sur toile, 158 × 115 cm
Rome, Galleria Nazionale d'arte antica (Palazzo Barberini), inv. n° 2532

PROVENANCE Collection Torlonia (?); acquis en 1971 par le musée à l'Ufficio Esportazione à Rome.

BIBLIOGRAPHIE Judson 1965, pp. 100-110; E. Safarik, in [Cat. tent.] Rome 1972, pp. 10-14; Müller Hofstede 1973, p. 254

Ce tableau est un exemple typique des rapports complexes existant entre l'art italien et hollandais à la fin du XVIe siècle. Il illustre, tout d'abord, la thèse de Friedrich Antal selon laquelle il est quasiment impossible pour cette époque de distinguer stylistiquement des tableaux italiens de ceux du Nord.[1] C'est pour cette raison que cette œuvre fut attribuée, à l'origine, à Scipione Pulzone. De plus, le thème du Christ mort soutenu par un ou plusieurs anges trouve son origine dans une tradition nordique (représentations de la Trinité et du Trône de Grâce). Il fut ensuite transformé en Italie du Nord pour connaître sa forme classique chez Andrea del Sarto et Rosso Fiorentino. Taddeo Zuccaro peignit sous cette influence un type de *Pietà* qui découle de ce thème: le corps du Christ mort est soutenu par un ange et est entouré d'anges pleurant portant des bougies (vers 1560-1566, Rome, Palazzo Borghese). Pendant une période assez longue, son frère Federico fut fasciné par ce motif et en fit de nombreux dessins d'études. Un de ceux-ci présente de fortes similitudes avec le tableau exposé ici (Ottawa, National Gallery of Canada).[2] Il n'est pas impossible que De Backer ait vu ces dessins; d'autres œuvres attestent également une connaissance directe des compositions des frères Zuccaro. L'élément novateur de ce tableau est que l'ange pose son regard sur le Christ et ne lève plus, de façon dramatique, les yeux au ciel, ce qui confère une certaine intériorité à la scène. La masse indistincte des nuages à l'arrière-plan est un des motifs fréquemment utilisés par De Backer lorsqu'il représente des sujets religieux plus abstraits. Que l'on compare, par exemple à la *Caritas*, Glasgow, Glasgow Art Gallery and Museum,[3] à la *Sapientia divina*, Stockholm, Collection de l'université[4] et au *Triomphe de la sagesse*, vendu aux enchères à Versailles en 1975. Au Musée Communal Vanderkelen-Mertens à Louvain, on trouve aussi deux copies d'originaux disparus de De Backer, dans lesquelles des bancs de nuages remplissent un rôle analogue dans la composition.[5]

La meilleure analyse stylistique de l'œuvre de De Backer est due à Dirk De Vos.[6] Le Christ soutenu par un ange s'insère, selon l'analyse de Dirk De Vos, parfaitement dans la lignée des meilleures compositions de cet artiste. Le rendu à la fois stylisé et détaillé du corps humain, les merveilleuses couleurs froides et changeantes, comme le bleu-vert des manches de l'ange ou le mauve de son manteau, sont caractéristiques si on les compare, par exemple, à celles d'un tableau comme *Le Jugement Dernier* de la cathédrale Notre-Dame d'Anvers. Le traitement des visages, ronds et lisses, lui sont également très personnels. Le visage presque imberbe du Christ est une copie quelque peu plus virile de la physionomie du *Nu couché*,[7] un tableau monumental qui se trouvait dans la collection de Rodolphe II et était attribué à «Joan de Backer» dans l'inventaire de 1615.

LH

1 Antal 1966, p. 52.
2 Inv. n° 6572. Popham & Fenwick 1965, pp. 34-35.
3 Inv. n° 142. Müller-Hofstede 1973, pp. 248-249.
4 Inv. n° 293. Tyden-Jordan, pp. 64-74.
5 Inv. nos 5-37-0 et 5-43-0. [Cat. exp.] Louvain 1985, pp. 264-265.
6 De Vos 1973, pp. 59-72.
7 Munich, Bayerische Staatsgemäldesammlungen, inv. n° 1630.

Frans Badens

Anvers 1571-1618 Amsterdam

Frans Badens
6 Apelle peignant Campaspe

Après avoir, à l'âge de cinq ans, déménagé avec sa famille à Amsterdam, Badens s'en alla en Italie en compagnie du fils adoptif de Goltzius, Jacob Matham, probablement au printemps 1593. Il s'arrêtèrent d'abord à Venise. En 1595 et 1596 nous trouvons Badens à Rome. Là, tout comme Matham, Jan Brueghel et d'autres encore, il inscrivit son nom sur une arcade dans les catacombes du Coemeterium Jordanorum (les catacombes de Sainte-Priscille). La présence de Badens à Amsterdam est à nouveau documentée en 1598.

D'après Van Mander, Badens fut à Amsterdam «le premier à appliquer dans notre pays les beaux procédés récents, et c'est pourquoi les jeunes artistes le nommèrent le peintre italien, car il a une manière fluide et ardente, étant un maître excellent, tant dans les sujets historiques que lorsqu'il peint de simples têtes.» Aux yeux de Van Mander, Badens a contribué pour une bonne part à améliorer le niveau de l'art aux Pays-Bas, notamment pour ce qui est des «coloris, les carnations et les ombres en profondeur», et en cela laissa loin derrière lui les caractéristiques de la période qui l'avait précédé, caractéristiques que Van Mander qualifiait de «tons gris et froids de la pierre ou décolorés du poisson».

Badens était l'ami d'Hendrick Goltzius et fut notamment le maître d'Adriaen Van Nieulandt, Jeremias van Winghe et de l'écrivain Gerrit Adriaensz van Bredero. En dépit du peu de notoriété de son œuvre, Badens est l'un des peintres les plus importants d'Amsterdam à son époque.

BWM

BIBLIOGRAPHIE Van Mander 1604, fol. 298v-299r; Noë 1954, p. 34; Faggin 1969, pp. 131-144

6

1595
Pierre noire et sanguine, lavis brun, rehaussé de gouache blanche, sur papier coloré, en partie perforé; 164 × 221 mm; collé en plein
Signé et daté en bas à gauche: *fBaedens Roma 1595* (fB accolés); en bas à droite à la plume et encre brune: *1088*
Collection privée

PROVENANCE Kunsthalle, Bremen n° 1088 avec cachet 'Aus den Beständen veräussert'; certificat de vente du Dr. S. Salzmann daté du 26 mars 1987; vente publique, Londres (Christie's), 30 novembre 1987, n° 15, repr.

BIBLIOGRAPHIE Von Alten 1921, pp. 33-34; Faggin 1969, pp. 132, 138, 140, repr.

L'effet de douceur fluide qui caractérise ce dessin correspond probablement à ce que Van Mander appelle la nouvelle manière italienne de Badens et aux résultats plus naturels que celui-ci obtient ainsi dans le rendu des chairs et des parties ombrées.[1]

Comme l'a observé Faggin, il manque à cette représentation presque intime la grandeur quelque peu emphatique avec laquelle Joos van Winghe a traité le même thème dans plusieurs excellentes versions dessinées ou peintes.[2] Ce ne sont pas seulement le rendu sculptural de Vénus et Cupidon et le thème même qui dénotent une origine classique; sous l'angle technique et stylistique il semble également que l'artiste ait expressément recherché l'effet d'un relief classique tardif.

Badens a représenté le moment où Amour décoche sa

flèche d'amour à Apelle alors que ce dernier est en train de peindre l'esclave d'Alexandre le Grand. Dans un épisode suivant du récit, Alexandre abandonne Campaspe au peintre qui est amoureux d'elle.[3]

Dans les années soixante-dix, un autre artiste des Pays-Bas, Hans Speckaert, a également repris à Rome le thème, proche de celui-ci, d'*Apelle peignant Alexandre le Grand* dans une représentation ensuite gravée sur place en 1582 par Pieter Perret. La gravure constitue le pendant d'une deuxième représentation de Speckaert, *Pygmalion taillant la statue de Vénus* que le même Perret a également gravée. Ainsi qu'il ressort des inscriptions sur les gravures, celles-ci représentent *Pittura* et *Scultura* (cat. 192-193).

L'année même où Badens exécutait le dessin *Apelle peignant Campaspe*, Jacob Matham, son compagnon de voyage vers Rome, dessinait à son tour *Pygmalion dans son atelier* (cat. 134). On peut dès lors se demander si ces deux représentations ne faisaient pas la paire. Cette question ne peut recevoir pour le moment de réponse positive car les dimensions ne correspondent pas et la composition de Badens est horizontale tandis que celle de Matham est verticale. De plus, les deux compositions ne sont pas réellement complémentaires.

BWM

1 Van Mander 1604, fol. 298v.
2 Voir pour cela Meijer 1988A, p. 176, fig. 166.
3 Source: Pline, *Naturalis Historia*, XXXV, 10.
4 Pour ces représentations, voir Gerszi 1968, fig. 5, 7.

Frans Badens
7 Vénus et Adonis
Verso: Joos de Momper, Paysage avec un cardinal (?) à cheval et un porte-étendard

1596
Pierre noire et sanguine, lavis brun foncé et brun-jaune, rehauts de gouache blanche et rose; 227 × 181 mm
Signé et daté à la plume et encre brune, en bas à gauche: *franciscu. baedens a Roma 1596*, et en dessous à droite: *francius* (en partie effacé)
Verso: Signé et daté à la plume et encre brune, en bas à droite: *Jooes de momper, 1598*; numéroté par une autre main en dessous à droite: *6161t*
Londres, Courtauld Institute Galleries (Witt Collection), inv. n° 3110

PROVENANCE Lord St. Helens; Woodburn; Sir Robert Witt

BIBLIOGRAPHIE Handlist 1956, p. 128, n° 3110; Faggin 1969, pp. 132, 138, repr.; H. Mielke, in [Cat. exp.] Berlin 1975, n° 202, repr.; W. Bradford & H. Braham, in [Cat. exp.] Londres 1983, p. 22, n° 31, repr.; D. Farr & W. Bradford, in [Cat. exp.] New York-Londres 1986, p. 52, n° 14, repr.; Ertz 1986, p. 94, repr.

EXPOSITIONS Londres 1983, n° 31; New York-Londres 1986, n° 14.

Par rapport au dessin précédent de Badens (cat. 6), exécuté plus tôt à Rome, le *recto* de cette feuille montre un développement vers des formes plus robustes mais non dépourvues d'élégance et se rapproche ainsi, d'un point de vue typologique et en ce qui concerne le modèle, de l'œuvre du Cavalier d'Arpin.[1] Un semblable intérêt pour Arpin ne se retrouve pas seulement chez le compagnon de voyage de Badens, Jacob Matham, qui fut sans doute en contact avec Arpin et grava plusieurs de ses œuvres (cat. 4), mais aussi dans les figures robustes inspirées du langage plastique d'Arpin d'Aegidius Sadeler par exemple, lequel se trouvait à Rome en 1593. De plus Sadeler utilise, comme Badens, une combinaison de pierre noire et sanguine, tout comme le fit également Jacob Matham dans un dessin exécuté à Rome en 1595 (cat. 134). L'utilisation conjointe de ces deux matériaux ramène en fait à Federico Zuccaro qui l'employa non seulement dans l'exécution de dessins de portraits (ce en quoi Goltzius suivit ses traces), mais aussi pour des esquisses et autres dessins.[2] Chez Cavalier d'Arpin on constate également l'emploi de pierre noire et sanguine dans les portraits comme dans les esquisses, comme par exemple dans l'*Ange à la trompette* du Metropolitan Museum.[3]

Etant donné le peu de documentation que l'on possède sur les premières années de Joos de Momper, il n'apparaît pas clairement si le dessin de celui-ci figurant au verso de la feuille fut exécuté à Rome ou après le retour de Badens et de Momper dans le Nord.

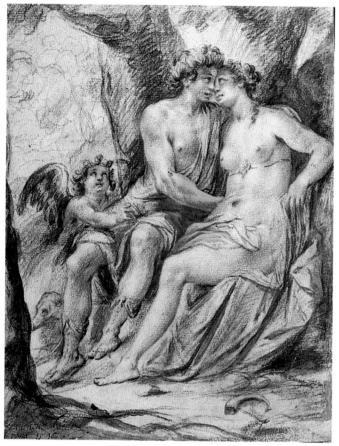

7R

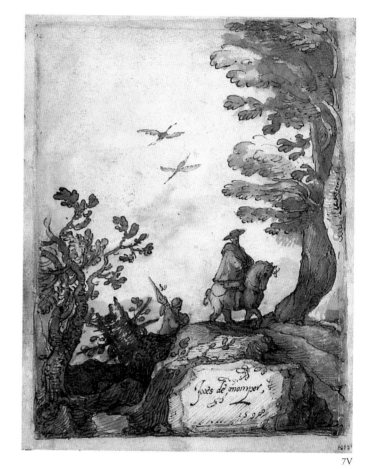

7V

Baccio Bandinelli

Florence 1493-1560 Florence

Dans l'exécution du tracé et le rendu du feuillage et du terrain, ainsi que les contours quelque peu géométriques du cheval et du cavalier on trouve, ainsi que Mielke l'a observé, des indices précis de la manière de dessiner de Lodewijck Toeput, le maître de Momper à Trévise, chez qui Joos pourrait avoir habité vers la fin des années 80.[4] De plus, la composition et le langage plastique trahissent une parenté avec l'œuvre de Paul Bril. On ne peut cependant déterminer si cette parenté est le résultat de l'influence de l'œuvre de Paul Bril sur Toeput, et à travers celui-ci sur Momper, ou si Bril et Momper ont été personnellement en contact à Rome. On a supposé que la feuille faisait partie d'un Album Amicorum.

BWM

1 Cf. par exemple l'Adonis du dessin de Badens et le Jupiter dans la fresque de *Jupiter et Ganymède* (Rome, Loggia du palais de Corradino Orsini, actuellement Pio Sodalizio dei Piceni; Röttgen 1969, fig. 26-28) et la petite réplique sur cuivre à Constance, Städtische Wessenberger-Gemäldegalerie. Voir aussi Röttgen 1973, pp. 86-87, n°s 18, repr., qui date le décor à fresque et la petite peinture sur cuivre des années 1594-1595.
2 Voir par exemple Mundy 1989, n°s 62, 71, 77, et les illustrations en couleur aux pp. 41, 44, 45. Pour les dessins de Goltzius 'aux deux crayons' d'après le modèle de Federico Zuccaro, voir Reznicek 1961, pp. 85, 86.
3 Inv. n° 1986.318. Pour une reproduction, voir Turčič 1987, pp. 94, repr.
4 Voir Meijer 1988B, pp. 123-124

Le *Memoriale* qu'il dicta à son fils et la longue 'Vie' de Vasari restituent le cadre très animé des vicissitudes humaines et artistiques de Bandinelli, figure emblématique de la Florence de son époque et des concours hautement compétitifs qui y étaient disputés. Fils d'un orfèvre prestigieux, très lié aux Médicis qui l'avaient confié à Rustici, Baccio est marqué dès un stade précoce de son adolescence par l'empreinte indélébile du *David* de Michel-Ange. De là lui vinrent l'ambition de se mesurer à ce 'géant' ainsi qu'une rivalité polémique vécue âprement. Protégé par les Médicis, Baccio s'est vite imposé par l'intermédiaire de la gravure: selon Vasari, le *Massacre des Innocents* gravé par Marco Dente le rendit fameux dans l'Europe tout entière. Il en ressort une orientation quelquefois lourdement classicisante, qui contraste avec les dons de dessinateur puissant et 'moderne' de l'artiste. Preuve en est, particulièrement, son célèbre groupe d'*Hercule et Cacus* qui fut placé à côté du *David* de Michel-Ange et en concurrence embarrassante avec ce dernier. En âpre concurrence aussi avec Cellini qui l'apostrophait du nom de 'Cavalochio', Baccio a néanmoins bénéficié d'une position de grand prestige, celle-ci étant attestée par les commandes importantes qu'il a reçues, et qu'il a souvent laissées inachevées.

FSS

BIBLIOGRAPHIE Colasanti 1905; Vasari, 1568 (éd. Milanesi 1878-1885), VI, pp. 133-200; Fischel, dans Thieme-Becker, II, p. 439; Hirts 1963; Pope Hennessy 1963, passim; Heikamp 1966; Ciardi Duprè, 1966; [Cat. exp.] Florence 1980, pp. 69-71, 242-245.

Baccio Bandinelli
8 Apollon du Belvédère

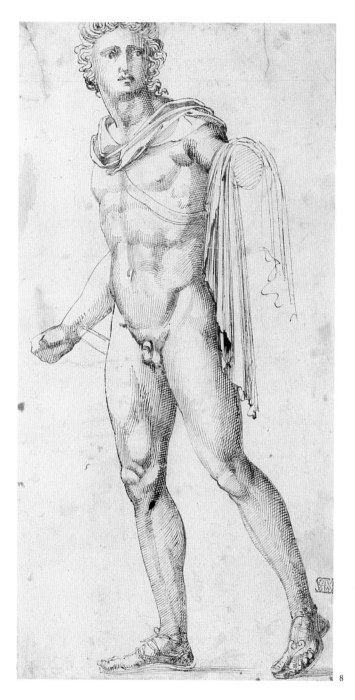

8

1519-1520
Papier, 424 × 214 mm
Milan, Biblioteca Ambrosiana, inv. n° F269

BIBLIOGRAPHIE Brunner 1970, p. 55; Daltrop 1983, pp. 53-73;
Bober & Rubinstein 1986, p. 72, fig. 28b.

Le dessin reproduit le célèbre Apollon qui fut placé au cours de la dernière décennie du Quattrocento dans le jardin du cardinal Giuliano della Rovere à San Pietro in Vincoli et qui, après l'élection de ce dernier comme pape, fut installé dans une niche de la cour du Belvédère. Il y devint l'un des témoignages de l'antiquité les plus admirés et les plus copiés. Bandinelli le dessina probablement durant son séjour à Rome en 1519-1520. A cette occasion, l'artiste réalisa également les deux 'géants' en stuc du jardin de la Villa Madama que le cardinal Giulio de' Medici, son protecteur, était en train de faire construire d'après un projet de Raphaël.[1] La statue antique lui était peut-être déjà connue par des dessins ou par la gravure qu'en fit Raimondi dès sa première période romaine.[2] Sous un angle accompagnant la légère torsion du corps avec le visage de profil, celle-ci en saisit et en exalte la majesté élégamment imposante que souligne le déploiement du drapé autour du bras porté en avant. Par contre, Baccio tourne autour de la statue vers la droite. Se désintéressant presque complètement du drapé, il y découvre un mouvement inédit vers l'avant en même temps qu'une concentration du regard, laissant transparaître de la sorte sa culture florentine ainsi que le souvenir impérissable du *David* de Michel-Ange. Vasari a bien mis en évidence comment Bandinelli a tiré parti de l'Apollon du Belvédère, avec une grande autonomie dans l'*Orphée* du palais Médicis. Il précise en effet: «bien que l'Orphée de Baccio ne reprenne pas l'attitude de l'Apollon du Belvédère, il n'en imite pas moins très largement la manière du torse et de tous ses membres».[3] Les hachures fouillées, typiques du rendu plastique de Bandinelli, accompagnent le modelé avec le soin plus mécanique qu'implique la copie, et ce peut-être aussi grâce à l'exemple de la gravure de Raimondi.

FSS

1 Heikamp 1966, pp. 52-53.
2 M. Faietti, in [Cat. exp.] Bologna 1988, pp. 182-183 (également pour la bibliographie sur ce point).
3 Vasari 1568 (éd. Milanesi 1878-1885), VI, p. 143.

Agostino Veneziano d'après Baccio Bandinelli
9 Académie de Bandinelli

1531
Gravure, 275 × 303 mm
Kopenhagen, Statens Museum for Kunst, Den Kongelige
Kobberstiksamling

BIBLIOGRAPHIE Colasanti 1905, p. 429; Bartsch, nº 418;
Illustrated Bartsch, XXVII, p. 106; E. Borea, in [Cat. exp.] Florence
1980, p. 264, fig. 266.

AGOSTINO VENEZIANO, DIT AGOSTINO MUSI (Venise 1490-vers
1538 Rome)[1]
Agostino Musi (ou dei Musi), dit Veneziano du nom de sa
ville d'origine, est, avec Marco Dente, l'héritier de la
grande tradition de Marcantonio Raimondi dans l'art de la
gravure. De Venise, où il a commencé par copier Dürer et
travailler dans la lignée de Campagnola et de Jacopo de'
Barbari, il s'établit à Florence. Il y grave *Les grimpeurs*
d'après le carton de la *Bataille de Cascina*, la *Cléopâtre*
datée de 1515 d'après Bandinelli, et le *Christ mort soutenu
par les anges* daté de 1516 d'après Andrea del Sarto. Au
cours de la même année, Agostino est attesté dans l'atelier
de Baviera à Rome, où il se tourne surtout vers la statuaire
antique ainsi que vers les dessins et projets de Raphaël
pour les derniers travaux que celui-ci a dirigés. Avec
Raimondi, il contribue de manière substantielle à la
première diffusion européenne d'un répertoire figuratif
moderne qui invite à la connaissance directe des originaux.
Suite à la mort de Raphaël et à la disgrâce de Marcantonio,
Agostino trouve appui auprès de Bandinelli.

Cette gravure assez connue d'Agostino d'après un dessin de
Baccio Bandinelli est mentionnée par ce dernier dans son
Memoriale. Elle porte au centre, sous la planche,
l'inscription ACADEMIA. DI. BACCHIO. BRANDIN. IN. ROMA.
IN. LUOGO. DETTO. BELVEDERE. MDXXXI. A.V.. Elle précède
donc l'anoblissement du nom de Baccio par une prétendue
parenté avec les Bandinelli de Sienne dont celui-ci se servit
en vue de l'attribution qu'il convoitait vivement du titre de
chevalier de Saint-Jacques et qu'il obtint de Charles Quint
en 1532.

La gravure représente, dans une pièce couverte d'un
plafond aux poutres apparentes, des élèves d'âges différents
occupés à dessiner à la lueur de la chandelle. Ils sont
installés autour d'une table sur laquelle est posée une

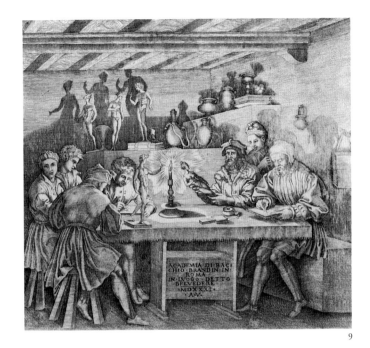

9

statuette du type de l'Apollon du Belvédère qui est, comme
l'attestent bon nombre de ses dessins, le modèle idéal de
Baccio. Assis dans le coin, à droite, Bandinelli dirige et
surveille le travail, une statuette de Vénus dans la main.
Sur une structure de maçonnerie saillante par rapport au
mur du fond, un ensemble d'autres petits modèles, de
vases et d'autres objets projette sur le mur de longues
ombres tressaillantes.

Par le titre d'*Académie*, le décor des vêtements, l'air
absorbé et l'ordre de la pièce, l'œuvre entend affirmer la
noblesse intellectuelle de la pratique de l'art. Tout en
contribuant à la diffusion de la connaissance du maître,
elle constate une situation de fait: l'institutionnalisation de
cette pratique assidue du dessin à partir de l'antique, cet
antique étant déjà filtré par l'élégance svelte du canon
maniériste. Un tel idéal allait devenir en peu de temps le
laissez-passer irremplaçable de l''artiste moderne', et ce à
travers toute l'Europe.

Dans les années quarante, Bandinelli lui-même confia à
Enea Vico une version agrandie du sujet.[2] Celle-ci consacre
une affirmation ultérieure de l''académie' sur le plan social
par l'enrichissement architectonique de la pièce et, à

droite, par l'aspect noble des visiteurs derrière lesquels Bandinelli exhibe sa croix de chevalier brodée sur son vêtement. Par la suite, la fortune du sujet est attestée par une gravure de Cornelis Cort d'après un dessin de Stradano.[3]

FSS

1 Vasari 1568 (éd. Milanesi 1878-1885), v, pp. 415-416, 420; Bartsch, XIV, pp. XII-XVI; Pulvermacher, in Thieme-Becker, XXV, p. 292; Illustrated Bartsch, XXVII, passim; Massari 1993, pp. 11-25.
2 Bartsch, n° 49; Ciardi Duprè, 1966, fig. 26; Illustrated Bartsch, XXX, 1985, pp. 68-69, n° 49.
3 Illustrated Bartsch, LII, p. 249, n° 218; M. Sellink, in [Cat. exp.] Rotterdam 1994, n° 69, repr. p. 203.

Jacopo Bertoja
(Jacopo Zanguidi)
Parme 1544-1573/74 (?) Caprarola

Elève, selon Lomazzo, de l'artiste bolonais Ercole Procaccini, Bertoja a contribué par sa brève activité à la relance raffinée et à l'expansion en version 'courtoise' de la culture de Parme que l'on enregistre en plein dans les années soixante du XVIe siècle. Elle s'avère importante pour Spranger et Speckaert, présents à Parme au cours des mêmes années, ainsi que pour Soens qui arrivera plus tard, pour y rester définitivement après son départ de Rome. Cette relance se trouve favorisée par les commandes des Farnèse: à Parme par le duc Ottavio (mari de Marguerite d'Autriche, gouvernante des Pays-Bas ce qui explique la présence de nombreux jeunes artistes flamands plus ou moins de passage), et à Rome par le puissant cardinal Alessandro.

Le jeune Bertoja se fraie un chemin dans le *Palais du Jardin* d'Ottavio Farnese, mais déjà en 1568, il est demandé à Rome. Il y travaille – en alternant avec quelques retours à Parme – dans l'oratoire de la Confrérie du Gonfalone, dont Alessandro Farnese était le protecteur et, en remplacement de Federico Zuccari, dans le palais que ce même cardinal avait fait construire à Caprarola. Sa culture y marque aussi Spranger qui se trouvait parmi ses aides.

FSS

BIBLIOGRAPHIE Edoari de Herba 1573; Ghidiglia Quintavalle 1963; Meijer 1988A; DeGrazia 1991.

Jacopo Bertoja
10 Entrée du Christ à Jérusalem

Huile sur toile, 50 × 73 cm
Parme, Galerie Nationale, inv. n° 32

BIBLIOGRAPHIE Ricci 1896, p. 149, n° 32; Quintavalle 1939, p. 88; Oberhuber, 1958/59-1959/1960, p. 249; Borea 1961, fig. 47a; DeGrazia Bohlin 1972, p. 36, fig. 41; DeGrazia, 1991, pp. 87-88.

Il s'agit de l'esquisse de Bertoja pour la fresque qu'il exécuta dans l'oratoire du Gonfalone à Rome, la première dans l'ordre narratif des 'Episodes de la Passion' qui décorent les murs. Cette fresque sera aussi la première achevée – avant juillet 1569 – au moment où le cardinal Farnese demande le peintre à Caprarola. Attribuée précédemment au Parmesan, elle fut reconnue comme

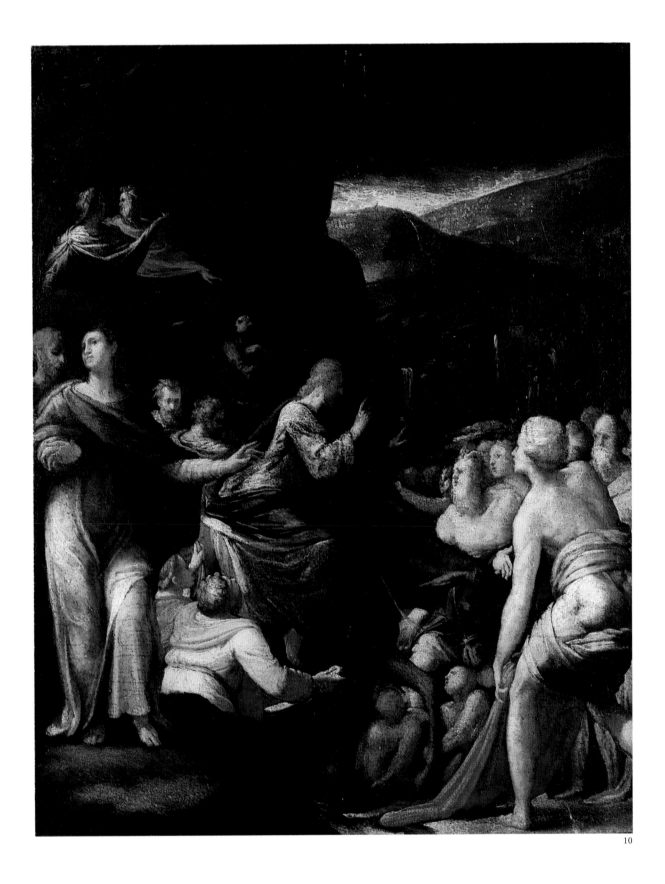

10

Anthonie Blocklandt

Montfoort 1533/34-1583 Utrecht

œuvre de Bertoja par C. Ricci et mise en relation avec la fresque par K. Oberhuber. D. DeGrazia a supposé qu'elle a pu avoir été exécutée à Parme, c'est-à-dire peu avant le paiement reçu en mars 1568 «pour s'en retourner à Rome». Ces mots sous-entendent évidemment une présence antérieure, et non documentée par ailleurs, de Bertoja dans la ville papale, présence qu'il faut peut-être mettre en relation avec les accords préalables à propos de la structure d'encadrement des épisodes. De fait, Bertoja étudia cette structure, qu'il mit au point avant son installation à Caprarola, dans de nombreux dessins qui montrent des rappels évidents de modèles de Parme.

La décoration de l'oratoire a été réalisée par plusieurs mains dans les années soixante-dix, au moment culminant de la problématique concernant l'accord entre exigences dévotionnelles et 'invention' formelle maniériste. Elle est considérée justement comme fondamentale non seulement pour les Italiens, mais aussi pour les Flamands qui arrivent à Rome en plus grand nombre au cours de cette décennie.[1] Du point de vue de la composition, le tableau de Parme prépare la fresque de manière assez ponctuelle, mais le profil fluide des figures et la souplesse de la matière picturale, avec d'épaisses touches de couleur, conservent un rapport immédiat avec Parme. Dans la version finale, cette composante passe au second plan devant la démarche d'une définition formelle plus nette, d'un cadre présentant un paysage plus riche en détails et plus sensible à l'empreinte de Zuccari qui devient prédominante dans le contexte romain des années en question.

FSS

1 Pour la bibliographie précédente et pour les problèmes d'attribution posés par les divers épisodes, voir [Cat. exp.] Rome 1984, pp. 145-171.

Lorsqu'en avril 1572, Anthonie Blocklandt partit pour l'Italie, il avait près de quarante ans. De son œuvre antérieure, nous ne connaissons presque rien. Elève à Delft de son oncle Hendrick Sweersz, il avait, dès 1552, complété sa formation à Anvers, dans l'atelier de Frans Floris. A l'exception d'une œuvre conservée au Rijksmuseum à Amsterdam, ce que nous connaissons de sa production remonte aux douze dernières années de sa vie. A cette époque, il s'occupait de grands retables, tels que la *Décollation de saint Jean Baptiste*, réalisé peu de temps avant son départ pour l'Italie et conservé à Gouda, et le triptyque représentant l'*Assomption de la Vierge*, aujourd'hui à Bingen am Rhein et de toute évidence une œuvre tardive. Deux grands tableaux faisant partie du cycle dédié à la vie de Joseph – resté inachevé à sa mort – offrent une idée de l'aspect soigné de l'œuvre peint du maître. Parallèlement aux petits tableaux, il réalisa de nombreux projets pour la gravure, exécutés notamment par Philips Galle et Hendrick Goltzius.

Si Dirck Barendsz peut être perçu comme le représentant de la manière vénitienne, à la Titien, Blocklandt rejoint davantage les conceptions de l'Italie centrale, où le *disegno* reste prépondérant. Karel van Mander signale que les configurations lourdes de Michel-Ange ne plaisaient pas trop à Blocklandt, mais que le travail du Parmesan constitua pour lui un modèle important.

WK

BIBLIOGRAPHIE Jost 1960; Jost 1967, [Cat. exp.] Amsterdam 1986; Van Thiel *et al.* 1992.

Anthonie Blocklandt
11 Vénus désarmant Cupidon

Vers 1580
Toile, 167,5 × 89,5 cm; signé sur le carquois à flèches: *AB F*
Prague, Narodni Galerie v Praze, inv. n° NG DO4227

BIBLIOGRAPHIE Jost 1960, pp. 96-99, 146-147, n^{os} 1-5; [Cat. exp.]
Amsterdam 1993-1994, p. 156.

EXPOSITION Amsterdam 1986, n° 322.

Blocklandt soigna tout particulièrement ses figures. La
partie supérieure relativement courte du corps de Vénus et
ses jambes longues et un peu lourdes, répondent en réalité
à un idéal de beauté composé avec soin. Le profil perdu de
la tête de femme que l'on retrouve régulièrement chez cet
artiste, a trouvé dans sa *Vénus* sa forme la plus équilibrée.
Blocklandt rejoint par là les conceptions des maîtres de
l'Italie centrale qui, à l'émotion et à la couleur vénitiennes,
préfèrent la ligne pure et une exécution cérébrale de la
composition.

La figure de Cupidon est empruntée à une gravure de
Marcantonio Raimondi d'après Raphaël.[1] La figure de
Vénus semble inspirée du Parmesan. Par ses qualités
plastiques, cette œuvre rappelle une sculpture tel
l'*Hermaphrodite*[2] ou un groupe sculpté tel le *Bacchus avec
un satyre* de Michel-Ange. mais cette qualité sculpturale
semble surtout découler de l'étude minutieuse de figures
placées dans des niches. Et l'on pensera ici tout
particulièrement aux gravures de Jacopo Caraglio d'après le
Rosso Fiorentino.

WK

1 Bartsch, no 311.
2 Bober & Rubinstein 1987, n° 97. Voir aussi le dessin d'après
l'Hermaphrodite par F. Floris, Ibidem, fig. 97b.
3 Notamment Bartsch, n° 33.

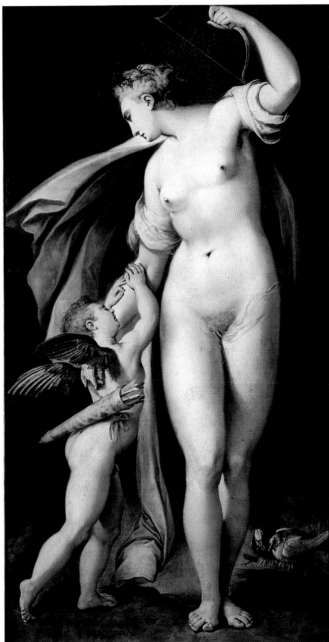

11

Anthonie Blocklandt
12-15 Les quatre évangélistes

1574
Huile sur papier, collé sur panneau, 21 × 30 cm chacun; les quatre
signés et datés: AB *1574*
Utrecht, Centraal Museum, inv. nᵒˢ 15935-38

BIBLIOGRAPHIE Jost 1967, p. 119; Van Thiel *et al.* 1986,
nᵒˢ 317.1-4.

EXPOSITION Utrecht 1971-1972, nᵒˢ 7-10.

Ces esquisses à l'huile ont servi de modèle à une série de
gravures réalisées par un artiste originaire de Haarlem et
ayant habité à Anvers, Philips Galle (1537-1612). Celui-ci
fut l'un des graveurs hollandais les plus marquants de sa
génération, entre Hieronymus Cock et Hendrick Goltzius.
 La pratique de l'esquisse à l'huile fut introduite dans les
années 1560-1580 par quelques artistes hollandais aussi
différents que Blocklandt, Joachim Beuckelaer et Dirck
Barendsz.[1] *Prima idea*, l'esquisse à l'huile saisit les
premières idées d'une composition de la lumière et de la
couleur et évoque généralement la manière vénitienne. Aux
Pays-Bas, cette technique fut cependant utilisée dès 1565
par Beuckelaer pour le verre émaillé. Quant à Blocklandt
et Barendsz, ils se servirent des esquisses à l'huile grandeur
nature pour la gravure, respectivement en 1574 et vers 1580.

D'autres gravures avec les quatre évangélistes gravées par
Julius Goltzius d'après Anthonie Blocklandt se rapprochent
plus encore de Frans Floris, elles ne peuvent être
qu'antérieures aux projets décrits ici.[2] Dans ces quatre
études, dont le dynamisme des contours rappelle le
Parmesan, l'influence des modèles italiens semble plus
manifeste. Ainsi, sur une gravure d'Agostino Veneziano, les
évangélistes sont-ils représentés de manière semblable, assis
sur des nuages.[3] Par leurs contours fermes et leur sobre
élégance, ils semblent plus forts et plus présents que ceux
de Floris. Son *Toucher*[4] – une figure assise se retournant –
constitua un point de départ important pour le *Saint Jean*,
les formes lisses en moins. Outre son maître anversois, les
artistes italiens ont donc pu constituer une source
d'inspiration importante pour Blocklandt.
 WK

1 [Cat. exp.] Rotterdam-Braunschweig 1984; Kloek 1987, pp. 243-
245; Kloek 1989, pp. 134-135.
2 Jost 1960, cat. nᵒ III 28-31.
3 Bartsch, nᵒ 95.
4 Gravé par Cornelis Cort. Le dessin se trouve à Budapest. Voir
cat. 91.

12

13

14

15

Giulio Bonasone

Bologne vers 1510 (?)-après 1574 (?) Rome

Peintre et graveur italien dont les données biographiques ne sont pas précisées. Ses gravures sont datées entre 1531 et 1574. Outre plusieurs créations qui lui sont propres, il a surtout gravé des œuvres d'artistes italiens de la première moitié du XVIᵉ siècle comme Raphaël, Parmesan, Perino del Vaga, Jules Romain.

CVDV

BIBLIOGRAPHIE P.K. 1910; Massari 1983; Schab 1985.

Giulio Bonasone
16 Portrait de Frans Floris

Gravure au burin, 180 × 128 mm
Signée dans le bas: *Iuilio bonasoni Fe* et inscription: FRANCISCI FLORI ANTVERPIANI, INTER BELGAS PICTORES NON INFIMUM LOCUM TENENTIS, EFFIGIES
Amsterdam, Rijksmuseum, Rijksprentenkabinet, inv. n° RP-P-1955-476

BIBLIOGRAPHIE Bartsch, n° 1; Van de Velde 1975, I, p. 29-30; II, fig. 322; Boorsch 1982, p. 144, repr.; Massari 1983, I, p. 76, sous n° 89, repr.

Le portrait de Frans Floris par Giulio Bonasone n'a pu être réalisé que pendant les années passées à Rome par l'artiste anversois, entre 1541-1542 et 1545 environ. Bonasone y travaillait également à l'époque; la légende de l'estampe fait clairement référence au rang non négligeable que tient Floris parmi les peintres des Pays-Bas, ce que le graveur ne pouvait savoir si ce n'est de sa propre expérience. On ne connaît cependant pas grand-chose à propos de la colonie des peintres flamands à Rome à cette époque. L'existence du portrait prouve que Floris entretenait des contacts étroits avec les artistes locaux. Il est aussi frappant que Bonasone a fréquemment gravé des œuvres d'artistes qui le plus souvent avaient aussi éveillé l'intérêt de Floris (Raphaël et son école, Parmesan, Jules Romain, Perino del Vaga).

Le portrait ne montre que la tête de l'homme qui regarde le spectateur par-dessus son épaule gauche; il exprime une curiosité en éveil mais aussi une vitalité mesurée. Le front haut et les cheveux clairsemés font paraître Floris plus âgé qu'il ne l'était en réalité, 25 ans au plus. On décèle une même calvitie sur des portraits plus tardifs, la médaille de Jan Simons de 1552 et un portrait de 1555 environ, connu seulement par des copies; le peintre y porte toujours la même barbiche en pointe.

CVDV

16

Cornelis Bos

Bois-le-Duc vers 1506/10-1556 (ou plus tôt) Groningue

Cornelis Bos était dessinateur, graveur et marchand de gravures. Il semble s'être installé à Harlem au début de sa carrière. Plusieurs auteurs signalent un séjour à Rome, dès avant 1538.[1] Le 1er avril 1540, Bos devint bourgeois d'Anvers.[2] La même année, les registres de la gilde de Saint-Luc de cette ville le mentionnent comme maître. Bos demeura à Anvers de 1540 à 1544. En 1542, Pieter Coecke van Aelst le chargea de la vente de ses traductions des livres de Vitruve et de Serlio.[3] En 1545, il semble habiter Harlem. De 1548 à 1550 environ, il séjourna à Rome. En 1550 enfin, il s'établit à Groningue, où son décès est signalé en 1556.

Bos grava des sujets religieux et mythologiques, des allégories, des motifs architecturaux, des planches d'anatomie et des ornements. Il travailla fréquemment d'après l'œuvre de H. Aldegrever, H.S. Beham, Hans Holbein le jeune, Michiel Coxcie, Frans Floris, Maarten van Heemskerck, Lambert Lombard, Giulio Romano, Leonardo da Vinci, Mantegna, Marcantonio Raimondi, Marco Dente, Michel-Ange, L. Penni, Agostino Veneziano, Enea Vico, Giovanni da Udine et Raphaël. Il est démontré que Bos joua, avec Cornelis Floris, un rôle prépondérant dans le développement d'un langage décoratif spécifique à l'intérieur du style de la Renaissance flamande. Il faut toutefois relativiser son rôle – souvent surévalué – d'inspirateur des grotesques aux Pays-Bas. En effet, bien que les grotesques italiennes soient apparues, par l'intermédiaire de différents artistes des Pays-Bas méridionaux, simultanément au nord des Alpes, il semble que Floris en ait fait le premier usage.[5] Les ornements de Bos sont très proches de ceux de Floris. Leurs gravures révèlent les mêmes sources d'inspiration, notamment les prototypes de Raphaël, Giovanni da Udine, Agostino Veneziano et Enea Vico. Les planches décoratives de Bos présentent des chars fantastiques, des grotesques aux enroulements, des grotesques dans le style des motifs du décor des 'Loges de Raphaël' (cat. 19, 20), des ornements de poignards, des frises décoratives, des cartouches, des vases, des trophées d'armes et, enfin, des gravures sur bois destinées à des pages de titre.

CVM

1 Selon Berliner 1926; Collijn 1933; Delen 1935 e.a., Bos aurait travaillé à Rome dès avant 1530, en qualité d'élève de Marcantonio Raimondi, et ne serait retourné aux Pays-Bas qu'en 1540. Cette supposition repose sur l'analyse de quelques-unes de ses œuvres datées qui trahissent de nettes influences italiennes. Ainsi, les gravures du *Jugement Dernier* (?1530), de la *Femme avec une urne* (1537) et de *Judith et Holopherne* (1539) s'inspireraient-ils respectivement des prototypes de Michel-Ange, Agostino Veneziano et Marcantonio Raimondi. Schéle, 1965, rappelle quant à lui qu'à travers l'Europe entière, l'impact de ces artistes était alors déjà manifeste et que nombre de leurs œuvres y étaient connues par la gravure.
2 A cette date, «Cornelis Willem Claussone 's Hertogenbosche» est signalé dans le *Vierschaerboek* comme «figuersnyder in coper».
3 Parues en 1539.
4 Signalons à ce sujet les nombreuses discussions concernant l'attribution et la datation des 'premières' œuvres de ces deux artistes, ainsi que la période de leurs séjours respectifs en Italie. Schéle, 1965, a souligné les autres et plus importantes activités de Bos au moment de l'apparition des grotesques aux Pays-Bas, vers 1540. Selon Delen, 1935, les premiers cartouches de Bos, réalisés à partir de 1538, témoignent néanmoins d'un premier épanouissement du style italianisant qui ne trouverait sa forme définitive que dans les grotesques de Floris.

BIBLIOGRAPHIE Rombouts & Van Lerius 1864-1876, I, p. 137; Von Wurzbach 1906-1911, I, pp. 144-145; Hedicke 1913, pp. 13, 19, 293, 295-299, 305; Buschmann 1916; Jessen 1920, pp. 83-85; Thieme-Becker, IV, pp. 383-386; Delen 1935, pp. 135-136; Cuvelier 1939; Verheyden 1940; Roggen & Withof 1942, pp. 93-94; Hollstein, III, pp. 120-127; Gabriëls 1958, pp. 128-133; Schéle 1962; Schéle 1965; Van de Velde 1967; Zerner 1968; Mielke 1968; Haverkamp-Begemann 1968; De Jong & De Groot 1988, pp. 22-30.

Cornelis Bos d'après Michel-Ange
17 Léda et le cygne

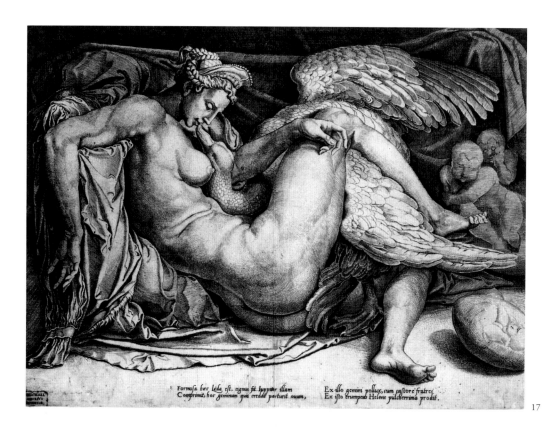

Formosa hec leda est cignus fit Jupiter illam Ex illo gemini pollux, cum castore fratres
Comprimit, hoc geminum quis credat parturit ovum, Ex isto erumpens Helene pulcherrima prodit

17

Gravure, 334 × 450 mm
En bas à gauche: *Michael / Angelus / Inventor* et CB
*Formosa haec leda est cignus fit Juppiter illam / Comprimit, hoc
geminum quis credat parturit ovum, / Ex illo gemini pollux, cum castore
fratres, / Ex isto erumpens Helene pulcherrima prodit*
Amsterdam, Rijksmuseum, Rijksprentenkabinet, inv. n° RP-P-BI-2785

BIBLIOGRAPHIE Hollstein, III, p. 124, n° 54; Wilde 1957, p. 279,
ill; Schéle 1965, pp. 24, 134-138, n° 59a, repr.; Price Amerson Jr., in
[Cat. exp.] Sacramento-Davis 1975, p. 19 n° 15; K. Renger & C. Syre,
in [Cat. exp.] Munich 1979, pp. 26-27 n° 26, repr.; E. Borea,
[Cat. exp.] Florence 1980, p. 253, sous n° 638; E. Borea, in [Cat. exp.]
Rome 1991, pp. 23-24, ill; A. Cecchi, in [Cat. exp.] Montréal 1992,
p. 364, sous n° 100; T. Riggs & L. Silver, in [Cat. exp.] Evanston-
Chapel Hill 1993, pp. 3-5, n° 2, repr.

Cette gravure, impressionnante en raison de son modèle,
mais aussi raffinée dans sa technique, est l'une des
nombreuses copies ou dérivés de cette époque de la *Léda*
de Michel-Ange, une peinture exécutée en 1530 pour le duc
de Ferrare, Alphonse 1er d'Este. En 1532 le tableau fut
apporté à Lyon par l'assistant de Michel-Ange, Antonio
Mini; on le retrouve ensuite à Fontainebleau où il fut
copié par Rosso avant de disparaître.[1] Contrairement à
d'autres copies, tels un tableau de la National Gallery à
Londres, un dessin de la Royal Academy et une copie par
Rubens autrefois à Dresde, la gravure de Bos restitue des
détails nombreux et précis. Il est probable qu'il a pris pour
modèle le tableau lui-même et non le carton de celui-ci qui
servit d'exemple pour les trois autres copies.[2] Si, comme le
suppose Schéle, Cornelis Bos a vu l'original dans les années
trente, cette œuvre constitue un des nombreux
témoignages de l'intérêt que revêtent les collections
d'œuvres d'art à la cour de France pour la connaissance de
l'art italien aux Pays-Bas.

Bien que la *Léda* de Michel-Ange ne fût pas un tableau, Cornelis Bos l'a représentée comme s'il s'agissait d'un relief sculpté.[3] Ainsi qu'on le constate souvent, la pose et le rendu formel de la figure principale sont apparentés à ceux de la sculpture de Michel-Ange personnifiant la *Nuit* à la Chapelle Médicis de Florence, à laquelle il travaillait encore lorsqu'il acheva la *Léda*. Pour Wind, la ressemblance formelle avec la *Nuit* va de pair avec une concordance du sujet. La *Nuit* est entourée des symboles du sommeil et de la mort (le masque et le hibou). Chez Léda la mort et le sommeil jouent également un rôle. Elle était l'épouse d'un roi de Sparte et fut séduite par Jupiter qui avait pris la forme d'un cygne blanc. Des œufs ainsi fécondés naquirent les jumeaux Castor et Pollux ainsi qu'Hélène. Etre aimée d'un dieu signifiait dans la pensée néo-platonicienne une forme de mort grâce à laquelle l'âme pouvait acquérir la béatitude éternelle.[4]

BWM

1 A propos de la manière dont l'œuvre aboutit chez le roi de France, voir Thode 1902-1913, v, pp. 312 et suiv.; Dorez 1917, pp. 448 et suiv. Pour la *Léda* de Michel-Ange, voir aussi Wilde 1957, pp. 270-280; Hibbard 1974, pp. 223-226.
2 Wilde 1957, p. 277. L'auteur fait remarquer que les trois autres copies sont proches les unes des autres et présentent la même exécution peu détaillée des contours et des autres éléments. La gravure de Bos donne une indication bien plus précise des formes et montre par exemple les plis du drap ou de l'étoffe drapant le lit et ceux du rideau. Bos fournit également les détails des plumes du cygne et de la coiffure de Léda, éléments que Michel-Ange n'a probablement exécutés que sur le tableau même. Dans la gravure la plasticité, quelque peu exagérée, s'exprime également mieux.
3 E. Borea, in [Cat. exp.] Rome 1991, pp. 23-24, repr.
4 Price Amerson Jr., in [Cat. exp.] Sacramento-Davis 1975, p. 19, sous n° 15.

Cornelis Bos (attribué à), d'après Michiel Coxcie
18 Conversion de saint Paul

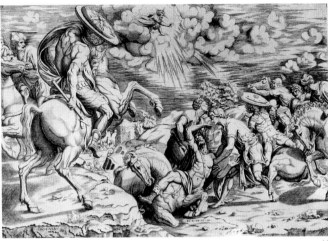

18

Gravure, 228 × 425 mm
A l'avant-plan, du côté gauche, le monogramme de Coxcie (formé des lettres *C*, *M* et *X* l'un dans l'autre, *O* et *X*)[1] suivi de *I VEN* (pour *invenit* ou *inventor*). Devant le cheval de saint Paul, les lettres *DU E CO ST CA*
Vienne, Graphische Sammlung Albertina, inv. nr. HB 50(I), p. 18

BIBLIOGRAPHIE Schéle 1965, p. 202, n° 221, et pl. 59, avec la bibliographie précédente; Dacos 1993A, pp. 79-80.

Datée de 1539, l'année même où Coxcie s'inscrit à la gilde des peintres de Malines, la planche est basée sur un dessin préparatoire que celui-ci a dû fournir aussitôt après son retour d'Italie. A notre connaissance, c'est en tout cas le plus ancien modèle qu'il ait réalisé pour la gravure aux Pays-Bas. Coxcie s'y inspire partiellement du triptyque de la *Crucifixion* de Bernard van Orley à l'église Notre-Dame à Bruges, qu'il a dû connaître à ce moment.[2] Ainsi, le soldat debout à côté de saint Paul, de profil, rappelle le saint Jean dans le panneau central du triptyque (inversé par rapport au modèle) et celui qui accourt pour soutenir le saint à droite est tiré de la figure qui soutient le Christ mort dans la partie inférieure du volet droit (dans le même sens que sur le modèle, et donc inversé sur la gravure).

Mais, dans la partie gauche de la composition, le cavalier en selle sur une monture fougueuse qui se cabre et, parmi les nuages, le Dieu qui apparaît au milieu d'une gloire de lumière sont en rapport direct avec une célèbre gravure de même sujet exécutée par Enea Vico d'après un modèle de Francesco Salviati.[3] Datée de 1545, cette gravure eut un succès retentissant lors de sa parution à Rome, faisant

Cornelis Bos
19 Décoration verticale avec grotesques

notamment l'objet d'une copie peinte que l'on a souvent attribuée à Salviati en personne (cat. 178) et servant de base à la fresque du peintre espagnol Roviale dans l'église de Santo Spirito in Sassia. Vasari raconte que Salviati avait longuement travaillé à cette *Conversion* quand il était à Rome dans les années 1530, et qu'il l'avait reprise à Florence:[4] encore en Italie, sans doute à Rome, Coxcie a donc dû prendre connaissance de l'un ou l'autre dessin préparatoire du Florentin, qu'il n'a pas hésité à exploiter avant la parution de la gravure.

On peut se demander à ce point si d'autres éléments qui apparaissent dans la composition de Coxcie, comme les cavaliers qui font écho à celui du premier plan, ne sont pas empruntés également à l'un des projets de Salviati dont on n'a pas conservé le souvenir. Tout en étant légèrement calmé par rapport au prototype italien, le vent de tempête qui souffle dans la composition de Coxcie est en effet insolite dans son œuvre, alors qu'il s'accorde parfaitement avec le dynamisme de Salviati. De surcroît, les réminiscences de célèbres reliefs antiques, évidents dans la gravure flamande comme dans l'italienne, renvoient également à la culture du Florentin. La *Conversion de saint Paul* semble donc le reflet de l'expérience faite par Coxcie sur ce qui était alors l'une des œuvres les plus nouvelles de la 'maniera' et dont la greffe disparaîtra dans sa production ultérieure.

La gravure, qui ne porte pas de signature, a été attribuée à Cornelis Bos par Rathgeber, mais cette hypothèse est considérée comme douteuse par Schéle. Celui-ci, d'autre part, n'a pas retrouvé un état sans la date 1539 qui est mentionnée par Hollstein.

ND

1 Schmidt 1873.
2 Friedländer 1967-1976, VIII, pl. 86, n° 88.
3 Illustrated Bartsch, XXX, p. 23, n° 15.
4 Vasari 1568 (ed. 1984), V, 1984, p. 525.

Gravure, 117 × 42 mm (112 × 40 mm)
Inscriptions, partie supérieure à gauche: *C-B 1548*
Avec cat. 20 d'une série de six
Amsterdam, Rijksmuseum, Rijksprentenkabinet, inv. n° RP-P-1898 A 20117

BIBLIOGRAPHIE [*Loggie di Rafaele nel Vaticano* (dessiné par Camporesi et gravé par Volpato), Rome, 1772-1777]; Nagler 1919, I, n° 2316:24; Hedicke 1913, pl. L:15-16; Collijn 1933, n° 12-969, fig. 12; Schéle 1958; Freedberg 1961, fig. 389; Schéle 1965, pp. 100, 180, n° 158, pl. 44; De Jong & De Groot 1988, p. 27, n° 19.1.

Sous une tête de femme portant une coiffure à cornes se trouve 'l'architecture' aux allures de vieil homme portant une barbe; cette figure est flanquée de deux putti munis l'un d'un compas, l'autre d'un livre ouvert. On distingue dans la partie inférieure, sous un baldaquin, un pupitre sur lequel est posé un livre; deux oiseaux se sont posés sur une poutre transversale. Contrairement à une gravure datée de 1546,[1] celle-ci, de même que les autres de cette série, n'évoque pas le style des grotesques des Pays-Bas. Elle se rapproche bien davantage des prototypes italiens, notamment des décors à fresque des 'Loges de Raphaël' et de Raphaël lui-même et de celles de la *Loggetta* de Giovanni da Udine au Vatican.[2] Certains motifs ont été repris tels quels. Bos, durant cette période, réalise plusieurs planches semblables, dont une série de vingt qui est signée et datée 1548.[3] Les affinités iconographiques et stylistiques étroites qu'offrent ces planches avec les peintures murales du Vatican confirment l'hypothèse du séjour de Bos à Rome dans ces années.[4] Les motifs que l'on retrouve chez Raphaël et ses collaborateurs ont certes pu être copiés par les 'graveurs' de Raphaël, Marcantonio Raimondi, Marco Dente, Agostino Veneziano, parmi d'autres. Si tel est le cas, Bos a pu utiliser ces sources. Les inventions de Raphaël étaient alors déjà largement répandues grâce à l'engouement suscité par les cartons qu'il avait réalisés pour le Vatican en 1515. On ne trouve néanmoins aucune trace de reproductions soit de motifs entiers, soit de compositions partielles issues de ces peintures murales telles qu'elles apparaissent dans les œuvres de Bos.

Cette planche, de même que deux autres gravures provenant de la même série ont été copiées jusque dans les moindres détails, sur un monument funéraire à la cathédrale d'Uppsala.

CVM

Cornelis Bos
20 Décoration verticale avec grotesques

1 Schéle 1965, pp. 75, 169, n°. 123, pl. 37.
2 Les premiers vestiges de ces peintures murales apparurent en 1906.
En 1943, la restauration, sur ordre du pape Pie XII, est achevée. Elles
remonteraient à la même époque que celles des 'Loges de Raphaël',
c'est-à-dire à 1517-1519.
3 La série se divise en trois sous-séries, deux avec des motifs
horizontaux et une avec des motifs verticaux. Voir Schéle 1965,
pp. 31-32, 176-181.
4 Selon Berliner 1926, l'atmosphère générale des planches est très
différente de celle des peintures murales italiennes et elles n'ont pu
être réalisées à Rome. N'oublions pas toutefois que Berliner devait
renforcer sa propre théorie selon laquelle Bos séjourna
définitivement aux Pays-Bas dès 1545. Concernant le travail de Bos
au Vatican et la manière dont les peintres pouvaient y accéder, on
consultera Schéle 1965, pp. 29-34. Selon toute vraisemblance, Bos et
Metsys y auraient travaillé ensemble, du moins dans les mêmes
circonstances, sous les auspices du pape. Il est possible que la famille
Fugger d'Anvers contacta Bos à Harlem et que Maarten van
Heemskerck et Jan van Scorel aient alors joué un rôle
d'intermédiaire.

Gravure, 117 × 42 mm
Inscriptions en haut à gauche et à droite: *C-B 1548*
Avec cat. 19 d'une série de six
Rotterdam, Museum Boymans-van Beuningen, inv. n° LI978/27D

BIBLIOGRAPHIE [*Loggie di Rafaele nel Vaticano* (dessiné par
Camporesi et gravé par Volpato), Rome, 1772-1777]; Hedicke 1913,
n° L:15; Collijn 1933, n° 12-976; Schéle 1965, p. 181, n° 161, pl. 44.

Un vase est flanqué de deux serpents, chaque serpent avec
un oiseau posé sur la dernière courbe que dessine sa queue.
Dans la partie supérieure: un autel avec une flamme
sacrificielle. Cette planche s'inspire largement d'une
peinture murale de Raphaël dans les 'Loges de Raphaël' du
Vatican. La partie de la peinture murale se trouvant à côté
de celle représentée par Bos a également été copiée,
vraisemblablement par Quinten Metsys.

CVM

19

20

Jacob Bos
Actif à Rome vers 1549-1563

Jacob Bos d'après Sofonisba Anguissola
21 La vieille femme fait rire l'enfant

On ne connaît du graveur Jacob Bos, natif de Bois-le-Duc, que des éléments relatifs au long séjour qu'il fit à Rome. En 1552 il blessa un charpentier flamand et en 1553-1554 il habitait Via delle Coppelle et promit au tribunal que Guglielmo Croun s'acquitterait d'un paiement. En 1549, première date connue en ce qui le concerne, il était membre de la confrérie de Santa Maria di Campo Santo. En 1567 il fut élu maître de la Natio Germaniae Inferioris.

Outre des estampes d'après Raphaël, des sculptures classiques et des monuments de Rome, il grava des portraits de Thomas d'Aquin, Boccace et Michel-Ange entre autres. Des estampes de sa main portent les dates de 1556, 1561 et 1563. C'est cette dernière date que nous trouvons notamment sur le portrait d'Othon de Truchsess, cardinal titulaire de l'église Sainte-Sabine, qui passa diverses commandes à Pellegrino Tibaldi à Lorette dans les années soixante, était un grand protecteur du peintre Livio Agresti et assuma également les frais d'une partie de la décoration de l'Oratorio del Gonfalone, tout comme le cardinal Alexandre Farnèse. Antonio Salamanca et Antonio Lafréry éditèrent des gravures de Bos. Celui-ci exécuta également pour ce dernier des œuvres cartographiques. L'activité de Jacob Bos s'exerça, pour une part importante, avant l'arrivée à Rome de Cornelis Cort qui allait graver en plus grande quantité et à un niveau de qualité plus élevé l'œuvre de ses contemporains.

BWM

1 Voir la liste, venue compléter celle d'Hollstein, publiée par Borroni Salvadori.

BIBLIOGRAPHIE Bertolotti, 1880, p. 221; Hollstein, III, pp. 149-150, Borroni Salvadori, 1980, passim.

21

Gravure, 336 × 428 mm

En bas à droite: *Jacob Bos belga incidebat*; dans le bas du texte: *La vecchia rimbambita mvove Riso alla fanciuletta* e *Opera di Sofonisba Centildonna Cremonese. Antonio Lafreri formis Impressa Romae*
Rotterdam, Museum Boymans-van Beuningen, inv. n° BdH 11384

BIBLIOGRAPHIE Hollstein, III, p. 149, n° 3; Kühnel-Kunze 1962, pp. 90-91, repr.; Bora 1980, p.54, sous n° 59; Buonincontri, in [Cat. exp.] Crémone 1985, p. 331, n° 3.31, n° 3.13, repr.; B.W. Meijer, in [Cat. exp.] Crémone 1994, p. 272, n° 38.

Parmi les œuvres de Sofonisba Anguissola (Crémone vers 1530-Palerme 1626) qui à la mort de Fulvio Orsini (1534-1600) se trouvaient dans la collection de ce cardinal érudit, ancien bibliothécaire des cardinaux Ranuccio et Alexandre Farnèse, un dessin était décrit comme suit: «un Quadretto corniciato, di noce, col ritratto di Sofonisba col ritratto suo et una vecchia di lapis et biacca di mano sua».[1] Comme le suggère Rosanna Sacchi, ce dessin pourrait être la feuille qui a servi de point de départ à la gravure de Jacob Bos. Les œuvres d'art appartenant à Orsini échurent en héritage au cardinal Odoardo Farnèse et se trouvent actuellement en partie à Naples. Sans avoir eu connaissance de l'inventaire Orsini et en se basant sur la ressemblance avec le portrait de la plus âgée des fillettes peintes par Sofonisba dans le *Jeu d'échecs* de Poznan, Kühnel-Kunze avait déjà proposé d'identifier l'artiste avec

la fillette à droite sur la gravure, et la femme âgée avec la serveuse qui se trouve à droite sur le tableau. Pour d'autres, la fillette sur le tableau n'est pas Sofonisba mais sa plus jeune sœur.[2]

Dans une lettre de Tommaso de' Cavalieri datée du 20 janvier 1562 et adressée à Cosme de Médicis, on trouve peut-être une allusion à la feuille de la collection Orsini. Dans cette lettre, on parle d'un dessin de Sofonisba où rit une jeune fille. Un siècle plus tard, Baldinucci, conservateur de la collection de dessins du cardinal Léopold de Médicis, écrivait à propos de Sofonisba: «Ma quello che più si rende meraviglioso in una donzella, fu il vedere la franchezza del suo disegnare, colla quale faceva apparire in carta i suoi vivacissimi e bizzarri pensieri». Outre le dessin d'un *Enfant pincé par un crabe*, dont Orsini possédait la version qui se trouve à Naples, Baldinucci mentionne à propos de la même artiste «Un altro suo bizzarrissimo disegno, nel quale fece vedere una fanciulla, che burlandosi d'una vecchierella, che con grand' attenzione studa l'abbicci sopra una tavola da fanciulli con allegro riso la sta mostrando a dito.»[3]

Comme l'a remarqué Bora, le Gabinetto Disegni e Stampe des Offices possède un dessin de même sujet que la gravure; la fillette y porte les mêmes vêtements, les traits de son visage sont identiques mais, de la main gauche, elle guide la vieille femme dans sa lecture d'un livre. Sur la gravure, la vieille femme se présente tout autrement et le livre est devenu un écritoire ou une ardoise de même que sur la feuille décrite par Baldinucci qui pourrait bien être identique à celle qui a servi de modèle à la gravure.[4]

Divers documents attestent que l'œuvre de Sofonisba suscita à Rome de l'intérêt à partir des années cinquante et qu'elle était connue de collectionneurs et d'artistes tels que Francesco Salviati, Michel-Ange et Giulio Clovio lequel possédait d'ailleurs quelque chose de sa main.[5]

Les sujets des dessins de Sofonisba dont il est question ici, datant de la première moitié des années cinquante, et le thème de la gravure de Jacob Bos relèvent du genre que Lomazzo décrit en 1584 dans un paragraphe consacré aux 'pitture ridicole'.[6] Il y donne comme principales caractéristiques de ce genre, un motif qui prête à rire, un contraste qui suscite le rire et la présence d'une ou plusieurs figures riant. Cette circonstance est ici l'état

d'incapacité dans lequel se trouve la petite vieille retombée en enfance.

Dans la décennie suivante on trouve à Rome des œuvres de la même veine, par exemple le *Portrait du peintre riant avec une femme*[7] de Hans von Achen, et aussi les œuvres de jeunesse profanes de Caravage, les *Marchands de poisson et de volaille* de Bartolomeo Passarotti appartenant à Ciriaco Mattei, œuvres dans lesquelles des modèles flamands-néerlandais ont joué sans doute un rôle.[8]

BWM

1 De Nolhac 1884, p. 433, n° 51.
2 Bonincontri, *loc.cit.*
3 Baldinucci 1681-1728 (éd. 1845-1847), II, p. 633.
4 Bora 1980, p. 59, fig. 59. Hochmann 1993, p. 81, sous n° 51 identifie le dessin d'Orsini avec celui des Offices, mais l'on ne comprend pas si cet auteur connaît la deuxième version de la gravure de Bos.
5. Voir Lamo 1584, pp. 54-55; Barocchi, Loach Bramanti & Ristori 1967-1988, V, pp. 92, 131; Bradley 1891, p. 375; Hochmann 1993, pp. 69-70.
6 Meijer 1971, pp. 259-266.
7 Van Mander 1604, fol. 290r.
8 Meijer 1989, p. 601.

Matthijs Bril

Anvers 1550-1583 Rome

Matthijs Bril naît probablement à Anvers en 1550, fils de « Matthijs Bril de Breda, élégant peintre de fruits et de grottes » (een fray fruytage en grottesijn schilder) (Cerutti, 1960-1961, p. 41). Il a sans doute reçu ses premières leçons de son père, en compagnie de son jeune frère Paul. Vers sa vingtième année, Matthijs part à Rome, où son nom apparaît pour la première fois dans les archives en 1581. Il entre au service du pape Grégoire XIII comme peintre de paysages, par l'entremise de Lorenzo Sabbatini. Avec Antonio Tempesta, il peint pour le pape, sur les murs d'une loge de son palais, une série de dix fresques représentant la procession de saint Grégoire de Naziance, qui avait eu lieu à Rome en juin 1580. Matthijs s'était chargé des rues et des bâtiments, Tempesta des personnages. Peu après, il travaille au Palais Orsini (maintenant Palais Communal) de Monterotondo, au nord de Rome. Deux salles y sont ornées de frises représentant des paysages, qu'une inscription rend uniques : ils portent une date – 1581 – et une signature représentant de petites lunettes ('Bril' signifie 'lunettes' en néerlandais). Un des assistants était sans doute Paul, le jeune frère de Matthijs, qui était également parti à Rome et y était arrivé vers la fin des années 1570.

Avec des peintres italiens tels que Pomarancio (Niccolo Circignani) et Matteo da Siena, Matthijs et Paul travaillent au palais du Vatican, notamment dans la Tour des Vents et dans la Galerie Géographique (travaux datés de 1583). La tour est ornée de frises représentant des paysages avec des scènes de l'Ancien Testament et de grandes vues de Rome.

Dans la Galerie des Cartes, les frères ont également peint des paysages : à l'arrière-plan de scènes religieuses au plafond, et sur les cartes elles-mêmes, où figurent quelques paysages boisés avec des bergers gardant leurs troupeaux. Matthijs étant décédé subitement le 8 juin 1583, les fresques inachevées de la Tour des Vents ont sans doute été menées à bien par son frère.

Outre ses peintures murales, de nombreux dessins de Matthijs sont conservés. Après son décès, ceux-ci sont entrés en la possession de son frère, qui a donné à des confrères tels que Willem I et Willem II van Nieulandt et Jan Brueghel la permission de les copier abondamment.

Les différences de facture du dessin et de la peinture des deux frères sont minimes, ce qui complique l'identification de leurs styles. Des deux frères, c'est Matthijs qui a dû donner le ton au début : Paul n'était pas, selon Van Mander, un élève très doué. On ne connaît à ce jour aucune peinture à l'huile de Matthijs.

CH

1 Cerutti 1960-1961, p. 41.

BIBLIOGRAPHIE Van Mander 1604, fol. 291v-292r; Baglione 1649 (éd. 1976), p. 296; Mayer 1910, pp. 5-9; Hoogewerff 1912, p. 238; Baer 1930, p. 23; Cerutti 1960-1961, pp. 16-19; Faggin 1965, pp. 21-22; Bodart 1970, pp. 212-238; Courtright 1991, pp. 20, 69, 100-162; Boon 1992, I, pp. 42-44.

Matthijs Bril
22 L'Arc de Septime Sévère

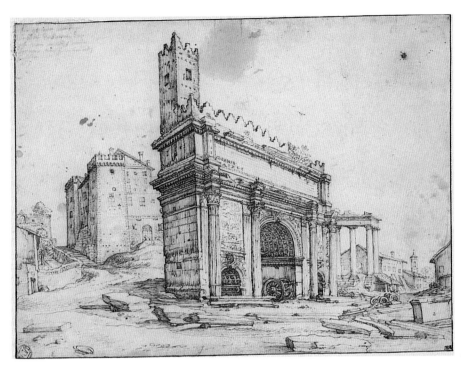

22

Plume et encre brune, 207 × 275 mm
Inscription sur l'arc: *PROPAGAVT/S.P.Q.R*; au verso: *dit is een van de beste desenne die Ick van matijs mijn broeder nae het leeven hebbe* (ceci est un des meilleurs dessins d'après nature que je possède de mon frère Matthijs)
Paris, Musée du Louvre, Cabinet des Dessins, inv. n° 20.955

PROVENANCE Everhard Jabach; acheté en 1671 par Louis XIV.

BIBLIOGRAPHIE Lugt 1949, I, n° 356, repr. pl. XIX; Bedoni 1983, pp. 31-34;

EXPOSITIONS Berlin 1975, n° 19; Washington-New York 1986-1987, n° 18

L'arc de Septime Sévère a longtemps soutenu le clocher d'une église aujourd'hui disparue, Sts. Serge et Bacchus. Le campanile médiéval et les créneaux ajoutés sont encore présents dans le dessin de Matthijs. A gauche de l'arc se trouvent les ruines du temple de Saturne et à droite le Palais des Sénateurs, avec le chemin qui mène au Capitole.

On connaît de Matthijs Bril neuf feuillets de vues de Rome, sur lesquels figurent des bâtiments antiques encore conservés.[1]

L'inscription au verso de ce dessin, découverte par Frits Lugt, est intéressante à plus d'un titre. Tout d'abord, elle donne à Matthijs la paternité de ce dessin et de quelques autres qui lui sont fortement apparentés. La note indique également que plusieurs feuillets, dont celui-ci, se trouvaient, après la mort précoce de Matthijs en 1583, en la possession de son jeune frère Paul. Etant donné le grand nombre de copies de ces dessins, on peut supposer que Paul avait donné à plusieurs Flamands travaillant à Rome la permission de les reproduire. Enfin, l'expression 'nae het leeven' ('d'après nature') est importante parce que le caractère achevé et la construction très équilibrée des dessins de Matthijs feraient plutôt songer à un travail d'atelier. Les dessins ont sans doute été ébauchés en plein air et terminés à l'intérieur.

Des peintres tels que Jan Gossart, Maarten van Heemskerck et Jan van Scorel portaient un grand intérêt aux vestiges de l'antiquité classique. Les artistes italiens, pour qui les ruines avaient un aspect moins exotique, s'étaient également intéressés aux restes de leur illustre passé. On le remarque par exemple dans les peintures et

Matthijs Bril
23 Le Tibre et le Château Saint-Ange

dessins de Polidoro da Caravaggio (ca.1499- ca.1543). Ses dessins de ruines sont manifestement tracés d'après nature.[2] Dans ses célèbres paysages de la chapelle Mariano, à Saint Sylvestre-au-Quirinal à Rome, on ne trouve dans l'architecture aucune trace de délabrement pittoresque; les bâtiments antiques y sont présentés clairement comme des reconstitutions de l'antiquité. Il existe des reconstructions similaires dans les tableaux de Jan van Scorel et de Maarten van Heemskerck. Dans les peintures murales de Matthijs, on rencontre à la fois des ruines empruntées à son environnement et des bâtiments restitués à l'aspect fantastique.[3]

Chez Van Heemskerck, Jan van Scorel et Polidoro, on constate un intérêt humaniste plus vaste pour l'antiquité classique, qui s'exprime dans leurs nombreuses études de bâtiments antiques, de reliefs, de vases et d'objets similaires. Les ruines de Matthijs Bril semblent exister plutôt pour leur effet pittoresque, et c'est ainsi qu'elles auront été interprétées par de nombreux copistes.[4] Outre ses multiples copies dessinées, Willem van Nieulandt le Jeune a gravé une série de quatre estampes d'après les vues des ruines romaines de Matthijs.[5]

LP

1 Huit de ceux-ci se trouvent au Cabinet des Dessins du Louvre (Lugt 1949, n[os] 356-359, 361-363, 365), un à la Fondation Custodia à Paris ([Cat. exp.] Florence-Paris 1980-1981, n° 30, pl. 103). Une feuille conservée à l'Albertine à Vienne (Mayer 1910, pl. LI; Albertine 1928, n° 290, pl. 76, attribuée à Aegidius Sadeler) est ajoutée à ce groupe par Lugt (Lugt 1949, I, p. 16), Bedoni (Bedoni 1983, p. 31) et Boon ([Cat. exp.] Florence-Paris 1980-1981, p.45); mais j'y vois une copie d'après un original perdu de Matthijs Bril.
2 Quelques exemples: Marabottini 1969, n[os] 5, 6, 7, 78.
3 Les peintures murales de la Tour des Vents au Vatican, ainsi que celles du Palais Orsini de Monterotondo, représentent côte à côte des ruines et des bâtiments reconstitués: voir respectivement Mancinelli & Casanovas 1980 et [Cat. exp.] Rome 1982, pp. 124-125.
4 Une liste de ces nombreuses copies est donné dans Lugt 1949, I, n° 356; [Cat. exp.] Berlin 1975, n° 19 et dans Schapelhouman 1987, n° 4.
5 Hollstein, XIV, n[os] 6-9. Van Nieulandt néglige de mentionner Matthijs comme créateur. On trouve également des références aux dessins de Matthijs dans d'autres séries de gravures de Van Nieulandt.

Plume et encre brune, 220 × 422 mm
Paris, Musée du Louvre, Cabinet des dessins, inv. n° 873

PROVENANCE Confisqué à une collection inconnue pendant la Révolution Française.

BIBLIOGRAPHIE Lugt 1949, I, n° 365, repr. pl. XXII; Bedoni 1983, pp. 31-34.

EXPOSITIONS Berlin 1975, n° 18.

Jusqu'à ce que J.Q. van Regteren Altena donne verbalement à ce feuillet une origine flamande, il était attribué à Remigio Cantagallina (1582-1656). Cette ancienne attribution se basait probablement sur les *vedute* signées qui nous restent de ce maître.[1] Cantagallina travaillait surtout à Florence mais a également voyagé dans les Pays-Bas Méridionaux, et il connaissait les dessins de Paul Bril.

Parmi les dessins architecturaux romains attribués à Matthijs, cette feuille occupe une place particulière. Alors que le sujet des autres dessins est un bâtiment unique, en position centrale, il s'agit ici d'une véritable 'veduta' urbaine, ce qui motive le choix du format allongé. Le côté droit du dessin est occupé par le Château Saint-Ange, avec le Pont des Anges à sa gauche. Derrière celui-ci, on reconnaît l'Hôpital du Saint-Esprit et sa coupole octogonale, et à sa droite le Vatican avec le tambour encore inachevé de Saint-Pierre. Au-dessus des Loges du Palais du Vatican, on voit la Tour des Vents dont Matthijs et Paul Bril ont pris en charge une grande partie de la décoration intérieure.

Ce dessin est considéré comme une étude pour une 'veduta' ornant la loge de Grégoire XIII au Vatican, peinte par Matthijs Bril avec Antonio Tempesta. Cette série avait été commandée à l'occasion de la procession du 11 juillet 1580, au cours de laquelle les reliques de saint Grégoire de Naziance avaient été transférées de Sainte-Marie du Champ-de-Mars à Saint-Pierre.[2] Le dessin diffère quelque peu de la peinture murale. Le point de vue n'est pas le même, et le dessin donne quatre arches au pont des Anges tandis que la peinture, plus conforme à la réalité, en montre trois. Sur un dessin attribué à Jan Bruegel,

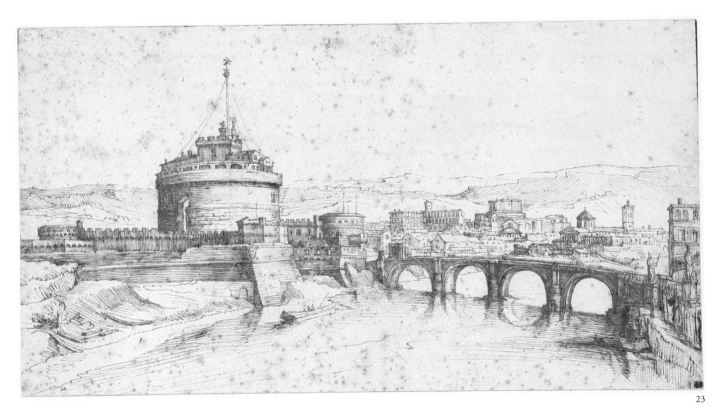

23

conservé à Darmstadt, on voit aussi trois arches. On connaît six copies des dessins de ruines de Matthijs par Jan Bruegel,[3] mais le dessin de Darmstadt a dû naître indépendamment.

LP

1 Un très bel exemple en est une *Vue de Sienne* conservée aux Uffizi de Florence; elle est illustrée dans Gregori *et al.* 1988, p. 561, fig. 845.
2 Le cycle entier est illustré dans Salerno 1991, n[os] 1.1-1.10.
3 Pour le dessin de Jan Brueghel, voir [Cat. exp.] Berlin 1975, n° 110; Bedoni 1983, pp. 31-35, donne un aperçu des dessins de Jan d'après Matthijs.

Matthijs Bril
24 La Tour des Milices

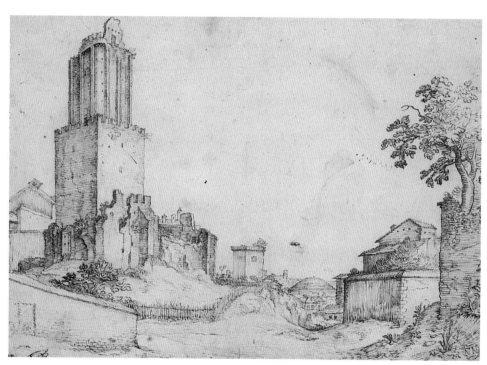

24

Plume et encre brune, 220 × 42 2mm
Paris, Musée du Louvre, Cabinet des Dessins, inv. n° 20.959

PROVENANCE Everhard Jabach; acheté en 1671 par Louis XIV.

BIBLIOGRAPHIE Lugt 1949, I, n° 358, repr. pl. XX; Bedoni 1983,
pp. 31-34.

Parmi les dessins de ruines de Matthijs, cette feuille occupe
une place particulière puisque le bâtiment représenté date
du bas moyen âge plutôt que de l'Antiquité. Cette tour,
construite au début du XIIIᵉ siècle par la famille Conti, est
un des vestiges les plus importants de la Rome médiévale.
Matthijs a choisi son point de vue de sorte qu'on puisse
tout juste apercevoir le Panthéon au bas du dessin, au
centre.

Matthijs a repris la composition du dessin sur un des
murs de la Tour des Vents au Vatican.[1] Le premier plan de
la peinture murale est animé par quelques personnages et
une voiture, et comme la surface du mur imposait son
format, la composition a été adaptée à la verticale. Matthijs
travaillait à l'étage supérieur de la Tour des Vents peu
avant son décès en 1583. La peinture murale n'offre donc
pas d'indications supplémentaires quant à la date du
dessin; celui-ci, comme d'autres vues de ruines, pourrait
dater des années soixante-dix ou du début des années
quatre-vingt du XVIᵉ siècle.

LP

1 Mancinelli & Casanovas 1980, repr. p. 30. Cette peinture murale
se trouve sur le mur Sud de la première salle, à l'étage supérieur de la
tour.

Matthijs Bril
25 Le Temple de Minerve au Forum de Nerva

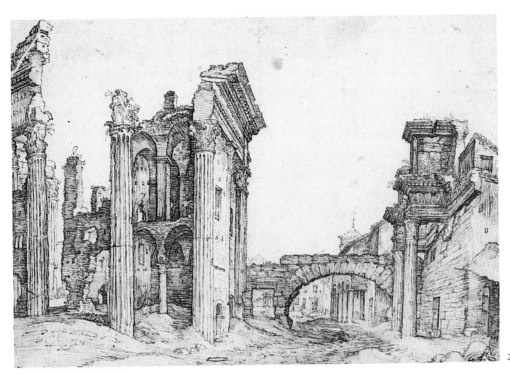

25

Plume et encre brune, 220 × 422 mm
Paris, Musée du Louvre, Cabinet des Dessins, inv. n° 20.958

PROVENANCE Everhard Jabach; acheté en 1671 par Louis XIV.

BIBLIOGRAPHIE Lugt 1949, I, n° 359, repr. pl. XX; Bedoni 1983, pp. 31-34.

Le temple de Minerve, qui occupe la gauche du dessin, et l'arc de Noé ont été détruits par Paul V pour servir de matériau de construction à l'Acqua Paula, sur le Janicule. A droite se trouvent deux colonnes à architrave faisant partie des Colonnacce.

Un demi-siècle auparavant, Maarten van Heemskerck rendait à peu près la même situation.[1] Van Heemskerck s'était installé un peu plus près du temple et accordait plus d'attention que Matthijs aux détails architectoniques et aux inscriptions. Les études de ruines romaines de Van Heemskerck peuvent être vues comme des précurseurs des dessins de Matthijs, mais rien n'indique que celui-ci les connaissait. Les dessins de Bril mettent l'accent sur le pittoresque de la situation tandis que ceux de Van Heemskerck sont plus documentaires.

L'éditeur et graveur anversois Hieronymus Cock avait publié des estampes d'après les dessins de Van Heemskerck et c'est là qu'on peut trouver un lien entre Van Heemskerck et Bril. La composition du dessin de Matthijs se retrouve dans une gravure de Cock. Bril devait avoir cette estampe à l'esprit quand il a composé son dessin au Forum. La gravure de Cock appartient à un ensemble de vingt-cinq 'vedute' de Rome et de ses ruines basées, en partie du moins, sur ses propres inventions et publiées à Anvers en 1551.[2] Cet exemple indique que Bril connaissait les gravures de Cock avant son départ d'Anvers et que celles-ci lui ont ouvert l'esprit aux découvertes qui l'attendaient à Rome.

LP

1 Hülsen & Egger 1913-1916, I, fol. 37.
2 Hollstein, II, n°s 22-47; la gravure correspondant au dessin de Matthijs porte le n° 43.

Johannes Sadeler 1 d'après Matthijs Bril
26 Paysage avec la Mort et Cupidon

26

Gravure, 21,9 × 26,9 cm
Bruxelles, Bibliothèque royale Albert 1, inv. n° s.iv 14065

BIBLIOGRAPHIE Von Wurzbach 1906-1911, n° 129 (comme
Raphaël 1 Sadeler); Hollstein, n° 577.

JOHANNES I SADELER (Bruxelles 1550-1600 Venise)[1]
Comme ses frères Egidius 1 et Raphaël 1, et son neveu
Gilles (appelé parfois aussi Aegidius), Johannes Sadeler est
un éditeur et un graveur important. Johannes (appelé
parfois Ioan ou Hans) est mentionné en 1572 comme
'coeper printsnijder' (graveur d'estampes sur cuivre) dans
les livres de la Guilde de Saint Luc à Anvers, où il travaille
notamment pour le célèbre savant et éditeur Christophe
Plantin. Jusqu'en 1595, il travaille alternativement à Anvers,
Cologne, Francfort et Munich. C'est dans cette dernière
ville qu'il collabore avec Pieter de Witte, nommé Candido,
et Hans von Aachen à la cour de Guillaume v de Bavière.
Il y rencontre aussi Hendrik Goltzius, qui l'apprécie
beaucoup et lui commande une série de neuf gravures.
Avec son frère Raphaël et son fils Juste, Johannes part en
1595 pour Vérone. Les quatre dernières années de sa vie – il
meurt en 1600 – il habite et travaille avec Raphaël dans la
paroisse de San Cassiano à Venise. Ils n'y travaillent pas
seulement pour des commanditaires vénitiens, mais aussi
pour les cours de Turin et du Vatican. A côté des estampes

commandées par des maîtres installés à Venise, tels que
Bassani et Hans Rottenhammer, ils publient aussi de
nombreuses gravures pour des artistes d'autres villes,
comme Maarten de Vos, Hendrik III van Cleef, Gilles
Mostaert et Paul Bril, qui travaillait alors à Rome.
Johannes Sadeler avait fait peu avant 1600 un bref voyage à
Rome, où il avait très probablement rencontré Bril.
Johannes a gravé plusieurs de ses paysages, et Bril, de son
côté, a emprunté plusieurs saints aux quatre séries
d'ermites que Sadeler avait gravées d'après Maarten de Vos.
On connaît également des copies inversées de Johannes
d'après des estampes de maîtres aussi divers que Cornelis
Cort, Titien, Raphaël, Polidoro da Caravaggio et Girolamo
Muziano. Cette œuvre prolifique est d'une qualité très
inégale: les gravures d'après de Vos sont un peu
schématiques, mais au mieux de sa forme, quand il
travaille pour Dirck Barendz et Jacopo Bassano, Sadeler
parvient à transposer graphiquement les effets de clair-
obscur de ces maîtres de manière très convaincante.

Cette gravure illustre le thème de la Mort et d'Eros
échangeant leurs flèches. Ce motif assez rare est emprunté
à l'*Emblematum Libellus* d'Andreas Alciat.[2] Il y raconte
comment Eros et la Mort avaient échangé leurs flèches par
mégarde. En conséquence, les jeunes gens frappés par Eros
mouraient, et les vieillards touchés par la Mort tombaient
désespérément amoureux. Dans la gravure de Sadeler, Eros
est déjà mort alors qu'il est habituellement représenté au
moment où il frappe un jeune homme de ses flèches. Dans
l'"Emblème' suivant d'Alciat, la Mort place en secret une
flèche empoisonnée dans le carquois d'Eros, qui en sera
lui-même atteint. Cette gravure rassemble les deux
emblèmes en une seule image.[3]
 Sadeler emprunte le paysage à un dessin de Matthijs Bril
qui se trouve au Cabinet des Estampes des Uffizi.[4] Les
dimensions de l'estampe et du dessin coïncident et le
paysage gravé est une reproduction inversée, mais tout
aussi exacte, du dessin. Sadeler y a ajouté les personnages
d'Eros et de la Mort. Etant donné la rareté du sujet, il a
peut-être été l'objet d'une commande particulière.
 Les éléments les plus importants du paysage de
l'estampe, comme le haut mur, le pont étroit vu du dessous
et les arbres contournés se retrouvent dans les peintures

Paul Bril

(Anvers ou Breda 1553/54-1626 Rome)

murales de Matthijs à Monterotondo.[5] Ces peintures peu connues ont été exécutées en 1581 et il semble évident que le projet d'estampe date également des dernières années de la vie de Matthijs. Johannes Sadeler a séjourné un certain temps à Rome après 1595 mais on ne sait pas s'il a réalisé la gravure là-bas; il est possible que le dessin se soit déjà trouvé en sa possession avant son voyage.

LP

1 Sénéchal 1987; [Cat. exp.] Bruxelles 1992.
2 Cette œuvre a connu plus de huit réimpressions au cours du XVIᵉ siècle; la première édition date de 1531 à Augsbourg.
3 Alciatus, op cit., nᵒˢ 155 et 156.
4 Inv. nᵒ 644P: Catalogue Florence 1975, nᵒ 23; le dessin est collé sur son support et il est difficile de déterminer s'il a été transmis au burin.
5 La seule documentation connue sur ces peintures murales est le rapport de leur restauration ([Cat.exp.] Rome 1982, pp. 124-125).

Le peintre paysagiste Paul Bril naît en 1553 ou en 1554, à Anvers ou à Breda.[1] Comme son frère Matthijs, Paul est sans doute d'abord l'élève de son père. Il apprend ensuite à orner les couvercles de clavecins auprès du maître anversois Damiaen Wortelmans. En 1574, il part, via Lyon, à Rome où il rejoint son frère Matthijs. Paul est mentionné pour la première fois en 1582, avec Matthijs, dans un document de l'Accademia di San Luca. Jusqu'à la mort de celui-ci en 1583, Paul sera son apprenti et il l'assiste dans la peinture de fresques de paysages à Monterotondo et au Vatican.[2]

Vers la fin des années '80, il crée ses premières fresques personnelles.[3] Très âgé, il orne encore de paysages les murs de divers palais. A partir de 1590, il commence à peindre aussi des paysages sur cuivre et sur toile, qui connaissent un grand succès auprès des Italiens comme des Flamands. De nombreux dessins et un certain nombre de gravures de sa main sont également conservés. Bril a souvent travaillé pour des commanditaires importants, parmi lesquels des papes (Grégoire XIII, Sixte V, Clément VIII), des cardinaux (Sfondrato, Borromée, Scipion Borghèse, Del Nero, Mattei) et des membres de leurs familles.

Paul Bril meurt le 7 octobre 1626. Les fonctions qu'il avait occupées à l'Accademia di San Luca attestent la considération dont il jouissait: il avait été 'Principe' en 1620 et 'Secondo Consigliere' en 1624. Cet honneur, attribué pour la première fois à un paysagiste et à un étranger, consacrait sa réputation, de son vivant déjà, comme un des paysagistes les plus importants.

Longtemps, les paysages de Bril gardent leur caractère flamand. Il a évidemment connu en Flandre les œuvres de Pieter Bruegel l'Ancien et de Hans Bol. Ses premiers paysages – jusque vers 1600 – sont composés en trois plans, souvent diagonaux, dans des tons bruns, verts et bleus, et pourvus d'une figuration abondante. A Rome, il subit l'influence de Girolamo Muziano et sans doute aussi d'Annibale Carracci. Il y crée aussi des liens d'amitié avec ses confrères Jan Bruegel l'Ancien et Adam Elsheimer, qui joueront également un rôle important dans le développement de son œuvre. Après 1600, son œuvre se transforme: les compositions se font plus calmes, plus horizontales, et le coloris devient plus naturel.

Les paysages de Bril ont exercé une profonde influence sur ses élèves et ses épigones, tels que Willem van

Nieulandt le Jeune, Agostino Tassi, Cornelis Poelenburgh et Claude Lorrain; ils ont ainsi établi les bases du paysage italianisant.

CH

1 Cerutti 1960-1961, pp. 17-18.
2 Deux salles ornées de frises au Palais Orsini de Monterotondo; au Vatican, divers paysages dans la Tour des Vents et dans la Galerie Géographique.
3 Sur commande du pape Sixte V, il peint des paysages dans la sacristie de la Chapelle Sixtine de Santa Maria Maggiore, à divers endroits du palais du Vatican (entre 1585 et 1590), et sur les murs de la Scala Santa (1588-1589).

BIBLIOGRAPHIE Van Mander 1604, fol. 291v-292r; Baglione 1649 (éd. 1976), p. 296; Mayer 1910, p. 5-9; Hoogewerff 1912, p. 238; Baer 1930, p. 23; Cerutti 1960-1961, I, pp. 16-19; Faggin 1965, pp. 21-22; Bodart 1970, pp. 212-238; Courtright 1991, pp. 20, 69, 100-162; Boon 1992, I, p. 44.

Paul Bril
27 Paysage côtier dans la nuit

Huile sur cuivre, 11 × 17 cm
Signature indistincte (apocryphe?)
Rome, Museo e Galleria Borghese, inv. n° 513

PROVENANCE Figure peut-être à l'inventaire du Cavalier d'Arpin; mentionné pour la première fois en 1693 dans l'inventaire Borghèse.

BIBLIOGRAPHIE Della Pergola 1955-1959, II, n° 207; Faggin 1965, p. 34, n° 89, p. 35; Salerno 1977-1980, I, p. 13; III, p. 1002, n. 16; Gerszi 1982, p. 166, n. 57; Bedoni 1983, p. 117

Paul Bril
28 Paysage avec le Temple de la Sibylle

Huile sur cuivre, 11 × 17 cm
Signé et daté *P.Bril 1595*
Rome, Museo e Galleria Borghese, inv. n° 511

PROVENANCE voir cat. 27.

BIBLIOGRAPHIE Della Pergola 1955-1959, II, n° 206; Faggin 1965, p. 34, n° 88, p. 35; Salerno 1977-1980, I, p. 13; III, p. 1002, n. 16; Gerszi 1982, p. 166, n. 57; Bedoni 1983, p. 117.

27

28

Paul Bril
29 Paysage côtier dans la nuit

29

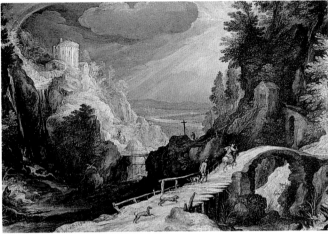

30

Huile sur cuivre, 11,7 × 17,4 cm
Signé et daté: *PA brillo 96*
Cologne, Wallraf-Richartz Museum, inv. n° 3179

PROVENANCE coll. Princesse Isabella Boncompagni-Ludovisi, née
Rondinelli-Vitelli, Florence-Rome; collection privée, Suisse; acheté
en 1964 par le musée.

BIBLIOGRAPHIE Vey 1964; [Cat. exp.] Utrecht 1965, p. 50, n. 11;
Vey & Kesting 1967, pp. 23-24; Blankert 1978, p. 13, 50-51, 255,
fig. 182; Bodart 1980, I, p. 228; E. Mai, in [Cat. exp.] Cologne-
Utrecht 1991-1992, p. 146, n° 8.2, repr.; [Cat. exp.] Utrecht 1993,
p. 148, n. 7.

EXPOSITIONS Cologne-Utrecht 1991-1992, n° 8.21.

Paul Bril
30 Paysage avec le Temple de la Sibylle

Huile sur cuivre, 11,8 × 17,5 cm
Signé et daté *PA Brillo 159* (dernier chiffre illisible)
Cologne, Musée Wallraf-Richartz, inv. n° 3178

PROVENANCE Voir cat. 29.

BIBLIOGRAPHIE Vey 1964; [Cat. exp.] Utrecht 1965, p. 50, n. 11;
Vey & Kesting 1967, pp. 23-24; Blankert 1978, pp. 13, 50-51, 255;
Bodart 1980, I, p. 228; E. Mai, in [Cat. exp.] Cologne-Utrecht 1991-
1992, p. 146, n° 8.1, repr.; [Cat. exp.] Utrecht 1993, p. 148, n. 7.

EXPOSITIONS Cologne-Utrecht 1991-1992, n° 8.1.

Quoique les compositions de Bril aient été souvent
copiées, l'artiste se répétait rarement lui-même. En 1610,
quand Federico Borromeo voit une marine (cat. 33) dans
l'atelier de Bril et souhaite en avoir une pareille, il en
reçoit une très différente de celle qu'il avait admirée
d'abord. Quoique les petits tableaux de la Galerie Borghèse
soient moins bien conservés que leurs pendants de
Cologne, peints un an plus tard, leur facture et la signature
authentique ne permettent aucun doute sur leur
attribution. Bril devait être très satisfait de ces deux
compositions: il existe encore une version du *Paysage avec
le Temple de la Sibylle* au Städelsches Kunstinstitut de
Francfort, et une autre version du *Paysage côtier* à l'Alte
Pinakothek de Munich.[1]

Des deux versions du *Paysage avec le Temple de la Sibylle*,
celle de Cologne est ensoleillée, tandis que le paysage de
Rome est illuminé par le clair de lune, ce qui explique
l'absence d'arc-en-ciel dans ce petit tableau. Les paysages
côtiers sont vus tous les deux sous la lune.

Avant 1600, l'œuvre de Bril est profondément enraciné
dans la culture flamande. Il a influencé à cette époque
plusieurs maîtres italiens. On sent cette influence par
exemple dans certaines œuvres de Giuseppe Cesari, mieux
connu sous le nom de Cavalier d'Arpin. Dans le paysage de
La Fuite en Égypte, de la Galerie Borghèse, la composition
et le motif du Temple de la Sibylle sont manifestement
empruntés au tableau de Bril.[2] Il est possible que les deux

petits tableaux Borghèse aient fait partie de la collection d'Arpin jusqu'en 1607. Le noyau de la collection de Scipion Borghèse était formé d'un important ensemble de tableaux confisqués au chevalier par Paul v.[3] Etant donnée la ressemblance entre le tableau d'Arpin et celui de Bril, il est plausible que ce dernier se soit trouvé parmi les paysages mentionnés dans l'inventaire d'Arpin au moment de la confiscation. La *Fuite* d'Arpin est considérée comme une œuvre de jeunesse de ce maître, mais on peut également déceler des emprunts au Bril des années quatre-vingt-dix dans ses œuvres plus tardives.[4]

La parenté entre l'œuvre de Bril et celle d'Arpin n'a pas échappé à l'auteur romain Giulio Mancini. Celui-ci écrit que Bril, après avoir étudié l'œuvre des Carrache et celle d'Arpin, s'était mis à peindre 'piu al vero'.[5] L'art de Bril s'est effectivement transformé peu à peu après 1600 au contact d'Annibale et d'Agostino Carrachi et de leurs disciples immédiats tels que Domenichino et Giovanni Battista Viola, mais en ce qui concerne d'Arpin, l'influence s'est exercée en sens inverse.

LP

1 Respectivement: inv. n° 2143; cuivre, 12 × 17 cm, signé et daté *PA. Bril 1595* et inv. n° 903, cuivre, 12,5 × 16,4 cm. Il n'est pas sûr que ces deux tableaux aient jamais été des pendants.
2 Inv. n° 231; Della Pergola 1955-1959, II, n° 87.
3 De Rinaldis 1936. L'inventaire de 1617 publié par De Rinaldis ne mentionne malheureusement aucun nom de peintre.
4 Pour les paysages d'Arpin influencés par Bril, voir [Cat. exp.] Rome 1973, n°ˢ 13, 23, 34, 43.
5 Mancini ca. 1624, fol.127v-128r.

Paul Bril
31 Domaines de la maison Mattei: le Castel Belmonte

Huile sur toile, 155 × 220 cm
Rome, Galleria Nazionale d'Arte Antica, Palazzo Barberini, inv. n° 1983

PROVENANCE Commandé en 1601 à Bril par Asdrubale Mattei; transmis par héritage dans la famille Mattei jusqu'en 1848; acheté en 1939 à la collection Donini Ferretti par la Galleria Nazionale d'Arte Antica.

BIBLIOGRAPHIE Van Mander 1604, fol. 292v; Mayer 1910, p. 44; Baer 1930, p. 83; Faggin 1965, pp. 23, 34, n° 86, fig. 24; Panofsky-Soergel 1967-1968, pp. 113-116, 174; Salerno 1977-1980, I, p. 13; III, p. 1002, n. 18; Blankert 1978, pp. 50-52, 255, fig. 176; Salerno 1991, p. 16; [Cat. exp.] Rome 1992, pp. 56-60 (avec bibliographie plus ancienne)

Au printemps de 1601, le patricien romain Asdrubale Mattei commande à Bril le 'portrait' des cinq résidences secondaires de sa famille. Celui-ci reçoit l'instruction de visiter à cheval les domaines, situés assez loin de Rome.[1] Les tableaux devaient prendre place au-dessus des six portes d'un salon, chiffre qui correspond à celui mentionné par Van Mander.[2] Quatre des 'vedute' Mattei sont conservées. On peut confirmer l'existence des six tableaux de la série d'origine grâce aux peintures murales exécutées par Pietro Paolo Bonzi dans le même palais.[3] Dans cette série conçue environ vingt ans plus tard, les 'vedute' de Bril sont copiées librement. Un des domaines est représenté deux fois, ce qui était très probablement le cas dans la série de Bril également.

La composition de ces tableaux indique que Bril a tenu compte de la hauteur inhabituelle à laquelle les toiles seraient placées. L'horizon très haut placé lui permet de dépeindre une grande variété d'activités humaines. Le tableau exposé représente des chasseurs, des pêcheurs, des bergers, des laboureurs et des lavandières; cette activité intense donne une idée de l'importance économique du domaine.

Les représentations topographiquement exactes sont assez sporadiques dans la peinture du XVIᵉ siècle. Dans l'œuvre de Bril, la série Mattei et une *Vue de Bracciano* récemment redécouverte sont les seuls exemples conservés.[4] La *Vue de Naples* de Pieter Bruegel est un exemple célèbre, et le frère de Paul, Matthijs, s'est attaché plusieurs fois au thème des 'vedute'. Malgré ces précédents flamands, Bril a suivi pour la série Mattei un exemple italien: la composition de ces pièces est tirée probablement des *Vues*

31

de Caprarola de Federico Zuccaro au Palais Farnèse.[5] La concordance des deux projets est telle que cette source d'inspiration paraît évidente. Les analogies formelles entre l'œuvre de Zuccaro et la série Mattei de Bril sont remarquables. Dans l'une et l'autre, l'architecture saille vigoureusement au-dessus d'une ligne d'horizon très haute, et la proportion entre les bâtiments et les domaines environnants à l'activité foisonnante est très semblable. On ne sait pas si Bril a travaillé lui-même au Palais Farnèse de Caprarola. Les paysages que Hahn y attribue à Bril ne soutiennent pas la comparaison avec le reste de son œuvre.[6] Mais la parenté étroite entre les 'vedute' Mattei et les peintures de Zuccaro à Caprarola permet de croire que Bril a tout au moins visité cette propriété des Farnèse.

LP

1 Panofsky-Soergel 1967, p. 113.
2 Van Mander 1604, fol. 292v.
3 Salerno 1991, nᵒˢ 4.1-4.4.
4 L'imposante *Vue de Bracciano*, toile, 74,5 × 163,5 cm, se trouve actuellement dans une collection privée milanaise.
5 Praz *et al.* 1981, p. 84, repr. p. 85.
6 Au sujet de Paul Bril à Caprarola: voir Hahn 1961 et Partridge 1971(-1972). Ce dernier soutient que ni Matthijs ni Paul Bril n'ont travaillé à Caprarola. L'œuvre attribuée par Hahn est donnée par Partridge à Antonio Tempesta. Etant donné l'étendue des travaux de ce genre, ils étaient en général exécutés par un atelier, ce qui rend très difficile l'attribution sur des bases stylistiques.

Paul Bril
32 Paysage avec Mercure et Battus

32

Huile sur cuivre, 26,5 × 39 cm
Signé et daté *1606*
Turin, Galleria Sabauda, inv. n° 323

PROVENANCE Collection Prince Eugène de Savoie-Soissons
Vienne; Charles-Emmanuel III, Turin; au musée depuis 1882.

BIBLIOGRAPHIE Catalogue Turin 1866, p. 206; Faggin 1965,
pp. 23, 34, n° 97, p. 35, fig. 25; Salerno 1977-1980, I, p. 13, n° 2.7; III,
p. 1004, n. 27; catalogue Turin 1982, sans p., sans n° (sous Bril).

Le thème de ce tableau, qui est certainement un des
meilleurs de Bril, est constamment identifié comme
Mercure et Argus. Il s'agit toutefois d'une tout autre
histoire tirée d'Ovide, celle de Mercure et Battus.[1] Le vieux
Battus est le gardien des troupeaux du riche Nélus, et
Mercure lui demande un jour de garder son troupeau à lui.
Comme le troupeau est volé, il demande à Battus de n'en
parler à personne si on l'interrogeait. Battus déclare,
montrant une pierre: *Cette pierre parlera du vol avant moi.*
C'est le moment dépeint par Bril. A la droite de Battus se
trouve la vache que Mercure offre à Battus pour acheter
son silence, et dans le coin gauche se trouvent trois
chevaux, ceux de Nélus. Bril a donné au vieux Battus des
pieds de satyre, que le récit d'Ovide ne justifie pas; il a
voulu sans doute accuser le caractère peu recommandable
de Battus.

Les personnages de ce tableau témoignent d'une
évidente influence d'Adam Elsheimer. Les textes anciens
sur ce tableau l'attribuent d'ailleurs au maître de Francfort
lui-même.[2] On ne connaît actuellement aucune

représentation de ce thème chez Elsheimer, mais un petit
tableau d'un épigone anonyme, conservé au Städelsches
Kunstinstitut de Francfort, illustre le même épisode
d'Ovide.[3] Les personnages de ce tableau ressemblent
indiscutablement à ceux de Bril. Paul Bril et le maître
inconnu se sont probablement inspirés d'un même tableau
d'Elsheimer, aujourd'hui perdu.

Le tableau de Turin est le premier témoignage connu de
l'admiration que Bril porte au jeune maître allemand, dont
il pourrait être le père. Cette influence ne s'est nullement
exercée en sens unique; dans les œuvres d'Elsheimer créées
à Venise vers 1600, l'inspiration de Bril est manifeste. Il est
possible qu'Elsheimer ait vu dans l'atelier de son maître
Johann Rottenhammer des œuvres auxquelles Bril et
Rottenhammer avaient collaboré. Ce dernier avait travaillé
avec Bril lors de son séjour à Rome au début des années
quatre-vingt-dix. Après le départ de Rottenhammer pour la
Cité des Doges, cette collaboration s'était poursuivie: Bril
peignait à Rome des paysages qui étaient ensuite peuplés
de personnages mythologiques par Rottenhammer.

Le coloris bariolé, la facture détaillée et la composition
en formes relativement petites donnent au tableau,
indépendamment de l'influence évidente d'Elsheimer dans
les personnages, un caractère très flamand. Un tableau et
un lavis, datés tous deux de 1609, illustrent l'évolution
ultérieure de Bril.[4] Par rapport au tableau de Turin, plus
ancien de trois ans, ces deux paysages sont construits
d'éléments plus grands et le coloris est beaucoup plus
neutre. Cette évolution doit être attribuée à l'influence des
Carrache et de leurs disciples immédiats.

LP

1 Ovide, *Métamorphoses*, II, 696; Sluijter-Seijfert (Sluijter-Seijfert
1984, pp. 41, 168, n. 23) a noté cette erreur d'interprétation.
2 Catalogue Turin 1866, p. 206.
3 Inv. 1676.
4 Le tableau est un prêt du Louvre au Musée Granet à Aix-en-
Provence, inv. n° 1112. Le dessin se trouve au British Museum,
inv. n° 1895-9-15-1029.

Paul Bril
33 Port de mer

Huile sur toile, 107 × 151 cm
Rome, Museo e Galleria Borghese, inv. n° 354

PROVENANCE Commandé à Bril en 1611 par Giovanni Battista
Crescenzi pour le Pape Paul V; offert par le Pape à Scipion Borghèse.

BIBLIOGRAPHIE Mayer 1910, p. 76; Della Pergola 1955-1959, II,
n° 208, p. 217, doc. n° 56, avec ill.; Faggin 1965, pp. 23, 34, n° 90;
Bedoni 1983, pp. 54, 123-126, fig. 56; Meijer 1988, p. 598, fig. 894;
[Cat. exp.] Rome 1992, p. 29.

Federico Borromeo, l'archevêque de Milan, admire en 1610
une grande vue d'un port dans l'atelier de Bril. Mais le
tableau est réservé et le prélat commande un exemplaire
similaire. On a longtemps considéré que le tableau

convoité par Borromeo se trouve aujourd'hui aux Musées
Royaux des Beaux-Arts à Bruxelles.[1] Stefania Bedoni a
cependant fait admettre l'idée que le tableau vu par
Borromeo a sans doute été offert en 1611 par Paul V à son
neveu Scipion Borghèse, et serait donc le tableau présenté
ici.[2] Cette identification est soutenue par l'étendard du
plus grand des navires, qui porte les armes de Paul V, un
aigle et un dragon.

Les vues portuaires de Bril ont exercé une grande
influence au début du XVIIᵉ siècle à Rome, sur de
nombreux artistes. Le plus connu d'entre eux est Claude
Lorrain (1600-1682). Un dessin conservé au British
Museum, tiré du célèbre *Liber Veritatis* de Claude, suit de

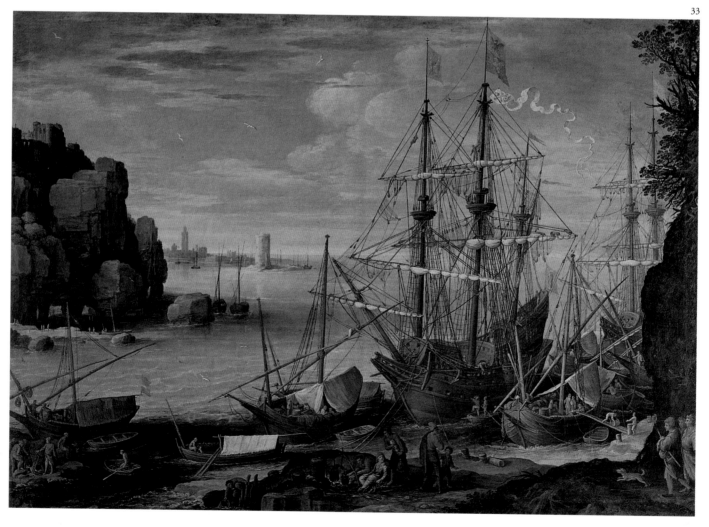

33

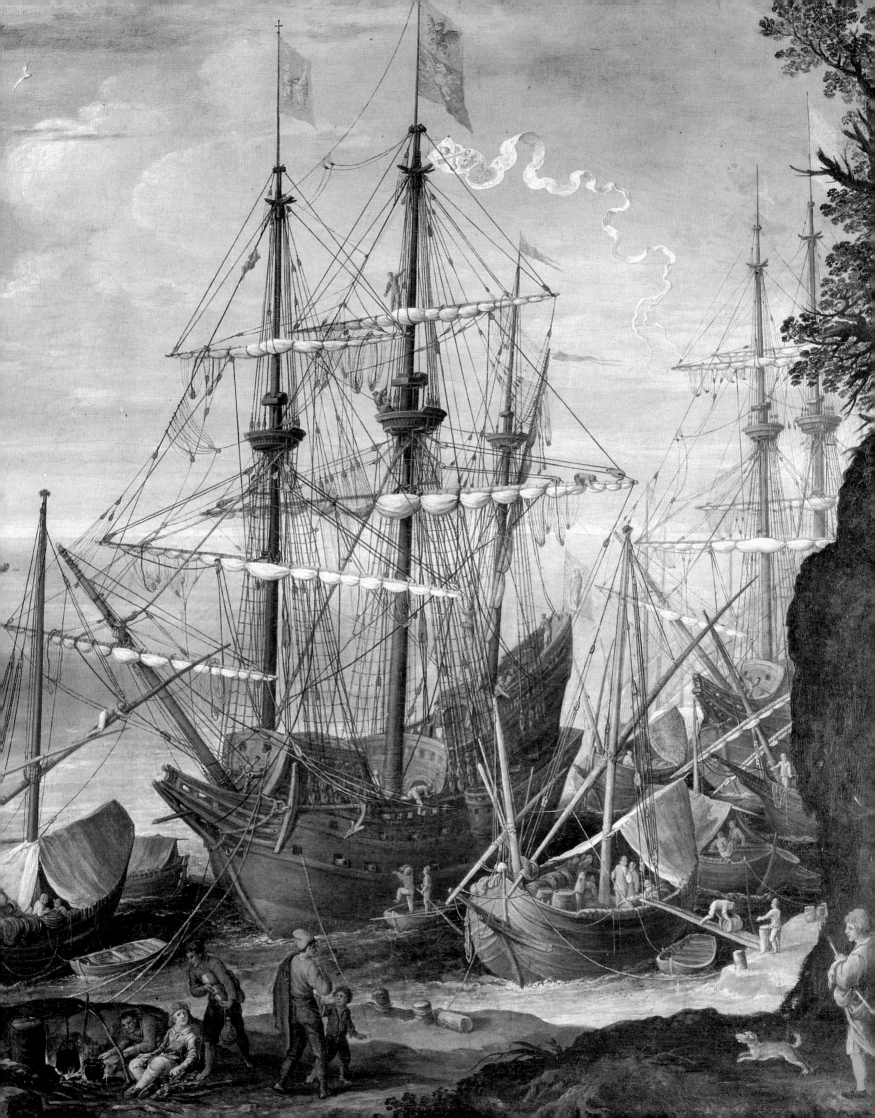

Paul Bril

34 Ville près d'une baie, avec galères

près l'exemple de Bril.[3] Ce feuillet démontre que Claude s'est inspiré de Bril directement et pas seulement à travers son maître Agostino Tassi (ca. 1580-1644). Ce dernier est déjà mentionné à tort comme un élève de Bril par plusieurs auteurs du XVIIe siècle, et aujourd'hui encore le lien artistique entre Bril et le Lorrain est souvent représenté comme ayant passé par l'intermédiaire de Tassi.[4]

Tassi a décoré de nombreuses villas à Rome et dans les environs, puisant abondamment ses motifs dans le répertoire des vues portuaires de Bril. Son œuvre est dominée par de grands navires et des personnages de scènes de genre apparentés à ceux de Bril. Mais Tassi travaillait plus comme un entrepreneur entouré de nombreux assistants que comme un exécutant, et la qualité picturale de ses œuvres est souvent très décevante. Un dessin de la main de Tassi, d'après une vue portuaire de Bril, prouve qu'il a effectivement connu certains tableaux du Flamand.[5] Malgré de nombreuses publications récentes sur la production picturale de Tassi, on n'a pas encore une idée claire de l'ensemble de son œuvre.[6] Ses tableaux sont souvent confondus avec ceux de peintres tels que Filippo Napoletano et Pietro Paolo Bonzi. Il est difficile d'établir si ces maîtres se sont inspirés de Bril directement ou par l'intermédiaire de Tassi. De toute manière, plusieurs peintres italiens de scènes portuaires sont redevables, directement ou indirectement, de leur œuvre à Bril.

LP

1 Bruxelles, Musées Royaux des Beaux-Arts, inv. n° 4936; pour les différentes versions: Roethlisberger 1961, I, pp. 152-53; II, fig. 429-432.
2 Bedoni 1983, pp. 125-126.
3 [Cat. exp.] New York 1988, n° 29.
4 Soprani 1674, I, p. 457; Malvasia 1678 (ed. Bologna 1841), II, p. 72; Roethlisberger 1961, I, p. 8. Hess (Hesss 1935, p. 18) est le premier à noter que la biographie de Tassi exclut tout apprentissage chez Bril.
5 Francfort, Städelsches Kunstinstitut, inv. n° 4403 (Pugliatti 1977, p. 151, fig. 228, vers 1632). Le tableau de Bril se trouve aujourd'hui au Bodemuseum de Berlin, inv. n° 744 (Mayer 1910, pp. 64-65, 74, pl. XLIII).
6 Pugliatti 1977 (avec bibliographie antérieure); Chiarini 1979 et Pugliatti 1988.

Plume et encre brune, craie, lavis brun, sur papier blanc encollé; 144 × 191 mm
Inscription: au recto, en haut à gauche: *Pauwels Bril. van / Antwerpen scilder in Roomen den / 28 april / 1587*
Leiden, Rijksuniversiteit, Prentenkabinet, inv. n° AW.1001

HERKOMST Collection Johann Valentin Meyer, Hambourg (L. 1551a); collection A.O. Meyer, Hambourg; vente collection Meyer, Leipzig (C.G. Boerner), 19 mars 1924, n° 150; collection Curt Otto, Leipzig; vente collection Otto, Leipzig (C.G. Boerner), 7 novembre 1929, n° 31; Galerie G. Hess, Munich; Galerie Dr. Gernsheim, Londres, juillet 1937; collection A. Welcker, Amsterdam (L. 2793c); Cabinet des Estampes, Rijksuniversiteit, Leiden.

BIBLIOGRAPHIE Faggin 1965, p. 22, fig. 14, Sluijter-Seijffert 1985, n° 22, pp. 65-67; M. Bevilacqua, in [Cat. exp.] Rome 1993B, 1993, pp. 353-358, 524.

L'œil est attiré d'abord par deux galères amarrées dans une baie, avec une ville construite sur une côte rocheuse au second plan. A droite, un arbre et deux promeneurs. Ce paysage est le plus anciens des dessins signés et datés de Paul Bril qui soient conservés. Ils sont rarement pourvus d'une inscription aussi élaborée que celle-ci.

Les paysages côtiers sont un des thèmes préférés de Bril. Ils reviennent dans ses dessins, dans ses tableaux mais aussi dans ses fresques et ses peintures murales. Le premier exemple connu de ce genre de représentation se trouve dans la frise de paysages du Palais Orsini de Monterotondo, au nord de Rome.[1]

Entre 1585 et 1590, Paul Bril peint dans la sacristie de la Chapelle Sixtine de Santa Maria Maggiore six lunettes représentant de simples paysages. Un de ceux-ci correspond de très près au dessin exposé ici, même si Bril a légèrement modifié la composition. Comme la fresque se trouve dans un coin de la chapelle, il est possible qu'il ait voulu ainsi permettre au spectateur d'entrer plus naturellement dans le tableau, en suivant la direction de son regard (en oblique, du bas vers le haut à gauche). Ce point de vue explique également que Bril ait déplacé le faire-valoir vers la gauche de la fresque.

34

Sluijter-Seijffert a expliqué la présence des galères dans cette fresque. En effet, le Pape Sixte Quint avait ordonné, en 1587, la construction de dix navires de ce type; en 1588, ceux-ci étaient achevés. Sixte Quint a d'ailleurs fait représenter ses galères plusieurs fois dans des fresques, notamment au Salone Sistino (1588) du Vatican.

On connaît un certain nombre de copies de cet élégant dessin, entre autre à Munich,[2] Milan,[3] Cobourg[4] et Vienne.[5] Le dessin de Munich est une copie excellente.[6]

CH

1 Ces paysages sont parmi les premiers connus des frères Matthijs et Paul Bril. En dehors du Palais Orsini, on trouve une image similaire à la Tour des Vents, où une grande fresque représente une baie avec des galères et une ville construite sur des rochers.

2 Staatliche Graphische Sammlung, inv. n° 44011.

3 Raccolta Stampe Bertarelli, inv. n° A442.

4 Kunstsammlungen Veste Coburg, inv. n° z.2589.

5 Akademie der bildenden Künste, inv. n° 3170.

6 La copie conservée à Paris, mentionnée par Sluijter-Seijffert en 1985 (Louvre, Cabinet des Dessins, inv. n° 19819) est attribuée généralement à Matthijs - à raison selon moi -, de même que par Burnett (Burnett 1978, p. 108); seul Lugt (Lugt 1949) n'accepte pas cette attribution.

Paul Bril
35 Cascade de l'Anio à Tivoli, vue depuis une grotte

35

Plume et encre brune, lavis gris-brun et bleu, 260 × 183 mm
Inscription: en bas à gauche: *Tivoli 1606*, au verso: *P.Bril Tivoli*
Amsterdam, Rijksprentenkabinet, inv. n° RP-T-1989 A 3557

PROVENANCE Peut-être H. Verschuuring, vente Amsterdam, 28 janvier 1771, 'kunstboek C' n° 206 (*Een Gezigt te Tivoli, met de pen getekend en gewassen, door P. Bril*); don de Mme Beels van Heemstede-van Loon, 1898.

BIBLIOGRAPHIE Mayer 1910, p. 68; Baer 1930, pp. 21-22; Oehler 1955, pp. 201-206, fig. 4; Boon 1978, I, pp. 32-33, n° 89; II, fig. 89; Boon 1980, p. 7, fig. 2; Mielke 1980, p. 43, n° 89; Bedoni 1983, pp. 29-30, fig. 3; W.W. Robinson, in [Cat. exp.] Washington-New York 1987, pp. 87-90.

Depuis une grotte, deux petits personnages observent l'impressionnante cascade. Sur les rocailles au-dessus de la chute d'eau, des ruines sont envahies par la végétation. Bril a renforcé l'effet en opposant la masse sombre de la grotte à la clarté de l'arrière-plan et de la cascade.

Ce dessin présente une certaine ressemblance avec des feuillets conservés à Cassel, quoique l'exemplaire d'Amsterdam soit plus achevé que ceux-ci.[1] Oehler n'hésite pas à attribuer à Bril le dessin d'Amsterdam, malgré l'absence de signature. Elle considère les hachures verticales des cascades d'Amsterdam et de Cassel comme une des caractéristiques principales du style de Bril dans les années '90. Mayer aussi est convaincu de l'authenticité du dessin et y voit le développement d'une manière nouvelle, plus pittoresque. Baer ne croit pas que les paysages de Bril soient dessinés entièrement d'après nature, mais plutôt qu'ils sont composés à partir d'éléments individuels, observés eux-mêmes d'après nature. Il est possible aussi que le peintre ait terminé en atelier un dessin ébauché à l'extérieur.

Lugt a attribué ce dessin en 1949 à Jan Brueghel l'Ancien, attribution contestée par Boon. La manière de Bril serait – malgré certaines similitudes avec Brueghel – plus sèche et plus contrastée. Jan Brueghel a séjourné à Rome de 1592 à 1595-1596 et a fait quelques dessins à Tivoli en 1593, analogues à ceux d'Amsterdam et de Cassel.[2] Mielke aussi refuse de reconnaître dans ce dessin la main de Paul Bril. L'attribution à celui-ci reste incertaine.[3]

D'après Oehler, la date inscrite sur le dessin – 1606 – n'est pas la bonne; Boon pense qu'il s'agit d'une addition du XIX^e siècle; Mielke réfute cette idée. Le rapprochement évident entre les feuillets de Cassel, de Vienne[4] et d'Amsterdam rend plus plausible une date située vers 1595-1599.

CH

1 Oehler 1955, fig. 3, 5 et 6. Parmi les feuilles de Cassel se trouvent, outre le dessin du Campo Vaccino, trois feuillets portant un dessin de chaque côté: sur le premier, un paysage méridional avec des ruines, et l'esquisse d'une cascade au verso; le second montre un croquis de cascade, et un paysage avec cascade au verso; le troisième représente une cascade, au verso le croquis d'un paysage méridional avec un chemin et des maisons.
2 Il s'agit d'un dessin daté de 1593, avec une vue des cascades et des grottes de Tivoli, conservé à Paris, Louvre, Cabinet des Dessins, inv. n° 20.981; un dessin non daté est également au Louvre, inv. n° 20.705, et un autre à Leiden, Prentenkabinet der Rijksuniversiteit, inv. n° AW.1240
3 Au cours de la préparation de ce catalogue, Luuk Pijl a attribué ce dessin à Jan I Brueghel: voir son article Pijl 1995.
4 Graphische Sammlung Albertina, inv. n° 8048, daté 1599.

Paul Bril
36 Campo Vaccino

Plume et encre brune, lavis gris, encollé; 273 × 203 mm
Inscription: *1595 / Paûels Bril in / Romen ghehooret.*
Cassel, Staatliche Kunstsammlungen, Kupferstichkabinett, inv. n° 5093

PROVENANCE Landgräflichen Kupferstichsammlung Schloss Wilhelmhöhe; depuis 1931 au Kupferstichkabinett de Cassel.

BIBLIOGRAPHIE Oehler 1955, pp. 200-201, fig. 1; Hollstein, XIV, pp. 162-165; Winner 1972, pp. 129-132, fig. 11; Boon 1980, pp. 6-10, fig. 1; Bedoni 1983, p. 36, fig. 14; M. Wolff, in [Cat. exp.] Washington-New York 1986-1987, p. 83, n. 2.

Au premier plan à droite, un bassin antique et à sa gauche les vestiges d'un temple, consistant en trois colonnes avec architrave et corniche. D'après Oehler, il s'agit du temple de Castor et Pollux. Derrière le temple, les ruines du temple d'Auguste. A l'arrière-plan, quelques maisons et un cavalier à cheval.

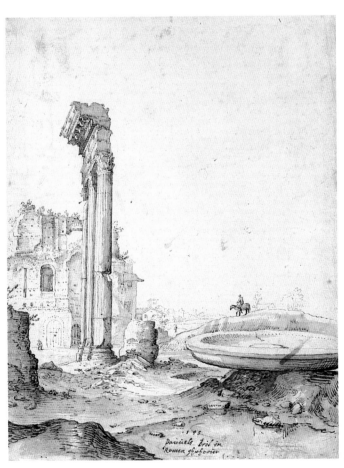

36

Le mot 'ghehooret' ('appartenait') de l'inscription a créé un doute quant à l'attribution à Bril. Boon réfute ce doute de manière convaincante dans son article.[1] La facture du dessin est typique de Bril: un contraste clair-obscur très marqué, avec au premier plan une partie sombre, grossièrement hachurée, comparable à celle du dessin de Leiden (cat. 34). Boon relève les analogies stylistiques entre ce dessin et celui de la cascade de l'Anio à Tivoli (cat. 35), conservé au Prentenkabinet d'Amsterdam. Wolff a mis en doute l'attribution à Bril.[2]

Les Offices possèdent un dessin presque identique attribué par Winner à Jan Brueghel l'Ancien, qu'il date de 1595.[3] Les deux amis peintres ont manifestement dessiné le même sujet en même temps, assis à quelques mètres l'un de l'autre.

Le motif des trois colonnes revient souvent dans les tableaux et les fresques de Bril.[4]

Willem van Nieulandt le Jeune a gravé deux vues du Campo Vaccino, chacune d'après un dessin de Paul et/ou de Matthijs.[5]

CH

1 Boon, 1980, pp. 6-9.
2 Voir M. Wolff, in [Cat. exp.] Washington-New York 1986-1987, p. 83, n. 2.
3 Gabinetto dei Disegni e delle Stampe, Uffizi, Florence, inv. n° Paes.300.
4 Par exemple dans le *Paysage avec ruines romaines* de 1600, conservé à Dresde (Staatliche Kunstsammlung, inv. n° 858), dans le *Paysage avec ruines et animaux* de Brunswick (Herzog Anton Ulrich-Museum, inv. n° 61) et dans les fresques de Monterotondo et de la Tour des Vents au Vatican.
5 Il s'agit de la *Fuite en Egypte* (Hollstein, XIV, p.162, n° 2) et d'une estampe de la série des *Ruines Romaines* (Hollstein, XIV, p.165, n° 27) de Willem van Nieulandt.

Paul Bril
37 Ferme italienne près d'une rivière

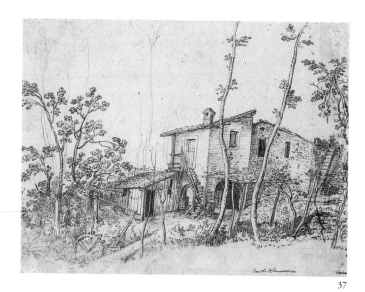

37

Plume et encre brune par dessus crayon noir, 205 × 270 mm
Inscription: en bas à droite, à l'encre brun sombre, d'une écriture non
contemporaine (?): *Scuola oltramontana*. Dans le coin inférieur droit,
barré par la suite: *Tiziano*
Amsterdam, Rijksmuseum, Rijksprentenkabinet, inv. n° RP-T-1948-574

PROVENANCE Acheté en 1948 à E. Schidlof, Paris, comme
anonyme dans le style de Cantagallina.

BIBLIOGRAPHIE Hollstein, XIV, p. 166, n° 100; C. van Hasselt, in
[Cat. exp.] Bruxelles 1968-1969, n° 110; Boon 1978, I, p. 34, n° 92; II,
fig. 92; Boon 1980, pp. 10-11, fig. 5; Mielke 1980, p. 43; M. Wolff,
[Cat. exp.] Washington-New York 1986-1987, pp. 83-84, n° 20.

EXPOSITION Washington-New York 1986-1987, n° 20.

Près d'une ferme coule une petite rivière, sur laquelle est
jetée une planche; à gauche, on voit un moulin et à droite,
un petit pont. Le long de la rive poussent de hauts arbres
chétifs, tandis que du côté de la grange la végétation est un
peu plus vigoureuse. A l'arrière-plan d'autres arbres, un
peu vagues, sont dessinés au crayon.

Cette étude, dessinée sans doute d'après nature, tient
une place exceptionnelle dans l'œuvre de Bril. Les paysages
de Bril sont généralement construits en plans diagonaux,
où il fait usage d'une coulisse sombre au premier plan, qui
sert de faire-valoir. Les seuls dessins comparables à celui-ci
du point de vue de la composition et de la technique sont
ses études de ruines romaines conservées à Berlin (datant
de 1609) et à Florence.[1] Il a choisi, dans ces trois feuillets,
une composition horizontale et un premier plan ouvert.

L'image a d'abord été esquissée au crayon puis achevée
ensuite partiellement à la plume. Bril a souvent suivi cette
méthode, par exemple dans les dessins des mois conservés
au Louvre (1598),[2] et dans les feuillets de Berlin et Florence
déjà mentionnés. Entre 1600 et 1610, les compositions de
Bril se font plus calmes et plus horizontales. Ce feuillet est
difficile à situer, mais date probablement de cette période.
D'après Boon, le dessin a été repris par Willem II van
Nieulandt pour un de ses paysages italiens (n° 25) gravés
d'après Bril. Mais Van Nieulandt a ajouté au premier plan
la scène de Tobie et de l'ange. Il est probable que plusieurs
de ces dessins aient existé; peut-être Van Nieulandt en
avait-il fait un d'après celui de Bril. Van Nieulandt a
habité Rome jusqu'en 1604 et Van Mander dit qu'il aurait
étudié un an auprès de Bril. Van Mander, 1604, fol. 292r.

CH

1 Voir Boon 1980, fig. 4 (*Ruines antiques*, Gabinetto dei disegni,
Uffizi, Florence) et fig. 6 (les *Thermes de Dioclétien*,
Kupferstichkabinett der Staatlichen Museen, Berlin).
2 Cabinet des Dessins, inv. n° 19.786. Voir Mielke 1980, p. 43, n° 92.
3 Van Mander 1604, fol. 292r.

D'après Paul Bril

38 Paysage de montagne

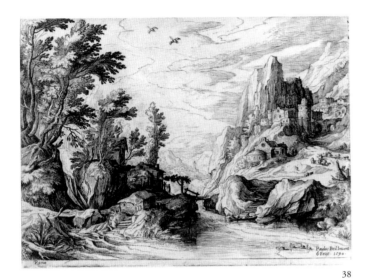

38

Gravure, 203 × 275 mm

Rotterdam, Museum Boymans-van Beuningen, inv. n° BdH 12967

BIBLIOGRAPHIE Von Wurzbach 1906-1911, I, n° 1; Mayer 1910, p. 80; Baer 1910, p. 31; Hollstein, n° 2.

Le pendant de cette estampe porte l'inscription *Paulus Bril Invent. & Fecit 1590*; ces deux gravures jouent donc un rôle important dans la chronologie de l'œuvre de Bril. On ne connaît qu'un dessin les précédant (cat. 34), et le premier tableau daté a été peint deux ans plus tard.

Dans les premiers travaux de Bril, les éléments du paysage restent petits; dès le début des années quatre-vingt-dix les montagnes, les arbres et l'architecture se rapprochent, formant ainsi une tranche de nature plus réduite. L'estampe exposée ici est un exemple de ces premières compositions de Bril, que la vigueur des diagonales et la richesse des détails ancrent solidement dans la tradition du paysage flamand.

Il est clair que c'est précisément ce caractère flamand de l'œuvre de Bril qui exerçait une telle attirance sur les commanditaires et les artistes italiens. On constate ainsi une influence très nette de Bril dans les paysages gravés d'Antonio Tempesta (1555-1630).[1] Tempesta avait déjà pu se familiariser avec l'art flamand lors de son apprentissage à Florence auprès de Jan van den Straet, dit Stradanus (1523-1605). Il y avait appris notamment à composer des paysages animés d'une grande variété d'animaux. Très influencé par la Flandre, Tempesta grave plus de 1500 estampes qui connaissent un grand succès dans toute l'Europe. Les peintres ne sont pas les seuls à admirer son œuvre: les artisans s'en inspirent pour la décoration de majoliques, de verre et d'autres produits artisanaux. Pour ses paysages où des chasseurs poursuivent leur gibier, Bril lui-même n'hésite pas à puiser à son tour dans l'œuvre graphique de Tempesta.

LP

1 Voir par exemple Bartsch, n°s 812-823, 1346-1357 et 1172-1187.

Pieter I Bruegel

Breda ou environs, vers 1525-1569 Bruxelles

Pieter Bruegel l'Ancien semble avoir vu le jour vers 1525, dans un village des environs de Breda. Van Mander le présente comme l'élève de Pieter Coecke Van Aelst, ce qui ne laisse pas de surprendre, compte tenu de l'opposition de style entre les deux artistes. Du maître romaniste, Bruegel devint en tout cas le gendre, par son mariage avec Mayken Coeck, en 1563. C'est alors qu'il s'établit à Bruxelles, où Mayken lui donna deux fils, Pieter dit 'le Jeune', né en 1564-1565, et Jan, né en 1568. Il mourut à Bruxelles en 1569.

La période qui précède son installation à Bruxelles est marquée par un voyage en Italie. On n'en connaît pas les dates précises, mais on sait qu'il n'a pu débuter avant 1551. En effet, cette année-là, le jeune homme est encore mentionné aux Pays-Bas: après avoir travaillé à Malines sous la conduite de Pieter Baltens, il s'est inscrit comme maître à Gilde de Saint-Luc à Anvers. En 1553, il se trouve à Rome où il côtoie le miniaturiste croate Giulio Clovio. L'inventaire des biens de ce dernier, rédigé en 1577, fait état d'une miniature qu'ils réalisèrent ensemble. Il révèle que Clovio possédait en outre trois œuvres de Bruegel: une *Tour de Babel*, peinte sur ivoire, une *Vue de Lyon* et la représentation d'un arbre, exécutées sur toile.[1] Bruegel a peut-être visité le Sud de l'Italie. La *Vue de Naples* de la Galerie Doria et un dessin du Musée Boymans-van Beuningen montrant un *Incendie à Reggio di Calabria* semblent l'indiquer.[2] Par contre, rien ne prouve qu'il se soit rendu à Venise: l'influence vénitienne que trahissent quelques dessins peut s'expliquer par un contrat avec Girolamo Muziano, présent à Rome à partir de 1548

environ, et par l'influence des gravures de Domenico Campagnola.[3] En 1556 au plus tard, l'artiste a réintégré sa patrie: c'est alors que débute sa collaboration régulière avec l'éditeur anversois Hieronymus Cock.

Sa confrontation avec l'esthétique italienne n'a pas occasionné une modification radicale de son style. L'influence vénitienne pèse de manière décisive sur un groupe de dessins; celle de Giulio Clovio semble percer discrètement dans certains tableaux. En fait, Bruegel a abordé l'expérience du voyage avec une sensibilité de paysagiste. Ce qui l'a impressionné le plus, ce sont des sites, italiens et surtout alpins; il a réalisé de nombreuses études de montagnes. En revanche, les édifices antiques ne l'ont guère captivé, sauf, peut-être, le Colisée, dont le souvenir devait encore hanter sa mémoire lorsqu'il peignit les deux Tours de Babel qui nous sont parvenues.

DA

1 Bertolotti 1882, pp. 11-12, 18. Le sujet de la miniature à laquelle collaborèrent Clovio et Bruegel n'est pas précisé dans le document. Sur base de cette information, Ch. de Tolnay a prétendu déceler l'intervention de Bruegel dans plusieurs manuscrits illustrés par Clovio (De Tolnay 1965; De Tolnay 1972; De Tolnay 1978; De Tolnay 1980); il n'a guère été suivi (récapitulatif chez Gibson 1989, p. 63, n. 37-38).
2 L'attribution de la *Vue de Naples* à Bruegel ne fait toutefois pas l'unanimité. Elle a été rejetée par E. Michel (Michel 1931, p. 73) et par R. Genaille (Genaille 1976, n. 25). R.-H. Marijnissen se montre également réservé (Marijnissen 1988, p. 381).
3 Pour ces dessins, voir notamment Arndt 1972.

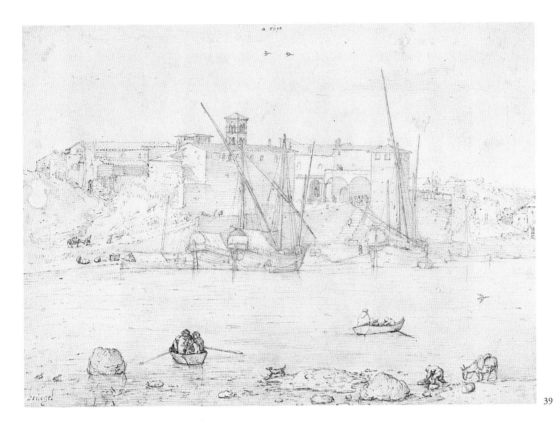

39

Pieter I Bruegel
39 Vue de la Ripa Grande

Dessin à la plume et encre brune, de deux tonalités, 208 × 283 mm
Inscriptions: en haut, au centre: *a rÿpa* (apparemment autographe); en
bas, à gauche: *brùegel* (apocryphe)
Chatsworth, The Duke of Devonshire and the Chatsworth Settlement
Trustees, inv. n° 841

BIBLIOGRAPHIE Egger 1911, p. 38; De Tolnay 1952, n° 4; d'Hulst
1952, pp. 103-106; Münz 1961, n° A24 (Jan Brueghel); Haverkamp-
Begemann 1964, p. 57 (Jan Brueghel); Müller-Hofstede 1979, pp. 97-
98; Winner 1985, pp. 90-91; Marijnissen 1988, p. 61.

EXPOSITIONS Berlin 1975, n° 26; Washington-New York 1987,
n° 26.

La seule *veduta* romaine que nous ayons conservée de
Bruegel est bien loin des évocations de sites chargés
d'histoire, ennoblis par des ruines prestigieuses, auxquelles
les artistes flamands de l'époque nous ont accoutumés.
L'inscription 'a rÿpa' identifie la *Ripa Grande*, qui était le
principal embarcadère de Rome, aménagé sur la rive droite
du Tibre, en face de l'Aventin. Plusieurs navires y sont
amarrés. A droite de l'église Santa Maria in Turri,
reconnaissable à son campanile, l'édifice auquel conduisent
une rampe et des escaliers est la *Dogana Vecchia*, siège de la
douane maritime. On soupçonne l'attrait exercé par ce lieu
sur un artiste venu d'Anvers, cité marchande et portuaire.

De la fin du XVe au XVIIIe siècle, de nombreux dessinateurs
s'y sont arrêtés, fixant le souvenir de ces bâtiments détruits
en 1790, lors de l'agrandissement de l'*Ospizio di San
Michele*.

La mise en page est conventionnelle: la disposition des
bâtiments en frise horizontale au bord de l'eau caractérise
nombre de *vedute* de la Renaissance, mais à l'opposé des
traditionnelles images emblématiques de panoramas
urbains, celle-ci est focalisée sur un espace restreint et se
veut anecdotique: elle restitue la vie modeste et banale
d'un quartier de la Ville éternelle. Les figures qui
l'agrémentent sont d'une encre différente: sans doute
Bruegel les a-t-il exécutées après coup, en atelier.

L'attribution à Pieter Bruegel l'Ancien, déjà proposée
par Egger en 1911, a parfois été contestée, à tort, semble-
t-il: tant l'approche du sujet, directe et sans artifices, que
le style graphique, vif et subtil, apparentent cette feuille à
un dessin du Louvre, signé et daté 1553 (inv. n° 19.733).

DA

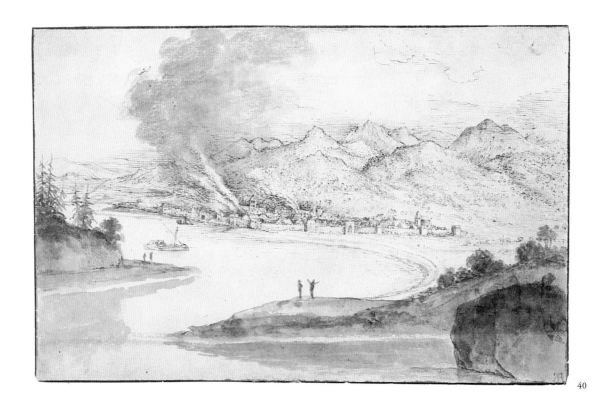

40

Pieter I Bruegel
40 Incendie à Reggio di Calabria

Dessin à la plume et à l'encre brune, lavis ultérieur (XVII^e siècle?),
à l'encre grise et brune, 154 × 241 mm
Inscription au verso, à la plume et à l'encre brune: *Claude Lorrain*
Rotterdam, Museum Boymans-van Beuningen, n° inv. N191

PROVENANCE C. Rolas de Rosey, Dresde; I.Q. van Regteren
Altena, Amsterdam; F. Koenigs, Harlem; D.G. van Beuningen,
Rotterdam; offert par ce dernier à la Stichting Museum Boymans en
1941.

BIBLIOGRAPHIE De Tolnay 1952, n° 5; Munz 1961, n° 26, fig. 25;
Menzel 1966, p. 28, fig. 3; Lebeer 1969, sous n° 40; Müller Hofstede
1979, pp. 96, 107, n. 121; Marijnissen 1988, p. 59.

EXPOSITIONS Berlin 1975, n° 25, fig. 54; Bruxelles 1980, n° 13;
New York-Fort Worth-Cleveland 1990-1991, n° 17.

Nul doute que ce dessin, non signé, soit de Bruegel;
l'écriture de celui-ci est bien reconnaissable, malgré les
rehauts de lavis apposés ultérieurement (sans doute au
XVII^e siècle: on soupçonne l'intervention de Claude
Lorrain, dont le nom figure au verso).

Cette vue de Reggio se retrouve, en sens inversé, dans
une grande estampe communément intitulée *Combat naval
dans le détroit de Messine*.[1] Elle en occupe la partie gauche,
faisant ainsi face à Messine, représentée à droite.

L'inscription qui figure sur l'estampe précise que celle-ci
fut exécutée par Frans Huys en 1561, d'après Bruegel. Si
l'on compare le dessin de Rotterdam et la partie de la
gravure qui lui correspond, on s'aperçoit que la
concordance est parfaite, tant du point de vue des motifs
que du point de vue des dimensions: le dessin a
probablement servi de modèle direct. Sans doute Frans
Huys disposait-il d'autres modèles conçus par Bruegel pour
la partie droite et le premier plan de la composition.
L'existence de dessins de Bruegel représentant Messine se
trouve en tout cas confirmée par une inscription qui
accompagne la vue de la cité sicilienne dans les *Civitates
Orbis Terrarum* de Braun et Hogenberg: le graveur, Joris
Hoefnagel, y affirme avoir travaillé d'après des *studia
autographa* de Bruegel.[2] D'après les termes utilisés, il devait
s'agir d'études, peut-être d'esquisses.

Le dessin de Rotterdam, en revanche, n'a rien d'une
esquisse: l'exécution en image réfléchie et le degré de
finition attestent d'un travail effectué en atelier, en vue de
la reproduction gravée. Aussi, parmi les datations qui ont
été proposées jusqu'ici, celle de 1560 environ (précédant de
peu la gravure) se révèle-t-elle la plus convaincante.[3]

Reste à savoir si l'artiste a utilisé des esquisses faites par
lui-même sur place, ou s'il a recouru à du matériel
topographique. Jusqu'ici, aucun document n'a été allégué à
l'appui de cette dernière hypothèse, laquelle reste

purement théorique, et, à vrai dire, laisse quelque peu sceptique: imagine-t-on Bruegel se livrant à un travail de seconde main?

On serait plutôt enclin à admettre qu'il a bel et bien vu le détroit de Messine, et qu'il en fit, à cette occasion, une série de croquis. Il est possible qu'il ait gagné l'Italie par le Sud, en bateau, au départ de Marseille, comme l'avançait jadis G. Menzel,[4] et non en traversant les Alpes, comme le soutiennent la plupart des spécialistes. A l'époque supposée de ce voyage, c'est-à-dire en 1552-1553, Reggio fut la proie d'incendies répétés, provoqués par des attaques turques.[5] Peut-être Bruegel a-t-il été le témoin de ces événements, et s'en est-il inspiré dans son dessin. A-t-il assisté à une bataille navale, dont la gravure de 1561 serait l'illustration? C'est ce qu'affirmait O. Buyssens;[6] il fut largement suivi. Remarquons toutefois que ni le titre de l'estampe, ni le texte qui la commente (une notice historico-géographique relative à la configuration du site, suivant les traditions antiques) n'invitent à privilégier une telle interprétation. Ils ne font d'ailleurs aucune allusion au combat qui se déroule au premier plan. Un spectateur cultivé était sans doute censé y reconnaître un fait d'actualité, mais il pouvait aussi opérer un rapprochement avec l'histoire ancienne. Il devait alors songer aux guerres puniques, par exemple à l'assaut de la Sicile par la flotte carthaginoise en 264-262 av. J.-C. Selon Pline l'Ancien; une peinture représentant cette bataille fut réalisée à l'initiative du consul victorieux, et exposée à la *Curia Hostilia*.[7] Ce précédent prestigieux a pu influer sur la réalisation de la gravure. Il était de nature, en tout cas, à favoriser son succès auprès des érudits. L'histoire de la Sicile et de l'Italie méridionale a, de toute évidence, suscité un intérêt particulier à cette époque. En témoigne également l'ouvrage d'Hubert Goltzius, *Sicilia etr Magna Graecia*, publié à Bruges, en 1576.

La gravure de Frans Huys fut utilisée avec profit par les cartographes. Elle fut reproduite dans plusieurs atlas jusqu'à la fin du XVIIᵉ siècle.[8]

DA

1 Van Bastelaer 1908, n° 96; Lebeer 1969, n° 40.

2 La *Vue de Messine* constitue la dernière planche (fol. 58) du vol. VI des *Civitates Orbis Terrarum*, paru en 1618. Elle est elle même datée de 1617.

3 Certains proposent de situer le dessin pendant la période italienne; voir par exemple [Cat. exp.] Berlin 1975, n° 25 et K. Oberhuber, in [Cat. exp.] Bruxelles 1980, p. 64. A. Meij, quant à lui, penche pour la datation retenue ici (A. Meij, in [Cat. exp.] Bruxelles 1980, n° 13; Idem, in [Cat. exp.] New York-Fort Worth-Cleveland, 1990-1991, pp. 159-191).

4 Menzel 1966, p. 27.

5 A ce sujet, voir Buyssens 1954.

6 Ibidem, pp. 159-169.

7 Il en est question au Livre XXXV de l'*Historia naturalis* (22-23). Ce livre qui traite la peinture antique, connut un vif succès à la Renaissance.

8 Les références précises sont données dans [Cat. exp.] New York-Fort Worth-Cleveland 1990-1991, p. 62.

41

Simon Novellanus (?), d'après Pieter I Bruegel
41 Paysage avec la chute d'Icare

Eau-forte, 272 × 342 mm
Van Bastelaer 2, premier des deux états recensés
Inscription: dans la marge inférieure: *INTER VTRVMQVE VOLA, MEDIO TVTISSIMVS IBIS. / Quis fuit ut tutas agitaret Daedalus alas? / Icarus immensas nomine signet aquas? / Nempe quod hic alte, demissius ille volabat: / Nam pennas ambo non haburer suas. / Petrus Breugel fec: Romae A.° 1553./ Excud. Houf: cum praeᵉ: Caesᵉ:*
Rotterdam, Museum Boymans-van Beuningen, inv. n° BdH 1910

Simon Novellanus (?), d'après Pieter I Bruegel
42 Paysage avec Mercure et Psyché

42

Eau-forte, 273 × 342 mm
Van Bastelaer 1, premier des trois états recensés
Inscription: dans la marge inférieure: ARTE ET INGENIO STAT SINE
MORTE DECVS. / *Pulcher Atlandiades Psÿchen ad Sydera tollens, /
Ingenio scandi Sydera docet. / Ingenio liquidum possim condescendere
Caelum, / Si mundi curas fata leuare velint. / Petrus Breugel fec: Romae
A:° 1553. / Excud: Houf: cum prae: Caes:*
Rotterdam, Museum Boymans-van Beuningen, inv. n° BdH 10399

BIBLIOGRAPHIE Hollstein, III, pp. 254-255, n°s 1-2; Lebeer 1969,
n°s 81-82; Mielke 1979, pp. 69-71; Müller Hofstede 1979, pp. 117-118;
L. Lebeer, in [Cat. exp.] Bruxelles 1980, p. 102; Winner 1985, pp. 5-86,
fig. 2-3; Gibson 1989, pp. 63-64; M. Sellink, in [Cat. exp.] Rotterdam
1994, pp. 137-140, n°s 51-52.

EXPOSITION Rotterdam 1994, n°s 51-52.

L'indication *Petrus Breugel fec:* signifie que ces eaux-fortes
ont été gravées d'après des œuvres de Bruegel. Il devait
s'agir de dessins, probablement. La précision *Romae A:°
1553* y figurait sans doute. Voilà qui tend à confirmer les
suppositions émises concernant la date du séjour de
Bruegel dans la Ville éternelle. L'adresse est celle de Joris
Hoefnagel, un artiste malinois né en 1542. Il fut actif à
Prague, à la cour de l'empereur Rodolphe II, à partir de
1594 jusqu'à sa mort en 1600. Selon toute probabilité, c'est
là qu'il édita les eaux-fortes. D'après Hans Mielke, leur
exécution serait due à Simon Novellanus, un graveur
allemand décédé en 1595.

Hoefnagel a associé ces deux eaux-fortes d'après Bruegel
à deux autres d'après Cornelis Cort, représentant, quant à
elles, des scènes de naufrage. Il édita le tout en une suite
de quatre paysages allégoriques. Les dessins de Cort qui
ont servi de modèles ont été conservés. Ils permettent de
constater que le graveur s'est autorisé certains écarts,
notamment en étoffant les scènes de personnages. On
soupçonne que c'est lui qui, de la même façon, a introduit
les figures mythologiques dans les deux paysages d'après
Bruegel. Telles devaient être les directives de l'éditeur,
désireux de donner à l'ensemble une dimension didactique.
Les vers explicatifs qui accompagnent chacune des planches
procèdent du même souci.

Les deux paysages d'après Bruegel prouvent qu'une fois
à Rome, celui-ci ne s'est point détourné de l'esthétique en
faveur dans sa patrie. Ce type de panoramas imaginaires,
permettant d'apprécier les multiples aspects de la nature
(ce que certains appellent des 'paysages cosmiques'),
connut un succès ininterrompu aux Pays-Bas, tout au long
du XVIᵉ siècle. Le motif de l'artiste 'portraiturant' le site,
assis avec son assistant au premier plan du *Paysage avec
Mercure et Psyché*, est donc en contradiction avec le
caractère factice de la composition: si les détails paraissent
bien observés, l'agencement global est irréaliste. Peut-être
résulte-t-il de l'adaptation d'un schéma stéréotypé, comme
c'était souvent le cas dans l'art du paysage flamand à cette
époque. Un tableau anonyme de la National Gallery, à
Londres (inv. n° 1298), révèle une certaine parenté avec la
gravure, ce qui semble appuyer notre hypothèse.[1]

Ce paysage se retrouve aussi, reproduit cette fois trait
pour trait, dans un dessin anonyme conservé au Musée des
Beaux-Arts et d'Archéologie de Besançon (inv. n° D6).
Celui-ci a-t-il été réalisé d'après le dessin original de
Bruegel, d'après une copie de celui-ci, ou d'après la
gravure? Il est hasardeux de trancher. Son exécution
scrupuleuse et tendue révèle un maître de second rang.

DA

1 Ce tableau mériterait une étude approfondie. Du point de vue
stylistique, il s'apparente aux œuvres des paysagistes flamands de la
première moitié du XVIᵉ siècle. mais il est peint sur un panneau de
tilleul, ce qui invite à postuler une origine italienne (renseignement
aimablement communiqué par B.W. Meijer).

Jan ou Lucas van Duetecum (attribué à), d'après Pieter I Bruegel
43 Vue de Tibur (Tivoli)

Jan I Brueghel

Bruxelles 1568-1625 Anvers

43

Gravure à l'eau-forte et au burin, 322 × 427 mm
Inscriptions: au bas, à droite: *h.cock excude.*; dans la marge inférieure:
PROSPECTUS TYBURTINUS (les deux premiers s sont inversés)
Rotterdam, Museum Boymans-van Beuningen, inv. n° BdH 10069

BIBLIOGRAPHIE Hollstein, III, p. 260, n° 3; Franz 1969, pp. 161-162, fig. 202; Lebeer 1969, n°1; Riggs 1972, p. 318, n° 1; Müller Hostede 1979, p. 118; Marijnissen 1988, p. 73, n° 1.

Cette gravure fait partie des *Grands paysages*, édités par Hieronymus Cock, probablement en 1555-56. Leur exécution, longtemps attribuée à Cock lui-même, serait plutôt due à l'un des frères Duetecum, si l'on en croit Th. A. Riggs. Tandis que les autres gravures de la suite portent une inscription identifiant Bruegel comme 'inventor', celle-ci fait exception. Bien que son dessin préparatoire n'ait pas été retrouvé, personne n'a jamais douté qu'elle fût, elle aussi, gravée d'après Bruegel. En tout état de cause, elle révèle une facette insolite du talent du maître. Elle se singularise en effet tant du point de vue iconographique que stylistique. A l'inverse des autres planches qui représentent des lieux imaginaires, elle montre un site historique: les collines de Tivoli, l'antique Tibur, à proximité de Rome. Elle se distingue aussi par le lyrisme particulier que lui imprime une composition toute en jeux de courbes, mais bien accordée au sujet. A la suite de Bruegel, de nombreux artistes se laisseront gagner par l'enchantement de ce lieu évocateur.

DA

Fils de Pieter Bruegel l'Ancien, duquel il peut être considéré comme l'héritier majeur, il est connu sous le pseudonyme de Brueghel de Velours. En 1590, il se trouve à Naples, qu'il gagne probablement par la mer. Cette ville constitue la première étape de son séjour en Italie qui soit mentionnée dans les textes. Des paysages marins inspirés de Naples seront évoqués dans de nombreuses peintures ultérieures (*Débarquement de saint Paul à Césarée*, Musée Raleigh, Caroline du Nord). En 1591, le peintre se trouve à Rome, où il noue des liens d'amitié avec Paul Bril qui y résidait déjà depuis de nombreuses années. En 1593, il y rencontre son principal commanditaire et protecteur italien: Federico Borromeo. Quand celui-ci, en 1595, devient cardinal, Brueghel le suit à Milan. En 1596, le peintre retourne à Anvers d'où il continuera par la suite à lui envoyer des œuvres, par l'intermédiaire du noble milanais Ercole Bianchi qui s'y rend en 1606.[1]

Auteur de paysages champêtres et boisés, souvent de signification allégorique, il se consacrera lors de sa pleine maturité à des tableaux représentant de luxuriants bouquets de fleurs. Dans le genre des compositions florales dont il marquera les débuts en Flandre, le peintre comptera de nombreux disciples, parmi lesquels certains de ses héritiers, comme son fils Jan II Brueghel et son petit-fils Abraham.

Doyen en 1601 et en 1602 de la gilde de Saint-Luc à Anvers, l'artiste entretient des rapports d'amitié et de collaboration avec plusieurs artistes comme Hendrick van Balen, Joos de Momper, Sebastiaen Vrancx, mais surtout Peter Paul Rubens, avec lequel il partage les faveurs de la cour.

MRN

1 Crivelli 1868, p. 60.

BIBLIOGRAPHIE Bedoni 1983; C. Stukenbrock, in [Cat. exp.] Anvers 1992, p. 306.

Jan I Brueghel

44a Ermite lisant auprès de ruines
44b Paysage d'hiver avec gloire d'anges
44c Citerne d'eau et cabanes d'ermites
44d Incendie de la Pentapole
44e Broussailles
44f Ermite en prière

Huile sur cuivre, 25 × 35 cm
Milan, Pinacoteca Ambrosiana, inv. n°ˢ 75 25-30

BIBLIOGRAPHIE Catalogue Milan 1969, pp. 513-514, avec
l'intégration des deux cuivres de l'autre série; Catalogue Milan 1969,
pp. 139-143, correctement et avec la bibliographie antérieure; Bedoni
1976, pp. 44-48, 95-101, fig. 18, 19, 35, 39, 142; Gerszi 1976, p. 209,
fig. 10; Gerszi, 1978, p. 107; Ertz 1979, pp. 25-27, 503-504, 558 (n° 11),
561 (n° 25), 559 (n° 16), 560 (n° 18), 562 (n° 30), 577 (n° 121), pour les
peintures de la série correcte, p. 448 pour les deux autres peintures;
Jones 1988, p. 267, fig. 7; Wieseman, in [Cat. exp.] Boston 1993,
pp. 451-53, fig. 2.

A la Pinacothèque Ambrosienne sont conservées deux
séries de 'six petites pièces de paysages',[1] qui proviennent
toutes de la collection du cardinal Federico Borromeo.

Dès 1618, les tableaux, qui sont tous de mêmes
dimensions, sont réunis en deux groupes de six, dans des
cadres dorés. mais ils ne sont pas reliés entre eux et ne
constituent pas un ensemble du point de vue du contenu.
L'importance de ces œuvres est également liée à leur
commande par le cardinal Borromeo: celui-ci révèle de la
sorte qu'il connaît les grandes facultés de Brueghel et
apprécie l'extrême vitalité de son inspiration artistique. En
collectionneur appliqué, le cardinal décrit toutes les œuvres
en sa possession dans son *Musaeum*.[2]

Selon certains, l'intérêt que Federico Borromeo accorde
aux représentations de paysages et d'ermites réalisées par le
peintre flamand en Italie ne dépend pas seulement de sa
culture moderne, au courant des dernières nouveautés; elle
correspond également à un sentiment religieux particulier.[3]
Les deux séries présentent les diverses typologies de
paysages que le peintre développera au cours de sa carrière
et, dans certains cas, indiquent des moments cruciaux de sa
maturation artistique.

Ceci a été observé particulièrement pour les *Broussailles*.
Un sens de la nature intense et mystérieux anime ce

44a

tableau, où l'absence de toute présence humaine souligne
la valeur conférée par le peintre à la nature. Il est très
important de constater que cette œuvre – que l'on peut
dater des environs de 1595-1596 – précède celle de même
sujet conservée à Vaduz, réalisée et datée de 1598 par
Coninxloo (et que Teréz Gerszi estime être une variante
ultérieure)[4]. On peut donc dire que l'idée du paysage
boisé, dépourvu de sujet spécifique et sans personnages,
mais limité au cadre naturel, était déjà connue en Italie
avant cette date. Brueghel arrive à ce type de conception
en conciliant sa vision antérieure du paysage, fondée

44b

surtout sur la connaissance des œuvres de son père, avec la culture du maniérisme tardif des milieux vénitien et parmesan.

Il existe pour ce tableau un dessin préparatoire (Vienne, Albertine) inspiré d'une composition de Pieter Bruegel l'Ancien qui a été gravée par Jérôme Cock.[5]

Les détails minutieux du premier plan et l'instauration d'un rapport particulier avec la nature constituent des jalons dans le processus de dépassement d'un paysage cosmique lointain et aux horizons très hauts.

Lors de son retour au pays, Jan Brueghel développera cette conception par la création de véritables typologies de paysage. Il en arrivera alors à une vision éminemment flamande de la nature, et ce probablement jusqu'à sa rencontre avec Rubens.

Le paysage boisé que Brueghel interprète à l'aide d'un langage figuratif flamand, minutieux et tranquille, était l'une des thématiques traitées précédemment par Lodewijck Toeput. Ce peintre flamand, dit Pozzoserrato, qui s'était installé à Trévise en 1582, entra en contact avec la culture vénitienne et donna une très forte impulsion à la fusion entre éléments vénitiens et flamands. Il se peut que les contacts directs et réciproques entre Jan Brueghel et Pozzoserrato aient constitué un moment essentiel de l'union entre les différentes interprétations de la nature qui ont contribué à la naissance du paysage moderne.

L'effort en vue d'un changement du genre du paysage, et ce dans un sens que l'on peut quasiment définir de romantique, est manifeste également au cours de la dernière décennie du siècle et des premières années du XVIIe siècle dans l'œuvre de différents artistes tels que Paul Bril ou Frederick Valckenborch. Dans le cuivre de Paul Bril représentant des *Broussailles* de la série de l'Ambrosienne analogue à celle qui est exposée, se remarque aussi la tendance à un paysage ici plus recueilli et mystérieux, fruit de la connaissance des œuvres de Brueghel.

La *Citerne d'eau et les cabanes d'ermites*, tableau signé et daté *Bruegel 1595* contient également des éléments quasiment paradigmatiques de la culture de Jan Brueghel et représente un moment de préparation dans le passé à un renouvellement du genre. Dans cette œuvre, l'observation du détail d'une réalité minutieuse, animée par des animaux et des objets domestiques, apparaît anoblie par son appartenance au lieu érémitique. Ces thématiques dérivent de tableaux tels que ceux de Cornelis Van Dalem que Brueghel a peut-être eu l'occasion de connaître précisément en Italie[6]. Le thème de la grotte, que Brueghel utilise dans certains tableaux réalisés pendant son séjour en

Italie (Florence, Pitti; Dresde; Budapest), pourrait dériver de l'observation directe à Rome d'une fresque antique qui a été reproduite par plusieurs artistes contemporains et qui a été détruite au XVIIIe siècle.[7]

Le *Paysage d'hiver* semble avoir été réalisé en 1595 à Rome,[8] où Brueghel connut le peintre allemand Hans Rottenhammer, celui-ci étant l'auteur de la gloire d'anges dans la partie supérieure. On a voulu interpréter de manière symbolique la contradiction que le petit tableau présente au niveau du contenu entre paysage d'hiver et fleurs printanières lancées par les anges.[9] Pourtant, le cardinal Borromeo en personne affirme dans son *Musaeum* n'avoir pensé à rien en particulier quand il a demandé à Rottenhammer d'introduire des anges dans le ciel.[10]

Les fleurs ont été réalisées par Brueghel, qui est revenu au tableau après l'intervention du peintre allemand, abordant ainsi le genre dans lequel il allait se spécialiser à son retour à Anvers. Ce tableau est une des deux variations de l'artiste présentes dans la collection ambrosienne sur le thème du paysage d'hiver. Le prototype de ce paysage, représentant un village et un fleuve aux abords de la ville, doit être recherché dans le célèbre tableau de Pieter Bruegel l'Ancien *Paysage d'hiver avec piège à oiseaux* dont il existe deux versions autographes, l'une aux Musées Royaux des Beaux-Arts de Belgique, à Bruxelles, l'autre dans la collection Hassid de Londres. Le sujet a été reproduit d'innombrables fois par les fils du peintre. C'est probablement à Jan Brueghel qu'il faut attribuer la copie du Metropolitan Museum of Art de New York et celle des Musées de Capodimonte à Naples, cette première provenant vraisemblablement de la collection Farnèse. Le thème du paysage d'hiver a connu assurément un grand succès en Flandre, surtout dans l'œuvre de Joos de

44c

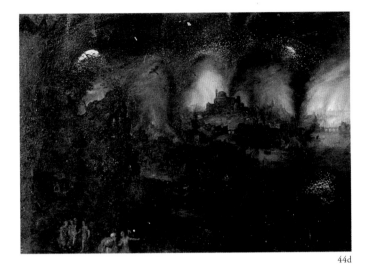

44d

44e

Momper. Il a été moindre en Italie, où Filippo Napoletano a été le seul à le proposer quelquefois.[11]

L'*Incendie de la Pentapole* fait partie également des tableaux que Brueghel a réalisés vers la fin de son séjour romain. Le cardinal Borromeo, toujours dans son *Musaeum*, rappelle que dans sa jeunesse le peintre était connu pour ses œuvres qui illustraient ce sujet. Celui-ci, de même temps que l'*Incendie de Troie* ou la *Descente aux Enfers*, était un sujet de prédilection des Flamands dès le siècle précédent. Ce genre de représentation peut être mise en rapport avec les graves problèmes religieux que les Flandres avaient connus au cours des décennies précédentes.

Parmi les quatre autres petits tableaux, deux représentent des Ermites et dérivent de la série *Solitudo sive Vitae Patrum Eremicolarum* gravée par les oncles d'Aegidius Sadeler, Jan et Raphaël, d'après des dessins de Maarten de Vos.[12] Etant donné les rapports bien connus entre Jan et Aegidius Sadeler, il se peut que l'artiste ait connu la série de laquelle il a tiré ces images à Rome, où il a rencontré Sadeler pour la première fois. L'*Ermite lisant auprès de ruines*, signé et daté BRUEGHEL 1595, représente en réalité saint Antoine en ermite, ainsi qu'on peut le déduire de l'inscription explicative de la planche n° 2 du recueil. Le paysage est riche en éléments exotiques, ceux-ci laissant peut-être entendre que l'endroit représenté est l'Afrique. La peinture s'éloigne de la gravure surtout par l'absence des animaux monstrueux symbolisant les tentations du saint. L'arrière-plan, légèrement différent, est inspiré d'un dessin réalisé par Brueghel à Rome (Rotterdam, Musée Boymans) et représentant les *Thermes de Caracalla*. Il existe de ce sujet une version sur cuivre au Musée de Capodimonte de Naples, qui provient de la collection d'Avalos. L'*Ermite*

lisant auprès de ruines[13] est bien inspiré de la gravure n° 1 du recueil des Sadeler qui représente l'ermite Paul de Thèbes. Dans le paysage de gauche, cependant on peut voir une vaste marine. Le contraste intense entre la partie droite, bien mise en évidence et l'éloignement indéfini de la marine, constituent des éléments qui frapperont beaucoup de paysagistes, parmi lesquels Frederick van Valckenborch.

Le cuivre trahit dans les petites silhouettes qui animent les hauteurs de la côte un sens de la narration typiquement flamand, mais contient aussi beaucoup d'éléments relevant d'une nouvelle conception du paysage. Le contraste important entre le premier plan et le lointain est en effet un moyen auquel Brueghel recourt pour dépasser le schématisme des paysages du XVIᵉ siècle. Dans ceux-ci en effet, on sait que les distances étaient réparties en trois niveaux par l'utilisation de trois tons de couleur différents.

44f

Il existe une autre version du tableau au Kunsthistorisches Museum de Vienne. Bien que les deux œuvres soient inspirées de sujets à caractère religieux auxquels sont intégrés des détails suggérés par des monuments réels, elles montrent comment le peintre utilise tous ces éléments pour composer des tableaux qui présentent essentiellement le caractère de paysage. La végétation riche et variée qui est décrite de manière analytique au premier plan annonce la spécialisation ultérieure du peintre dans la représentation des fleurs.

MRN

1 La série des six peintures exposée ici est reconstituée erronément dans le catalogue du musée de 1969: à la place des numéros 75-29 et 75-30, sont mentionnées les peintures de même sujet qui appartiennent à la série inventoriée sous le numéro 74. Les deux peintures sont les *Broussailles avec marais*, attribuées à Paul Bril, et un *Paysage avec ermite se promenant*. Bien qu'elle ait été corrigée dans l'édition suivante du catalogue, cette erreur a été reprise par Ertz dans sa monographie sur le peintre. Il est possible de déterminer au sein de la série exposée plusieurs moments et plusieurs thématiques dans le parcours de l'artiste. Les œuvres seront donc décrites suivant un ordre thématique et chronologique.
2 *Musaeum*, Milan, 1625, éd. L. Beltrami, avec fac-similé de l'édition originale, Milan 1909.
3 Jones 1988, pp. 261-272.
4 Gerszi 1976, p. 227, considère que l'œuvre de Gillis van Coninxloo dérive du prototype de l'Ambrosienne dont Brueghel a exécuté une réplique dans un tableau ultérieur, conservé aujourd'hui au Musée National de Stockholm (Gerszi 1976, p. 213, fig. 13).
5 Benesch 1928, n° 250 (comme attribué à Coninxloo); Gerszi 1965, p. 107, fig. 12-13 (comme attribué à Jan Brueghel) et Gerszi 1976, pp. 209-212, fig. 8.
6 Gerszi 1978, p. 107, avance l'hypothèse selon laquelle Brueghel pourrait avoir vu en Italie un dessin de Van Dalem de 1561 (Francfort, Städelsches Kunstinstitut, n° 763) représentant la *Tentation de saint Antoine* et ressemblant fort au tableau du même peintre *Paysage rocheux avec habitations primitives* (Bussum, collection privée). Le dessin de Van Dalem aurait été apporté en Italie par Spranger en 1566.
7 Gerszi 1978, p. 122.
8 Bedoni 1983, p. 46; selon Ertz le petit tableau fut réalisé en 1605 et envoyé d'Anvers au cardinal (Ertz 1979, pp. 503-504, 577, n° 121).
9 Crivelli 1868, pp. 23-24, émet l'hypothèse selon laquelle fleurs et anges auraient été peints pour rendre le paysage d'hiver moins froid.
10 *Musaeum*, éd. cit., p. 58. Voir Bedoni 1983, pp. 44-45, 83, notes.
11 Nappi 1984, p. 41, fig. 11, 12.
12 Bedoni 1983, pp. 99-101, fig. 42.
13 Bedoni 1983, pp. 99-101, fig. 41.

Jan I Brueghel
45 Fleurs dans un verre

Huile sur cuivre, 43 × 30 cm
Signé et daté *1608*
Milan, Pinacoteca Ambrosiana, inv. n° 58

BIBLIOGRAPHIE Catalogue Milaan 1969, pp. 118-119; Mitchell 1973, p. 70; Ertz 1979, pp. 254, 263 (fig. 333), 274, 276, 587, n° 178; Bedoni 1983, pp. 116-118; Wiesemann, in [Cat. exp.] Boston 1993, pp. 502-503.

Le peintre a envoyé le tableau au cardinal Federico Borromeo en septembre 1608, en même temps que deux autres: l'*Elément Feu* et le *Saint Antoine ermite*. Le premier se trouve encore à l'Ambrosienne à Milan, le second, version d'une œuvre de même sujet conservée à Karlsruhe, est conservé dans une collection privée de Milan.[1]

Dans une lettre du 26 septembre, Jan Brueghel écrit au cardinal qu'il s'apprête à lui envoyer les trois tableaux et raconte la chose suivante en italien: «J'ai fait très diligemment un petit tableau de fleurs avec des tulipes, telles que la nature les a produites en ce mois de mai: jamais vous n'avez vu dans les fleurs pareille variété».[2] Le tableau comprend effectivement des tulipes, des iris, des jacinthes, des violettes, des cyclamens, des myosotis et sur les fleurs, à demi cachés, un papillon, deux mouches et un petit escargot. Sur la table sont posés des insectes et une petite branche de rosier sauvage. Les lignes sinueuses des tulipes les plus hautes, disposées presque symétriquement par rapport à l'iris du centre, donnent à la composition un léger mouvement vertical.

Il se peut que ce tableau soit le même que celui dont le peintre parle à Bianchi dans une lettre du 13 juin 1608,[3] dans laquelle il cite aussi bien l'*Elément Feu* qu'un petit tableau avec trois tulipes et d'autres fleurs rares. La documentation épistolaire entre Brueghel, Bianchi et le cardinal Borromeo permet d'entrevoir le processus de travail du peintre qui représente les fleurs seulement d'après nature.[4] Dans une lettre du premier août de la même année, il explique, toujours dans son italien approximatif, que peindre des fleurs est «très grand travail: c'est ennuyeux de faire tout d'après nature, c'est pourquoi je ferais plus volontiers deux autres tableaux de paysages. Les fleurs de cette année sont passées. Pour information, le petit tableau en question, il faudrait le commencer au printemps prochain, du mois de février au mois d'août».[5] Ceci revient à dire: n'insistez pas en demandant des

compositions de fleurs alors que ce n'est pas la bonne saison pour les peindre.

Le tableau, fort différent de la très riche composition envoyée par Brueghel au cardinal en 1606, constitue le prototype d'une série d'œuvres très semblables qui sont caractérisées par la petite taille du bouquet de fleurs, celui-ci étant mieux proportionné par rapport à ce qu'il contient. Le vase est en verre travaillé en relief dit *roemers*, en usage dans les Flandres, et que l'artiste réutilise dans d'autres œuvres.[6]

Ce type de composition florale présente beaucoup d'affinités avec les peintures d'Ambrosius Bosschaert

l'Ancien: la branche de roses et le scarabée rayé disposé en diagonale sur la table dans le tableau de Brueghel sont fort semblables dans une peinture de Bosschaert conservée à Vienne.[7] Les rapports entre ces deux artistes sont d'un grand intérêt pour la naissance et le développement de la peinture de fleurs. De chacun d'eux, en effet, sont connues des œuvres de ce genre remontant à la première décennie du XVIIᵉ siècle, mais il n'est pas exclu qu'ils en aient déjà exécuté un peu plus tôt (voir cat. 45). Bosschaert venait d'Anvers, où il avait connu Brueghel dans sa jeunesse. Il vivait en Hollande; et comme il était également marchand d'art, il maintenait des rapports commerciaux avec sa ville natale, ce qui lui permettait donc de voir des œuvres de Brueghel.

MRN

1 Bedoni 1983, pp. 116-118.
2 Ms.Ambr. G.19bis inf.258; Crivelli 1868, pp. 112-113; Bedoni 1983, pp. 116-118, 156.
3 Ms.Ambr. G.280 inf.2; Crivelli 1868, pp. 104-105; Bedoni, 1983, p. 115.
4 Le problème de l'interprétation des lettres de Brueghel au cardinal Borromeo et à Bianchi et celui de la vérité de ses informations en ce qui concerne le processus d'exécution de la nature morte ont été repris récemment. Il se peut, en effet, qu'en certaines circonstances l'artiste ait eu recours à des gravures ou à des fleurs artificielles (Breminkmeyer-de Rooij 1990, pp. 218-248).
5 Ms.Ambr. G.280 inf.3; Crivelli 1868, pp. 107-108; Bedoni 1983, pp. 115-116.
6 Ertz 1979, p. 587, cite les variantes suivantes: deux à Zurich (chez D. Koester), signées et, de ce fait, autographes (cat. 180, 181), une à Londres, Hallsbourg Gallery, 1957 (cat. 183) et une à Bâle, collection privée (cat. 186), qu'il ne considère pas comme de la main de Brueghel. Les deux œuvres de la collection Koester ont été vendues par Sotheby's respectivement le 13 janvier 1978 et le 12 janvier 1970 (Wiesemann, in [Cat. exp.] Boston 1993, pp. 502-503).
7 Inv. n° 547, signé et daté *1609*.

45

Jan I Brueghel (?)
46 Fleurs dans un vase

Huile sur cuivre, 28 × 21 cm
Rome, Galleria Borghese, inv. n° 362

BIBLIOGRAPHIE Della Pergola 1959, II, pp. 155; Zeri 1976, p. 103, n. 1; Bedoni 1983, pp. 53, fig. 21; Ertz 1979, pp. 278-279, fig. 343; Cottino 1989, pp. 655, 665, fig. 773; Bologna 1993, pp. 281-295, fig. 82.

L'œuvre correspond presque exactement à la description que Bellori[1] donne d'un tableau – aujourd'hui disparu – que le Caravage avait exécuté dans l'atelier du Cavalier d'Arpin et qui se trouvait en 1627 dans la collection du cardinal Del Monte. Les nombreux tableaux de petites dimensions avec fleurs et villages saisis chez le Cavalier en 1607 et ayant abouti dans la collection Borghèse ont été attribués par De Rinaldis au Caravage.[2]

Dans l'inventaire de la saisie, il n'est toutefois pas possible de reconnaître ni l'original du Caravage, ni ce cuivre, ni la version de plus petites dimensions et légèrement différente du même thème, conservée aujourd'hui dans la même collection. On a supposé[3] que l'œuvre aurait été acquise avec un groupe de dix natures mortes en 1613 par les Borghèse ou qu'elle proviendrait de l'héritage d'Olimpia Aldobrandini. mais le premier inventaire de la collection a été dressé au moment de la division de cette dernière entre les Borghèse et les Pamphili en 1682, et il n'est pas possible d'y reconnaître le tableau. On pourrait émettre l'hypothèse selon laquelle les Borghèse auraient pu s'intéresser à une copie de la nature morte du Caravage. Scipione Borghese fréquentait un groupe d'intellectuels parmi lesquels se trouvaient le cardinal Del Monte et son frère Guidobaldo, qui s'adonnaient à des recherches de physique et d'optique. Ces recherches auraient stimulé l'intérêt pour les problèmes de réfraction du peintre lombard, qui était arrivé à Rome depuis peu. De là dériveraient les expériences de Michelangelo Merisi sur l'utilisation du miroir pour les autoportraits et l'intégration de reflets particuliers, comme la lumière de la fenêtre sur le verre de la bouteille. Le cardinal Del Monte était également lié d'amitié avec le cardinal Borromeo, propriétaire de la *Corbeille de fruits* du Caravage (Milan, Ambrosienne) et commanditaire ainsi que protecteur de Brueghel.

Il se peut que les rapports qui unissaient les deux commanditaires aient entraîné la rencontre entre Caravage et Brueghel. De cette rencontre seraient nés le projet pour la peinture exposée et l'intérêt du peintre flamand pour la nature morte. Brueghel se serait donc fondé sur l'expérience du Caravage pour élargir la vision de miniaturiste à laquelle il était certainement accoutumé dans sa famille.[4] Vu l'exécution raffinée du tableau et sa haute qualité, il est difficile de trouver quelqu'un d'autre à qui l'attribuer parmi les artistes flamands actifs à Rome. Brueghel a représenté des fleurs printanières, parmi lesquelles on remarque la fleur de la luzerne, l'anémone, le narcisse et la pensée, ce qui laisse supposer que le peintre les a reproduites d'après nature, selon la démarche qui le caractérise.

L'intérêt pour les problèmes de réfraction est évident dans ce tableau, précisément à cause du détail pour lequel

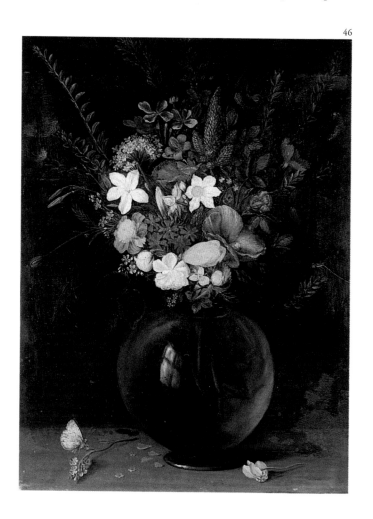

46

Bellori le cite: la bouteille arrondie pleine de fleurs dans laquelle se reflète la fenêtre. La forme du vase est plutôt commune dans le cadre des natures mortes caravagesques; elle est toutefois insolite dans le milieu flamand de la fin du XVIe et du début du XVIIe siècle. Par la suite, Brueghel accordera une importance particulière à l'aspect décoratif des vases de fleurs qu'il représentera plus élaborés et dans des matériaux divers. Cette observation porte à croire que le tableau ici exposé a été conçu comme une reproduction de l'original caravagesque, dont le Flamand a dû reconnaître l'importance.

L'attribution du tableau à Brueghel n'est pas acceptée à l'unanimité. Tout en le considérant proche de ce maître, Erz ne le considère pas comme autographe.[5] De son côté, Ferdinando Bologna met l'œuvre en rapport avec le peintre flamand et la situe pendant sa période italienne. Il souligne l'importance de l'idée même de réinterprétation d'une œuvre de Caravage à la manière flamande dans laquelle il voit la possibilité d'un rapport précis entre les deux cultures.

L'acceptation du nom de Jan Brueghel pour le petit cuivre entraîne une datation qui ne peut aller au-delà du milieu de l'année 1595, étant donné qu'à ce moment l'artiste part pour Milan. L'œuvre annoncerait l'activité du peintre dans le domaine de la nature morte, mais reste à expliquer, dans cette hypothèse, pourquoi il n'aurait peint aucun tableau de ce genre pour le cardinal Borromeo à son arrivée à Milan.[6]

La peinture pose aussi le problème de la réciprocité des influences: on peut se demander si elles ont agi seulement dans le sens Caravage – Brueghel, ou si la culture flamande n'a pas marqué également le peintre lombard ainsi que le Maître de la nature morte d'Hartford.[7] La forte personnalité du Caravage fournit au développement du genre de la nature morte sa base conceptuelle et culturelle, mais l'observation à la loupe et le rendu tangible des fleurs et des objets constituent sans aucun doute un substantiel apport nordique.

MRN

1 Bellori 1672 (éd. Boréa 1976), pp. 211-236, en particulier pp. 213-214.
2 De Rinaldis 1936, pp. 110-118. Contrairement à beaucoup d'autres nobles romains, les Borghèse ne témoignent pas de prédilection particulière pour l'œuvre de Jan Brueghel. Dans leur collection, seules deux œuvres sont attribuées au peintre, encore n'est-ce que dubitativement, alors que les tableaux de Paul Bril et d'autres artistes du même groupe y sont nombreux.
3 Bedoni 1983, p. 53. Parmi ces tableaux figure également le n° d'inventaire 516, une huile sur cuivre de 16,5 × 12,5 cm. Il s'agit d'une œuvre très semblable à celle exposée ici, mais révélant une tendance peu marquée à la miniaturisation (P. Della Pergola 1955-1959, pp. 160-161).
4 Mitchell 1973, p. 64, tient pour acquis que Brueghel a réalisé des aquarelles et des miniatures avec sa grand-mère, la miniaturiste Marie Bessemers Verhulst.
5 Ertz 1979, pp. 278-279, compare le tableau à un tableau semblable conservé au Prado à Madrid (inv. n° 1426).
6 Au moment de son retour au pays, Brueghel écrit pendant son voyage qu'il a envoyé au cardinal un petit tableau. Celui-ci a été identifié avec un cuivre représentant une souris, une rose et une chenille conservé aujourd'hui à l'Ambrosienne à Milan (Bedoni 1983, pp. 103, 154, n. 71). Ce tableau, qui se situe à la limite entre la miniature et l'illustration scientifique, a été probablement envoyé au cardinal. Il appartient en effet à un genre assez rare en Italie. Le choix de Brueghel semble indiquer un intérêt pour les aspects nordiques de la nature morte et pourrait témoigner des recherches menées par l'artiste dans le milieu flamand qui cultivait ce genre. L'œuvre est inspirée des miniatures de Joris Hoefnagel, au point de sembler être due à ce dernier et non à Brueghel comme on l'a pensé (Hairs 1965, pp. 215-220). Par ailleurs, on connaît deux compositions de Jan Brueghel, l'une à Florence (Palazzo Pitti), dans laquelle apparaît sur des pièces de monnaie la date de 1595, et l'autre à Vienne (Kunsthistorisches Museum) dans laquelle se lit celle de 1599. Toutefois, la date d'exécution de ces tableaux est vraisemblablement plus tardive que celle qui est indiquée.
7 Les échanges entre artistes flamands et italiens à Rome étaient très intenses et d'une importance remarquable: même le peintre flamand Floris Claesz Van Dijck, qui deviendra par la suite un spécialiste de la nature morte, était en relation avec le Cavalier d'Arpin (Cottino 1989, pp. 655, 687, n. 26, 27).

Jan I Brueghel
47 Cascades de Tivoli

47

Plume et aquarelle, 237 × 284 mm
Leyde, Rijksuniversiteit, Prentenkabinet, inv. n° 1240

BIBLIOGRAPHIE Winner 1972, pp. 133-134, fig. 15; M. Winner, in
[Cat. exp.] Bruxelles 1980, p. 213, n° 148; Bedoni 1983, pp. 30, 81, n° 8.

EXPOSITIONS Leyde, 1954, n° 17; Leyde, 1966-67, n° 27; Bruxelles
1980, n° 148.

Le dessin ne porte pas de date, mais celle de 1593 apparaît
sur deux autres feuilles ayant comme sujet Tivoli et les
cascades, la vue du Cabinet des Dessins du Louvre
(inv. n° 20.981) et celle du *Petit temple de la Sibylle de
Tivoli*, conservée à Paris, à la Fondation Custodia
(collection Frits Lugt), Institut Néerlandais, et signé. Ceci

amène à dater le dessin de Jan Brueghel l'Ancien exposé ici
de la même année. Une copie de la feuille de la Fondation
Custodia conservée à l'Albertine (inv. n° 8424) doit être
mise en relation avec le fils de Jan I Brueghel, Jan II
Brueghel, bien que le rapport qui les unisse reste douteux.
Deux feuilles d'attribution controversée, conservées à
Cassel et à Amsterdam et dans lesquelles les cascades sont
représentées, sont rattachées à Paul Bril.

L'intérêt de Jan Brueghel pour le site de Tivoli est lié
sans doute au fait qu'une vue ample de ses cascades est le
premier des *Grands paysages* de la série gravée par
Hieronymus Cock d'après les dessins de Pieter Bruegel.
Hoefnagel également a repris le dessin dans sa vue de

Tivoli, ce qui révèle la grande importance accordée à l'endroit. L'intérêt de Pieter Bruegel et de Joris Hoefnagel a contribué à la grande notoriété des cascades de Tivoli parmi les artistes flamands et explique aussi les nombreux dessins qu'en a réalisés Jan Brueghel.

Par l'intermédiaire des feuilles de Brueghel, on repère les motifs principaux de la grande fascination exercée par la localité des environs de Rome sur les voyageurs et artistes. Les éléments archéologiques et naturels ne sont pas seulement isolés et décrits individuellement, mais leur réunion donne vie à des images destinées à exercer une grande influence dans le développement de la peinture de paysage.

Ce dessin en particulier présente une vision très intense dans laquelle l'élan de l'eau et le pittoresque de la nature prédominent sur le reste. Ces feuilles et la nouvelle élaboration du sujet que Brueghel effectue dans ses peintures sont très importants. Grâce à elles, il est possible d'identifier les modalités du développement de la vue et l'importance du dessin d'après nature dans le cadre de la peinture de paysage. Brueghel réutilise le thème de la cascade dans des dessins préparatoires (Londres, British Museum et Rotterdam, Musée Boymans-van Beuningen) pour les gravures d'Aegidius Sadeler représentant un *Saint François aux stigmates* et un *Repos durant la Fuite en Egypte*.

MRN

1 Un dessin de même sujet non daté, que l'on peut attribuer à Jan Brueghel, se trouve au Louvre, inv. n° 20.705, Cabinet des Dessins, crayon et bistre, 270 × 215 mm. Voir Bedoni 1983, p. 81, n° 10.

Jan I Brueghel
48 Vue intérieure du Colisée

Plume et bistre, 262 × 210 mm
Berlijn, Staatliche Museen zu Berlin, Kupferstichkabinett, Sammlung der Zeichnungen und Druckgraphik, inv. n° Kdz 26327

BIBLIOGRAPHIE Winner 1972, p. 122; M. Winner, in [Cat. exp.] Berlin 1975, p. 95; M. Winner, in [Cat. exp.] Buxelles 1980, p. 214, n° 14; Bedoni 1983, pp. 35, 82, n.

EXPOSITION Bruxelles 1980, n° 14.

La feuille porte au bas la signature de Brueghel et le numéro 1120, ajouté probablement comme numéro d'inventaire de quelque collection dans laquelle il s'est trouvé. Winner date le dessin des environs de 1594 sur la base des ressemblances que la feuille révèle avec une autre composition représentant le *Clivus scauri* (Paris, Fondation Custodia).

La composition montre un contraste de couleur intense entre le premier et le deuxième plan séparés nettement par les effets de lumière, et présente par là une caractéristique typique de l'artiste. L'arc plus foncé du premier plan fournit un prisme perspectif de grand effet dans lequel est recueillie l'image et constitue presque un cadrage moderne. Il souligne en outre l'importance du choix du point de vue. Plus que l'opposition au niveau des lumières, c'est la vue de l'intérieur du Colisée qui tend à mettre en évidence la richesse et l'articulation des espaces intérieurs.

Bien que même en cette occasion l'artiste soit conscient de la fascination exercée par l'antique, il ne renonce pas à la fidélité de la reproduction. La description des différentes typologies de maçonnerie est analytique: sont soulignés les pierres des arcs, le matériau de construction, les grandes dimensions des pierres équarries.

Ce souci est constant dans plusieurs feuilles du même auteur et dans celles d'autres artistes flamands comme Matthijs Bril, Sebastiaen Vrancx ou Van Nieulandt, reproduisant des ruines ou des monuments romains. Dans ce dessin, comme dans les tableaux où il décrit la nature, l'artiste observe l'objet qu'il représente dans ses détails distinctifs. La tendance, évidente ici, à souligner la monumentalité de l'endroit par rapport au petit homme enveloppé dans son manteau est également fort importante. Il semble presque que la figure humaine ait été introduite dans le but essentiel de fournir une proportion de la taille de l'ensemble. Il existe de ce dessin une copie de la main de Jan Brueghel à l'Ecole des Beaux-Arts de Paris, avec l'inscription *Roma 1595 den 15 februari*.[1]

MRN

1 [Cat. exp.] Berlin 1975, p. 95.

BRVEGHEL · 1120

48

Denys Calvaert

(?) Anvers vers 1540-1619 (7 mars) Bologne

Calvaert fut d'abord apprenti à Anvers d'un peintre de
paysages, Cerstiaen van de Queborn – il est en effet
mentionné à ce titre dans la gilde en 1556. Il se rendit
ensuite en Italie quand il avait une vingtaine d'années. A
Bologne il entra dans l'atelier de Prospero Fontana puis
dans celui de Lorenzo Sabbatini. Avec ce dernier il vint à
Rome en 1572 pour participer sous sa direction à la
décoration de la Sala regia aux palais pontificaux. (Le nom
de 'Dionisio fiammingo' apparaît effectivement dans les
comptes qui se rapportent à la *Bataille de Lépante*.) Ayant
quitté Sabbatini peu après, Calvaert mit son séjour à profit
pour dessiner d'après les grands maîtres de la Renaissance.
Au dire de Bolognini Amorini, il parvint à une telle
perfection dans cet art que ses copies passaient pour des
originaux. Rentré à Bologne (peut-être vers 1575), Calvaert
s'y installa définitivement. Fort de la vaste culture qu'il
s'était faite par son travail de copie et grâce aussi à une
riche collection de gravures, il ouvrit une école où se
formèrent de nombreux peintres, dont Guido Reni,
Domenichino et Francesco Albani. Mais ceux-ci passèrent
en 1582 à l'Accademia degli incamminati que venaient de
fonder les Carrache, attirés par le programme de retour à la
nature que ceux-ci avaient mis au point et qui était plus
nouveau. Fidèle à son style maniériste, Calvaert continua
néanmoins à avoir une carrière brillante à Bologne jusque
dans sa vieillesse. Il semble être retourné à Rome en 1610 si
c'est bien lui le 'Dionisio' dont parle Lodovico Carracci
dans une lettre qu'il envoie de la Ville Eternelle le 14 avril
de cette année.

ND

BIBLIOGRAPHIE Bergmans 1931; Bergmans 1934; Borghi 1974.

Denys Calvaert
49 Mariage mystique de sainte Catherine

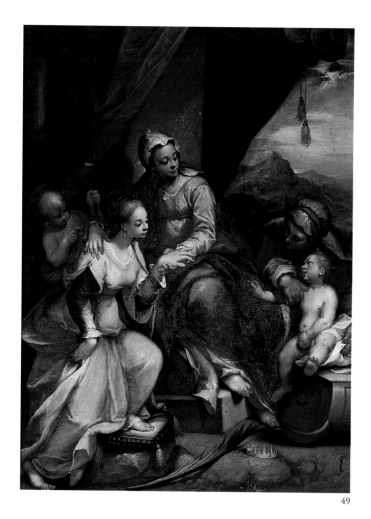

49

Toile, 94 × 70 cm
Signé et daté sous la colonne: *DIONISI CAL... 1590*
Rome, Pinacoteca Capitolina, inv. n° 99

PROVENANCE Fonds du cardinal Sacchetti (1748).

BIBLIOGRAPHIE Bergmans 1928, pp. 171-173; Bergmans 1931,
pp. 19, 23; Bergmans 1934, pp. 49-50; Bruno 1978, pp. 36-37 (avec
d'autres références).

EXPOSITIONS Bruxelles 1963, p. 77, n° 77.

Le tableau appartient à la période de maturité de Calvaert:
l'artiste y a dépassé la phase de son apprentissage chez
Fontana et Sabbatini, chez qui il a probablement appris à
dessiner la figure, et s'est éloigné également de la manière
du Parmesan, qui l'avait attiré au début de son séjour en

Aegidius Sadeler d'après Denys Calvaert
50 Enlèvement des Sabines

Italie. Le Flamand est en effet resté foncièrement étranger au maniérisme international pour lequel le Parmesan était l'un des principaux points de référence. Il se tourne alors vers Federico Barrocci, qui exercera sur lui une action décisive et qui l'orientera vers le mouvement de retour au Corrège en plein essor peu avant la fin du siècle.

Une première idée pour le *Mariage mystique de sainte Catherine* est connue par un dessin de l'artiste conservé au musée du Louvre,[1] l'une de ses plus belles feuilles, où le jeu du lavis et des rehauts de blanc vient nuancer l'écriture rapide à la plume. Si on la compare avec la peinture, le processus créateur de l'artiste apparaît clairement: déplaçant derrière la Vierge le saint Jean-Baptiste qu'il avait situé à l'avant-plan et renonçant à l'envolée d'anges dont il avait encombré le ciel, Calvaert réduit la composition à ses éléments essentiels et lui fait gagner en grandeur. Mais il n'en devient pas académique pour autant. Les attitudes affectueuses des figures, leur simplicité et le ton intimiste de la scène lui confèrent une grande fraîcheur que vient souligner la gamme de tons pâles et nacrés de la palette, restée flamande.

ND

1 Paris, Louvre, inv. n° 19.836. Bergmans 1928, pp. 171-173; [Cat. exp.] Paris 1965, n° 196; Lugt 1968, p. 127, n° 613.

ROMA NOVIS STABAT IAM MOENIBVS ATQ.VIRORVM FELICI AVSPICIO RAPTAE VENERE SABINAE
ROBORE, NEC STIRPIS SPES ERAT VLLA NOVAE . ROMVLEVM FOETV PERPETVANTQ. GENVS .
Dionisio Callvert in *Petri de Iode excudit* *G. Sadler fcalp.*

50

Gravure, 450 × 307 mm
Editée par Pieter I de Jode, vers 1593
Etat unique
Inscriptions: dans la marge: *ROMA NOVIS STABAT... FOETO PERPETUANTQ. GENUS* (deux fois deux lignes); en bas dans la marge: *Dionisio Callvert in*; en bas à droite dans la marge: *G. sadler scalp.*; en bas au milieu dans la marge: *Petri: de Iode excudit*
Amsterdam, Rijksmuseum, Rijksprentenkabinet, inv. n° OB 5169

BIBLIOGRAPHIE Hollstein, XXI, p. 40, n° 147; Hollstein, XXII, p. 38, fig. 147; Limouze 1989, p. 6; Limouze 1990, p. 87; De Ramaix 1991, p. 30, n° 13

Si au XVI⁰ siècle, la plupart des artistes hollandais rejoignaient leur pays, après un séjour plus ou moins long en Italie, nombre d'entre eux s'y établirent définitivement. L'Anversois Denys Calvaert fut l'un d'eux.

Francesco da Castello
(Frans van de Casteele)

Bruxelles vers 1541-1621 Rome

La version peinte ou dessinée de l'*Enlèvement des Sabines*, remontant selon toute vraisemblance aux années 1560 ou 1570, est malheureusement perdue. D'abord à Bologne puis à Rome, Calvaert travaillait à cette époque avec Lorenzo Sabatini (vers 1530-1576). Les compositions maniéristes de ce dernier s'apparentent clairement au travail de Sadeler. L'attention portée aux attitudes et mouvements compliqués du corps humain – éclipsant par là même le dramatique de la représentation – en constitue l'élément le plus caractéristique.[1]

Quoique la planche de Sadeler ne porte pas de date, on peut estimer qu'elle fut éditée vers 1593, à Rome, où lui-même et Pieter I de Jode (1570-1634) s'occupaient alors de l'édition de gravures.[2] On ne peut déterminer si Calvaert s'est lui-même occupé de la réalisation de cette planche ou s'il a dessiné une étude préparatoire destinée au graveur. La notion de 'copyright' – si importante de nos jours – ne préoccupait guère les éditeurs de gravures aux XVIe et XVIIe siècles.

Il est intéressant de noter que Sadeler ne s'est pas arrêté aux contours. Par de petites hachures parallèles, il a voulu évoquer l'effet d'estompe et de fondu du 'sfumato', technique héritée de la génération de graveurs anversois tels que Cornelis Cort et Philips Galle (1537-1612).

MS

1 Ainsi que Nicole Dacos (in Emiliani 1986, pp. 77-81) l'a signalé, cette gravure témoigne du fait que Calvaert avait prit connaissance des gravures d'après les maîtres maniéristes des Pays-Bas, tels que Maarten van Heemskerck, Frans Floris et Maarten de Vos.
2 Voir aussi: Limouze, 1990, loc. cit.

Frans van de Casteele (ou Kasteele) se rendit à Rome sous le pontificat de Grégoire XIII (1572-1585) et y resta toute sa vie. Baglione, qui lui a consacré une biographie, ne dit rien de sa formation; une *Sainte famille* de l'église Saint-Martin à Alost qu'il est possible de lui attribuer par comparaison stylistique avec ses œuvres signées permet de déduire qu'il a subi l'action de Michiel Coxcie, dont il pourrait avoir été l'élève, tout en se souvenant aussi de Peter de Kempeneer.[1] A Rome, où il est membre de l'académie de Saint-Luc en 1577, l'artiste, devenu Francesco da Castello, s'impose par son activité de miniaturiste, recevant d'après Baglione de nombreuses commandes même d'Espagne; son *Adoration des mages* sur parchemin datée de 1584, jadis dans une collection viennoise, et les cinq petites scènes sur cuivre commandées à l'artiste en 1588 (et dont on a conservé le contrat) sont malheureusement perdues, seule une miniature tardive de l'artiste témoignant pour le moment de cette activité.[2] On possède de Francesco da Castello une bonne douzaine de tableaux d'autel, dont certains sont datés de 1593 à 1599. Six de ces œuvres ont été exécutées pour les églises de couvents de Capucins, jusqu'en Sicile: cet ordre devait apprécier particulièrement la religiosité sentimentale et dévote, typique de la Contre-Réforme, dont le Bruxellois a mis au point la formule, sans craindre de la répéter jusqu'à l'épuisement.[3]

ND

1 Dacos 1979, pp. 45-47.
2 Dacos 1974, pp. 145-155; Contini 1992, pp. 217-223.
3 Cannatà 1991, pp. 120-122.

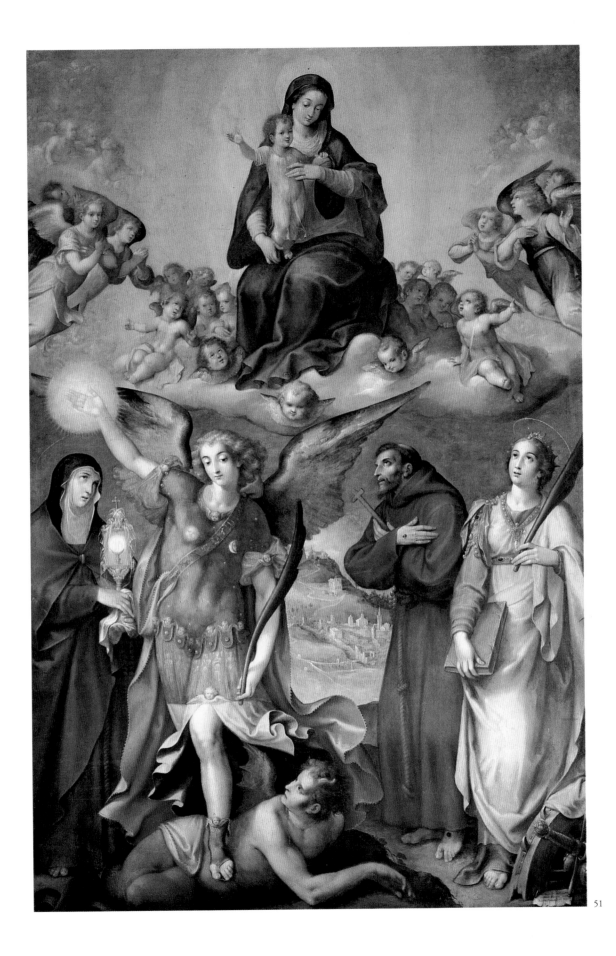

51

Francesco da Castello
51 Vierge à l'enfant et saint Michel archange terrassant le démon au milieu de saints

Toile, 334 × 223 cm
Signé et daté dans le coin inférieur droit: *FRANCISCUS DE CASTELLO FLANDER BRUXELL[EN]SIS FAC. ROMAE MDXCV*
Orte, Museo Diocesano

BIBLIOGRAPHIE Fokker 1931, p. 103; Mortari 1967, pp. 28-29, n° 15, et pl. 31; Bodart 1970, I, pp. 22-23; Dacos 1974, pp. 145-146; Strinati 1978, pp. 62-64; Borsellino 1983-1984, pp. 190-193.

Bertini Calosso a reconnu ce tableau dans l'église du couvent des Capucins de Monte Sant'Angelo à Orte, pour lequel il a été peint, alors qu'il s'y trouvait à l'abandon; il l'a signalé à Fokker, qui l'a publié. Pour la même église Francesco da Castello a exécuté un *Pardon d'Assise*, que Borsellino a pu identifier avec une autre œuvre de l'artiste, portant la même signature et la même date *1595*, qui était conservée encore en 1983 dans l'église du couvent des Capucins de Collevecchio (Rieti). Celle-ci ayant été par la suite dévalisée entièrement, le *Pardon d'Assise* est passé dans le marché d'art en Italie avec une autre toile encore de Castello, provenant du maître-autel de l'église de Collevecchio et représentant la *Vierge à l'enfant avec des saints*. Les deux œuvres ont été bloquées en 1988 par la Soprintendenza dei beni storici e artistici de Rome, mais en vain; elles ont été signalées plus tard dans le marché d'art à Bruxelles sans laisser malheureusement de traces.

La composition de la *Vierge à l'enfant* d'Orte s'articule en deux registres, selon un schéma auquel l'artiste a recouru souvent, parfois même sans en modifier les éléments. C'est ainsi que la partie supérieure apparaît déjà dans la *Vierge avec des saints* de l'église San Paolo à Viterbe, datée de 1593,[1] mais de moins bonne qualité, de sorte que cette œuvre ne semble pas en constituer le prototype. Quant au saint Michel, tout en y introduisant d'importantes variantes dans l'attitude, l'artiste l'a répété dans deux toiles plus tardives, la *Vierge à l'enfant et saints* jadis sur le maître-autel de l'église des Capucins à Collevecchio[2] et *Le couronnement de la Vierge et la chute des anges rebelles* à San Michele Arcangelo à Sermoneta (Latina).

Entre les deux registres Castello avait coutume de représenter l'église à laquelle le tableau était destiné: on reconnaît ici le petit sanctuaire dominant le pays, au haut de la colline.

Produit typique de la peinture dévote de la fin du XVIe siècle, le tableau constitue à l'heure actuelle le chef-d'œuvre de Castello, peint dans une gamme de couleurs brillantes, froides et acidulées, qui ont retrouvé tout leur éclat à la suite d'une restauration et qui sont typiques de l'école bruxelloise. On peut le mettre en parallèle avec les œuvres de Denys Calvaert, que Castello a peut-être connues, et y déceler l'emprise du Cavalier d'Arpin, unie à quelques réminiscences de Federico Zuccaro et de Barrocci. Castello a transposé cette culture avec un rendu méticuleux lié à ses débuts romains de miniaturiste ainsi qu'à ses origines flamandes. Preuve en sont, sur la cuirasse du saint Michel, les ornements particulièrement raffinés du Soleil et de la Lune ainsi que les angelots et les anges qui en couvrent les lambrequins.

ND

1 Contini 1992, pp. 217-223.
2 Borsellino 1983-1984, p. 191, fig. 1.
3 Bodart, pl. IV, fig. 6.

Francesco da Castello
52 Saint auréolé tenant la palme du martyre

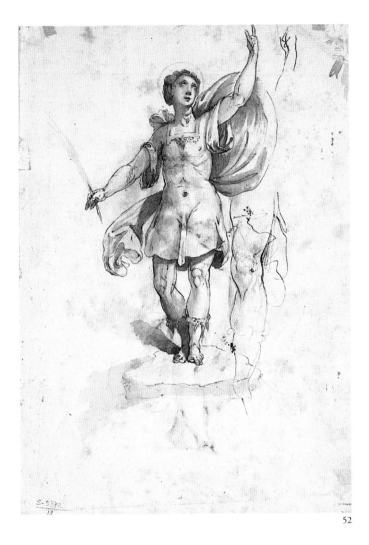

52

Papier blanc jauni vergé; traces de dessin préparatoire à la pierre noire, plume, encre brune, hachures et lavis; 330 × 231 mm; dans l'angle inférieur gauche, dans une écriture moderne, au crayon noir: *5-5372*
Verso: traces de dessin préparatoire à la sanguine, plume, encre brune, hachures et lavis
Collection privée

BIBLIOGRAPHIE Dacos 1991, pp. 181-186.

Le dessin, le seul que l'on puisse rendre jusqu'ici à Francesco da Castello, est en rapport avec le tableau de la *Vierge à l'enfant et saint Michel archange terrassant le dragon au milieu de saints* que l'artiste a peint pour l'église du couvent des Capucins d'Orte (cat. 51). La tunique courte dont le saint est vêtu porte encore peu d'ornements, mais ses chausses sont déjà fixées dans les moindres détails. Dans l'angle supérieur droit, Castello trace d'un simple trait de plume un visage plus incliné vers le ciel; à droite il étudie la position de la main, la barre de quelques traits et approfondit la zone du genou.

La figure du verso est copiée librement de celle de l'archange Raphaël dans la fresque de la Sala degli angeli au château de Caprarola, exécutée vers 1572-1574 par Giovanni de'Vecchi avec la collaboration de Raffaellino da Reggio. Moins exsangue que le *Saint Michel*, ce côté de la feuille montre qu'avant d'adhérer au courant plus tranquille du Cavalier d'Arpin, Castello avait fréquenté à Rome le milieu 'néoparmesan', au même titre que ses compatriotes Joos van Winghe, Hans Speckaert et Barthel Spranger. Quelques séquelles de cette expérience sont d'ailleurs visibles dans son tableau illustrant *Le Christ et la Vierge accueillant les âmes du Purgatoire* à San Lorenzo à Spello.[1]

Le dessin de l'archange Raphaël conserve peut-être quelques réminiscences de Hans Speckaert et de Hans von Aachen, que l'artiste a pu connaître à Rome, et pourrait donc être antérieur au recto de la feuille, à moins qu'il ne faille le mettre en rapport avec Hendrik de Clerck, qui s'est exercé à Rome sur les dessins de Speckaert (voir cat. 55) et que Castello a fréquenté en 1586-1587.[2]

ND

1 Bodart 1970, pl. II, fig. 3; [Cat. exp.] Spello 1989, pp. 85-86, n° 5.
2 Hoogewerff 1935, p. 86.

Hendrick III van Cleef

Anvers vers 1524-1589 Anvers

Hendrick van Cleef était le fils du peintre Willem van Cleef l'ancien et le frère de Maarten van Cleef, peintre lui aussi. Il se consacra surtout à la peinture de paysage. A en croire Van Mander, il dessina beaucoup d'après nature en Italie et dans d'autres pays et utilisa plus tard ces dessins dans ses peintures. Van Mander mentionne cependant aussi que Van Cleef n'avait pas réellement visité tous les lieux qu'il reproduisit. En 1551, Van Cleef devint membre de la guilde Saint-Luc à Anvers. Peut-être fut-il auparavant à Rome, mais d'après Terlinden ce fut plutôt entre 1552 et 1555. En 1553, il semble qu'il soit documenté à Anvers où il se marie en 1555. Tout comme deux vues de Rome dessinées par Van Cleef dans une vue à vol d'oiseau, au Gabinetto Nazionale delle Stampe à Rome et dans la collection Frits Lugt (Fondation Custodia) à Paris, son tableau *Jardin aux sculptures antiques du cardinal Cesi* (Prague, Národní Galerie) date des années quatre-vingt. Philips Galle édita à Anvers d'après Van Cleef deux séries de gravures représentant des vues de villages, des refuges de montagne avec des ruines, l'une des 12 pièces *Regionum, rurium fundorumque varii atque amaeni prospectus ab Henrico Cleviuo pictore et a Philipp Gallaeo excursi*, datée 1587 et gravée par Adriaen Collaert d'après des paysages de fantaisie dessinés par Van Cleef dont quelques-uns sont datés des années quatre-vingt;[1] de plus les *Ruinarum varii prospectus ruriumq.aliquot delineationes* non datées, une série de 38 gravures dont 18 avec des vues de Rome et un certain nombre évoquant des lieux aux environs de Rome, de Naples, Pouzzoles et Lorette.[2] Dans toutes ces vues de Rome et des ruines tardives, Van Cleef combine un rendu approximatif de la réalité avec des éléments de fantaisie. Hendrick I Hondius a gravé vers 1600 une grande vue panoramique de Rome d'après un projet de Van Cleef.

BWM

1 Hollstein, IV, p. 170, n^os 39-50; p. 206, n^os 535-546).
2 Hollstein, VII, p. 80, n^os. 423-460.

BIBLIOGRAPHIE Van Mander 1604, fol. 230r-v; Terlinden 1960, pp. 165-174; A. Blankert & C. Van Hasselt, [Cat. exp.] Florence 1966, p. 41; Van der Meulen 1974, pp. 14, 17; H. Bevers, in München 1989-1990, pp. 21-22; Orenstein 1990, pp. 25-36.

Hendrick III van Cleef
53 Vue de Saint-Pierre et du Belvédère

Huile sur bois, 55,5 × 101,5 cm
En bas à droite sur le sarcophage: monogrammé et daté *HVC 1589*
Bruxelles, Musées royaux des Beaux-Arts de Belgique, inv. n° 6904.

PROVENANCE Colonel G.H. Anson, Catton Hall, Derbyshire; M.P. Baur de Boer.

BIBLIOGRAPHIE Waterhouse 1953, p. 306; Terlinden 1960, pp. 165-174, repr.; Terlinden 1961, p. 101; Van der Meulen 1974, p. 17; Nihom-Nystad 1983, sans p., repr.; Catlogue Bruxelles 1984, p. 58, repr.

EXPOSITIONS Birmingham 1953, n° 86; Londres 1953-1954, n° 371.

A l'exception des vues panoramiques de Rome à vol d'oiseau dessinées par Van Cleef, on connaît cinq tableaux de celui-ci qui sont du même type et datent probablement tous des années quatre-vingt: le *Jardin de sculptures du cardinal Cesi* à Prague et quatre vues du Vatican avec Saint-Pierre et Rome à l'arrière-plan: l'une, qui se trouve à l'Abegg-Stiftung, révèle un point de vue situé plus au sud[1], une deuxième dans la collection Frits Lugt (Fondation Custodia)[2], une troisième dans la collection F. de Montigny datée 1587, où la coupole de Saint-Pierre est totalement achevée,[3] et l'œuvre exposée ici, exécutée deux ans plus tard, mais où ce n'est pas encore le cas. Selon Waterhouse, cette peinture serait peut-être celle qui était autrefois la propriété du roi Jacques II. En outre l'auteur était d'avis qu'il s'agissait d'un *pendant* à celle de la Fondation Custodia, mais il s'agit plutôt d'une réplique avec des variantes. La plus grande partie des deux tableaux s'inspire du complexe du Vatican bâti sous les papes Nicolas V (1447-1455), Innocent VIII (1484-1492) et Paul III (1534-1549) avec de célèbres statues classiques, encore présentes aujourd'hui, notamment les personnifications du Nil et du Tibre.[4] Bien que Van Cleef entre dans les détails, les détails architectoniques ne sont souvent pas conformes à la réalité et ils ne sont pas non plus en accord avec la chronologie de la construction. Dans le tableau du musée de Bruxelles et dans celui de Paris, la partie supérieure, au-dessus du tambour, de la coupole de Saint-Pierre conçue par Michel-Ange, est achevée pour un tiers environ, ce qui coïncide avec la datation de la construction de l'attique du tambour et de la coupole entre 1588 et 1593.[5] La forme de la coupole diffère cependant de celle construite par Della

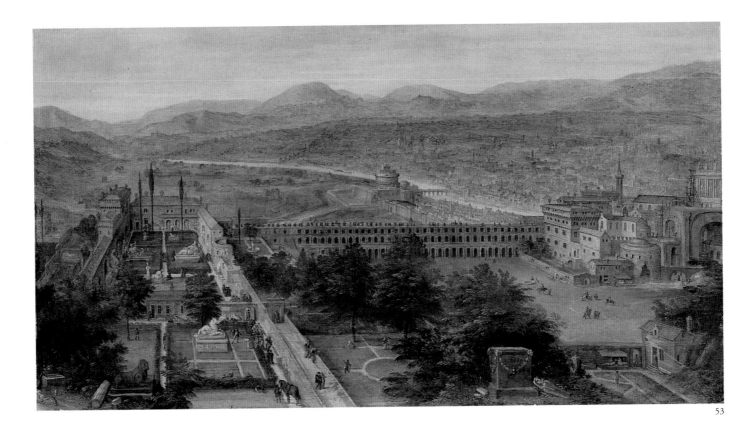

53

Porta; à ce stade il y avait un chœur et le transept nord, qui ne figure pas sur les tableaux, était achevé depuis longtemps.[6] A côté de beaucoup d'éléments identiques, les deux tableaux montrent également nombre de petites différences dans l'architecture, dans les statues et surtout dans les figures et les arbres.

La vue de ville panoramique à vol d'oiseau se développa très tôt dans les illustrations de livres au XVIe siècle, ainsi que dans les gravures isolées et les dessins.[7] Les peintures de Van Cleef appartiennent aux exemples les plus anciens d'œuvres peintes ayant pour unique sujet la vue de ville panoramique plutôt que l'utilisation de celle-ci comme arrière-plan d'une représentation avec des personnages. Lodewijck Toeput peignit à la même époque des vues de Venise, qui cependant n'étaient pas des panoramas à vol d'oiseau mais des vues de lieux reconnaissables à leurs monuments.[8]

BWM

1 Van der Meulen 1974, p. 17, fig. 28. La date 1550 doit être apocryphe, étant donné qu'à ce moment le tambour de la coupole de Saint-Pierre représenté ici n'était pas encore construit. Selon une photo au Rijksbureau voor Kunsthistorische Documentatie, la date fut lue comme 1539 lorsque le tableau se trouvait chez Julius H. Weitzner à Londres, alors que cela devait vraisemblablement être 1589.
2 Egger 1911-1931, I, pp. 32-33, fig. 42, 46. Van der Meulen 1974, p. 17. Nyhom-Nijstad 1983, sans p., repr.
3 Bois, 90 × 72 cm, monogrammé HVC. Terlinden 1961, p. 104, fig. 2.
4 Voir pour ces statues Brummer 1970, pp. 191-204.
5 Pour les dates de construction Millon & Smyth 1987, p. 112.
6 En 1585-1587 le chœur fut démoli (Wolff Metternich 1987, p. 127). Il n'était peut-être pas encore reconstruit lorsque Van Cleef commença ses tableaux.
7 Voir par exemple, [Cat. exp.] Providence 1978, pp. 7 et suiv.
8 Meijer 1988b, pp. 114-115.

Hendrick III van Cleef
54 Le Panthéon (Santa Maria Rotunda)

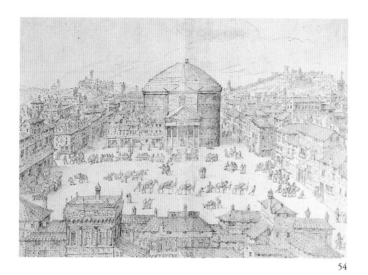

54

Plume et encre brune, lavis brun, brun-rouge et bleu, sur traces de
pierre noire, 434 × 593 mm
Signé sur l'architrave du Panthéon à l'encre brune *h* et *c*; dans le bas à
gauche à l'encre brune, *S. Maria Rotonda Romae*; dans le bas au milieu,
d'une main plus tardive à l'encre brune *Hnr. van cleef*
New York, Pierpont Morgan Library, inv. n° 1969.3

PROVENANCE George Henry Hubert Lascelles, Earl of Harewood,
Harewood House, Yorkshire; vente, Londres (Christie's), 6 juillet
1965, n° 181; New York, collection privée

BIBLIOGRAPHIE Morgan Library, FR XVI (1973), pp. 88-89, III;
Stampfle 1991, 28-29, n° 49, repr.

Cette feuille fait partie d'une série représentant des
monuments romains et dessinée par Van Cleef qui fut
gravée sous le titre *Ruinarum varii prospectus ruriumqu.
aliquot delineationes*, et éditée sans date par Philips Galle.
Le Panthéon y figure sous le titre S. Maria Rotunda, le
même que celui que l'on trouve sur le dessin.[1] C'est
l'appellation moins connue de cet édifice de forme
circulaire, construit en 27 sur ordre de Marcus Vipsanius
Agrippa; au VIIᵉ siècle il fut dédié à Marie et, après que les
deux premiers rois d'Italie y eussent été enterrés, devint
surtout connu sous le nom de Panthéon. Le dessin montre
la place qui s'étend devant le Panthéon, sans la fontaine,
érigée en 1578, qui fut conçue par Giacomo della Porta.[2] La
gravure donne une image inversée de la place et de son
environnement par rapport au dessin et à la situation
réelle. A gauche du Panthéon, on voit à l'arrière-plan la
colline du Capitole avec Santa Maria in Aracoeli, le
campanile du Palazzo dei Senatori avant qu'il ne soit
foudroyé en 1578 et le vieux Palazzo dei Conservatori. A
l'arrière-plan à droite, on aperçoit l'église San Pietro in
Montorio sur le Janicule et à côté d'elle le Tempietto de
Bramante. La rangée de maisons en face du Panthéon au
premier plan est en partie fictive; elle était, dans la réalité,
interrompue par une rue.

BWM

1 Hollstein, IV, p. 170, n°ˢ 1-38, en particulier n° 16. La série est
dédiée à Rutger Van der Haept. Deux autres dessins de Van Cleef
relatifs à la série de gravures sont mentionnés par Stampfle. Voir
aussi Van der Meulen 1974, p. 17, n. 9.
2 Voir d'Onofrio 1962, p. 43, n. 1.

Hendrick de Clerck

Bruxelles vers 1570-1630 Bruxelles

Selon Cornelis de Bie, Hendrick de Clerck aurait été un élève de Maarten de Vos, qui habitait à Bruxelles. J.B. Descamps pense qu'il est né en 1570, et J. Immerzeel situe en 1629 l'année de son décès. En réalité, l'artiste est mort en 1630; son enterrement eut lieu le 27 août 1630 en l'église bruxelloise de Saint Géry. Il vivait à ce moment-là dans les parages de la rue Akolei. On le retrouve à Rome en 1587, travaillant chez un peintre bruxellois, Frans van de Casteele. Hendrick de Clerck a fait une quinzaine de dessins représentant des vues de Rome et de Tivoli. Un de ses dessins italiens nous montre l'antique passage de Posillipo près de Naples, ce qui permet de penser que l'artiste a étendu son voyage au-delà de Rome et de ses environs.

WL

BIBLIOGRAPHIE De Bie 1661, p. 163; Descamps 1753-1764, I, p. 273; Immerzeel 1843, II, p. 115; Van Tichelen 1932, p. 30; Hoogewerff 1935B, p. 86

Hendrick de Clerck
55 Le Forum Romain

Plume, encre brune, lavis brun; 275 × 430 mm
Monogramme *HDC* (entrelacé) en bas à gauche vers le milieu
Wolfegg, Fürstlich zu Waldburg - Wolfegg'sches Kupferstichkabinett

La vue est prise depuis le Palatin en direction du nord. De gauche à droite, on distingue le temple d'Antonin et Faustine, le couvent Saint-Dominique et devant eux, la Tour des saints Quirin et Juliette, la Tour des Comtes ainsi que le petit temple de Romulus, derrière lequel se profile l'église des saints Côme et Damien avec sa tour carrée. A l'avant-plan se trouvent deux personnages avec un enfant, ainsi qu'un homme menant un âne.
Ce dessin de la main du jeune Hendrick de Clerck, montre une certaine parenté avec un dessin assez semblable de Matthijs Bril au Louvre (1575-1583),[1] dont il existe des copies à la Bibliothèque Vaticane et dans l'ancienne collection Fairfax Murray. Le Cabinet des Estampes d'Amsterdam en possède également une réplique, par Willem van Nieulandt qui en a fait une gravure en image réfléchie (1602-1605).[2]

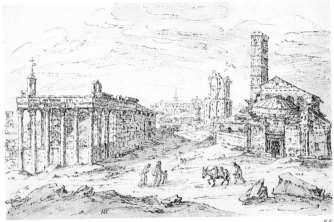

55

La version d'Hendrick de Clerck s'écarte de la précédente, par une disposition moins frontale des monuments, partant d'un point de vue placé plus à droite. D'un point de vue artistique, elle n'en est pas pour autant plus convaincante que le dessin de Bril. Il existe encore une autre vue du même endroit gravée par Aegidius Sadeler dans ses *Vestigi delle Antichità di Roma*, qui datent de 1606. Celle-ci se réfère à celle de Dupérac de 1575. Maarten van Heemskerck a dessiné le même paysage aux environs de 1532-1535. Vu sous un autre angle, dans son *Römische Skizzenbücher* qui est conservé au musée Dahlem à Berlin.[3]

La version de Pieter Stevens de la collection Lugt (1591-1592 ou 1604-1606) est plus proche de cette feuille.[4] On n'y voit pas le temple à gauche. Cette dernière interprétation se rapproche d'un dessin de Gillis I van Valckenborgh (?) conservé à l'Académie de Vienne.

Au cours de son séjour à Rome aux environs de 1587, Hendrick de Clerck a encore fait six autres dessins, représentant des bâtiments de l'antiquité. Ils ont été réalisés selon la même technique, et se trouvent tous dans la collection du Château Wolfegg.

WL

1 Lugt 1949, I, pp. 17-18, n° 357.
2 Hollstein, XIV, p. 163, n° 3.
3 Hülsen & Egger 1975, pp. 5-6.
4 Boon 1992, I, p. 339-341, n° 192; II pl. 235; III, fig. 105.

Hendrick de Clerck (?) ou Hans Speckaert (?)
56 La Résurrection du Christ

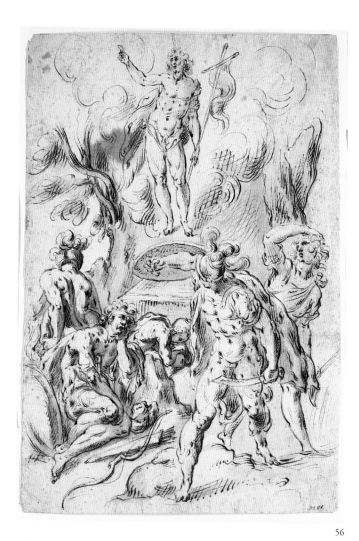

56

Plume, encre brune, lavis brun; 339 × 234 mm
Braunschweig, Herzog Anton Ulrich-Museum, inv. n° z867

La parenté entre ce dessin et une estampe de Mattheus
Greuter d'après Hendrick de Clerck[1] a été établie par Bert
Meijer qui est persuadé que ce dessin est de la plume de
Clerck. Indépendamment de lui, Nicole Dacos lui attribue
également cette feuille. L'estampe est le reflet presque
parfait du dessin. Seule la figure du Christ diffère, parce
qu'elle n'est pas inversée, mais présentée dans le même
sens. Selon Christian von Heusinger, qui prépare le
catalogue raisonné des dessins du Herzog Anton Ulrich-
Museum, ce dessin doit être attribué à Hans Speckaert.
Thomas Döring, conservateur du cabinet des estampes de

ce même musée, partage cette opinion. Cette attribution
est par ailleurs confirmée par Teréz Gerszi. Il est difficile,
du point de vue du style, d'affirmer qu'il s'agit d'un dessin
de De Clerck. Au Château Wolfegg se trouvent plusieurs
feuilles présentant des caractères semblables et que l'on
pourrait attribuer au jeune De Clerck. mais aucune ne
porte son monogramme. D'une de ces feuilles, il existe
cependant une seconde et meilleure version, toute dans le
style de De Clerck et qui, elle, est pourvue de son
monogramme. Ou bien le peintre a-t-il repris sa
composition ultérieurement, ou bien cette série de dessins
provient-elle de son atelier et ne seraient donc pas de sa
main. Il est difficile de l'établir. Dans la série des dessins
du Château Wolfegg, se trouve une feuille représentant le
serpent d'airain qui se dresse. Il s'agit manifestement d'une
copie. Le Herzog Anton Ulrich-Museum en conserve une
composition semblable, qui est également attribuée à Hans
Speckaert. Enfin, de semblables dessins dans les collections
de Vienne et de Dusseldorf sont également mis
traditionnellement au nom de Speckaert.

Il est donc presque sûr qu'Hendrick de Clerck ou
quelqu'un de son atelier ait dessiné d'après Hans
Speckaert. Il n'est pas exclu en effet que Greuter, qui a fait
son estampe longtemps après le décès de Speckaert, l'ait
fait sur base d'une copie venant de l'atelier de De Clerck.
Remarquons qu'aucune autre estampe de graveurs anciens
n'a été faite d'après De Clerck. Tout au long de sa période
italienne, Hendrick de Clerck a gardé son style propre, tel
qu'il apparaît dans les tableaux datés de ses premières
années ainsi que dans les vues et paysages antiques qu'il
réalisa en Italie.

Le dessin de Braunschweig, aux lignes puissantes, ne
peut guère être attribué au jeune De Clerck. Trancher ce
nœud est hasardeux surtout chez des artistes qui sont si
proches à une époque et dans un domaine où les influences
réciproques surabondent. Il semble bien en définitive, que
le dessin de Braunschweig ne soit pas l'œuvre de De
Clerck, et que Greuter ait travaillé d'après un autre maître,
et qui sait, peut-être indirectement. Et dans ce cas, l'on
pourrait penser à Speckaert.

WL

1 Hollstein, IV, p. 169, n° I.

140

Giulio Clovio

Grizane 1498-1578 Rome

Clovio domine l'histoire de la miniature en Italie au
XVIe siècle. Son art, au service de la religion, reflète son
admiration pour Michel-Ange. Né en Croatie, sa carrière
se déroula en Italie. Rome est le centre principal de ses
activités. Il y fut lié aux grands cardinaux de son temps, tel
Marino Grimani, dont, selon Vasari qui lui consacra une
biographie, il avait connu l'oncle, Domenico Grimani, dès
1516, à Rome même. Pour le cardinal Grimani, il réalisa le
Libro d'ore Stuard de Rothesay (Londres, British Museum),
après le sac de Rome (1527), qui fut à l'origine de son
entrée au couvent (séjours conventuels à Mantoue et à
Candiana, près de Padoue). Entre 1539 et 1540, il entra au
service du cardinal Alessandro Farnese, pour qui il fit les
miniatures de l'*Officium Virginis* (New York, Pierpont
Library), achevé en 1546, et le *Lectionnaire Townley* (New
York, Public Library, 1550-1560). Clovio fréquenta aussi la
cour de Hongrie (1523-1526) et celle de Cosimo I de'
Medici à Florence (1551-1553). Il représente une référence
essentielle pour certains développements de la 'maniera',
en particulier pour les artistes qui firent carrière à la cour
de Rodolphe II de Prague, comme Bartolomeus Spranger.

CMG

Giulio Clovio
57 Conversion de saint Paul

Plume, encre brune, quelques touches de gouache blanche, sur traces
de pierre noire; 280 × 435 mm
Pliure médiane verticale
Londres, British Museum, 1846-7-13-322

PROVENANCE J. Richardson (L. 2184); Sir Thomas Lawrence
(L. 2445); S. Woodburn, vente, Londres, 5 juin 1860, n° 272; Thomas
Phillipps; Phillipps-Fenwick.

BIBLIOGRAPHIE Popham 1935, p. 50; Bierens de Haan 1948,
n° 103; Visani 1971, p. 126; Cionini Visani & Gamulin 1980, p. 90,
repr. coul. p. 91; Gere & Pouncey 1983, I, p. 59, n° 71; II, pl. 66;
Gerszi 1993, pp. 26 et 30, n. 11.

Cette étude est un des rares exemples certains de dessin au
lavis réalisé par Clovio. Ainsi qu'il a été reconnu au siècle
dernier,[1] elle a servi à la gravure de Cornelis Cort qui porte
le nom de Clovio et la date de 1576 (cat. 58). La gravure
(368 × 495 mm), dans le même sens que le dessin, présente
peu de variantes par rapport à celui-ci, mis à part
l'adjonction de plusieurs *putti* dans la nuée céleste. Les
bords du dessin ont été coupés, d'où la légère différence
des mesures. Cort diffusa plusieurs compositions de
l'artiste, décédé le 3 janvier 1578, protégé du cardinal
Alessandro Farnese, en son palais de la Cancelleria.[2] Auprès
du cardinal, Clovio joua un rôle central pour la circulation

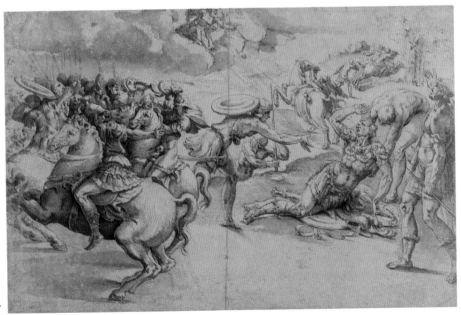

57

des idées et des modes esthétiques. Il collectionna les œuvres des paysagistes flamands (Pieter Bruegel, Jan Soens, 'Adriano Fiammingo') et légua ses dessins à un Flamand, Maximilien Monceau.[3] Ce n'est certainement pas un hasard si la *Conversion de saint Paul* fut copiée par Bartholomeus Spranger (cat. 195), qui, lorsqu'il séjourna à Rome, fut présenté au cardinal Farnèse par Clovio. De passage à Paris en 1566, le jeune artiste avait été accueilli par un peintre du nom de Marco, bien établi comme peintre de la reine, «qui était resté longtemps à rome avec Giulio Clovio».[4] Comme le rappela récemment Teréz Gerszi, dès sa jeunesse, en Italie, Spranger eut l'habitude de copier des idoles en les interprétant de manière personnelle.[5]

Le style du dessin de Clovio est redevable à celui de Francesco Salviati, qui, en 1545, avait fourni lui aussi le modèle d'une gravure sur le même thème.[6] Selon Vasari, c'est à Clovio (et à Annibale Caro), que Salviati dût la commande de la décoration de la chapelle du palais de la Cancelleria. Le dessin de sa main, dont le piètre état de conservation est sans doute dû à son utilisation matérielle par le graveur Enea Vico,[7] porte une attribution traditionnelle erronée à Clovio. La version salviatesque fut diffusée en Belgique.[8]

Le nom de Clovio est aussi attaché à celui du Greco, qu'il assista dans des débuts à Rome, en 1570. Il est curieux que le succès de *Conversion de saint Paul*, image aisément véhiculée par la gravure de Cort, soit aussi attesté par l'interprétation assez fidèle qu'en donna un peintre grec.[9]

CMG

1 Catalogue de la vente Lawrence-Woodburn.
2 Golub 1980, p. 126.
3 Monbeig Goguel 1988, n. 25, 26, 27, 61.
4 Baldinucci 1681-1728 (éd. Ranucci 1845-1847), III, p. 161.
5 Sur Clovio et une version nordique, peut-être par Spranger, de l'*Enlèvement de Ganymède* de Michel-Ange, conservé à Malibu, Getty Museum, voir Meloni Trkulja 1983, pp. 97-98, repr.
6 Version peinte à Rome, Palazzo Doria; voir Monbeig Goguel 1978, pp. 20-21, fig. 23 et 25; Costamagna 1994, pp. 120-125, fig. 1, 2 et 5.
7 Florence, Uffizi, inv. n° 324 s. Voir Monbeig Goguel 1988, p. 45, n. 35),
8 Majolique de l'atelier de Guido Andries, à la Vleeshuis d'Anvers, inv. n° AV 1517. Monbeig Goguel 1978, p. 20, fig. 24.
9 Burghley House, inv. n° 31. Cliché Courtauld Institute of Art, B 57/1431.

Gravure 368 × 495 mm
Edité par Lorenzo Vaccari, 1576
Premier état sur quatre
Inscriptions: en bas à gauche: *C. Cort fe.*; en bas à droite: *Don Julius Clovius Ilircus inv.* / *Romæ Laur[entiu]s Vacar[ius] formis* / *1576*
Rotterdam, Museum Boymans-van Beuningen, inv. n° L 1962/4

BIBLIOGRAPHIE Bierens de Haan 1948, pp. 111-113, n° 103; Hollstein, v, p. 51, n° 103; Illustrated Bartsch, LII, p. 124, n° 103; M. Sellink, in [Cat. exp.] Rotterdam 1994, pp. 165-167, n° 58.

Cornelis Cort a fréquemment réalisé des gravures d'après les œuvres du miniaturiste Giulio Clovio. D'origine croate, celui-ci travailla toute sa vie pour les hauts dignitaires ecclésiastiques. Immédiatement après son arrivé à Rome à la fin de 1566, après avoir travaillé un an pour Titien à Venise, Cornelis Cort se mit à graver les projets de Clovio. Leur collaboration dura jusqu'à la mort de Cort en 1578[1].

Clovio livra à Cort différents dessins qui semblent tous se rapporter à ses miniatures. Ainsi, le projet pour *La Conversion de Paul* s'inspire-t-il d'une miniature du manuscrit dit de Soane, un commentaire illustré sur des épîtres de Paul aux Romains, réalisé pour le cardinal Grimani vers 1535. Plus de trente plus tard, Clovio tira de cette miniature une étude détaillée destinée à la gravure.[2] Cort a suivi dans les grandes lignes ce modèle, mais il y a apporté à différents endroits des changements frappants. Ainsi a-t-il ajouté des *putti* dans le ciel autour du Christ et le groupe des soldats surpris diverge-t-il par certains détails. De plus, les contrastes d'ombre et de lumière, si significatifs pour l'histoire de Paul, ressortent mieux dans la gravure. On ne peut toutefois déterminer qui fut à l'origine de ces changements. Quoi qu'il en soit, l'effet dramatique du sujet s'y fait mieux valoir que dans le dessin original de Clovio.

Ainsi qu'on peut le lire dans le livre des Actes des Apôtres, (9: 1-19), Paul – ou Saül – est un haut fonctionnaire qui prend activement part à la persécution des disciples de Jésus. Lorsqu'il accompagne un convoi de soldats sur le chemin de Damas, une lumière éblouissante apparaît à l'horizon. Aveuglé, Paul tombe par terre et Jésus lui parle du haut du ciel. Pendant trois jours, le malheureux ne voit plus rien jusqu'à ce qu'Ananias le guérisse miraculeusement. Dès lors, Paul devient un apôtre de la foi. Il sera martyrisé à Rome. Au premier plan à droite, on

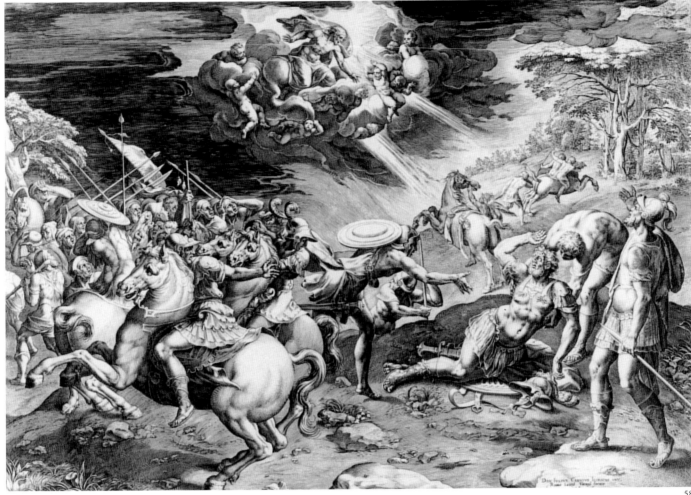

58

voit le moment où Paul, tombé de son cheval, tente en vain de se protéger les yeux de la lumière surnaturelle. Autour de lui règne le chaos: les compagnons de Paul, pris de panique, fuient de tous les côtés et, à l'arrière-plan, son cheval se cabre. Le ciel à gauche est complètement obscurci; l'apparition du Christ n'en paraît que plus dramatique. L'effet des contrastes d'ombre et de lumière renvoie à d'autres gravures de Cort, tel *Le martyre de saint Laurent* d'après Titien.

MS

1 On ne sait pas avec certitude comment Clovio est entré en contact avec Cort. Il est probable qu'une recommandation du savant liégeois Domenicus Lampsonius a pu intervenir en sa faveur, ainsi que cela avait déjà été le cas auprès de Titien. Une lettre de Lampsonius à Clovio dans laquelle il recommande vivement Cort est conservée. Mais elle date du 9 décembre 1570, alors que Clovio et Cort avaient déjà eu l'occasion de travailler ensemble. Voir: Bierens de Haan, 1948, p. 230 et Como, 1930, pp. 180-183.
2 Ce manuscrit tient son nom du Soane Museum à Londres où il est conservé; voir: Cionini Visani, 1971, pp. 125-128. Le dessin se trouve au Cabinet des dessins du British Museum à Londres (cat. 57). Il est intéressant de noter que Bartholomeus Spranger, qui se trouvait à Rome au même moment que son compatriote Cort, a réalisé un tableau d'après ce dessin. Pour le tableau à la Pinacothèque ambrosienne à Milan, voir: Cionini Visani 1971, fig. 172.

Jacob Cornelisz Cobaert
dit Cope Fiammingo

? 1530/35-1615 Rome

Cobaert naît en 1530 ou peut-être en 1535[1] dans une localité inconnue des Flandres. Entre 1552 et 1555, il parvient à Rome et entre rapidement comme aide dans l'atelier de Guglielmo della Porta. Giovanni Baglione, son biographe, nous mentionne quelques-unes de ses œuvres: un groupe de plaquettes avec des scènes tirées des *Métamorphoses* d'Ovide et une *Pietà* pour laquelle il réalise aussi des modèles.[2] Son activité est néanmoins mal connue et une bonne part de ses œuvres n'ont pas encore été identifiées. Il est également difficile de juger de son degré d'autonomie de sculpteur par rapport à son maître. Après la mort de Della Porta (1577), Cobaert reste dans son atelier et semble continuer à réaliser de petites sculptures. Il obtient ensuite la protection du cardinal Matteo Contarelli, ce qui lui vaut la commande du *Saint Matthieu et l'ange* pour l'autel de la chapelle de famille à Saint-Louis-des-Français.[3] Le contrat est renouvelé par l'héritier du cardinal, Virgilio Crescenzi.[4] Cependant, Cobaert n'avance dans son travail qu'à grand-peine, le faisant alterner avec d'autres œuvres de petites dimensions, ainsi qu'en témoignent les documents. Le *Saint Matthieu* sera finalement refusé (1602). Il semble avoir été également membre de l'Académie de Saint-Luc.[5] Il meurt à quatre-vingts ans, en avril 1615, et est enterré dans l'église Santa Maria in Campo Santo teutonico.[6]

MGB

1 Gramber 1964, p. 17.
2 Baglione 1642, pp. 100-101.
3 Röttgen 1965, pp. 47-68.
4 Bertolotti 1880, p. 381.
5 Missirini 1823, p. 463; Hoogewerff 1913, pp. 358-385.
6 Hoogewerff 1913, p. 253.

Jacob Cornelisz Cobaert
59 Vierge et Christ mort soutenu par Nicodème

Ivoire, 32 cm
Rome, Musée national de Palazzo Venezia (inv. 13185)

Bon état de conservation. Quelques marques sombres causées par l'évaporation de l'acide pyrogallique du bois d'ébène sont visibles à l'arrière des figures. La tête et le bras droit de la Vierge ont été restaurés.

Le groupe se compose de la figure de la Vierge assise et prête à soutenir le corps de son fils que Nicodème porte avec un effort visible. Il était certainement complété par une croix en bois d'ébène (perdue) qui devait être insérée dans un socle.

L'iconographie dérive clairement de deux prototypes

59

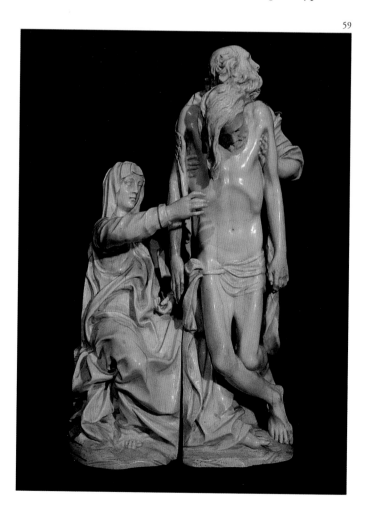

144

Wenzel Cobergher

Anvers 1557 (1561?)-1635 Bruxelles

différents de Michel-Ange: la *Madone* de Bruges et la *Pietà* de Palestrina. Des références communes à la sculpture de l'époque s'y retrouvent, surtout grâce à l'intermédiaire de l'aide de Guglielmo Della Porta qui était un admirateur inconditionnel du grand maître. La composition se développe en hauteur d'après les schémas du dessin de Frère Guglielmo, tandis qu'une influence de Michel-Ange au niveau de la manière se révèle dans le modelé sinueux des barbes et des cheveux. Certaines caractéristiques rapprochent l'ivoire du *Saint Matthieu*: les profils de l'Évangéliste et de Nicodème sont semblables par leur caractérisation insistante. L'opposition du corps dépéri du Christ par rapport à l'ample drapé de la Vierge que sillonnent de larges plis, rappelle la figure tourmentée de l'Évangéliste dont bras et jambes sont enveloppés d'un drapé abondant, mouvementé et enroulé sur lui-même. Cette singulière puissance d'imagination expressive et déformante, et en cela résolument maniériste, trouve un parallèle uniquement dans l'œuvre d'un contemporain de Cobaert, Tommaso Della Porta le Jeune, auteur de la *Déposition* pour l'Archiconfrérie de San Carlo al Corso. Semblables sont dans celle-ci le recours à de puissants clairs-obscurs, les creux profonds et la manière de pénétrer dans la matière, au point de la décharner et de lui ôter tout sens du volume. Dans les deux cas, les figures sont allongées, presque irréelles, témoignages d'une culture maniériste nordique qui dépasse le sens de l'inertie perceptible, en revanche, dans le langage de Guglielmo Della Porta.

L'attribution de cet ivoire à Cobaert ne trouve pas de confirmation dans des documents y ayant trait directement. Elle a cependant été transmise par la tradition dans l'histoire de la famille Patrizi, propriétaire de l'œuvre jusqu'en 1987. Il pourrait s'agir, mais le conditionnel est de rigueur, du «groupe d'ivoire et du Crucifix» qui apparaît dans quelques inventaires du XVIIIᵉ siècle: l'œuvre y est décrite dans «la chambre où dort maintenant Sig. March. Francesco».[1]

MGB

1 ASV, Fonds Patrizi, Lettre B, Tome 437, pos. 24, mars 1770.

En 1573, c'est dans sa ville natale que le peintre devient élève de Maarten de Vos; en 1579, il séjourne à Paris, probablement en raison de dissensions de caractère religieux. En 1580, on le retrouve chez Cornelis de Smet à Naples où il reste jusqu'en 1598, et où il remporte un franc succès grâce à quelques œuvres significatives: les toiles pour San Domenico Maggiore, Santa Caterina a Forniello et Santa Maria di Piedigrotta. On lui a récemment attribué le retable de l'église Santa Maria di Costantinopoli représentant de façon très réaliste le Martyre de Saint Barthélémy.[1] A Naples, Cobergher contribue à favoriser la peinture sur toile par rapport à celle sur panneau qui y était encore très répandue. En 1598, il s'établit à Rome et en 1599, il épouse en secondes noces la fille de son associé, Jacob Francaert. Celui-ci, collectionneur d'objets d'art et d'antiquités, est à la fois marchand et antiquaire. A Rome, le peintre se lie d'amitié avec Balthazar Lauwers, Paul Bril et Frans van de Casteele. Il rentre à Anvers une première fois en 1600 et y reste jusqu'à la fin de l'an 1602 pour y régler la succession de sa mère.

Au mois de mai 1603, il est de retour à Rome, mais pour peu de temps: il s'installe ensuite définitivement aux Pays-Bas où, appelé par les Archiducs, il deviendra architecte, ingénieur et peintre de la cour. Dans une lettre évoquée par Plantenga il apparaît qu'en se basant sur l'étude des monuments de Rome, de Naples et des champs Phlégréens, l'artiste avait élaboré un traité sur la théorie de l'architecture dans l'Antiquité qui n'a jamais été publié.

MRN

1 Leone de Castris 1991, fig. p. 95.

BIBLIOGRAPHIE Plantenga 1926, pp. 262-283; Bodart 1970, I, pp. 25-36; Leone de Castris 1991, pp. 85-106 et registre de documents pp. 323-324.

Wenzel Cobergher
60 Saint Sébastien préparé pour le martyre

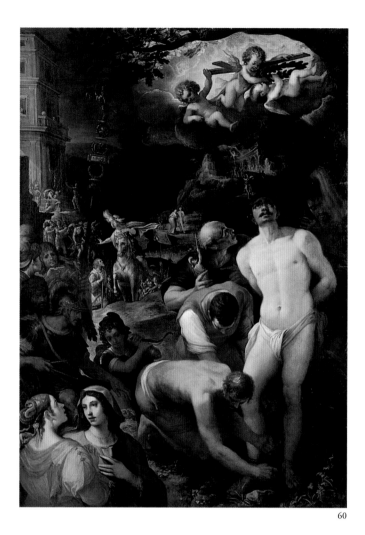

60

Huile sur toile, 288,5 × 207,5 cm
Nancy, Musée des Beaux-Arts, inv. 92

BIBLIOGRAPHIE Descamps 1753-1764, I, p. 206; V** 1759, p. 19; Siret 1848, IV, col. 215; Van den Branden 1883, p. 595; De Wit 1910, p. 5-8; Saintenoy 1923, pp. 218-219; Plantenga 1926, p. 288; Fokker 1930-1931, I, p. 170; De Maeyer 1955, p. 200; Bodart 1970, I, p. 35; Pétry 1989, pp. 5, 43; Leone de Castris 1991, repr. p. 96.

Cette œuvre fut envoyée par l'artiste en 1599 à la Guilde des arbalétriers à Anvers où elle fit grande impression. De la nuit du premier au deux janvier 1601, un vandale endommagea la partie inférieure gauche de la toile. Selon certaines sources du XVIIe siècle,[1] celle-ci fut alors renvoyée en Italie pour y être restaurée par le peintre lui-même, mais cette information est peu vraisemblable. En 1794, la toile fut emportée par les révolutionnaires français et confiée au Musée de Nancy en 1803.[2]

Le saint Sébastien offre une composition décentrée qui représente des épisodes divers et témoigne d'un sens aigu de la narration. La répétition de la figure centrale et les épisodes secondaires, que la scène du martyre dans l'amphithéâtre, soulignent le déroulement du récit. Le choix de représenter toute l'histoire du saint sans se limiter à l'épisode dramatique du martyre trouve son origine dans la tradition de la peinture flamande et apparaît dans plusieurs œuvres de Cobergher. Cette fois, cependant, la disposition des épisodes ainsi que les thèmes du tableau pourraient s'inspirer de l'intérêt que l'artiste porte à l'archéologie. Le déroulement des événements peut rappeler celui des colonnes de Trajan et d'Antonin, qui se trouvaient au centre de l'attention des artistes de Rome après l'aménagement réalisé par Domenico Fontana sur ordre du pape Sixte V. Les indications archéologiques les plus explicites, comme l'emblème de Rome, l'idole, l'amphithéâtre à l'arrière-plan pourraient faire partie de cette volonté de récupération visant à une meilleure description du sujet.

Le groupe du saint Sébastien entouré par ses bourreaux constitue le centre compact autour duquel évolue la composition, qui s'équilibre harmonieusement et s'apparente ainsi à la *Résurrection du Christ* de la chapelle Carafa de San Domenico Maggiore.[3] Dans d'autres œuvres comme les peintures de saint Pierre à Aram ou de sainte Marie di Piedigrotta, apparaît clairement une discontinuité dans la composition, due sans doute aux interventions plus importantes de Francaert.

Hieronymus Cock

Anvers vers 1500/25-1570 Anvers

L'œuvre de Nancy présente une richesse dans le traitement superficiel des incarnats, une tension sentimentale dans l'expression des visages et des corps qui révèlent l'héritage de Maarten de Vos au même titre que le *Martyre de saint Barthélémy* à Santa Maria di Costantinopoli.

MRN

1 La tradition selon laquelle la toile aurait été ramenée en Italie en vue de sa restauration est rapportée par Descamps 1753-1764, I, p. 206; V** 1759, p. 19 et plus tard par De Wit 1910, pp. 6-8.
2 Une copie perdue est citée par Van den Branden 1883, p. 595, n. 1 et l'autre, réalisée par Jacques 1 Herreyns (1643-1732) se trouve dans l'église Sainte-Catherine à Hoogstraten; ces deux copies sont citées par Bodart 1970, I, p. 35, n. 2.
3 Leone de Castris 1991, pp. 92, 96 (fig.), 104, n. 50, estime que la *Résurrection* est la plus ancienne des œuvres réalisées par Cobergher à Naples, mais ses liens avec le saint Sébastien de Nancy font penser que le tableau doit être plus tardif.

Hieronymus était le fils du peintre Jan Wellens de Cock, qui exécuta aussi quelques gravures sur bois, et le frère du peintre de paysages Matthijs Cock. Il fut le plus important éditeur d'estampes de son époque aux Pays-Bas. Par les innombrables gravures et eaux-fortes éditées dans sa maison prospère 'De Vier Winden' à Anvers, il a fortement contribué à la connaissance des compositions d'artistes italiens tels que Raphaël et Bronzino et d'artistes des Pays-Bas parmi lesquels Pieter Bruegel, Frans Floris, Matthijs Cock et Hans Bol. Il publia en outre des cartes des régions d'Italie et des gravures de ruines romaines. Grâce à ses contacts avec l'étranger et aux séjours qu'il fit, notamment à Venise, ces gravures connurent une diffusion internationale. On suppose que Cock a pu aller à Rome entre 1546, date à laquelle il fut inscrit à la Guilde Saint Luc à Anvers avec d'autres fils de peintres, et 1548, première date pour une série de gravures éditées par lui et qui marquèrent le début de sa carrière d'éditeur à Anvers. Il n'y a pas de document attestant que Cock a visité la Ville Eternelle mais cette assertion est rendue possible par les dessins et les gravures de ruines romaines exécutées par Cock et le fait que ses activités d'éditeur semblent suivre l'exemple d'Antonio Salamanca et Antonio Lafrery, éditeurs de gravures à Rome.

BWM

BIBLIOGRAPHIE Riggs 1977.

Hieronymus Cock
61 Ruine avec porte et personnages

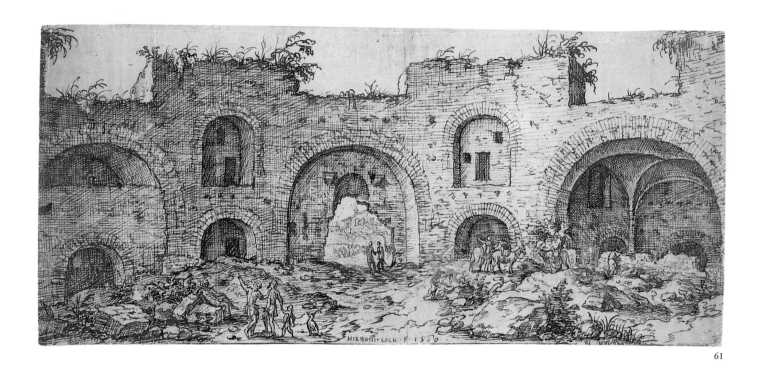

61

Plume et encre brune sur papier brunâtre; 235 × 523 mm.
Au milieu en bas: *Hieroni.Cock. F 1550*
Cambridge, Fitzwilliam Museum, inv. n° PD.242.1963

PROVENANCE P. et D. Colnaghi, juillet 1936; Sir Bruce Ingram
(L. 1405a)

BIBLIOGRAPHIE Arndt 1966, p. 211; Lugt 1968, p. 48, sous n° 160;
Mielke 1975, pp. 109-110, sous n° 135; Riggs 1977, pp. 34-35, 236,
n° D I, fig. 3; M. Wolf, [Cat. exp.] Washington-New York 1986-1987,
p. 107, n° 32, repr.

Trois dessins à la plume de ruines romaines, de style
identique mais d'un format plus petit, sont des dessins
préparatoires de Cock pour les gravures de la série
innovatrice qu'il publia en 1551, *Praecipua Aliquot Romanae
Antiquitatis Riunarum Monimenta* ... (voir cat. 62). Deux
de ces dessins portent, tout comme la feuille de
Cambridge, la date 1550.[1] Les hachures parallèles et croisées
dans ces trois feuilles d'Edimbourg, qui présentent des
analogies concluantes avec la manière du dessin de
Cambridge, semblent tenir compte du medium graphique
à travers lequel les dessins ont été traduits. Il n'y a pas
d'estampe connue où figurent les ruines de notre feuille,

mais le revers en est bien noirci pour transférer la
représentation sur la plaque de cuivre comme c'est le cas
pour l'une des feuilles d'Edimbourg.[2] Sur la base du style,
de la date et de la technique d'exécution, il est clair que
notre dessin était donc aussi destiné à une reproduction
graphique et a dû plus ou moins voir le jour en relation ou
en analogie avec les autres feuilles.

D'après Riggs, la végétation stéréotypée qui pousse sur
les ruines et la présence de petits personnages sur celles-ci
indiquent que les dessins n'ont pas été faits sur place mais
ont été réalisés d'après d'autres matériels de
documentation. A l'encontre de cette affirmation, on
trouve les mêmes éléments dans bien des feuilles réalisées
in situ. Cependant, étant donné que Cock a publié
beaucoup d'estampes en 1550 et, probablement pour cela
n'était pas à Rome cette année-là, les quatre dessins sont
probablement tous faits pour servir directement à
l'estampe, sur la base du matériel documentaire de Cock
lui-même, ou d'autres.

Suivant ce que pense Riggs, la date effacée (1546?) sur la
plaque qui représente la *Cinquième vue du Colisée* est peut-
être celle du dessin sur lequel l'eau-forte se base; elle aurait

été effacée par Cock après qu'il ait décidé d'inclure sur les plaques la date des eaux-fortes mêmes. Pour Riggs ceci est un argument supplémentaire pour supposer que ce dessin disparu a pu être fait à Rome et que les feuilles datées 1550 n'ont été dessinées que pendant le processus préparatoire des eaux-fortes.

BWM

1 Andrews 1985A, inv. n°ˢ D 1033, D 1034, D 1035, fig. 122-124 (le premier et troisième dessin avec la date 1550).
2 Andrews 1985A, inv. n° D1034; voir aussi H. Bevers, in [Cat. exp.] Cologne-Vienne 1992-1993, p. 492, n° III.1, repr.

62

Hieronymus Cock
62 Le Septizonium et les palais de Septime Sévère sur le flanc sud du Palatin

Eau-forte, 204 × 282 mm
En haut à gauche lettre d'ordre: L; en haut à droite: *Ruinarum Palatiis maioris cum parte septizony Prospectus 3*; en bas à droite: *Hironimus Cock Fecit 1550*
Rotterdam, Museum Boymans-van Beuningen, inv. n° BdH 12984

BIBLIOGRAPHIE Hedicke 1913, I, pp. 332-333; Hollstein, IV, p. 183, n° 34; K. Oberhuber, in [Cat. exp.] Vienne 1967-1968, n° 10; Franz 1969, I, p. 146; Riggs 1977, p. 259. n° 13, repr.; Bonner, in [Cat exp.] Providence 1978, pp. 32-33, n° 11, repr.; Grelle, in [Cat. exp.] Rome 1987, p. 43, n° I 9.

EXPOSITIONS Vienne 1967-1968, n° 10; Providence 1978, n° 11; ome 1987, n° I.9.

D'après l'inscription sur le frontispice, la série *Praecipua Aliquot Romanae Antiquitatis Ruinarum Monimenta vivis prospectibus ad veri imitationem designata*, composée de 25 estampes, vit le jour à Anvers en mai 1551.[1] En 1561 Cock fit graver sans titre une nouvelle série de douze planches d'autres ruines, à peu près de même format que la série précédente.[2] L'année suivante, il lança sur le marché l'*Operum antiquorum romanorum hinc inde per diversas Europae regiones exstructorum reliquiis ac ruinas...libellus*, 21 planches de format plus réduit.[3]
Dix gravures de la série de 1551 montrent différentes vues du Colisée,[4] quatre le Palatin et les autres sont consacrées à d'autres ruines, parmi lesquelles les thermes de Dioclétien et de Caracalla.

Cette série précoce exerça une grande influence même en dehors des Pays-Bas: non seulement c'était la première grande série de gravures consacrées principalement aux ruines d'édifices antiques avec seulement une vue de la ville de Rome, mais la qualité des gravures était supérieure. En 1554-1555 et/ou en 1560 Jacques Androuet du Cerceau publia une série de copies plus petites, orientées de la même manière, et en 1561 le graveur de Vicence Battista Pittoni exécuta sa propre série de copies avec l'orientation inverse.[5] Les peintres au nord et au sud des Alpes, parmi lesquels Lambert van Noort (1556, cat. 146) et Paul Véronèse dans ses fresques de paysage à la Villa Maser (au début des années soixante du XVIᵉ siècle) empruntèrent des motifs à la série de Cock.[6] En 1582 les estampes de Pittoni d'après Cock servirent d'illustrations au livre de Vincenzo Scamozzi *Discorsi sopre l'Antichità di Roma*, qui fut édité à Venise.[7]
Trois des eaux-fortes de la série de 1551 furent préparées par des dessins de Cock lui-même (voir cat. 61). L'on ne sait s'il en fut de même pour les autres eaux-fortes de Cock et si les dessins de Cock étaient basés sur sa propre expérience ou sur d'autres modèles.
Ainsi que le fait remarquer Riggs, les ruines à droite sont vues du même endroit que sur un dessin anonyme dans les albums de Berlin, attribué au dénommé 'Anonyme A'.[8] Ce

Hieronymus Cock
63 L'île du Tibre avec le Ponte dei Quattro Capi

dessin dénote une certaine parenté stylistique avec les dessins de Hieronymus Cock et de son frère Matthijs.[9]

Par rapport à la feuille de Berlin, l'espace entre le Septizonium et les autres édifices semble moins grand sur l'eau-forte de Cock. Contrairement à ce que l'on a affirmé, le côté gauche de la gravure ne relève pas seulement de la fantaisie.

A gauche, le Circus Maximus, le campanile de l'église Santa Maria in Cosmedin et le temple rond de Vesta, en partie en tout cas, sont rendus fidèlement. Une autre caractéristique de Cock est qu'il replace les éléments architectoniques dans un environnement paysager, même si celui-ci n'est pas toujours conforme à la réalité; dans le cas présent notamment, il occupe une place importante.

Paul Véronèse utilisa les édifices du palais de Septime Sévère, sur le côté droit de la gravure de Cock, pour une de ses fresques de paysage dans la Sala del Tribunale dell'Amore à la Villa Maser.[10]

BWM

1 Riggs 1977, pp. 256-266, n[os] 1-25.
2 Riggs 1977, pp. 296-299, n[os] 98-109.
3 Riggs 1977, pp. 299-303, n[os] 110-130.
4 Cf. aussi Riggs 1977, p. 259, sous n° 11, p. 260, sous n° 17 et p. 264. L'auteur observe qu'en plus des huit eaux-fortes dont l'inscription précise qu'il s'agit du Colisée, celui-ci est également le monument principal sur deux autres estampes de la série.
5 Pour les séries de Du Cerceau et Pittoni, voir F. Bonetti, in [Cat. exp.] Rome 1987, pp. 33-34.
6 Turner 1966, pp. 208-209; Oberhuber 1968, pp. 207-224.
7 Voir l'édition avec introduction de L. Olivato, Milan 1991.
8 Egger 1911-1931, I, pp. 43-44, fig. 94. Voir cat. 115 pour la reproduction par Heemskerck du Septizonium et l'histoire ultérieure de l'édifice.
9 Pour les dessins de Matthijs Cock, voir Boon 1992, pp. 87-91, n° 54. A propos de ses peintures, Gibson 1989, p. 34-35.
10 Oberhuber 1968, p. 211, fig. 165, 166.

63

Eau-forte, 227 × 324 mm
En haut à gauche: *Pontis nuc quatuor capitum, olim Fabricii, prospectus*; en haut à droite lettre d'ordre: *z*; en bas à droite: inversé: *H. Cock 1550*
Amsterdam, Rijksmuseum, Rijksprentenkabinet

BIBLIOGRAPHIE Hedicke 1913, pp. 332-333; Hollstein, IV, p. 183, n° 46, repr.; Riggs 1977, p. 263, n° 25, repr.; Bonner, in [Cat. exp.] Providence 1978, pp. 32-33. n° 12, repr.

Ceci est la dernière gravure de la série de Cock *Praecipua Aliquot Romanae Antiquitatis Ruinarum Monimenta …* de 1551 (voir cat. 62) et la seule sur laquelle n'apparaissent pas des ruines classiques mais une vue de ville avec des édifices plus récents. Tout comme sur un dessin de l'Anonyme Fabriczy' à Stuttgart, le port et la ville sont vus en aval depuis la rive gauche du Tibre.[1] A côté du pont à droite, on voit la tour attenante au palais Caetani, derrière elle le couronnement du campanile de l'église San Bartolomeo in Isola. Plus à droite, nous voyons les vestiges et le campanile de San Giovanni Calibita et les vestiges du cloître tout proche des religieuses bénédictines qui ne semblent plus figurer sur le dessin de l'Anonyme Fabriczy'.

La gravure a son importance du fait qu'elle est le précurseur de vues plus tardives du Tibre, qui se retrouvera régulièrement par la suite dans les vues de ville réalisées par des artistes du Nord.

BWM

1 Egger 1911-1931, II, pp. 36-37, fig. 59.

Hieronymus Cock, d'après Matthijs Cock (?)
64 Paysage avec Céphale et Procris

64

Eau-forte, 220 × 307 mm
Inscriptions: à droite: *H COCK EXCV. 1558*; à gauche: *Cephalus procrim sagitta transfigit*
Amsterdam, Rijksmuseum, Rijksprentenkabinet, inv. n° RP-P-1904-3657

BIBLIOGRAPHIE Hollstein, IV, p. 179; Franz 1969, pp. 146-147, fig. 178; Riggs 1972, pp. 273-279, n° 46; Gibson 1989, p. 35.

Cette eau-forte fait partie d'une suite de treize paysages servant de cadre à des scènes mythologiques ou bibliques. L'épisode représenté ici est tiré des *Métamorphoses* d'Ovide (VII, v. 668-682). La page de titre de la suite précise que celle-ci a été exécutée par Hieronymus Cock et éditée par son officine, les Quatre Vents, en 1558. L'une des planches, dont la seule épreuve connue est de médiocre qualité, semble avoir été très tôt supprimée du tirage. Les douze restantes sont probablement celles que Van Mander mentionne dans son *Schilder-boeck*, attribuant la paternité des modèles à Matthijs Cock, le frère de Hieronymus. On admet qu'effectivement, l'éditeur a fait usage de vieux dessins laissés par son frère, décédé quelques dix ans plus tôt. La confrontation de deux gravures de la suite avec leurs modèles supposés montre qu'il les a adaptés avec une relative liberté. Le modèle de la présente gravure ne nous est pas parvenu, et il serait téméraire de prétendre discerner, dans cette composition, l'apport respectif des deux frères.

On ne sait si Matthijs Cock a fait le voyage d'Italie, mais il était, comme Hieronymus, acquis aux innovations artistiques de la Renaissance; c'est lui qui les aurait introduites dans l'art du paysage flamand, écrit Van Mander. Comparés aux œuvres de ses prédécesseurs, les dessins qui lui sont attribués témoignent en effet d'un progrès dans le rendu spatial, plus cohérent, et dès lors plus crédible.

DA

1 Van Mander 1604, fol. 232.

Pieter Coecke

Alost (Aelst) 1502-1550 Bruxelles

Pieter Coecke
65 Vision d'Ezéchiel

Au dire de Van Mander, Pieter Coecke s'est formé dans l'atelier de Bernard Van Orley à Bruxelles et a fait le voyage d'Italie et de Rome avant d'aller s'installer à Anvers. Il est mentionné dans cette ville en 1527 comme franc-maître, mais a dû s'y marier au plus tard au début de 1526, de sorte que son voyage en Italie a dû avoir lieu autour des années 1524-1525. Par sa femme, qui était la fille de Jan van Dornicke, avec qui est identifié maintenant le Maître de 1518, Coecke a hérité d'un grand atelier de peinture et a eu une nombreuse production. Celle-ci, de qualité inégale, pose des problèmes d'autographie et de chronologie étant donné qu'aucun tableau connu de l'artiste ne porte de signature ni de date. On considère comme point de départ pour la reconstruction de son œuvre le triptyque de la *Descente de croix* de Lisbonne, mentionné comme étant de sa main dans un document de 1585, mais il doit remonter aux années 1540 et trahit l'intervention d'un aide dans les volets. Les dessins que Coecke a fournis pour les gravures des *Mœurs et fachons de faire de Turcz* (voir cat. 68) suite au voyage qu'il a fait à Constantinople en 1533 ont été publiés vingt ans plus tard par Mayken Verhulst, sa deuxième épouse (qui lui a donné la future femme de Pieter Bruegel). L'artiste a exécuté aussi des modèles pour le vitrail et pour plusieurs suites de tapisseries (notamment histoires de saint Paul; *Péchés capitaux*, pour lesquels est conservé un dessin préparatoire portant la date de 1537; histoires de Josué; probablement aussi histoires de la Création et histoires de Vertumne et Pomone, attribuées erronément à Jan Vermeyen). Coecke a eu également une activité importante dans le domaine de l'édition.

ND

BIBLIOGRAPHIE Marlier 1966.

Huile sur bois, 91 × 68 cm
Munich, Bayerische Gemäldesammlungen, inv. n° 27

PROVENANCE Kurfürstliche Galerie, Munich.

BIBLIOGRAPHIE Friedländer 1922, pl. 10; Winkler 1924, p. 277; Baldass 1929-1930, p. 218; Friedländer, XII, 1935, éd. angl. 1975, p. 105, pl. 83; Krönig 1936, p. 51; Marlier 1966, p. 283, fig. 224.

Attribué d'abord à Bernard van Orley par Friedländer, donné ensuite à Jan van Scorel par Winkler, le tableau a été rendu à Pieter Coecke par Baldass. Il est inspiré de celui de Raphaël aujourd'hui à la Galerie Pitti à Florence représentant *L'Eternel assis au milieu de nuages sur les symboles des quatre Evangélistes et entouré d'anges*, selon la vision d'Ezéchiel. L'œuvre témoigne donc de l'intérêt que Coecke a dû porter en Italie au Raphaël des dernières années romaines, mais ce n'est pas une copie, loin de là: l'artiste a modifié chacun des éléments de la composition, remplaçant notamment la figure de l'Eternel par celle du Christ, qui ouvre les mains pour en montrer les plaies, et augmentant considérablement les dimensions du modèle (qui ne dépasse pas 40 × 30 cm). Il a surtout renoncé au caractère immatériel et visionnaire que Raphaël lui avait conféré. Alors que dans le prototype les figures apparaissent comme coupées du monde dans une gloire de lumière dorée, Coecke récupère la dimension terrestre en cernant le groupe d'une frange de nuages (inspirée des gravures de Dürer) et en le situant au-dessus d'un vaste paysage. Son rendu réaliste (noter la précision du ruban qui ferme le vêtement du Christ à l'encolure) et la gamme froide de ses couleurs s'inscrivent dans la tradition de Van Orley.

D'une haute qualité picturale, l'œuvre semble en grande partie autographe, mais il n'est pas impossible qu'un aide soit intervenu dans l'exécution des chérubins et du paysage. Les proportions allongées des figures permettent de situer le tableau tard dans la carrière de l'artiste, probablement dans les années 1540, comme le triptyque de Lisbonne.

Une figure semblable du Christ, conçue cependant à partir du tableau de Munich et non plus à partir du modèle raphaélesque, se retrouve dans le Christ de la *Résurrection* du triptyque de Pieter Coecke conservé à la

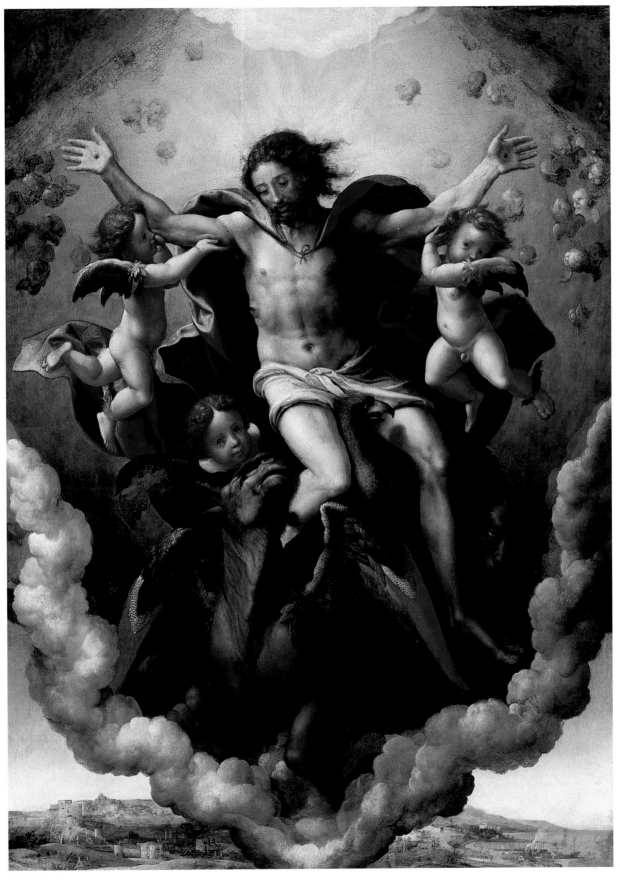

65

Kunsthalle à Karlsruhe ainsi que dans un dessin en relation avec cette œuvre.[1]

Du tableau de Munich il existe une réplique inédite sans les angelots ni le paysage, ayant appartenu à Cosme II de Médicis puis étant apparue dans la vente Pembroke à Wilton House, est conservée aujourd'hui à Mentana (Rome) dans la collection Federico Zeri.

ND

1 Marlier 1966, p. 275, fig. 216, p. 280, fig. 221.

66

Pieter Coecke
66 Adam accusant Eve

Encre brune, plume et lavis sur dessin préparatoire à la pierre noire; retouché au pinceau et à l'encre brune avec des rehauts de gouache blanc ocre; 200 × 265 mm
A droite, dans le bas, inscription à la plume et à l'encre brune: *Mr peter van ael[st] 1540 va[..]*
Au verso, inscription à la pierre noire: *Pieter Coecke van Aelst*
Amsterdam, Rijksmuseum, Rijksprentenkabinet, inv. n° RP-T-1960-83

PROVENANCE Collection N.A. Flinck (L. 959); vente, Londres (Sotheby), 17 février 1960, n° 55.

BIBLIOGRAPHIE Van Regteren Altena 1962, p. 35; Marlier 1966, pp. 303-304; Jaffé 1966, p. 141; Boon 1978, p. 48, n° 132; Orenstein, in [Cat. exp.] New York 1988, pp. 44-45, n° 7.

EXPOSITION New York 1988, n° 7.

Le dessin est à mettre en relation avec une fresque du plafond dit *Volta dorata* au Palais de la Chancellerie à Rome. Illustrant *Adam accusant Eve devant Dieu*, celle-ci a été exécutée sous la direction de Baldassare Peruzzi vers 1519-1520.[1] De légères variantes dans les figures et la présence dans le fond d'un tronc d'arbre à la place des bocages prouvent que Coecke n'est pas parti de la peinture, mais très probablement d'un dessin préparatoire de Peruzzi, artiste qu'il a pu rencontrer lors de son séjour à Rome.

A part quelques éléments de paysage, encore bien visibles du côté droit de la composition, le dessin a été repassé vigoureusement dans une encre plus foncée et à la

gouache par une main que l'on a pu identifier avec celle de Rubens.[2] On sait que celui-ci avait l'habitude d'agir de la sorte sur les dessins des maîtres anciens qu'il avait collectionnés, altérant profondément leur caractère. C'est à Rubens qu'il faut attribuer également l'inscription à la plume avec l'attribution du dessin à Pieter Coecke et la date de 1540, due très probablement à une erreur.[3]

ND

1 Frommel 1967-1968, pp. 93-97.
2 Van Regteren Altena 1962, p. 35; Jaffé 1966, p. 141, qui a été jusqu'à attribuer tout le dessin à Rubens.
3 Pour maintenir cette date, Boon a émis l'hypothèse selon laquelle Coecke aurait fait le dessin quand il travaillait à la publication des traductions de Serlio (qui avait été élève de Peruzzi), mais cette théorie a été déjà écartée par Orenstein, in [Cat. exp.] New York 1988, pp. 44-45.

Pieter Coecke
67 Vue du nouveau Saint-Pierre en construction prise du côté sud-ouest

Plume et encre brune, sur papier blanc; 198 × 408 mm
Verso: ruines du Palatin vues du Cirque Maxime, sanguine
Cité du Vatican, Biblioteca Apostolica Vaticana, collection Ashby,
inv. n° 329

BIBLIOGRAPHIE Ashby 1924, pp. 456-459; Egger 1932, p. 28, pl. 38;
Bodart 1975, p. 113; C.L. Frommel, in [Cat. exp.] Cité du Vatican
1985, pp. 160-161, n° 69; Wolff Metternich 1987, p. 195; Keaveney, in
[Cat. exp.] Cité du Vatican 1988, pp. 57-61; Dacos 1995A.

EXPOSITIONS Cité du Vatican 1985, n° 69; Cité du Vatican 1988.

De la nouvelle basilique, on reconnaît le chœur inachevé
avec le toit provisoire dont on l'avait couvert, le grand arc
décoré de caissons du projet de Bramante et le bras
méridional de celui de Raphaël avec la voûte en plein
cintre également inachevée. Une poulie a été placée à côté
et l'on en devine une deuxième à droite de la coupole; plus
à droite apparaissent le corps et le clocher de la vieille
basilique, la rotonde de Santa Maria della Febbre et, dans
le lointain, le château Saint-Ange.

Attribué par Ashby à Etienne du Pérac, le dessin est
redevenu ensuite anonyme. Pour son rendu précis, qui

relève d'une vision descriptive, on le considérait comme
l'œuvre d'un artiste originaire des Pays-Bas.[1] On a pu
préciser qu'il constitue le seul témoignage connu à l'heure
actuelle sur l'état du chantier de la nouvelle basilique avant
qu'il n'ait été laissé à l'abandon au moment du sac de
Rome, en mai 1527.[2] Cette chronologie a fait prononcer
alors le nom de Jan van Scorel, seul Nordique dont on
connaissait la présence à Rome avant 1527.[3] Mais cette
attribution ne repose sur aucun argument du point de vue
stylistique (cf. le dessin de *Bethléem* [cat. 181], très
différent). Selon l'auteur de cette notice, la feuille peut être
rendue à Pieter Coecke,[4] dont on sait qu'il a séjourné à
Rome avant le début de l'année 1526. De cet artiste est
reconnaissable la manière plus appliquée de travailler les
architectures, en recourant à un jeu de hachures
horizontales pour indiquer les ombres et les volumes. C'est
le cas notamment dans le dessin de la *Lapidation de saint
Etienne* de Darmstadt[5] et dans la dernière planche des
Mœurs et fachons de faire de Turcz, dont Coecke est au
moins l'inventeur. Etant donné que celui-ci a pu
rencontrer Scorel à Rome, une action du Hollandais sur le

67

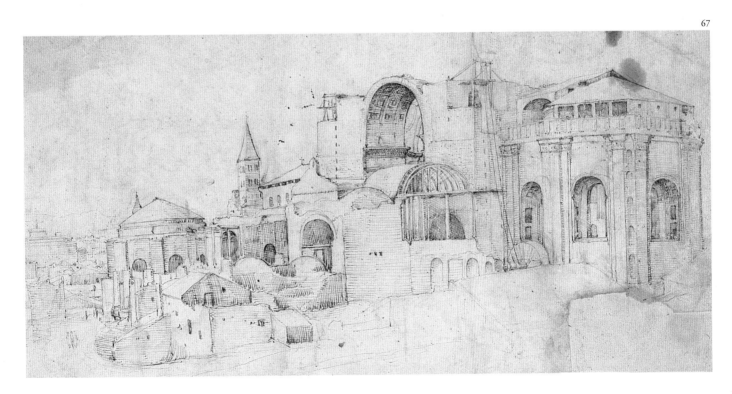

D'après Pieter Coecke van Aelst
68 Frontispice des 'Mœurs et fachons de faire de Turcz'

Flamand n'est d'ailleurs pas à écarter dans le processus de création de la *veduta*.

Les ruines du Palatin que l'on voit au verso de la feuille, prises à partir du Cirque Maxime, ne correspondent à aucune des vues du site dans les albums de Berlin dits de Maerten van Heemskerck, par rapport auxquelles elles semblent moins précises. Ce dessin constitue la plus ancienne sanguine que l'on ait conservée d'un artiste des Pays-Bas: on y reconnaît, semble-t-il, l'influence de Polidoro da Caravaggio, auteur au cours des mêmes années de paysages exécutés dans cette technique.[6] Il n'est pas exclu qu'à Rome Coecke ait connu cet élève de Raphaël dont il s'est souvenu plus d'une fois dans ses peintures.

ND

1 Bodart 1975, p. 113 et pl. CII.
2 Wolff Metternich 1987, p. 195.
3 C.L. Frommel, sur la suggestion de K. Oberhuber, in [Cat. exp.] Cité du Vatican 1985, pp. 160-161, n° 69.
4 Dacos 1995A.
5 Darmstadt, Hessisches Museum, inv. n° 138 (Marlier 1966, p. 314, fig. 251).
6 Par exemple le *Paysage avec l'enlèvement de Ganymède*, Londres, British Museum, Department of Prints and Drawings, inv. n° 1905-11-10-48 (Ravelli 1978, p. 124, n° 58).

68

Gravure sur bois, 478 × 330 mm
Bruxelles, Bibliothèque royale Albert I, inv. n° S II 32364 (plano)

BIBLIOGRAPHIE Marlier 1966, pp. 55-56.

Il s'agit du frontispice d'un célèbre recueil de gravures d'après les dessins que Pieter Coecke fit en 1533 lors de son voyage à Constantinople. On peut y lire: «Cés mœurs / et fachons de faire de / Turcz avecq'les Regions / y appertenantes, ont este au vif / contrefaictez par / Pierre Coeck d'Alost, luy / estant en Turquie, l'An / de Iesus christ M.D. 33., / Lequel aussy de sa main / propre a pourtraict ces figures duysantes / à l'impression / d'ycelles.» A la fin de l'ouvrage, le colophon mentionne qu'il fut publié vingt ans plus tard par la veuve de Pieter Coecke: «Marie ver- / hulst vesve dudìct Pier- / re d'Alost trespassé / en l'An M.D.L. / a faict imprimer / lesdictes figures, / soubz Grace et / Privilege de / l'Imperi- / alle Ma- / ieste / En l'An /.M. /.CCCCC. / LIII.» Coecke en a

Gillis Congnet

Anvers vers 1535-1599 Hambourg

donc fait les dessins ainsi que les modèles pour les gravures. Un doute subsiste uniquement sur l'identité de celui qui a taillé les bois.

La composition, qui se retrouve identique dans le colophon, constitue le plus ancien motif ornemental connu de Pieter Coecke, remontant probablement à son retour aux Pays-Bas après son voyage en Turquie, et présente un grand intérêt pour le début des grotesques aux Pays-Bas. En s'inspirant de la mode répandue en France par les imprimeurs au début des années 1530, Pieter Coecke a entouré le cartouche comprenant le texte de papiers découpés et enroulés. Cette formule a eu alors, on le sait, un succès énorme: Rosso s'en est inspiré pour l'invention de ses stucs monumentaux à Fontainebleau; au cours des années successives, Cornelis Floris en est parti pour créer les grotesques flamands proprement dits à Anvers.

Coecke combine alors la formule avec celle des grotesques italiens, et plus précisément des gravures d'Agostino Veneziano. Des planches de ce dernier est tiré le principe de la composition symétrique, de part et d'autre d'un axe central, de même que six éléments empruntés à des planches précises: l'oiseau aux ailes déployées, les rinceaux d'acanthe, les vases de part et d'autre desquels se dressent de petits serpents, la tête de lion, la tête de bœuf qui se termine en coquillage et les masques dont chevelure et barbe se terminent en feuillage.[1] Tout ce vocabulaire est cependant mis en œuvre dans une composition différente, d'une grande originalité.

L'ornement de Coecke devient donc un grotesque, avec son répertoire bien connu de motifs où il serait vain de vouloir chercher un sens caché. Seule la tête de Turc enturbanné à l'intérieur du croissant musulman apparaît en rapport évident avec le thème du recueil. Quant à l'aigle qui domine la composition, étant donné qu'il est debout sur le foudre, c'est bien celui de Jupiter, qui ramène donc encore au monde de la mythologie et de la fantaisie.

ND

1 Pour ces éléments on peut comparer successivement Illustrated Bartsch, XXVI, pp. 256-257, 242-269, 261-263, 267, 242 (où l'on voit en réalité un torse de bœuf sur un coquillage) et 262.

Gillis Congnet s'est rendu en Italie après être devenu maître à Anvers en 1560. Van Mander raconte qu'il avait travaillé notamment à Terni (en Ombrie) avec un Flamand dénommé Stello, qui serait mort à Rome peu après. Le biographe ajoute que Congnet avait visité également Naples, la Sicile et divers autres lieux d'Italie, peignant à l'huile et à la fresque. Effectivement, les deux artistes sont mentionnés en 1567 dans la nombreuse équipe de décorateurs que Federico Zuccaro a dirigée au salon de la Villa d'Este à Tivoli.[1] A Terni, le tableau d'autel de la cathédrale est daté de 1568 et signé *I. Mart. Stella Braba[n]tinus Bruxellensis*, c'est-à-dire du nom d'un membre de la famille de peintres originaires de Malines Stellaert qui correspond au Stello mentionné par Van Mander. C'est probablement à la même époque que remonte, encore à Terni, la voûte à grotesques du palais Giocosi, œuvre de collaboration des deux mêmes peintres. Toujours en 1568, Congnet est mentionné le 16 janvier à une séance de l'Accademia del disegno à Florence.[2] On le retrouve à Anvers en 1570, lorsqu'il inscrit un élève à la guilde. Probablement pour son appartenance à la religion protestante, il s'est transféré en 1586 à Amsterdam. A partir de 1595 il a travaillé à Hambourg, où il est mort à l'extrême fin du siècle.

ND

1 Coffin 1960, p. 51, n. 34.
2 Orbaan 1903, p. 163.

BIBLIOGRAPHIE Van Mander 1604, fol. 262r; Orbaan 1903, p. 163, n. 5; Sapori 1990, pp. 28-38 et 44-47.

Gillis Congnet
69 Scène de sorcellerie

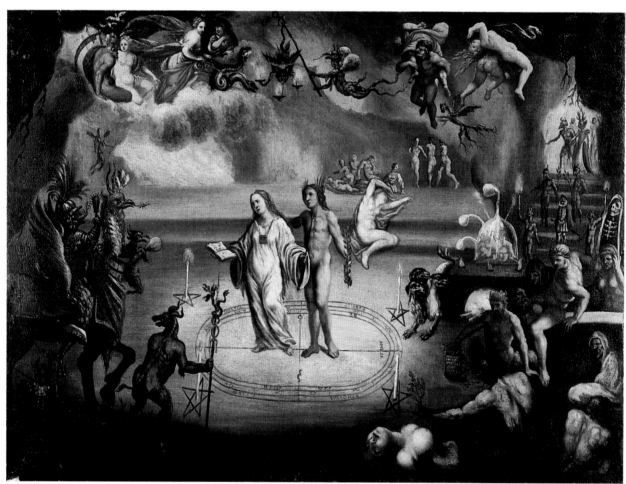

69

Huile sur toile, 140 × 105 cm
Cité du Vatican, Pinacoteca Vaticana, inv. n° 2415

PROVENANCE Floreria Apostolica, collection pontificale.

BIBLIOGRAPHIE Inédit.

Au centre d'un cercle magique dans lequel on peut lire en
latin les noms de Gabriel, Astaroth, Uriel et Asmodée –
donc ceux d'un archange, d'une idole d'origine
phénicienne liée à la luxure, d'un ange et d'un démon –
avec Alpha et des signes cabalistiques, se dressent deux
personnages: une jeune femme ayant une plaquette au cou
et tenant en main une baguette et un livre, probablement
pour conjurer les esprits, et, derrière elle, s'appuyant à son

épaule, un jeune homme nu dont les cheveux se dressent
pour former des cornes et qui tient en main un rameau.
Plus à l'avant, à droite, apparaît un cavalier monté sur un
monstre et précédé d'un diable. De l'autre côté, peut-être
l'enfer, comme semble le suggérer le Cerbère tricéphale,
surgissent différents personnages dont la plupart sont nus.
Une sorte d'alambic contenant des parties de corps humain
– peut-être des embryons – est placé sur un fourneau qui
brûle, alimenté par des bûches. A l'extrême gauche se
distingue un cortège de diables dont les premiers encadrent
un homme en costume d'époque. Les figures du fond, dont
certaines semblent se trouver dans une barque, font peut-
être allusion à l'arrivée en enfer avec Charon. Dans le ciel
des diables semblent emporter des femmes. Parmi les

Gillis Congnet
70 Diane découvre la fourberie de Callisto

quatre divinités que l'on voit dans les nuages, on reconnaît Diane à son croissant de lune et Saturne à sa faux.

Cette scène de sorcellerie, dont la lecture reste difficile, illustre un genre qui a été traité également par Barthel Spranger. Van Mander raconte en effet dans la biographie de cet artiste qu'à Rome il a peint un *Sabbat de sorcières*, malheureusement perdu. On peut mettre également le tableau en relation avec la petite scène de diable représentée dans la *Vierge de l'Immaculée conception* d'Antoine Sallaert à San Francesco a Ripa (cat. 177).

Selon l'auteur de cette notice, le tableau est l'œuvre de Gillis Congnet et appartient peut-être à sa période italienne, comme semblent l'indiquer le type de composition, les figures, les draperies et les physionomies ainsi que les monstres, très proches de ceux que cet artiste a peints dans les grotesques du palais Giocosi à Terni[1] et dont il s'est souvenu en 1581 dans le *Saint Georges et le dragon* du musée des Beaux-Arts d'Anvers. L'agencement des nombreux personnages tout autour de la partie centrale se retrouve dans une autre œuvre inédite que l'auteur de cette notice a rendue à Congnet: la *Grotte de Platon* du musée de Douai (inv. n° 2787).

Nombreux sont les emprunts au *Jugement Dernier* de Michel-Ange, mais il s'agit de simples citations qui ne conditionnent pas fortement le style de l'artiste éclectique et inégal qu'est Congnet. Remarquables sont les effets de lumière et d'ombre justement soulignés à son propos par Van Mander dans son poème didactique.[2]

ND

1 Sapori 1990, pp. 28-33 et 44-46.
2 Van Mander 1604, fol. 32v.

Huile sur toile, 103 × 175 cm
Budapest, Szépmüvéstzeti Múzeum, inv. n° 59.2

PROVENANCE Acheté chez Mme Andreas Bródy, Budapest, 1959.

BIBLIOGRAPHIE Haraszti-Takács 1967, p. 52, fig. 37; Pigler 1968, p. 490.

EXPOSITION Budapest 1961, n° 71.

Ce tableau était autrefois hypothétiquement attribué à Anthonie Blocklandt et est actuellement identifié comme 'Anonyme des Pays-Bas'. Dans certaines représentations de Congnet, exactement comme ici, les poses des personnages prennent le pas sur l'action et les figures elles-même ont des formes sculpturales accentuées, pour certaines aussi des profils pointus où les orbites sont assombries. C'est le cas notamment de la gravure *Sine Bacco et Cerere friget Venus*,[1] exécutée d'après Congnet par Raphael Sadeler, peut-être avant son départ d'Anvers en 1586, et de la *Vénus et l'organiste* peinte en 1590 par Congnet, tableau publié par Faggin et inspiré par la célèbre composition de Titien.[2] Outre l'influence exercée par une représentation du *Jugement de Pâris*[3] de Raphaël gravée par Raimondi et de possibles liens avec la manière dont Titien a représenté la déesse dans son évocation du même thème de *Diane et Callisto*, connue notamment par la gravure de Cornelis Cort,[4] l'allure de frise de la composition et plus particulièrement le groupe de droite avec Callisto ne semble pas tout à fait dégagé du style de Speckaert et de l'environnement de ce dernier qui trouva des échos, comme l'on sait, jusque tard dans les années quatre-vingt (cat. 184-194). La peinture présente en outre certains parallèles avec l'œuvre de Jacob de Backer. Tout comme la gravure *Sine Bacco e Cerere friget Venus*, *Diane et Callisto* semble précéder des œuvres datées et signées que Congnet exécuta pendant les dix dernières années de sa vie, par example la *Vénus et l'organiste* déjà nommée et l'*Allégorie de la Vanité* (1595) au Musée du Louvre,[5] peintes par Congnet à Amsterdam et ensuite à Hambourg; c'est le cas également de peintures du début des années quatre-vingt comme par example *Saint Georges et le dragon* (1581) à Anvers.[6] Peut-être la représentation de la gravure et cette peinture sont-elles pour le moment les œuvres les plus anciennes connues de lui. Tandis que l'exécution picturale apparaît quelque

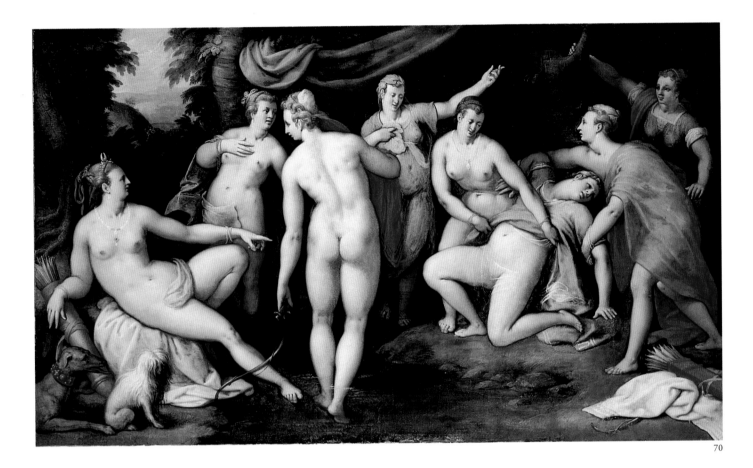

70

peu opaque dans certaines zones comme par exemple le vêtement de la nymphe à droite de la figure vue de dos, ailleurs l'étalement de la couleur est raffiné et transparent. Ceci se vérifie autant dans certaines étoffes que dans les détails du paysage en haut à gauche et en bas à droite. Les œuvres individuelles de la période italienne de Congnet faisant défaut, – nous ne connaissons d'ailleurs qu'un nombre limité d'œuvres de sa main –, la *Diane et Callisto*, rare témoin de sa période anversoise, peut nous donner une idée de ce que Congnet a réalisé pendant les années qui ont suivi son retour d'Italie vers le Nord.[7] On peut à bon droit imaginer que ces œuvres ont dû fournir un point de départ pour la formation de la première manière adoptée par Cornelis van Haerlem au début des années quatre-vingt à Anvers où il fut pendant un an l'élève de Congnet et apprit de lui une manière de peindre les figures 'soeter en vlœiender' (plus douce et plus souple).[8]

L'attribution à Congnet ne reste cependant qu'une hypothèse.

BWM

1 Le tableau avec la même représentation donne cependant, au vu de la photo, l'impression d'être une copie de la gravure. Pour les deux voir Cavalli-Björkman 1986, pp. 56-57, n° 22, repr.
2 Faggin 1964, p. 53, fig. 61.
3 Oberhuber 1978, n° 245.
4 Illustrated Bartsch, LII, p. 181, n° 157, repr. La source littéraire pour le thème est: Ovide, *Métamorphoses*, II, 442-353.
5 Briels 1987, fig. 44.
6 L. Wuyts, in [Cat. exp.] Anvers 1992-1993, p. 51, n° 2, repr.
7 Un tableau signé de 1583, *La reine Didon (?) se voit présenter un plan de la ville* (Anvers, Museum Vleeshuis), a récemment été publié par Miedema 1994, pp. 79-86.
8 Van Mander 1604, fol. 292v. Une figure vue de dos qui est comparable à celle qui apparaît sur le tableau de Congnet se retrouve sur la *Diane et Callisto* de Cornelis à Potsdam, château Sanssouci (photo RKD nég. L. 4339).

Dirck Volkertsz Coornhert (Cuerenhert)

Amsterdam 1522-1590 Gouda

Dirck Volkertsz Coornhert
71 Ignudo (d'après Michel-Ange)

Coornhert fut un grand humaniste, écrivain, poète, ainsi qu'un homme ayant occupé d'importantes fonctions. A cause des sympathies marquées qu'il a manifestées pour les forces anti-espagnoles, celles-ci lui ont valu un séjour en prison, la confiscation de ses biens et l'exil. Il fut probablement l'élève de Cornelis Bos. L'artiste apparaît pour la première fois à Haarlem, où il réside à partir de 1545, et ce en tant que graveur. En 1547, on le paie pour une gravure sur bois, d'après un dessin de Heemskerck, que le bourgmestre avait commandée pour imprimer l'affiche de la loterie municipale. Il entretient avec Heemskerck une relation longue et fertile. Outre l'interprétation gravée agile et vigoureuse que Coornhert fournit des dessins de ce dernier, la relation qui les a unis se concrétise sous la forme de savantes suggestions sur le plan thématique. Elle est attestée par un grand nombre de gravures à thème biblique, évangélique, allégorico-moral, mythologique, commémoratif (parmi celles-ci, les *Entreprises de Charles Quint* (1555) et les *Praecipua Aliquot Romanae Antiquitatis Ruinarum Monimenta*) issues en grande partie de la fameuse imprimerie de Jérôme Cock, 'De vier Winden'. Coornhert a appliqué dans ses gravures des techniques qui se distinguaient de celles de Floris, Lambert Lombard, de Weerdt et Thibaut. Il eut pour élèves Philip Galle et Goltzius. Ce dernier a laissé de son maître un magnifique 'Portrait' gravé.

FSS

BIBLIOGRAPHIE E.W. Moes, in Thieme-Becker, VII, p. 367; Becker, 1928; Hollstein, IV, pp. 227-231; K. Oberhuber, in [Cat. exp.] Vienne 1967-1968, pp. 91-96; Veldman 1977; Borea 1989-1990, p. 33; E. Borea, in [Cat. exp.] Rome 1991, pp. 17-30; Illustrated Bartsch, LV.

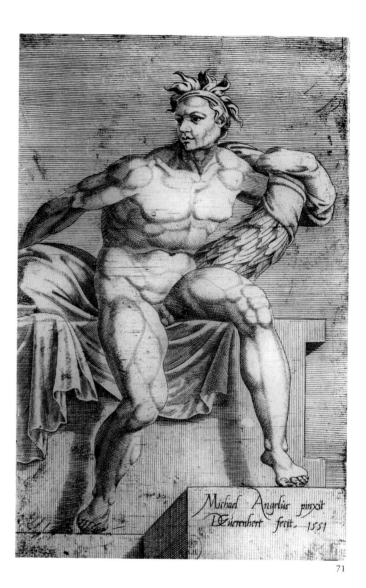

71

Gravure
Dans le bas à droite, une inscription: *Michel Angelus pinxit / DCuerenhert fecit 1551*
Paris, Bibliothèque Nationale de France, inv. n° Ba6, tome 2

BIBLIOGRAPHIE Hollstein, IV, p. 229; Borea 1991, pp. 17-30; Illustrated Bartsch, LV, p. 275.

Cornelis Cort

Hoorn ou Edam 1533 (?)-1578 Rome

Il s'agit de l'unique pièce signée et datée d'une série de vingt gravures consacrée aux *Ignudi* du plafond de la chapelle Sixtine. Elle porte l'inscription *Michael Angelus pinxit. DUCuerenhert fecit 1551*, mais ne présente pas le nom de l'imprimeur. On ignore qui a pu livrer les dessins au graveur, qui n'est jamais allé en Italie. Evelina Borea a signalé l'importance de cette série en tant que première version gravée connue de ce thème particulier de Michel-Ange. Parmi ceux qui ont probablement fait circuler les inventions de Michel-Ange, elle mentionne Heemskerck lui-même ou Giorgio Ghisi, arrivé à Anvers en 1550 et aidé par l'atelier de Cock. A peine deux ans auparavant, celui-ci était d'ailleurs lui aussi rentré d'Italie, bien approvisionné en dessins.

L'un des *Ignudi* qui encadrent la composition représentant le *Sacrifice de Noé* se trouve fidèlement reproduit dans la gravure. Cependant, les éléments qui l'accompagnent dans la fresque sont rapportés avec une certaine incohérence. Entre autres, on peut distinguer la guirlande végétale qui relie le mouvement énergique de l'*Ignudo* à celui de son voisin, le coussin gonflé sur lequel il est assis et le bloc architectonique sur lequel il prend appui. Cette incohérence par rapport à la fresque peut probablement s'expliquer par le fait que ces éléments n'étaient pas bien définis dans le dessin préparatoire et aussi par la nécessité d'isoler la figure, mais sans omettre la perspective vue d'en bas. Compte tenu des difficultés qu'entraînait l'introduction dans la culture maniériste du Nord de modèles aussi contraignants, l'interprétation que propose Coornhert de l'énergie plastique de Michel-Ange, facilitée il est vrai par la fréquentation assidue des dessins d'Heemskerck, aboutit à un résultat tout à fait respectable. Un clair-obscur de facture soignée définit avec vigueur la puissante structure musculaire de la figure. Il en souligne la poussée vers l'avant par l'intermédiaire des ombres portées sur le plan de face qu'offre le siège rudimentaire sur lequel est installée la figure. Cette même facture donne également une certaine consistance au drapé par lequel le graveur a cherché à animer la simplicité schématique des plans d'appui.

FSS

A partir de 1558 environ, Cort fut actif comme graveur pour 'De Vier Winden', la célèbre maison d'édition de Hieronymus Cock à Anvers pour laquelle il grava notamment les projets de Frans Floris et Maarten van Heemskerck. La majeure partie de sa production vit cependant le jour en Italie. En 1565-1566 et 1571-1572 il travailla à Venise pour Titien. A la fin de l'année 1566 il s'en alla à Rome où il resta actif jusqu'à la fin de sa vie, si l'on excepte le laps de temps passé à Florence en 1569-1570 pour des commandes de Cosme de Médicis et un deuxième séjour à Venise. Grâce à ses capacités techniques aussi multiples qu'innovatrices, Cort devint le plus grand graveur de son temps et il fut chargé de graver les œuvres des plus grands peintres en vie dans les années soixante et soixante-dix. A part les maîtres déjà nommés, il s'agit surtout pour sa période romaine de Taddeo et Federico Zuccaro, Giulio Clovio et Girolamo Muziano. Cort grava aussi dans la Ville éternelle des œuvres de Hans Speckaert et Bartolomeus Spranger et il fut en contact avec d'autres artistes hollandais et flamands parmi lesquels Anthonie van Santfoort.

Les acquis techniques de son art de la gravure furent un exemple pour les graveurs les plus importants de la génération suivante dont Augustin Carrache en Italie et Hendrick Goltzius dans les Pays-Bas.

BWM

BIBLIOGRAPHIE Bierens de Haan 1948; Meijer 1987A, pp. 168-176; M. Sellink, in [Cat. exp.] Rotterdam 1994.

Cornelis Cort
72 Paysage de montagne avec rivière et chamois (recto), paysage panoramique avec ville dans le lointain (verso)

72

Plume et encre gris-brun, 188 × 308 mm
New York, Pierpont Morgan Library, inv. n° 1986: 116

PROVENANCE Sir William Forbes, septième baronnet de Pitsligo (1773-1828): les héritiers jusqu'en 1986; vente Amsterdam (Christie's), le 1er décembre 1986, n° 1.

BIBLIOGRAPHIE Morgan Library 1989, p. 330; Starcky 1988, p. 73, sous n° 77; Stampfle 1991, p. 31, n° 55, repr.

Cornelis Cort n'était pas seulement actif comme graveur, on a également conservé de lui un certain nombre de dessins. A part d'antiques ruines romaines comme le *Temple de Minerve sur le Forum de Nerva* dessiné le 11 novembre 1566, à présent au Rijksprentenkabinet d'Amsterdam, et l'*Intérieur du Colisée* datant de la même année, à Copenhague[1], Cornelis Cort a dessiné des paysages. La manière de dessiner et la composition révèlent des éléments aussi bien italiens que flamands-néerlandais. Alors qu'une feuille signée comme le *Paysage avec l'église d'un couvent et des fermes dans une plaine* au Metropolitan Museum[2] se rapproche de la manière de Titien par le rendu du feuillage et les hachures des fermes, du terrain et des troncs d'arbres, c'est moins le cas dans le dessin qui nous occupe.

Ainsi que dans d'autres paysages fluviaux de Cort, l'idée de la composition, l'exécution et certains motifs comme le tronc d'arbre brisé au premier plan rappellent Pieter I Breugel.[3] mais dans notre dessin, les formes qu'affectent la cime des arbres et le feuillage devant à gauche et au deuxième plan sont nées de l'influence de Girolamo

Muziano qui restituait la nature avec plus d'ampleur et plus d'harmonie ou comme le disait Van Mander «ayant une manière puissante, solide et merveilleuse, différente de celle des Néerlandais, chose rare chez les autres Italiens».[4] Les dessins de Cort avec des vues de fleuves ou de côtes, avec des bateaux, des naufrages et des épaves, anticipent ce que les frères Bril feront à Rome dans le même esprit quelques années après Cort.[5] En 1567, peu de temps donc après son arrivée à Rome, Cort grava son premier paysage daté d'après un dessin de Muziano, le *Paysage avec saint François recevant les stigmates* (cat. 73). Le dessin présenté ici date peut-être des années de leur collaboration.

BWM

1 Boon 1978, 1, pp. 55-56. n° 152: *Temple de Minerve sur le Forum de Nerva*, signé et daté 1566 et le dessin que lui attribue Boon, *Intérieur du Colisée* dans la Kongelige Kobberstiksamling à Copenhague, inv. n° 1577 de même date (voir Mielke 1980, p. 44, repr.)
2 Rogers Fund 1950: plume et encre brune; 219 × 324 mm.; signé en bas à droite: *Cornelis Cort j.* Voir H. Mielke, in [Cat. exp.] Berlin 1975, p. 119, n° 150.
3 De semblables dessins de Cort d'un *Paysage fluvial avec rocher et épave* se trouvent au Courtauld Institute, collection Robert Witt (Bierens de Haan 1948, p. 225, fig. 63, 64) que l'on peut comparer avec un dessin de Breugel daté 1560 à Berlin (P. Dreyer, in [Cat. exp.] Berlin 1975, p. 71, n° 77). Voir aussi par exemple les dessins de Cort à Besançon et Bruxelles en relation avec les eaux-fortes éditées par Hoefnagel (M. Sellink, in [Cat. tent.] Rotterdam 1994, sous les n°s 49, 50, fig. a, b,). Pour d'autres dessins de Cort, voir P. Dreyer, in [Cat. exp.] Berlin 1975, n°s 49, 50, repr.).
4 Van Mander 1604, fol. 192v.
5 Voir à ce sujet l'article à paraître sous peu de L. Pijl intitulé «Een vroege Val van Icarus van Paul Bril en zijn artistieke relaties met Lodewijck Toeput en Jan Brueghel De Oude» (*Oud Holland*).

Cornelis Cort d'après Girolamo Muziano
73 Saint François recevant les stigmates

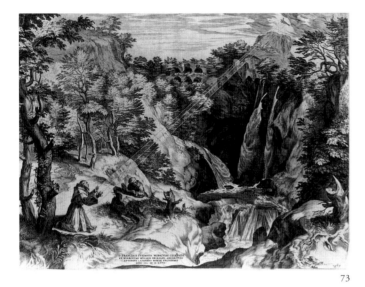

73

Gravure, 418 × 530 mm
Edité par Antonio Lafrery, 1567
Premier état sur trois
Inscriptions en bas à droite: *1567*; en bas au milieu: D. FRANCISCI
STIGMATA MIRACULIS CELEBRATA / EX HIERONYMI MUCIANI BRIXIANI
ARCHETYPO / ANTONIUS LAFRERIUS ROMAE EXCUDEBAT / ANNO SAL.
M.D. LXVII
Amsterdam, Rijksmuseum, Rijksprentenkabinet, n° inv. RP-P-BI 6528

BIBLIOGRAPHIE Como 1930, pp. 101-109; Bierens de Haan 1948,
p. 136, n° 128; Hollstein, V, p. 52, n° 128; Illustrated Bartsch, LII,
p. 150, n° 128; M. Sellink, in [Cat. exp.] Rotterdam 1994, pp. 176-182,
n° 61.

Le peintre Girolamo Muziano (1528-1592), originaire de
Brescia, doit sa réputation comme paysagiste à une dizaine
de gravures que Cornelis Cort réalisa d'après ses œuvres.
Celles-ci sont restées relativement méconnues, soit parce
qu'elles se trouvaient à des endroits difficiles d'accès ou
qu'elles avaient été perdues assez rapidement. Plusieurs
artistes italiens et néerlandais ont néanmoins pu s'inspirer
de Muziano à partir des gravures de Cort. Elles occupent
d'ailleurs une large place dans les biographies du peintre.
Nous pouvons mesurer la popularité de ces gravures à
travers le nombre de réimpressions des planches séparées,
parfois jusqu'à la fin du XVIII siècle.[1]

Les premières planches d'après les projets de Muziano
datent de 1567. Il est probable que Cort ait appris à
connaître le peintre par l'intermédiaire de Federico

Zuccaro (1540/41-1609) qui, à partir de 1566, travailla avec
Cort et qui devait également être l'ami de Muziano. Parmi
différentes représentations de sujets bibliques, le graveur
néerlandais réalisa également un paysage avec saint
François, sujet que l'on retrouve – avec des variantes – à
travers tout son œuvre.[2] On ne peut déterminer si la
gravure s'inspire d'une œuvre existante ou si le peintre a
dessiné spécialement à l'intention de Cort une
composition nouvelle. La gravure montre le saint du
XIII siècle dans un paysage de montagne avec cascades
vraisemblablement inspiré des célèbres vues de Tivoli, non
loin de Rome. François, qui s'était retiré du couvent pour
se dévouer à Dieu sur la montagne Alvernia, s'est
agenouillé dans la forêt. Dans une vision, lui apparaît le
Christ sur la croix, dont il reçoit miraculeusement les
stigmates, les plaies du Christ. Mais l'attention ne se porte
pas tant sur cet événement miraculeux, que sur le paysage
éblouissant. Cort s'attache, au moyen d'une technique
raffinée, à rendre les tourbillons de l'eau et le jeu des
ombres et de la lumière sur les arbres. Il est à noter qu'il
n'utilise pas ici les longues tailles fluides du burin, mais
bien des tailles courtes.

Muziano fut selon toute vraisemblance satisfait du
travail de Cort car, en 1573-1574, le graveur réalisa sept
autres gravures représentant des ermites dans un paysage
d'après les projets du peintre. Elles furent éditées par
Bonifazio Breggio, actif à Rome durant le troisième quart
du XVI siècle.[3]

MS

1 Bierens de Haan 1948, p. 121. Il s'agit de sept gravures sur cuivre
représentant des saints faisant pénitence dans le désert, de 1573-1574.
2 Comparez par exemple: Como 1930, pp. 134-140. On a supposé
que la gravure de Cort s'inspirait d'une peinture murale – détruite
en 1730 – à l'église SS. Apostoli à Rome. Cort a gravé deux autres
paysages avec saint François d'après des projets de Muziano: Bierens
de Haan 1948, n° 114 et 129.
3 En gravant ce paysage caractéristique, Cort est peut-être influencé
par l'une ou l'autre gravure sur bois d'après un projet de Titien, un
artiste qui a d'ailleurs souvent servi d'exemple à Muziano. Comparez
par exemple au *Saint Jérôme dans le désert*; voir Muraro 1976,
pp. 102-103, n° 29.

Cornelis Cort d'après Taddeo Zuccaro
74 L'adoration des bergers

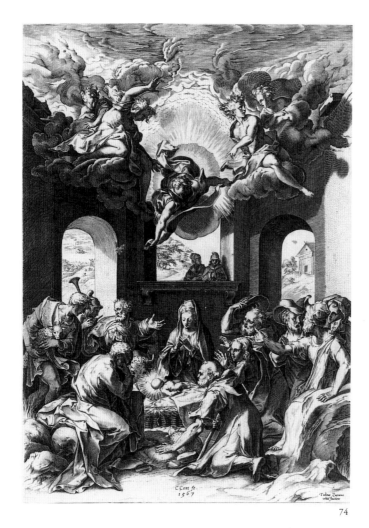

74

Gravure, 430 × 288 mm
Edité par Cornelis Cort (?), 1567
Quatrième état sur sept
Inscriptions: au milieu en bas: *1567 / C. Cort fe.*; en bas à droite:
Tadeus Zuccarus / urbin' Inventor; dans la marge: *Quid nox est? Adam.
quid lux in nocte? redemptor. / Et venit hic, exul qua fugit ille die. / De
tenebris subito sese aurea prodidit aetas, / Atq. evangelij lumine clara
nitet. / Fons olej, triplex sol, templa urentia pacis, / Haec sunt c::m magno
gratia, paxq. Deo.*
Amsterdam, Rijksmuseum, Rijksprentenkabinet, n° inv. RP-P-OB 7135

BIBLIOGRAPHIE Bierens de Haan 1948, pp. 54-56, n° 33;
Hollstein, V, p. 42, n° 33; Illustrated Bartsch, LII, pp. 41-42, n° 33.

Après un séjour de plus d'un an à Venise, Cornelis Cort gagna Rome avant la fin de 1566.[1] Parmi les premières planches de lui qui paraissent à Rome, on compte trois gravures d'après Taddeo Zuccaro, le frère aîné de Federico. Ces trois planches, les seules réalisées d'après Taddeo avec certitude, portent la date de 1567. Elles ont donc été éditées un an après la mort du peintre.[2]

Il est peu probable que Cort ait travaillé avec Zuccaro l'aîné, puisque celui-ci meurt en septembre 1566. On peut penser que ce ne fut qu'après la mort de celui-ci qu'on demanda à Cort de graver d'après des dessins existants.[3] On ne sait qui lui a passé cette commande. Ce n'est pas un éditeur romain, puisque l'adresse d'aucun d'eux ne figure sur les premiers états. Il est plus vraisemblable que ce soit Federico Zuccaro revenu à Rome en 1566 pour aider son frère à terminer des commandes. Il a pu demander à Cort de réaliser des gravures à partir des dessins originaux de son frère. Notons qu'en 1566, Cort commença également à graver des compositions de Federico.

De même que les deux autres compositions de Taddeo, cette gravure représente un sujet biblique. La structure en est complexe: un groupe de bergers adorent l'Enfant Jésus dans un espace monumental, à peine défini. Des anges traversent le ciel. Cort a fait valoir sa virtuosité technique dans la partie supérieure: les anges sont rendus dans un tourbillon de nuages par des hachures audacieuses et libres, parallèles ou croisées.

MS

1 Je remercie Bert Meijer pour cette suggestion. Une lettre de
Domenicus Lampsonius, écrite le 13 mars 1567 et adressée à Titien,
révèle qu'à ce moment Cort a déjà quitté Venise; Bierens de Haan
1948, p. 9.
2 Les deux autres gravures sont *Moïse et Aaron devant Pharaon*
(Bierens de Haan 1948, n° 18) et *La déploration du Christ* (Bierens de
Haan 1948, n° 89). Voir M. Sellink, in [Cat. exp.] Rotterdam 1994,
pp. 159-161, n° 60.
3 Dans les trois cas, il y a des dessins que Cort a pu utiliser. De
l'*Adoration*, on connaît deux planches aux Offices à Florence et une
autre au Louvre à Paris (provenant de la collection J.P. Mariette);
voir Bierens de Haan 1948, p. 55. Pour l'instant, on ne sait si l'une de
ces trois études dessinées a pu servir de modèle à Cort.

Cornelis Cort d'après Federico Zuccaro
75 L'Annonciation

75

Gravure, impression de deux planches
461 × 329 mm (partie de gauche), 462 × 356 mm (partie de droite)
Edité par Antonio Lafrery, 1571
Quatrième état sur cinq
Inscriptions: Sur la partie de gauche: sur un cartouche en haut à
gauche: *Fecit... as.* (huit lignes); sur un cartouche en bas à gauche:
Christi... decor (cinq lignes); sur la tablette tenue par Moïse, en bas au
milieu: *Prophetam... deuter XVIII* (huit lignes); sur la tablette que tient
Isaïe, en bas au milieu: *Ecce... Isa. XII* (sept lignes); sur la tablette
tenue par David, au milieu en bas: *De... Psal. / CXXXI* (onze lignes)
Sur la partie de droite: sur un cartouche en haut à droite: *Et,... tis*
(sept lignes); sur un cartouche en bas à droite: *luna... notant* (quatre
lignes); sur la tablette tenue par Salomon, en bas à droite: *Veniat...
Cant. v.* (sept lignes); sur la tablette que tient Jérémie, en bas à
droite: *Creavit... Iere. / XXXI* (dix lignes); sur la tablette tenue par
Aggée, au milieu en bas: *Adhuc... Agg. / II* (dix lignes)
Signé en bas à droite dans la marge, sur la planche de droite:
Cornelio cort fe. / 1571 (deux lignes); privilège en bas au milieu, sur la
planche de droite: *Cum Privilegio / Summi Pontificis* (deux lignes);
adresse de l'éditeur et dédicace sur toute la largeur de la
représentation: *Opus quod in Angeli in æde Virginis Deiparæ
Annunciatæ Collegii Romani societatis IESU. Federicus Zuccarus
S. Angeli in Vado ad Ripas Mitauri perfecit æneis tabellis expressum /
AMPLISSIMO PATRI AC DOMINO D. ANTONIO PERRENOTTO S.R.E. PRESB.
CARD. GRANVELANO. ARCHIEPISCOPO MECHLINIENSI. NEAPOLISQ.
PROREGI / Antonius Lafreri dicavit Romae A.D.M.D. LXXI*
Amsterdam, Rijksmuseum, Rijksprentenkabinet, inv. n° RP-P-
0B44170

BIBLIOGRAPHIE Bierens de Haan 1948, pp. 49-51, n° 26;
Hollstein, V, p. 42, n° 26; Illustrated Bartsch, LII, p. 34, n° 26; Gere
1966A, p. 38, n° 49; J.A. Gere, in [Cat. exp.] Paris 1969, pp. 47-49,
n° 51; Miedema 1978-1979, pp. 26-27; E.J. Mundy, in [Cat. exp.]
Milwaukee 1989-1990, pp. 198-200.

Peu de temps après son retour de Venise en janvier 1566,
Federico Zuccaro (1540/41-1609) entama l'une de ses
premières commandes importantes: la réalisation d'une
fresque monumentale dans la chapelle de Santa Maria
Annunziata à Rome. On ne sait pas où précisément dans
l'église des jésuites se trouvait cette fresque. Peut-être
décorait-elle l'abside, mais la destruction de l'église en 1626
– laquelle fit place à celle de San Ignazio – entraîna la
disparition des fresques de l'Annonciation, de la Nativité
et de la Circoncision du Christ.

Grâce aux deux gravures sur cuivre de Cort,
l'*Annonciation* est toutefois parvenue jusqu'à nous. La
structure en demi-cercle laisse supposer que cette scène se
prolongeait dans la coupole, quoique les sources ne nous
révèlent rien à ce sujet. La composition est divisée en deux
parties: en bas, l'annonce faite à Marie par l'archange
Gabriel. Cette scène est flanquée des six prophètes de
l'Ancien Testament. Dans la partie supérieure, on distingue
Dieu le Père et le Saint Esprit parmi les chœurs des anges
célestes. En haut, à gauche et à droite, Adam et Eve dont la
chute mena au péché originel racheté par la vie et la
Passion du Christ. Il est probable qu'ils se trouvaient dans
les pendentifs de la coupole.

Cort a gravé plusieurs compositions de Federico ainsi
que de son frère aîné Taddeo (1529-1566), après la mort de
celui-ci. Le style et la technique du graveur sont dans bien
des cas parfaitement adaptés au modèle de Zuccaro. La
virtuosité avec laquelle Cort a su rendre les effets
spectaculaires et tourbillonnants du ciel de Zuccaro semble
proche de la manière du peintre.

MS

1 Il existe différentes études dessinées pour la fresque de Zuccaro.
Un dessin signé et conservé au Louvre a plus que probablement servi
de modèle à la gravure; voir: J.A. Gere, in [Cat. exp.] Paris 1969,
loc. cit. D'après un dessin mis au carreau et entièrement gravé
conservé à Washington, on peut penser que Cort s'est servi d'études
détaillées du peintre; voir: E.J. Mundy, in [Cat. exp.] Milwaukee
1989-1990, *loc. cit.*.

Cornelis Cort d'après Federico Barocci
76 Le repos pendant le retour d'Egypte

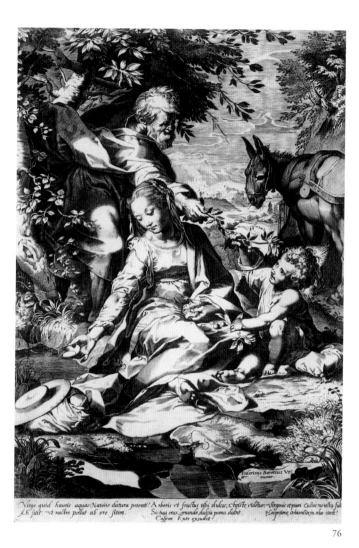

76

Gravure, 414 × 284 mm
Edité par Lorenzo Vaccari, 1575
Troisième état sur quatre
Inscriptions: En bas à droite: *Cornelio cort fe.*; dans la marge: *Virgo quid hauris aquas; Natione datura petenti? / Ah sitit: ut nostro pellat ab ore[m] sitim. / Arboris ut fruetus tibi dulces, Christe, videntur; / Sic tua Crux mundo dulcia poma dabit. / Virginis et pueri Custos, no[n] texta sub intras? / Hospitione, Orbis rector, in orbe, caret?*; dans la marge à droite: AMPL. mo *Cardinali et* ILL. mo DOMINO / *lacobo Sabello S. mi Vicario. / devotionis ergo, / Laurentius Vaccarius* D.D.; en bas dans la marge: *Rom An. lub 1575.*
Amsterdam, Rijksmuseum, Rijksprentenkabinet, inv. n° RP-P-BI6482

BIBLIOGRAPHIE Bierens de Haan 1948, pp. 61-63, n° 43; Hollstein, V, p. 44, n° 43; Illustrated Bartsch, LII, pp. 52-53, n° 43; Olsen 1965, pp. 155-156; E.P. Pillsbury, in [Cat. exp.] Cleveland 1978, pp. 106-107, n° 76; A. Emiliani, in [Cat. exp.] Bologna 1985, I, pp. 78-85; B. Davis, in [Cat. tent.] Los Angeles 1988, pp. 246-247, n° 107.

Cort n'a gravé que deux compositions de Federico Barocci (1535-1612), l'une intitulée *Madonna del Gatto* de 1577 et l'autre tableau représentant le *Repos pendant le retour d'Egypte*. La gravure d'après ce tableau fut éditée en 1575.[1] On n'a pas encore pu déterminer comment Cort était entré en contact avec Barocci, qui, dans ces années, travaillait quasi exclusivement à Urbino. Quoi qu'il en soit, il est frappant de noter que plusieurs versions des deux tableaux ont été réalisées pour un même collectionneur, le comte Antonio Brancaleoni à Piobbico.[2] Il est probable que les deux gravures que Barocci commanda à Cornelis Cort étaient destinées à la même personne.

Nous ne savons rien des contacts directs qui ont pu exister entre le peintre et le graveur. On peut penser que Barocci, à cause de la réputation de Cort comme graveur d'après les œuvres de maîtres contemporains, lui envoya des copies dessinées de ses tableaux, aujourd'hui perdues. Dans le cas du *Repos pendant le retour d'Egypte*, il semble clair que l'éditeur romain Lorenzo Vaccari, dont le nom n'apparaît que sur le troisième état, (ré)édita fort opportunément la planche en 1575, à l'occasion des nombreuses fêtes religieuses dans la Ville Eternelle en cette année de jubilé.[3]

Parmi toutes les œuvres de Cort, ce sont ces deux pages d'après Barocci qui ont été copiées le plus souvent.[4] L'imitation la plus intéressante n'est toutefois pas une simple copie, mais une fusion des deux compositions en

Michiel Coxcie

Malines (?) 1499-1592 Malines

une seule. En 1593-1594, Hendrick Goltzius (1558-1617) grava une série remarquable de six scènes de la vie de Marie connue sous le nom de 'Meisterstiche'. Dans chacune de ces planches, le style ou la technique d'un artiste célèbre est imité avec virtuosité. En plus de ces planches à la manière de Lucas van Leyden, Albert Dürer et le Parmesan, il y a une représentation de la Sainte Famille avec Jean Baptiste à la manière de Barocci.[5] Goltzius utilisa les éléments les plus divers provenant des deux compositions de Barocci, qu'il connaissait sans doute à travers les gravures de Cort, qui d'ailleurs influença la technique de Goltzius.

MS

1 Voir M. Sellink, in [Cat. exp.] Rotterdam 1994, pp. 154-158. Tout comme les gravures d'après Muziano, Zuccaro et Clovio qui sont exposées ici, cette estampe a été mentionnée avec éloges dans la courte biographie de Cort, écrite par Giovanni Baglione et reprise ensuite dans les *Vite* de Vasari; voir Baglione 1649 (éd. Marini 1935), pp. 387-388.
2 Du tableau représentant le retour d'Egypte, il existe trois autres versions de sa main, peintes entre 1570 et 1573. Mais c'est bien le tableau de Piccobio que Cort a reproduit.
3 Voir C. Esposito, in [Cat. exp.] Rome 1984A, p. 252.
4 De la *Madonna del Gatto* on connaît actuellement sept copies et du *Retour d'Egypte*, douze. Voir Bierens de Haan 1948, loc. cit.
5 Hollstein, VII, p. 5, n° 14. Voir M. Sellink, in [Cat. exp.] Rotterdam 1994, pp. 155-156, n. 8.

Formé au dire de Van Mander dans l'atelier de Bernard van Orley à Bruxelles, après s'être rendu à Haarlem, où il a fait un dessin du *Baptême du Christ* de Jan van Scorel, Coxcie a séjourné à Rome de 1530 à 1539 environ. A cette date on le trouve inscrit à la ghilde des peintres à Malines. Premier artiste du Nord à travailler à la fresque, à Rome il a exécuté de nombreuses œuvres dans cette technique, entre autres une *Résurrection* (perdue) dans la vieille basilique de Saint-Pierre et la décoration de deux chapelles à Santa Maria dell'Anima, l'église de la nation allemande, dont seule est conservée celle de Sainte-Barbe. Il a également préparé des dessins pour la gravure (voir cat. 18), mais la série célèbre de l'histoire de Psyché par le Maître au dé, dont Vasari lui attribue les modèles, révèle un style qui lui est étranger.[1] Jusque dans son extrême vieillesse Coxcie a eu une très vaste production tant en peinture que comme dessinateur de gravures, de cartons de tapisserie et, à l'occasion, de vitraux.

ND

1 Dacos 1993, p. 58, note 7.

BIBLIOGRAPHIE Coxcie 1993 (avec toute la bibliographie précédente).

D'après Michiel Coxcie
77 La Bénédiction de Noé

Tapisserie bruxelloise
Laine, soie, argent et or; 467 × 604 cm
Marques des ateliers de Jan van Tieghem et Jan de Kempeneer
Cracovie, Musée du Wawel, inv. n° 13

BIBLIOGRAPHIE Szablowski 1972, pp. 151, 460; M. Hennel
Bernasikowa, in Gand 1987-1988, pp. 8-23 (Histoire de Noé); Meoni
1989 (De Kempeneer).

Cette pièce fait partie d'un grand ensemble de 19
tapisseries consacrées à divers épisodes du *Livre de la
Genèse*: La Création et le Péché Originel; l'Histoire de Noé
et du Déluge; la Tour de Babel, toutes conservées au
Wawel. La date exacte de la commande n'est pas connue,
mais elle doit se situer au début du règne du roi
Sigismond II Auguste de Pologne, vers 1548-1549. La
tapisserie est décrite pour la première fois en 1553, dans un
panégyrique latin établi lors des noces du roi avec
Catherine de Habsbourg.

On ignore si ces pièces prestigieuses furent achetées en
stock sur le marché, ou si elles furent tissées sur
commande. La dernière hypothèse est la plus plausible, en
considérant le grand investissement qu'un tel travail
représentait par la profusion des fils d'or et d'argent
employés.

Cette pièce porte les marques de deux ateliers bruxellois
bien connus. Jan van Tieghem fut actif dès 1540 environ. Il
dut fuir de Bruxelles en 1568, persécuté pour ses
sympathies envers la Réforme. Sa marque orne un grand
nombre des plus de cent tapisseries acquises par le roi de
Pologne. Jan de Kempeneer était fils de Willem,
propriétaire d'un grand atelier vers 1530; il est aussi connu
pour ses activités de marchand. Ces deux ateliers ont signé
conjointement une autre tenture de la *Genèse* en sept
pièces, livrée en 1551 au grand-duc Cosimo I de' Medici et
encore conservée à Florence.

GD

La tapisserie de la *Bénédiction de Noé* est un exemple
caractéristique de l'inspiration que Coxcie n'a cessé de
puiser dans les œuvres des dernières années de Raphaël
ainsi que dans celles de ses élèves. Elle révèle également la
manière dont cette assimilation s'est opérée par
accumulation d'emprunts, mais sans qu'il y ait véritable
cohésion ni par conséquent tension dramatique, de sorte
que les personnages restent souvent étrangers à l'événement
illustré.

La répartition des figures situées sur la terre en deux
groupes, de part et d'autre de Noé, est reprise au carton de
la *Scuola nuova* pour la tapisserie représentant l'*Ascension*.[1]
De surcroît, la femme agenouillée face à Noé, une main
sur le cœur, est tirée en droite ligne de l'un des apôtres de
la même pièce. (Etant donné qu'elle se présente dans le
même sens que dans la tapisserie, dans le carton Coxcie a
donc été donc fidèle au sens de celui de son modèle.)
Quant à la femme agenouillée à l'extrême gauche, c'est une
citation du tableau de la *Transfiguration* de Raphaël,
aujourd'hui à la Pinacothèque vaticane[2] (inversée, et donc
reprise dans le carton également dans le sens du modèle).
La figure de Noé, par contre, fait écho à l'une de celles qui
assistent à la *Remise des tables de la Loi* dans les Loges de
Raphaël,[3] unie encore à l'un des apôtres de l'*Ascension* de la
Scuola nuova.

Bien que les sources du registre supérieur soient moins
précises, on reconnaît dans le Dieu le père apparaissant au
milieu des nuages le souvenir d'un projet raphaélesque
pour l'*Adoration des mages* de la *Scuola nuova*, qui est
connu par plusieurs copies.[4]

Coxcie avait déjà traité le thème de la théophanie dans
la peinture qu'il a exécutée sur le mur d'autel de la
chapelle Sainte-Barbe, à Santa Maria dell'Anima (repr.
p. 22): certaines des têtes d'anges qu'il y a peintes sont tout
à fait semblables à celles de la tapisserie, où le Flamand
révèle la grande constance de son inspiration.

ND

1 Photo Alinari P 2, n° 8142.
2 [Cat. exp.] Cité du Vatican, p. 307, fig. 116.
3 Dacos 1986, pl. xxxva.
4 Sricchia Santoro 1982, pp. 80-81, fig. 9-11.

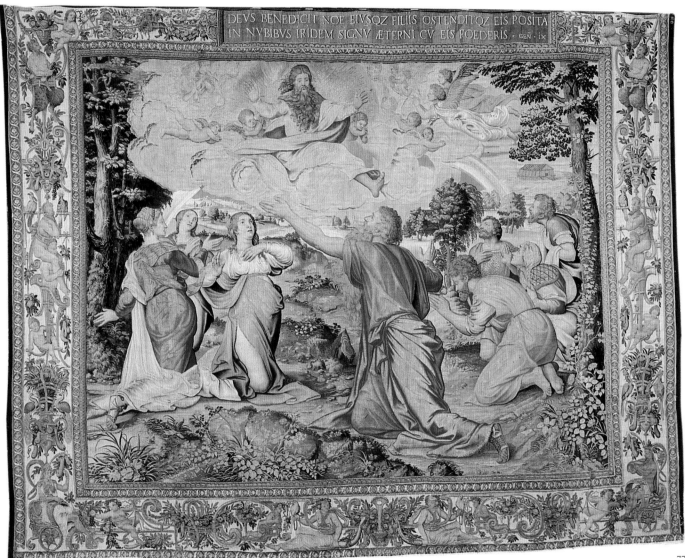

DEVS BENEDICIT NOE EIVSQZ FILIIS OSTENDITQZ EIS POSITA
IN NVBIBVS IRIDEM SIGNV ÆTERNI CV EIS FOEDERIS · GEÑ · IX

77

Michiel Coxcie
78 Junon surprenant Jupiter et Io, qu'elle transforme en vache

Plume et encre brune sur papier blanc, contours marqués au stylet;
172 × 138 mm
Dans le champ, devant le paon de Junon, numéroté *9*
Londres, British Museum, Department of Prints and Drawings,
inv. n° 1861.1.12.9.

Michiel Coxcie
79 Jupiter sous les traits de Diane séduisant Callisto

Pierre noire sur papier blanc, contours marqués au stylet;
176 × 134 mm
Dans la partie supérieure, à gauche, numéroté *10*; dans l'angle inférieur
droit, monogramme de l'artiste partiellement effacé
Londres, British Museum, Department of Prints and Drawings,
inv. n° 1861.1.14.10.

BIBLIOGRAPHIE Popham 1932, pp. 12-14, n°s 1-10; Dacos 1993,
pp. 77-78.

Les deux dessins font partie d'une série de dix feuilles numérotées de 1 à 10 dont deux, la cinquième et la dixième, portent le monogramme de Michiel Coxcie. La technique différente de la dixième, travaillée à la pierre noire, alors que les neuf autres sont exécutées à la plume, pourrait laisser croire qu'il s'agit d'une copie, mais cette hypothèse peut être écartée du fait que les contours y ont été marqués également au stylet, à l'intention du graveur, et aussi parce que le dessin est du même niveau que les autres feuilles de la série.

Illustrant les *Amours de Jupiter*, les dix compositions sont préparatoires à des gravures anonymes, attribuées quelquefois à Cornelis Bos, dont une série complète est conservée au British Museum.[1] Coxcie s'y insère dans le courant des *Modi* gravés par Marcantonio Raimondi sur la base de dessins de Giulio Romano, mais en tempérant fortement le ton érotique des œuvres italiennes.

78

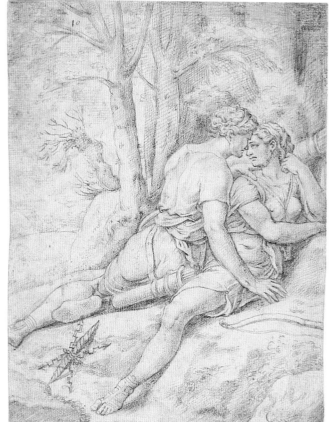

79

Les emprunts flagrants que l'on décèle dans quelques pièces aux dessins que Michel-Ange offrit à Tommaso de'Cavalieri permettent de dater la série après le jour de l'an 1533, lorsque le jeune noble romain remercia le maître pour deux des pièces que celui-ci venait de lui faire parvenir. Plus précisément, Coxcie a dû réaliser la série après avoir terminé en 1534 la décoration de la chapelle Sainte-Barbe à Santa Maria dell'Anima, où aucune influence des dessins de Michel-Ange n'est encore perceptible.

La suite des *Amours de Jupiter* révèle clairement la manière de composer de Coxcie, en procédant par emprunts à des œuvres différentes, qu'il met bout à bout, de manière à former un centon, mais sans réussir à en lier les éléments dans une composition unitaire. Dans *Jupiter et Io*, les reprises à des gravures de Marcantonio Raimondi d'après des dessins de Raphaël sont flagrantes. Ainsi, le corps du dieu est dérivé du Neptune du *Quos ego*; la tête de la jeune femme est celle de la mère tirée par les cheveux dans le *Massacre des Innocents* et la tête du dieu rappelle celle de l'un des guerriers dans la même pièce. Les sources de la figure de Junon sont tout aussi reconnaissables: le buste de la déesse semble faire écho à la mère qui pleure son enfant dans le carton du *Massacre des Innocents* de la *Scuola nuova*, que Coxcie a dû connaître à Bruxelles (cat. 163), tandis que les jambes de la déesse, installée sur un nuage, sont inspirées des figures des écoinçons à la Loggia de Psyché de la Farnésine, décorée vers 1518 sous la direction de Raphaël. L'aigle même n'est pas original: il provient de la gravure du *Jugement de Pâris*, toujours de Marcantonio d'après Raphaël.[2]

Un procédé identique de collage est probablement à l'origine du dessin de *Jupiter et Callisto*, bien que les sources en soient moins évidentes. Accoudée mollement à un rocher, la figure féminine rappelle Sebastiano del Piombo, tandis que celle de Jupiter, une jambe pliée, évoque celle de l'apôtre de droite dans la *Transfiguration* du même artiste à la chapelle Borgherini à San Pietro in Montorio. Or Coxcie a reçu la commande de la décoration de la chapelle Sainte-Barbe à Santa Maria dell'Anima après que Sebastiano del Piombo en ait été chargé sous le pontificat d'Adrien VI et qu'il ait probablement commencé à y travailler avant de s'interrompre et d'abandonner le chantier, à son habitude. Coxcie a donc eu l'occasion d'étudier de près l'art du Vénitien, dont il a également exécuté des copies,[3] et dont il a continué à subir l'action pendant toute sa vie. Rien d'étonnant par conséquent à ce que le deuxième dessin semble trahir son influence.

ND

1 Schéle 1965, n° 225-234.
2 Illustrated Bartsch, XXVII, 1978, n° 352; XXVI, 1978, n°s 18-20 et n° 246.
3 Dacos 1993, pp. 64-77.

Jacques Dubrœucq

Mons (?) vers 1500-1584 Mons

Si, dès son vivant l'artiste a connu la notoriété, on ignore la date et le lieu de sa naissance. A Saint-Omer suivant Guicciardini qui, dans sa *Description des anciens Pays-Bas*, précise que Dubrœucq est un *tailleur expert et sachant bien l'architecture*. L'annaliste montois François Vinchant signale que l'artiste est montois d'origine. L'essentiel de la carrière de l'artiste se déroula à Mons, peut-être dès 1535 et jusqu'à sa mort le 30 septembre 1584. La majeure partie de ses œuvres est conservée en la collégiale Sainte-Waudru à Mons. Il convient de mentionner aussi celles de l'ancienne cathédrale Notre-Dame à Saint-Omer, notamment le monument funéraire d'Eustache de Croy, évêque d'Arras (†1538) ainsi qu'une Vierge assise à l'enfant, œuvre signée, à l'instar de la Pietà de Michel-Ange à Saint-Pierre de Rome. Le déploiement latéral du voile dans le relief de la Vierge précitée de Saint-Omer confirme bien que Dubrœucq a été aussi influencé par Raphaël. Cette influence et d'autres s'observent aussi dans différents reliefs de la collégiale de Mons tout en révélant l'éclectisme de l'artiste quant à son inspiration qui s'étend aux œuvres de l'Antiquité qu'il avait vues à Rome.

On ignore tout de la formation de Dubrœucq. Mais il est certain qu'il séjourna en Italie. Ses œuvres témoignent de son passage notamment à Florence, et à Rome. A son retour d'Italie, les chanoinesses de Sainte-Waudru lui confient la conception et l'exécution du jubé de la collégiale (1535-1549), premier grand ensemble maniériste et tout à fait innovateur dans les anciens Pays-Bas, raison pour laquelle il fit sensation et connut longtemps une grande célébrité. Le dessin d'un premier projet (1535) peut lui être attribué. Il exécuta aussi pour la collégiale d'autres œuvres comme l'autel de la Madeleine (terminé en 1550). Sa dernière œuvre connue, un saint Barthélémy (1572), témoigne encore de son séjour en Italie en étant un écho d'un saint Jacques d'Andrea Sansovino (Florence, église Santo Spirito, 1485-1490).

Par son universalisme, Dubrœucq est un artiste typique de la Renaissance. Les comptes le mentionnent souvent comme ingénieur. Il est architecte, décorateur, urbaniste, restaurateur de monuments et il expertise même des antiquités pour Marie de Hongrie. Il construisit et dirigea la décoration des châteaux de Boussu (à partir de 1539), de Binche, de Mariemont, dressa des plans pour des palais de l'empereur à Bruxelles et à Gand. Il construisit des hôtels de ville (Beaumont, Bavay) et participa au concours de celui d'Anvers (1560). D'autres monuments éphémères, ceux des Joyeuses Entrées du futur Philippe II à Bruxelles et à Mons en 1549 devaient aussi témoigner des conceptions architecturales et décoratives de Dubrœucq. Il s'occupa des fortifications de places fortes. Par ses commanditaires, Dubrœucq s'avère enfin un artiste typique de la Renaissance. Le titre de 'maître artiste de l'empereur', qui lui fut conféré en 1555, témoigne de la reconnaissance officielle de ses multiples activités qui le mirent aussi en contact avec Fontainebleau.

Pour les auteurs italiens comme Guicciardini, Giorgio Vasari et d'autres, Dubrœucq a eu le mérite d'avoir comme apprenti le célèbre Jean Boulogne ou Giambologna (1529-1608). Des comptes montois de 1548-1549, qui n'ont guère retenu l'attention jusqu'à présent, mentionnent effectivement la présence de Jean Boulogne comme *apointer à maistre Jacques*, c'est-à-dire comme faisant partie de l'atelier de Jacques Dubrœucq.

L'œuvre architecturale du maître a pratiquement disparu. Par contre, les sculptures conservées révèlent bien ses qualités et ses innovations. Il est le premier grand sculpteur en rupture radicale avec la tradition gothique et complètement italianisant et maniériste. Il excelle dans la statuaire et l'art du relief. Il innove dans ses compositions – les trois *tondi* du jubé de Mons étant particulièrement remarquables à cet égard –, dans l'exploitation de la diversité des matériaux et de la translucidité de l'albâtre. Son œuvre sculpturale témoigne de l'empreinte essentielle et éclectique qui l'a marqué au cours de son voyage en Italie à travers des œuvres de l'Antiquité et des créations de la Renaissance italienne des XVᵉ et XVIᵉ siècles.

RD

BIBLIOGRAPHIE Hedicke 1911; Wellens 1962; Wellens 1965, pp. 33-44; Didier 1985, pp. 31-102 (avec bibliographie).

Jacques Dubrœucq
80 Saint Jean l'Evangéliste

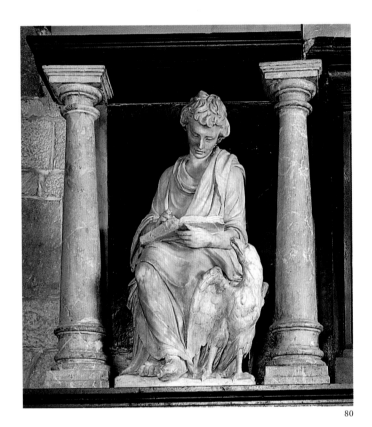

80

Albâtre, 84 cm
Mons, collégiale Sainte-Waudru

BIBLIOGRAPHIE Hedicke 1911, pp. 189-200, 373, pl. XXXVI (pour les reconstitutions); Didier 1985, pp. 87-99.

Cette statue fait partie de l'autel de la Madeleine dont l'achèvement est attesté par une ordonnance de paiement à Jacques Dubrœucq le 1 mars 1550 pour la *marchandise de la table de la Magdelaine*. Cet autel a été détruit en 1797 et ses sculptures mises en dépôt jusqu'en 1803 dans l'ancienne abbaye d'Epinlieu. Un autel avec retable a été reconstitué. Du retable primitif ont fait certainement partie les statues de Marie-Madeleine et des quatre Evangélistes ainsi que les reliefs en albâtre du Repas de Jésus chez Simon et du Noli me tangere. Les dix colonnes en albâtre en place ont probablement aussi fait partie de ce retable dont l'ordonnance originale n'est pas connue, des essais de reconstition ayant été proposés par R. Hedicke. Mais compte tenu des statues et des reliefs, il est certain que ce retable était en rupture radicale avec la conception des retables traditionnels tels que les ateliers anversois en produisaient encore. Le retable de l'autel de la Madeleine avait donc une conception architecturale reprenant nécessairement des modèles italiens. Ces sources sont d'ailleurs évidentes dans le type des colonnes et la sculpture décorative de six d'entre elles.

Pour les Evangélistes, seuls Jean et Marc sont représentés assis. Avec un drapé à l'antique, saint Jean a la tête légèrement inclinée, la main droite est posée sur sur le livre ouvert de l'Evangile, les jambes sont croisées et l'aigle, symbole de Jean, se dresse vigoureusement sur le sol à droite, les ailes largement déployées et en masquant partiellement la jambe gauche de Jean, disposition fréquente dans les compositions du Dubrœucq et notamment dans un autre saint Jean l'Evangéliste également assis qui a été attribué au sculpteur (collection privée, vers 1535?).

Ce saint Jean se distingue assez bien des œuvres antérieures du sculpteur et notamment de celles du jubé et des autres évangélistes et du saint Jean précité par une tendance plus classique que maniériste, même si dans le détail du drapé la sculpture relève de ce dernier courant. Par sa pose même, ce saint Jean dépend essentiellement de l'art italien sans qu'on ne puisse bien préciser la source du fait de l'éclectisme du sculpteur. Le visage est remarquable par son expression de sereine juvénilité susceptible de faire écho à des œuvres notamment des florentins Antonio Rossellino (1427-1478) et de Benedetto da Maiano (1442-1497) qui furent aussi actifs à Naples. Non moins remarquable est l'aigle tant par sa pose que par la sculpture du plumage dont la plasticité se retrouve dans la chevelure de l'Evangéliste, paraissant bien révéler une évolution du sculpteur, évolution qu'on voit amorcée dans le relief de la Pentecôte du jubé de Mons (1547).

RD

Jacques Dubrœucq
81 Gisant de Jean de Hennin-Liétard, Comte de Boussu (†1562)

Albâtre, 35 × 175 × 43 cm
Boussu-lez-Mons, Centre culturel

PROVENANCE Chapelle des Seigneurs de Boussu.

BIBLIOGRAPHIE Didier 1985, pp. 1-2 de l'Addendum à la p. 99 (avec bibliographie); Gossez 1992, pp. 79-93.

Cet étonnant et impressionnant transi fait partie d'un monument funéraire en marbre noir de Dinant, en marbre de Rance et en albâtre. Il est constitué par une grande arcade cantonnée de deux colonnes à chapiteaux composites et posées sur des socles décorés de trophées d'armes. Ces colonnes supportent un entablement avec épitaphe et surmonté d'un relief en demi-cercle figurant Dieu le Père entouré d'anges et par deux statues de guerrier à l'antique, l'un avec écu aux armes du défunt et avec collier de la Toison d'Or, l'autre avec écu avec les armoiries de l'épouse du défunt, Anne de Bourgogne (†1551). En outre, on y voit dans des écoinçons, deux anges en relief avec calice et colonne, symbolisant la Foi et la Force. A l'intérieur de la niche monumentale, un Christ en croix surmonte des priants, posés sur un sarcophage et représentant le défunt, qui fut grand écuyer de Charles Quint, en armure et avec collier de la Toison d'Or, trois de ses enfants, Anne de Bourgogne et une de ses filles. Sous le sarcophage posé sur deux supports, le gisant dénudé avec linceul est étendu sur une natte tressée avec enroulement à gauche pour former un oreiller. Jusqu'en 1985 et malgré son caractère exceptionnel, le transi n'avait guère retenu l'attention, même s'il avait été aussi attribué à Jean Goujon (1510-1564/68). Plus récemment, d'autres sculptures de ce monument ont également été attribuées à Dubrœucq. Elles sont dues à l'atelier du maître compte tenu de leur qualité inférieure.

Le monument funéraire de Boussu reprend des modèles italiens. Pour le type, Dubrœucq n'innove pas. Jean Mone en avait déjà créé de semblables comme dans celui de Pierre d'Herbais et d'Henderin d'Immerscel en l'église Saint-Martin à Pepingen. Par contre, en ce qui concerne les anciens Pays-Bas, Dubrœucq avait déjà innové avec le transi maniériste du monument funéraire d'Eustache de Croy, évêque d'Arras (†1538) que lui avait commandé la mère du défunt, Lamberte de Brimeux, comtesse douairière du Rœulx (Saint-Omer, ancienne cathédrale Notre-Dame, œuvre signée). Par rapport à ce transi, celui de Boussu témoigne d'une grande évolution dans l'accentuation de la pose maniériste, sinueuse, quasi serpentine, et la fluidité

81

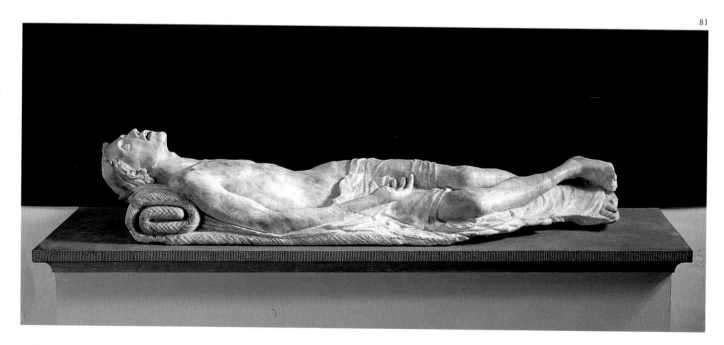

Etienne Dupérac

Paris vers 1525-1604 Paris

des formes paraissant traduire une évanescence vitale, même si, dans les deux cas, on observe le croisement des jambes. L'expression du visage est encore plus saisissante. Par la matière, le modelé, la bouche entr'ouverte, le sculpteur rend l'instant dramatique où l'être vivant rend son dernier souffle. Comparé à un autre transi, macabre celui-là et non moins exceptionnel dans les anciens Pays-Bas, conservé dans la même chapelle de Boussu, le contraste est radical. Dans ce dernier transi, on retrouve toute la méticulosité, poussée jusqu'à l'hyper-réalisme, du moyen âge tandis que dans celui de Dubrœucq, c'est une nouvelle vision de la Renaissance qui domine.

L'œuvre n'est pas documentée. On sait qu'à partir de 1539, le comte de Boussu avait confié la construction et la décoration du château de Boussu à Jacques Dubrœucq (de cette décoration ne subsistent plus que deux colonnes conservées en la collégiale de Mons). Mais, toutes les caractéristiques de style et notamment le modelé des épaules et les mains ne laissent aucun doute quant à l'attribution de l'œuvre à Dubrœucq: celui-ci témoigne de son intuition créative tout en puisant dans ses réminiscences italiennes, l'étirement des membres pouvant évoquer des formes évoluées de Michel-Ange. Le monument funéraire a vraisemblablement été exécuté après la mort d'Anne de Bourgogne (25 mars 1551) et avant celle de Jean de Hennin-Liétard.

RD

Dupérac était architecte, peintre et graveur. En 1554 déjà il était à Rome et y passa une bonne partie de sa vie. Après son retour en France, en 1578 ou en 1582, il devint au cours de cette dernière année l'architecte de Charles de Lorraine. Au début des années soixante, il dirigea peut-être l'équipe qui peignit sur un long mur, à l'étage qui surplombait les Loges de Raphaël, treize grandes cartes géographiques de divers pays et parties du monde. En 1571, il réalisa pour le cardinal Hippolyte d'Este une vue du jardin de la Villa d'Este à Tivoli; il y avait déjà dessiné une cascade en 1568, ainsi qu'il ressort d'un dessin à la plume de Londres.

En 1571, il était l'architecte du cardinal Niccolò Caetani et en 1572, celui du conclave qui élut le pape Grégoire XIII. Il travailla beaucoup en tant que graveur pour l'éditeur Antonio Lafrery. Parmi les gravures que Dupérac a réalisées à Rome, on dénombre le grand plan de la Rome antique publié avec une dédicace au roi Charles IX de France (1574), la série des quarante estampes *I vestigi dell'antichità di Roma*, éditées en 1575 par Lorenzo della Vaccheria, qui rendent de manière quelque peu idéalisée des vestiges de l'antiquité classique et annoncent les vues de ville romaines de Matthijs Bril. La même année, il grava pour Lafrery le frontispice et d'autres feuilles du *Speculum Romanae Magnificentiae*. Son plan de la Rome moderne est daté 1577. Dupérac était bien connu de Karel van Mander qui séjourna à Rome de 1574 à 1576.

BWM

BIBLIOGRAPHIE Van Mander 1604, fol. 194r-v; Ehrle s.a.; Linzeler 1932-1935, pp. 308-325; Noë 1954, pp. 304-305, 318-319; Bacou, [Cat. exp.] Rome 1972-1973, pp. 109-110, n° 74; Borroni 1980, pp. XX-XXII; G. Guardia, in [Cat. exp.] Rome 1987, pp. 71-96.

Etienne Dupérac
82 Plan de la ville de Rome

82

Eau-forte sur 4 plaques; 83 × 104 cm.
Dans le haut: *Nova descriptio Urbis*
Dans le cartouche à gauche: *Henrico III Galliae et Poloniae regi*
christianiss. Stephanus Dv Perac Pariensis s.... in Romae Kal.
Decembr. MDLXXVII Antonius Lafrerij; beaucoup d'autres inscriptions
parmi lesquelles les noms des édifices et d'autres.
Londres, British Library (Map Library), inv. n° *23805.(8.)

BIBLIOGRAPHIE Van Mander 1604, fol. 194r; Ehrle s.a.; Ashby
1924, pp. 449, 452, Noë 1954, p. 319, afb. 4; Frutaz 1962, pp. 65-68;
Borroni 1980, p. XL.

Les inscriptions nous apprennent que ce plan de Rome,
intéressant et rarissime, a été gravé par Etienne Dupérac et
édité en 1577 par Antonio Lafrery, le plus important
éditeur et marchand de gravures de la Ville éternelle. Le
plan de Dupérac, en perspective à vol d'oiseau, présente en
élévation les divers éléments qui y sont dessinés; il fut
dédié au roi de France Henri III. Il parut un an après le
plan de Rome de Mario Cartaro et surclasse ce dernier
dans un rendu plus précis des formes, des proportions et
des détails.[1]

Adam Elsheimer

Francfort 1578-1610 Rome

Jusqu'à un certain point, le plan de Dupérac donne une idée de la ville de Rome avant les rénovations importantes entreprises sous le pape Sixte Quint et est proche de l'aspect que devait revêtir la ville en 1575 l'année du Jubilé, et à l'époque où le peintre-écrivain Karel van Mander, qui y fréquenta Dupérac, résida à Rome (1574-1576). Ce qui frappe, par comparaison avec l'actuelle situation, c'est l'étendue du terrain non-bâti, les vignobles à l'intérieur des murs d'enceinte et le centre de la ville avec ses rues, ses places et ses édifices, et l'isolement des églises et des ruines antiques dans une campagne le plus souvent dépourvue de bâtisses. Dupérac reproduisit très fidèlement les principaux édifices, mais également des maisons de moindre importance.

Les inscriptions donnant le nom des édifices, des portes, des rues et d'autres permettant de bien s'orienter sont de deux espèces: elles figurent en toutes lettres à côté des édifices et dans les rues ou bien il s'agit d'un chiffre qui renvoie au nom complet dans la liste en bas au côté gauche.[2]

Une deuxième édition de cette carte, partiellement mise à jour, réalisée à l'aide des plaques de cuivre de la première édition, parut en 1640, une troisième en 1646.[3]

BWM

1 Ehrle s.a., p. 28.
2 En outre, Dupérac s'est vraisemblablement inspiré du plan romain de Leonardo Bufalini (1551), comme le signale aussi Ehrle s.a., p. 29.
3 Ehrle, s.d., p. 25, tous deux édités par Giovanni Gattista de'Rossi.

Elève du peintre et graveur Filipp Uffenbach à Francfort, il se rend à Strasbourg en 1596. En 1598, il arrive à Venise où il s'associe au peintre allemand Hans Rottenhammer. En 1600, il est présent à Rome. En 1606, il devient membre de l'Académie de Saint-Luc et épouse Carla Antonia Stuart, une Allemande. Parmi les témoins du mariage se trouve le peintre flamand Paul Bril. La description des constellations dans sa *Fuite en Egypte*[1] laisse supposer que le peintre aurait été parmi les premiers à apprendre l'existence de la lunette astronomique. Il aurait donc aussi été en contact avec Galileo Galilei. Ces hypothèses cadrent bien avec l'image de personnage cultivé, quoique réservé et modeste, qui se dégage des biographies qu'ont faites de lui ses contemporains et du témoignage de Rubens.[2] Ce dernier a, dans l'un de ses dessins,[3] copié certaines figures du tableau représentant la *Lapidation de saint Etienne*,[4] qui a été pendant un certain temps en possession de Paul Bril. Elsheimer fut un ami très proche du graveur allemand Hendrick Goudt, avec lequel il a cohabité à Rome de 1604 à 1609. En Hollande, Goudt a exécuté, entre 1612 et 1613, une série de gravures à partir des peintures les plus importantes de l'artiste allemand. C'est ainsi qu'il a diffusé l'œuvre d'Elsheimer à travers l'Europe et, ce faisant, influencé l'art de nombreux peintres tels que Claude Lorrain et Rembrandt. L'inventaire des biens que la veuve de l'artiste a dressé après la mort de celui-ci accuse la pauvreté extrême dans laquelle il vivait.[5]

MRM

1 Ottani Cavina 1976, p. 139.
2 Le 14 février 1611, Rubens écrit d'Anvers une lettre à Faber. Il s'y lamente sur la mort d'Elsheimer, leur ami commun, et exprime l'admiration et l'estime qu'il nourrissait à l'égard de l'artiste défunt (Andrews 1977, p. 51).
3 Londres, British Museum, Department of Prints and Drawings. Hind 1926, p. 19, n° 44.
4 Edimbourg, National Gallery of Scotland (inv. n° 2281), huile sur cuivre argenté 34,7 × 28,6 cm. Andrews 1977, p. 145, n° 15, fig. 46 et fig. en couleur 1.
5 L'inventaire est conservé dans les Archives d'Etat de Rome et est publié intégralement dans Andrews 1977, pp. 48-49.
BIBLIOGRAPHIE Andrews 1977, pp. 13-57; K. Andrews, in [cat. exp.] Naples 1985, p. 144; Andrews 1985, pp. 179-180.

Adam Elsheimer
83 Apollon et Coronis

Huile sur cuivre, 17,4 × 12,6 cm.
Liverpool, Walker Art Gallery, National Museums and Galleries on
Merseyside, inv. n° WAG 10329

BIBLIOGRAPHIE Sandrart 1675 (éd. Peltzer 1925), p. 160; Martyn
1766, I, p. 31; Waagen 1838, III, p. 105; The British Institution 1857,
n° 102; Bode 1883, p. 294; Schenk zu Schweinsberg 1924, 3-4, p. 93;
Drost 1933, p. 85; Weizsacker 1936, I, p. 140, fig. 71; Borenius 1939,
p. 89, n° 146; Hoff 1939, p. 60; Weizsacker 1952, pp. 46-48; Holzinger
1951, p. 216; Lavin 1954, p. 286; Waddingham 1972, pp. 609-610;
Andrews 1977, pp. 33, 151; Catalogue Liverpool 1984, pp. 3-6;
Andrews 1985, p. 186.

EXPOSITIONS Londres 1906, n° 66; Londres 1938, n° 257; Londres
1955, n° 42; Francfort 1966-1967, n° 35.

L'œuvre, qui appartenait depuis le XVIIe siècle à la
collection Methuen, a été restaurée en 1949. Elle n'est pas
toutefois dans un bon état de conservation. Holzinger a
reconnu en 1951[1] le véritable thème du petit tableau sur
cuivre, que l'inscription sur la gravure de Magdalena de
Passe portait à identifier avec l'épisode de la mort de
Procris. L'épisode représenté est très inhabituel dans
l'iconographie des *Métamorphoses* d'Ovide. Il est tiré des
vers 542 à 632 du deuxième livre. Coronis, infidèle à
Apollon, se retrouve trahie par le corbeau qui dit au dieu
l'avoir vue. Apollon la tue d'une flèche, mais, regrettant
son geste, il tente en vain de la ramener à la vie. Pour
sauver le fils que Coronis attend, il n'hésite pas à le
prendre dans le ventre de sa mère, avant que cette dernière
ne soit incinérée sur le bûcher. Cet enfant est Esculape,
protecteur mythique de la médecine, qui sera ensuite
éduqué par le centaure Chiron. Elsheimer n'illustre pas la
métamorphose du corbeau dont Apollon changea la
couleur, blanche à l'origine, en noir.

En effet, dans la série gravée par Goltzius qu'Elsheimer
connaissait sans doute, la jeune fille est représentée nue et
endormie, au moment même où Apollon s'apprête à la
tuer. A l'arrière-plan, les satyres préparent le bûcher. La
même scène est représentée également dans la gravure de
Peter de Jode tirée du dessin d'Antonio Tempesta.[2] Dans
les représentations gravées, l'attention est attirée par la
figure nerveuse du dieu qui tend l'arc. La version qu'en
livre Elsheimer est fort semblable, mais se distingue de ses
modèles par le choix du moment représenté et les
nombreuses priorités accordées aux éléments narratifs: lors

d'une pause entre deux actions impétueuses (la vengeance
homicide et le moment où il donne la vie au petit Esculape
en le dégageant du ventre maternel), Apollon va chercher
les herbes médicinales afin ramener Coronis à la vie. Un
instant de remords et de réflexion entre la vie et la mort,
qui permet au peintre de concentrer son attention sur la
délicate figure féminine dont le corps lumineux resplendit
dans toute sa grâce.

A l'arrière-plan, le groupe de satyres qui est en train de
préparer le feu destiné à la crémation de la jeune fille
permet à l'artiste d'enrichir les jeux de lumière sur
l'opulente végétation. Selon Andrews, la représentation de
Coronis dérive d'un nu féminin de la *Bacchanale* peinte
par Titien et qu'Elsheimer a peut-être vue à Rome (le
tableau y est resté chez les Aldobrandini de 1598 à 1621,
avant d'être transporté à Madrid).

L'œuvre, que l'on peut dater des environs de 1607-1608,
se rapproche des deux *Tobie et l'ange* (Francfort,
Historisches Museum, et Copenhague, Statens Museum
for Kunst) par l'utilisation de la lumière sur les frondaisons
des arbres et par l'idée du miroir d'eau réfléchissant. Ce
dernier aura une très grande importance pour des artistes
tels que Filippo Napoletano et Goffredo Wals.

De nombreuses copies de ce sujet sont connues. Elles
dérivent de la gravure de Magdalena de Passe et d'une
autre, légèrement différente, conservée à l'Albertine. Deux
de ces copies sont conservées dans une collection privée,
les autres dans les galeries de Yale, de Louisville, de
Francfort et de Neuilly.

MRN

1 La gravure de Magdalena de Passe qui reproduit la peinture avec
l'inscription *Adam Elsheimer pinxit*, fut exécutée avant 1638 et
publiée en 1667 sous le titre de *Céphale et Procris*. Le grand laps de
temps qui sépare le moment où le tableau a été exécuté de celui où la
gravure a été publiée a probablement contribué à la confusion des
thèmes.
2 La série de Goltzius: Illustrated Bartsch, III, 2, pp. 354-360, n°s 31-
82, p. 329, n° 64. La série de De Jode: Illustrated Bartsch, XXXVI,
p. 17, n° 653.

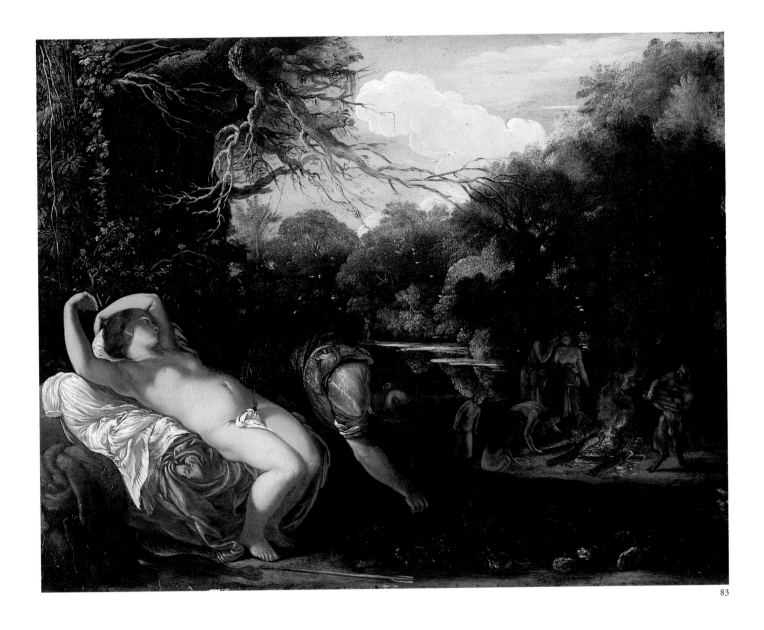

83

Hendrick Goudt d'après Adam Elsheimer
84 L'outrage à Cérès

84

Gravure sur cuivre, 29,2 × 23,6 cm
Inscriptions: *Scipione Burghesio* / s.r.e. / Cardinali amplissimo in
deuoti animi testimonium HGoudt sculpsit et dicauit Romæ, *1610.*
AElsheimer pinxit. Janus Rutgers s
Dum frugum genetrix, tædas ascendit in Aetna, / Et tot natam quærit in
orber(m) suam. / Vieta siti conspexit anum, Limphamqu' rogauit, /
Oranti Limpham rustica dulce(m) dedit. // Dum bibit acceptum, risit
puer improbus illam, / Nec satis hoc, auidam dixerat ille Deam, /
Ridentem Liquida fertur sparisse polentam, / Fugisset, sediam stellio
factus erat.
[Pendant que la mère des fruits allumait la torche dans l'Etna / Et
cherchait sa fille sur la terre entière, / Assoiffée, elle aperçut une
vieille et lui demanda de l'eau, / La paysanne donna de l'eau douce à
celle qui lui en demandait, / Pendant qu'elle buvait ce qu'elle avait
reçu, le garçon effronté se moqua d'elle, / Et en outre il traita la
déesse d'avide, / on rapporte qu'elle aspergea l'effronté d'orge
liquide, / il se serait enfui mais avait déjà pris l'apparence d'un lézard
des pierres (d'après la traduction dans [Cat. exp.] Francfort 1966-
1967).

BIBLIOGRAPHIE Baglione 1642, p. 101; Weisäcker 1936, fig. 90;
Weisäcker 1952, p. 139, n° 19; Hollstein, VII, p. 155, n° 5; [Cat. exp.]
Francfort 1976-1977, n° 278; Andrews 1977, onder n° 23; C.S. Ackley,
in [Cat. exp.] Boston-Saint Louis 1980-1981, n° 45; [Cat. exp.]
Amsterdam 1993-1994, n° 243.

HENDRICK GOUDT (Den Haag 1573-1648 Utrecht)
Dessinateur et graveur sur cuivre; voyage à Rome en 1604,
y fait la connaissance d'Elsheimer, achète le plus possible
d'œuvres de celui-ci et en fait des gravures. A la mort du
maître (1610), il se rend à Utrecht; en 1611 il se fait
membre de la corporation de Saint-Luc.

Cérès, à la recherche de sa fille Proserpine qui a été
enlevée, arrive, épuisée, devant la hutte d'une vieille
femme. Alors que celle-ci lui offre de l'eau, un jeune
garçon, Stello, arrive sur les lieux et se moque de la déesse
qui étanche sa soif avec beaucoup d'ardeur. Cérès le punit
en le transformant en lézard. (Ovide, Métamorphoses, V,
446 sqq.).

Cette gravure fait partie d'une série de toiles, d'eaux-
fortes et de dessins articulés autour de ce thème qui tous
trouvent leur origine chez Elsheimer. Des recherches
antérieures faisaient penser que la gravure de Goudt était
une reproduction de la toile attribuée à Elsheimer
(Madrid, Prado); d'autre part, de nouvelles recherches
dénient la paternité de cette toile à Elsheimer, ce qui
signifierait que la gravure serait la reproduction d'une toile
de l'artiste, aujourd'hui disparue. Cette dernière hypothèse
semble la plus probable d'après l'état d'avancement des
recherches sur l'œuvre d'Elsheimer.

Quoi qu'il en soit, cette gravure reflète le style
caractéristique d'Elsheimer. La composition est animée par
les quatre sources de lumière qui font ressortir la scène de
l'obscurité de la nuit: une lumière puissante qui émane de
la torche placée sur la roue en bas à droite ('l'épicéa
lumineux', Ovide), la chandelle que tient la vieille femme
dans sa main gauche, le feu à l'arrière-plan et la lune.

L'instant saisi précède la malédiction de Stello; la
raillerie qui suscite la colère de Cérès est ainsi capturée au
moment où elle est lancée. Cérès apaise sa soif, le jeune
garçon tourne la tête vers le spectateur et montre du doigt
l'objet de sa gouaillerie. La lumière claire diffusée par

Cornelis Floris de Vriendt

Anvers 1513/14-1575 Anvers

plusieurs sources – influence de Caravaggio – fait ressortir Cérès et Stello comme personnages principaux. Ainsi, l'observateur averti capture simultanément l'instant suivant, la métamorphose de Stello en lézard. Cette scène de métamorphose, est présentée dans la tradition entre autres d'Antonio Tempesta, de Virgile Solis et de Crispin de Passe. La cohérence des scènes a été apportée à Elsheimer par Ovide lui-même puisqu'il est prouvé que l'artiste possédait un exemplaire des Métamorphoses.

Ici se fondent des souvenirs des Maîtres frankenthaliens, et d'instants vécus à Venise et à Rome. A côté des personnages aux formes généreuses, on note le paysage gracieux, la chaîne de collines boisées s'élevant derrière les personnages secondaires et les feuillages à droite. C'est dans ce cadre que s'insère la composition avec ses personnages en équilibre, un trait fondamental dans l'œuvre d'Elsheimer. Goudt parvient par sa gravure à capturer toute la finesse du tableau d'Elsheimer. Ramage riche à droite, groupe de personnages à l'arrière-plan, éclairé par sa propre source de lumière, les plis dans les vêtements de Cérès et de la vieille femme sont rendus avec beaucoup de soin.

Cette gravure ainsi que six autres, toutes des reproductions d'œuvres d'Elsheimer, ont permis à Goudt de faire connaître l'art du maître en dehors de l'Italie et lui ont donné un retentissement marquant. Les scènes nocturnes, si typiques chez Elsheimer, ont pu arriver dans les pays du nord et y exercer leur profonde influence sur le XVIIe siècle grâce à des gravures comme celle-ci (quatre des sept gravures sont des reproductions de tableaux de scènes nocturnes).

AT

Fils du tailleur de pierre Cornelis I Floris (vers 1485-1538), Cornelis Floris de Vriendt doit probablement sa formation de sculpteur à son oncle Claudius Floris (vers 1490-après 1543), dont on pense qu'il avait déjà visité Rome. Les comptes de l'église Notre-Dame à Anvers le mentionnent en effet en 1539 sous le nom italianisé de 'Clauderio'. Selon son propre témoignage, Cornelis Floris se trouvait à Rome en 1538. Il y fit vraisemblablement la connaissance de Lambert Lombard, qui séjournait à Rome à cette époque, et qui après le retour des deux artistes, devint le maître du frère de Cornelis, Frans. Lodovico Guicciardini (1567) loue l'artiste pour avoir introduit les grotesques italiens dans les Pays-Bas. Ceci est confirmé par ses dessins d'initiales qui figurent dans le premier registre de la Gilde de Saint-Luc à Anvers (à partir de 1547) et les nombreuses applications qu'il en fit plus tard dans ses projets pour les gravures et pour des monuments funéraires. L'influence des monuments funéraires exécutés par Andrea Sansovino pour Ascanio Sforza et Basso della Rovere à Santa Maria del Popolo à Rome y apparaît clairement.

CVDV

BIBLIOGRAPHIE Hedicke 1913; Duverger 1941; Roggen-Withof 1941; Roggen-Withof 1942; Van de Velde 1973; Huysmans 1987; Van Ruyven-Zeman 1992.

Cornelis Floris de Vriendt
85 Tête d'un centaure marin

85

Grès peint, hauteur env. 70 cm
Anvers, Kunsthistorische Musea, Museum Vleeshuis, inv. n° AV 82

BIBLIOGRAPHIE Génard 1876, p. 21, 28-29; Van Herck 1948, p. 17;
Catalogue Anvers 1979, p. 46, n° 106; J. Van Damme, in [Cat. exp.]
Anvers 1993, p. 245, n° 94

EXPOSITIONS Paris 1954, n° 77; Anvers 1955, n° 161; Gand 1976,
n° 39.

Trois fragments de la sculpture décorative pour la façade de
l'hôtel de ville d'Anvers sont conservés à la Vleeshuis à
Anvers: une tête de caryatide, une main tenant un bâton et
l'œuvre dont il est question ici. Le reste de la décoration a
disparu lors de la restauration de la façade de l'hôtel de
ville en 1853-1861, et a été alors remplacé par des copies.[1]
L'ensemble de cette décoration comprenait, de part et
d'autre du corps central de la façade, deux centaures
marins terrassant un monstre, quatre lions et deux sphinx.[2]
A l'origine, les sculptures étaient dorées, ainsi que le

montrent d'anciennes représentations de l'hôtel de ville.[3]

L'attribution traditionnelle de ces fragments à Cornelis
Floris[4] repose sans doute essentiellement sur le fait qu'il est
considéré comme étant l'architecte de l'hôtel de ville.
Récemment, Willem Paludanus fut également cité comme
auteur possible.[5] D'autre part, le mauvais état des œuvres
rend l'établissement d'une attribution sur base d'une
analyse stylistique très difficile. Floris est peut-être l'auteur
du projet de la décoration, mais l'exécution semble plutôt
être l'œuvre de son atelier. Les sculptures ont été réalisées
au cours de la dernière phase de la construction de l'hôtel
de ville, aux environs de 1564-1565.[6] Ainsi que Bevers l'a
fait remarquer,[7] les figures des centaures marins s'inspirent,
tant sur le plan iconographique que formel, de Mantegna.
Il faut sans doute les considérer comme l'équivalent de
tritons, qui devaient souligner l'importance, pour la ville
d'Anvers, de la mer et du fleuve, l'Escaut. L'interprétation
de Bevers selon laquelle, en 1564-1565, ces êtres
représenteraient les défenseurs de l'autonomie civile contre
la puissance autoritaire de Philippe II, ne paraît pas très
plausible. Le mouvement expressif et la force de caractère
de la tête font également penser à des modèles italiens, tels
que les cavaliers combattant de Bertoldo ou de Rustici.

CVDV

1 Après la restauration, les fragments furent déposés dans les
greniers de l'hôtel de ville, mais à la requête de l'archiviste Pieter
Génard, ils furent transférés à l'Oudheidkundig Museum, qu'abritait
à l'époque le château du Steen (Archives de la Ville, Anvers, Archives
modernes, Correspondances particulières, n° 29; voir aussi les
Archives modernes, n° 3597/27; J. Van Damme, loc. cit.).
2 Bevers 1982, pp. 97-117; Bevers 1985.
3 Voir, par exemple, la gravure de Melchisedech van Hooren, datant
de 1565 (H. Bevers, in [Cat. exp.] Anvers 1993, p. 244, n° 92, repr.), la
peinture attribuée à Maximiliaan Pauwels, *L'annonce de la Paix de
Munster à Anvers*, datant de 1648 et conservée au musée d'Anvers
(Ibidem, p. 315, n° 168, repr.) ainsi qu'un tableau de l'*Ommegang à
Anvers* par Alexander van Bredael datant de la même époque et se
trouvant au musée de Lille (Ibidem, p. 319, n° 172, repr.).
4 On trouve déjà cette attribution chez Génard, 1876, pp. 21, 28-29
5 J Van Damme, in [Cat. exp.] Anvers 1993.
6 L'on ne sait pas exactement dans quelle mesure elles ont été
endommagées lors de l'incendie de l'hôtel de ville au cours de la
Furie espagnole en 1572, ni si elles ont été restaurées en partie à cette
occasion.
7 Bevers 1982, p. 98-99.

184

Cornelis Floris de Vriendt
86 Esquisse d'un bateau fantastique

86

Plume, encre brune et aquarelle, 98 × 362 mm
Au milieu à gauche, daté *1543*
Amsterdam, Rijksmuseum, Rijksprentenkabinet, inv. nᵒ RP-P-1913-155

BIBLIOGRAPHIE Beets 1932, p. 188; Schéle 1965, pp. 220-222,
fig. 282; Van de Velde 1967, p. 423; Mielke 1968, pp. 343-345;
Haverkamp-Begemann 1968, p. 292; Boon 1978, p. 64, nᵒ 171; Mielke
1978, p. 45.

Un homme nu conduit, en tenant un ruban décoré de
bouquets de fleurs, un bateau fantastique, que des satyres
nus tirent et poussent sur les vagues. Quelques satyres et
une nymphe, qui se tient devant le conducteur, portent des
branches. Une identification plus précise des figures
semble impossible et sans doute ne serait-elle pas même
pertinente, étant donné le caractère nettement décoratif de
la frise.

L'attribution de ce dessin par Beets à Cornelis Bos a été
revue en 1965 par Sune Schéle, qui fonda son opinion sur
la comparaison des initiales des années 1541, 1545 et 1546 se
trouvant dans le premier registre de la Gilde de Saint-Luc à
Anvers, qui sont sans le moindre doute de la main de
Floris. Celles-ci ne datent cependant que d'après 1546.[1]
D'autres dessins présentant des motifs analogues, le *Pied
d'un Candélabre* au Cabinet des Estampes de la
Bibliothèque Nationale à Paris et quatre *Triomphes marins*
conservés au Victoria and Albert Museum à Londres, qui
sont datés respectivement de 1540 et de 1542, semblent à
l'examen ne pas être redevables à la même main.[2]

La fonction précise de ce type de frise n'est pas très
claire. L'on ne trouve des gravures du même sujet que plus
tard, tant chez Floris que chez Bos. Il n'est pas du tout
évident que les exemples antérieurs cités ci-dessus aient
servi de modèles pour des gravures. Il n'est pas exclu qu'au
cours des années cruciales qui ont suivi 1538, après que
Cornelis Floris ait pu ramener dans les Pays-Bas sa
connaissance des grotesques italiens, d'autres artistes,
toutes disciplines confondues (dans l'art de l'ébénisterie,
du métal, de la tapisserie, etc.) aient expérimenté ce
domaine. Plus tard, les grotesques de Floris ont trouvé des
applications non seulement dans ces matières, mais dans
bien d'autres encore.

CVDV

1 Van de Velde 1973.
2 Schéle 1965 (p. 222, fig. 277-281), donne également l'attribution de
ces dessins à Floris, ce que démentit à juste titre Hans Mielke
(Mielke 1968, p. 343). D'autres auteurs (Van de Velde 1967;
Haverkamp Begemann 1968; Zerner 1968) se sont exprimés de façon
moins catégorique à ce sujet.

Cornelis Floris de Vriendt
87 Décoration avec grotesques et enroulements

87

Burin et eau-forte, 300 × 205 mm
Inscription: F de la série de douze *Veelderleij Veranderinghe...*, dont
une page de titre[1] et 11 projets fantastiques numérotés de A à M;
Lucas ou Johannes van Duetecum sc., Hieronymus Cock exc.
Lieu de conservation; inv. n°

BIBLIOGRAPHIE Hedicke 1913, pl. IV-V; Collijn 1933, n°s 58.156-
58.167; Delen 1935, p. 137, pl. LVII, LIX; Hollstein, IV, p. 188, n°s 309-
322; VI, p. 250, n°s 14-27; Roggen & Withof 1942, p. 96;
K. Oberhuber, in [Cat. exp.] Vienne 1967-1968, n°s 139-140; Riggs
1977, n° 65; Warncke 1979, I, p. 144, n°s 214-219; II, n° 891; Berliner
& Egger 1981, n°s 657-662; De Jong & De Groot 1988, n°s 75.1-57.12;
[Cat. exp.] Rotterdam 1988, p. 78, n°s 61-62.

Un animal marin fantastique tient prisonnier dans sa
coquille différentes créatures marines. Sur le monstre
marin et les enroulements derrière lui, on distingue des
putti dans des attitudes diverses. Dans la partie inférieure,
un homme et une femme se trouvent serrés dans des
coquilles. Il est probable que cette planche symbolise l'eau.
Elle est très caractéristique du style des grotesques des
Pays-Bas de Cornelis Floris. Dans cette série, il a fait un
large usage de créatures originales, imaginaires et
décoratives, empruntées au monde humain, animal et
végétal dans toute sa variété. Les *putti,* satyres et hommes
des bois sont nombreux. Ils sont placés dans des
constructions architecturales décorées d'hermès, de
cariatides, de sphinxs, de groupes de sculptures, de reliefs
et de volutes ou dans des coquilles. Des masques, souvent
avec des plumes ou portant une coiffure, des fleurs
stylisées, des guirlandes ou des corbeilles de fruits et de
légumes, ainsi que des trophées agrémentés d'outils ou
d'instruments de musique décorent l'ensemble. La scène
grotesque et fantastique de cette page, à la composition
disparate et surchargée, met au second plan la composition
de bandeaux et enroulements. Les structures en forme de
coquille prédominent sur celles en fer. Le style, à la fois
artificiel et libre, y est très manifeste. Ces compositions se
rapprochent d'autres inventions décoratives de Floris,
notamment de la série d'*Initiales* et des séries de gravures
de *Projets pour vaisselle en métal précieux* (1548), *Frises avec
chars de triomphe fantastiques* (1552), *Masques* (1555) et
Veelderleij nieuwe inventien... (1557). La plupart de ces séries
furent vraisemblablement réalisées à la même époque, peu
avant 1549, c'est-à-dire au début de sa carrière de sculpteur
et d'architecte, et gravées ultérieurement. Ses sculptures ne
présentent pas les mêmes grotesques; en d'autres termes,
dans ses applications, son langage décoratif est plus
mesuré. Ces planches n'étaient d'ailleurs pas censées servir
de modèle à l'une ou l'autre sculpture ou architecture. En
outre, les compartiments décoratifs n'étaient pas réalisables
tels quels. Assemblages artificiels de motifs servant à
l'artiste pour s'en inspirer, on peut, à l'exception des
Projets pour vaisselle en métal précieux et de quelques
modèles de monuments funéraires de la série *Veelderleij
nieuwe inventien...*, les comparer à un lexique de formes.
 Parmi les réalisations artistiques les plus importantes de

Cornelis Floris de Vriendt
88 Décoration avec grotesques et rouleaux

Cornelis Floris, il faut signaler son apport créatif à l'élaboration d'un style décoratif autochtone servant à la sculpture et à l'architecture de son temps. Son ornementation repose sur les grotesques italiennes, qu'avec d'autres artistes, il importa, renouvela et répandit au Nord des Alpes. Il y apporta ses propres motifs et y intégra l'esthétique de l'art des Pays-Bas. Il peut donc être considéré comme le véritable initiateur des grotesques aux Pays-Bas. Floris subit l'influence des artistes de l'école de Raphaël, notamment d'Agostino Veneziano et Enea Vico. Tous deux réalisèrent des séries décoratives différentes qui s'apparentent fort à celles de Floris et dont celui-ci a pu s'inspirer. Sculpteur et architecte, c'est surtout à travers la gravure que Floris répandit son langage décoratif et sa réputation d'ornemaniste. La mention «à l'usage de tous les artistes» sur les pages de titre de certaines de ses séries de planches, ainsi que le grand nombre d'exemplaires conservés, en témoignent.

CVM

1 La page de titre présente un cartouche dans un encadrement d'enroulements avec des grotesques; le titre en est le suivant: *Veelderleij Veran/deringhe van grotissen/ende Compertimenten ghe/maeckt tot dienste/van alle die de/Conste beminne ende/ghebruiken, ghedruckt/bij Hieronimus Cock/1556/Cornelis floris Inuetor/*LIBRO PRIMO.

88

1556
Eau-forte, 306 × 205 mm
Inscription: *e*
Avec cat. 87, fait partie d'une série de douze
Veelderleij Veranderinghe...
Rotterdam, Museum Boymans-van Beuningen, inv. n° L1958/38e

BIBLIOGRAPHIE voir cat. 87.

Dans une niche ouverte, surmontée d'une coupole, quatre figures dansant sur un piédestal. Le long de chacun des côtés, des personnages sont installés dans des loggias en contrebas. La niche est couronnée d'un hermès sur rouleaux, sur lesquels se tiennent ou sont assis des chiens, des femmes et des satyres. En dessous de la niche, un hermès à la tête surmontée d'un relief joue le rôle de socle.
 Voir aussi cat. 87.
 CVM

Frans Floris de Vriendt

Anvers 1519/20-1570 Anvers

Frans Floris de Vriendt est né à Anvers en 1519 ou en 1520; son père était tailleur de pierre et il était le frère cadet de Cornelis II Floris. Sa première formation et ses activités de jeunesse, lorsque, selon Van Mander, il assistait son père, sont mal connues. C'est sans doute à l'instigation de son frère Cornelis que, peu avant ou après avoir acquis sa maîtrise à Anvers en 1540-1541, il partit se former chez Lambert Lombard à Liège. Il acheva sa formation artistique par un long séjour à Rome, entre environ 1541-1542 et 1545. Il y copia des sculptures et des reliefs antiques, ainsi que des œuvres d'artistes italiens (le plafond de Michel-Ange à la Sixtine et son Jugement Dernier, les scènes des Loges ou encore les décors de façade de Polidoro da Caravaggio). Il fut également actif dans d'autres villes italiennes, entre autres à Mantoue, où il copia les fresques de Giulio Romano, et à Gênes, où en 1543, il peignit un triptyque pour la tombe de la famille Del Bene dans l'église Santa Margherita (ce triptyque est actuellement conservé dans une collection privée à Rome).

Rentré à Anvers, sans doute vers 1545 et certainement avant le 29 octobre 1547, il monta un grand atelier à la façon italienne (Raphaël, Giulio Romano), avec de nombreux assistants. Il suivit également le modèle italien sur le plan stylistique, et plus précisément l'école maniériste qu'il avait connue en Italie, ses références les plus proches étant Salviati et Perino del Vaga. Du point de vue iconographique, on lui doit d'avoir introduit les sujets allégoriques antiquisants à Anvers. Les principaux peintres d'histoire de la génération suivante ont subi son influence: Frans Pourbus le Vieux, Crispijn van den Broeck, les frères Frans, Hieronymus et Ambroise Francken. Ses compositions ont également été diffusées par différents graveurs.

CVDV

BIBLIOGRAPHIE Zuntz 1929; Van de Velde 1975; Van de Velde 1977; Ragghianti 1981; Lombard-Jourdan 1981; Robijns 1981; An der Heiden 1983; Bialler 1983; Maldague 1983; Maldague 1984; Van de Velde 1983; Stämpfle 1985; Van de Velde 1985; King 1989.

Frans Floris de Vriendt
89 Deux amazones (?) enchaînant deux guerriers

89

Huile sur bois, 138,5 × 176,5 cm
Mentana (Rome), coll. F. Zeri

Ce tableau, publié ici pour la première fois, appartient à la dernière période de Floris, lorsque son style laisse apparaître quelques nouvelles caractéristiques maniéristes, telles qu'un raffinement progressif de la ligne et du traitement de la lumière, une préférence pour les atmosphères sensuelles, parfois mélancoliques tant dans les œuvres religieuses que mythologiques qui semblent, d'ailleurs, se multiplier encore par rapport à la période précédente. Les coiffures élaborées des figures féminines, composées de voiles transparents, de perles et de pierres précieuses, sont typiques. Des tableaux similaires, tels par exemple *Adam et Eve avec Caïn et Abel* (Bayeux, Musée Baron Gérard) ou *Minerve rendant visite aux Muses* (Condé-sur-Escaut, Hôtel de Ville) et même l'*Adoration des Bergers* qui date de 1568 (Antwerpen, Koninklijk Museum voor Schone Kunsten)[1] indiquent que ce tableau-ci doit sans doute être situé à la même époque. Les femmes font penser à la série de gravures des *Vertus* que Cornelis Cort réalisa d'après Floris en 1560.[2]

Rien ne permet de supposer que Floris ait effectué un second voyage en Italie, ni même en France, où l'Ecole de Fontainebleau avait cependant attiré plusieurs de ses élèves (Joris van der Straeten, Joris Boba, Hieronymus Francken

Frans Floris de Vriendt
90 Copie fragmentaire d'un sarcophage antique

de Oudere) et même son neveu Cornelis III Floris.[3] Ingrid Jost a émis l'hypothèse que l'arrivée à Anvers de gravures françaises et italiennes a influencé le changement du style de Floris.[4] Peut-être, le retour d'exil de Jan Massijs à Anvers, vers 1555, a-t-il également joué un rôle, car l'on trouve dans les œuvres tardives de cet artiste une tendance similaire aux compositions sensuelles teintées d'érotisme.

Le sujet de ce tableau n'est pas identifié avec certitude. Les deux femmes à moitié nues pourraient être des amazones. Elles enchaînent deux guerriers vaincus, dont on aperçoit à l'arrière-plan un casque, des armes et des étendards. Un tableau représentant le même sujet, mais dans une composition différente (lieu de conservation inconnu), dû à l'école de Floris à moins qu'il ne soit une copie d'une œuvre perdue du maître,[5] montre que les amazones ne libèrent pas les prisonniers, mais plutôt les enchaînent. La mention d'une œuvre similaire dans l'inventaire des biens laissés par Marco Nuñez Perez en 1572 à Anvers confirme cette interprétation.[6] Peut-être s'agit-il d'une représentation allégorique de la domination des forces maléfiques de la Guerre par celles des Vertus.

CVDC

1 Van de Velde 1975, I, pp. 325-327, 330-333, n° 187, 193-194; II, fig. 101-103.
2 Van de Velde 1975, I, pp. 417-420, n°s 80-87; II, fig. 233-240.
3 Van de Velde 1975, I, pp. 83, 107-108, 112-114.
4 Jost 1960, pp. 54-55; Van de Velde 1975, I, pp. 82.
5 Photo au Rubenianum, Anvers (comme copie de Floris).
6 «... otra (pintura) de Frans Flores de dos mugeres que tienen dos hombres en cadenados» (Duverger 1984, p. 87). L'inventaire date du 19 avril 1603 et il semble qu'à ce moment déjà, le sujet n'était pas clairement identifié.

90

Plume, encre brune, lavis brun, 221 × 296 mm
Inscription dans le bas: ANTICK *by tempelum pacis an dat cleijn kercke dat gy gescuetsert ht*
Bâle, Öffentliche Kunstsammlung, Kupferstichkabinett, inv. n° U.IV.8

BIBLIOGRAPHIE Matz 1872, p. 56; Michaelis 1892, pp. 83-85; Wescher 1927, p. 12; Zuntz 1929, p. 8; Dacos 1964, p. 42; Van de Velde 1969, p. 270, pl. 8b; Van de Velde 1975, I, pp. 345-346, n° 9; II, fig. 114; Stucky 1986, pp. 215-220; Bober & Rubinstein 1986, p. 142, sous le n° 110.

Pendant son séjour à Rome, Floris a exécuté de nombreuses esquisses à la plume de monuments ou de fragments antiques. Certains de ces dessins sont conservés dans l'album de Bâle, que l'on relève déjà au XVIe siècle à Bâle dans la collection de Basilius Amerbach (1535-1591). L'on peut supposer qu'à l'époque, la collection comptait déjà quelques copies remplaçant des originaux qui avaient été enlevés. L'un de ces originaux a d'ailleurs été retrouvé dans l'intervalle, et se trouve actuellement dans la collection du Cabinet des Dessins à la Bibliothèque Royale.[1]

Le dessin reproduit le côté long d'un sarcophage romain, où figure la scène des enfants de Médée remettant des cadeaux de mariage empoisonnés à la reine Créuse. Ainsi que le signale l'inscription au bas de la feuille, cette œuvre se trouvait dans les environs de ce qui s'appelait au XVIe siècle le Templum Pacis, qui était en réalité les ruines de la basilique de Constantin et Maxence, près du Forum

Romanum. La petite église mentionnée dans l'inscription, est l'église des Saints Côme et Damien. Après bien des péripéties, le sarcophage, qui a également servi de vasque à une fontaine, est aujourd'hui conservé au Musée National d'Ancône.[2]

Si l'inscription est de la main de Floris lui-même, ce qui ne peut être prouvé, elle s'adresse à quelqu'un qui aurait fait des esquisses à Rome avant lui, peut-être son frère aîné Cornelis.[3]

CVDV

1 Van de Velde 1969, p. 277, pl. 14a; Van de Velde 1975, I, p. 353-356, n° 17; II, fig. 126.
2 Van de Velde 1975, I, p. 346.
3 Bober & Rubinstein, 1986, pp. 141-142, n° 110.

91

Frans Floris de Vriendt
91 Allégorie du Toucher

Plume, encre brune, lavis brun et rehauts blancs sur papier bleu, 205 × 268 mm, tracé à la pointe
Dans le bas à droite, marque de la collection du Prince N. Esterhazy (1765-1833)
Budapest, Szépmüvészeti Múzeum, inv. n° 1333

BIBLIOGRAPHIE Schönbrunner & Meder, VII, n° 756; Bierens de Haan 1948, p. 212; Vayer 1967, p. 26, n° 54, repr.; Gerszi 1967, p. 30; Gerszi 1971, I, p. 45, n° 85; II, pl. 85; Van de Velde 1975, I, p. 378-379, n° 46; II, fig. 145; Nordenfalk 1985, p. 137, fig. 3.

Ce dessin, tracé à la pointe pour le transfert sur la plaque de cuivre, est préparatoire à l'une des cinq gravures de la série des *Sens*, que Cornelis Cort grava en 1561 d'après les projets originaux de Frans Floris. L'on ignore tout de l'existence d'une éventuelle série de peintures sur ce même thème. Le dessin est exécuté sur du papier bleu italien. De même que dans ses autres croquis préparatoires à des gravures, Floris dessine la composition à la plume d'une main agile, et relève ensuite les parties lumineuses au pinceau.

Les sens sont personnifiés par cinq femmes assises, dotée chacune de plusieurs attributs. La femme qui représente le Toucher est assise sur la plage, au bord de la mer, près

d'un petit bateau de pêcheur dont on a relevé les filets. Un oiseau lui pique le doigt, ce qui explique son geste effrayé et l'expression de douleur sur son visage. Dans le bas du dessin, à gauche, l'on distingue une tortue, un des attributs du Toucher. La toile d'araignée, autre attribut du Toucher, qui apparaît dans le coin supérieur de la gravure correspondante, est absente ici, de même que la souche d'arbre à laquelle elle s'accroche dans la gravure. Il est probable que ces deux éléments aient été ajoutés par le graveur.

Gerszi a trouvé dans les figures féminines de la série des Sens une influence de Parmigianino.[1] Mais l'exemple de Francesco Salviati peut également avoir été inspirateur.

CVDV

1 Gerszi 1971, p. 45

Jacob I Francaert

Anvers (avant?) 1550-1601 Rome

Francaert était inscrit en 1571 à la guilde des peintres à Anvers et l'on y trouve encore sa trace en 1585. Il est probablement allé à Rome peu après. En 1601, il habitait Via Paolina, l'actuelle Via del Babuino, dans une maison appartenant au Maestro Francesco Galonzelli. Cinq maisons plus loin habitait Willem I van Nieulandt. En plus de sa femme et de son fils Jacob, peintre lui aussi, chez Francaert habitaient sa fille Susanna et son gendre et compagnon le peintre Wenzel Cobergher, outre deux apprentis, Girolamo Ribielli de Campagna et le flamand Gugliemo Ruter ou Frutter âgé de 23 ans. C'est à Naples qu'en 1591 aurait débuté la collaboration avec Cobergher. On ne connaît aucun tableau de Francaert.

BWM

BIBLIOGRAPHIE Hoogewerff 1942, pp. 10, 14, 70; Bodart 1970, II, pp. 36-39.

Jacob I Francaert
92 Temple de Minerva Medica et autres ruines sur l'Esquilin

Plume et encre brune sur papier blanc, 237 × 378 mm
Dans le bas à droite, à la plume et à l'encre brune: *Van Franckaert*
Au *verso*: *47.*
Cité du Vatican, Biblioteca Apostolica Vaticana

PROVENANCE Collection Thomas Ashby.

BIBLIOGRAPHIE Egger 1911-1931, II, pp. 25-26, fig. 58; Lugt 1968, p. 50, sous n° 165; Bodart 1970, I, pp. 37-38, repr.; Bodart 1975, pp. 45-46, n° 135, repr.; Boon 1978, I, p. 65, sous n° 173; Keaveney 1988, pp. 166-167, n° 39, repr.

L'inscription ancienne sur cette feuille a été une indication qui a permis de rassembler ce dessin et trois autres sous le nom de Jacob I Francaert. Les trois autres feuilles sont: une *Vue sur le Monte Caprino* à Berlin, [1] une *Vue du Forum romain* au Cabinet des Dessins du Louvre à Paris [2] et encore une fois le *Temple de Minerva Medica* au Rijksprentenkabinet à Amsterdam, vu cependant sous un autre angle et de plus près. [3] Ce sont jusqu'à présent les seules œuvres connues de cet artiste.

92

Battista Franco

Venise 1498-1561 Venise

Le Temple de Minerva Medica doit son nom à l'antique statue de Minerve, autrefois dans la collection Giustiniani et actuellement au Vatican, dont on pensa dans un premier temps qu'elle avait été découverte ici. La fonction de cette importante construction romaine tardive à plan central n'est pas connue. En tout cas, dès lors que Maarten van Heemskerck eut fait le dessin de l'édifice, ce dernier gagna une popularité certaine parmi les dessinateurs flamands.[4]

Ainsi que l'a observé Egger, la position de l'artiste se situe en un lieu élevé, tout près de la Porta Maggiore. L'édifice devant à gauche se trouve sur la carte qu'Etienne Dupérac a dressée de Rome en 1577 (cat. 82), au début de la Via Labicana et le long de l'Arc de Néron qui termine cette partie de la rue. A côté de l'édifice, à gauche du 'temple' se trouve l'Aqueduc de l'Aqua Julia qui conduit aux Trophées de Marius. A droite du 'temple' on voit, derrière des ruines, une partie du mur d'enceinte d'Aurélien.

Le dessin quelque peu sec, précis, fait penser à d'autres artistes des Pays-Bas qui dessinèrent à Rome au cours de la première décennie, comme Willem van Nieulandt II et Gerard Terborch le Vieux (cat. 145, 215, 216). La touche de Francaert nous paraît cependant un peu plus légère.

BWM

1 Kunstbibliothek, inv. n° 9668, attribué par Boon 1978, I, p. 65, sous n° 173, n. 2.
2 Lugt 1968, n° 165, repr. Bodart 1975, p. 46 a émis à juste titre quelque réserve quant à l'appartenance du dessin de Paris à ce groupe.
3 Boon 1978, I, p. 65, n° 173, repr.
4 Pour le dessin de Heemskerck dans les livres de croquis de Berlin, Egger 1911-1931, II, fig. 57. Hendrick de Clerck fit également un dessin de l'édifice qui appartient au groupe des dessins de De Clerck trouvés par W. Laureyssens (Fürstlich zu Waldburg – Wolfeggische Hauptverwaltung Kunstsammlungen, Schloss Wolfegg, tome 20, n° 349). Voir cat. 55.

Battista Franco était peintre, graveur et dessinateur. Au cours de ses années à Rome, il est fortement influencé par Michel-Ange. Vasari note que Battista Franco s'était rendu à Rome vers sa vingtième année. Il y travaille aux arcs de triomphe érigés sous la direction d'Antonio da San Gallo à l'occasion de la Joyeuse Entrée de Charles Quint le 5 avril 1536. Outre un certain nombre d'artistes italiens tels que Raffaello da Montelupo et Francesco Salviati, on trouve parmi les autres collaborateurs «Martino e altri giovani tedeschi»; il s'agit probablement de Maarten van Heemskerck, qui exécute un certain nombre de peintures en clair-obscur pour la Porta di San Marco. Les paiements adressés au peintre «Mro Ermanno e compagni» pour l'arc de triomphe de San Sebastiano concernent Herman Postma et peut-être aussi Heemskerck et Lambert Sustris. Franco avait peint quelques scènes pour ce même arc et a donc pu entrer en contact avec le groupe des Flamands. Après avoir séjourné à Florence et Urbino, où il a travaillé pour le duc Guidobaldo II comme peintre de scènes religieuses et comme créateur de projets de majoliques, il repart pour Rome où il peint vers 1550, dans la chapelle Gabrielli de Santa Maria sopra Minerva, des épisodes de la vie du Christ et de la Vierge. Il est assisté dans cette tâche non pas par Muziano, comme on l'a affirmé, mais par un artiste inconnu des Pays-Bas. Il s'installe ensuite à Venise, où il passe le reste de sa vie, au service de commanditaires tels que la famille Grimani à San Francesco della Vigna, dans le Palais des Doges, et sur la 'Terra Ferma', entre autres à la Villa Malcontenta.

BWM

BIBLIOGRAPHIE Vasari 1568 (éd. Milanesi 1878-1885), VI, pp. 571-597; Rearick 1858-1859, p. 108; Gere & Pouncey 1983, I, pp. 80-81.

Battista Franco
93 Auguste et la Sibylle tiburtine

93

Plume à l'encre brune, lavis brun; 325 × 270 mm
Londres, British Museum, Department of Prints and Drawings,
inv. nᵒˢ PP.2.124 et PP.327

PROVENANCE R. Payne Knight, don de 1824

BIBLIOGRAPHIE Fagan, *a.v.*; Gere & Pouncey 1983, pp. 85-86,
nᵒ 123, repr.

Dans le catalogue manuscrit qu'il a établi vers 1885, Louis
Fagan note que ce dessin, qu'il considérait comme une
œuvre de Franco, est une étude préparatoire pour un
tableau de ce peintre qui se trouvait alors dans la collection
Fairfax Murray (aujourd'hui à Venise, collection
particulière).[1] Popham a identifié un *pentimento* pour le
personnage de gauche du groupe principal, dessiné sur un
morceau de papier séparé et joint maintenant au dessin.
Comme l'a remarqué Sgarbi, le tableau et l'étude
préparatoire doivent dater de la première période romaine
de Franco. Ils ont sans doute été exécutés avant son départ
de Rome en 1536 et illustrent donc la première phase
connue de son œuvre.[2]

Franco partageait alors avec ses collègues italiens de
Rome, ainsi qu'avec Heemskerck, Postma et Sustris,
également présents à Rome, un goût de l'Antiquité qui se
manifeste dans leur œuvre par la représentation de ruines
et de statues antiques, par des reconstitutions modernes et
par des inventions d'arcs de triomphe et d'autres édifices
classiques, par les costumes de leurs personnages et dans le
choix de sujets classiques. Ce sont les éléments typiques de
l'art de Raphaël et de ses successeurs, que ces peintres
découvrent à Rome au cours des années trente et
s'approprient. Par la reprise de ces éléments antiques
comme par le style assez ferme des personnages et des
drapés, les dessins et tableaux de Franco présentent une
parenté frappante avec ceux de Maarten van Heemskerck,
comme *L'Enlèvement d'Hélène* de Baltimore (cat. nᵒ III).
Dans les œuvres de quelqu'un comme Lambert Sustris, on
rencontre encore ces éléments dans les années quarante,
intégrés désormais dans un ensemble plus naturaliste, de
facture et d'aspect vénitiens (cat. 211).

BWM

1 Sgarbi 1980, p. 37, repr. Huile sur bois, 55,5 cm × 50 cm. Voir aussi
Salvadori 1991, p. 148, repr.
2 Voir note 1.

Michiel Gast

Anvers? vers 1515-après 1577?

Michiel Gast
94 Vue de la Porte Latine

Michiel Gast est mentionné une première fois dans le contrat qu'il passe à Rome le 25 novembre 1538 avec Laurent de Rotterdam, lorsque celui-ci l'engage comme apprenti, avec des clauses très précises, pour la durée d'un an.[1] C'est probablement avec le même artiste qu'il faut identifier le «Michele fiammingo» recensé à plusieurs reprises comme membre de la compagnie de Saint-Luc (en 1544, en 1546, en 1550 et de 1553 à 1555) et chargé en 1552 d'exécuter des peintures, disparues, pour Santa Maria in Camposanto teutonico.[2] Le peintre ne réapparaît dans sa ville natale qu'en 1558, lorsqu'il y acquiert la maîtrise.[3] Un petit paysage de ruines du Centraal Museum à Utrecht, monogrammé *MG* et daté *1577* (cat. 95), illustre la dernière phase de son œuvre.[4]

ND

1 Bertolotti 1880, pp. 43-44.
2 Leproux 1991B, pp. 308-308; Leproux 1991A, p. 125, n° 10.
3 Rombouts & Van Lerius, I, 1872, p. 209.
4 Faggin 1968, pp. 61-62.

94

Eau-forte, 128 × 225 mm
Dans la bordure supérieure, inscription au crayon: *Di M[aest]ro Michil Gast fiandroso*; plus à droite: *145*
Dans le champ, dans le coin supérieur droit, cachet à l'encre: *54*
Fossombrone, Biblioteca Civica Passionei, inv. Disegni vol. 4, c. 34 (seul exemplaire connu).

PROVENANCE Benedetto Passionei.

BIBLIOGRAPHIE Dacos 1995; A. Nesselrath, in San Severino Marche 1989, pp. 90-91.

Portant l'inscription *S IOANNIS PORTAE EXTERIUS LATUS*, la petite gravure représente la Porte Latine (non loin de l'église de San Giovanni a Porta Latina) avec quelques bâtisses à l'extérieur des murs, devant lesquels de petits personnages vaquent à leurs occupations et l'un d'eux mendie au milieu d'animaux domestiques.

Selon l'auteur de cette notice,[1] le style descriptif un peu naïf de l'eau-forte correspond à celui des six dessins groupés par Ilja Veldman sous l'appellation d'«Anonyme B» (voir cat. 249-250), caractérisés par un espace très rempli, une perspective mal assurée, des hachures appliquées et un trait un peu hésitant. La comparaison vaut jusque dans le détail des figurines, disposées sur un même plan et articulées comme des pantins, de manière à projeter une ombre identique vers la droite.

L'inscription au nom de Michiel Gast que porte l'eau-forte permet de la rendre à cet Anversois dont on ne ne connaît actuellement aucune autre gravure. Elle est écrite de la main de Gherardo Cibo, noble apparenté au pape Innocent VIII, qui fut paysagiste et botaniste dilettante

Michiel Gast, attribué à
95 Les Pèlerins d'Emmaüs

(Gênes 1512-Rocca Contrada 1600).[2] Elle permet donc aussi de rendre le groupe de l''Anonyme B' à cet artiste et d'y voir une première phase de son activité, dans l'entourage de Maarten van Heemskerck.

La datation des dessins de l''Anonyme B' entre 1538 et 1542 pourrait convenir également pour la gravure. Etant donné qu'avant de se retirer dans les Marches, Gherardo Cibo est passé par Rome en 1539 et en 1540, il n'est pas exclu qu'il ait rencontré Michiel Gast à l'occasion de l'un de ces voyages.

ND

1 Dacos 1995.
2 A. Nesselrath, in San Severino Marche 1989, pp. 5-35.

Huile sur bois, 21,5 × 28,5 cm
Monogrammé et daté sur le mur latéral du bâtiment de gauche, derrière la haie de droite: *MG* ou *MVG* (ou *C* au lieu de *G*) *1577*
Utrecht, Centraal Museum, inv. n° 11725

BIBLIOGRAPHIE Houtzager 1961, p. 22, n° 61; Faggin 1968, pp. 61-62, fig. 205; E. Vandamme, in [Cat. exp.] Anvers 1992-1993, p. 239, sous le n° 116.

Dans ce petit tableau évocateur, mais quelque peu primitif dans le traitement des ruines et des personnages, le motif du Christ et des deux pèlerins en route vers Emmaüs est représenté dans un paysage panoramique, auquel la note historique 'juste' est donnée par les édifices antiques. Lors de l'achat du tableau par le Musée en 1956, il était attribué à Karel Van Mander. Faggin a avancé l'hypothèse d'une attribution à Michiel Gast, dont aucune œuvre n'avait été identifiée à l'époque, mais que Van Mander présente comme un peintre et dessinateur de ruines romaines. Gast était en tout cas actif à Rome entre 1538 et 1556, et se trouve inscrit à la Guilde des peintres anversois en 1558; son nom figure encore sur certains documents anversois en 1575. Il est difficile de déterminer s'il est vraiment l'auteur du tableau.

Il faut observer que la lecture des lettres du monogramme n'est pas tout à fait claire (voir plus haut). Les lettres M et G pourraient également être les initiales du peintre Michiel Gioncquoy de Tournai, qui avait hébergé Bartolomeus Spranger à Rome pendant quelques mois en 1566 ou 1567, et avait collaboré avec lui à Sant' Oreste.[1] Mais la *Crucifixion* de Gioncquoy dans la cathédrale de Rouen, peinte après son retour dans le Nord, qui est signée et datée *1588*, ne permet pas de penser que le petit tableau d'Utrecht puisse être de sa main.[2]

Malgré la facture moins détaillée de l'architecture, surtout celle de l'arrière-plan, l'interprétation assez fantaisiste des édifices et de la végétation du petit bois d'Utrecht font dans une certaine mesure penser à un autre peintre anversois, Hendrick III van Cleef. Mais dans l'état actuel de nos connaissances, le style des paysages, de la végétation et des petits personnages de Van Cleef paraît moins schématique (cat. 54). La seule œuvre tout à fait certaine de Gast, une estampe publiée il y a quelques années qui représente *L'extérieur de la Porta Latina* (cat. 94)

95

Michiel Gast, attribué à
96 Ruines avec la forge de Vulcain

et provient de la collection de Gherardo Cibo, artiste et dilettante des Marches, n'est que partiellement comparable aux *Pèlerins d'Emmaüs*, à cause de la différence des techniques. L'anatomie peu prononcée, un peu schématique, de certains personnages au centre du tableau se retrouve pourtant dans l'estampe, notamment dans le personnage de la femme à la quenouille. Les deux œuvres représentent à droite un homme portant un chapeau, au jambes raides comme des piquets. Sur la base de ces correspondances, il semble justifié d'accepter l'hypothèse de Faggin et d'attribuer provisoirement le tableau à Gast dans l'attente de nouveaux éléments.

Sur la base des *Pèlerins d'Emmaüs*, un second petit tableau, un *Paysage de ruines antiques avec le roi David* (Anvers, Koninklijk Museum voor Schone Kunsten), a récemment été attribué à Gast et situé dans la période italienne du peintre.[3] Alors que le genre, le choix des couleurs et la manière quelque peu schématique des vêtements du personnage principal et de l'architecture de l'arrière-plan correspondent, la facture des personnages plus petits et de la végétation est plus raffinée que celle de l'œuvre exposée, suggérant que ce tableau-là pourrait être d'une autre main ou, comme ce n'est pas invraisemblable, dater effectivement d'une autre période du même artiste.

BWM

1 Van Mander 1604, fol. 270v.
2 Voir pour cette œuvre Bergot, in [Cat. exp.] Rouen 1980, n° 187, repr.
3 E. Vandamme, in [Cat. exp.] Anvers 1992-1993, p. 239, n° 110, repr.

96

Plume et encre brune, lavis et rehauts de blanc sur papier préparé en gris; 395 × 435 mm
Verso: plusieurs figures et paysages de ruines, plume et encre brune
Dans le haut, au centre, à la plume et encre noire, inscription: *1538 / [mot illisible] / ss*. Dans la partie inférieure gauche, au-dessus des têtes des personnages, plusieurs inscriptions dont *hemskerck*, un double *v* ou *M*, et *pictor*
Londres, British Museum, Department of Prints and Drawings, inv. n° 1949-4-11-93

BIBLIOGRAPHIE Dodgson 1922, pp. 5-6; Veldman 1977, p. 25, n° 4, et p. 29, fig. 10; I. Veldman, in [Cat. exp.] Amsterdam 1986, nr. 105; Dacos 1995.

EXPOSITION Amsterdam 1986, n° 105.

Dans un ensemble de portiques, colonnes et pans de murs en ruine au-dessus desquels Apollon apparaît sur son quadrige, Vulcain et ses compagnons s'affairent autour d'une forge, à l'ombre d'une salle voûtée. Plus loin un couple est étendu; plus loin encore, Vénus et Mars sont pris au filet que deux hommes ont lancé, tandis qu'une petite figure, peut-être Cupidon, se libère d'un besoin au bord d'un cours d'eau.

Au-dessus de la forge se lit *hemskerck*, que l'on a pris pour une signature. Mais le nom n'est autre que l'un des graffiti dont la voûte est tapissée: on y distingue également

Giambologna
Douai 1529-1608 Florence

le mot *pictor* et, plus bas, quelques lettres dont un double *v* ou *M*. L'allusion est claire aux ruines de la Domus Aurea, où les artistes avaient l'habitude d'écrire leurs noms; elle se double d'une intention moqueuse: juste en-dessous du nom de l'artiste, a été dessinée une petite silhouette cornue au nez pointu.

Dans le champ, au-dessus des ruines, l'autre inscription, qui est précédée de *1538*, est illisible. Mais elle n'a rien à voir avec une signature: on n'a pas encore remarqué que les lettres *ss* par lesquelles elle se termine signifient *subscripsi*, selon la formule par laquelle signait dans les archives du XVIᵉ siècle celui qui authentifiait un document.[1]

La feuille a toujours été attribuée à Heemskerck, y compris les croquis du verso, à cause de l'inscription au-dessus de la forge.[2] Mais il est impossible de la maintenir sous ce nom: le Hollandais n'aurait jamais eu d'hésitations aussi flagrantes dans le rendu de la perspective et de l'anatomie. Le dessin doit être l'œuvre d'un artiste appartenant au milieu de Heemskerck à Rome et ayant voulu probablement lui rendre hommage. Le groupe des figures autour de la forge rappelle en effet le tableau de Prague du Hollandais daté de 1536 ainsi que le dessin de Copenhague qui y est lié.[3]

Le charme différent, plus pictural, qui émane du dessin, avec de vigoureux rehauts de blanc pour rendre les effets de lumière, rappelle entre autres les petits paysages de la Salle des collines de Rome à la Villa Giulia, pour lesquels une attribution à Michiel Gast a été déjà proposée[4]: selon l'auteur de cette notice, le dessin pourrait être l'œuvre de cet artiste, libéré désormais de l'emprise de Heemskerck.[5]

ND

1 Comme me l'a fait remarquer R. Fubini, que je remercie.
2 Depuis Dogson 1922, pp. 5-6, jusque I. Veldman, in [Cat. exp.] Amsterdam 1986, p. 224, n° 105.
3 Veldman 1977, p. 25, fig. 4, et p. 29, fig. 10; Grosshans 1980, pp. 119-124, n° 21, et fig. 171.
4 Faggin 1968, pp. 61-62.
5 Dacos 1995.

On ne connaît rien de la jeunesse de Giambologna, ni de sa première formation. Les premiers éléments concernant son apprentissage datent de 1544, alors qu'il travaillait à Mons dans l'atelier de Jacques Dubrœucq; celui-ci était en train de réaliser la tribune de la Collégiale Sainte-Waudru. Dubrœucq avait séjourné en Italie au début du siècle, et son style classicisant permit à Giambologna de se familiariser très tôt avec la Renaissance. Le jeune Giambologna partit vers 1550 à Rome pour y étudier les vestiges de l'antiquité. Ce séjour de Giambologna à Rome fut déterminant pour le développement de sa carrière. Les ruines et autres vestiges de l'antiquité, comme la sculpture par exemple, ont particulièrement influencé toute son évolution artistique. Plus tard, il revint régulièrement à Rome où il obtint d'ailleurs d'importantes commandes, entre autres de Cesarino Cesarini. L'on ne sait que peu de choses de cette période d'apprentissage. A Rome, il rencontra Michel-Ange, qui lui fit une très grande impression. Venant du nord, Giambologna ne concevait pas l'exécution d'une œuvre d'art comme ses collègues italiens. En Italie, l'on préférait la conception et la bonne exécution d'une œuvre à la beauté extérieure pure, qui primait pour les artistes du nord. Le jugement de Michel-Ange sur le style nordique de Giambologna ne fut pas très positif. Giambologna commença par travailler minutieusement ses idées dans une multitude de modèles préparatoires, pour arriver progressivement à la perfection de son art.

Alors qu'il s'en retournait vers les Pays-Bas, l'artiste se laissa convaincre par un gentilhomme florentin, Bernardo Vecchietti, de revenir à Florence. C'est ainsi que le jeune sculpteur entra au service des Médicis. Pour ceux-ci, il exécuta de nombreuses sculptures. Citons, parmi ses œuvres les plus célèbres, *Florence triomphant de Pise*, *l'Enlèvement des Sabines*, *Vénus sortant du bain* et les *Travaux d'Hercule*.

Giambologna dirigea un atelier productif et efficace; ses élèves et ses collaborateurs s'y spécialisaient dans une fonction spécifique, comme la taille du marbre ou le ciselage du bronze. Cette solution était certainement impérative, étant donné le nombre des commandes et des œuvres à réaliser. Les idées de Giambologna furent répandues par d'innombrables artistes flamands, hollandais

Giambologna
97 Mercure

et italiens. Après sa mort, son atelier fut repris par son principal élève, Pietro Tacca.

EVB

BIBLIOGRAPHIE Avery 1987.

97

Vers 1563-1564
Bronze, patine noire laquée, métal visible sous l'usure. Non ciselé, fonte brute, nouvelle pointe d'attache dans la plante du pied, les trous des évents dans le bronze ne sont pas tous rebouchés.
Hauteur 55,5 cm (longueur du corps: 56,2 cm)
Bologne, Museo Civico Medievale, inv. n° 1502

PROVENANCE Museo Universitario, Bologne.

BIBLIOGRAPHIE Ducati 1923, p. 203; Sighinolfi 1934, p. 122; Gramberg 1936, p. 74; Dhanens 1956, pp. 131-132; Landais 1958, pp. 68-69; Weihrauch 1967, pp. 199-203; Herklotz 1977, pp. 270-274; [Cat. exp.] Vienne 1978, pp. 112-113, n° 33, Keutner 1984, pp. 27-32; Leithe Jasper 1986, n° 51; Avery 1987, pp. 124, 127, p. 261, n° 68.

EXPOSITIONS Amsterdam 1955, n° 297; Amsterdam 1961-1962, n° 119; Vienne 1978, n° 33;

Mercure est représenté ici comme le messager des dieux. La version la plus connue du Mercure volant se trouvait à la Villa Medicis (devenue l'Académie de France) à Rome; elle a ensuite été transférée au Musée du Bargello à Florence. En 1580, sur instruction de Ferdinand de Médicis, le Mercure fut déplacé au centre de la Loggia dei Leoni, pour y orner une fontaine. La sculpture est restée dans cette superbe loggia pendant près de deux siècles, jusqu'à ce qu'on la ramène à Florence en 1759.

Les historiens sont unanimes à penser que le modèle de ce Mercure volant, en raison de la similitude qu'il présente, n'est autre qu'une médaille en argent de Leone Leoni (1527-1576). Leone Leoni réalisa cette médaille aux environs de 1551 pour Maximilien II, roi de Bohême (plus tard empereur du Saint Empire Romain). Au verso, la médaille représente Mercure au pétase (chapeau ailé), aux sandales ailées et tenant le caducée. La devise inscrite sur le bord indique *quo me fata vocant* (où le destin m'appelle). L'attitude du Mercure incite à penser que Giambologna s'est inspiré de ce modèle.

L'on pense que Giambologna a réalisé son Mercure aux environs de 1563-1564, dans le cadre d'un projet dont l'évêque Donato Cesi avait pris l'initiative, au bénéfice de l'Université de Bologne. Une colonne antique, au sommet de laquelle apparaîtrait un Mercure, serait érigée dans la cour aux arcades du Palazzo dell'Archiginnasio. Pour diverses raisons, le projet ne se réalisa pas. L'une des raisons fut sans doute qu'en 1565, Giambologna fut rappelé de Bologne à Florence par Côme Ier, pour y réaliser une

Hendrick Goltzius

Mühlbracht (Bracht) 1558-1617 Haarlem

sculpture qui devait être envoyée comme présent diplomatique à Maximilien II. Il est probable que Côme Iᵉʳ, connaissant ce Mercure, estima qu'il s'agissait d'un projet tout à fait adéquat, sans doute en raison de son iconographie, qui s'associait parfaitement avec le motif de la médaille de Leoni que Maximilien avait choisi lui-même.[1]

Par comparaison aux versions ultérieures, plus stylisées, du Mercure volant, l'exemplaire de Bologne est remarquable par la tension retenue dans tout le corps. Ceci s'explique par l'attention particulière accordée à la perfection anatomique du corps humain. Avery a montré combien le Mercure de Giambologna ne fait qu'affirmer une tradition florentine du nu masculin. Le style de ce Mercure laisse également entrevoir l'influence d'autres maîtres, actifs à Florence, tels que Bandinelli, Cellini et Ammanati. Si l'on considère le développement de la musculature du Mercure, qui est comparable à celui du Neptune de la fontaine et à la petite réplique en bronze de celui-ci, il apparaît que l'influence de l'étude du Persée de Cellini ainsi que des Hercule et Cacus (Bandinelli) fut déterminante. Il ne faut cependant pas oublier les réminiscences de la sculpture classique, rencontrée à Rome, qui ont été sa véritable source d'inspiration.

EVB

1 [Cat. exp.] Vienne 1978, p. 113, n° 33a
2 [Cat. exp.] Vienne 1978, nᵒˢ 34 et 35.

Hendrick Goltz – au nom latinisé de Goltzius – se fixa en 1577 à Haarlem, où il commença l'édition de gravures et d'estampes. Karel Van Mander, arrivé à Haarlem en 1583, lui apprit à connaître l'œuvre de Bartholomeus Spranger, dont le maniérisme anticlassique exerça au départ une grande influence sur lui.

En octobre 1590, Goltzius, devenu dans l'intervalle graveur célèbre, entreprit le voyage vers l'Italie. Passant par Hambourg, Munich, la Vénétie, Bologne et Florence, il arriva à Rome le 10 janvier 1591. Van Mander[1] donne un témoignage vivant du séjour de l'artiste dans la ville des papes. Il décrit notamment comment Goltzius «zijn selven schier verghetende om dat zijnen gheest en gedacht door het sien der uytnemende constige wercken waren als den lichaem ontschaeckt en benomen»,[2] se met, comme possédé, à reproduire en dessin les principales œuvres d'art contemporaines et antiques. Pour ne pas être dérangé, il travaille au début sous le pseudonyme de Hendrik van Bracht. En compagnie d'un jeune artiste bruxellois Philippe van Wingen, il se rend à Naples au mois d'avril pour un bref séjour. Le 3 août, il entame le voyage du retour, traversant à nouveau l'Allemagne.

Le séjour en Italie a exercé une forte influence sur l'évolution ultérieure de Goltzius. Van Mander écrit que «noyt yemand van allen Nederlanders in soo weynigh en ongheleghen tijdt daer [in Rome] soo veel en wel ghedaen dinghen heeft uytghebrocht» (qu'aucun parmi tous les Néerlandais, n'a, en si peu de temps, et dans de telles circonstances, réalisé autant d'œuvres bien faites).[3]

On retrouve les impressions recueillies en Italie dans les estampes et les dessins ultérieurs ainsi que dans les tableaux qu'il se met à peindre à partir de 1600. L'artiste mourut le Iᵉʳ janvier 1617; il est enterré dans l'église Saint-Bavon à Haarlem.

CVTVS

1 Van Mander 1604, fol. 283
2 Ibidem.
3 Van Mander 1604, fol. 283v.

BIBLIOGRAPHIE Van Mander 1604; Reznicek 1961; Leeflang, Filedt Kok & Falkenburg 1993 (avec une bibliographie complète).

Hendrick Goltzius
98 Portrait d'homme (Federico Zuccaro?)

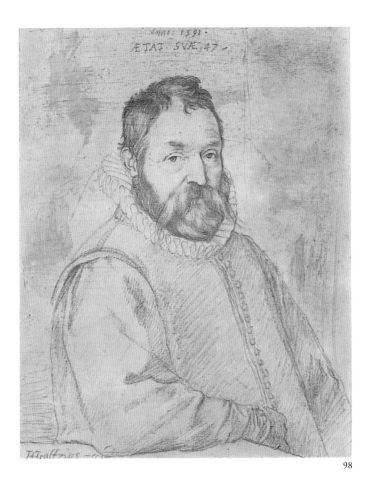

98

1591
Pointe de métal et plombagine sur parchemin gris préparé;
171 × 133 mm
Signé en bas à gauche: *HG*(ensemble) *oltzius fecit*; daté au milieu du
haut: *Anno 1591./* AETAT. SVAE *47 -*.
Berlin, Staatliche Museen zu Berlin, Kupferstichkabinett, Sammlung
der Zeichnungen und Druckgraphik, inv. n° 5863

BIBLIOGRAPHIE Bock & Rosenberg 1930, I, p. 32, n° 5863; II,
pl. 25; Reznicek 1961, I, p. 378, n° 303; II, fig. 204; Hermann Fiore
1979, p. 69, fig. 25; Reznicek, 1993A, p. 276, n° A 204.

EXPOSITION Rotterdam-Haarlem 1958, n° 68.

Ce portrait daté de 1591, doit avoir été fait soit pendant le
séjour de Goltzius à Rome, soit pendant son voyage de
retour, soit peu après son retour à Haarlem. Il n'appartient
pas à la série des portraits d'artistes réalisée par Goltzius
pendant son voyage (voir cat. 99) mais s'apparente
davantage aux petits portraits minutieusement détaillés,
signés à la pointe de métal, qu'il fit au cours des années
précédent son voyage en Italie.

Kristina Hermann Fiore a identifié ce portrait comme
étant celui du peintre romain et théoricien de l'art
Federico Zuccaro; Winner et Reznicek l'ont suivie dans
cette opinion.[1] La comparaison avec des portraits
documentés de cet artiste italien semble confirmer cette
identification, mais la légende mentionnant l'âge – 47 ans
– pose problème. Bien que l'on ne connaisse pas la date de
naissance précise de Zuccaro et que les données dont on
dispose se contredisent, il doit être né selon les sources les
plus sûres en 1540 ou 1541, de telle sorte qu'en 1591, il avait
au moins 50 ans. A ce jour, l'identification reste donc
problématique.

En 1591, Federico Zuccaro était un des peintres les plus
en vue à Rome. Il est certain que Goltzius l'a connu. Van
Mander raconte comment Zuccaro accueillit le Néerlandais
et comment, entre autres, il l'entretint de l'œuvre de Hans
Holbein le Jeune, qu'il avait rencontré lors de son séjour
en Angleterre en 1574.[2] Il est possible que Goltzius ait
ramené chez lui quelques dessins de Zuccaro. Un de ceux-
ci est peut-être la feuille gravée par Matham, actuellement
conservée au Rijksprentenkabinet à Amsterdam, ainsi que
le suppose Filedt Kok.[3]

CVTVS

1 Reznicek 1993A.
2 Van Mander 1604, fol. 223.
3 Filedt Kok 1993, p. 186.

Hendrick Goltzius
99 Autoportrait

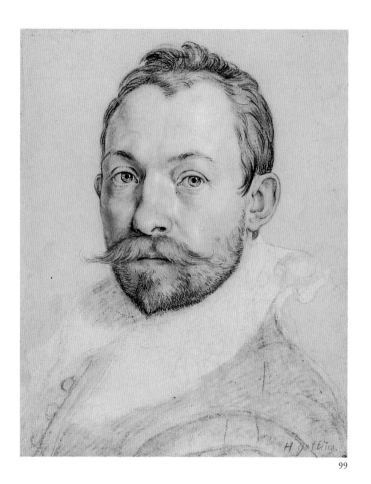

99

Vers 1591-1592
Pierre noire et sanguine, rehauts blancs, lavis vert et bleu;
365 × 292 mm
En bas à droite, d'une main postérieure: *H. Goltzius*
Stockholm, Nationalmuseum, inv. n° NMH 1867/1863

BIBLIOGRAPHIE Reznicek 1961, I, p. 88, n° 255; II, fig. 205.

EXPOSITIONS Stockholm 1953, n° 59, Rotterdam-Haarlem 1958,
n° 41.

Au cours de sa vie, Goltzius a fait plusieurs autoportraits.
Recnizek date celui-ci des environs de 1591, parce qu'aussi
bien le format, le style et la technique le rapprochent de la
série des portraits d'artistes peints par Goltzius au cours de
son voyage en Italie.[1] Les artistes qu'il représenta étaient
essentiellement – sinon exclusivement – des artistes du
nord de l'Europe qui faisaient carrière en Italie: Dirck de
Vries, Jan van der Straet (Stradanus), Giambologna,
Francavilla, Van de Kasteele et d'autres encore. L'objectif
de cette série n'est pas connu. Etant donné son approche
clairement picturale, il n'est pas sûr que ces portraits
n'étaient que des études préalables à des gravures, qu'il
n'aurait jamais exécutées.

L'autoportrait de Stockholm, est le portrait le plus
coloré et le plus pictural de toute la série. Les différentes
teintes sont doucement estompées et lavées au pinceau
humide, de sorte qu'elles se fondent entre elles; les rehauts
blancs accentuent la lumière. La tête, minutieusement
exécutée, contraste avec le vêtement sommairement décrit
et la fraise qui se déploie avec élégance. Pour la première
fois, Goltzius donne au fond d'un portrait une couleur très
prononcée.

La technique utilisée par Goltzius dans cette série des
portraits d'artistes a bien été comparée à celle d'artistes
italiens, tels que Federico Zuccaro, qui dans ses études de
figures et ses portraits, mélangeait volontiers la pierre noire
et la sanguine. Boon[2] a cependant constaté que ces
portraits diffèrent sensiblement, tant dans leurs formats
que dans la présentation des sujets, des dessins informels et
intimistes de Zuccaro; ils se rapprochent davantage des
exemples du nord des Alpes, tels les portraits au fusain que
les artistes de Cour réalisaient dans la ligne de François
Clouet. Dans l'art des Pays-Bas du nord, les grands
portraits de Goltzius étaient à l'évidence une grande
nouveauté.

CVTVS

1 Cfr. à ce sujet Reznicek 1961, fig. 140, 198-203, 205-208, et
Reznicek 1993A, p. 255, n° K 304a
2 K.G. Boon, in [Cat. exp.] Florence-Paris 1980-1981, p. 114, sous le
n° 79

Hendrick Goltzius
100 Le Torse du Belvédère

100

1591
Pierre noire, 255 × 175 mm
Au verso, en bas à gauche, cachet du Teylers Museum (L. 2392).
Haarlem, Teylers Museum, inv. n° KI 30

PROVENANCE L'Empereur Rodolphe II (?); la Reine Christine de
Suède; le Cardinal Decio Azzolini; le marquis Pompeo Azzolini;
Don Livio Odescalchi, duc de Bracciano; enlevé à ses héritiers en
1790.

BIBLIOGRAPHIE Reznicek 1961, I, p. 322, n° 202; II, fig. 157;
Miedema 1969, pp. 76-77.

Le torse du Belvédère, qui est exposé depuis le deuxième
quart du XVIᵉ siècle dans la cour du Belvédère au Vatican,
porte la signature du sculpteur Apollonius et date
vraisemblablement du Iᵉʳ siècle avant Jésus-Christ. L'œuvre
est sans doute la copie d'un original grec perdu, datant du
IIᵉ siècle avant Jésus-Christ.

Deux dessins du *Torse du Belvédère* sont attribués à
Goltzius. Ils sont conservés tous deux au Teylers Museum
et proviennent de la collection de la Reine Christine de
Suède. Une sanguine[1] montre la face du torse, vue d'un
angle légèrement inférieur. Le dessin exposé ici, à la pierre
noire, vu aux trois-quarts de dos et d'un point surélevé,
donne un aperçu peu habituel de l'œuvre. Par leur format
et également par leur technique, ces deux dessins du *Torse
du Belvédère* se distinguent un peu des autres pages du
carnet d'esquisses romaines de Goltzius. Elles sont en effet
sensiblement plus petites que les autres, et le dessin exposé
est le seul réalisé à la pierre noire sur papier blanc.
Toutefois, du point de vue du style, ces deux feuilles sont
tellement proches des autres dessins du carnet d'esquisses
romaines, qu'il n'y a aucun doute quant à leur attribution
à Goltzius.

CVTVS

1 Reznicek 1961, n° 201.

Hendrick Goltzius
101 Hercule Farnèse

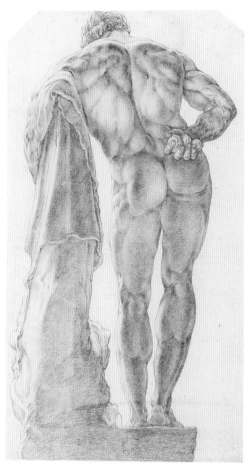

101

1591
Sanguine estompée sur papier blanc; incisions le long des contours; 390 × 214 mm
Les coins supérieurs gauche et droit, ont été coupés de biais.
Filigrane 'pelgrim' (?) dans un cercle (imprécis)
Au verso, en bas à gauche, cachet du Teylers Museum (L. 2392)
Haarlem, Teylers Museum, inv. n° N 19

PROVENANCE Voir cat. 100.

BIBLIOGRAPHIE Reznicek 1961, I, p. 337, n° K 227; II, fig. 179; Miedema 1969, pp. 76-77, fig. 2; Strauss 1977, II, p. 562; Schapelhouman 1979, p. 67, n. 3.

EXPOSITION New York 1988, n° 12 (repr.).

Quarante-trois dessins réalisés par Goltzius à Rome indiquent que l'artiste s'y est essentiellement intéressé aux œuvres classiques les plus célèbres. Ces dessins, qui forment ensemble le 'carnet d'esquisses romaines', se répartissent en deux groupes. Le premier comprend des dessins à la pierre noire ou à la craie blanche sur fond de papier bleu. Le second, auquel appartient l'œuvre exposée, contient des dessins à la sanguine sur papier blanc. Dans plusieurs cas, une même œuvre apparaît en deux versions: l'une à la pierre noire, l'autre à la sanguine. Miedema a décrit de façon assez convaincante la façon de travailler de Goltzius.[1] Selon lui, l'artiste faisait d'abord à distance, une esquisse à la pierre noire sur papier bleuté, dans laquelle il fixait les formes essentielles et la plastique de l'œuvre. Il reprenait ensuite les contours de l'esquisse à la pointe de métal sur une feuille de papier blanc, auxquels il ajoutait enfin, mais cette fois de beaucoup plus près, les détails du sujet à la sanguine finement taillée en pointe. L'on voit encore sur de nombreuses pages les traces de la pointe de métal.

L'*Hercule Farnèse*, qui porte la signature de Glykon, était une des œuvres les plus célèbres de Rome. Cette sculpture fut vraisemblablement retrouvée en 1546, sans tête ni partie inférieure des jambes, dans les Thermes de Caracalla. Restaurée par Guglielmo della Porta, elle fut exposée dans la cour du Palais Farnèse. La statue fut transférée au XVIIIe siècle à Naples, au Musée National, où elle figure toujours. Goltzius a fait de cette statue au moins trois dessins: vue de dos, d'abord à la pierre noire,[2] ensuite dans la version exposée faite à la sanguine, et la troisième vue de face à la pierre noire.[3] Le dessin exposé a servi à la gravure éditée en 1617 (cat. 102).

CVTVS

1 Miedema 1969.
2 Reznicek 1961, n° 226.
3 Reznicek 1961, n° 225.

Hendrick Goltzius
102 Hercule Farnèse

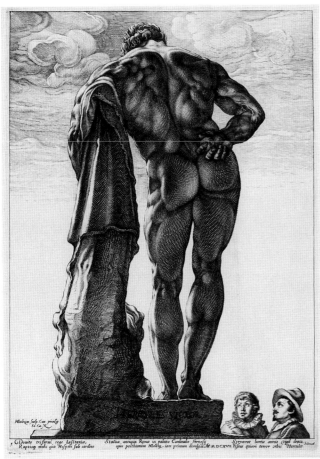

102

Vers 1592; édité en 1617.
Gravure sur cuivre, 418 × 300 mm
Inscriptions, en bas à gauche: *HGoltzius sculp. Cum privilg. / Sa. Cae M. / Herman Adolfsz. / excud. Haarlemen.*; au milieu en-dessous: *Statua antiqua Romae in palatio Cardinalis Fernisij / opus posthumum H. Goltzy iam primum divulgat. An° M.D.C.X.VII*
En-dessous, en marge, un quatrain en latin de T. Schrevelius: *Domito triformi rege Lusitaniae.. orbis Hercules*
Amsterdam, Rijksmuseum, Rijksprentenkabinet, inv. n° RP-P-OBI0348

BIBLIOGRAPHIE Bartsch, n° 143; Hirschmann 1919, n° 145; Strauss 1977, n° 312; Haskell & Penny 1981, p. 11, fig. 5; Filedt Kok 1993, pp. 182, 218, n° P.5-1.

Bien que l'inscription indique que la gravure n'a été éditée qu'en 1617, après le décès de Goltzius, par le graveur Herman Adolfsz, Reznicek accrédite l'idée, qu'il fonde sur des critères de style, que l'œuvre a été réalisée peu de temps après le voyage de Goltzius en Italie.[1]
L'estampe se réfère à un dessin également présenté dans cette exposition (cat. 101). Une étude à la pointe de métal des deux têtes d'homme que l'on voit en bas à droite, se trouve au Historisch Museum d'Amsterdam.[2] On ne connaît pas l'identité de ces deux personnages; l'identification faite au XVIIIe siècle, selon laquelle il s'agirait de Goltzius et de son fils adoptif, Jacob Matham, est en tout cas fantaisiste.

L'estampe d'*Hercule Farnèse* montre qu'en matière de gravure, Goltzius est au sommet de son art. Il arrive à décrire des courbes au burin, qui, légères au départ, s'enflent en mordant progressivement dans le métal et se terminent en s'évanouissant. Les zones de hachures, très soignées, sont relevées par des petits points noirs dans les carreaux restés vides. Goltzius a une façon étonnante de suggérer la dureté et la réalité sculpturale des figures en marbre. L'illusion du spectateur est renforcée par la présence des deux personnages en bas à droite qui considèrent la face avant de l'œuvre, invisible pour celui qui voit la gravure.

A côté de cet *Hercule Farnèse*, deux autres dessins extraits du carnet des esquisses romaines ont été gravés par Goltzius lui-même.[3] On suppose que son intention était d'éditer un ensemble de gravures des plus importantes œuvres de l'antiquité, mais que ce projet, pour des raisons inconnues, n'a jamais été réalisé. Les trois gravures en question n'ont été éditées qu'après le décès de Goltzius.

CVTVS

1 Reznicek 1961, p. 419.
2 Schapelhouman 1979, n° 38.
3 Bartsch, n°ˢ 144 et 145.

Hendrick Goltzius
103 Mercure (d'après Polidoro da Caravaggio)

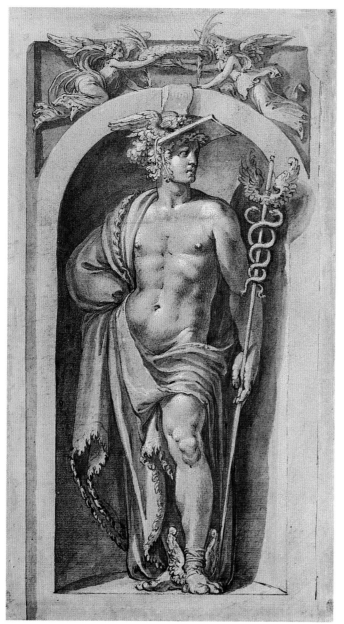

103

1591
Plume, encre brune, lavis brun et gris bleu, rehaussé de blanc sur papier beige, contours *incisés* au recto et au verso; 348 × 195 mm
Filigrane: cercle (indistinct)
Au verso, en-dessous à gauche, cachet du Teylers Museum (L. 2392)
Haarlem, Teylers Museum, inv. n° N 16.

PROVENANCE Voir cat. 100.

BIBLIOGRAPHIE Reznicek 1961, I, p. 89, pp. 343-344, n° 244; II, fig. 190; Miedema 1969, p. 75; Ravelli 1978, p. 298, n° 485 (repr.); Reifsnyder 1992.

Si l'on considère tous les dessins et estampes conservés, il semble bien que Polidoro da Caravaggio soit le maître de la Renaissance qui ait exercé la plus grande influence sur Goltzius.

Ce *Mercure* appartient à une série de six feuilles reproduisant des dieux classiques, conservée au Teylers Museum.[1] De même que deux autres estampes, dont le dessin préparatoire n'a pas été conservé, elles ont été gravées en 1592 par Goltzius lui-même (cat. 104). La feuille montre clairement les traces du transfert mécanique des contours principaux du dessin à l'aide d'une pointe en métal pour réaliser l'estampe.[2] Selon l'inscription au bas de l'une des gravures, ces dieux sont empruntés aux tableaux que Polidoro a peints «sur un mur dans le quartier du cloître de San Paolo, sur le Quirinal à Rome, appelé actuellement Monte Cavallo». Les fresques originales n'ont pas été conservées et l'on ignore même où elles se situaient précisément. Il existe d'autres copies du même groupe de fresques.[3]

CVTVS

1 Reznicek 1961, n[os] 239-244.
2 Miedema 1969.
3 Ravelli 1978, n[os] 486-490.

Hendrick Goltzius
104 Neptune (d'après Polidoro da Caravaggio)

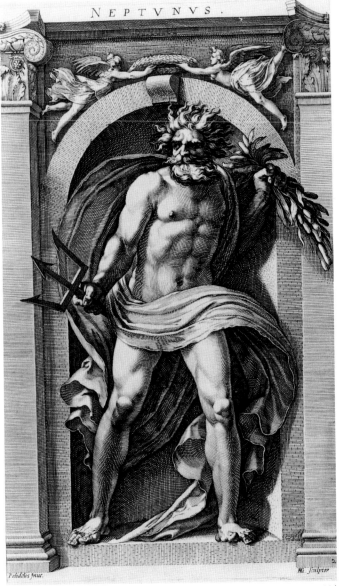

104

1592
Gravure sur cuivre; 353 × 210 mm
Inscription en bas à gauche: *Polidorus Inve.*; en bas à droite: HG.
sculptor; numéroté en bas à droite: *2*.
Rotterdam, Museum Boymans-van Beuningen, inv. n° L1958/65b

BIBLIOGRAPHIE Bartsch, n° 250; Hirschmann 1919, n° 297;
Strauss 1977, n° 290; Riefsnyder 1992; Filedt Kok 1993, pp. 182, 213,
n° 92-2.

Gravure tirée d'une série de huit, datant de 1592.[1] Le dessin
préparatoire se trouve au Teylers Museum (cat. 103), avec
cinq autres dessins destinés à la même série.[2]

 Reznicek a observé combien la reproduction des fresques
par Goltzius est remarquablement objective.[3] Dans les
dessins, l'artiste s'était limité à reproduire les figures de
Polidoro, sans rien laisser paraître de sa propre virtuosité
ou de son style. Son intérêt se portait surtout vers le
caractère du trompe-l'œil dans les fresques de Polidoro, qui
se traduit dans la gravure par un clair-obscur
particulièrement contrasté. Des artistes contemporains, tels
que le graveur et peintre Agostino Carracci (1557-1602),
admiraient autant qu'ils imitaient ce 'chiaroscuro' d'une si
forte plasticité, qui apparaît pour la première fois dans les
estampes de Goltzius d'après les modèles romains.

 CVTVS

1 Bartsch, nos 249-256.
2 Reznicek 1961, n° 240.
3 Reznicek 1961, I, p. 89.

Hendrick Goltzius
105 Deux Sibylles (d'après Polidoro da Caravaggio)

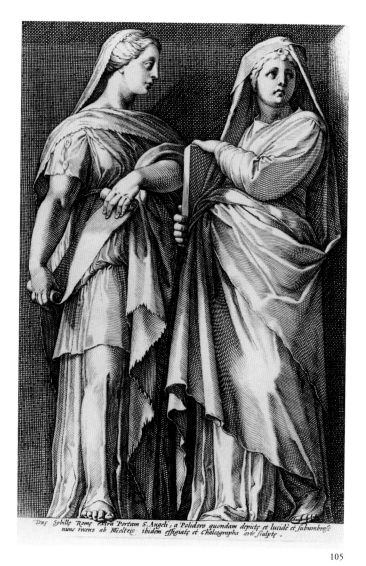

1592

Gravure sur cuivre, 243 × 162 mm

Inscription en bas dans la marge: *Due Sybille Romae extra Portam S. Angeli, a Polidoro quondam depictae et lucide et subumbrose nunc recens ab H Goltzio ibidem effigiatae et Chalcographa arte sculptae.*

Rotterdam, Museum Boymans-van Beuningen, inv. n° LI1958/64

BIBLIOGRAPHIE Bartsch, n° 248; Hirschmann 1919, n° 304; Strauss 1977, n° 297; Filedt Kok 1993, pp. 212-213, n° 91; Limouze 1993, pp. 446-447, fig. 310.

L'attirance magique que Goltzius éprouve pour les fresques de Polidoro provient pour une bonne part du fait qu'elles étaient peintes en trompe-l'œil. L'artiste de Haarlem, qui ne s'inquiétait pas d'être surpassé sur le plan de la virtuosité technique ou stylistique, aura pensé que reproduire des peintures murales représentant des sculptures avec des moyens purement graphiques était une tâche taillée pour lui.

Il faut déduire de l'inscription au bas de l'estampe que celle-ci se réfère à un dessin que l'artiste fit de deux figures exécutées à fresque par Polidoro près de la Porta Sant'Angelo à Rome. L'estampe est un bel exemple de la maturité technique de Goltzius: en effet, toute la plasticité des fresques murales de Polidoro s'y trouve rendue de la manière la plus convaincante, grâce à un puissant clair-obscur. La fresque elle-même n'a pas été conservée, mais elle est connue grâce à quelques copies signées, réalisées en partie à partir de l'estampe de Goltzius.[1]

CVTVS

105

1 Ravelli 1978, n°s 316-318.

208

Hendrick Goltzius
106 Le Prophète Isaïe, d'après Raphaël

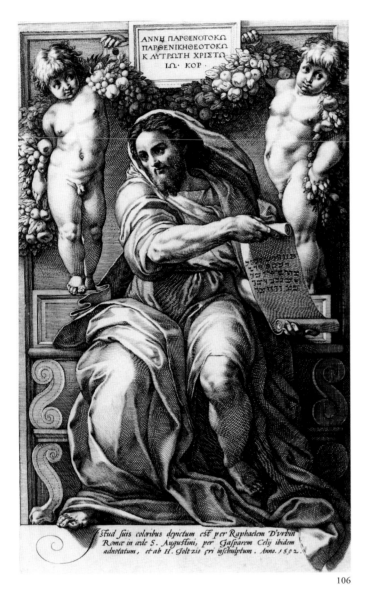

106

1592
Gravure sur cuivre, 311 × 192 mm
Inscription au bas: *Istud suis coloribus depictum est per Raphaelem
D'Vrbin Romae in aede S. Augstini, per Gasparem Celij ibidem
adnotatum, et ab H. Goltzio aeri inschulptum. Anno. 1592.*
Rotterdam, Museum Boymans-van Beuningen, inv. n° BdH 19874

BIBLIOGRAPHIE Baglione 1642, p. 390; Bartsch, n° 269;
Hirschmann 1919, n° 312; Strauss 1977, n° 298; Bernini Pezzini,
Massari & Prosperi Valenti Rodinò 1985, p. 146; Filedt Kok 1993,
p. 213, n° 94.

Goltzius a gravé deux œuvres de Raphaël. Il s'agit de la
Galatée de la Villa Farnesina[1] et de ce *Prophète Isaïe*, peint
par Raphaël en 1512, sur un pilier de l'église Sant' Agostino
à Rome. L'inscription au bas de la gravure indique
clairement qu'ici Goltzius ne s'est pas basé sur un dessin
de sa propre main, mais bien sur un dessin réalisé d'après
la fresque par l'artiste romain Gaspare Celio (ca. 1572-
1640). Baglione, biographe de l'artiste, relate dans sa *Vita
de Celio*[2] que celui-ci avait été chargé par Goltzius de faire
plusieurs dessins des «opere belle di Roma sí antiche, come
moderne» (des belles œuvres de Rome, tant antiques que
modernes), qui par la suite furent gravés par ce dernier.
Cet *Isaïe* en est malheureusement le seul exemple connu.

Il apparaît clairement que Goltzius adaptait sa technique
à son sujet. Dans son *Isaïe*, il utilise une gamme bien plus
riche de tonalités grises pour créer un effet pictural,
s'éloignant ainsi des violents contrastes de clairs et
d'obscurs qui caractérisaient les estampes faites d'après les
grisailles de Polidoro. Il est d'ailleurs possible que Goltzius
ait choisi de graver cette œuvre de Raphaël, non pas tant
pour des raisons d'esthétique que pour des motifs
commerciaux. Pour autant qu'on sache, il n'existait pas
encore de reproduction en gravure du prophète Isaïe, une
des fresques majeures de Raphaël en dehors du Vatican,
jusqu'à ce que Goltzius ait remédié à cette lacune. Van
Mander peut avoir attiré son attention sur cette fresque;
un dessin d'après le *putto* se trouvant à gauche du trône
d'Isaïe, conservé au Cabinet des Estampes de l'Université
de Leiden semble, d'après l'ancienne inscription, avoir été
fait par Van Mander durant son séjour à Rome.[3]

CVTVS

1 Bartsch, n° 270.
2 Baglione 1642, p. 377
3 Reznicek, 1993B, pp. 75-76, fig. 1

Jean (Jennin) Gossart, dit Mabuse

Maubeuge (?) vers 1478-1532 Anvers

Jean Gossart apparaît en 1503 comme maître au sein de la gilde anversoise des peintres. Le duc Philippe de Bourgogne (1465-1524), fils naturel de Philippe le Bon, devint évêque d'Utrecht en 1517. Ce gentilhomme, humaniste de formation, emmena Gossart avec lui à Rome (fin 1508-début 1509), où l'artiste, à sa requête, dessina différents vestiges de l'antiquité (cat. 109-110). Gossart demeura au service du prince, d'abord à Souburg, près de Middelbourg en Zélande, et après qu'il eut été nommé évêque, à Duurstede près d'Utrecht. C'est sans doute à la demande du duc et peut-être même sous son inspiration que Gossart développa le nu mythologique, une nouveauté absolue aux Pays-Bas (ainsi que le remarqua Lodovico Guicciardini en 1567). Les premières œuvres de Gossart révèlent entre autres l'influence de Jan van Eyck et d'Hugo van der Goes. Une partie de sa production se rattache, par son esprit gothique flamboyant tardif, à ce que l'on appelle le 'maniérisme anversois'. Il est évident que le voyage à Rome n'a pas entraîné chez lui un retournement stylistique immédiat. Le premier tableau de Gossart qui témoigne clairement de caractéristiques 'néo-antiques' est Neptune et Amphitrite (Berlin, Staatliche Museen), qu'il peignit en 1516 pour Philippe de Bourgogne. Apparemment, ce sont essentiellement les exemples d'Albrecht Dürer, du peintre vénitien Jacopo de' Barbari, et du sculpteur d'origine allemande Conrad Meyt, qui l'ont inspiré dans le développement de son nouveau vocabulaire. D'autre part, il faut souligner l'importance du rôle joué par les arts graphiques italiens de reproduction (et surtout les gravures de Marcantonio Raimondi) ainsi que par les gravures sur bois qui illustraient le livre *Hypnerotomachia Poliphili* de Francesco Colonna (Venise 1499). L'image que Gossart s'est forgée de l'art antique est également imprégnée d'auteurs tels que Pline et Vitruve. Outre des allégories mythologiques, il peignit des œuvres religieuses et des portraits, et agit encore comme concepteur dans d'autres disciplines de l'art.

AB

BIBLIOGRAPHIE Weisz 1912; Friedländer 1930; [Cat. exp.] Rotterdam-Bruges 1965, pp. 373-413; Herzog 1968 (avec bibliographie [II pp. 454-475]); Friedländer 1972; Sterk 1980, passim; Dhanens 1986 (avec bibliographie).

Jean Gossart
107 La Métamorphose d'Hermaphrodite et Salmacis

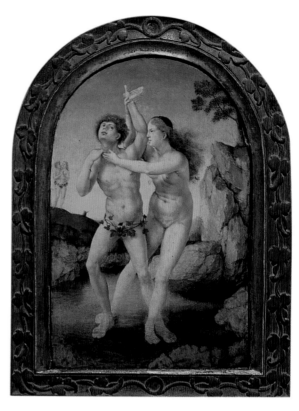

107

Panneau et encadrement en une pièce, cintrée à la partie supérieure; 32,8 × 21,5 cm (l'encadrement a sans doute été redécoupé ultérieurement et orné d'un motif de feuilles de vignes)[1]
Rotterdam, Museum Boymans-Van Beuningen, inv. nº 245

PROVENANCE Philippe de Bourgogne (1465-1524), Marguerite d'Autriche, Malines (inventaire de 1523), acquis par le Musée en 1954 avec la collection Van Beuningen (voir plus amplement chez Lammertse 1994, p. 175).

BIBLIOGRAPHIE Friedländer 1937, p. 112; Folie 1960; J. Folie, in [Cat. exp.] Bruxelles 1963, p. 109, nº 109; [Cat. exp.] Rotterdam-Bruges 1965, pp. 125-126, nº 16; Sterk 1980, pp. 125-127; Herzog 1968, I, pp. 88-91; II, pp. 322-324, nº 58; Friedländer 1972, p. 112, suppl. nº 156, pl. 139; Silver 1986, pp. 16-18; J. Sterk, in [Cat. exp.] Amsterdam 1986, pp. 120-121, nº 2; Lammertse 1994, pp. 174-179 (avec bibliographie et liste des expositions).

La scène est tirée des *Métamorphoses* d'Ovide (IV, 285-388): la nymphe des sources Salmacis s'éprend du bel Hermaphrodite, qu'elle observe au bain. Lorsque le jeune homme refuse de répondre à ses avances, elle l'entoure de ses bras et elle obtient des dieux que leurs deux corps se fondent en un seul (ce qui est montré à l'arrière plan).

Jean Gossart
108 Vénus et Amour

Ce petit tableau figure dans l'inventaire des possessions de Marguerite d'Autriche datant de 1523 et est décrit comme étant «ung beau tableau auquel est painct ung homme et une femme nuz, estant les pieds en l'eaue, le priemier bort de marbre, le second doré et en bas ung escripteau, donné par Monsgr. d'Utrecht». Ce dernier désigne Philippe de Bourgogne, qui avait effectivement l'habitude de pourvoir ses tableaux d'un double cadre; une inscription était apportée sur le cadre extérieur, qui était amovible, de sorte que l'œuvre pouvait être présentée 'parlante' ou 'silencieuse' (cat. 108). Le cadre extérieur de ce tableau a disparu, de sorte que l'inscription, qui devait avoir une portée moralisante, ne nous est pas parvenue.

Pour l'attitude d'Hermaphrodite, Gossart reprend partiellement l'un de ses propres dessins, aujourd'hui conservé à la Galleria dell'Accademia à Venise, représentant la sculpture antique d'*Apollon Citharède*. J. Sterk a démontré que les proportions des corps correspondent aux canons donnés par Vitruve et que le fait de voir les dents dans la bouche entr'ouverte d'Hermaphrodite, pourrait avoir été inspiré par Pline (*Historia Naturalis*, XXXXV, 58), qui mentionne notamment que cette nouveauté avait été introduite dans la peinture par Polygnote de Thasos.

L'authenticité de cette œuvre est affirmée unanimement, sauf par Herzog qui en estime la qualité trop basse pour Gossart et suppose qu'elle a été exécutée par un assistant sur un projet du maître. Le petit tableau, qui est généralement daté d'environ 1517, est souvent considéré comme étant une réplique réduite, autographe ou non, d'une version plus grande qui aurait orné le château de Souburg. F. Lammertse a néanmoins précisé qu'une analyse récente, sur base d'une réflectographie à l'infrarouge, a permis de discerner que dans le dessin sous-jacent ainsi que dans le processus de peinture, des petites modifications avaient été apportées, qui indiquent qu'il ne peut s'agir ici d'une copie.

AB

Panneau et cadre intérieur en une pièce, cintrée à la partie supérieure; 41,5 × 30 cm (hors cadre 36 × 23,5 cm)
Autour du premier cadre, un deuxième cadre (ne figurant pas sur la reproduction) peut-être d'origine, avec légende (peut-être repeinte; selon Folie, traces d'un texte probablement identique en dessous): NATE EFFRONS HOMINES SVPEROS OVE LACESSERE SVET(VS) NON MATRI PARCIS; PARCITO, NE PEREAS / MDXXI (date peut-être incomplète)
Bruxelles, Musées Royaux des Beaux-Arts de Belgique, inv.n° 6611

PROVENANCE (?) Philippe de Bourgogne (1465-1524), Adolphe Schloss, Paris; acquis par le musée en 1951 (voir plus amplement dans [Cat. exp.] Bruxelles 1963, p. 109)

BIBLIOGRAPHIE Weisz 1912, pp. 41-42, 113, n° 56, p. 121; Friedländer 1930, pp. 39, 158, n° 44, pl. XXXVIII; Fierens 1952; J. Folie, in [Cat. exp.] Bruxelles 1963, pp. 109-110, n° 110; [Cat. exp.] Rotterdam-Bruges 1965, pp. 121-122 (avec bibliographie et liste des expositions), repr. p. 120 (comprenant le cadre extérieur); Herzog 1968, I, pp. 91, 93-95; II, pp. 262-264, n° 25 (avec bibliographie); Friedländer 1972, pp. 27, 96, n° 44, pl. 39; Sterk 1980, pp. 133-137, 315; Silver 1986, pp. 14-15.

Vénus (déesse de l'Amour) retient son jeune fils Amour (ou Cupidon) par le bras, et celui-ci semble un rien se rebiffer. Le texte sur le cadre extérieur, indique qu'elle le bride en effet et qu'elle le réprimande: «Fils effronté, toi qui es accoutumé à tourmenter les hommes et les dieux, tu n'épargnes (même) pas ta mère: ménage-la ou bien tu te perdras». La Vénus qui réprimande est un thème connu. Cranach lui a consacré une gravure sur bois (portant la date de 1506, mais datant probablement de 1509), qui révèle quelques points communs avec le tableau de Gossart.[1] Plus tard, Maarten van Heemskerck reprendra également ce thème comme sujet d'un tableau.[2]

Le thème de Vénus tenant le jeune Amour près d'elle était très actuel au moment où Gossart et son mécène, Philippe de Bourgogne, se trouvaient à Rome; le pape Jules II venait en effet d'acquérir une sculpture antique de ce sujet, appelée la *Venus Felix*, et il lui avait donné une place d'honneur au Belvédère.[3] Toutefois, pour son tableau, Gossart n'a pas eu recours à un dessin antérieur qu'il aurait fait de la statue à Rome, car il emprunte littéralement les deux personnages aux gravures de Marcantonio Raimondi.[4]

Le sujet est enrichi de représentations narratives dans les médaillons qui ornent la base des deux colonnes: à gauche,

l'histoire connue de la découverte (littérale) du couple amoureux, Mars et Vénus, par Vulcain (l'époux légitime de Vénus); à droite, Mars et Vénus sont représentés une nouvelle fois, debout (selon Fierens, il s'agit d'une scène où Vénus essaie d'empêcher Mars d'aller au combat; Sterk y voit plutôt Vénus cherchant à repousser les avances de Mars).

La reconstruction géométrique de l'espace est très soignée; c'est ainsi que l'on trouve des signes pointus sous les colonnes, qui indiquent que dans le but de rendre correctement la perspective des cannelures, l'artiste a fait une projection de la division du cercle sur une droite (technique que Gossart aurait pu avoir apprise de Barbari). Il est tout aussi frappant de constater que les lignes de fuite des éléments architectoniques ne convergent pas vers le centre, comme c'est le cas généralement chez Gossart. On en a déduit autrefois que ce petit panneau n'était pas conçu comme tel, mais qu'il devait faire partie d'un diptyque (il n'existe néanmoins aucune trace de charnières) à moins qu'il n'ait eu un pendant (représentant peut être le dieu Mars).[5] Sterk conteste ce point de vue; il constate en effet que les lignes de fuite ne convergent pas vers un seul point, pas même vers un point excentrique, et il prétend que l'artiste a bien réalisé ici un tour de force (à l'instigation de Philippe de Bourgogne); car si l'on regarde la scène en bas à droite, les lignes seraient bien convergentes.

Le fait que ce tableau ait deux cadres, dont l'extérieur porte une légende et ne fait pas partie intégrante du panneau lui-même avec son cadre intérieur, a permis à Sterk de supposer qu'il avait été fait sur commande de Philippe de Bourgogne. Le biographe de celui-ci, Gerrit Geldenhouer (Noviomagus, 1529), nous apprend que Philippe de Bourgogne aimait faire ajouter un second cadre, détachable, aux tableaux de Gossart, porteur celui-ci d'une légende appropriée, pour ainsi pouvoir montrer ces œuvres, à son gré, 'silencieuses' ou 'parlantes'. Dans l'inventaire de Duurstede de Philippe, il se trouve bien un tableau représentant Vénus et Cupidon, mais comme il est décrit comme un 'grand tableau',[6] il n'est pas possible de l'identifier au petit panneau de Bruxelles. Sterk nous reporte à une mention dans l'inventaire d'une petite chambre (peut-être destinée à une fonction amoureuse) que Philippe possédait à Wijk près de Duurstede et dans laquelle se trouvaient deux précieux petits tableaux de 'boelscap' (ce mot se rapportant à l'amour terrestre, ce qui pourrait bien évoquer une représentation de Vénus).

Weisz conteste l'authenticité de ce panneau, mais la littérature récente l'attribue bien à Gossart lui-même.

AB

1 Bernhard s.d., p. 372.
2 Cologne, Wallraf-Richartz-Museum. Grosshans 1980, pp. 163-164.
3 Bober & Rubinstein 1986, n° 16.
4 Bartsch, n°s 311 et 297.
5 Voir, entre autres, Weisz 1912.
6 Sterk 1980, pp. 227, 285.

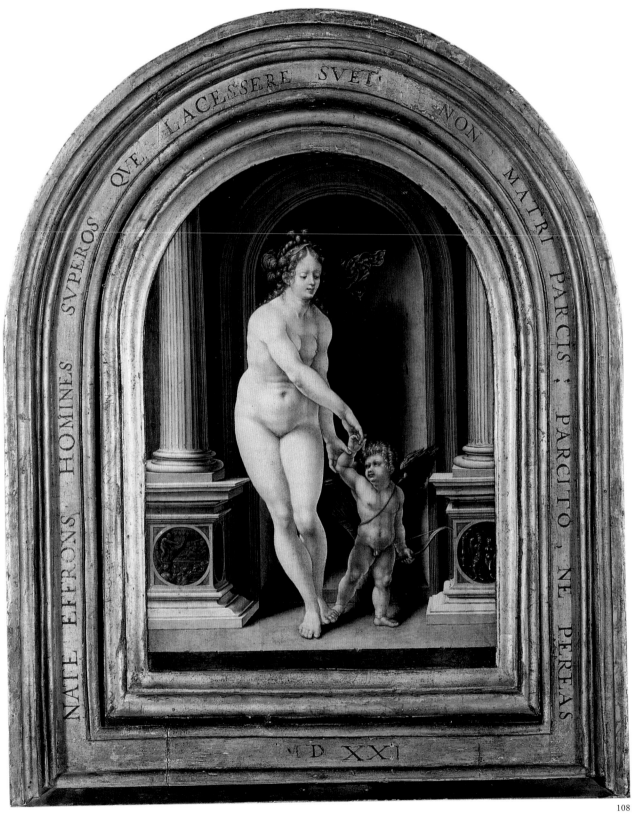

108

Jean Gossart
109 Vue du Colisée

109

Plume et encre brune sur papier blanc légèrement jauni, 201 × 264 mm
Dans le haut, à droite, inscription dans une écriture de la même époque, mais dans une autre encre: *Jennin Mabusen eghenen/ handt Contrafetet in Roma / Coloseus*
Berlin, Staatliche Museen, Kupferstichkabinett, Sammlung der Zeichnungen und Druckgraphik, inv. n° KdZ 12918

PROVENANCE Général Andréossy; collection E. Rodrigues, vente Paris, Drouot, 23 mai 1928; acquis par M.J. Friedländer pour le Cabinet des estampes de Berlin.

BIBLIOGRAPHIE Bock & Rosenberg 1930, p. 36; Folie 1951, p. 70, n° 1; Dacos 1964, pp. 16-18; [Cat. exp.] Rotterdam-Bruges 1965, pp. 246-248, n° 46; [Cat. exp.] Berlin 1967, pp. 43-45, n° 25; Herzog 1968, pp. 48-50; [Cat. exp.] Washington-New York 1986-1987, pp. 176-177, n° 63.

EXPOSITIONS Rotterdam-Bruges 1965, n° 46; Berlin 1967, n° 25; Washington-New York 1986-1987, n° 63.

«Rien ne plaisait tant à Philippe que de contempler ces monuments de l'Antiquité qu'il faisait reproduire par le très célèbre peintre Jean Gossart de Maubeuge.» Ainsi s'exprime en latin l'humaniste Gérard Geldenhauer de Nimègue dans la biographie qu'il a écrite de Philippe de Bourgogne, le prince humaniste qui avait emmené Jean Gossart avec lui à Rome dans ce but.[1] Des quatre dessins que l'on a conservés de cette mission, celui du Colisée, le plus célèbre du groupe, montre l'amphithéâtre pris du côté où se trouvaient les jardins Maffei, au pied du Palatin, selon le point de vue déjà adopté dans le Codex Escurialensis[2] et répété souvent par la suite: sous cet angle apparaissent clairement les arcades brisées des trois murs périmétraux de l'édifice, partiellement enfouis dans la terre.

L'artiste rend minutieusement – et fidèlement – les détails de l'architecture par un jeu fouillé de traits de plume d'une grande finesse, tantôt parallèles, tantôt croisés, de manière à indiquer les volumes et les ombres. Tout en apparaissant ici avec plus de netteté, cette technique reprend celle du dessin du *Mariage mystique de sainte Catherine*, aujourd'hui à Copenhague, que Gossart a exécuté avant son départ pour l'Italie.[3] L'artiste ne réussit cependant pas à saisir la structure ni l'harmonie classique du monument: incapable de l'asseoir solidement, il le scande de saillies en porte-à-faux parfois démesurées qui viennent rompre l'équilibre de l'ensemble, si bien que l'amphithéâtre donne l'impression d'aller en s'évasant légèrement, comme s'il vacillait sur sa base. Par ailleurs, Gossart ne semble pas sensible au goût des ruines: seules quelques touffes d'herbes et quelques arbustes surgissent dans le haut de l'édifice, exactement aux endroits où Heemskerck et les siens les ont représentées, témoins rigoureux de l'état du monument, mais sans la réflexion lyrique qui caractérisera les artistes du Nord dans les années 1530.

ND

1 Noviomagus 1901, p. 232.
2 Egger 1910, fol. 24v.
3 Voir fig. p. 15.

Jean Gossart
110 Tireur d'épine et ornements d'après l'antique

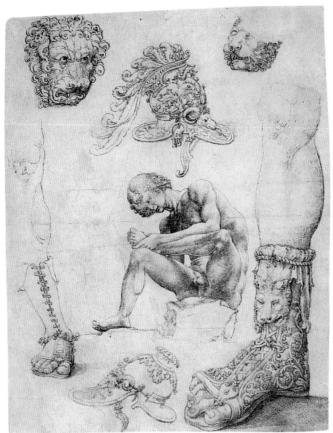

110

Plume et encre gris brun sur papier blanc légèrement jauni;
260 × 202 mm
Verso: casque fantastique dans le genre de ceux du recto
Leiden, Rijksuniversiteit, Prentenkabinet, inv. n° AW 1041

PROVENANCE Collection C. van Ommeren, vente, Utrecht (Van Huffel), 16-17 février 1937, n° 714 ou 715; collection Dr. A. Welcker, Amsterdam; acquis avec la collection en 1957.

BIBLIOGRAPHIE Van Gelder 1942, pp. 5-8; Folie 1951 [1960], p. 89, n° 7; Dacos 1964, p. 19; [Cat. exp.] Rotterdam-Bruges 1965, pp. 242-244, n° 45; [Cat. exp.] Leiden 1985, pp. 106-109, n° 40 (avec la bibl. précédente). Bober & Rubinstein 1986, n° 203.

EXPOSITIONS Rotterdam 1948-1949, n° 49; Bruxelles 1949, n°30; Paris 1949, n° 32; Leiden 1950, n° 71; Leiden 1954, n° 23 et fig. 1; Mechelen 1958, n° 179; Utrecht-Leuven 1958, n° 345; Rotterdam-Brugge 1965, n° 45; Leiden 1985, n° 40.

Dans un dessin de même format que celui du Colisée et provenant peut-être du même recueil, Gossart a reproduit la statue antique du *Tireur d'épine* telle qu'elle se trouvait alors au Capitole, sur un socle, celui-ci semblant plus haut qu'il ne l'était en réalité, si c'est bien le même que Maarten van Heemskerck a représenté dans les années 1530.[1] Etranger aux conventions classiques, l'artiste ne rétablit donc pas la vision frontale à hauteur d'homme, telle qu'on peut la voir sur les nombreux dessins italiens de la statue. Il fait apparaître la statue dans un raccourci violent, qui en fait le dessin le plus audacieux que l'on ait conservé de son séjour à Rome et qui le situe à l'origine des dessins de sculptures antiques par les hommes du Nord, jusqu'à Goltzius.

Tout autour du *Tireur d'épine* Gossart a disposé deux chaussures antiques, des têtes de lion et des casques fantastiques. La feuille n'est donc pas une étude, mais un dessin fini, savamment composé. Des chaussures, celle de droite est tirée d'une statue colossale de *Génie* qui fut trouvée dans les Thermes de Caracalla puis transportée dans les jardins de la Villa Madama et qui se trouve aujourd'hui au Museo Nazionale de Naples. Cette statue a été dessinée entre autres par Maarten van Heemskerck, qui a fait également une étude du pied droit, tandis que Francisco de Hollanda n'en a reproduit que les pieds.[2]

Les casques fantastiques, dont un autre est représenté au verso du dessin, constituent un thème très fréquent dans la décoration italienne de la Renaissance depuis le XVᵉ siècle.

ND

1 Bober & Rubinstein 1986, n° 203 et pl. 203A.
2 Hülsen & Egger, I, 1913, fol. 24r, 31r, 58r, 65v; Tormo 1940, fol. 29r; Bober & Rubinstein 1986, n° 188.

Maarten van Heemskerck

Heemskerk 1498-1574 Haarlem

Maarten van Heemskerck

III Paysage avec l'enlèvement d'Hélène

Maarten van Heemskerck part en 1532 pour Rome, stimulé par l'exemple de Jan van Scorel, dans l'atelier duquel il avait étudié quelques années. Heemskerck est logé chez un cardinal, peut-être le Néerlandais Willem van Enckenvoirt, l'homme de confiance du pape néerlandais Adrien VI. Maarten reste à Rome au moins jusqu'en 1536, peut-être même jusqu'au début de 1537. Plus d'une centaine d'esquisses et de dessins conservés de ruines, de paysages et de sculptures antiques, témoignent de sa fascination pour pour les vestiges de l'Antiquité classique. Ces motifs continuent plus tard à jouer un rôle important dans son œuvre. Il subsiste peu de dessins de la période romaine de Heemskerck représentant l'art italien de son temps. Les œuvres datant de son séjour romain, comme celles qui ont suivi, attestent cependant une influence évidente de Michel-Ange, de Raphaël, de Baldassare Peruzzi et des maniéristes romains plus tardifs. Heemskerck n'a peint que quelques tableaux à Rome, tous sur des thèmes classiques: *Paysage avec l'enlèvement d'Hélène* (1535-1536, cat. III), *Vénus et l'Amour dans la forge de Vulcain* (1536, cat. 112) et *Vénus et Mars* (1536; Milan).

IV

BIBLIOGRAPHIE Van Mander 1604, fol. 245; Preibisz 1911, pp. 17-22; Hülsen-Egger 1913-1916; Stopp 1960; Veldman 1977A, pp. 11-18; Veldman 1977B, pp. 106-113; Grosshans 1980, pp. 20-22, 35-41; Harrison 1988, pp. 35-55; Veldman 1993A, pp. 125-142.

1535-1536

Huile sur toile, 147,4 × 383,8 cm

Monogrammé et daté sur une caisse, sur la barque à l'extrême gauche, au premier plan: *MHF*[ecit] *1535*. Deuxième signature et date sur la proue du grand navire, en bas à droite: *MAARTEN VAN HEEMSKERCK 1536*

La toile assez grossière consiste en deux bandes horizontales cousues l'une à l'autre à environ 30 cm du bord inférieur; restauration en 1985-1986

Baltimore, The Walters Art Gallery, inv. n° 37656

PROVENANCE Collection Massarenti à Rome; acquis en 1902 par Henry Walters, Baltimore.

BIBLIOGRAPHIE King 1944-1945, pp. 61-73; Turner 1966, pp. 167-168; Grosshans 1980, n° 19, fig. 20; [Cat. exp.] Baltimore 1980; Demus-Quatember 1983, pp. 203-223; Dacos 1985, p. 433; Bruyn 1987, pp. 143-144; Harrison 1988, n° 19.

EXPOSITION Amsterdam 1986, n° 104.

Aucun tableau hollandais n'a jamais fait revivre l'Antiquité d'une manière aussi fantaisiste et élaborée. Le format de l'œuvre est spectaculaire, plus approprié à une fresque. La commande a dû venir d'un riche Italien. Il est inhabituel, à cette époque, de voir un paysage conçu à la flamande, sous la forme d'un fastueux panorama en perspective aérienne, jouer un rôle si important. Mais le paysage de style flamand était très apprécié en Italie. Quoique les collines pleines de vestiges antiques, colonnes triomphales,

111

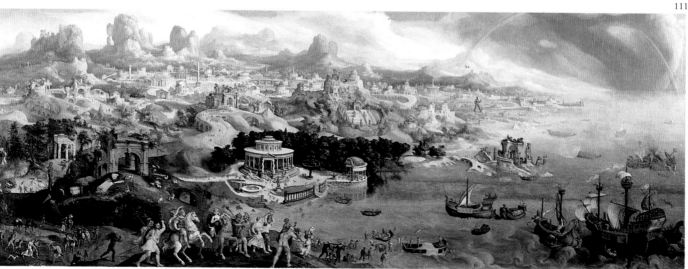

Maarten van Heemskerck
112 Vénus et l'Amour dans la forge de Vulcain

obélisques, ruines et statues, évoquent la Rome antique –
on y reconnaît plusieurs monuments romains existant
encore – le paysage doit être considéré comme une
évocation délibérément fantastique du monde antique. Cet
aspect imaginaire s'exprime surtout dans les montagnes
irréelles de l'arrière-plan, très peu italiennes, et dans
l'addition à l'arrière-plan de certaines des Merveilles du
Monde situées hors d'Italie, telles que le temple de Diane à
Ephèse et le célèbre phare du Colosse de Rhodes.[1] Tout
l'environnement sert à définir le lieu de l'événement décrit
au premier plan: l'enlèvement d'Hélène, femme du roi de
Sparte Ménélas, par Pâris. Mais cela ressemble bien peu à
un enlèvement. Selon la légende, Vénus avait en effet
promis à Pâris qu'Hélène s'éprendrait immédiatement de
lui. Le couple se dirige à cheval vers les navires troyens,
tandis que les trésors emportés par Hélène sont embarqués.
Un des hommes porte une statue en bronze de Vénus
tenant la pomme d'or, allusion à un épisode antérieur de
l'histoire: le jugement de Pâris. Heemskerck est toutefois
bien conscient de l'issue tragique de cet embarquement en
apparence si idyllique: le siège et la chute de Troie. Et
comme la beauté d'Hélène, la splendeur du monde antique
est condamnée à disparaître. Ce sombre dénouement
semble annoncé par les bâtiments en ruines et les navires
en flammes sur la mer, par les nuages menaçants et par
l'énorme arc-en-ciel qui se profile au firmament, signe de
Dieu après le déluge, et motif courant dans les
représentations du Jugement Dernier.

IV

1 Comparer aux représentations du temple de Diane et du Colosse
de Rhodes dans la série d'estampes de Heemskerck, *Les Merveilles du
Monde* (1572), Veldman 1986, pp. 98-101, fig. 57 et 58; Veldman 1993-
1994, n°⁵ 516 et 517.

1536
Huile sur toile, 166,5 × 200,7 cm
Signé et daté en bas à droite: MARTINUS / HEMSKERIC / 1536. Sur le
bassin, un distique latin: FVLMINIS.HIC / MASSAM. / VVLCANO. /
PRESIDE.DVDVNT. / CYCLOPES. / VALIDI.SPECTAT. / OPVSQVE. / VENVS
(Ici, sous la direction de Vulcain, les puissants Cyclopes forgent la
masse de l'éclair, tandis que Vénus contemple l'ouvrage)
Prague, Národní Galerie, inv. n° DO4290

PROVENANCE Appartenait vers 1669 à la galerie d'art anversoise
Forchoudt, vendu par cette firme au 'Comte Berckel' à Vienne peu
après 1671; depuis 1765 dans la collection F.A.P. von Nostitz-Reineck,
plus tard à la Galerie Nostitz; depuis la nationalisation du
patrimoine artistique en 1949, à la Galerie Národní, Prague.

BIBLIOGRAPHIE Preibisz 1911, pp. 19-21, n° 41; Veldman 1977A,
pp. 19-42, fig. 4; Grosshans 1980, n° 21, fig. 22-23; Harrison 1988,
n° 20; Veldman 1993A, pp. 131-32, fig. 8.

Dans ce tableau peint à Rome, Heemskerck a voulu se
mesurer avec ses confrères italiens par le thème, la
composition, le coloris et la technique picturale. Aussi
cette toile est-elle comparée, dans le XVIIe siècle, à des
œuvres de Raphaël. Le motif de Vénus visitant la forge où
Vulcain, son époux, fabrique des armes et des ustensiles
pour les dieux avec l'aide des Cyclopes, est emprunté à
l'*Enéide* de Virgile (VIII, vs. 416-453). Heemskerck pouvait
aussi bien s'inspirer de l'art italien de son temps que de
sarcophages et de reliefs antiques. Il a dû être très
impressionné par la fresque de Baldassare Peruzzi, *La forge
de Vulcain* (vers 1518) dans la Salle des Perspectives de la
Farnésine à Rome, car il en reprend, légèrement modifiée,
la composition dans un dessin. La musculature puissante
des torses semble inspirée des nus de Michel-Ange au
plafond de la Chapelle Sixtine et de statues antiques
comme le Torse du Belvédère et le Laocoon.[1] La
combinaison de Vulcain à sa forge et de Vénus et l'Amour
se trouve sur une gravure de Marcantonio Raimondi et sur
un dessin attribué à Luca Penni. L'attitude de Vénus et de
l'Amour fait écho aux mêmes personnages dans le *Festin
des Dieux* de Raphaël à la Farnésine et dans la célèbre
estampe de Marcantonio, *Le jugement de Pâris*; on cite
aussi une gravure de Marco Dente comme un exemple. En
1546, Cornelis Bos a gravé en l'inversant la composition de
Heemskerck, avec quelques modifications.[2] Peut-être déjà
au XVIe siècle, mais certainement au XVIIe, quand la toile se

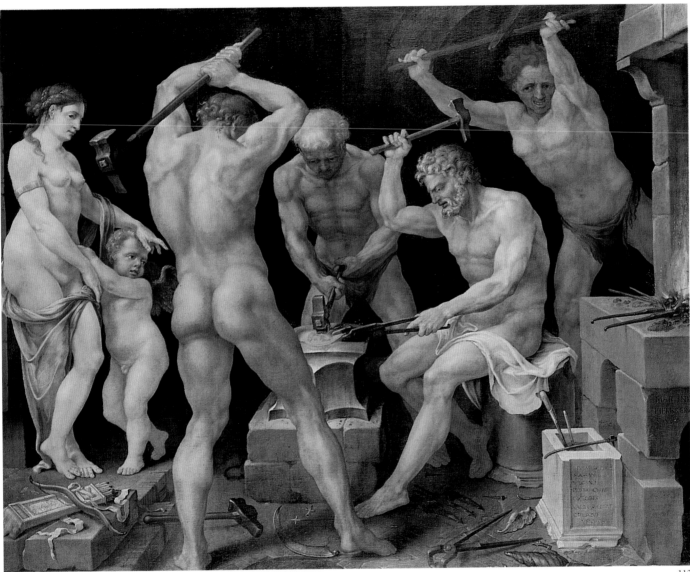

112

trouvait chez le marchand d'art anversois Forchoudt, elle a formé un triptyque avec deux panneaux plus tardifs de Heemskerck, qui se trouvent aujourd'hui à Vienne: *Vénus et Mars surpris par Vulcain*, et *Vulcain remet à Thétis le bouclier d'Achille*.[3]

IV

1 Pour les dessins de ces deux statues antiques par Heemskerck, voir Hülsen & Egger 1913-1916, I, fol. 73r et 74r.
2 Veldman 1993-1994, II, n° 587.
3 Kunsthistorisches Museum, inv. n°ˢ 6395 et 6785. Veldman 1977A, fig. I et 2; Grosshans 1980, fig. 24 et 25.

Maarten van Heemskerck
113 Autoportrait

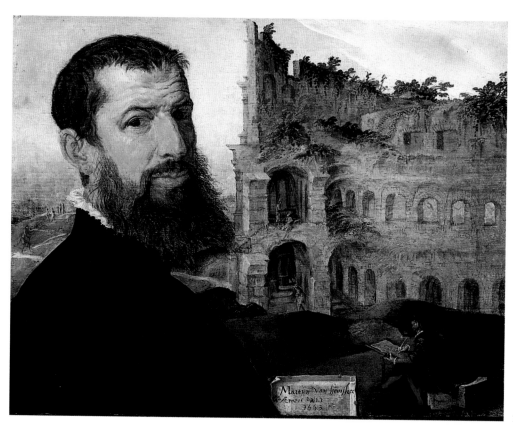

113

1553
Huile sur toile, 42,2 × 54 cm
Inscription sur le cartouche peint: *Martijn Van he[e]msker / Ao AEtatis sua* LV / *1553*
Cambridge, Fitzwilliam Museum, inv. n° 103

PROVENANCE Collection du cardinal Granvelle (Antoine Perrenot de Granvelle, mort en 1586); ensuite en possession de son neveu Don Francesco Perrenot de Granvelle à Besançon; plus tard, collection Thomas Kerrich; offert au Musée en 1846 par R.E. Kerrich.

BIBLIOGRAPHIE Preibisz 1911, p. 49, n° 12; Chirico 1976, p. 21; Grosshans 1980, n° 79, fig. 112; Harrison 1988, n° 79; Bruyn 1987, pp. 146-147.

EXPOSITION Amsterdam 1986, n° 148.

Ce panneau impressionnant est le seul autoportrait conservé de Heemskerck, qui l'a peint à l'âge de cinquante-cinq ans. Plein d'assurance, dans une attitude qui fait songer aux portraits de Michel-Ange, Heemskerck s'est montré devant un tableau représentant le Colisée. Son buste couvre un coin du cartouche portant la signature et la date, fixé par un trompe-l'œil de cire rouge sur ce second tableau. Le 'tableau dans le tableau' représente un peintre assis sur une pierre devant le Colisée, dessinant comme Heemskerck lui-même l'avait fait vingt ans auparavant. Pour Heemskerck, le Colisée était le symbole par excellence de Rome, la ville où il avait travaillé quatre ans et qui devait l'inspirer toute sa vie. C'est ainsi qu'il ajoute le Colisée à sa série d'estampes *Les merveilles du Monde* (1572), gravée par Philippe Galle.[1] Cette addition à la série traditionnelle se base sur une épigramme de Martial, qui considérait le Colisée comme une réussite plus grande encore que les sept autres. Toutes ces 'Merveilles du

220

Maarten van Heemskerck
114 Paysage avec ruines

Monde' avaient cependant déjà disparu du temps de Heemskerck, et le Colisée lui-même est montré dans le tableau dans un état de ruine avancé. Il ne faut donc pas seulement voir dans cette ruine une référence au séjour romain de Heemskerck, mais aussi une 'vanitas' symbolisant la chute de la Rome antique, autrefois si puissante. Comme Heemskerck, qui semble vouloir combattre l'inéluctable mortalité humaine en nous transmettant sa propre image, la petite figure du dessinateur transmet aux générations à venir ce qui reste du passé, représenté ici par le Colisée. On retrouve le même principe dans la page de titre de la série d'estampes *Les malheurs du peuple juif* (1569), où Heemskerck reprend non seulement son portrait de 1553, pratiquement inchangé, mais également le motif de l'artiste dessinant des statues antiques et des colonnes triomphales tombées à terre.[2]

IV

1 Veldman 1986, p. 105, fig. 61; Veldman 1993-1994, II, n° 520.
2 Veldman 1993-1994, I, n° 237. Pour le dessin préparatoire daté de 1568, voir Hülsen & Egger 1913-1916, I, fol. 1r.

Plume et encre brune sur papier blanc, 173 × 218 mm
Au verso, lettres et chiffres sans doute de la main du peintre
Berlin, Staatliche Museen zu Berlin, Kupferstichkabinett, Sammlung der Zeichnungen und Druckgraphik, inv. n° 12306

PROVENANCE Acheté en 1835 à la collection Nagler.

BIBLIOGRAPHIE Bock & Rosenberg 1930, I, p. 37, n° 12306.

Le dessin représente un paysage romain avec des ruines. Au premier plan à gauche s'élève une colline avec un bâtiment en ruines envahi par la végétation, dont la première arche monumentale est ornée d'une voûte à caissons. A droite derrière ces ruines, dans la plaine en contre-bas, on aperçoit une petite rotonde ressemblant à un amphithéâtre, puis les collines boisées de l'arrière-plan. Contrairement à la plupart des dessins de Heemskerck à Rome, cette feuille n'appartient pas à la série de dessins romains rassemblés au XVIIIᵉ siècle en deux albums (aujourd'hui à Berlin), sous le nom de 'Carnets de croquis romains de Heemskerck'.[1] Stylistiquement, et par sa composition, ce dessin est cependant un des plus réussis de Heemskerck. La composition est précise, équilibrée, et la facture témoigne du trait à la fois puissant et souple de Heemskerck dans sa période romaine. La ruine évoque celles qui se trouvent au sommet du mont Palatin, spécialement la grande arche (le Belvédère) du palais de Septime Sévère, à l'angle sud du Palatin.[2] Heemskerck à Rome est surtout fasciné par les paysages de ruines antiques. Après son retour à Haarlem, ils allaient jouer un grand rôle dans l'ornementation de ses tableaux et ses gravures.

IV

1 Springer 1884, pp. 327-333; Springer 1891, pp. 117-124; Michaelis 1891, pp. 125-130; Preibisz 1911, pp. 80-82; Egger 1911-1932; Hülsen & Egger 1913-1916; Veldman 1977B, pp. 106-113; Dacos 1985, pp. 437-438, fig. 12-13; Veldman 1987, pp. 369-382; Günther 1988; Dacos 1989; Filippi 1990; Dacos 1991.
2 Comparer avec les dessins que Heemskerck a faits du Palatin, Hülsen & Egger 1913-1916, I, fol. 20r; II, fol. 55r.

114

Maarten van Heemskerck
115 Les ruines du Septizonium de Septime Sévère

115

Ce dessin représente l'aile orientale du Septizonium, vue du sud-est. Ces ruines, rasées en 1589, occupaient le côté sud du Palatin. L'inscription originale de la frise (COS. FORTVNATISSIMVS. NOBILISSIMVSQUE) a été remplacée plus tard, de sa main même peut-être, par la signature de Heemskerck. Avec un autre dessin de Heemskerck représentant l'aile est du Septizonium vue de l'avant, et un dessin du 'carnet de croquis mantouan' de l'‘Anonyme A’,[1] ce feuillet est une des images les plus riches d'enseignement sur cette ruine célèbre, qui comptait à l'origine sept étages et des avant-corps ornés de colonnes polychromées. On y reconnaît aussi clairement les additions médiévales, telles que la demi-rotonde du premier étage et le muret percé d'une double fenêtre cintrée au troisième étage. Heemskerck s'intéressait surtout à l'architecture et a isolé le monument, sans s'attacher à son environnement.

Les deux paysages très spontanés, esquissés au verso (contre les bords supérieur et inférieur), représentent des ruines dans un paysage montagneux (entre autres un bâtiment ressemblant au Septizonium, avec deux étages et des colonnes) et une tour sur une petite colline, derrière laquelle on aperçoit la façade et le narthex d'un temple antique. Les tentatives d'identification de ces paysages ne sont pas convaincantes. Ces croquis sont sans doute des projets, nés de l'imagination, pour l'arrière-plan d'un paysage à thème romain. Il n'est pas rare de trouver au verso des dessins de Heemskerck de tels exercices, esquisses de paysages rapides mais magistrales.

IV

Plume et encre brune sur papier blanc, 293 × 170 mm
Inscription sur la frise (sans doute par dessus une inscription originale grattée): MARTIN. HEMSKERCK DEH [= de Haarlem]
Au verso du feuillet, deux légers dessins représentant des paysages avec des ruines
Rome, Gabinetto dei Disegni e delle Stampe, inv. n° FN 49

PROVENANCE Acheté en 1897 à la collection Stroganoff.

BIBLIOGRAPHIE Bartoli 1909, pp. 262-269, fig. II, 5 et 6; Hülsen & Egger 1913-1916, II, p. 55, fig. 127; Filippi 1990, n° 15.

EXPOSITIONS Rome 1971, n° 1; Bois-le-Duc - Rome 1992-1993, n° 1.

1 Respectivement au Gabinetto delle Stampe, Rome, inv. n° FN 492 (Hülsen & Egger 1913-1916, II, p. 55, fig. 127) et à Berlin (Hülsen & Egger 1913-1916, II, fol. 85r).

Maarten van Heemskerck
116 Vue du Forum depuis le Capitole

1535

Plume et encre brune, lavis au bistre, sur papier blanc; 216 × 555 mm
Signé et daté en bas au centre: *Martijn hemskeric 1535*; au coin
supérieur gauche, le chiffre *15* (du XVIIIᵉ siècle) et un fragment d'une
lettre découpée
Au verso, détails de l'arc de triomphe de Septime Sévère
Berlin, Staatliche Museen zu Berlin, Kupferstichkabinett, Sammlung
der Zeichnungen und Druckgraphik, inv. n° KdZ 6696

PROVENANCE Acheté en 1914 à la collection A.O. Meyer.

BIBLIOGRAPHIE Egger 1911-1932, II, fig. 10; Hülsen & Egger 1913-
1916, II, p. 54, fig. 125; Bock & Rosenberg 1930, I, p. 37.

EXPOSITION Berlin 1967, n° 15.

Hülsen et Egger ont étudié de près la topographie de cette
feuille. Heemskerck a choisi un point de vue situé juste en
face des colonnes du temple de Vespasien, derrière lequel
on aperçoit la basilique des saints Serge et Bacchus,
démolie en 1560. A gauche se trouve l'arc de triomphe de
Septime Sévère, pas encore exhumé; à l'extrême gauche, le
colosse de marbre appelé 'Marforio', qui se trouve
aujourd'hui au Musée du Capitole. Derrière la maison
devant laquelle gît la statue, on voit le campanile des
Saints Quirico et Giulitta, le toit du temple de Minerve
sur le Forum de Nerva et la Tour des Comtes. A travers les
colonnes du temple de Vespasien, on aperçoit le Colisée; à

côté de ces colonnes se dresse la colonne de Phocas, et
derrière celle-ci le campanile de S. Francesca Romana. A
droite de celle-ci, l'arc de triomphe de Titus environné de
bâtiments médiévaux, La Tour Cartulaire et les trois
colonnes du temple de Castor; à l'extrême droite, au
premier plan, sept colonnes du temple de Saturne. Il est
évident que le Forum, tel qu'il se présentait en 1535, était
couvert de ruines et que plusieurs bâtiments s'y étaient
ajoutés au cours des siècles.

Les trois croquis du verso donnent une vue de la façade
occidentale de l'arc de triomphe de Septime Sévère, vue de
côté, et deux fois un claveau de l'arc.[1]

Une copie assez exacte de ce dessin de Heemskerck se
trouve aux fols. 79v-80r du deuxième album des 'Croquis
romains de Heemskerck'.[2] On connaît aussi un dessin du
Forum considérablement plus petit et vu d'un point situé
légèrement plus à l'est, de la main de l''Anonyme B'
(cat. 249).

IV

1 Hülsen & Egger 1913-1916, fig. 126.
2 Hülsen & Egger 1913-1916, II, p. 54.

116

Copie d'après Maarten van Heemskerck
117 La Galerie des sculptures de la Casa Sassi à Rome

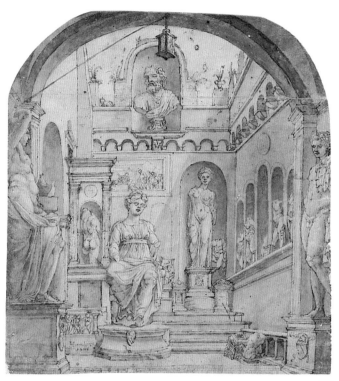

117

Plume et encre brune, lavis en bistre, sur papier blanc; 230 × 215 mm (découpe arrondie aux deux angles supérieurs)
D'une autre main, signature *M Heemskerck*; en une autre encre, l'année *1555*
Berlin, Staatliche Museen zu Berlin, Kupferstichkabinett, Sammlung der Zeichnungen und Druckgraphik, inv. n° KdZ 2783

PROVENANCE Collection Fagan.

BIBLIOGRAPHIE Hülsen & Egger 1913-1916, I, pp. 42-45, fig. 81; Bock & Rosenberg 1930, I, p. 37; [Cat. exp.] Berlin 1967, n° 60, fig. 34; [Cat. exp.] Amsterdam 1986, fig. 147a; Filippi 1990, n° 4.

Ce dessin est généralement considéré comme une œuvre originale de Maarten van Heemskerck, entre autres à cause d'une gravure de Dirck Volkertsz Coornhert, datée *1553*, qui reprend cette composition en l'inversant.[1] Cela signifie en tout cas que la date *1555* est apocryphe. Mais la facture même du dessin est plus faible et plus hésitante que celle des dessins authentiques de Heemskerck. L'architecture est mal agencée et les visages ne sont pas non plus typiques de Heemskerck. Le dessin est sans doute une copie d'après un original perdu de la période romaine de Heemskerck; une copie similaire se trouve à Turin.[2] Le dessin représente l'entrée et la cour de la maison des Sassi à Rome, située aujourd'hui au n° 48 de la Via del Governo Vecchio. Plusieurs sculptures antiques y étaient exposées depuis 1510. A l'extrême gauche se tient la statue de l'Apollon Citharède, connue au XVIe siècle sous le nom de 'l'Hermaphrodite'; tout à fait à droite, une statue de Marc-Aurèle (dit 'l'Hermès Farnèse'). Au centre de la cour, un Apollon assis, habillé en porphyre, était considéré au XVIe siècle comme une image de Rome ou de Cléopâtre. Cette sculpture est flanquée de deux statues placées dans des niches: un torse masculin vu de dos, et une 'Venus Genitrix'. La niche supérieure contient le buste d'un homme barbu. Les pièces les plus importantes de la collection ont été vendues en 1546 à Ottavio Farnèse.

Heemskerck a fait preuve d'un grand intérêt pour la sculpture antique lors de son séjour à Rome, où il a dessiné plusieurs collections de sculptures. Ces collections se trouvaient souvent, comme celle de la Casa Sassi, dans une cour ouverte à laquelle peintres et savants accédaient librement. L'influence de la statuaire antique reste très présente dans l'œuvre ultérieure de Heemskerck. En intégrant la cour de la maison Sassi (copiée d'après l'estampe de Coornhert) à l'arrière-plan de son *Saint Luc peignant la Vierge* (Rennes), Heemskerck semble indiquer l'importance qu'il attachait à la qualité anatomique de ses images, soutenue par l'étude de la statuaire antique.[3]

IV

1 Veldman 1993-1994, II, n° 586.
2 [Cat. exp.] Turin 1974, n° 322.
3 Veldman 1977A, pp. 113-121.

Cornelis Bos, d'après Maarten van Heemskerck
118 Le triomphe de Bacchus

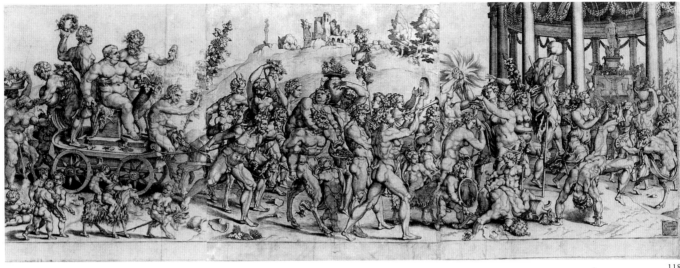

118

Gravure imprimée à partir de trois plaques de cuivre, 312 × 865 mm
Signée et datée dans le coin inférieur droit: *1543 Cornelius Bos Fesit*, et
monogrammée *c-b*. Dans le deuxième état, le cartouche contient une
inscription gravée de seize vers latins
Amsterdam, Rijksmuseum, Rijksprentenkabinet, inv. n° RP-P-BI 2773

BIBLIOGRAPHIE Schéle 1965, n° 49; Grosshans 1980, pp. 128-129;
Veldman 1990-1991, p. 133; Veldman 1993-1994, II, n° 507.

EXPOSITION Amsterdam 1986, n° 106.

Heemskerck avait découvert le thème du triomphe de
Bacchus sur des sarcophages antiques à Rome. Un cortège
bariolé accompagne Bacchus, le dieu du vin qui se rend à
son temple dans une petite voiture tirée par un âne. On
considérait autrefois que Heemskerck avait emprunté sa
composition pleine de virtuosité à Raphaël ou à Giulio
Romano, mais il est généralement admis aujourd'hui que
cette image est une création originale. Heemskerck y a fait
appel à toute son imagination pour trouver des attitudes et
les grouper harmonieusement. Il emprunte divers motifs à
des confrères italiens. La femme portant une cruche sur la
tête, à droite, rappelle un personnage de Raphaël dans
l'*Incendie du Bourg*; la bacchante soufflant dans une
trompette au premier plan ressemble à un Triton dans *Le
triomphe de Galatée*, le satyre portant un obèse sur ses
épaules semble emprunté à une gravure d'Andrea
Mantegna, et la gravure d'Agostino Veneziano d'après

Giulio Romano, *Le cortège de Silène*, a certainement joué
un rôle aussi dans l'inspiration de Heemskerck. L'estampe
de Bos, gravée après le retour de Heemskerck à Haarlem,
est une des premières estampes d'après ce peintre. La
gravure est basée sur un dessin qui présente une version
plus élaborée du tableau de Heemskerck, *Le triomphe de
Bacchus*. Ce tableau, peint par Heemskerck après son
retour de Rome, était très admiré par Van Mander.[1]
L'inscription du cartouche de ce tableau est aujourd'hui
illisible, mais les vers latins du deuxième état de la gravure
de Bos condamnent sévèrement la conduite débauchée de
la foule en ivresse. Ainsi commence le poème: «Qui se
laisse conduire par un amour immodéré pour le dieu du
vin Lyaeus ressemble à un monstre plutôt qu'à un être
humain».[2] Le thème païen du triomphe de Bacchus est
ainsi transformé en un avertissement typiquement
nordique contre l'alcoolisme et d'autres bas instincts. Cette
gravure a été copiée sous diverses formes avec une
fréquence remarquable jusqu'au XVII^e siècle, surtout en
France et en Italie.

IV

1 Van Mander 1604, fol. 264r. Vienne, Kunsthistorisches Museum,
inv. n° 990; Grosshans 1980, n° 24; Harrison 1988, n° 18 (il plaide en
faveur d'une date plus précoce, vers 1533-1534).
2 Pour le texte entier et sa traduction, voir [Cat. exp.] Amsterdam
1986, n° 106.

Lucas de Heere

Gand 1534-1584 Paris?

Le peintre et poète Lucas de Heere fut formé par son père, puis par Frans Floris à Anvers jusqu'en 1555 environ. Selon Van Mander, il s'était spécialisé dans les cartons de tapisseries et de vitraux. Dans les années 1559-1560, il est au service de la reine Catherine de Médicis à Fontainebleau. Entre 1561 et 1567, il se trouve à Gand. Il passe ensuite dix ans à Londres comme réfugié huguenot. Après la Pacification de Gand (1576), il revient dans cette ville et y soutient la cause de l'opposition et de Guillaume d'Orange. Il était célèbre comme créateur de costumes et de portraits. On ne connaît de lui de manière certaine qu'un très petit nombre d'œuvres. Van Mander, qui était son élève, ne mentionne aucun séjour à Rome. Il n'en reste pas moins que Lucas témoigne d'un intérêt particulier pour l'Antiquité romaine classique et ses vestiges. Il était notamment l'ami du peintre antiquisant Hubert Goltzius.

BWM

BIBLIOGRAPHIE Van Mander 1604, fol. 255r-256v; Waterschoot 1977, cols. 332-346.

Lucas de Heere
119 Les Arts libéraux sommeillent en temps de guerre

Huile sur toile, 184 × 232 mm
Sur la tablette de la personnification des *Mathématiques*: *Literae rebus memorem caducis / suscita[n]t vitam monumenta fida / artium concunt. Revocas ad auras / lapsa sub umbris*[1]
Turin, Galleria Sabauda, inv. n° 320

PROVENANCE Acheté en 1837.

BIBLIOGRAPHIE Baudi de Vesme 1899, p. 71; Zuntz 1929, p. 102; Van Gelder 1951, p. 327, fig. 34; Noë 1954, p. 181, fig. 46; Waterschoot 1977, col. 337; Groenveld *et al.* 1979, p. 78, repr.; Schraven 1985, pp. 16-24; Meijer 1988A, p. 152, n. 118, fig. 126; Limentani Virdis 1989, p. 129; Bevers, in [Cat. exp.] Munich 1989-1990, p. 45, sous le n° 37, repr.

EXPOSITION Amsterdam 1984, n° A14.

Après que Zuntz ait mis en doute l'attribution à Frans Floris de cette œuvre, Van Gelder l'a attribuée à Lucas de Heere sur la base du dessin de ce peintre conservé à Munich, signé et daté de 1564, qui représente les *Trois Vertus théologales*. Comme les personnifications des Arts libéraux du tableau, les Vertus sont endormies sous un arbre. L'*Espérance* du dessin est couchée sur le dos, dans une attitude qui correspond d'assez près à celle de l'*Arithmétique* du tableau.

Tandis que la guerre fait rage sur la droite du tableau, Mercure vient apporter aux Arts libéraux, qui languissent pendant les hostilités, le message de la paix. L'idée des 'Artes Liberales' ou des sciences qui ne peuvent s'épanouir en temps de guerre évoque ici en particulier les troubles religieux que les Pays-Bas connurent au cours de la deuxième moitié des années soixante, période qui se distingue par l'oppression des Habsbourg, par la lutte des calvinistes contre l'autorité catholique et contre l'art religieux, ainsi que par une dépression économique. Un tableau conservé à Ponce du maître de De Heere, Frans Floris, traite un thème semblable: *Les Muses sommeillant pendant la guerre sont réveillées par Mercure, le messager de la paix*; cette œuvre est sans doute quelque peu antérieure. Elle a été reprise dans une gravure de 1563 et fait probablement allusion à la paix de Cateau-Cambrésis du 3 avril 1559, qui mit fin à la guerre entre le roi d'Espagne Philippe II et le roi de France Henri II.[2] Schraven suppose que si De Heere a représenté, parmi les Arts libéraux endormis, la seule *Rhétorique* comme figure agissante, c'est

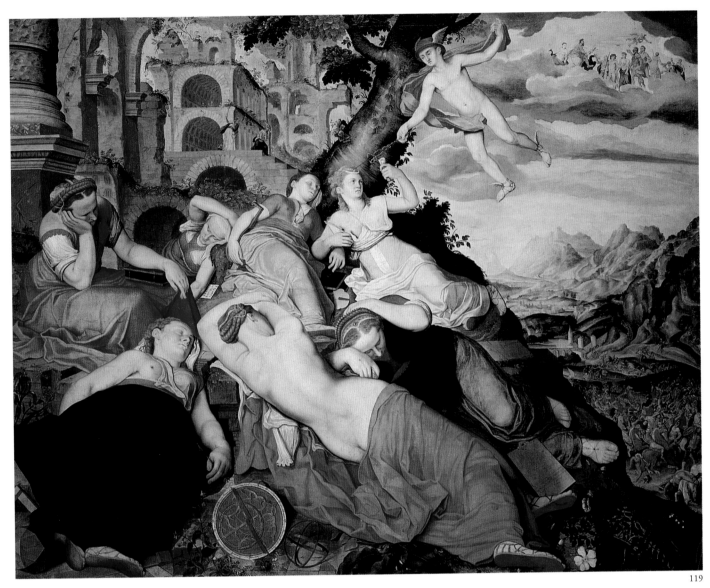

119

227

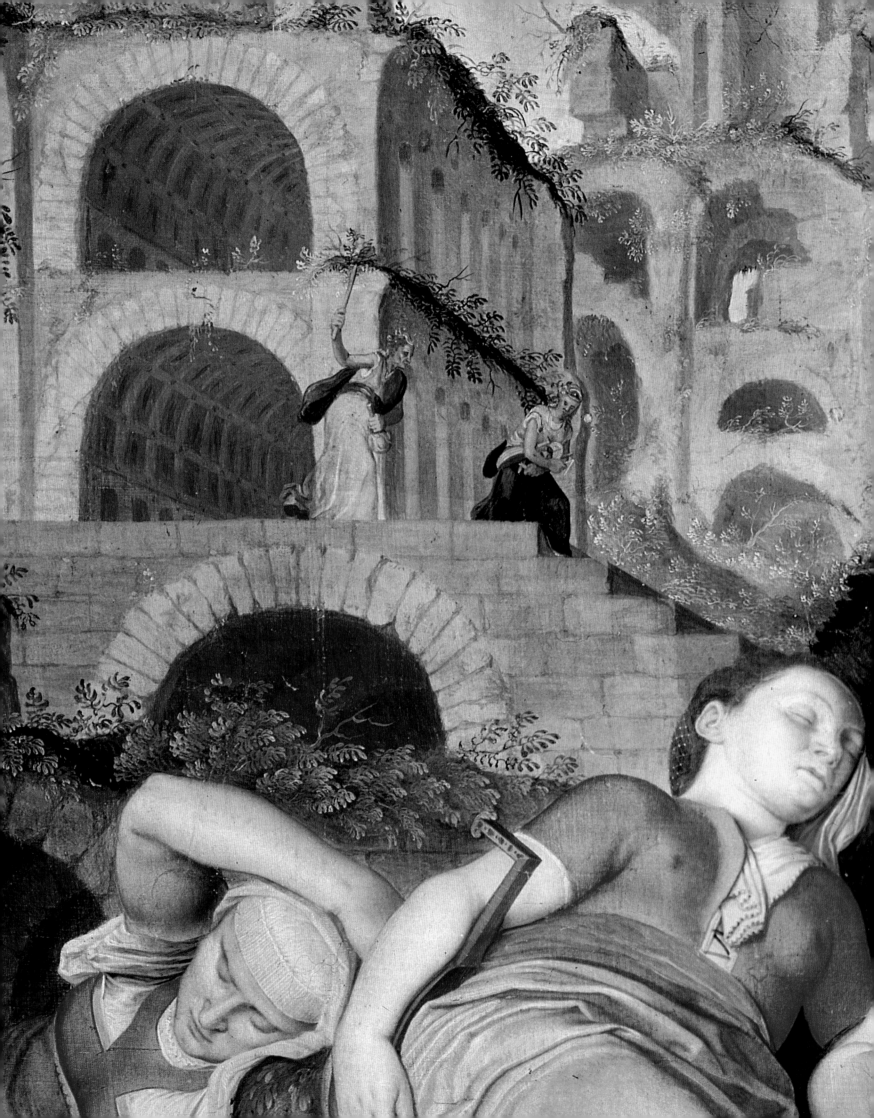

Joseph I Heintz

Bâle 1564-1610 Prague

pour signifier que la constance des Lettres ne se perd jamais, même en temps de guerre. Mercure sert ici non seulement de messager de la paix mais aussi de dieu de l'éloquence. Limentani Virdis a mis le tableau en rapport avec le thème que Marguerite de Parme, régente des Pays-Bas, avait choisi pour la Fête de la Rhétorique en 1561: "Ce qui peut le mieux inciter les hommes aux Arts libéraux". La réponse du protestant De Heere se trouverait dans son tableau: la liberté et la paix. Quoiqu'on ne sache rien d'une visite de De Heere à Rome, certaines figures, parmi lesquelles la *Rhétorique*, sont clairement d'influence italienne ou classique, et correspondent à l'intérêt de De Heere pour l'art antique mentionné par Van Mander; plus généralement, elles correspondent à l'orientation nettement italienne et classique que prennent à cette époque l'art et la culture du nord, orientation stimulée par les nombreux voyages d'artistes à Rome. Ainsi, l'attitude de l'*Arithmétique* au premier plan, tournant le dos au spectateur, rappelle la statue de l'*Hermaphrodite endormi* de la Villa Borghèse.[3] La pose de la Muse du second plan, avec son bras sur la tête, dérive de celle d'une célèbre statue du Vatican, l'*Ariane endormie*, qui au XVIᵉ siècle était considérée comme une Cléopâtre.[4] La ruine classique de gauche est peut-être, mais pas nécessairement, inspirée par une représentation des palais impériaux du Palatin par Hieronymus Cock.[5]

BWM

1 "Les lettres suscitent une vie permanente au sein des choses périssables. Elles érigent des monuments solides. Tu amènes à la lumière ce qui était caché dans l'ombre". D'après la traduction du Dr. Heesakkers, citée par Schraven 1985, p. 21.
2 Pour le tableau de Frans Floris, un dessin préparatoire et l'estampe, voir Van de Velde 1975, I, p. 262 suiv., nº S120, p. 377 suiv., nº T44, p. 439, nº P133; II, fig. 58, 143, 286. Pour l'interprétation, Schraven 1985, pp. 17-20.
3 Bober & Rubinstein 1986, p. 130, nº 98, repr.
4 Voir Brummer 1970, pp. 154-184.
5 Hollstein, IV, p. 183, nº 34, repr.; voir aussi cat. 62.

Peintre et architecte, Heintz subit à ses débuts l'influence de Holbein le Jeune. De Bâle, où il passe ses premières années, il se rend une première fois à Rome entre 1584 et 1587. Il reste un an à Venise et retourne dans sa ville natale en 1589. Après s'être partagé quelques années entre Bâle et Prague, il revient à Rome en 1592 pour y rester jusqu'en 1595. Par la suite l'artiste séjournera à Bâle, Prague et Augsbourg en tant que peintre de cour de l'empereur Rodolphe. Il ne retournera plus en Italie.

Le séjour de Heintz en Italie est fondamental pour sa carrière artistique: il visite les villes italiennes les plus importantes et s'initie aux diverses écoles de peinture. Ses créations ultérieures seront d'ailleurs marquées par le souvenir des œuvres qu'il a vues à Rome, Florence, Venise et Bologne. En Italie, et principalement à Rome, il exécute de nombreux dessins d'après l'antique et d'après les peintres modernes les plus importants tels que Michel-Ange.

L'artiste signe certaines de ses œuvres en abrégeant son prénom et en l'unissant à son nom de famille par une sorte de monogramme qui pourrait être confondu avec un P majuscule. Le nom en entier peut être ainsi lu comme *Penitz*, ce qui a induit Jürgen Zimmer à identifier l'artiste au peintre Penitz cité par Baglione comme l'auteur des tableaux du Gesù (cat. 149). Représentatif du maniérisme international, Heintz peint essentiellement des sujets profanes et mythologiques, au contenu allusif et érotique, en s'inspirant largement du Corrège et de Federico Barocci.

MRN

BIBLIOGRAPHIE Zimmer 1971; Zimmer 1988, pp. 38-39.

Joseph I Heintz
120 La Sainte famille avec sainte Elisabeth et saint Jean

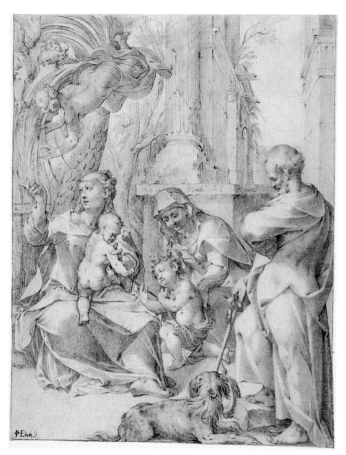

120

Traces de pierre noire sur traces de pointe métallique (d'argent ?),
322 × 259 mm
Signé et daté *1587*
Londres, University College, College Art Associations

BIBLIOGRAPHIE Zimmer 1971, p. II, p. 133, n° 34, fig. 97; Zimmer 1988, p. 117, n° 15. fig. 48 (avec bibliographie précédente).

Ainsi que l'indique une inscription autographe complétée par un monogramme, cette composition a été réalisée à Rome en 1587.

A partir de ce dessin, une des premières œuvres italiennes de Heintz, Aegidius II Sadeler a exécuté une gravure qui a été reprise dans la série des *Imagines boni et mali*.[1] La composition présente une multiplicité d'éléments culturels, harmonieusement fondus. La figure de la Vierge est inspirée d'une représentation de la Charité répandue dans le Nord et qui est connue grâce à un dessin à la plume de Gerrit Pietersz (Vienne, Akademie der Bildenden Künste). Il en existe une autre version à Anvers (Stedelijk Prentenkabinet).

Le groupe de la Sainte famille présente des analogies avec une œuvre de Paolo Farinati dans l'Oratoire de la Madonna del Frassino à Peschiera. La composition révèle principalement l'influence de Taddeo Zuccaro; Zimmer fait référence à une *Adoration des bergers* (Cambridge, Fitzwilliam Museum)[2] dans laquelle saint Joseph, à la silhouette menue, appuyé sur le côté, semble avoir inspiré directement le personnage du dessin de Heintz.

Dans le fond de la composition se manifeste l'influence qu'exercent alors depuis peu sur l'artiste la ville de Rome et ses ruines: le cadre présente des éléments architecturaux de l'Antiquité et de la Renaissance tels que la colonne cannelée ou la corniche du bâtiment de gauche, sans oublier – trait caractéristique – la végétation luxuriante.

Les effets de lumière sont très soignés dans les drapés ainsi que dans les détails qui frisent la virtuosité, comme le poil du chien.

La gravure de Sadeler est dédiée à Giovan Battista Pinelli, un intellectuel de Padoue que Heintz pourrait avoir rencontré au cours de son séjour en Italie.

MRN

1 *Imagines boni et mali*, gravures de Jan, Raphael et Justus Sadeler d'après Maarten de Vos (éd. 1966, p. 15).
2 L'œuvre est attribuée à Taddeo Zuccaro par Gere, 1963, fig. 1. Il existe un dessin du détail du saint qui est conservé à Stockholm, Musée National (Ibidem, fig. 29)

Aegidius Sadeler d'après Joseph I Heintz
121 La Déposition

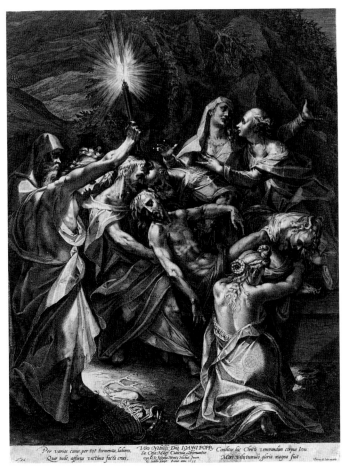

121

Entre 1591 et 1593, Aegidius Sadeler voyagea en Italie. En 1593, il travailla régulièrement à Rome avec un Flamand originaire comme lui d'Anvers, le graveur et éditeur de gravures Pieter de Jode (1570-1634).

Des gravures de Saedeler que de Jode a éditées à Rome, la *Déposition* est incontestablement l'une des plus remarquables.[1] Cette scène, fréquemment représentée à la fin du XVIe siècle, est rendue de manière particulièrement dramatique par Heintz et Sadeler. La lueur intense du flambeau – la seule source de lumière dans la composition – baigne l'inhumation nocturne du Christ dans un puissant clair-obscur. L'émotion que dégage la scène ne s'en trouve que plus accentuée et la virtuosité technique du graveur étalée avec force. Peu de graveurs ont su reproduire au moyen d'une simple technique linéaire autant de gradations de gris. Sans doute Sadeler a-t-il voulu se mesurer avec une gravure que Cornelis Cort – le graveur le plus copié en son temps – avait réalisée vingt ans plus tôt en Italie.[2]

MS

1 Le modèle d'après lequel Sadeler a travaillé ne nous est pas connu; on ne connaît pas davantage de dessin ou de tableau de Heintz en relation avec cette gravure. Voir: Zimmer 1971, loc. cit.
2 Comparez avec le *Martyre de saint Laurent* de Cort d'après Titien. Voir: M. Sellink, in [Cat. exp.] Rotterdam 1994, pp. 171-175, n° 60.

Gravure, 524 × 397 mm (bords de la planche)
Edité par Pieter I de Jode, 1593
Premier état sur trois
Inscriptions: en bas au milieu dans la marge: *Viro Nobiliss: D[omi]no:* IOANNI POPP. / Sa: Cæsa: Maeis: Cubicula, Observantiæ. / ergo DD Josephus Heintz Helvet: Inven: / G. sadler scalpt: Romæ anno *1593* (quatre lignes) et: *Per varios casus... gloria magna fuit.*; en bas à droite dans la marge: *Petrus de Iode excudit*
Amsterdam, Rijksmuseum, Rijksprentenkabinet, inv. n° OB 5166

BIBLIOGRAPHIE Hollstein, XXI, p. 19, n° 56; Hollstein, XXII, p. 15, fig. 56; Zimmer 1971, pp. 131-133, n° B3; DaCosta Kaufmann 1988, p. 185, n° 7.3; Limouze 1989, pp. 6-7; Limouze 1990, pp. 79, 91.

Dirck Hendricksz (Centen)

Amsterdam 1544-1618 Amsterdam

La date de l'arrivée du peintre en Italie n'est pas connue. En 1568, il ne se trouvait plus à Amsterdam, mais il n'existe aucune trace de ses déplacements avant 1573, quand il est clairement établi qu'il vit à Naples. Ayant adopté le nom italianisé de Teodoro d'Errico, il y reste jusqu'en 1610. Ses œuvres les plus importantes sont les somptueux plafonds à caissons des églises San Gregorio Armeno (1580-1582) et Santa Maria Donnaromita (1587-1589). Ces compositions, qui illustrent des martyres, témoignent d'une assimilation personnelle de l'école de Parme et des créations des frères Zuccari à Caprarola. Dès son arrivée à Naples, l'artiste subit l'influence du grand maître siennois Marco Pino. Durant son séjour, il met au point le modèle de la *Vierge du rosaire entouré de saints* conformément aux exigences religieuses de la Contre-Réforme alors déterminantes dans la capitale du royaume de Naples. (Naples, Musée de Capodimonte, provenant de l'église détruite de San Gaudioso, des églises de Santa Maria a Vico et de Saviano.) L'atelier du peintre flamand dont fait partie son fils Giovan Luca mort en 1608 constitue une vaste entreprise commerciale où l'on trouve également des graveurs sur bois et des doreurs. La production artistique d'un tel groupe a exercé une grande influence sur les artistes méridionaux.

Parmi les œuvres qui ont survécu, il faut relever les peintures encore conservées dans les églises de Sant'Eligio ai Vergini, de Santa Maria della Sapienza, de San Domenico Maggiore ainsi que dans celles de différentes localités d'Italie méridionale (Airola, Montorio dei Frentani). Il est probable que la production de l'artiste et de ses collaborateurs comprenait également des œuvres de petit format destinées à des clients privés. En 1610, l'artiste retourna définitivement à Amsterdam où il mourut en 1618.

Nicole Dacos a proposé récemment de l'identifier au *Maître des albums Egmont* en raison de fortes ressemblances avec certaines de ses peintures (voir cat. 252).

MRN

BIBLIOGRAPHIE Previtali 1978, pp. 100-109 et 133-136, n.14-16; Vargas 1988; Leone de Castris 1991, pp. 31-84 avec registre des documents.

Dirck Hendricksz (Centen)
122 Vierge avec enfant, sainte Anne et des anges

Huile sur toile, 102,5x 77,5 cm
collection privée

BIBLIOGRAPHIE Lattuada, in Christie's 1993, p. 64, n° 277.

Le tableau a été attribué à Teodoro d'Errico par Vincenzo Pacelli, qui prépare une étude sur le peintre. Il s'agit d'une des rares œuvres de dévotion privée que l'on connaisse de l'artiste. Le groupe central semble inspiré de la *Vierge de l'amour divin*, œuvre attribuée à Giulio Romano et conservée au Musée de Capodimonte. Le tableau est aussi incontestablement apparenté à la gravure que réalisa Raphael Sadeler en 1584, d'après le tableau de Dirck Barendsz *Sainte Anne offrant une poire à Marie.*[1]

En soulignant l'aspect intime et domestique de la scène familiale par la description minutieuse de l'intérieur, le peintre modifie le maniérisme qui est généralement plus solennel. La formation nordique de Teodoro d'Errico se reflète bien dans son goût du détail, lequel se manifeste dans la représentation minutieuse des ustensiles de cuisine tels les cuivres pendus aux murs. Le ton général du tableau n'est pas analytique, il se veut plutôt sentimental et courtois, se ressentant par là de Federico Barocci, et ce non seulement dans le ton familial de la scène, mais également dans l'utilisation des couleurs diluées et 'tendres' et des détails comme le chat ou le panier de travail. Ces aspects sont moins évidents dans des œuvres de grand format de Teodoro d'Errico destinées aux églises. L'adhésion de l'artiste à la manière de Barocci au cours des années 1580 est toujours modulée par la nécessité de fournir une composition qui reste digne et imposante et se traduit dès lors par la grande variété du coloris dans les aspects iconographiques et sentimentaux. Dans les grands retables, la représentation de détails est limitée aux vêtements et aux bijoux.

En revanche, dans l'œuvre exposée ici, destinée à un client privé et de dimensions moyennes, l'artiste se laisse aller à une approche différente où la veine sentimentale est plus apparente. A travers la porte ouverte, se distinguent un bâtiment avec un toit en pente et une ébauche de paysage, peu fréquents dans les retables qui donnent au cadre un ton typiquement flamand. Le saint barbu aux yeux soulignés de larges ombres est peint avec les mêmes

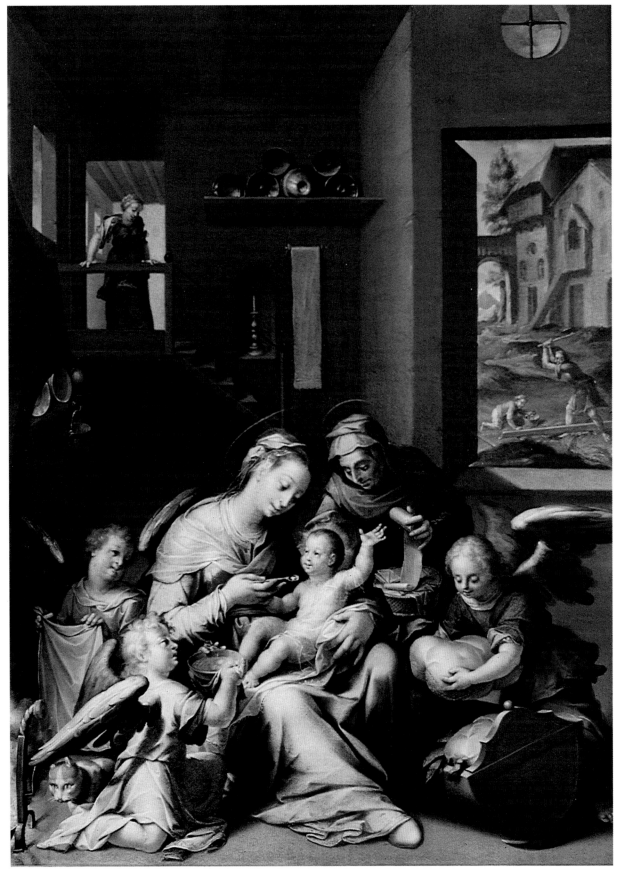

122

233

Joris Hoefnagel

Anvers 1542-1601 Vienne

touches fluides et lumineuses que les figures au plafond de San Gregorio Armeno. La femme qui apparaît à la fenêtre de la maison évoque le mouvement rapide de la figure centrale de *La naissance de saint Jean-Baptiste* dans l'église l'Annunziata d'Airola, datant de 1583. L'œuvre exposée date probablement de la même époque. Les figures de l'Enfant et du saint Jean peuvent être rapprochées du tableau de *La Sainte famille avec saint Jean et deux chartreux*, au Musée de Capodimonte à Naples.[2]

MRN

1 Hollstein, XXI, p. 225, n° 54; Hollstein, XXII, p. 194, n° 54; Judson 1970, pl. 65, n° 66.
2 Cette œuvre est datée de 1585 par Leone de Castris, pp. 70, 82, n. 123; elle a déjà été attribuée à Dirck Hendricksz par Previtali (1972, p. 900, n. 14) et datée par Vargas de 1605-1608 (Vargas 1988, pp. 135-136, 147, n. 33).

Peintre, poète, cartographe et graveur, il est l'une des personnalités artistiques et intellectuelles majeures de son temps. Fils d'un tailleur de diamants, il appartient à une famille de joailliers et représente la haute bourgeoisie protestante d'Anvers sous tous ses aspects, commercial, artistique et culturel. Il pratique différents genres: l'aquarelle, la gravure, le dessin, mais surtout la miniature où il atteint un très haut niveau. Il voyage beaucoup et séjourne dans les cours européennes les plus importantes. Il accomplit son voyage en Italie, entre 1577 et 1578, avec le géographe Abraham Ortelius pour recueillir d'après nature les images de villes destinées à la publication du *Civitates orbis terrarum*. Ce recueil, quasiment une suite de l'entreprise monumentale du *Theatrum orbis terrarum* d'Abraham Ortelius, publié à Anvers et à Cologne en 1570, est édité à plusieurs reprises à Cologne entre 1572 et 1617. Les dix-sept vues de villes italiennes qu'il contient se trouvent dans les troisième et cinquième volumes, datant respectivement de 1581 et de 1617.

Ce voyage revêtait pour Hoefnagel une signification particulière vu que les propriétés de sa famille, riche et aisée, avaient été mises à sac par les soldats espagnols à Anvers en 1576. L'artiste avait donc l'intention de se rendre à Venise pour y ouvrir une société financière ou pour s'associer à un groupe financier déjà existant. Le projet n'a pas abouti, mais le voyage s'est avéré très important pour Hoefnagel: en effet, il lui a donné l'occasion de réfléchir au choix qu'il a fini par faire de se consacrer à l'activité artistique à titre professionel.

Les deux hommes partirent d'Anvers en faisant étape à Francfort et à Augsburg. Ils arrivèrent à Rome en passant par Ferrare en octobre 1577, ainsi que l'atteste l'*Album Amicorum* d'Ortelius. Ils poursuivirent jusqu'à Naples, visitèrent les Champs Phlégréens, en 1578, retournèrent à Rome et reprirent le chemin du retour en passant par Venise. Grâce aux relations et à la réputation d'Ortelius, Hoefnagel est entré en contact avec la cour de Munich où il s'est rendu après son retour d'Italie.

MRN

BIBLIOGRAPHIE S. Bergmans, in [Cat. exp.] Bruxelles 1963, p. 114; Hendrix & Vignau-Wilbery 1992, pp. 15-28; Nuti 1988, pp. 544-570.

Joris Hoefnagel
123 Vue d'Acquapendente

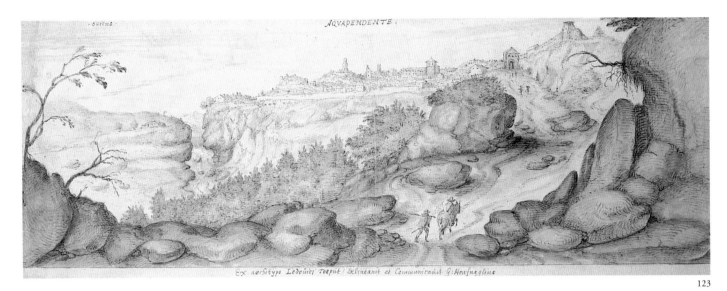

123

Plume à l'encre gris brun et vert olive, crayon gris brun et bleu pâle;
178 × 486 mm
En-dessous, dans un cartouche, l'inscription *Ex archetypo Lodovici Toeput delineavit et communicavit G. Hoefnaglius*
Vienne, Graphische Sammlungen Albertina, inv. 22411

BIBLIOGRAPHIE Benesch 1928, p. 34, n° 335; Menegazzi 1951, pp. 16, 38, fig. 8; Franz 1969, p. 304; Nuti 1988, pp. 548-549, n° 9; Morselli 1988, p. 83, n° 8.

Il s'agit d'un dessin préparatoire pour la gravure représentant Acquapendente destinée à être introduite dans le cinquième volume des *Civitates Orbis terrarum*. La composition est disposée horizontalement, afin de déployer un panorama très étendu. Au premier plan, rochers et arbustes sont dessinés avec des contours denses et épais. La route arpentée par les deux passants débouche presque sur le centre et, par son prolongement sur la colline, attire le regard du spectateur en le dirigeant vers la hauteur où est perchée la petite ville. Par ce moyen, l'artiste fournit à l'image du bourg, au loin, un cadre sombre et bien défini. Cet expédient que Hoefnagel est parmi les premiers à utiliser, sera fortement développé par Jan I Brueghel. La vue s'articule sur plusieurs plans, grâce à la mise en évidence des détails du paysage: le ravin sur la gauche constitue l'élément naturel d'importance, une constante pour les planches des *Civitates*. La ville, dessinée

minutieusement avec des lignes très fines, est caractérisée par des constructions qui la dominent: la porte, le palais seigneurial, les clochers et les murs d'enceinte. Deux petites silhouettes de voyageurs sont visibles: peut-être le jeune enlumineur et le cartographe. Un détail qui semble destiné à souligner l'authenticité de la représentation, comme dans les gravures des localités campaniennes où sont également présents les deux protagonistes.

D'après Bert Meijer,[1] l'inscription relative à Toeput se réfère au dessin préparatoire à la vue de Trévise qui se trouve sur la même page, en-dessous de la vue d'Acquapendente. L'inscription sépare les deux vues et pourrait également se rapporter aux deux villes, mais Bert Meijer soutient qu'elle se réfère sans doute seulement à Trévise. Il se peut qu'Ortelius et Hoefnagel aient rencontré Lodewijck Toeput, dit Pozzoserrato, soit lors de leur premier séjour à Ferrare, soit à Venise, sur le chemin de retour. Le dessin de Toeput (Paris, Fondation Custodia) est daté de 1582, année lors de laquelle celui-ci s'était définitivement établi à Trévise.

Le parti qui consiste à se servir de dessins d'autrui semble contredire la méthodologie du travail accompli par les deux auteurs. En effet, la valeur d'expérience directe dans la vue d'après nature, qui constitue la nouveauté et la caractéristique principale de leur entreprise monumentale, s'en trouve amoindrie. Dans l'œuvre de Hoefnagel et

d'Ortelius, l'expérience de l'œil de l'auteur, avec toutes ses caractéristiques personnelles, est déterminante pour la caractérisation de l'image: celle-ci devient l'expression de la culture et de la pensée de celui qui regarde, prenant ainsi un ou plusieurs sens. De toute façon, Hoefnagel réinterprète la vue conçue par Toeput et campe la représentation de la ville selon sa vision propre. Il existe en effet un dessin préparatoire à la gravure, datable de 1592-1593 (Moscou, collection privée),[2] qui montre la ville prise sous un angle légèrement différent de celui de Toeput. Ce dessin présente surtout une composition élargie dans laquelle la vue prend un développement typiquement horizontal, analogue à celui des autres vues de Hoefnagel.

La petite cour de femmes au premier plan fait peut-être allusion à la vie citadine, d'après le procédé utilisé habituellement dans les représentations de villes françaises et espagnoles.

MRN

1 Meijer 1988B, p. 113, avec la bibliographie antérieure et une discussion sur les rapports entre Toeput et Hoefnagel.
2 Androssov 1994, pp. 369-372, fig. 38.

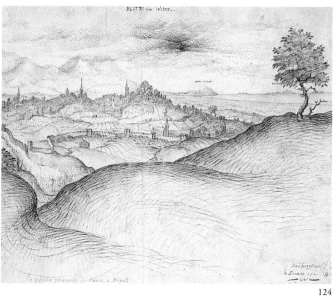

124

Craie noire et rouge, plume et encre brune; 296 × 367 mm
Au verso: *Hoefnaglius f. in Monacho a / 20:d'Aprile 1578*
Vienne, Graphische Sammlungen Albertina, inv. 22456

BIBLIOGRAPHIE Benesch 1928, p. 34, n° 336; Menegazzi 1958, p. 16, fig. 8; Morselli 1988, p. 93, fig. 9.

La vue est particulièrement suggestive par l'ampleur du panorama qu'elle embrasse. Elle s'assimile pour cette raison à la vue de Naples à partir des Champs Phlégréens. Outre la hauteur sur laquelle se trouve le dessinateur, le panorama comprend la ville de Velletri entourée de murs crénelés et riche en églises et en clochers.

La ligne des murs d'enceinte de la ville a une double valeur: elle en représente la défense et, de manière implicite, en souligne les ressources. Elle constitue un signe distinctif de l'image urbaine et en délimite le contour sur le plan du paysage, mais également, sur celui – plus technique – de la cartographie.[1] La mer est très proche: l'artiste l'a indiquée par une ligne côtière assez découpée où l'on remarque le promontoire du Circeo et, au loin, l'île de Ponza. Une couche de nuages surplombe les hautes montagnes du fond. La raison pour laquelle Velletri a été choisie comme exemple à incorporer parmi les *Civitates* est certainement à chercher dans la grande variété des

Pieter Isaacsz

Helsingør 1568/69-1625 Helsingør

éléments qu'offraient ses alentours. La beauté du cadre naturel et montagneux qui entourait la ville était assurément l'un des paramètres qui présidaient au choix d'un endroit. Dans les dessins présentés ici, la nature est généreuse: le précipice sur lequel la ville d'Acquapendente se présente est un détail très suggestif, et à l'arrière-plan de Velletri se profile la mer avec des promontoires et des îles. Il s'agit d'une vue annonçant celles qui allaient enthousiasmer les voyageurs à leur arrivée dans la *Campania felix*. En Campanie, la fascination de la ruine archéologique viendra s'ajouter aux beautés de la nature. L'union de ces éléments, représentée avec un œil de cartographe, sera à la base de la peinture de paysage moderne. A l'origine du goût de Hoefnagel pour les paysages, on retrouve encore la conception du paysage cosmique, miroir de la terre sur laquelle sont présents tous les éléments. Mais cette conception est renouvelée par l'intérêt pour la réalité, indispensable pour la cartographie. La décision de publier les villes les plus importantes du monde dans un grand ouvrage s'inscrit dans ce goût et en est l'expression au plus haut niveau. La personnalité de Hoefnagel se définit comme celle d'un intellectuel et d'un artiste sensible et cultivé, capable de percevoir au sein du maniérisme flamand les lignes du développement des deux genres: le paysage et la nature morte.

MRN

1 Nuti 1988, p. 546.

Artiste et voyageur, marchand d'art, expert et conseiller du roi du Danemark Christian IV, Pieter Isaacsz est l'exemple même de l'artiste qui partagea son temps entre les arts et la diplomatie. Après sa formation chez Cornelis Ketel, il partit, en compagnie de son second maître Hans von Aachen, pour l'Italie où il se forgea une réputation de peintre de portraits et d'histoire. Il fut en outre un dessinateur de talent. Il se maria en 1593 à Amsterdam, où il séjournait déjà depuis quelque temps. Parti en 1607 au Danemark, pour y entrer au service de Christian IV, il continua à faire de fréquents séjours à Amsterdam. Selon Van Mander, il possédait un portrait de Titien peint par Dirck Barendsz. Parmi ses élèves, on compte notamment Hendrick Avercamp.

WK

BIBLIOGRAPHIE Fučikovà 1985, [Cat. exp.] Amsterdam 1993-1994, pp. 307-308.

Pieter Isaacsz
125 Le rassemblement des femmes romaines au Capitole après l'apparition de Papirius

Vers 1600
Huile sur cuivre, 41,5 × 62 cm
Amsterdam, Rijksmuseum, inv. n° A1720

BIBLIOGRAPHIE Van Mander 1604, fol. 291r; Du Mortier 1991.

EXPOSITION Amsterdam 1993-1994, nr. 214.

Peu de temps avant la parution du *Schilder-boeck* en 1604, Van Mander semble avoir vu, lors de son séjour à Amsterdam, le tableau de Pieter Isaacsz dans la maison de Jacob Poppen. Van Mander admira la manière dont étaient peintes les femmes vénitiennes, turques et habitantes du Waterland. Il estima par ailleurs que le Capitole était rendu avec vérité. En réalité, Isaacsz s'était pour l'essentiel inspiré d'une gravure anonyme, publiée peu après 1560 par Antonio Lafrery.[1] Il est probable que celle-ci lui servit surtout d'aide-mémoire. Pour les costumes étrangers, il utilisa en outre divers recueils de costumes.[2]

L'histoire romaine du jeune Papirius et de sa mère curieuse, empruntée à Gellius, est rendue de manière amusante par Pieter Isaacsz.[3] Sur la place, devant le palais des sénateurs, autour de la statue équestre de Marc Aurèle, on distingue des femmes venues de tous les coins du monde, dans un certain état d'agitation. Fils de sénateur, le jeune Papirius avait le droit d'assister aux réunions du sénat. A sa mère qui l'interroge au sujet des différentes questions soulevées, le jeune homme – à droite parmi les sénateurs – lui confie, sous le sceau du secret, que la possiblité pour les sénateurs d'avoir plus d'une épouse avait été évoquée. La conséquence de cet aveu fut une émeute qui eut lieu le lendemain. Le tableau qui n'a pas de contenu moral explicite, à l'exception d'une légère mise en garde contre la curiosité, doit être perçu comme un premier exemple de 'pièce de conversation'.

Plus qu'à son maître Hans von Aachen, cette œuvre peinte sur cuivre, s'apparente au travail de Hans Rottenhammer, artiste qui avant de prendre épouse à Venise, vécut longtemps à Rome. C'est vraisemblablement sous son influence que des peintres tels que Brueghel et Paul Bril ont choisi de travailler sur un support de cuivre. Qu'au début des années 1590, Pieter Isaacsz ait fait la connaissance de Hans Rottenhammer à Rome semble donc une hypothèse plus que vraisemblable.

WK

1 Voir Siebenhüner 1954, fig. 36.
2 Du Mortier 1991.
3 Aulus Gellius, *Noctes Atticae*, éd. Loeb Classical Library, New York 1954, livre I, chapitre XXIII.

Peter de Kempeneer

Bruxelles 1503-1580

Les renseignements essentiels sur Kempeneer nous proviennent de sources espagnoles. Celles-ci attestent le long séjour de l'artiste – au moins de 1537 à 1562-1563 – à Séville, où il prend le nom de Pedro Campaña. Elles font également référence à ses antécédents italiens ainsi qu'à son retour à Bruxelles pour dessiner des cartons de tapisseries à la suite de Coxcie (qui se retirait à Malines). Le Sévillan Francisco Pacheco (1564-1654) parle d'un séjour de plus de dix ans en Italie et de la participation aux travaux de 1529-30 pour le couronnement de Charles Quint à Bologne. Cette expérience explique l'enracinement des œuvres de Kempeneer dans la culture artistique italienne de tendance raphaélesque. De récentes études, en particulier celles de D. Angulo Iñíguez, de F. Bologna et de Nicole Dacos, ont mis en lumière son activité et l'importance de celle-ci en Andalousie, puis dans sa patrie. En revanche, on ne possède aucun document sur ses débuts. Ceux-ci ont dû très probablement avoir lieu dans l'atelier de van Orley; puis dans le milieu où dominait l'influence exercée par la préparation des cartons pour les tapisseries de la 'Scuola Nuova' avec l'élève de Raphaël, Vincidor. Le séjour italien qui suit, évident à l'examen des œuvres, n'est guère confirmé davantage du point de vue documentaire.

FSS

BIBLIOGRAPHIE Pacheco 1599 (éd. 1932, pp. 55-57); Pacheco 1649 (éd. 1990, p. 348); Angulo Iñíguez 1952; Bologna 1953; Griseri 1959, pp. 37-40; Dacos 1980; Sricchia Santoro 1982; Dacos 1987A; Dacos 1987B; Sricchia Santoro 1988; Dacos 1993.

D'après Peter de Kempeneer
126 Aveuglement d'Elymas

Tapisserie bruxelloise, atelier non identifié
Laine, soie, argent et or; 280 × 560 cm.
Marques de la ville de Bruxelles et d'un atelier non identifié.
Gand, Oudheidkundig Museum van de Bijloke.

BIBLIOGRAPHIE Calberg 1962; Delmarcel 1981, pp. 155-162; E. Duverger, in [Cat. exp.] Gand 1983, pp. 11-28; Hefford 1986, p. 86 (marque); E. Duverger, in [Cat. exp.] Gand 1988, pp. 106-130 (avec la bibliographie précédente).

EXPOSITIONS Gand 1983; Gand 1988.

La tapisserie fait partie d'une tenture illustrant la *Vie des saints Pierre et Paul*, en dix pièces, paraphrase tardive des *Actes des Apôtres* (voir cat. 162), commandée par François d'Avroult, abbé de Saint-Pierre à Gand de 1556 à 1567. L'exécution doit se situer au plus tôt en 1563, année dès laquelle le peintre-cartonnier Peter de Kempeneer est attesté à Bruxelles. La ville de Gand possède actuellement trois pièces, cinq autres se trouvant dans une collection privée française.

Le monogramme du lissier, contenant les initiales *FNVG*, n'est pas identifié avec certitude. Il pourrait s'agir de Frans Gheteels, beau-frère de Jan van Tieghem; leurs monogrammes se trouvent souvent ensemble sur une même tenture.

La bordure de cette tenture fut utilisée d'abord dans le célèbre atelier bruxellois de Guillaume de Pannemaker dès 1561, comme ornement autour de pièces tissées toutes pour le cardinal Antoine Perrenot de Granvelle: les *Galeries et Jardins* (Vienne) et le *Siège de Tunis* (Malines, Hôtel de ville).

GD

Ayant été envoyés à Chypre, Barnabé et Paul furent appelés par le proconsul Sergius Paulus qui désirait entendre la parole de Dieu. Un magicien du nom d'Elymas leur faisait cependant opposition. Paul lui adressa alors des reproches et lui annonça qu'il allait devenir aveugle pour un certain temps. Quand il vit ce miracle s'accomplir, le proconsul embrassa la foi.

Le sujet de la pièce correspond à celui de l'un des cartons des *Actes des apôtres* de Raphaël. Mais tandis que celui-ci a choisi le moment où, à la stupeur générale, le magicien est frappé de cécité, Kempeneer représente le faux

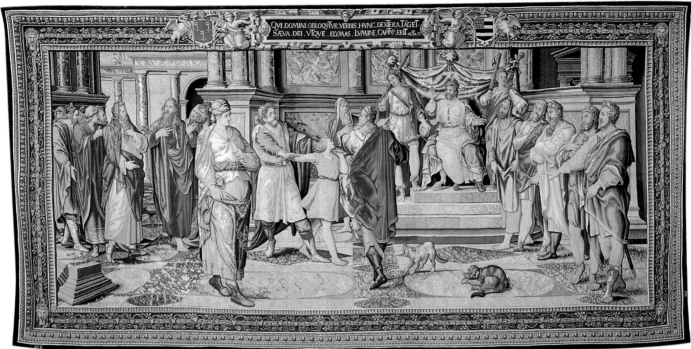

126

prophète quand il a déjà perdu la vue. S'inspirant du texte
où il est dit que le magicien cherche quelqu'un pour le
conduire, il n'hésite pas à ajouter à la composition un
enfant qui tire tendrement, des deux mains, l'homme au
pas hésitant. Ce changement a pour but de concentrer
davantage l'attention sur le proconsul en faisant de sa
conversion le sujet véritable de la tapisserie.

Fidèle à la tradition flamande selon laquelle plusieurs
épisodes d'une histoire étaient souvent illustrés dans une
même tapisserie, et ce d'autant plus qu'il pouvait exploiter
ici la grande largeur de la pièce, Kempeneer intègre du côté
gauche le début du récit, montrant Paul et Barnabé choisis
pas l'Esprit saint pour accomplir la mission à Chypre alors
qu'ils célébraient le culte du Seigneur et qu'ils jeûnaient en
compagnie d'autres disciples.

L'agencement diffère profondément de celui du
prototype raphaélesque (dont Kempeneer a dû être
imprégné dans sa jeunesse et qu'il a dû revoir et méditer à
son retour au pays), n'affleurant que dans la partie droite
de la tapisserie, où l'on voit le proconsul assis sur un trône
entre deux gardes tenant les faisceaux, et dans la figure vue
de dos au premier plan.

Du point de vue stylistique, la tapisserie se rattache aux
grands retables sévillans des années 1550 par le ton
dramatique du récit, souligné par les violentes torsions des
figures, fortement allongées et stylisées, et par l'expression
passionnée de plusieurs des personnages qui assistent à la

désignation des apôtres et au miracle.

Comparé aux autres pièces de la suite (et en particulier à
la *Mort d'Ananias*, conservée également au musée de la
Byloke, qui reste plus proche de Raphaël), l'*Aveuglement
d'Elymas* ne montre pas la même concentration dans le
groupement des figures, et les somptueuses salles à
l'antique du décor ne s'ouvrent pas sur l'un des paysages
où Kempeneer est passé maître. L'artiste exprime son goût
pour les matières dans le jeu chatoyant des marbres, qui
rappelle celui de la *Flagellation* de Santa Prassede à Rome
(repr. p. 21). Seule note quotidienne, les deux petits chiens,
souvent représentés dans les tapisseries flamandes, mais
dont la présence ici est plutôt insolite.

ND

Peter de Kempeneer
127 Capture de Flavius Josèphe

127

Traces de dessin préparatoire à la pierre noire, plume, encre brune et
lavis et rehauts de blanc sur papier vergé; 336 × 426 mm
Filigrane: couronne (pas dans Briquet)
Déchirures aux quatre angles
Le long du bord inférieur, au centre, inscription dans une écriture du
XVIIIᵉ siècle: *Mutiano*
Collection privée

BIBLIOGRAPHIE Dacos 1988, pp. 39-50; Dacos 1989, pp. 366-370;
Dacos 1994.

Flavius Josèphe en personne a raconté dans la *Guerre de
Judée* comment il fut fait prisonnier alors qu'il était à la
tête des rebelles hébreux. Quarante de ses compagnons
s'étaient réfugiés dans une grotte et avaient commencé à se
tuer l'un l'autre, selon la coutume de leur pays, afin
d'échapper aux Romains. Quand Flavius Josèphe resta en
présence du dernier survivant, il réussit à le convaincre à
rompre avec la tradition, en lui expliquant que, vivants, ils
auraient été plus utiles à leur patrie. Vespasien lui envoya
alors Nicanor, l'ancien ami d'enfance de Flavius Josèphe
qui était passé dans le camp des Romains, et celui-ci le
persuada de se rendre avec son compagnon. C'est le
moment que Kempeneer a choisi d'illustrer: Nicanor
indique du doigt la direction dans laquelle il va conduire
les deux captifs devant le général en chef.
Le dessin est un projet, déjà inversé (les personnages
sont gauchers), pour la première des huit tapisseries de la

Guerre de Judée conservées au Museo degli arazzi à
Marsala. Peter de Kempeneer a dû fournir vers 1570 les
cartons de cette série, où la campagne menée contre les
Juifs par Vespasien et par Titus fait allusion aux conflits
qui opposèrent Charles Quint et Philippe II aux
protestants.
Dans la tapisserie correspondante, la scène a été
modifiée: la place accordée à Nicanor au centre de la
composition allait sans doute au détriment de celle qu'il
fallait réserver au héros (représentant probablement le chef
des protestants, Jean-Frédéric de Saxe). Le projet a dû être
refusé (ce qui nous vaut probablement qu'il soit conservé),
mais Kempeneer en a réexploité les éléments dans les
autres pièces de la série, en particulier dans la *Libération de
Flavius Josèphe*.
Le dessin est le seul témoin connu à ce jour de l'activité
de Peter de Kempeneer comme dessinateur de patrons
après son retour à Bruxelles en 1562-1563. La force
expressionniste qui y caractérisait l'artiste n'a pas disparu,
mais la feuille n'est plus empreinte du raphaélisme retrouvé
qui marquait la tenture de l'abbaye Saint-Pierre à Gand
(voir cat. 126), tandis que les figures tendent à se styliser
davantage. Quant à la fraîcheur des notations réalistes
chères à Kempeneer, elle subsiste dans l'évocation de la
campagne au petit matin, lorsque les bergers se sont
assoupis près de leurs troupeaux et que le soleil pointe à
l'horizon.
Dans l'atelier que Kempeneer dirigeait alors durent se
former les peintres de Bruxelles qui se rendirent à Rome à
la fin des années 1560: Joos van Winghe, Hans Speckaert et
Aert Mijtens, dont les premières œuvres trahissent des
réminiscences indéniables de son art.

ND

Peter de Kempeneer (?)
128 Adoration des Bergers

128

Papier collé sur carton, 189 × 169 cm
Bologne, Musei Civici d'Arte Antica, Collezioni Comunali d'Arte di
Palazzo d'Accursio

BIBLIOGRAPHIE Dacos 1993; Bernardini 1994.

Il s'agit du carton pour le tableau controversé de
l'*Adoration des bergers* conservé à la pinacothèque de
Cento. Retrouvé en très mauvais état il y a quelques années
dans les dépôts de la commune de Bologne, il a été
restauré récemment. Il se compose de vingt feuilles de
papier collées sur un support de carton. Elles comportent
d'importantes lacunes et sont émargées sur tous les côtés.
Manque par rapport au tableau toute la partie supérieure
avec le toit de la cabane, les anges qui, dans leur vol,
répandent des fleurs, le paysage et l'annonce faite aux
bergers. La discussion sur l'auteur du tableau de Cento
vaut aussi pour le carton retrouvé: après avoir déjà établi
un lien avec Tibaldi puis avec Giovanni Battista Ramenghi
dit Bagnacavallo, tout en relevant toujours son originalité

par rapport à la production connue des deux peintres
bolonais, l'auteur de la présente notice a proposé de
rattacher ce tableau, en même temps que deux autres
peintures, au séjour 'sans œuvres' de Kempeneer en Italie.
D'après Pacheco, celui-ci comprend aussi une halte et des
engagements à Bologne à l'époque du couronnement de
Charles Quint. Plusieurs facteurs ont suggéré son rapport
avec le tableau: d'abord la provenance du peintre du milieu
des tapissiers, et, donc, sa participation plus que probable
pendant sa période de jeunesse au climat créé à Bruxelles
par la préparation sur place des cartons pour la suite de
tapisseries dites de la *Scuola Nuova*; ensuite le rapport
étroit qui unit aussi bien la peinture de Cento que
l'activité ultérieure de Campaña en Espagne avec les
développements de la culture raphaélesque et sa présence
peut-être prolongée sur le territoire émilien. Ce lien a été
appuyé ensuite par Nicole Dacos, qui se base également
sur des dessins préparatoires pour la même composition.
Par ailleurs, l'attribution alternative à Bagnacavallo le
Jeune, soutenue par d'autres historiens de l'art se heurte à
une manière de composer plus commune, attestée par un
abondant catalogue d'œuvres. Elle implique de ce fait une
datation tardive pour les œuvres en question, dans les
années quarante étant donné que Bagnacavallo est né en
1521. Or cette datation ne correspond pas à la culture qui
s'y trouve exprimée.

FSS

Peter de Kempeneer, attribué à
129 Vierge au lézard, d'après Raphaël

Huile sur bois, 149,5 × 101 cm
Florence, Galerie Pitti, Sala di Prometeo, inv. 1912, n° 57

BIBLIOGRAPHIE Toesca 1966, pp. 79-86; Cecchi 1991, pp. 486-505; Dacos 1993, pp. 151-153.

EXPOSITION Raffaello 1984, p. 229, n° 20.

La *Vierge au lézard* est une copie, sans doute la meilleure que l'on possède, de la *Sainte famille sous le chêne* aujourd'hui au Prado, œuvre conçue par Raphaël et exécutée probablement par Giulio Romano vers 1518. Attribuée également à ce dernier dans l'inventaire de la Galerie Palatine de 1697, la *Vierge au lézard* a été considérée ensuite comme une copie de Raphaël par Le Corrège, pour être rendue à Giulio Romano par Wicar, qui l'a fait envoyer à Paris: c'est sous ce nom qu'elle y a été exposée en 1800-1801 dans le Grand Salon du Louvre puis au Musée Napoléon, avant de regagner Florence. L'attribution à Giulio Romano a été alors contestée par Passavant, Cavalcaselle puis Venturi, et le tableau est devenu anonyme.[1] On a cru pouvoir mettre un point final à la question de son auteur suite à la découverte de l'inventaire rédigé en 1588 de la collection de Ferdinando de'Medici, dont l'œuvre provient, où elle porte le nom de Girolamo Siciolante (vers 1521-1575).[2] Mais du point de vue graphique autant que pictural, elle n'a rien à voir avec cet artiste, dont elle n'a pas non plus les coloris. En outre, on n'a pas encore souligné qu'avant d'entrer à la Galerie Palatine sous le nom de Giulio Romano, elle est déjà redevenue anonyme dans tous les inventaires postérieurs, tant de Ferdinando que de ses successeurs: l'attribution à Siciolante n'a donc pas été maintenue.[3]

Le rendu minutieux de la peinture semble de matrice flamande, de même que les détails réalistes, qui constituent les variantes les plus manifestes par rapport au prototype: devant le pied de la Vierge, un escargot et, sur la base de la colonne, le lézard (ou plutôt le gecko) qui a donné son nom au tableau. L'assimilation profonde du raphaélisme, les tons froids, même crus, et les contours cernés d'un trait sombre ramènent au milieu des dessinateurs de cartons de tapisserie à Bruxelles. L'allongement des figures, selon les canons du Parmesan, et l'expression des personnages, qui ont troqué l'enjouement de ceux de Raphaël pour un ton plus grave, évoquent Peter de Kempeneer, ainsi que semblent venir le confirmer les comparaisons avec ses œuvres plus tardives, exécutées à Séville (où l'on retrouve d'ailleurs l'insertion de petits animaux, et spécialement du lézard). Le Bruxellois aurait exécuté la copie au début des années 1530, avant d'arriver à la pleine assimilation de l'art italien avec l'*Adoration des bergers* du musée de Cento (voir cat. 128).

Parmi les Madones des dernières années de Raphaël, très prisées des Flamands, la *Sainte famille sous le chêne* occupe une place privilégiée: Jan Cornelisz Vermeyen s'en est souvenu dans un tableau de jeunesse (il la connaissait peut-être par Jan van Scorel) et Michiel Coxcie en a laissé également une copie, aujourd'hui au musée de Glasgow.[4]

ND

1 Pour l'histoire de l'attribution, voir Dacos 1993, p. 151.
2 Cecchi 1991, pp. 489-490.
3 Dans les inventaires de 1598, 1602 (Ferdinando étant mort en 1609), 1623, 1670 et 1671 (Cecchi, loc. cit.).
4 Glasgow Art Gallery, inv. n° 279. Cf. Miles 1961, I, p. 129; II, fig. p. 10 (comme Jan van Scorel); Dacos 1993, pp. 61-64 (comme Coxcie).

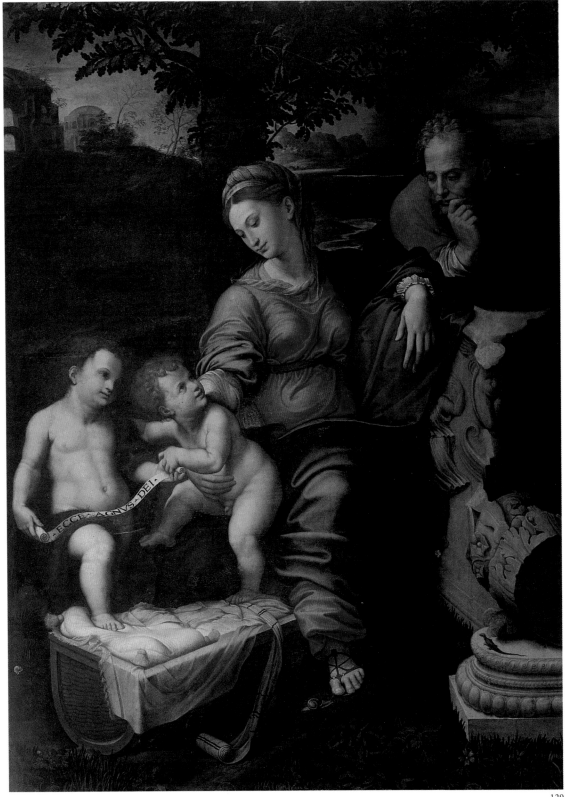

Pieter Lastman

Amsterdam 1583-1633 Amsterdam

Pieter Lastman
130 Vue du Palatin à Rome

Vers 1600-1602, Lastman était l'apprenti de Gerrit Pietersz à Amsterdam. Après juin 1602 probablement, et en tout cas avant mars 1607, il a séjourné en Italie.[1] Karel van Mander mentionne sa présence dans son *Schilder-boeck*[2] de 1604 et Houbraken dit qu'on le voyait à Rome après 1605, en compagnie de Jakob Ernst Thoman, Adam Elsheimer et Jan Pynas.[3] Son séjour en Italie est attesté également par deux dessins: une copie de *l'Adoration des bergers* de Paolo Véronèse à Venise[4] et le dessin de 1606 exposé ici.

Lastman est également l'auteur de projets pour douze estampes représentant des personnages en costume italien, qui ont servi à décorer les marges d'une carte d'Italie.[5]

On n'a pas encore établi clairement à quel degré ses études de personnages plus tardives, dessinées à la craie rouge sur un papier préparé jaunâtre, ont subi des influences italiennes. Revenu à Amsterdam, Lastman devient un peintre d'histoire important, comptant parmi ses élèves Lievens et Rembrandt.

PS

1 Dudok van Heel 1991.
2 Van Mander 1604, fol. 293r.
3 Houbraken 1718, p. 132.
4 Cambridge, Fitzwilliam Museum. Tümpel & Schatborn 1991, n° 27.
5 Tümpel & Schatborn, n° 39.

1606
Plume et encre brune, lavis brun et gris au pinceau par-dessus une esquisse à la mine de plomb; 164 × 230 mm.
Inscription: en bas à gauche *Roma 1606*, en bas à droite *Lastman f.*
Allemagne, collection particulière.

PROVENANCE Vente, Amsterdam (Christie's), 12 novembre 1990, n° 5.

BIBLIOGRAPHIE Tümpel & Schatborn 1991, n° 26; P. Schatborn, in [Cat. exp.] Amsterdam 1993, n° 320.

Lastman s'est installé sur le Mont Célius à Rome pour dessiner les ruines de la maison et des bains de Septime Sévère, du côté sud-est du Palatin; une grande partie de ces ruines sont d'ailleurs encore debout.

Le style de quelques dessins plus anciens de Lastman, datés de 1601 et 1603, est inspiré par son maître Gerrit Pietersz, et présente encore quelques traits maniéristes.[1] Après son arrivée en Italie, le style de Lastman se modifie: les traits d'épaisseur croissante et décroissante sont remplacés par un schéma plus régulier de fins petits traits et points, parfois de hachures tracées en zig-zag. La lumière et l'atmosphère se font plus naturelles que dans les dessins antérieurs; les lavis au pinceau contribuent à cette impression. Ce nouveau style du jeune Lastman naît surtout sous l'influence d'autres peintres venus du Nord, notamment Paul Bril.

Plusieurs dessins à la plume de Lastman portent des inscriptions, mais dans la plupart des cas il est difficile de vérifier s'il s'agit de signatures authentiques ou d'inscriptions plus tardives, d'une autre main.

Ce dessin est le seul paysage de ruines romaines de Lastman qui nous soit parvenu, mais le peintre a évidemment beaucoup dessiné d'après nature lors de son séjour en Italie. Ses représentations de bâtiments romains en ruines à l'arrière-plan de ses tableaux historiques en témoignent.

PS

1 Tümpel & Schatborn 1991, n° 23-25.

130

Lambert Lombard

Liège 1505/06-1566 Liège

Lambert Lombard

131 Hercule et le lion de Némée

D'après Lampson, qui lui a consacré une biographie en latin et qui a fréquenté son atelier à Liège, Lambert Lombard se serait formé chez les Belges 'Ursus' et Gossart, le premier ayant été identifié avec un membre, probablement Jan, de la famille anversoise de Beer (ce nom signifiant 'Ours'). Le tableau de la *Multiplication des pains* aujourd'hui à la Maison Rockox à Anvers que lui a rendu Friedländer révèle effectivement des rapports étroits avec Jan de Beer, tandis que les panneaux du retable de saint Denis, considérés depuis l'érudit liégeois Louis Abry comme une œuvre de Lombard antérieure à son voyage en Italie, sont dus en réalité à Lambert Suavius.[1] Afin d'aller parfaire sa formation, Lambert Lombard fut envoyé à Rome en 1537 par le prince-évêque de Liège Erard de la Marck, au service duquel il était. Son départ eut lieu le 22 août dans la suite du cardinal Reginald Pole et son arrivée, le 18 octobre. A Rome Lombard peignit pour le cardinal une grisaille, aujourd'hui perdue, sur le thème du *Dialogue de Cébès*. A la suite de la mort du prince-évêque le 18 février 1538, l'artiste dut écourter son séjour et regagner sa patrie. L'importance fondamentale, analysée longuement par Lampson, qu'a eue pour lui la culture italienne et antique ressort bien des dessins de l'artiste et de son atelier, en particulier des centaines de croquis et de compositions provenant de l'album d'Arenberg conservés au Cabinet des estampes du Musée de l'Art Wallon à Liège, ainsi que des nombreuses gravures dont il a fourni les modèles. Après son retour à Liège, on ne peut lui attribuer aucune peinture avec certitude.

ND

1 Dacos 1992, pp. 103-111.

BIBLIOGRAPHIE Lampson 1565 (éd. 1949), pp. 53-77; Yernaux 1957-1958, pp. 283-285; Puters 1963, pp. 7-49; Hendrick 1987, pp. 35-86; Denhaene 1990; Dacos 1992, pp. 103-111.

131

Plume, encre brune sur papier blanc; 315 × 183 mm
Daté et signé dans le bas: *1538 Roma / Lambertus Lombard fecit*
La figure est coupée dans la partie inférieure
Liège, Cabinet des Estampes, Album d'Arenberg, inv. n° 129

BIBLIOGRAPHIE Helbig 1893, p. 72; Goldschmidt 1919, p. 221; Denhaene 1990, pp. 66-68, fig. 74, p. 301, n° 291 (avec la bibliographie antérieure).

EXPOSITION Liège 1963, n° 129.

Lambert Lombard
132 Seize hommes nus en mouvement

Le dessin d'*Hercule et le lion de Némée* reproduit l'une des scènes d'un grand sarcophage à colonnettes illustrant les travaux d'Hercule. Lambert Lombard en a tiré une deuxième feuille, représentant *Hercule et le sanglier d'Erymanthe*, qui est conservée également au Cabinet des estampes de Liège (inv. n° 128). Le sarcophage, aujourd'hui au palais Torlonia à Rome, faisait partie de la collection Savelli, où il a été très étudié par les artistes.[1]

Les deux dessins font partie des rares témoignages que l'on possède de l'activité de Lambert Lombard à Rome, en même temps que deux feuilles illustrant des scènes bacchiques tirées de reliefs Borghèse, deux autres illustrant des Victoires de la base de l'Arc de Constantin[2] et peut-être une septième montrant trois nus.[3]

Tous ces dessins sont exécutés dans la même technique à la plume avec des hachures parallèles ou quelquefois croisées qui évoquent la gravure, et que l'artiste semble reprendre à Baccio Bandinelli. Lombard est entré probablement en relation avec le sculpteur, qui était alors occupé à l'exécution des tombeaux de Léon X et de Clément VII pour l'église de Santa Maria sopra Minerva à Rome.

Les deux feuilles avec les travaux d'Hercule sont les plus ambitieuses du groupe par leur format et par leur caractère fini, et sont aussi les seules à porter la signature de l'artiste avec la date et la mention *Roma*. Elles illustrent bien l'objectif que l'artiste s'était fixé d'étudier l'anatomie, au point d'isoler totalement les figures de leur contexte. Mais celles-ci sont mal centrées et coupées dans la partie inférieure; elles se caractérisent surtout par leur manque de volume et par la raideur dont l'artiste n'a pas su se départir.

ND

1 Bober & Rubinstein 1986, n° 134.
2 Liège, Cabinet des Estampes, inv. n°s 514, 720, 419 et 420.
3 Amsterdam, Rijksmuseum, Rijksprentenkabinet, inv. n° 57:190.

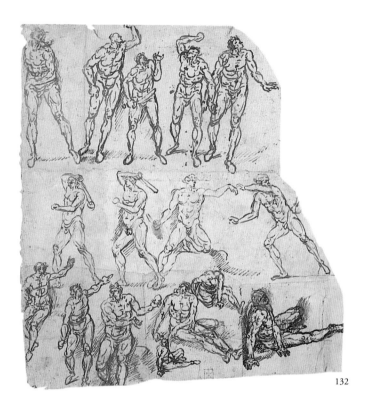

132

Plume et encre noire, 215 × 200 mm
Coupé irrégulièrement à droite
Les figures du registre inférieur sur trois papiers rapportés
Liège, Cabinet des Estampes, album d'Arenberg, inv. n° 541

BIBLIOGRAPHIE Denhaene 1990, pp. 141-153, fig. 159, p. 283, n° 1.

La feuille est l'une des rares qui soient partiellement conservées du cahier de croquis que Lambert Lombard s'est formé à son retour d'Italie. L'artiste y a accumulé des figures de quelques centimètres de hauteur sans hésiter à couper le papier et à le recoller, complétant alors les figures et dissimulant les raccords au moyen de hachures.

Lombard s'inspire du répertoire archéologique qu'il s'est constitué en Italie, surtout de sarcophages, mais aussi de monnaies, celles-ci constituant le matériel antique qui était le plus répandu aux Pays-Bas. L'artiste part également de gravures, tant italiennes que françaises et allemandes, sans omettre les planches de ses contemporains, comme Maarten van Heemskerck, ni celles de ses propres élèves, tels que Frans Floris. La documentation exceptionnelle

Karel van Mander

Meulebeke 1548-1606 Amsterdam (?)

qu'il a réunie de la sorte venait souvent pallier son manque d'esprit créateur, mais Lombard esquisse quelquefois des figures plus libres, dont il n'est pas toujours possible d'identifier les sources précises.

D'une écriture rapide, l'artiste campe des silhouettes nues dans les poses les plus diverses, en modifiant chaque fois l'attitude du corps pour en fixer les transformations progressives. Le procédé correspond à celui que les Italiens ont expérimenté et théorisé surtout depuis les années 1520, tout en l'appliquant rarement de manière aussi systématique. Dans l'œuvre du Liégeois, ce genre de feuille offre un document unique pour comprendre le processus d'élaboration et d'agencement des figures selon les règles de ce que Lombard appelle dans la biographie de Lampson sa 'grammaire'.

ND

Van Mander apprend à peindre auprès de Lucas de Heere et de Pieter Vlerick (1568-1569). Il acquiert en même temps l'art d'écrire. Après un court séjour à Florence, au plus tard au début de 1574, Van Mander se rend à Rome, dont il revient vers la fin de 1576. A Rome, il se lie d'amitié non seulement avec Bartholomeus Spranger mais aussi avec un grand nombre de peintres italiens et flamands ou néerlandais. Il dessine beaucoup dans le Coemeterium Jordanorum (les catacombes de Sainte Priscille) et à la Domus Aurea, où, comme d'autres peintres, il inscrit son nom sur un mur (1574). Il dessine aussi d'anciens édifices et des peintures contemporaines. Son dessin du *putto* à gauche de l'Isaïe de Raphaël, peint en 1510-1512 sur une colonne de l'église Sant'Agostino, porte une inscription qui n'est pas de sa main: *Rome. Rafel Urbinus inventor Carle vander Mander fec.* (Prentenkabinet der Rijksuniversiteit, Leiden). Les fresques de Van Mander récemment redécouvertes au Palazzo Spada de Terni, exécutées pour le comte Michelangelo Spada, empruntent leur thème et leur composition aux fresques de Vasari représentant la Nuit de la Saint-Barthélémy à la Sala Regia du Vatican, achevées peu avant l'arrivée de Van Mander à Rome. A Rome, Van Mander fait aussi la connaissance d'un certain Gaspard d'Apulie, élève de Jacomo de' Grotischi, qui pourrait être le Flamand Gaspard Huevick qui travaillait alors à Rome. Avec ce Gaspard, Van Mander peint également de nombreux décors de grotesques, non identifiés encore. Il crée aussi des fresques de paysages pour divers cardinaux. Au cours de son séjour à Rome, Van Mander a dû prendre des notes qui lui ont servi plus tard, avec ses souvenirs et ceux d'autres artistes, pour écrire les chapitres riches de renseignements inédits de son *Schilder-boeck* paru en 1604, sur Rome et sa communauté artistique.

BWM

BIBLIOGRAPHIE Anonyme, in Van Mander 1618, 3v; Noë 1954; Sapori 1990, pp. 11-48; Reznicek 1993, p. 75; Leesberg 1993-1994, pp. 15-18.

Karel van Mander
133 La Fuite en Egypte

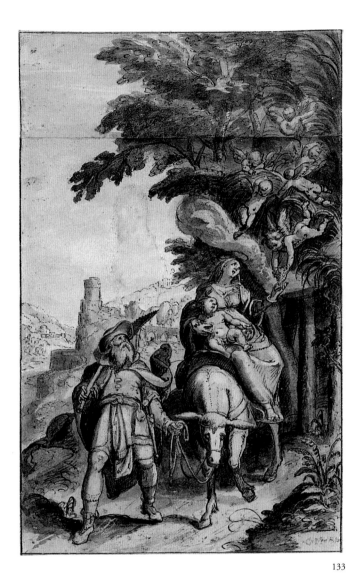

133

Plume et encre brune, lavis brun sur pierre noire; 202 × 161 mm
Monogrammé et daté: *+CvM + 1576*
Dresde, Staatliche Kunstsammlungen, Kupfertichkabinett,
inv. n° 1969-1

BIBLIOGRAPHIE Dittrich 1985, pp. 130-132, repr.; Reznicek 1993,
pp. 76-77, fig. 3.

Cette *Fuite en Egypte* est le seul dessin signé et daté des
années romaines de Van Mander. Comme l'a démontré
Dittrich, Van Mander a pu emprunter un certain nombre
de motifs, comme les *putti* cueillant des dattes et peut-être

aussi les vêtements et les attributs de Joseph, à une gravure
du jeune Cherubino Alberti de Borgo San Sepolcro (1553-
1615), datée de 1574, c'est-à-dire deux ans avant le dessin.[1]
Dans le chapitre du *Schilder-boeck* que Van Mander
consacre aux peintres qui se trouvaient à Rome en même
temps que lui, il mentionne Cherubino Alberti, dont
Baglione a dit qu'à cette époque il créait surtout des
estampes.[2] La manière dont Van Mander s'exprime indique
qu'il connaissait en tout cas le frère de Cherubino,
Giovanni Alberti, et peut-être aussi Cherubino lui-même.[3]

En outre, le dessin s'apparente dans une certaine mesure
à l'œuvre de quelques artistes des Pays-Bas dont Van
Mander a fait la connaissance au début de son séjour à
Rome. Dans le goût plus que dans la manière, il existe une
sorte de parenté générale avec le style de quelques œuvres
romaines de Bartholomeus Spranger, tel le *Paysage avec
saint Dominique*, dessin préparatoire pour la gravure de
Cornelis Cort sur le même thème, datée de 1573 (cat. 200).
Mais le dessin de Van Mander ne présente pas l'orientation
vers Bertoia, si typique d'un grand nombre d'œuvres de
Spranger exécutées à Rome. Les proportions énergiques des
personnages de Van Mander, leurs rapports dans l'espace et
eu égard au paysage environnant, de même que la forme
des arbres et le feuillage assez lourd, font songer, malgré les
différences, à certaines œuvres de Jan Soens – lequel avait
quitté Rome pour Parme en 1575 – telle la série de six
paysages représentant des scènes de la *Genèse* conservée à
Parme.[4] Des années romaines de Soens, on ne connaît
quasi aucune œuvre, sauf la fresque du *Paysage avec un coq*
de la Sala Ducale du Vatican, qui ne présente pas de
correspondances significatives avec l'œuvre de Van
Mander.[5]

BWM

1 Pour la gravure d'Alberti, voir F. Büttner, in [Cat. exp.] Kiel 1992,
p. 64, n° 45, repr.
2 Baglione 1649 (éd. Gradara Pesci 1924), I, pp. 131-132. Voir aussi
Gere & Pouncey 1983, p. 20.
3 Van Mander 1604, fol. 193v; Noë 1954, pp. 303, 315.
4 Meijer 1988A, pp. 66, 217, fig. 38-46.
5 Van Mander 1604, fol. 288v; Meijer 1988A, p. 207, n° 4, repr.

Jacob Adriaensz Matham

Haarlem 1571-1631 Haarlem

Fils adoptif de Goltzius dès 1578, Jacob Matham est aussi son disciple. Lorsque Goltzius revient d'Italie en 1591, il bénéficie d'une sérieuse initiation aux récents développements de l'art italien.[1] Au printemps 1593, il se rend à son tour en Italie.[2] Karel van Mander relate que Jacob Matham accomplit ce voyage traditionnel en compagnie du peintre et ami de Hendrick Goltzius, Frans Badens.[3] Après Venise[4] et Florence, les deux jeunes hommes séjournent dès 1595 à Rome (cat. 134), où ils demeureront jusqu'en 1597.

Selon la légende, Matham aurait tracé son nom dans les catacombes de Domitille redécouvertes en 1593.[5] En réalité, le parcours de Jacob Matham dans la Ville éternelle est documenté uniquement par une trentaine d'œuvres. Six d'entre elles sont réalisées et publiées à Rome; d'autres ne seront publiées qu'en 1597 à Haarlem par Goltzius,[6] les dernières enfin seront gravées par Matham lui-même ou dans son atelier et éditées sous son nom à partir de 1600 et jusqu'au terme de sa carrière.[7]

L'œuvre d'inspiration romaine de Jacob Matham reflète les différents aspects artistiques de la ville. Matham évoque l'Antiquité d'une manière quasi-anecdotique,[8] étudie les pièces maîtresses de la Renaissance tardive,[9] relève l'incursion romaine de Salviati.[10] Des images pieuses de Bramer,[11] l'*Annonciation* de Giuseppe Valeriano dans l'église du Gesù[12] aux compositions du Cavalier d'Arpin (cat. 136), ses gravures 'romaines' constituent un précieux témoignage des récentes évolutions artistiques de la Contre-Réforme et en ont été un important moyen de diffusion au nord des Alpes.

LW

1 Bartsch, n° 233. Voir aussi Filedt Kok 1993, p. 186.
2 Il rédige son testament le 26 mars 1593. Bredius 1914, p. 139.
3 Van Mander 1604 (ed. Amsterdam 1946), p. 227 et Faggin 1969, pp. 132-133.
4 Gravures 'vénitiennes' de Matham: voir B. Meijer, in [Cat. exp.] Amsterdam 1991, pp. 100-105, 112-114; Widerkehr 1993, p. 254, n. 34-35.
5 Via Ardeatina. Gerson 1942, p. 142.
6 Widerkehr 1993, p. 254, n. 35.
7 Hommage de Matham à Raphaël et à Michel-Ange (Bartsch, n°s 200, 281) en 1630, juste avant son décès.
8 Führing 1992.
9 *Le Parnasse* (Bartsch, n° 183) de Raphaël (Vatican), le *Christ*

ressuscité (Santa Maria sopra Minerva; Bartsch, n° 82) et *Moïse* (San Pietro in Vincoli; Bartsch, n° 81) de Michel-Ange aux fresques de T. Zuccaro (Santa Maria della Consolazione; Bartsch, n°s 236-238).
10 *La Visitation* (Bartsch, n°s 197) à San Giovanni Decollato.
11 Par exemple Hollstein, XI, p. 226, n° 153a.
12 Bartsch, n° 206.

BIBLIOGRAPHIE Bartsch, III, pp. 133-213; Thieme-Becker, XXIV, pp. 237-238; Hollstein, XI, pp. 215-251; Illustrated Bartsch, IV, pp. 9-309; Filedt Kok 1993; Widerkehr 1993.

Jacob Adriaensz Matham
134 Pygmalion dans son atelier (Allégorie de la Sculpture)

Pierre noire et sanguine, 195 × 150 mm
Sur le socle: *JMaetham F / in Roma / 95*
Bruxelles, Musées Royaux des Beaux-Arts de Belgique, collection De Grez, inv. n° 4060/2428

BIBLIOGRAPHIE Inventaire De Grez 1913, n° 2428; Reznicek 1961, I, p. 164, n. 59; Boon 1992, I, pp. 260-261, sous le n° 145

Ovide raconte l'histoire du sculpteur Pygmalion qui, ayant réalisé une statue féminine, en était tombé amoureux au point de supplier Vénus de lui donner la vie afin de pouvoir l'épouser. Ce dernier passage est représenté à droite à l'arrière-plan, avec Pygmalion à genoux devant un petit temple de Vénus.[1]

Le style de Matham semble dérivé de celui de son maître Goltzius, surtout dans la facture du personnage féminin et dans l'usage de la sanguine et de la pierre noire. Goltzius lui-même avait déjà traité le thème de Pygmalion deux ans auparavant, et en avait tiré une gravure d'ailleurs sensiblement différente de celle de Matham.[2] Reznicek pense que Matham a dû s'inspirer du point de vue stylistique de dessins d'Aegidius Sadeler, mais les dessins produits par ce dernier jusqu'à cette époque ne soutiennent pas cette hypothèse (voir cat. 175).

En dehors de la feuille de Bruxelles, il existe encore un dessin signé et daté de Matham, un portrait d'homme conservé à Vienne qui selon l'inscription aurait été exécuté à Rome. Le dernier chiffre de cette inscription, 'Ao 99',

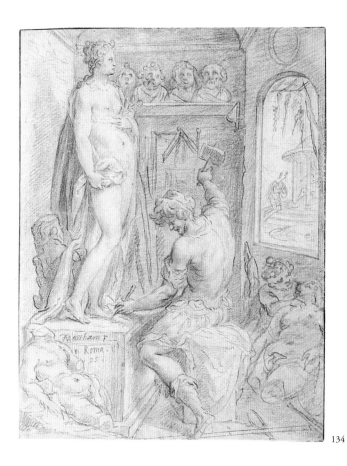

134

Jacob Adriaensz Matham
135 Les Noces de Cana (d'après Francesco Salviati)

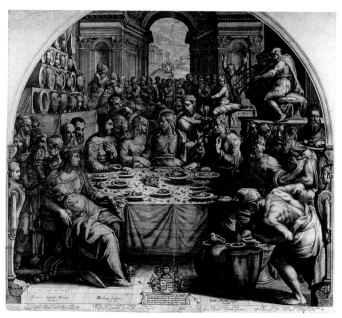

135

était sans doute à l'origine un 5.[3] Carlos van Hasselt a
encore proposé d'attribuer hypothétiquement à Matham
une feuille de la collection Frits Lugt (Fondation Custodia,
Paris), des *Ruines du Palatin avec artiste dessinant*, ainsi
qu'un dessin comparable à Worcester, Mass.[4] Si ces deux
feuilles sont effectivement de la main de Matham, elles
représentent un aspect complémentaire de son activité de
dessinateur à Rome. (Voir aussi cat. 6.)

BWM

1 Ovide, *Métamorphoses*, X, 243-297.
2 Strauss 1977, II, p. 570, n° 315, repr.
3 Voir Widerkehr 1991-1992, p. 254, n. 32.
4 Boon 1992, I, pp. 256-257, n° 142, fig. 151. Pour le dessin de
Worcester, voir aussi Vey 1958, pp. 22-24, pl. 13.

Vers 1600-1601
Gravure sur cuivre sur deux feuilles; 614 × 357 mm (feuille de gauche),
614 × 334 mm (feuille de droite)
Inscriptions, en bas à gauche: *Cum privil. Sa.Cae.M.tis. / Francisco
Salviati Florentino Inventor. / HGoltzius sculptor*; en bas au milieu:
Generoso admodum Nobilissimoque Domino, D. IACOBO
DUVENVORDIO...; en bas à droite: *Iacobus Matham Sculptor excudit.*
En bas, dans la marge, un poème latin en 8 lignes d'un poète
anonyme SHS: *Sacrati quae jura tori... dotibus ardet*
Haarlem, Teylers Museum, inv. n° KG 5017.

BIBLIOGRAPHIE Bartsch, n° 268; Hirschmann 1919, n° 315; Strauss
1977, n° 361; Widerkehr 1993, pp. 234-235.

La fresque de Salviati des *Noces de Cana*, sur base de
laquelle est faite la présente gravure, se trouve dans le
réfectoire de San Salvatore in Lauro. Elle a été peinte en
1550.

 L'estampe se déploie sur deux pages. La page de gauche
porte la mention *HGoltzius sculpsit*, celle de droite *Jacob
Matham sculpsit*. Longtemps, ces inscriptions ont nourri
l'idée que la partie gauche de la représentation avait été
gravée par Goltzius et que l'autre partie était l'œuvre de
son gendre Matham. Hirschmann avait déjà émis des
doutes sur cette opinion, doutes qui ont été confirmés
récemment par Filedt Kok[1] et Widerkehr. D'un point de

Jacob Matham d'après Everard Quirijnsz van der Maes
136 Portrait du Cavalier d'Arpin

vue stylistique, il n'y a aucune différence à relever entre les deux moitiés de l'estampe. Comme Widerkehr le fait remarquer, le développement linéaire stéréotypé, les visages épais et peu expressifs sont davantage caractéristiques de Matham que de Goltzius.

Pour Goltzius, le choix du sujet serait d'ailleurs surprenant. Aucune de ses œuvres ne témoignent d'un intérêt particulier pour les maniéristes italiens, à la seule exception possible de Parmigianino. En revanche, au cours de son séjour en Italie de 1593 à 1597, Matham a fait une autre estampe d'après une œuvre de Salviati, à savoir de sa *Visitation* qui se trouve dans l'Oratoire de San Giovanni Decollato,[2] et en général, il montre beaucoup d'intérêt pour les œuvres des maniéristes tardifs. On peut ainsi admettre que Matham a été le seul responsable de l'exécution de cette estampe. Le nom de Goltzius sur la gravure n'y apparaît sans doute que pour une raison commerciale.

L'estampe est dédiée à Jacob van Duvenvoorde, seigneur de Wassenaer (1574-1623). La mention du privilège impérial porte à croire que l'estampe a été faite entre 1597, année où Matham revient d'Italie, et 1601, date à laquelle le privilège de Goltzius prend fin.

CVTVS

1 Filedt Kok 1993.
2 Bartsch, n° 197.

136

1606
Burin, 273 × 186 mm
Signatures et adresse en bas à droite: *Everardus Quirini pinxit ad vivum* et *I Mathamm sculp. et excud.*, précédées de la date et du privilège impérial: *Anno 1606, Cum privil Sa. Cæ. M.*
Sur le cadre du médaillon: *IOSEPHVS CAESAR ARPINAS EQVES A PONTIFICE CLEMENTE VIII FACTVS ÑTAT. XXXVIII AN°. M.D.C.VI*
Sur le socle, huit lignes de texte en Latin: *JOSEPHI vúltus, augustaq[ue] CAESARIS ora / Ora vides, priscis æmúla Cæsaribus: / Cûi pia PONTIFICIS CLEMENTIA, privaq[ue] virtús / Artis Apelleæ. FAMAM, EQVVM, OPESQVE dedit. / Hic pingi patiens, et ab arte, et ab urbe QVIRINI EVERARDUS QUIRINI F. / Misit seq[ue] ipsum DIICKIO, et effigiem: / Oscula libavit chartis: æriq[ue] sacrarunt / Et MAETHAM, et diam DIICKIVS effigiem. / T[heodore] Schrevelius*
Amsterdam, Rijksmuseum, Rijksprentenkabinet, inv. n°. RP-P-OB-27.195

BIBLIOGRAPHIE Bartsch, n° 189; Noë 1954, pp. 135-136, 148; Hollstein, XI, p. 236, n° 368; [Cat. exp.] Rome 1973, p. 66, 'G'; Illustrated Bartsch, IV, p. 174, n° 189; [Cat. exp.] Florence 1986, p. 68, nr. 200.

EVERARD QUIRIJNSZ VAN DER MAES (La Haye 1577-1656 La Haye)[1]

Everard Quirijnsz était l'élève de Karel Van Mander avant de partir pour l'Italie. En 1604, son nom figure en tant que peintre sur verre et portraitiste sur la liste des membres de la gilde Saint-Luc de La Haye.

Ce portrait gravé par Jacob Matham en 1606 est celui du peintre Giuseppe Cesari, dit le Cavalier d'Arpin, à l'âge de 38 ans, à l'apogée de sa carrière. Lorsque Matham arrive à Rome, Clément VIII Aldobrandini (1592-1605) est pape et le Cavalier d'Arpin, son peintre attitré.

Le portrait représente le Cavalier d'Arpin en buste, d'une manière officielle, décoré de la croix de l'ordre du Christ.[2] Seuls les ustensiles propres à l'activité du peintre, relégués dans la partie supérieure du cadre, font allusion à son métier. L'expression mélancolique de son regard et les traits sceptiques du visage semblent être un trait de caractère du personnage. Déjà Karel van Mander évoque cette torpeur qui l'engourdit à plusieurs reprises au cours de sa carrière.[3]

Bien que Jacob Matham ait pu rencontrer personnellement le Cavalier d'Arpin, la signature révèle que Matham a réalisé cette gravure en utilisant un portrait que son jeune compatriote Everard Quirijnsz van der Maes aurait peint d'après nature (*pinxit ad vivum*).[4] En outre, le texte de l'historiographe haarlémois Théodore Schrevelius (Haarlem, 1572-1649)[5] mentionne à deux reprises sous le diminutif 'Diikius' un troisième larron: Floris Claesz van Dijck, à qui le portrait d'Everard Quirijnsz était destiné. Le diminutif de Floris Claesz réapparaît aux côtés de celui de Matham en tant qu'auteur du portrait.[6] Ce dernier a bien pu, à la réciproque, réaliser d'après nature le portrait du maître romain, portrait qui aurait, à son tour, servi de modèle à Everard Quirijnsz. Karel van Mander cite particulièrement Floris Claesz en qualité d'informateur au sujet de Cesari.[7] Leurs récits ont directement alimenté la dernière partie du *Schilder-boeck* (1604)[8] consacrée à quelques artistes contemporains italiens célèbres, parmi lesquels Cesari, le plus jeune. Le *Schilder-boeck*[9] et plus particulièrement le chapitre intitulé «Ioseph van Arpino, uytnemende Schilder te Room», était ainsi la première source biographique pour la connaissance de Cesari des débuts à l'apogée de la carrière.[10]

Le portrait de Cesari gravé par Matham en 1606 s'inscrit dans ce contexte. Une fois établi à son compte, Matham grave et publie sept autres compositions d'après le Cavalier d'Arpin (cat. 4), dont une large part du décor de la chapelle Olgiati.[11] Jacob Matham est ainsi le graveur septentrional qui a, du vivant de l'artiste, contribué de la manière la plus représentative à la connaissance du Cavalier d'Arpin et à la diffusion de son art.

LW

1 Van Mander 1604, fol. 300r; Thieme-Becker, XXXIII, p. 545; Noë 1954, p. 283.
2 La médaille décrite par Van Mander? Cf. Noë, 1954, p. 283.
3 Cf. infra, n. 4 et 5.
4 Tableau ou miniature de nos jours non-localisé(e).
5 Filedt Kok 1993, pp. 160-161.
6 Le testament de Floris Claesz ferait état d'un portrait de la main du 'Caveliere Josepijn'; cf. F.G. Meijer, in [Cat. tent.] Amsterdam 1993-1994, p. 305. Un gage d'amitié entre les deux hommes?
7 Noë 1954, p. 283.
8 «Het leven der moderne, oft dees-tijtsche doorluchtighe Italiaensche schilders», Van Mander 1604.
9 Jacob Matham en a gravé le frontispice en 1604 (Hollstein, XI, n° 367a).
10 Van Mander 1604, fol. 178v-190v. Publié intégralement dans Noë 1954, pp. 278-291. (La première source biographique italienne est celle livrée par Mancini 1621, p. 237. Cf. [Cat. tent.] Rome 1973, pp. 183-184.)
11 Bartsch, n°s 85-90 et deux autres compositions gravées ultérieurement probablement par son atelier (Hollstein, n°s 35, 39).

Aert Mijtens

Bruxelles 1556-Rome 1602

Aert Mijtens, copie d'après
137 Le Christ bafoué

D'après Van Mander, la formation que l'artiste a reçue dans sa jeunesse, avant d'entreprendre son voyage en Italie, a été centrée sur l'apprentissage de l'anatomie. A Rome, où il arrive probablement en 1575 pour y rester jusqu'en 1578, le peintre se lie d'amitié avec Anthonie Santvoort, Hans Speckaert et peut-être Marco Pino. En 1578, il s'installe à Naples et y rejoint un groupe important de peintres flamands. Il se lie plus particulièrement avec Cornelis de Smet. En 1591, il interrompt son séjour à Naples pour un bref voyage en Flandre. De retour à Naples, il devient consul de la corporation de Saint-Luc en 1592, aux côtés des principaux artistes napolitains de l'époque comme Michele Curia et Girolamo Imparato. Mijtens ne choisit pas les itinéraires classiques et se rend dans les Abruzzes. La grande différence entre *La Flagellation* de Stockholm et les autres œuvres que Van Mander lui attribue, à savoir les retables sereins et analytiques du Museo Nazionale d'Abruzzo à l'Aquila, *L'Adoration des Mages* et *La Présentation au Temple* provenant de l'église San Bernardino de l'Aquila, avait amené à envisager l'existence de deux personnalités différentes: Aert Mijtens et Rinaldo fiammingo.[1] La récente découverte de la documentation relative à la *Crucifixion* de l'église de San Bernardino, commandée au peintre en 1589 et achevée en 1600, a permis de reconstituer les dernières années de son existence.[2] Dans la grande *Crucifixion* animée de 1600, on constate un changement évident: le passage du style descriptif de type maniériste à une facture plus mouvementée dans laquelle sont introduites les thématiques plus recherchées du tableau de Stockholm. Par la suite Mijtens retourne à Rome, où il se trouve en 1601 et meurt un an plus tard, laissant inachevée une œuvre qui lui avait été commandée pour la basilique Saint-Pierre.

MRN

1 Moretti 1968, pp. 164-167; Previtali 1972, pp. 871-873, 900-901, n. 15-24; Previtali 1978, pp. 102-105, 135-136, n. 25-33; Leone de Castris 1984. p. 23, n. 23.
2 Les documents, publiés par Robert Cannatà, sont en cours d'impression.

BIBLIOGRAPHIE Van Mander 1604, fol. 263v; Bodart 1970, I, pp. 49-51; Leone de Castris 1991, pp. 85-100 et registre de documents pp. 333-334.

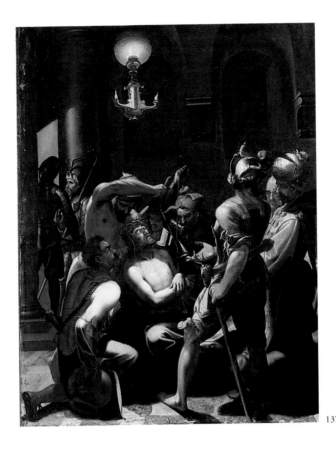

137

Huile sur cuivre, 60,3 × 45,7 cm
Cambridge (Massachussets), The Fogg Art Museum, Harvard University, inv. n° 1958.276

Considéré comme une œuvre autographe par E. Peters Bowron, le tableau de Cambridge est en réalité l'une des nombreuses répliques et copies (Hartford, Prague) de la toile d'Aert Mijtens du Musée de Stockholm et est due à une autre main. Le tableau de Cambridge est l'œuvre d'un Flamand, ainsi que le révèlent le poli parfait et la schématisation des zones lumineuses dus à l'utilisation du support en cuivre et à une exécution minutieuse.

Le tableau de Stockholm fut réalisé par l'artiste en plusieurs étapes au cours de son séjour en Italie. Il le commença peut-être à Naples, l'emporta dans les Abruzzes où il continua à y travailler pour le terminer à Rome. En 1604, Van Mander vit la toile à Amsterdam chez le peintre Bernard van Somer, gendre de Mijtens, et remarqua que cette composition différait profondément de la manière

flamande. L'utilisation intense des clairs-obscurs et l'étude des effets de lumière distinguent nettement cette œuvre de tout le reste de la production de Mijtens. Dans la plupart de ses peintures précédentes, l'artiste utilise des teintes pastel pâles ainsi que des effets d'éclairage délicats et nuancés. Sa recherche insolite de contrastes a fait croire qu'il avait subi l'influence du Caravage. D'après Benesch, qui a publié un dessin préparatoire au tableau conservé au Château de Windsor, l'œuvre relève très probablement d'un maniérisme tardif, analogue à celui de Bassano et de Cambiaso.[1]

L'étude des sources de lumière et de ses effets caractérise de nombreux artistes des années 1590-1600 et, bien que l'exemple de Caravage ait considérablement favorisé ce type de recherche, elle a eu une diffusion propre, indépendamment des résultats obtenus par le peintre lombard.

Durant son séjour à Naples, Mijtens vécut en contact avec d'autres artistes flamands qui, à l'instar de Teodoro d'Errico (Dirck Hendricksz), étaient très sensibles aux problèmes de lumière, fût-ce avec des orientations très différentes. Dans la peinture de Stockholm, Mijtens a peut-être tenté une recherche personnelle sur les variations des effets d'éclairage en fonction des différences d'intensité de la lumière sur des objets composés de matières diverses et sur le coprs humain nu ou habillé. La longue élaboration de l'original et la valeur que semble lui attribuer l'artiste, qui l'emporte dans ses voyages, ne le vend pas mais le dépose chez sa fille, font supposer qu'il le considérait comme une création exceptionnelle.

MRN

1 Benesch 1951, pp. 351-353.

BIBLIOGRAPHIE Nicolson 1952, p. 247; Cavalli Björkman 1986, p. 100, Peters Bowron 1990, p. 122, fig. 176; De Castris 1991, pp. 85-88, repr. p. 93.

Raphael Sadeler d'après Aert Mijtens
138 Vierge allaitant

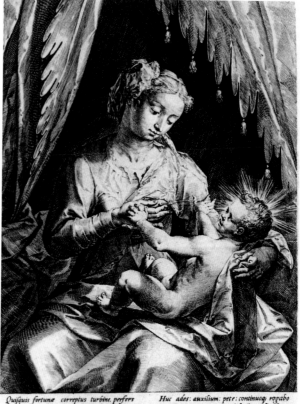

138

Burin, 191 × 127 mm
En bas une prière de dix vers consacrée à la Vierge et l'inscription:
Renaldi Mijtens inventor, Raphael Sadeler fecit et excudit 1592
Rotterdam, Museum Boymans van Beuningen, inv. nr. BdH 10295

BIBLIOGRAPHIE Hollstein, XXI, p. 228, n° 63; Hollstein, XXII, p. 193, n° 63.

La gravure, connue sous le titre de *Vierge à l'enfant sous un baldaquin*, a été signalée par Bert Meijer. La composition s'intègre dans la production d'œuvres de dévotion grâce auxquelles le peintre avait remporté un succès notable à Naples dès les années quatre-vingt. On retrouve, dans des œuvres comme les retables représentant la *Vierge du rosaire* dans l'église de Santo Domenico à Bénévent et dans celle de l'Annonciation à Ottati, l'impression de relief de la tête de la Vierge ainsi que les membres fins et nerveux de

Jean Mone

Metz vers 1485/90-1548/49 Malines

l'enfant. La première date de 1589, la seconde d'un peu plus tard.[1] Après son voyage en Flandre de 1590-1591, Mijtens semble accorder une attention plus importante à la part émotive. Cette nouvelle attitude lui permet d'atteindre, aux environs de 1594, une grande intensité dans les deux retables qu'il peint pour l'église de San Bernardino à l'Aquila.[2] La composition gravée y est en effet enrichie et animée par la description de la relation entre mère et enfant ainsi que celle du lien psychologique qu'exprime le regard. Le sujet et la sentimentalité contenue des visages permettent d'imaginer que Mijtens a peut-être réalisé des œuvres de dévotion domestique analogues à la *Vierge avec enfant, sainte Anne et des anges* de Dirck Hendricksz (cat. 122). A l'heure actuelle, il n'est cependant pas possible de préciser jusqu'à quel point s'est opérée la diffusion de ce genre de peintures en Italie ou à Naples, où les deux artistes ont longuement séjourné. Des gravures comme celle-ci jouaient probablement un plus grand rôle dans la circulation des modèles iconographiques.

Dans la gravure exposée, les effets de lumière, soulignés par le burin raffiné de Sadeler, contribuent à mettre en évidence la richesse du drapé. Ils permettent également au groupe de personnages d'émerger avec élégance du fond obscur. Le caractère recherché des résultats obtenus uniquement par l'usage du clair-obscur vient confirmer le nom de Mijtens pour un dessin représentant une *Sainte lisant* attribué à Van Winghe (Amsterdam, Rijksmuseum), mais pour lequel Boon avait également envisagé l'attribution à Mijtens.[3] Le personnage est éclairé par une bougie, ses bras et mains s'avancent de manière illusoire à partir d'un cadre rond en marbre qui projette une ombre réaliste. Les plis du drapé sont très étudiés, surtout la coiffure compliquée de la tête. Le dessin semble s'insérer dans le cadre des expériences sur la lumière et sur les matières qui ont rapidement amené Mijtens à une création originale comme celle de sa *Flagellation* de Stockholm (voir cat. 137).

MRN

1 De Castris 1991, p. 88, repr. aux pp. 86 et 90.
2 De Castris 1991, repr. p. 91, repr. en couleur p. 51.
3 Sainte Marie Madeleine ou Sainte Agathe, plume et encre brune, 370 × 304 mm, inv. n° 65:301; Boon 1978, I, pp. 180-181, n° 490; II, p. 186, n° 490.

Originaire de Metz (Lorraine), le sculpteur est mentionné pour la première fois à Aix-en-Provence en 1512-1513 ("Magister J. Monne alias de Mes") où il travaille pour la cathédrale. Il gagne ensuite l'Italie, à moins qu'il n'y retourne. Il passe certainement par Florence et Rome. Il séjourne probablement à Naples où il rencontre Bartolomé Ordóñez, sculpteur originaire de Burgos. J. Mone suit ce dernier à Barcelone (1516) et compte parmi ses collaborateurs, notamment pour compléter les stalles et exécuter le *trascoro* de la cathédrale. En 1520, Mone s'installe à Anvers où, l'année suivante, Dürer rencontrera à deux reprises le sculpteur et note, dans son Journal de voyage: "J'ai fait le portrait à la craie noire de Maître Jean [Mone], le bon marbrier qui ressemble à Christophe Coler [bourgmestre de Nuremberg]. Il a étudié en Italie et il est de Metz [...]. Et donné aussi à Maître Jean, le sculpteur français une série complète [de gravures]; il a offert à ma femme 6 petits flacons d'eau de rose; ils sont très richement faits". En 1522, Charles Quint lui confie la décoration de la chapelle du palais de Bruxelles. En 1523-1524, le sculpteur s'installera définitivement à Malines. Il y est incité par la ville qui le dédommage pour son déménagement et lui allouera une pension jusqu'à sa mort. A diverses reprises, Jean Mone travaillera pour l'empereur et pour la ville de Bruges (1529-1530, 1533, 1534-1535, 1544). On lui doit plusieurs monuments funéraires importants dont celui du cardinal Guillaume de Croy (1499-1521) à Enghien. Mone sculptera plusieurs retables en albâtre dont ceux de l'église de Hal, signé ("Iehan Mone maistre artiste de lempereur ai faict cest dit retable") et daté (1533), et de la cathédrale de Bruxelles, provenant de la chapelle du palais (1538). Jean Mone travaille la plupart du temps pour la cour et le milieu de celle-ci. Dès avant 1533, il est maître-artiste de l'empereur. Par ses œuvres, il contribue à la pénétration de la Renaissance dans la sculpture des anciens Pays-Bas; il innove, notamment dans la sculpture funéraire ainsi que dans sa conception des retables, alors que les ateliers anversois demeurent fidèles à la tradition. Il puise dans le Quattrocento italien. La conception du monument funéraire du cardinal de Croy témoigne assurément de son passage à Rome puisque référence y est faite au monument funéraire du cardinal Ascanio Sforza en l'église Santa Maria del Popolo à Rome (commencé en 1505). Son souci

de précision et de finesse dans les motifs décoratifs peut avoir été influencé par des réalisations de Tommaso Malvito, comme le *succorpo* de saint Janvier en la cathédrale de Naples (1503-1505). A Naples encore, des œuvres d'Antonio Rossellino et de Benedetto da Maiano ont pu l'influencer tandis qu'il a été aussi marqué par sa collaboration avec le castillan Ordóñez. Avec ses contemporains Conrad Meyt de Worms et Daniel Mauch d'Ulm, donnant une autre vision de la Renaissance, Jean Mone est le sculpteur le plus original de cette période dans les anciens Pays-Bas.

RD

BIBLIOGRAPHIE Roggen 1953; Duverger, Onghena & Van Daalen 1953.

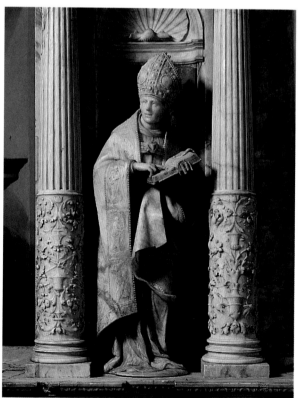

139

Jean Mone
139 Saint Augustin

Albâtre, 102 cm
Enghien, église Saint-Pierre du couvent des Capucins

BIBLIOGRAPHIE Valvekens 1983 (avec bibliographie précédente).

Cette statue montre l'un des quatre Pères de l'Eglise – dont deux sont représentés assis – faisant partie du monument funéraire de Guillaume de Croy, évêque de Cambrai (1515), cardinal-archevêque de Tolède et primat d'Espagne (1517), décédé à Worms en 1521. Le monument funéraire a été réalisé entre 1524 et 1529 pour le chœur de l'église du couvent des Célestins à Heverlé, près de Louvain, sans doute à la demande de Marie de Hamal qui, pour la même église, avait déjà fait exécuter par Mone le monument funéraire de son mari Guillaume de Croy-Chièvres (1458-1521), oncle du cardinal, ainsi que le maître-autel. Restauré une première fois après 1600, sans doute par le sculpteur Robert Colijns de Nole, le monument funéraire a été mutilé au début du XIX siècle, puis démonté et entreposé dans le château des ducs d'Arenberg à Heverlé puis transféré au couvent des Capucins – fondation des ducs d'Arenberg – par le duc Prosper Louis d'Arenberg qui le fit restaurer par le sculpteur louvaniste Charles Geerts (1843-1845). Les sculptures perdues qui se trouvaient dans les deux compartiments superposés de l'arche centrale ont été remplacées par des peintures, reprenant en partie les mêmes thèmes, dues à Vincent Dromard de Givet. On sait que, dans la partie inférieure, le défunt était représenté en cardinal, gisant, la tête appuyée sur la main droite, l'autre tenant un livre. Le gisant reposait sur un sarcophage. Le programme iconographique est complété par les Evangélistes en relief, les armoiries du cardinal, la Résurrection des morts. Le monument funéraire était surmonté d'un Jugement dernier, rappelé par deux priants non originaux. Enfin, dans la frise du soubassement, on voit en relief Adam et Eve chassés du Paradis, des scènes allégoriques (Triomphe de la Mort, Fortune), deux *putti* tenant la plaque pour l'épitaphe. Les scènes figuratives sont complétées par une très riche décoration, anthologie, sculptée avec la plus grande finesse, des motifs décoratifs de la deuxième moitié du Quattrocento italien.

Par sa conception architectonique, sculpturale, décorative et iconographique, ce monument funéraire était le premier et le plus important monument funéraire

Hans Mont
(Jan de Mont)

Gand vers 1545-après 1585 Constantinople

italianisant des anciens Pays-Bas. Par son ordonnance, il témoigne de sa filiation à l'égard du monument funéraire du cardinal Ascanio Sforza en l'église Santa Maria del Popolo à Rome, réalisé par Andrea Sansovino (1505-1506).

La statue de saint Augustin témoigne bien de l'habileté du sculpteur et de sa fidélité à des conceptions plastiques du xvᵉ siècle par les reliefs très contrastés, comme on peut en voir dans le saint Jean-Baptiste de l'autel de la chapelle Terranova en l'église de Monteoliveto à Naples, dû à Benedetto da Maiano (1489). D'autre part, le souci de précision très raffinée apparaissant dans le décor de la mitre, dont on notera le perlé, les pierreries et les deux médaillons ornés de bustes, ainsi que dans toute la décoration figurative ou non de l'orfroi de la chape, est bien dans l'esprit du gothique tardif, même si le vocabulaire formel est Renaissance. Ces parties de la statue pourraient révéler l'influence de Bartolomé Ordóñez. Le rendu du perlé, en particulier, est bien dans une tradition de la sculpture castillane.

RD

Nous connaissons fort peu de choses sur Hans Mont. Une signature ainsi qu'une inscription de commémoration de Bartholomeus Spranger nous apprennent qu'il est originaire de Gand. Karel van Mander, qui le connaissait personnellement, disait de lui qu'il était l'élève de Giambologna qui travaillait à Rome et qui, en 1575, le fit entrer au service de l'Empereur Maximilien II à Vienne avec Bartholomeus Spranger. Il y travailla d'abord comme stucateur du château impérial de Neugebäude près de Vienne, puis il travailla à l'arc de triomphe destiné à la Joyeuse entrée de Rodolphe II en 1576. Hans Mont resta au service de l'empereur et se rendit à Prague. Dans un premier temps, il ne reçut aucune commande et partit. Ulrich Krafft, négociant à Ulm, fit sa connaissance en 1582 lors d'un voyage en Italie et le retrouva en 1584 à Ulm où il travaillait comme architecte. Il fait état d'une blessure à l'œil, survenue au Jeu de Paume à Prague, qui l'empêcha de poursuivre sa carrière de peintre et d'architecte. Selon Van Mander il termina sa vie en Turquie. En 1607, Spranger exécuta un tableau sur base d'une composition perdue de l'artiste: une allégorie de la Fidélité qu'il vouait à son ami disparu. Seuls deux dessins avec inscriptions sont authentifiés comme les siens. Quelques sculptures en bronze et en albâtre ainsi que des ouvrages en stuc au château de Bucovice lui ont été attribués, de même qu'un dessin à Budapest (Gerszi). Une autre feuille à Amsterdam identifiée par Fučiková est plus convaincant comme étant une œuvre mûre de l'artiste qu'une feuille monogrammée *HM* récemment publiée par An Zwollo.

KO

BIBLIOGRAPHIE Van Mander 1604 (éd. Floerke 1906), II, pp. 149-153; Hassler 1861, p. 388; Larsson 1967; Fučiková 1979, p. 490; L.O. Larsson, in [Cat. exp.] Essen-Vienne 1988, I, pp. 130-131, 165-166, 168, nᵒˢ 72-74; T. Gerszi, in [Cat. exp.] Essen-Vienne 1988, I, pp. 309, 372-373, nᵒˢ 232-233; Zwollo 1992, pp. 43-44.

Hans Mont
140 Cinq figures marchant

140

Pinceau en brun, lavis brun, rehaussé de blanc sur esquisse à la craie
sur papier bleu; 165 × 156 mm
Signé en bas à droite: *Hans Mont / van ghent*
Collection privée

BIBLIOGRAPHIE Van Regteren Altena 1939, p. 160, fig. 6; Larsson
1967, pp. 7-8; Fučiková 1986, p. 18, fig. 11; Gerszi 1987; T. Gerszi, in
[Cat. exp.] Essen-Vienne 1988, I, p. 372, n° 232.

EXPOSITIONS Amsterdam 1955, n° 233; Rotterdam-Paris-Bruxelles
1977, n° 90; Stuttgart 1979-1980, n° B13; Essen-Vienne 1988, n° 232.

Ce croquis montre cinq personnages qui apparaissent
comme spectateurs d'un événement important. C'est une
représentation courante durant la Haute-Renaissance et le
premier maniérisme dans les reliefs ou dans les reliefs
peints. La technique rappelle celle des peintres vénitiens et
le style est tellement semblable à celui d'Andrea Schiavone
que c'est avec la plus grande prudence que deux dessins du
Louvre du même auteur ont été attribués avec quelque
réserve à cet artiste.[1] Pour cette attribution, Richardson
pense aussi à la famille d'artistes de Vérone, les del Moro.

Ces deux feuilles du Louvre pour l'attribution desquelles
Jan de Mont n'avait pas encore été évoqué, sont très
proches d'un dessin de Budapest, attribué par Teréz Gerszi
à Jan de Mont.[2] Le style de Schiavone et d'autres artistes
de la Vénétie a été pratiqué par d'autres Hollandais comme
Dirck Barendsz, Lambert Sustris, Anthonie Blocklandt et
parfois aussi par le jeune Bartholomeus Spranger. Il semble
qu'après une formation à Anvers dans l'entourage de Frans
Floris où le *chiaroscuro* était également très apprécié, Jan de
Mont se rend à Florence et à Rome en passant par Venise.
Un dessin à la plume et au lavis, conservé aux Offices,
porte l'ancienne inscription *Gni Mōt Fiammingo*[3] et
évoque Venise et le cercle de Tintoretto. Les modèles
directs de ce dessin sont romains. Il a repris des éléments
de clair-obscur de Ugo da Carpi d'après Raphaël, comme
l'a déjà fait remarquer justement Teréz Gerszi. Les
personnages, les attitudes et les gestes ainsi que les parties
de vêtements peuvent être dérivés de *La mort d'Ananias*.[4]
Les petites têtes et l'élégance du mouvement viennent
pourtant de Parmigianino. Avec Spranger, Mont a perpétué
dans le Nord la combinaison en vogue à Rome dans les
années soixante-dix: un cadre en stuc avec des personnages
et des fresques. Il est possible qu'il ait eu une influence sur
Spranger en lui transmettant le style de son maître
Giambologna qui a influencé le travail de Spranger à
Prague. Ce dessin ne révèle toutefois pas d'apprentissage de
l'artiste auprès du maître florentin.

KO

1 Richardson 1980, n° 195, fig. 179.
2 Gerszi 1987; T. Gerszi, in [Cat. exp.] Essen-Vienne 1988, I, pp. 373-
374, n° 233.
3 [Cat. exp.] Florence 1964, n° 36.
4 Bartsch, XII, 77, 25.

Girolamo Muziano

Acquafredda (Brescia) 1532-1592 Rome

Après un apprentissage à Padoue auprès de Domenico Campagnola et de Lambert Sustris et un séjour de quelques années à Venise, Muziano se rend à Rome en 1549. Son talent pour les paysages lui vaut, selon Baglione, le surnom de "il giovan de' paesi". Muziano connaît à Rome un grand succès. Il peint de nombreux retables et fresques dans les églises et les villas de la Ville éternelle et de ses environs. Sous le pape Grégoire XIII, il est nommé 'sopraintendente delle opere'. Il crée des mosaïques pour la Chapelle Grégorienne de Saint-Pierre, et la décoration de la voûte de la Galerie des cartes géographiques, au Vatican, est exécutée sous sa direction. Là, comme ailleurs, il est assisté par Cesare Nebbia. Au cours des dix dernières années de sa vie, son œuvre religieux est, y compris dans la forme, en concordance avec les idées de la Contre-Réforme.

Si Muziano fut fort influencé par Sustris lorsqu'il était son élève, son propre rayonnement sur les artistes flamands et hollandais fut tout aussi important. Ses personnages influencent des peintres tels que Maarten de Vos et Hendrick van den Broeck. Les dessins de Pieter Bruegel et de Cornelis Cort sont marqués par ses paysages. Grande fut l'influence de la série de gravures de Cort publiée en 1573-1575 d'après des gravures de Muziano, à laquelle le pape Grégoire XIII accorda le *privilegium* et qui représente des paysages avec des ermites et des saints pénitents. Cette influence se manifeste entre autres dans les réalisations de Goltzius, que Muziano avait rencontré à Rome peu avant sa mort, mais aussi dans l'œuvre de Paul Bril, et, parmi les Italiens, dans celui d'Antonio Tempesta.

BWM

BIBLIOGRAPHIE Van Mander 1604, *passim*; Gere & Pouncey 1983, pp. 129-130; A. Coliva in Briganti 1988, II, p. 779.

Girolamo Muziano
141 Saint Antoine prêchant aux poissons

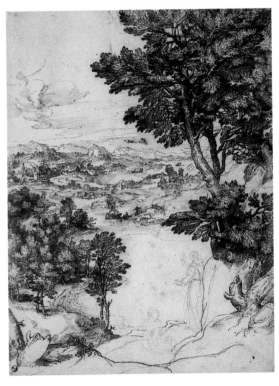

141

Plume et encre brune, pierre noire; 490 × 367 mm
Au verso, d'une écriture ancienne à la plume et l'encre brune: *muziano*, et à la sanguine: *106*
Florence, Galleria degli Uffizi, Gabinetto Disegni e Stampe, inv. n° 522 P

PROVENANCE Collections Médicis.

BIBLIOGRAPHIE Da Como 1930, pp. 33, 53, 153, 160, 208; Gere 1971, p. 83, pl. XV; F. Viatte, in [Cat. exp.] Rome 1972-1973, p. 85, sous le n° 56; Chiarini 1972, p. XVIII; Chiarini 1973, pp. 13-14, n° I, repr.; Byam Shaw 1988, p. 141, sous le n° 141.

Comme le numéro suivant, ce dessin appartient à un important groupe de dessins à la plume de Muziano, conservés aux Offices et représentant des paysages perdus et désertiques avec des falaises escarpées, des chutes d'eau, des rivières, de petits ruisseaux et des vues lointaines.[1] Au sein du groupe, ce dessin est le seul qui présente des personnages esquissés seulement à la pierre noire, en contraste avec le paysage dessiné à la plume sur des traces de pierre noire. En outre, la feuille est sensiblement plus grande que la plupart des autres, qui au verso portent,

Girolamo Muziano
142 Paysage de montagne

comme celle-ci, l'inscription *muziano*, tracée à la plume par la même main du XVII^e siècle. Dans sa liste des dessins de la collection du cardinal Léopold de Médicis, établie en 1673, Baldinucci mentionne 36 feuilles de Muziano.[2] Etant donné la numérotation peu élevée de l'inventaire, qui suggère une possession ancienne des Médicis, ces feuilles comprennent probablement le groupe de paysages des Offices.

Les sources des paysages de Muziano se retrouvent surtout dans les traditions paysagistes des écoles de Venise et de Padoue au cours des années quarante: notamment les tableaux et estampes de Titien, les dessins de Domenico Campagnola et les tableaux de cabinet et fresques du peintre amstellodamois Lambert Sustris. Plus particulièrement, un des paysages de rivière de Sustris dans la Sala del putto de la Villa de' Vescovi à Luvigliano, près de Padoue, qui date du début de la cinquième décennie, possède dans sa construction générale et dans l'usage des détails de la composition, beaucoup de points communs avec le dessin de Muziano.[3]

Comme l'indique Van Mander, Muziano donnait à ses paysages "une manière puissante, solide et merveilleuse, différente de celle des Néerlandais, chose rarement vue chez les autres Italiens".[4]

Par son format, son sujet et sa mise en page, notre paysage est très proche des paysages verticaux dessinés par Muziano, représentant des ermites et des saints pénitents, que Cornelis Cort avait gravés à Rome en 1568 et 1573-1575, gravures qui exercèrent une profonde influence.[5] Les ermites et les saints de Muziano, représentés dans le désert, sont considérés comme caractéristiques, du point de vue thématique et formel, de l'art et de la spiritualité de la Contre-Réforme romaine.

BWM

142

1 Inv. n° 503 P - 522 P. Voir aussi Da Como 1930, pp. 33, 153, 161-162; Chiarini 1972, p. XVIII, fig. I, et la bibliographie mentionnée ci-dessus.
2 Baldinucci, éd. Barocchi, VI, 1875, p. 195.
3 Voir pour les fresques Meijer 1991B, p. 63, fig. couleurs p. 120.
4 Van Mander 1604, fol. 192v.
5 Voir par exemple Bierens de Haan 1948, pp. 121-130, 137, n° 113-119, 129, repr.; Byam Shaw 1988, loc. cit.; voir aussi cat. 73.

Plume et encre brune sur des traces de pierre noire; 316 × 212 mm
Dans l'angle supérieur droit, à la craie bleue: *509*
Au verso, au centre, à la plume et l'encre brune, d'une écriture du XVII^e siècle: *muziano*
Florence, Galleria degli Uffizi, Gabinetto Disegni e Stampe, inv. n° 509 P

PROVENANCE Collections Médicis

BIBLIOGRAPHIE (pour toute la série) Da Como 1930, pp. 33, 53, 153, 160, 208; Gere 1971, p. 83, sous pl. XV; F. Viatte, in [Cat. exp.] Rome 1972-1973, p. 85, sous n° 56; Chiarini 1972, p. XVIII; Chiarini 1973, pp. 13-14, sous n° 1; Byam Shaw 1988, p. 141, sous n° 141.

Voir cat. 141

Willem I van Nieulandt
(Guglielmo Terranova)

Anvers vers 1560-1626 Rome

A partir de 1596 au plus tard, «Guglielmo del quondam Guglielmo Terranova pittore» habita à Rome, Via Paolina, aujourd'hui Via del Babuino. A cette époque, il était un maître indépendant. En 1601 il hébergea quatre assistants, dont Abraham Janssens, et en 1602 également son neveu Willem I van Nieulandt. En 1604, le maître devient membre de l'Accademia di San Luca. Il est également en contact avec d'autres peintres des Pays-Bas résidant à Rome, comme Jacob Francaert, qui habite cinq maisons plus loin et pour lequel Van Nieulandt témoigne dans une affaire judiciaire en 1608, en compagnie de l'éditeur d'estampes Nicolaes van Aelst.

Deux ans plus tard, la confrérie de Santa Maria in Campo Santo lui demande, ainsi qu'à Frans van de Kasteele et Jacob de Haas, un devis pour une nouvelle bannière de procession. Dans son testament, établi le 26 mars 1626, Willem van Nieulandt lègue aux frères de l'église paroissiale de son quartier pour leur réfectoire un tableau représentant *Le Christ aux Outrages*. Son valet Stefano Lothier hérite des tableaux conservés dans la maison. Van Nieulandt meurt cinq jours plus tard et est enterré à San Lorenzo in Lucina.

Il n'existe aucune œuvre documentée de l'artiste. Son *Christ aux Outrages*, le seul tableau, malheureusement à présent disparu, connu par des documents et certainement de sa main, ainsi que le devis pour la bannière de procession, l'indiquent comme un peintre de scènes religieuses mais ne permettent pas de savoir s'il a jamais peint des paysages. Ce n'est toutefois pas exclu.

BWM

BIBLIOGRAPHIE Bertolotti 1880, pp. 77, 378; Hoogewerff 1961, pp. 58-61.

Willem I van Nieulandt
143 Paysage avec village de montagne, moulin et personnages

143

Plume et encre brune, lavis gris; 173 × 235 mm
Signé et daté en bas à gauche, à la plume et encre brune: GILLIAM NIEVLANDT *1605*
Berlin, Staatliche Museen zu Berlin, Kupferstichkabinett, Sammlung der Zeichnungen und Druckgraphik, inv. n° KdZ 3134

BIBLIOGRAPHIE Bock & Rosenberg 1930, I, p. 201; II, pl. 133; Bernt 1957-1958, II, n° 445, repr.; Schulz 1974, p. 61, n° 33; Boon 1992, I, p. 276, repr.

Boon regroupe cette feuille, à juste titre, avec deux autres dessins à la plume: le *Paysage de montagne avec un petit temple* qui ressemble au temple de Vesta à Tivoli, conservé dans la collection Victor de Stuers à Vorden, signé comme celui de Berlin et portant la même date,[1] et un autre dessin conservé à Amsterdam, représentant une *Vue de rivière avec maisons dans la montagne et personnages sur un chemin*.[2] Non sans raison, Boon attribue ces feuilles à Willem I van Nieulandt plutôt qu'à son neveu. Elles sont en effet différentes des autres dessins portant la signature *Nieulandt*.[3]

Les dessins sont très achevés; le sentiment de la nature et les formes, qui se manifestent dans le paysage et dans la végétation, comme dans les branches nues et cassées, les souches et les racines quelque peu tourmentées, font songer dans une certaine mesure à Roelandt Savery, à qui le dessin d'Amsterdam était autrefois attribué. Le style est aussi moins sec et plus convaincant que celui des dessins de Willem II van Nieulandt.

A notre connaissance, Savery (1578-1639) n'alla jamais à Rome. Il habita Courtrai jusqu'en 1578, ensuite Bruges et Haarlem, et s'installa à Amsterdam en 1591. Avant le départ de Savery pour Prague en 1603 ou 1604, Willem II van Nieulandt a pu le rencontrer à Amsterdam, où Savery revint brièvement en 1614-1615, pour retourner à Prague avant de s'établir à Amsterdam et enfin à Utrecht.[4] On ne sait pas où et quand Willem I van Nieulandt, dont on trouve la trace à Rome entre 1594 et 1626, aurait pu voir des œuvres de Savery. Par ailleurs, il est possible que les éléments de son style évoquant Savery ne découlent pas d'une rencontre directe avec l'œuvre de ce peintre. En effet, sa conception de la nature n'est pas trop éloignée des œuvres post-romaines de Frederick van Valckenborgh, tel le *Paysage de montagne* du Rijksmuseum, peint sur cuivre en 1605.[5]

L'organisation spatiale du paysage de ce dessin et de celui d'Amsterdam montre un premier plan plus ou moins triangulaire, avec d'un côté une souche et de l'autre un arbre, ou des rochers montant jusqu'à la marge supérieure; un second plan dont les éléments masquent d'un côté, à un niveau un peu plus bas, la vue vers l'arrière, et de l'autre offrent une large vue vers le lointain. Cette composition, ainsi que certains éléments comme l'arbre de gauche dans le dessin d'Amsterdam, remontent à Paul Bril. Si ce dessin, comme il est vraisemblable, est bien de la main de Willem I van Nieulandt, cela signifie que celui-ci a été influencé comme son neveu, mais dans une moindre mesure, par Paul Bril.

La manière un peu fragmentaire de rendre les rochers et les formes de la végétation, les petits personnages et l'architecture du dessin de Berlin et des deux autres feuilles de ce groupe offrent quelques analogies avec une *Crucifixion* sur cuivre du Louvre, semblable à une composition auparavant peinte par Marcello Venusti d'après un dessin de Michel-Ange.[6] On peut se demander si le tableau du Louvre, attribué pour le moment à l'école flamande de la fin du XVIe siècle, ne pourrait pas être de la même main que les dessins, celle donc de Willem I van Nieulandt.

BWM

1 Hannema de Steurs 1961, n° 106, repr. (comme W. II van Nieulandt). Plume et gouache blanche, lavis gris et bleu, 171 × 128,5 mm; signé et daté *G van Nieulandt 1605*.
2 Rijksprentenkabinet, inv. n° 1919:56, autrefois attribué à R. Savery. Vente, Amsterdam (Frederick Muller & Cie), 29 avril 1919 suiv., n° 0.695, fig. 3 (comme R. Savery).
3 On peut se demander si un troisième dessin, une *Vue d'un couloir dans le Colisée* appartenant à la Fondation Custodia, se rattache vraiment à ce groupe, comme le pense Boon 1992, I, pp. 275-276, n° 133, repr.
4 M.J. Bok, in [Cat. exp.] Amsterdam 1993, p. 315.
5 Franz 1968-1969, p. 30, fig. 6.
6 Inv. n° 20278; 41 × 39 cm. Brejon de Lavergnée & Thibaut 1981, p. 250.

Willem II (Adriaensz) van Nieulandt

Anvers vers 1584-1635 Amsterdam

Willem II (Adriaensz) van Nieulandt
144 Vue de la Piazza del Popolo

En 1602, Willem van Nieulandt, âgé de dix-huit ans, habite à Rome chez son oncle Willem I van Nieulandt, Via Paolina, «vers la Margutta», en compagnie des peintres Abraham Janssens, Justus de Mol et de l'apprenti Gillis Liebart.

Selon Van Mander, le jeune Van Nieulandt avait été pendant un an l'élève de Paul Bril. En 1604, à l'âge de 22 ans, il habitait Amsterdam et avait «adopté très naturellement la manière de son Maître». En 1605, il revient dans sa ville natale. Il passe les six dernières années de sa vie à nouveau à Amsterdam.

De ses années romaines, nous ne connaissons encore que quelques dessins. Pour reconstituer son œuvre et le définir par rapport à celui de son oncle à Rome, il convient de partir des œuvres signées du même nom mais datées après la mort de son oncle, et qui ne peuvent donc pas être attribuées à celui-ci. Un certain nombre d'estampes isolées et de séries de gravures représentant des vues de Rome portent le nom de Willem van Nieulandt, dessinateur et éditeur à Anvers. Il s'agit du jeune Willem II van Nieulandt, qui résidait alors dans cette ville. Une partie de ces gravures se réfère à des dessins de Matthijs Bril[1] et de Paul Bril.[2] Il est plus difficile de déterminer qui est l'auteur des dessins originaux dont s'inspirent les autres gravures. Après son retour dans le Nord, le peintre a également réalisé de nombreux tableaux de vues de Rome et de paysages de ruines antiques inspirés par Paul Bril.

BWM

1 Hollstein, XIV, p. 163, nos 6-8.
2 Hollstein, XIV, p. 166, nos 76-III.

BIBLIOGRAPHIE Van Mander 1604, fol. 292r.; Hoogewerff 1961, pp. 59-66.

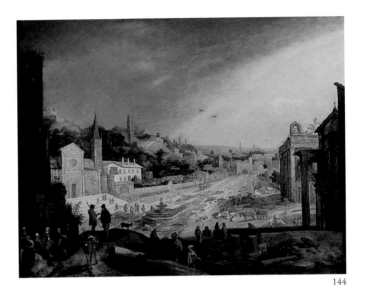

144

Huile sur bois, 51 × 67 cm
Signé et daté: *G.V. NIEULANT 1611*
Anvers, Koninklijk Museum voor Schone Kunsten, inv. n° 440

BIBLIOGRAPHIE Hoogewerff 1911, p. 59; Catalogue Anvers 1958, p. 171, nos 10-11; A. Blankert, in [Cat. exp.] Utrecht 1978, p. 58, n° 8; Bodart 1970, p. 267, fig. 127; Salerno 1976-1980, II, p. 56, pl. 14; Salerno 1991, p. 19, n° 6.

Le tableau est caractéristique de la production de Van Nieulandt, qui a fortement subi la fascination des ruines romaines, au point d'en faire le thème principal de toute sa production (non seulement en peinture, mais aussi en gravure, technique dans laquelle ses œuvres ont connu une diffusion remarquable). L'artiste s'inspire des dessins de Paul Bril de la fin du siècle si bien que, dans le passé, ses œuvres ont été attribuées au plus connu des peintres flamands de l'époque à Rome. Les compositions de Nieulandt ont été établies en localisant dans les ruines romaines les éléments verticalisants de la tradition du paysage à la fin du XVIe siècle, que ce soient des colonnes ou, comme dans ce tableau, des parties de temples. A côté de ces coulisses perspectives, il place, grâce à la connaissance de l'œuvre de Bril, des arrière-plans ouverts sur des horizons vastes et très bas. Van Nieulandt utilise ce schéma, conçu comme une formule, dans de nombreuses œuvres. Dans ce tableau comme dans d'autres, il est possible que l'artiste ait subi l'influence de Sebastiaan

Vrancx, qui représente des ruines romaines enrichies de petits personnages dans quelques-unes de ses œuvres de jeunesse (voir cat. 236). Pour ce qui est de la reproduction des ruines, Van Nieulandt a recours tantôt à des dessins d'après nature, tantôt à des dessins réalisés après son retour au pays.

Dans cette peinture se reconnaissent des monuments romains dont l'église de Santa Maria del Popolo, reprise peut-être à un petit cuivre représentant *Piazza del Popolo con l'obelisco* apparu sur le marché romain en 1968 et attribué à ce maître par Bodart. L'église est le monument décrit avec le plus de vraisemblance. Le cadre de la place ne correspond cependant pas à la réalité: au fond se dresse un arc que l'on peut identifier, semble-t-il, avec celui de Septime Sévère et, sur la droite, sont représentés des temples semblables à ceux d'Antonin et Faustine et de Romulus, qui se trouvent en réalité sur le forum. Van Nieulandt opère souvent un assemblage de ruines différentes pour conférer de la noblesse aux arrière-plans de ses œuvres et obtenir une représentation apparemment exacte. Ce procédé répond bien à la valeur essentiellement illustrative que l'on attribuait aux premières *vedute*.

Comment, alors qu'il est resté à Rome pour une période aussi brève, a-t-il pu acquérir une si grande quantité de matériel: telle est une des questions débattues depuis longtemps, au même titre que celle de ses rapports avec son oncle et celle de l'attribution d'une grande quantité de dessins. Plusieurs hypothèses ont été émises: le recours aux dessins de Matthijs Bril, envoyés de Rome peut-être par son oncle lui-même, ou l'utilisation des séries de gravures éditées par Lafrery ou par Nicolaes van Aelst.

MRN

Willem II (Adriaensz) van Nieulandt
145 Vue sur la Trinité-des-Monts

145

Plume et encre brune, lavis bleu et gris-brun; 312 × 461 mm; appliqué sur support
En bas à gauche, de la même encre brune: *In Roma adi 10 november 1603 monte de la trenita*
Cambridge, Fitzwilliam Museum, inv. n° PD 516-1963

PROVENANCE Sir Bruce et Lady Ingram, don au musée en 1963.

BIBLIOGRAPHIE Van Hasselt 1961, n° 66, repr., Bodart 1970, I, pp. 257-258; Andrews 1985, I, p. 15, sous le n° D.1010; Boon 1992, I, p. 277, n. 11.

Le dessin montre l'église de la Trinité-des-Monts, vue depuis la Via Margutta. Nieulandt n'habitait pas loin de là, dans la maison de son oncle, Via Paolina, aujourd'hui Via del Babuino, à l'angle de la Piazza di Spagna. Le dessin est orienté dans la même direction qu'une estampe un peu plus grande, qui porte les inscriptions *Prospectus montis trinitatis in Romae* et *Antuerpis apud Petrus de Jode*. Elle ne mentionne à vrai dire aucun nom d'artiste, mais a été attribuée, entre autres par Hollstein, à Willem II van Nieulandt, probablement sur la base d'analogies avec d'autres gravures de celui-ci.[1]

Le dessinateur qui figure dans le coin en bas à gauche du dessin est placé un peu plus à droite sur l'estampe. Au premier plan, sur la gauche de celle-ci, ont été ajoutés quelques petits personnages. Ces différences ainsi que d'autres de moindre importance indiquent que le dessin n'est pas une copie d'après la gravure, comme l'avait supposé Boon.

Il existe au moins deux autres dessins à la plume portant

une inscription analogue, de la même main que celle du dessin figurant à l'exposition: à Oxford, une *Vue sur les ruines des thermes de Caracalla*, portant l'inscription *29 septembre 1602* (ou *1603*), et également dessinée par Van Nieulandt[2]; et une *Vue de Monte Cavallo*, aux Offices, avec l'inscription *il Monte cavael In Roma/al 6 ottober 1602* (ou *1603*), qui pourrait peut-être être une copie de Van Nieulandt d'après Paul Bril.[3] Le Louvre possède de plus un *Paysage italien avec des édifices* de la même main que le dessin exposé, paysage que M. Schapelhouman a mis en rapport avec le dessin de Cambridge.[4] Il faut peut-être aussi ajouter à ce groupe une *Vue de Tivoli*, qui se trouve à Edimbourg et qui porte l'inscription *Ao 1600*. Andrews a également établi une relation entre ce dessin et celui de Cambridge, et pensait que les deux œuvres pouvaient être attribuées à Willem I van Nieulandt. En fait, elles sont de la main de son jeune neveu.[5] Les inscriptions des dessins de Cambridge et de Florence indiquent qu'ils ont été exécutés à Rome, ce qui doit aussi être le cas du dessin d'Oxford; en revanche, ceux du Louvre et d'Edimbourg ont dû être faits dans les environs de Rome, à moins qu'il n'aient été réalisés en atelier.

La facture du dessin rappelle un peu celle de Gerard I Terborch, lequel se trouvait à Rome quelques années plus tard, mais les édifices et la végétation sont rendus de manière plus sèche et peut-être moins poétique; les détails architectoniques du second plan sont plus minutieux, assez plats et linéaires. Un autre argument en faveur de l'attribution à Willem II van Nieulandt est que ce style semble l'équivalent dessiné de celui qu'il applique en peinture à ses vues de villes, comme le tableau signé d'Anvers (cat. 144), présent dans cette exposition. Ce dernier ne peut pas être attribué à Willem I van Nieulandt, car son style est identique à celui de trois tableaux qui se trouvent à Budapest, à Pommersfelden et dans une galerie d'art de La Haye et qui, ainsi que l'indiquent les dates de 1628 et de 1629, ont été réalisés après le décès de Willem I van Nieulandt en 1626.[6] En outre, des documents prouvent de manière certaine la présence à Rome du jeune neveu en 1602, et seulement en 1604 à Amsterdam, de sorte qu'en 1603 il a pu se trouver dans la Ville éternelle.

D'autre part, il faut remarquer que la plupart de ces dessins, du point de vue stylistique, ont moins d'éléments en commun avec Paul Bril que les œuvres plus tardives de Willem II van Nieulandt, exécutées alors que celui-ci devait être à Rome l'élève de Bril.

Egger a repris dans ses *Römische Veduten* un dessin, alors considéré comme anonyme par la galerie Rappaport, qui est une copie d'après l'estampe mentionnée ci-dessus.[7]

BWM

1 Bodart 1970, II, fig. 17, pour l'exemplaire conservé à la Bibliothèque Royale de Bruxelles. Dans Hollstein, XIV, p. 166, n° 112, repr., figure un exemplaire conservé à Amsterdam qui porte seulement l'inscription *Prospectus montis*.
2 Oxford, Ashmolean Museum, inv. n° 28*. Pierre noire et encre brune, lavis à la sanguine, vert, jaune, bleu et gris; 208 × 275 mm. Parker 1938, cat. n° 28* (comme P. Bril?). Au verso l'inscription *termi Antoniane*.
3 Plume, lavis brun et bleu; 251 × 419 mm; inv. n° 651 P. Egger 1911-1931, II, p. 35, fig. 83; Kloek 1975, n° 705 (comme Van Nieulandt). Comme le remarque Egger, le dessin de Florence est de moins belle qualité que celui de la Christ Church Library à Oxford. Il s'agit de la même scène mais les personnages diffèrent en partie (Egger, 1911-1931, II, p. 35, fig. 82). Selon Egger, les deux dessins seraient des copies d'après un original aujourd'hui perdu. Je ne connais celui d'Oxford qu'en photographie.
4 Starcky 1988, p. 129, n° 175, repr., comme entourage de Willem I van Nieulandt, plume et encre brune, lavis brun et gris bleu; 280 × 403 mm. En bas à droite, à la plume et encre noire, *Salmona* ou *Palmone*.
5 Edimbourg, National Gallery of Scotland, inv. n° D.1010: *Vue de Tivoli*, plume et encre brune, lavis brun et bleu; 267 × 420 mm. Andrews 1985A, I, p. 15; II, fig. 100 (comme attribué à Jan I Brueghel).
6 Pour ces trois tableaux, voir Hoogewerff 1961, p. 60, fig. 2. Pour une reproduction du tableau de Budapest, Gerszi 1970, n° 36, repr.
7 Egger 1911-1931, II, n° 124; sur cette base, également mentionné par Hollstein, XIV, p. 166 sous le n° 112.

Lambert van Noort
Amersfoort vers 1520-1570/71 Anvers

Lambert van Noort
146 David et Abigaïl

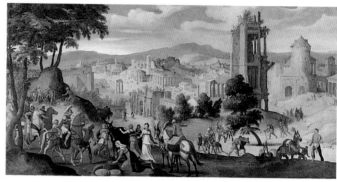

146

Huile sur toile, 104 × 202 cm
Signé et daté sur le rocher du premier plan à droite, L.VA.N. / .1557.3
(le V et le A entrelacés)
Bâle, Öffentliche Kunstsammlung, Amerbach Kabinett, inv. n° 462

PROVENANCE Mentionné pour la première fois en 1586 dans
l'inventaire de Basilius Amerbach (1534-1591), juriste à Bâle; depuis
1662 dans la Öffentliche Kunstsammlung, Bâle.

BIBLIOGRAPHIE Van Ruyven-Zeman 1990, pp.153-56, n° s.1;
Boerlin 1991, p.31, n° 53.

L'année de la naissance de Lambert van Noort n'est pas
connue avec précision. Depuis l'étude de Descamps, on la
situe vers 1520. Il a peut-être reçu sa première formation de
son père, Jaspar Willemsz, à Amersfoort. Son frère, Willem
Jaspersz van Noort, était peintre dans la ville voisine
d'Utrecht. Lambert aussi a dû y travailler un certain
temps, dans l'atelier de Jan van Scorel. Au cours de l'année
corporative 1549-50, il s'installe définitivement à Anvers.
Artiste aux multiples talents, il est peintre mais surtout
'inventeur', créant des projets pour des verres, des
tapisseries, de la ferronnerie d'art, des gravures et de
l'architecture. La seule preuve connue du voyage de Van
Noort en Italie est une œuvre signée qui ornait le maître-
autel de S.Maria di Mortara à Ferrare, et se trouve à
présent à l'Oratorio della S.Annunziata de la même ville.
La forme et le support du tableau, le thème de la *Vierge
donnant sa ceinture à saint Thomas*, et l'inhabituelle
signature latinisée du peintre, déjà bien établi, indiquent
une création italienne. L'influence italienne, notamment
celle de Raphaël, est très sensible et se manifeste dans le
style du personnage de la Vierge et dans la composition du
tableau, qui suit le modèle de la *Madone de Foligno*. En
tenant compte de sa présence bien documentée à Anvers et
des inscriptions sur la première feuille de la série
allégorique des *Douze Mois* à Poznan, autre œuvre de cette
époque, on peut situer le voyage de Van Noort en Italie
entre le 15 mars 1558 et la fin de 1559. Dans son œuvre
ultérieur, Van Noort a surtout tiré parti de la manière de
peindre l'architecture en perspective de Venise, qui place le
point de fuite en-dehors de l'axe central. Ce voyage a aussi
intensifié l'influence directe ou indirecte de Raphaël, que
Van Noort avait déjà ressentie lors de son apprentissage à
Utrecht; celle-ci ne se manifeste plus seulement dans la
reprise des motifs, mais également dans le style des
personnages et dans leur répartition harmonieuse dans
l'espace.

ZVRZ

BIBLIOGRAPHIE Descamps 1753-1764, I, p.121; Dacos 1980,
pp.175-177; Van Ruyven-Zeman 1990, pp.1-6; Van Ruyven-Zeman
1994.

Au premier plan, Abigaïl présente ses offrandes à David.
Elle parvient ainsi à l'amadouer, après le refus de Nabal de
fournir des vivres à ses soldats.[1] La ville biblique de Carmel
prend dans l'interprétation de van Noort la forme du
Forum Romain. Le rendu de la topographie démontre que
Van Noort ne connaissait pas encore Rome lui-même – sa
présence est attestée à Anvers en 1557. Alors que ses vues
urbaines basées sur ses propres observations sont d'une
remarquable précision, cette image du Forum est inexacte,
l'arrière-plan étant même inversé par rapport au premier
plan.[2] L'aspect des ruines antiques est basé sur les gravures
des *Praecipua Aliquot Romanae Antiquitatis* de Hieronymus
Cock, publiés en 1551.[3] Il enrichit encore l'ensemble de
villas romaines et de fermes emmurées, d'une forteresse,
d'une église gothique, et d'un château alpin. Ce dernier
motif, ainsi que la construction du tableau, avec à gauche
un bois et à droite une pente qui mène à un horizon
lointain, est emprunté à Jan van Scorel. Celui-ci a
également inspiré certains personnages, hommes et femmes
à la tête détournée, à la silhouette voûtée, avec des gestes
comme celui de l'ânier à droite. Jan van Scorel et ses élèves
Maarten van Heemskerck et Herman Posthumus avaient

Bernard van Orley

Bruxelles vers 1488-1540 Bruxelles

peint, dans les années 30, de tels panoramas à thème historique, avec des ruines, toujours en format horizontal. Ces œuvres naissent en Italie, probablement pour répondre à la demande de paysages de ruines.[4] Par la suite, ce genre a dû connaître un grand succès aux Pays-Bas également, si l'on en juge par une gravure de Cock publiée en 1554 d'après le *Paysage avec Balaam et son ânesse* et d'après le tableau bâlois de Van Noort. Ce dernier, avec ses petits personnages et son paysage panoramique en perspective aérienne, est une exception dans l'œuvre du peintre, dominé plus souvent par des personnages plus grands que nature. Van Noort avait subi une influence italienne dès avant son voyage, par le biais de gravures et de l'œuvre d'autres peintres revenus d'Italie. Du point de vue technique également, il s'efforce de suivre la tradition italienne.

ZVRZ

1 Samuel 25: 2-36
2 Des vues urbaines de Van Noort, seule celle d'Anvers est conservée (Hollstein, IX, p. 31, n° 69); celles de 's-Hertogenbosch et d'Amsterdam sont perdues.
3 Riggs 1977, n°s 1-25, surtout les feuillets H, O (tous deux en image inversée) et P. Voir aussi pour cette série cat. 61-62.
4 Comparer le *Paysage avec Tobie et l'Ange* de Scorel, 1531, Kunstmuseum, Düsseldorf, le *Paysage avec l'enlèvement d'Hélène* de Heemskerck (cat. III) et le *Paysage avec ruines antiques* de Posthumus (cat. 156).

Fils du peintre Valentin, de la famille d'Orley originaire du Luxembourg, Bernard s'est formé dans l'atelier de son père. Dès 1515 il travaille pour la gouvernante des Pays-Bas, Marguerite d'Autriche; à la mort de celle-ci, en 1530, il passe au service de Marie de Hongrie, qui lui succède dans cette fonction. Un peu auparavant l'artiste semble avoir délaissé la peinture pour se dédier à l'exécution de cartons de tapisseries et de vitraux.

A la suite de Baldinucci,[1] plusieurs auteurs ont prétendu que Van Orley s'était rendu à Rome, recourant à cette hypothèse pour expliquer la connaissance que l'artiste révèle surtout de l'œuvre de Raphaël. Mais celle-ci pouvait s'acquérir à Bruxelles: elle dérive en premier lieu des cartons des *Actes des apôtres* du maître, envoyés à Bruxelles en 1517 pour y être traduits en tapisseries, puis de dessins qui furent expédiés de Rome (et, après le sac de la ville en 1527, de Mantoue) afin de réaliser d'autres cartons. Il faut ajouter à la présence de ces œuvres celle à Bruxelles, depuis 1520, de Tommaso Vincidor, élève de Raphaël qui participa à la réalisation des petits patrons et des cartons (cat. 228-231). Van Orley est donc l'un des rares artistes à pouvoir être considéré comme un romaniste sans avoir fait le voyage d'Italie.

ND

1 Baldinucci, 1681-1688 (éd. Ranucci 1845-1847), II, p. 112.

BIBLIOGRAPHIE Farmer 1983.

147

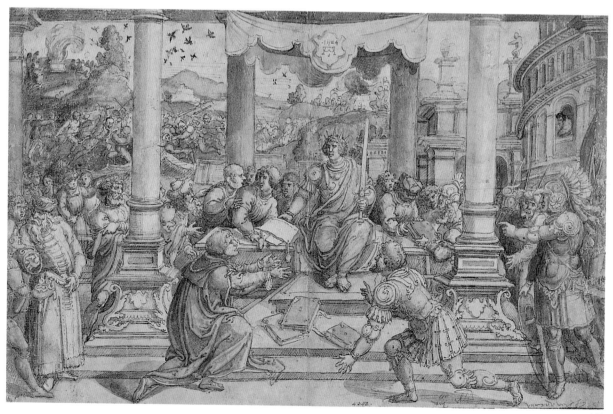

148

Bernard van Orley
147 Romulus et Rémus apportant la tête d'Amulius à Numitor

Plume et encre brune, lavis de plusieurs couleurs; 346 × 555 mm
Munich, Staatliche Graphische Sammlung, inv. n° 979

Bernard van Orley
148 Romulus instaurant les lois

Plume et encre brune et lavis de plusieurs couleurs; 345 × 545 mm
Dans la partie supérieure, au centre, dans un cartouche, monogramme
de l'artiste; dans la partie inférieure, au centre, date: *1524*
Munich, Staatliche Graphische Sammlung, inv. n° 981

BIBLIOGRAPHIE Krönig 1936, p. 51, pp. 84-85 et pp. 122-123;
Wegner 1973, pp. 24-25, n° 86-89; Farmer 1983, pp. 276-278, 282, 286;
Dacos 1987, 1, pp. 617-618; Dacos 1995B.

EXPOSITION Munich 1989, n°s 50, 53.

Il s'agit de la première et de la troisième pièces d'une série
de quatre dessins relatifs à l'histoire de Romulus et Rémus.
(Le deuxième, inv. n° 978, représente *Romulus et Rémus
chassant les brigands*; le quatrième, inv. n° 980, *La Sabine
Hersilia et ses femmes devant Romulus et sa suite*.) La série
faisait partie probablement de projets pour une tenture sur
l'histoire du fondateur de Rome qui ne semble pas avoir
été réalisée. Par contre, une autre suite de tapisseries sur le
thème de la *Fondation de Rome*, basée sur des modèles de
Van Orley qui doivent dater des mêmes années, a été
tissée.[1]

La composition de *Romulus instaurant les lois* révèle de la
part du Bruxellois la tendance la plus marquée à assimiler
le classicisme des cartons de Raphaël: le maître s'inspire en
particulier de l'*Aveuglement d'Elymas*, dont il tire la figure
de Romulus assise sur son trône, et de la *Mort d'Ananias*,
dont il reprend la structure architecturale, la solennité des
figures et l'ampleur de la composition.

Il est vrai que les colonnes classiques – allusion à la
devise de Charles Quint 'Plus oultre' – reposent sur des
bases encore gothiques et que les petites scènes qui se
déroulent à l'arrière-plan constituent une réminiscence
supplémentaire de la première formation de l'artiste, tandis
que d'autres, comme le vieillard au premier plan, trahissent
le souvenir de Dürer. Quant à l'architecture circulaire qui
se découpe sur la droite, elle semble inspirée du *Sacrifice à
Lystra*, mais l'entablement en porte-à-faux rappelle le
Colisée tel que Mabuse l'a dessiné, en le déformant
(cat. 109). Il n'est pas impossible que Van Orley ait connu
la feuille de son prédécesseur; mais on pourrait supposer
également que l'artiste a réagi devant le modèle classique
de Raphaël avec une mentalité semblable, encore liée au
Moyen Age.

Le groupe des trois personnages à gauche de Romulus
dérive de celui des figures appuyées sur la balustrade dans
la *Dispute du saint Sacrement* à la Chambre de la Signature,
que Van Orley a inversé. Ne s'étant pas rendu à Rome, le
maître ne pouvait pas connaître l'original – dont, à notre
connaissance, il n'existait pas de gravure. Mais il pourrait
en avoir vu une copie apportée de Rome, peut-être par
Tommaso Vincidor.

Maarten Pepijn

Anvers 1575-1642

On n'a pas encore remarqué que Van Orley a ajouté à cette culture une citation du carton de l'*Adoration des rois mages* pour la tenture de la *Scuola nuova*: les deux figures qui s'agenouillent de part et d'autre de Romulus, sont empruntées à celles que l'on voit dans une position semblable sur la tapisserie, et que le Bruxellois a dû voir sur le carton. Etant donné que le premier paiement pour la *Scuola nuova* a été fait à Pieter van Aelst en 1524, à ce moment le carton de l'*Adoration des rois mages* devait être exécuté depuis peu. Le dessin de Van Orley, datant de la même année, constituerait donc la première citation – ou l'une des premières – de cette tapisserie, promise à un très grand succès dans la peinture des Pays-Bas.[2]

Décentrée et asymétrique, la composition de *Romulus et Rémus apportant la tête d'Amulius à Numitor* est moins imprégnée de culture raphaélesque: les pilastres, décorés de grotesques, qui la scandent, s'inscrivent davantage dans la tradition bruxelloise du triptyque de Job. De manière générale, la figure de Numitor et celle des deux figures qui l'entourent font écho à celle du Christ dans la *Vocation de saint Pierre*, tandis que le profil du personnage qui s'appuie au pilastre, à droite, est inspiré de celui de saint Pierre dans le même carton.

En outre, le mouvement de Romulus, marchant à grands pas, et celui de la figure qui le suit, dans une attitude semblable, sont empruntés également au carton de l'*Adoration des mages*. On y reconnaît un autre roi, celui qui s'avance dans une attitude presque symétrique, de l'autre côté de la composition.

ND

1 Voir Junquera de Vega & Herrero Carretero 1096, pp. 93-99, avec la mention des autres pièces liées à la série et avec la bibliographie.
2 Dacos 1995. On peut noter que la figure agenouillée du côté droit du dessin se retrouve du côté gauche de la tapisserie de *Romulus devenu roi* (repr. dans Junquera de Vega & Herrero Carretero 1986, p. 96).

L'information rapportée par Cornelis de Bie selon laquelle Maarten Pepijn avait séjourné en Italie semblait jusqu'à présent peu vraisemblable, notamment en raison des allusions relatives à une rivalité de jeunesse de l'artiste avec Rubens. Celui-ci se serait réjoui de l'éloignement de Pepijn, qui était le seul artiste anversois susceptible de représenter un danger pour sa carrière. D'après les informations dont nous disposons, le voyage en Italie doit avoir eu lieu entre 1595-96 et 1599-1600. En 1601, en effet, le peintre est enregistré comme maître de la gilde anversoise de Saint-Luc.[1] Cet épisode excepté, la vie de Pepijn est relativement bien connue par les documents. Les œuvres conservées de l'artiste sont cependant peu nombreuses. Dans le panorama artistique de la ville flamande, Pepijn a certainement souffert du caractère novateur et de la force de l'œuvre de Rubens. Les sources révèlent qu'à partir de 1630, Pepijn modifia également son style en fonction de celui de Rubens, mais dans ses œuvres les plus connues la personnalité du peintre apparaît entièrement liée à la tradition picturale d'Anvers et notamment à Otto van Veen et à Maarten de Vos. En suivant une suggestion de Nicole Dacos, il est proposé ici de lui attribuer les œuvres de la chapelle Cesi dans l'église du Gesù de Rome en l'identifiant au Flamand Giuseppe Penitz, cité dans les sources.[2] Cette identification s'avère très convaincante en raison des nombreuses similitudes qui unissent ces œuvres à celles de la période anversoise, mais il faudra enrichir la recherche d'une étude axée d'avantage sur la période italienne de l'artiste; celle-ci sera effectuée par Nicole Dacos et par l'auteur. La citation de Baglione constitue un élément déterminant pour cette identification. L'écrivain du XVIIe siècle prend manifestement le nom de Pepijn pour un prénom et il l'italianise (en se basant sur le diminutif Peppino) en Giuseppe. C'est cet amalgame qui rend la lecture du nom difficile.

MRN

1 Rombouts & Van Lerius 1864-1876, I, p. 421.
2 Baglione 1642, p. 197.

BIBLIOGRAPHIE De Bie 1682, pp. 443-414; Hairs 1977, pp. 35-41.

Maarten Pepijn
149 Saint François devant le Sultan

149

Huile sur toile, 258 × 187 cm
Rome, Eglise du Gesù

BIBLIOGRAPHIE Baglione 1642, p. 197; Orbaan 1911, p. 349, n. 4,
Galassi Palazzi 1931, pp. 65-68; Fokker 1931, p. 48; Van Puyvelde 1950,
pp. 74-75; Pecchiai 1952, pp. 276-277; Zeri 1957, p. 94; Bodart 1970,
I, pp. 230-231; II, fig 106-107; Zimmer 1971, pp. 86-89 (avec
bibliographie précédente), fig. 23-32; Previtali 1975, p. 30; Salerno
1976-1980, I, p. 12; Sapori 1993, n. pp. 86-87, 89.

L'œuvre appartient à une série d'*Histoires de saint François*
qui décorent la chapelle du Sacré-Cœur dans l'église du
Gesù de Rome. Les peintures, toutes réalisées sur bois à
l'exception de celle exposée ici, ont posé, dans les sources
mêmes, un problème d'attribution. Baglione se souvient en
effet qu'un Flamand du nom de Giuseppe Penitz a exécuté
ces peintures et que les paysages sont de Bril. Cette

attribution a toutefois laissé perplexes tous les spécialistes
qui se sont intéressés à la décoration. Fokker ne reconnaît
la main de Bril ni dans les paysages ni dans les animaux.
Van Puyvelde et après lui Bodart affirment que Bril a pris
part au cycle et attribuent également certaines figures au
paysagiste flamand. La composition stricte, les coloris
éclatants contrastant avec des parties brunes et ombreuses,
le recours à des schémas archaïsants comprenant des
'coulisses à repoussoir' témoignent selon Van Puyvelde de
la difficulté que représentait pour le paysagiste l'exécution
de tableau avec figures. L'auteur admet que le peintre du
nom de Penitz, cité dans les sources, a pu collaborer, sans
toutefois reconnaître sa personnalité. Pour décrire le style
et les caractéristiques des œuvres, Van Puyvelde emploie,
dans sa minitieuse analyse, les mêmes termes que bien des
années plus tard Hairs utilisera pour décrire les tableaux
anversois du peintre. La proposition d'attribuer ces œuvres
à Joseph Heintz a obtenu un certain succès en raison de
l'assonance du nom (voir cat. 120). Il n'empêche que cette
origine allemande ne pemet pas de comprendre mieux les
tableaux, dont la culture s'avère flamande.[1] Previtali avait
d'ailleurs relevé les affinités qui les unissaient à Mytens et
avait rapproché le cycle de la culture de cet artiste.

L'analyse de tous ces éléments conduit Nicole Dacos à
suggérer d'identifier l'auteur des œuvres se trouvant dans
l'église du Gesù à Maarten Pepijn d'Anvers. Les
compositions de cet artiste et les peintures du Gesù
résultent d'un même assemblage de détails décrits de
manière analytique et la recherche vise souvent à mettre en
évidence la matérialité des tissus, des éléments naturels, de
la vaisselle ou des animaux, auxquels une grande
importance est attribuée dans l'économie de la peinture.
Les couleurs, souvent intenses et brillantes, comme dans le
panneau exposé ici, font ressortir les physionomies
typiques ou au contraire exotiques des personnages en
arrière-plan.

On sait que les fresques de la coupole furent réalisées par
Baldassare Croce en 1599,[2] les peintures peuvent donc avoir
été exécutées autour de cette date, ce qui coïnciderait avec
la chronologie de Pepijn.

Il est probable que l'on doive l'iconographie du cycle à
un artiste qui a confié à d'autres l'exécution des tableaux,
selon un procédé analogue à celui qui fut adopté pour la

Marco Pino

Costalpino (Sienne) 1517/22-1588 (?) Naples

chapelle de la Trinità dans la même église: l'iconographie en fut conçue par le jésuite Giovan Battista Fiammeri et réalisée par un groupe de collaborateurs de ce maître entre 1588 et 1589. Dans un document portant sur les travaux de décoration de la chapelle figurent les mesures des tableaux du cycle franciscain, ce qui semble indiquer que l'idée de base de la décoration provienne de Fiammeri.[3] Deux dessins anonymes, de qualité plutôt médiocre, peuvent être mis en relation avec ces tableaux: *Saint François reçoit les stigmates* et *Saint François monte au ciel*, conservés tous deux au Gabinetto Nazionale degli Uffizi à Florence.[4]

MRN

1 Sapori 1993, pp. 77-90 (avec bibliographie précédente).
2 Pecchiai 1952, pp. 273-278.
3 Zuccari 1984, pp. 27-32, n. 23.
4 Prosperi Valenti Rodinì, in [Cat. exp.] Rome 1982, pp. 87-88, n°s 62-63 avec attribution au milieu toscan.

Après une formation à Sienne auprès de Beccafumi, l'artiste se rend une première fois à Rome de 1543, au moment où il participe à la fondation de l'Académie des Virtuoses au Panthéon, à 1550, lorsqu'il collabore avec Daniele da Volterra à l'église de la Trinité-des-Monts. Au cours de ces années, il réalise une *Visitation* pour l'église de Santo Spirito in Sassia (1545) et quelques fresques à la Sala Paolina du Château Saint-Ange (1546).

Ses contacts avec les plus grandes personnalités du courant maniériste, comme Perin del Vaga, poussent l'artiste vers l'exaspération des formes qui caractérise toutes ses compositions. Après 1550, on avance l'hypothèse d'un séjour en Espagne, durant lequel il serait peut-être entré en contact plus étroit avec la culture des peintres espagnols et flamands. En 1557, il est actif à Montecassino et résident à Naples.

Il est possible qu'en 1568 il soit à Rome pour dessiner la composition gravée par Cort (cat. 151). Mais, en 1571, il signe et date les œuvres de l'église napolitaine des Santi Severino e Sossio. Entre ces deux dates pourrait donc se situer un deuxième séjour à Rome, auquel Mancini fait remonter la *Résurrection* de l'Oratoire du Gonfalone, considérée comme contemporaine de la *Résurrection* Borghèse (cat. 150), et la *Pietà* de l'Aracoeli (cat. 152).

Il faut vraisemblablement situer autour d'une date très proche de 1571 l'ensemble décoratif composé de fresques et de stucs à la voûte de la chapelle Albertini de l'église des Santi Severino e Sossio qui lui a été récemment attribué.[1]

Considéré comme le réformateur de la peinture méridionale, liée auparavant à la tradition de Polidoro da Caravaggio, à son arrivée à Naples, Marco Pino influence beaucoup la personnalité très sensible de Teodoro d'Errico. On retrouve les œuvres de Marco Pino dans de nombreuses églises d'Italie méridionale. A la fin de sa carrière, son gendre Michele Mandulli collabore avec lui.

MRN

1 Giusti, 1993, pp. 368-369.

BIBLIOGRAPHIE Mancini 1956, I, p. 198; Borea 1962, pp. 24-62; Ciampolini, in *La pittura...* 1988, II, pp. 805-806.

Marco Pino
150 La Résurrection

150

Huile sur bois., 131 × 101 cm
Rome, Museo e Galleria Borghese, inv. n° 205

BIBLIOGRAPHIE Della Pergola 1959, II, p. 46; fig. 60 (avec la
bibliographie antérieure); Briganti 1961, fig. 84; Borea 1962, p. 29;
Molfino 1964, p. 44; Della Pergola 1964, pp. 220-227; Hauser 1965,
p. 165, fig. 32; Di Dario Guida 1976, p. 101; Cocuzza 1981-1982,
pp. 29-32; Heideman 1982, pp. 52, 62, n° 15, 68; A. Staccioli, in
[Cat. exp.] Rome 1982, pp. 40-42, n° 11; C. Strinati, in [Cat. exp.]
Rome 1982, pp. 42-43; Tiliacos, in [Cat. exp.] Rome 1984, pp. 167-
168; *La pittura...* 1988, pp. 405, 470, 805-806; Carta & Russo 1988,
p. 206.

L'emplacement d'origine de la *Résurrection* Borghèse est inconnu. Le panneau, de dimensions plutôt petites, pourrait avoir été destiné à l'autel principal de la chapelle latérale.

Considérée comme contemporaine de la fresque de même sujet exécutée pour l'important cycle décoratif de l'Oratoire du Gonfalone, l'œuvre a été située à une date oscillant entre 1569 et 1576, années lors desquelles se déroula la majeure partie des travaux de l'ensemble. Dans la *Résurrection* sur panneau, tout comme dans la plus grande version peinte à fresque, le peintre réinterprète et repense le maniérisme tosco-romain, que ce soit dans la composition ou dans l'utilisation de couleurs claires ainsi que de tons brillants rouges et jaunes: il révèle des contacts évidents avec le *Baptême du Christ* de l'église napolitaine de San Domenico Maggiore daté de 1564, une œuvre qui influencera beaucoup Teodoro d'Errico (Dirck Hendricksz).

A cet égard est caractéristique l'intégration au premier plan des figures barbues à mi-corps, considérées comme un élément de dépassement de l'espace du tableau; elles apparaissent d'ailleurs dans plusieurs œuvres des mêmes années – comme le dessin du Louvre représentant une *Adoration des Bergers* (cat. 151). Dans les anciens inventaires, la *Résurrection* a été attribuée à Francesco Salviati et ensuite aux deux Zuccaro. Ces noms sont révélateurs des composantes toscanes de l'art du peintre: pendant sa deuxième période romaine, il semble en effet se rapprocher beaucoup des Zuccaro, en particulier de Taddeo.[1]

La *Résurrection* pourrait constituer une composition antérieure à la fresque, dans laquelle l'artiste développe les figures de manière presque symétrique par rapport à la composition de plus grandes dimensions.

MRN

1 Strinati 1974, pp. 97-98; C. Strinati, in [Cat. exp.] Rome 1982, pp. 44-45.

Marco Pino
151 Adoration des bergers

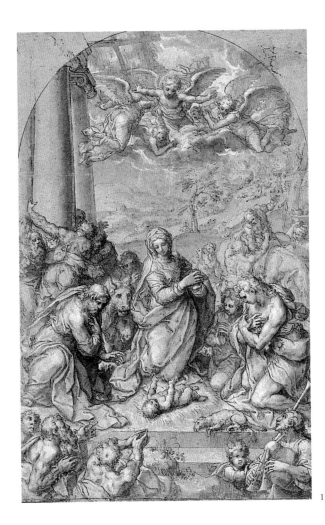

151

Plume et encre brune, crayon brune avec rehauts blancs sur papier
bleu, cintré dans la partie supérieure; 407 × 260 mm
Traces de poinçon; complété par une autre encre dans les parties
supérieures
Paris, Musée du Louvre, Cabinet des Dessins, inv. n° 22474

BIBLIOGRAPHIE Morel d'Arleux, n° 8095; Bierens de Haan 1948,
pp. 51-54; Borea 1962, pp. 30, 48, n° 13, fig. 26b; [Cat. exp.] Paris
1967, n° 2; Calò 1969, pp. 117-120, pl. 73; Monbeig-Goguel 1972,
p. 101, n° 116; Previtali 1978, pp. 55, 56, 78; Abbate 1991, p. 480.

Il n'est pas possible d'établir s'il s'agit d'un dessin
préparatoire pour la gravure exécutée par Cornelis Cort à
Rome en 1568, et reproduite plusieurs fois jusqu'en 1602,[1]
ou pour un tableau, perdu aujourd'hui,[2] dont Cort a pu
tirer la gravure.

Identifiée comme une œuvre de Marco Pino par Bierens
de Haan, la feuille portait auparavant une attribution à
Bloemaert, due à Morel d'Arleux. Cette attribution qui
souligne l'importance de la culture flamande pour le
peintre toscan, s'explique peut-être par la représentation
inclinée et comprimée de l'espace.

La composition réinterprète une idée de Bronzino pour
une *Nativité* conservée aujourd'hui au Musée de Budapest.
Par rapport à l'œuvre de Bronzino, connue grâce à une
gravure de Ghisi datant de 1554, Marco Pino opère une
déformation caractéristique du champ perspectif, qui
correspond bien à sa propre adhésion à la *maniera*.
L'attention que l'artiste porte aux réalisations de Bronzino,
et qui trouve ici son expression la plus complète, est due
au rapport qui l'unit à Michel-Ange. La recherche du Beau
de la part du peintre florentin pourrait avoir fourni à
Marco Pino la possibilité d'élargir l'éventail des
interprétations qu'il en a données.

Les figures sont disposées en amphithéâtre autour du
groupe de la Vierge à l'Enfant, les disproportions que l'on
observe étant limitées aux raccourcis difficiles des
personnages à mi-corps du premier plan. La composition
conserve un équilibre dans les proportions des figures
principales. Celles-ci sont en effet exemptes des
déformations, allongements et torsions qui, dans
l'ensemble, annoncent les œuvres napolitaines.

Dans la *Nativité* pour l'église des Santi Severino e Sossio
à Naples, de trois ans ultérieure, les éléments de la
composition sont semblables, mais le ton est tout à fait
différent. Les personnages principaux occupent l'espace
environnant au moyen de torsions et de gestes
emphatiques. La figure de la Vierge est allongée et son
hanchement est accentué par le contraste entre les couleurs
du manteau et celles de la tunique ainsi que par la position
du bras tendu vers l'enfant.

Dans la fresque de thème analogue à la chapelle
Albertini de la même église, la composition paraît
extrêmement simplifiée de par la réduction du nombre de

Marco Pino
152 Pietà avec la Vierge et les saintes femmes

figures et la schématisation du paysage du fond. En revanche, l'accent est mis sur l'expressivité des figures et le sentiment pathétique de la représentation, ce qui pourrait faire penser à l'intervention de collaborateurs ou à une date plus tardive. Dans la *Nativité* de l'église du Gesù de Naples, datant de 1573, le sujet est encore proposé dans des formes semblables, mais la scène est beaucoup plus construite et l'emphase sentimentale atténuée.

Le dessin a servi de modèle à deux tableaux du peintre dans les Pouilles: l'*Adoration des Mages* de Ruvo et celle de Bitonto, datant respectivement de 1576 et de 1577.

MRN

1 Hollstein, v, p. 42; Calò, 1969, pp. 117-120, émet l'hypothèse qu'il aurait déjà été exécuté pour la gravure.
2 Borea 1962, pp. 30, 48, n° 13.

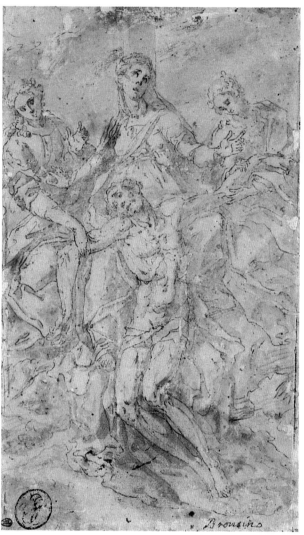

152

Plume et encre brune, pastel brun sur fusain noir; 234 × 140 mm
En bas, à droite, l'inscription à la plume: *Bronzino*
Paris, Musée du Louvre, Cabinet des dessins, inv. n° 22

BIBLIOGRAPHIE Morel d'Arleux, n° 729; Borea 1962, p. 44, fig. 41; Monbeig Goguel 1972, 1, p. 102, n° 120; Strinati 1982, pp. 44-45.

Donné par Morel d'Arleux à Alessandro Allori, le dessin a été attribué à Marco Pino par Evelina Borea et mis par elle en rapport avec la *Pietà* que le peintre a exécutée pour la chapelle Mattei dans l'église romaine de Santa Maria dell'Aracoeli. La feuille relève d'un esprit différent de celui de la peinture: les figures allongées sont pliées dans de

gracieux hanchements et le traitement de la lumière est vibrant et fragmenté.

La peinture de l'Aracoeli, en revanche, respire une sourde intensité et une charge affective qui semblent éloignées de la recherche, concentrée sur les formes et sur l'espace caractéristique, des jeunes années du peintre. Le ton de l'œuvre est accentué par l'utilisation de couleurs fondamentales telles que le rouge et le bleu foncés, différentes des délicates nuances pastel et des chatoiements dérivés de Beccafumi, que le peintre utilise habituellement. Pour ces raisons, le tableau a été considéré par Evelina Borea comme le témoignage d'un dernier séjour romain de l'artiste désormais âgé,[1] tandis que, de son côté, Catherine Monbeig Goguel a daté le dessin préparatoire des environs de 1585. La découverte à Cosenza d'une réplique fort abîmée mais datée de 1572 a porté, au contraire, à avancer la date de la *Pietà* à une période antérieure.

Le sujet du dessin est une *Pietà avec la Vierge et les saintes femmes*. Différent de la version plus commune du thème, montrant le *Christ mort soutenu par des anges*, il relève d'anciennes traditions d'Italie centrale et d'Italie du Nord. Marco Pino lui-même avait abordé ce sujet dans un tableau (Rome, Villa Albani)[2] qui inspira probablement l'œuvre qu'Otto van Veen a réalisée en 1593-1594[3] et qui se trouve dans l'église Sainte-Waudru à Mons.

La composition de l'Aracoeli est complexe: les bras du Christ s'entrecroisant avec ceux de sa mère déterminent une articulation spatiale très forte, accentuée par la position des jambes presque en angle droit.

Les idées fondamentales, comme les bras allongés du Christ et la torsion du buste de la Vierge qui tend les bras en diagonales et force ainsi le caractère bidimensionnel du tableau, dérivent directement de Michel-Ange.[4] Le grand maître constitue la référence principale de Marco Pino qui, outre l'expérience directe, semble, ici aussi (voir cat. 151), avoir recouru à la médiation de Bronzino.[5] L'attitude du corps, tout à fait plié sur les genoux, et l'attention accordée aux gestes des mains des personnages rappellent en particulier des œuvres tardives de Bronzino, comme la petite *Pietà* sur cuivre (Florence, Offices) à laquelle l'artiste emprunte également le sévère contrôle des émotions évoquées. La tête du Christ, renversée de manière à montrer le cou, dont l'étude est détaillée, se distingue

cependant de ce prototype et rappelle la *Pietà* de Taddeo Zuccaro à la Galerie Borghèse.

Le tableau de Marco Pino annonce la problématique des œuvres napolitaines, où le sujet religieux est abordé dans une optique qui se ressent de la Contre-Réforme et atteint des effets hautement dramatiques. A Naples, peut-être pour répondre aux exigences d'une clientèle moins contraignante et moins raffinée, la sobriété de l'œuvre romaine cédera la place à un ton pieux et pathétique, parfois descriptif. Il existe une réplique du tableau dans l'église de Notre-Dame-du-Béguinage à Bruxelles, attribuée, erronément toutefois, à Peter de Kempeneer (Pedro Campaña).[6]

Le dessin semble mieux répondre au ton plus dévot de la période napolitaine: il pourrait s'agir non du dessin préparatoire au tableau mais d'une copie destinée à être montrée comme modèle. Du fait de la différence d'exécution qu'il présente par rapport aux autres dessins connus du peintre, on pourrait également émettre l'hypothèse que l'œuvre ne soit pas autographe.

Une feuille en mauvais état de conservation à Reggio Emilia (Pinacothèque), et une autre à Florence, au Cabinet des dessins et des estampes des Offices (inv. n° 92186F), se rattachent à cette composition.

MRN

1 Borea 1962, p. 51.
2 D'après Voss 1920, I, p. 138, fig. 38, l'œuvre peut être située vers 1555-57, une date en accord avec la composition, même si la chronologie de toutes les œuvres romaines du peintre est destinée à rester incertaine à cause du manque de documents le concernant (Borea 1962, p. 29). Partant de la datation de Voss, Judson 1965, pp. 108-109, pense que le tableau a influencé Federico Zuccaro dans un dessin de même sujet (Florence, Uffizi, Gabinetto Disegni e Stampe, n° 813s; Judson 1965, fig. 8).
3 Judson 1965, fig. 7.
4 Pour la *Pietà*, voir le dessin de thème analogue conservé à Boston, au Musée Isabella Stewart Gardner.
5 Strinati 1982, pp. 44-45.
6 [Cat. exp.] Gand 1955, n° 16, fig. 97.

Niccolò Pippi
(Niccolò d'A[r]ras)

Arras?-1599 Rome

Pippi fut actif à Rome pendant plus de vingt, voire plus de trente ans. En 1588 et en 1592 il habita le quartier de la fontaine de Trévi. Baglione raconte qu'il se consacra à la restauration de sculptures antiques. Sans doute peut-on l'identifier au *maestro Niccolò* qui, en 1568, restaura un Hercule au repos pour le cardinal Hippolyte II d'Este. Parallèlement il réalisa des sculptures et des reliefs. En 1577-1579, Pippi, qui était analphabète, travailla avec les sculpteurs flamands Gilles van den Vliete (ou Egidio della Riviera), Pietro della Motta et un apprenti à l'important monument funéraire du duc Karl-Friedrich von Kleve dans le chœur de Santa Maria dell'Anima. Ainsi que le rapporte Baglione, l'apport de Pippi fut, par la qualité de son travail, le meilleur.

En 1578, le cardinal Granvelle le qualifia, ainsi que Jean Boulogne, de 'sculpteurs excellents'. Pippi fit partie du groupe de sculpteurs qui, pour le pape Sixte quint, réalisèrent les reliefs des tombeaux de Pie V – Pippi est l'auteur des reliefs représentant le comte Sforza de Santa Fiora – ainsi que de Sixte Quint lui-même à Sainte-Marie-Majeure (1587-1589). Ils travaillèrent par ailleurs pour le pape Clément VIII à la basilique Saint-Jean-de-Latran: décoration du transept de gauche (statue de Melchisédech et relief représentant la *Rencontre d'Abraham et de Melchisédech*; 1598). Pippi est également l'auteur de monuments funéraires de taille plus modeste. Tout laisse à penser qu'en réalité il fut davantage un tailleur de pierre et l'auteur de statues qu'un dessinateur de reliefs.

BWM

BIBLIOGRAPHIE Baglione 1639, pp. 123, 125, 175, 176; Baglione 1649, p. 67; Bertolotti 1880, passim; Grigioni 1945, pp. 208-217; Pressouyre 1984, passim; P. Petraroia, in [Cat. exp.] Rome 1993A, pp. 562-563.

Niccolò Pippi (?)
153 Projet de pierre tombale pour le cardinal Jean Vincent Gonzague

153

Encre brune et grise, lavis rouge, jaune, vert et brun; 500 × 360 mm (pierre tombale: 478 × 224 mm)
Rome, Archivio Storico Capitolino, Notaio Johannes Franciscus Bucca, Archivio Urbano, sez. I, vol. 76 (1592-1615)

BIBLIOGRAPHIE Bertolotti 1880, p. 382; Grigioni 1945, pp. 216-217; Pressouyre 1984, p. 438, fig. 231.

Ce dessin achevé en couleurs constitue l'annexe au contrat conclu le 20 novembre 1592 entre le «Maestro Nicolò pipi scarpellino fiamengo» et les exécuteurs testamentaires de Gonzague, cardinal titulaire de l'église des Santi Bonifacio e Alessio et décédé en 1591. La pierre tombale se trouve toujours à droite de l'autel principal, mais légèrement déplacée par rapport à sa position d'origine. De plus, le bronze de certaines parties du cadre a été remplacé par du

Polidoro da Caravaggio

Caravaggio 1499-1543 Messine

marbre de couleur. Le contrat traduit quasi mot à mot le dessin: le matériau de base est du marbre blanc, rehaussé de bronze et d'une frise de différentes espèces de pierre; au milieu les armes du cardinal en bronze avec deux *putti* en bas-relief (le contrat mentionne trois *putti*); au-dessus et sous les armes, des inscriptions en bronze; aux angles de la frise, quatre aigles en bronze; également dans la frise, quatre têtes de mort en bronze, quatre fois deux os en bronze maintenus par un ruban et, sous chaque tête de mort, deux autres os.[1]

Le contrat ne dit pas explicitement que le projet est de la main de Niccolò Pippi. Aucun autre dessin de Pippi pouvant offrir un repère stylistique ne nous étant connu, on ne peut lui attribuer ce projet avec certitude. Dans bien des cas d'ailleurs, des artistes différents étaient chargés du projet et de la réalisation. Mais c'était surtout le cas lorsque l'œuvre à réaliser était essentiellement architecturale et aussi pour les reliefs narratifs. Comme ce n'est pas le cas ici, il y a de bonnes raisons de croire que le dessin est de Pippi lui-même.

BWM

1 Pour le texte du contrat, voir Bertolotti 1880, *loc. cit.* et Grigioni 1945, pp. 216-217.

Venu à Rome de son village natal de Caravaggio, en Lombardie, Polidoro fait ses débuts de peintre vers 1518 dans la nombreuse équipe des Loges de Raphaël, où il fraie en particulier avec le Florentin Perin del Vaga, l'autre jeune élève du maître. Sans doute avec son compagnon Maturino, avec lequel il sera associé jusqu'à la mort de ce dernier en 1528, il travaille sous la direction de Giulio Romano au salon de la villa Turini (aujourd'hui Lante, mais dont les fresques, détachées, sont conservées au palais Zuccari). Il intervient au palais Baldassini, dont la décoration avait été confiée à Perin del Vaga. Sur la base d'un dessin de ce dernier, il exécute les fresques de la chapelle des Gardes suisses à Santa Maria in Camposanto teutonico puis il réalise, sur la base de ses propres inventions, celles de la chapelle de Fra Mariano Fetti à San Silvestro al Quirinale. Simultanément, Polidoro s'impose comme peintre de sgraffites sur les façades de palais, y déployant un répertoire extrêmement vaste de motifs à l'antique inspirés principalement des reliefs des colonnes triomphales. Toujours avec Maturino, qui fut chargé peut-être de recueillir le matériel archéologique nécessaire,[1] Polidoro y dédie le plus clair de son temps: à Rome les sources mentionnent une quarantaine de palais qu'il aurait décorés. L'influence en sera immense sur tous les artistes jusqu'au XVIIᵉ siècle, quand elles s'effaceront peu à peu. Polidoro s'était rendu à Naples en 1523-1524: il y retourne après le sac de Rome en 1527, y peignant notamment plusieurs tableaux pour Santa Maria delle Grazie alla Pescheria: sa manière s'écarte toujours davantage de la culture raphaélesque dont il est parti. L'année suivante, il va s'établir à Messine, où il restera jusqu'à sa mort, organisant notamment en 1535 les décors pour l'entrée triomphale de Charles Quint. Désormais en rupture définitive avec le classicisme romain, l'artiste y développe un style profondément naturaliste dans lequel il semble renouer avec ses origines lombardes.

ND

1 Dacos 1982, pp. 9-28.

BIBLIOGRAPHIE Marabottini 1969; Ravelli 1978; [Cat. exp.] Naples 1988; Ciardi Dupré & Chelazzi Dini 1973, pp. 570-575.

Polidoro da Caravaggio
154 Paysage de ruines avec figures

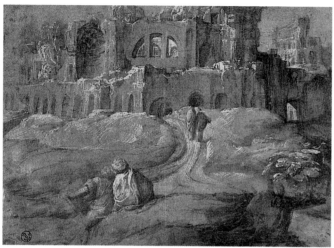

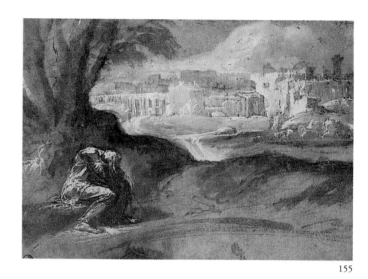

154

155

Pinceau, encre brune, lavis et rehauts de blanc; 202 × 277 mm
Florence, Galleria degli Uffizi, Gabinetto Disegni e Stampe,
inv. n° 500 P

Polidoro da Caravaggio
155 Paysage de ruines avec une figure endormie

Pinceau, encre brune, lavis et rehauts de blanc; 204 × 277 mm
Florence, Galleria degli Uffizi, Gabinetto Disegni e Stampe,
inv. n° 498 P

BIBLIOGRAPHIE Châtelet 1954, pp. 181-183; Borea 1961, p. 220;
Marabottini 1969, I, p. 86; Ravelli 1978, pp. 100-103, n° 18-19.

EXPOSITION Naples 1988, p. 14.

Dans le premier dessin, l'attention est attirée sur
l'ensemble des ruines, rappelant le Palatin et le Colisée,
mais sans que l'artiste ait prétendu nullement en donner
une vue précise. Les quatre personnages qui animent le site
apparaissent en effet vus de dos, de manière à reporter le
regard sur les pans de mur: dans le lointain, deux petites
silhouettes drapées qui déambulent dans leur direction; au
premier plan, deux figures assises qui semblent perdues
dans leur contemplation. Etant donné que l'une de celles-
ci tient en main un livre ou un cahier, on a voulu y voir
Polidoro en compagnie de Maturino – une hypothèse
séduisante, mais que rien ne permet d'étayer. Dans la
deuxième feuille, le site est habité au premier plan par une

figure repliée sur elle-même. Comme dans le dessin
précédent, le cœur de la composition est constitué par la
masse des édifices du fond, l'effet étant obtenu par
l'emploi de l'aquarelle et surtout par les rehauts de blanc,
qui donnent l'impression d'un éclairage aveuglant, presque
surnaturel. Exécutées à la pointe du pinceau dans une
gamme de blancs et de gris extrêmement riche et nuancée,
plus que des dessins, les deux feuilles semblent des
peintures, qui permettent de juger de la maîtrise que
Polidoro avait acquise dans la technique du clair-obscur et
qui permettent de se faire une idée des effets auxquels
l'artiste dut atteindre dans les sgraffites qu'il exécuta sur les
façades. Pour mettre cette technique au point, Polidoro a
subi l'influence de la peinture antique, qu'il a découverte
dans la Maison Dorée de Néron. Il s'en ressentait déjà au
moment où il travaillait aux Loges de Raphaël. C'est
cependant après la mort du maître, quand il se libère des
canons classiques dont il s'était imprégné dans son atelier,
qu'il la développe plus librement. Les deux paysages se
situent probablement au même moment que la chapelle
des Gardes suisses à Santa Maria della Pietà in
Camposanto teutonico, ou juste après; ils précèdent en
tout cas les grands paysages à fresque que Polidoro exécuta
pour la chapelle de Mariano Fetti à San Silvestro al
Quirinale, vers 1525-1526.

ND

Herman Posthumus

Frise Orientale 1512/13-entre 1566 et 1588 Amsterdam

Herman Posthumus a été formé probablement par Jan van Scorel. Lors de l'expédition de Charles Quint à Tunis en 1535, il a dû y accompagner Jan Cornelisz Vermeyen. On le retrouve à Rome peu après, quand il laisse son nom parmi les graffiti de la *Volta nera* à la Domus Aurea, avec ceux de Maarten van Heemskerck et de Lambert Sustris – en employant la forme frisonne, qu'il n'avait pas encore latinisée, HER. POSTMA. En 1536 il est payé avec Francesco Salviati et Battista Franco pour une partie des décors de l'entrée de Charles Quint à Rome. La même année il exécute le *Paysage avec ruines antiques* de la collection Liechtenstein à Vaduz (cat. 156). Entré au service du duc de Bavière inférieure Louis X dès 1538 (alors qu'il se trouvait encore à Rome), après être revenu en Hollande pour se marier, il descend à Landshut et, de 1540 à 1542, prend une part active à la décoration de la Résidence que le duc s'y était fait construire. C'est probablement de Landshut qu'il se rend à Mantoue et qu'il exécute les dessins connus sous le nom d'Anonyme A qui sont en rapport avec l'atelier de Giulio Romano. Il reparaît à Amsterdam en 1549, lorsqu'il travaille avec Cornelis Anthonisz aux décors pour l'entrée du prince Philippe, le futur Philippe II. Sa présence y est encore signalée en 1553 et en 1566.

ND

BIBLIOGRAPHIE Dacos 1985, pp. 433-438; Van Eeghen 1985, pp. 12-34; Van Eeghen 1986, pp. 95-132; Dacos 1989, pp. 61-89; Dacos 1995C.

Herman Posthumus
156 Paysage avec ruines antiques

Huile sur toile, 96 × 141,5 cm
Signé et daté à l'avant-plan à droite, sur la semelle de la sandale:
Hermañus Posthumus pinge[ba]t 1536
Vaduz, Sammlung der Regierenden Fürsten von Liechtenstein

PROVENANCE Galerie Sankt Lukas, Vienne, 1983.

BIBLIOGRAPHIE Dacos 1985, pp. 433-438; Olitsky Rubinstein 1985, pp. 428-433; Dacos 1989, pp. 61-63; Dacos 1995C.

EXPOSITIONS New York 1985, n° 158; Amsterdam 1986, n° 107; Mantoue 1989; Venise 1994, p. 434, n° 11.

Le thème du tableau est donné par l'inscription TEMPUS EDAX RERUM TUQUE INVIDIOSA VETUTAS OMNIA DESTRUITIS, empruntée à Ovide (*Métamorphoses*, XV, 234-235). La forme CONSUMITIS, apparue à la suite de la restauration sous le mot DESTRUITIS, est tirée des vers qui suivent immédiatement dans le texte. Mais quand le poète latin s'en prenait au temps rongeur des choses et à la vieillesse envieuse, responsables d'avoir tout détruit, c'est la vie humaine qu'il visait. Dans le tableau, par contre, la lamentation a fait place à une attitude positive. Au premier plan, on voit en effet un artiste qui mesure une base de colonne à l'aide d'un compas; il s'est interrompu dans son dessin, qu'il a déposé devant lui, a mis sa plume d'oie sur son oreille et a suspendu son encrier derrière lui. Un autre est courbé sur sa feuille un peu plus loin, installé entre les statues de deux fleuves, tandis qu'un troisième s'est hissé sur l'une d'elles pour en mesurer l'épaule: en étudiant les vestiges antiques, tous contribuent à en retrouver les secrets. Le tableau constitue un véritable manifeste humaniste – et se différencie en cela de l'*Enlèvement d'Hélène* de Heemskerck, exécuté juste avant, dont le sujet n'est pas encore détaché de la mythologie (cat. III).

Sur la colline que le peintre a représentée, et qui évoque les flancs du Palatin, on reconnaît quelques pièces célèbres à la Renaissance. Mais Posthumus les a souvent modifiées en les démolissant à dessein, afin d'en souligner l'état de ruine. C'est ainsi que, du côté droit, les quelques colonnes envahies par les herbes qui dominent la composition – évoquées sous l'influence dominante de Polidoro da Caravaggio – sont inspirées du mausolée de Constance, qui était intact, comme il l'est encore aujourd'hui.

Dans la colline s'ouvre de part en part une large faille à l'intérieur de laquelle s'enfoncent du côté droit deux

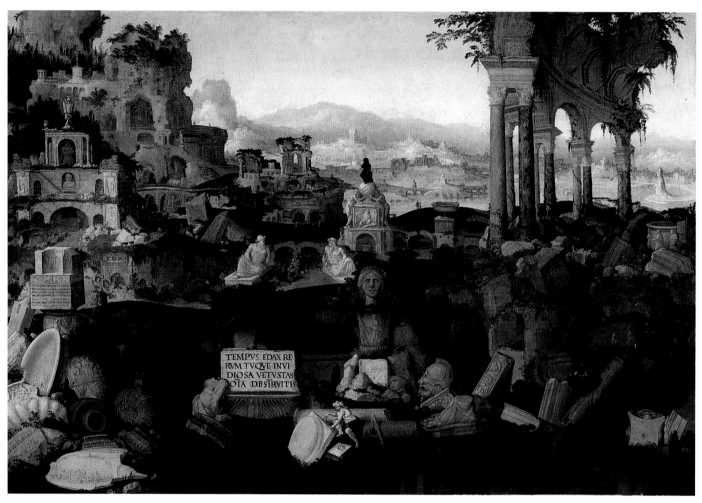

156

petites silhouettes, une torche à la main; elles descendent
voir des peintures antiques dont on entrevoit des fragments
dans des couleurs éclatantes: tandis que le délabrement des
édifices et la menace de la végétation vont croissant à
mesure que l'on s'élève vers le ciel, jusqu'à se confondre
presque avec les rochers de l'horizon, les peintures que l'on
découvre sous terre, souvenir de la visite de Posthumus à la
Maison Dorée, révèlent une étonnante fraîcheur.

Exécuté à Rome en 1536, le tableau date de la même
année que les décors pour l'entrée de Charles Quint,
auxquels Posthumus a pris part, et il relève du même goût
pour les antiquités. Le programme des festivités avait en
effet mis l'accent sur celles de Rome et l'on fit passer le
cortège par la Voie sacrée, à travers le Forum romain, afin
de permettre à l'empereur d'en admirer les vestiges.

ND

Herman Posthumus
157 Adoration des bergers

157

Plume et encre brune et lavis brun-rouge; 273/281 × 428 mm
Berlin, Staatliche Museen zu Berlin, Kupferstichkabinett, Sammlung
der Zeichnungen und Druckgraphik, inv. n° KdZ 27439

PROVENANCE Galerie S. Forster, Düsseldorf, cat. 1990, n° 3.

BIBLIOGRAPHIE Frommel 1990, pp. 70-72; Boon 1991, pp. 175-
179; Ekserdijan 1992, p. 227; Gnann 1993, pp. 159-164; Dacos 1995C.

Après avoir été publié par Frommel comme une copie
probable d'après Peruzzi, le dessin a été attribué par la
galerie Forster à Posthumus et a été publié par Boon avec
cette attribution, tandis qu'Ekserdijan y ajoutait une note
sur l'importance de la matrice polydoresque de la feuille.

Le dessin présente effectivement les mêmes éléments
stylistiques que la partie du deuxième album dit de
Maarten van Heemskerck à Berlin, groupée sous le nom
d'Anonyme A par C. Hülsen et H. Egger et rendue
maintenant par l'auteur de cette notice à Posthumus. Il est
inspiré directement d'une composition de même sujet de
Polidoro da Caravaggio, composition qui connut un grand
succès à Rome et dont sont conservées plusieurs copies.[1]
Posthumus en a repris les éléments les plus nouveaux:
l'enfant qui glisse sur les genoux de sa mère, le berger
debout derrière elle, un bras tendu en avant dans un
violent raccourci, celui, enfin, qui est agenouillé de trois-
quarts au premier plan. Mais le Frison a transcrit les

figures du modèle dans un style plus classicisant, avec un
jeu de hachures un peu raides qui est typique de sa
manière. De plus, il a situé la scène au milieu de ruines
antiques qui rappellent celles du marché de Trajan.

Posthumus semble s'être souvenu de ce dessin quand,
peu après son arrivée en Bavière en 1540, il a peint
l'*Adoration des bergers* pour la chapelle de la Résidence de
Landshut. Il opte alors pour une solution encore différente
du décor: la scène a lieu à l'intérieur des vestiges
souterrains de la Domus Aurea, l'un des monuments
romains qui l'ont le plus marqué.

ND

1 Ravelli 1978, notamment p. 243, fig. 337; Ekserdijan 1992, p. 227;
Gnann 1993, pp. 159-164.

286

Herman Posthumus
158 Grotesque

158

Plume et encre brune sur papier préparé en bleu et rehauts de bleu et de blanc; 189 × 278 mm
Inscriptions: dans les phylactères, *NOSCE TE IPSUM* et *NOSCE VERO ALIOS*; dans le cartouche: MHΔEN ΑΓΑΝ; plus bas, dans le médaillon, date: *1556*
Amsterdam, Rijksmuseum, Rijksprentenkabinet, inv. n° 39:140

BIBLIOGRAPHIE Boon 1978, p. 206. n° 545, et pl. 212 (comme anonyme); Dacos 1988, pp. 74-75 (comme Posthumus); Dacos 1995c.

Un couple de satyres, dont la femme est ailée, offre un miroir et une paire de bésicles à un vieillard barbu coiffé d'un turban, peut-être un philosophe. Il surgit derrière un cartouche sur lequel se lit en grec la maxime *Rien de trop*. Dans les phylactères sont écrits en latin le précepte socratique *Connais-toi toi-même* et celui, d'inspiration chrétienne, *Connais aussi les autres*. Les attributs des deux figures font allusion à ces textes.

L'auteur de cette notice a pu rendre la feuille à Posthumus notamment par comparaison avec les dessins dits de l'Anonyme A à Berlin. Le grotesque d'Amsterdam se caractérise en effet par le même emploi généreux du lavis, auquel s'ajoutent ici les rehauts de gouache. On peut noter que sur l'une des feuilles de l'Anonyme A, représentant le schéma géométrique d'un plafond (II, fol. 31v), apparaît la même maxime socratique sous sa forme néerlandaise: *KENT U SELVEN*.

La composition révèle l'intérêt que le Frison n'a cessé de porter aux ornements depuis son voyage à Rome et sa descente dans la Maison Dorée. Le groupe de l'"Anonyme A" comprend en effet de nombreux grotesques dans le style antique, dans celui de la Renaissance italienne (que Posthumus a appliqué largement dans les fresques qu'il a exécutées à la Résidence de Landshut), et dans celui qui fut créé à Anvers dans les années 1540. Le dessin d'Amsterdam combine en effet ces trois styles: les éléments végétaux et les créatures hybrides qui se font face se rattachent encore aux prototypes de la Maison Dorée et à ceux des Loges de Raphaël, tandis que le cartouche rigide, qui donne l'impression du fer forgé, appartient au répertoire anversois de Cornelis Floris et de Cornelis Bos. Quant au buste de vieillard, il semble inspiré du grotesque qui orne le frontispice et le colophon des *Mœurs et fachons de faire de Turcz*, publié en 1553 par la veuve de Pieter Coecke d'après un dessin de ce dernier. Dans la coiffure de la femme satyre, agrémentée d'une mentonnière, Posthumus a ajouté une curieuse note archaïsante à sa composition.

ND

Raffaellino da Reggio
(Raffaello Motta)

Cademondo (Reggio Emilia) 1550-Rome 1578

Elève, selon le biographe Fantini, de Lelio Orsi, Raffaellino da Reggio se rend très jeune à Rome, cherchant sans doute au début un appui auprès des peintres émiliens qui ont déjà obtenu des commandes importantes. Il conquiert rapidement une position de faveur et, du point de vue stylistique, se rend pleinement autonome dans le cadre des travaux promus par Grégoire XIII. Son activité brève mais intense et l'élégance sophistiquée de sa manière constituent un prélude à la phase la plus brillante du maniérisme international. La culture de Parme s'y unit à l'intérêt pour la manière de Taddeo Zuccaro et pour celle des peintres flamands présents dans le même milieu. Ce grand succès ressort des témoignages contemporains, qui sont très parlants. Le Flamand Van Mander, qui le vit à l'œuvre durant son séjour à Rome, le définit comme 'un aimant' et Baglione, qui lui consacre une biographie rappelle qu' «en ces temps on ne parlait de personne d'autre que de Raffaellino da Reggio, vu que tous les jeunes cherchaient à imiter sa belle manière».

FSS

BIBLIOGRAPHIE Van Mander 1604 (in Vaes 1931, pp. 342-343); Fantini 1616 (éd. Adorni 1850); Baglione 1642, pp. 25-27; Thieme-Becker, XXV, p. 195; Collobi 1937, pp. 266-282; Faldi 1951, pp. 324-333; Briganti 1961, pp. 55-56; Gere & Pouncey 1983, pp. 145-147; Beretta 1984-1985, pp. 9-58; Coliva 1988, pp. 455-456, 816.

Raffaellino da Reggio
159 Tobie et l'Ange

159

Huile sur bois, 107 × 69 cm
Rome, Museo et Galleria Borghese, inv. n° 298

BIBLIOGRAPHIE Fantini 1616, p. 26 (éd. Adorni 1850, p. 26); Manilli 1650, p. 83; Venturi 1933, IX, 6, p. 651; Collobi 1937, p. 275; Faldi 1951, pp. 330, 332, 333; [Cat. exp.] Naples 1952, p. 43; Della Pergola 1959, pp. 63-64; Briganti 1961, fig. 88, Gere & Pouncey 1983, p. 146; Beretta 1984-1985, p. 25.

L'œuvre faisait déjà partie de la collection Borghèse en 1650, quand Manilli la cite avec le nom exact de son auteur. Italo Faldi a proposé de l'identifier au tableau que Bonifazio Fantini, biographe de Raffaellino, dit avoir été exécuté pour la 'Contessa Sanfiore' (Santafiora) di Sala,

Marcantonio Raimondi

Sant' Andrea in Argine 1482 (?)-avant 1534 Bologne

dont la famille possédait d'autres peintures ayant appartenu précédemment aux Borghèse. Il s'agit de la seule peinture sur panneau du peintre émilien qui soit acceptée sans discussion. On peut y rattacher des dessins préparatoires conservés aux Offices et signalés par Adolfo Venturi et par John Gere. Il s'agit en l'occurence d'une xylographie anonyme traitée en clair-obscur et en deux tons, d'une gravure d'Augustin Carrache datée de 1581 et mentionnée par Malvasia et d'une autre de Mathäus Greuter.[1]

Licia Collobi de même que, par la suite, les auteurs du catalogue de l'exposition de Naples en 1952, puis Paola Della Pergola, situent le *Tobie et l'ange* à la fin du bref parcours artistique de Raffaellino et soulignent le rapport stylistique qui l'unit à la décoration de la deuxième chapelle à droite de San Silvestro al Quirinale. Ils considèrent que celle-ci a été interrompue puis poursuivie par Zucchi à cause de la mort précoce du peintre émilien. Etant donné les accents émiliens typiques de Parme de cette 'peinture exceptionnelle', il faut néanmoins considérer la possibilité d'une chronologie différente, plus proche de l'influence qu'avait exercée Bertoja à l'oratoire du Gonfalone et à Caprarola. En faveur de cette hypothèse joue aussi la forte impression que Spranger ressent devant la suavité des formes de Raffaellino, sensuelles et délicates, et ce bien avant qu'il ne quitte Rome en 1575 – son *Saint Dominique lisant* gravé par Cort en 1573 (cat. 200) le prouve suffisamment. D'autres éléments renvoient également à une datation antérieure: le rapport évident de cette composition avec le dessin représentant *Abraham et Isaac* de Speckaert conservé à Budapest[2] et le rôle pictural extraordinaire du paysage qui traduit avec acuité, dans une gamme chromatique précieuse et fantastique de verts et de bruns, l'influence des premiers paysages peints à fresque par les Flamands. Ceux-ci étaient en effet très nombreux parmi les auteurs des œuvres commandées par Grégoire XIII au Vatican, tout de suite après son élection (1572), et à Caprarole.

FSS

Né dans les environs de Bologne et, selon Vasari, conduit à l'art par Francesco Francia, Marcantonio est mentionné dès 1504 par l'humaniste bolonais Giovanni Achillini dans son *Viridario* comme graveur habile. En 1506, il se trouve à Venise, où il établit des relations avec Campagnola et avec Dürer. Par l'intermédiaire du premier, il en vient à la peinture de Giorgione. Du second il imite les gravures sur bois représentant la *Vie de la Vierge*. Pour cette raison, il sera d'ailleurs accusé de contrefaçon. En route vers Rome, il s'arrête entre 1508 et 1509 à Florence, où il exécute un dessin de la *Bataille de Cascina* (la date de 1510 apparaît sur la gravure des *Grimpeurs*). A Rome, il entre en contact avec le milieu de Raphaël. C'est là que commence son activité de graveur, avec pour modèles des œuvres du maître. Il a également gravé des dessins que ce dernier réalisait spécialement en vue des gravures et de leur diffusion. Ces gravures, auxquelles il doit une renommée hors du commun, font connaître les inventions du maître à travers toute l'Europe. Après la mort de Raphaël, il collabore avec Penni et avec Giulio Romano, jusqu'au moment où il se retrouve condamné pour ses gravures des *Modi* de l'Arétin. La ruine définitive l'atteindra après le Sac et la grosse somme qu'il aura à payer pour son rachat. Il se réfugie à Bologne et y meurt dans la misère avant 1534, date à laquelle l'Arétin publie la nouvelle dans un passage de sa *Cortigiana*.

FSS

BIBLIOGRAPHIE Vasari 1568 (éd. Milanesi 1886), v, pp. 395-446; Bartsch, XIV-X; Delaborde 1887; Shoemaker & Broun 1981; K. Oberhuber, in [cat. exp.] Rome 1984, pp. 333-342; Faietti & Oberhuber, in [Cat. exp.] Bologne 1988, pp. 43-210; Massari 1993, pp. 1-2.

1 Malvasia 1678 (éd. 1841-1844), p. 76; Bartsch, XII, p. 27, n° 9; Bartsch XVIII, p. 36, n° 3; Illustrated Bartsch, XXXIX, p. 50, n° 31; Beretta 1984-1985, pp. 22-28.
2 Dacos 1989-1990, p. 84, fig. 10.

Marcantonio Raimondi
160 Vénus et Amour

160

Gravure, 225 × 110 mm
Rome, Gabinetto dei Disegni e delle Stampe, inv. n° FC5034

BIBLIOGRAPHIE Bartsch, n° 311; Pouncey & Gere 1962, pp. 23-24,
n° 27, pl. 32; Bianchi 1968, pp. 662-663; Illustrated Bartsch, XXVI,
p. 311; K. Oberhuber, in Oberhuber, Knab & Mitsch 1983, p. 614;
Gere & Turner 1983, pp. 142-143; [Cat. exp.] *Raphaël dans les
collections françaises*, 1983-1984, pp. 330-331, n° 7; [Cat. exp.] Rome
1984, p. 207, n° 81; [Cat. exp.] Rome 1985, p. 243, II, 7.

Dans la figure de Vénus, la gravure reprend presque
exactement une idée de Raphaël. Celle-ci est conservée par
un dessin fragmentaire et découpé du British Museum,[1]
que l'on peut dater des environs de 1510. Du point de vue
stylistique, Pouncey et Gere l'ont mise en relation avec
l'Apollon peint dans une niche de l'*Ecole d'Athènes* que
Marcantonio lui-même a gravée. Peut-être avait-on
l'intention de lui créer un pendant.[2] Dans le dessin du
British Museum, on retrouve, à peine ébauchée à hauteur
de l'avant-bras droit de la déesse, une tête de *putto* qui se
serre au corps de cette dernière. Le *putto* allait
vraisemblablement être développé d'une manière différente
par Raphaël dans le dessin définitif qu'il allait remettre à
Marcantonio. Ce dernier se révèle ici incapable de relier de
manière autonome les deux figures au moyen d'une
articulation aussi harmonieuse:[3] dans la gravure, Vénus
protège Amour de ses bras, tout en portant le regard dans
la direction opposée, vers quelque chose qui nous échappe.
Un *putto* ailé, avec le corps et les bras tendus vers le haut
et dans une position tout à fait semblable à celle d'Amour,
réapparaît dans l'invention raphaélesque de *Vénus, Vulcain,
Amour et cinq putti*. Celle-ci est connue par plusieurs
sources et l'on suppose qu'elle a certains rapports avec la
fresque exécutée par Tamagni d'après un dessin de Raphaël
sur la façade de la maison de Giovanantonio Battiferro.[4]

Le fait que Lucas de Leyde reprenne cette Vénus dans sa
Lucrèce, considérée généralement comme remontant au
milieu de la même décennie, permet de dater la gravure de
Marcantonio des environs de 1514. Gossart y puise à son
tour la figure de Vénus pour son tableau de *Vénus et Amour*
de 1521 (cat. 108), allant jusqu'à reprendre le cadre
constitué par la niche au sein d'une vue plus majestueuse
composée de colonnes classiques. En revanche, pour la
figure d'Amour il utilise une autre gravure de Marcantonio
(cat. 161). Dans ce tableau, Vénus mène affectueusement
son fils par la main, peut-être pour lui faire déposer ses
armes.

FSS

1 Inv. 1895-9-15-629.
2 Illustrated Bartsch, XXVII, p. 29, n° 334.
3 Gere & Turner 1983, loc. cit.
4 [Cat. exp.] Rome 1992, pp. 291-299.

Marcantonio Raimondi
161 Vénus s'essuyant après le bain et Amour

161

Gravure, 177 × 110 cm
Rome, Gabinetto dei Disegni e delle Stampe, inv. n° FC4078

BIBLIOGRAPHIE Bartsch, n° 297; Becatti 1968, II, pp. 548-550;
Illustrated Bartsch, XXVI, p. 287; [Cat. exp.] Rome 1984, p. 207, n° 81;
[Cat. exp.] Rome 1985, p. 63, VII, I, p. 353.

Bien que Bartsch ait déjà rattaché la gravure à une création
de Raphaël, celle-ci ne correspond à aucun de ses dessins
ou à aucune autre de ses œuvres connues. On a déjà
souligné que la position de la Vénus dérive de celle du
célèbre *Spinario* gravé également par Raimondi.[1] Il n'est
cependant pas possible d'attribuer cette opération au
graveur. Celle-ci a dû avoir lieu dans l'entourage immédiat
des aides travaillant sous la direction de Raphaël lui-même.
L'hypothèse a été émise selon laquelle la gravure serait en
rapport avec la fresque peinte sur le mur nord de la
Stufetta du cardinal Bibbiena – fresque dont le sujet n'a

pas encore été identifié. Les élèves de Raphaël l'avaient
achevée d'après un projet du maître en août 1516.[2] Cette
hypothèse se heurte toutefois au fait que le *Spinario* avait
déjà été évoqué subtilement dans la scène du mur ouest
représentant *Vénus s'enlevant une épine du pied*, et gravée
également par Marcantonio. Il n'empêche que la fraîcheur
désinvolte de la composition, dans une veine légèrement
érotique, se rattache bien à l'atmosphère raffinée et
antiquisante de ce cycle entièrement consacré à Vénus.

La diffusion de cette gravure et l'intérêt qu'elle a suscité
sont bien attestés par les multiples reprises qui en
subsistent, parmi lesquelles une est due à Altdorfer.[3] A
Bruxelles, Gossart a pu la connaître à temps pour en
reprendre très fidèlement le personnage d'Amour dans le
petit tableau *Vénus et Amour*, daté de 1521 (cat. 108):
l'artiste l'y unit de manière habile avec une Vénus inspirée
d'une autre gravure de Marcantonio (cat. 160). Ainsi, se
trouve parfaitement attestée la continuité de l'intérêt du
peintre nordique pour les développements plus avancés de
la culture raphaélesque après son voyage en Italie. Cet
intérêt se manifeste à une date qui coïncide de manière
significative avec la requête adressée par Dürer lors de son
voyage aux Pays-Bas de tout l'œuvre gravé de Raphaël:
Dürer la demande à l'élève du maître, Tommaso Vincidor,
qui se trouvait à Bruxelles pour préparer les cartons et
peut-être superviser le tissage des *Jeux de putti* destinés à la
Salle de Constantin.

FSS

1 Illustrated Bartsch, XXVII, pp. 135, 162, n°s 465-480; Bober &
Rubinstein 1986, pp. 235-236.
2 [Cat. exp.] Rome 1985, p. 63.
3 Illustrated Bartsch, XIV, p. 42, n° 34.

D'après Raphaël
162 La pêche miraculeuse

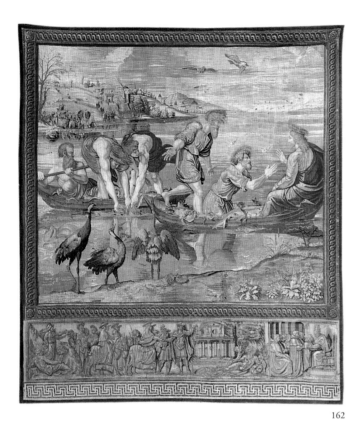

162

Tapisserie bruxelloise, ateliers de Pierre d'Enghien, alias d'Alost
Laine, soie, argent et or; 496 × 440 cm
Cité Vaticane, Gallerie e Musei Pontifici, inv. n° 43867.2.1

BIBLIOGRAPHIE R. Harprath, in [Cat. exp.] Cité Vaticane 1984-
1985, pp. 248-250, n° 92b.

Cette pièce est la première du cycle consacré à l'apôtre
Pierre dans la tenture des *Actes des Apôtres*. Cette tenture,
commandée par le pape Léon X, comprenait dix tapisseries
destinées à être pendues sur les parois inférieures de la
Chapelle Sixtine. Les paiements à Raphaël pour les cartons
eurent lieu en 1515 et 1516, tandis que le tissage fut confié à
l'entrepreneur Pierre d'Enghien, alias d'Alost, qui les fit
exécuter à Bruxelles dès juillet 1517. Les sept premières
pièces furent suspendues pour la première fois dans la
Chapelle Sixtine le lendemain de la Noël 1519 et elles y
firent sensation. Les trois autres furent livrées avant 1521.
Raphaël reçut 100 ducats par carton, mais le lissier près de
2.000 ducats par tapisserie, ceci pour payer les matériaux
précieux.

Chaque pièce était pourvue d'une seule bordure
verticale, répétant ainsi le rythme des pilastres séparant les
fresques supérieures. Cette bordure fait actuellement
défaut. Les bordures inférieures représentent des scènes de
la vie du commanditaire, Jean de Médicis, en imitation de
reliefs de bronze.

Le motif en guillochis entourant la scène principale, est
inspiré de l'art romain antique et il fut appliqué souvent
par des artistes du Quattrocento tant à Florence (Alberti,
Brunelleschi) qu'à Urbin (Porte de la Guerre au palais
ducal, vers 1480).

Sept des dix cartons, dont celui de la *Pêche Miraculeuse*,
furent achetés en 1623 par Charles, prince de Galles et
futur roi d'Angleterre, pour fournir des modèles à ses
nouveaux ateliers de Mortlake. Ces œuvres, propriété de la
Couronne, sont exposées au Victoria & Albert Museum à
Londres.

GD

Des cartons des *Actes des apôtres*, les deux premiers du
point de vue du récit, la *Pêche miraculeuse* et la *Vocation de
saint Pierre*, sont ceux qui présentent les compositions les
plus simples et ceux par lesquels Raphaël a probablement
commencé l'exécution du cycle.

Dans la *Pêche miraculeuse*, le maître a dû avoir recours à
la collaboration de Giovanni da Udine pour les poissons
dans les barques et pour le paysage qui s'étend à l'horizon
ainsi que pour les grues, les cigales de mer et les
coquillages qui occupent le premier plan. On sait que le
Frioulan était spécialisé dans la représentation des
animaux, des végétaux et des motifs décoratifs: Raphaël a
dû lui laisser carte blanche. Le dessin préparatoire du
maître conservé à Windsor montre effectivement la
composition encore dépourvue de ces éléments.[1]

Les lissiers ont traduit le carton fidèlement (sans se
permettre de modification importante comme ils l'ont fait
dans la *Vocation de saint Pierre*, où le drapé du Christ a été
semé d'étoiles).

On a pensé qu'après avoir été découpés en bandelettes
de la largeur du métier à tisser pour la confection des
tapisseries, c'est sous cette forme que les cartons ont été
conservés à Bruxelles.[2] Cette hypothèse permettrait
d'expliquer que les reprises ne concernent pas l'ensemble

des compositions et se limitent chaque fois à une ou deux figures. Dans la *Pêche miraculeuse*, ce sont celles qui apparaissent courbées et occupées à tirer les filets qui ont été citées le plus fréquemment, peut-être aussi parce que leur mouvement et leur musculature séduisaient particulièrement les artistes.

On trouve la première dérivation de ces figures dans le *Baptême du Christ*, aujourd'hui au Centraal Museum à Haarlem, que Jan van Scorel a dû exécuter vers 1530.[3] Quelques années plus tard, Lambert Suavius s'en est inspiré dans le panneau de l'*Inhumation de saint Denis*, aujourd'hui au Musée de l'Art wallon à Liège, mais en habillant le torse du personnage.[4] Lambert Lombard s'en est souvenu à son tour.[5]

ND

1 N. Dacos, in Dacos & Furlan 1987, pp. 18-21.
2 Shearman 1972, p. 145.
3 [Cat. exp.] Amsterdam 1986, p. 183, n° 62.
4 Denhaene 1990, p. 59, fig. 63. Cf. Dacos 1995.
5 Par exemple dans Denhaene 1990, p. 78, fig. 89.

D'après l'école de Raphaël
163 Le Massacre des innocents

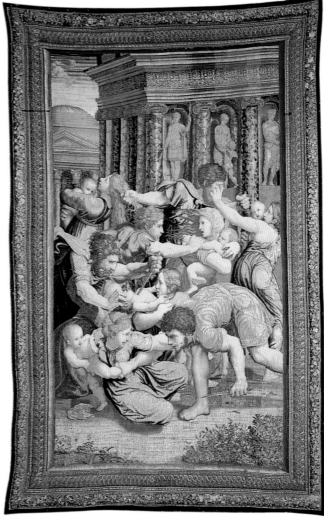

163

Tapisserie bruxelloise, ateliers de Pierre d'Enghien, alias d'Alost
Laine, soie, argent et or; 574 × 365 cm
Cité Vaticane, Gallerie e Musei Pontificei, inv. n° 3863

BIBLIOGRAPHIE Ch. Hope, in [Cat. exp.] Cité Vaticane 1984-1985, pp. 326-332, n° 124; R. Bauer, in [Cat. exp.] Vienne 1989-1990, p. 42.

Le thème du Massacre est illustré par trois tapisseries assez étroites, faisant partie de la tenture de la *Vie du Christ* (*Scuola Nuova*), tissée elle aussi à Bruxelles par Pierre d'Enghien entre 1524 et 1531. La tenture comprenait 12 pièces, dont six consacrées à l'enfance du Christ, et six aux

Peter Paul Rubens

Siegen 1577-1640 Anvers

événements après la Passion; une pièce (le Christ aux Limbes) fait à présent défaut. La commande remonte à Léon X ou à Clément VII, les deux papes Medicis. Pierre d'Alost reçut la somme fabuleuse de 20.750 ducats d'or pour ce travail. Le double guillochis de la bordure est ici aussi un ornement utilisé déjà vers 1480 autour d'un portail extérieur du palais d'Urbin, patrie de Raphaël.

GD

Les dessins préparatoires aux cartons de la *Scuola nuova* furent réalisés à Rome par les élèves de Raphaël, sans doute après la mort du maître. Vasari cite parmi eux Gianfrancesco Penni, mais il n'est pas dit que celui-ci ait été responsable de l'invention: il était l'exécuteur le plus fidèle des projets du maître, mais aussi celui dont la personnalité était la moins forte. Alors que l'*Adoration des bergers* et l'*Adoration des mages* semblent trahir le style de Perin del Vaga et de Polidoro da Caravaggio, dans la violence du mouvement et la robustesse des corps le *Massacre des innocents* révèle nettement la manière de Giulio Romano.

Du tiers du *Massacre* exposé ici, le carton préparatoire est le seul qui soit conservé à peu près intact[1] mais il a été complètement repeint à l'huile au XVIIe siècle. Si l'on en juge par les fragments conservés des deux autres tiers du *Massacre*, plusieurs artistes y ont travaillé, dont un Flamand, encore anonyme, et Tommaso Vincidor (voir cat. 228-231).

Les cartons de la *Scuola nuova* ont exercé une influence plus décisive sur les peintres flamands que ceux des *Actes des apôtres*, peut-être parce que ceux-ci étaient mieux préparés aux changements radicaux venus de Rome, mais peut-être aussi du fait que ces cartons, réalisés à Bruxelles, sont restés plus accessibles et ont été probablement visibles dans leur totalité. Certains souvenirs du *Massacre des innocents* affleurent déjà dans les panneaux de l'histoire de saint Denis de Lambert Suavius.[2]

ND

1 Londres, Foundling Hospital. Voir Nicolson 1972, pp. 76-77, n° 69, et pl. 37.
2 Ainsi, la femme qui pleure son enfant mort est devenue celle qui se lamente dans l'*Inhumation de saint Denis* (Denhaene 1990, p. 59, fig. 63).

Trois maîtres ont contribué à la formation de Rubens à la peinture: Tobias Verhaecht, Adam van Noort et Otto van Veen (Venius). Ce dernier surtout a poussé le jeune artiste sur la voie de l'art italien. Après avoir obtenu la maîtrise auprès de la gilde anversoise en 1598, Rubens partit le 9 mai 1600 vers le Sud. Il entra bientôt au service de Vincenzo Gonzaga, duc de Mantoue, tout en restant actif ailleurs, comme à Gênes (portraits) et à Rome. A la requête de Gonzague, il effectua en 1603 une mission diplomatique auprès de la cour d'Espagne à Valladolid. En Italie même, Rubens exécuta quelques remarquables commandes, telles que des tableaux d'autel pour les églises de Santa Croce in Gerusalemme à Rome, des Jésuites à Gênes et des Oratoriens à Fermo (cat. 167). Ses œuvres pour l'église des Oratoriens à Rome (voir cat. 172-174) témoignent suffisamment de la place importante qu'il sut se créer dans le monde artistique romain. Il mit à profit sa présence là-bas pour perfectionner davantage ses connaissances artistiques. Il fit une étude approfondie de l'art antique[1] et copia sans relâche les œuvres des grands peintres de la Renaissance, Léonard de Vinci, Michel-Ange, Raphaël (cat. 169), Titien et le Corrège; mais des artistes plus récents et de diverses tendances, comme par exemple Salviati (cat. 170) Annibale Carraci (cat. 171) et Le Caravage, l'attirèrent également. Rubens revint à Anvers en 1608 comme un peintre italien accompli. Son activité ultérieure montre que, loin d'être un imitateur servile, il apportera une formulation aussi personnelle que vigoureuse au mouvement que l'on appellera le baroque. Rubens apparaît comme l'une des personnalités artistiques les plus fortes du XVIIe siècle, le bâtisseur d'une œuvre monumentale et impressionnante, tant pour l'Eglise et la bourgeoisie que pour la noblesse internationale.

AB

1 Van der Meulen 1994.

BIBLIOGRAPHIE Rooses 1886-1892 (l'œuvre); Ruelens & Rooses 1887-1909 (la correspondance); Rooses 1903 (la biographie); Oldenbourg 1921 (l'œuvre); Evers 1943 (pp. 11-93: liste des événements de sa vie); [Cat. exp] Cologne 1977 (Italie); Jaffé 1977 (Italie); Held 1980 (esquisses à l'huile); Held 1989 (dessins); Jaffé 1989 (l'œuvre).

Peter Paul Rubens
164 Le jugement de Pâris

164

Huile sur cuivre, 32,5 × 43,5 cm
Vienne, Gemäldegalerie der Akademie der bildenden Künste,
inv. n° 644

PROVENANCE Comte Anton Lamberg-Sprinzenstein (avant 1822).

BIBLIOGRAPHIE Burchard 1928, p. 15, n. 4 (voor het eerst
toegeschreven aan Rubens i.p.v. Van Dyck); Jaffé 1968, p. 179; Jaffé
1977, pp. 63-64, fig. 207; W. Prohaska, in [Cat. exp.] Vienne 1977,
pp. 49-50, n° 1, pl. II (avec bibliographie); J. Müller Hofstede, in
[Cat. exp.] Cologne 1977, pp. 158-159, n° 13, repr. en couleur p. 340;
Held 1980, p. 3, n. 1; Jaffé 1989, p. 147, n° 12; D. Bodart, in
[Cat. exp.] Padoue-Rome-Milan 1990, p. 46, n° 6 (avec
bibliographie).

La composition exposée ici recèle de nombreuses analogies
avec un panneau peint par Rubens et intitulé *Le Jugement
de Pâris*, qui se trouve à la National Gallery de Londres.[1]
Pâris, vu de dos, est assis à gauche, Mercure est à ses côtés.
A droite, dressé tel un mur face à lui, le groupe compacte
des trois déesses nues prêtes à subir le jugement. Il existe
pourtant une différence fondamentale entre les deux
versions. Dans le tableau présenté ici, Pâris n'a pas encore
pris de décision et les déesses se dévêtissent. Par contre,
dans le tableau de Londres, la question est tranchée et Pâris
tend la pomme à Vénus (qui se trouve au milieu du groupe
des trois) couronnée par des putti descendus du ciel.
 Rubens a emprunté la composition générale à la fameuse
gravure de Marcantonio Raimondi, d'après un *Jugement de
Pâris* de Raphaël[2] mais au cours de l'exécution, Rubens

s'en écarte en bien des points. Lorsqu'il peint sa version
Londonienne, Rubens disposait d'autres supports visuels:
Jaffé a démontré qu'il s'est inspiré pour la figure de
Minerve, la déesse à l'extrême-droite, d'une gravure de
J. Caraglio d'après une étude de Rosso Fiorentino.[3] A
Anvers, il possédait vraisemblablement des documents
similaires. En effet, on a suggéré[4] que le tableau londonien,
et par conséquent celui de Vienne, aurait été réalisé avant
son voyage en Italie (un bois de chêne sert de support au
panneau londonnien, ce qui est rarement le cas dans l'art
italien). On a voulu voir, dans la position de Pâris, un
motif emprunté au Caravage, mais Martin a démontré que
Frans Floris l'avait également déjà utilisée auparavant.[5] En
règle générale, la représentation féminine (surtout celle de
Vénus) semble se rattacher au maniérisme nordique d'Otto
Venius et de Floris. La musculation détaillée du dos de
Pâris dans le tableau de Londres semble indiquer une
connaissance directe de l'art antique, en particulier du
Torse du belvédère,[6] de sorte qu'une datation au cours de la
première année de Rubens à Rome serait peut-être
préférable. En cours de route, il a découvert l'art de Venise.
La gâce légère, le coloris clair et ludique du petit tableau
viennois lui confèrent en quelque sorte un caractère
vénitien. Jaffé a remarqué dans cette œuvre une
atmosphère similaire à celle du *Jugement de Pâris* de
Rottenhammer, peintre actif à Venise ayant développé un
idiome pseudo-vénitien, plus adapté au goût nordique.[7]
 La fonction réelle du petit tableau viennois reste sujet à
discussion. Il est exécuté sur cuivre, matière peu usuelle
pour une esquisse à l'huile car onéreuse. Held a suggéré
qu'il s'agirait plutôt d'une petite pièce inachevée et
autonome. Rubens a du se rendre compte que la technique
minutieuse que nécessite le travail sur cuivre n'était pas
dans son tempérament. Il a interrompu son travail, afin de
se tourner vers un format de plus grande dimension.
 Il existe, à notre connaissance, deux dessins préparatoires
à la figure de Pâris.[8] La position dansante de Minerve, qui
n'a pas été retenue dans la version de Londres, a été reprise
par Rubens dans un panneau plus tardif qui se trouve au
musée du Prado.[9] Là, à nouveau, les déesses qui se
déshabilent et non l'attribution du prix est le sujet
principal de ce tableau.
 AB

Peter Paul Rubens
165 La conversion de saint Paul

1 Martin 1970, pp. 213-215, n° 6379; Jaffé 1989, pp. 147-148, n° 13.
2 [Cat. exp.] Cologne 1977, fig. K 13,2.
3 Jaffé 1977, fig. 204.
4 Martin 1970, p. 213.
5 Van de Velde 1975, fig. 5.
6 Bober & Rubinstein 1986, n° 132.
7 Jaffé 1977, fig. 203.
8 Paris et New York; Jaffé 1977, fig. 205-206.
9 N° 1731. [Cat. exp.] Padoue-Rome-Milan 1990, repr. p. 46.

Huile sur bois, 72 × 103 cm
Collection privée

PROVENANCE (?) Nicolaes Rockox; famille Roose, Anvers, peut-être déjà en 1641 (voir en détail Freedberg 1984, p. 110).

BIBLIOGRAPHIE Müller Hofstede 1964; J. Müller Hofstede, in [Cat. exp.] Cologne 1977, pp. 138-139, n° 4, fig.; Jaffé 1977, pp. 30, 62, fig. 202; Freedberg 1984, pp. 110-113, n° 29, fig. 64 (avec bibliographie et liste des copies); H. Vlieghe, in [Cat. exp.] Cologne-Vienne 1993, pp. 344-345, n° 44.2.

EXPOSITIONS Anvers 1977, n° 2; Cologne 1977, n° 4; Cologne-Vienne 1993, n° 44.2.

165

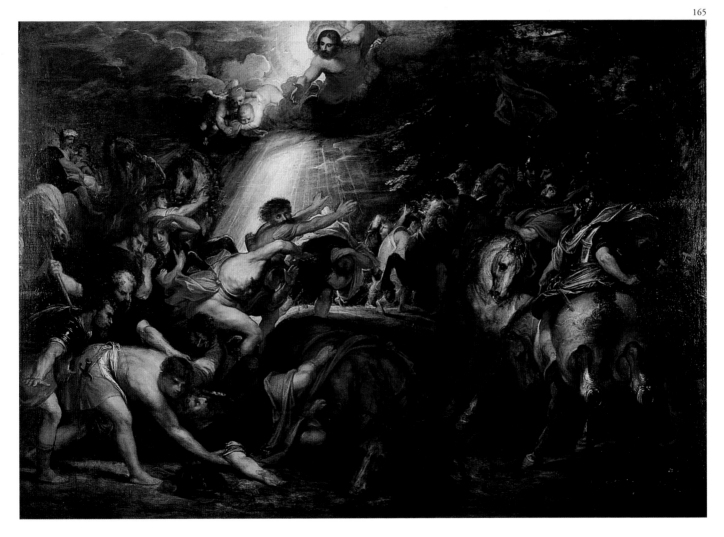

Peter Paul Rubens
166 La mise au tombeau du Christ

Ce tableau dont le commanditaire nous est inconnu et dont la date présumée est 1602, nous montre un jeune Rubens ambitieux. Il cherche à réaliser ici une peinture d'histoire soigneusement composée et pour se faire s'inspire du grand maître dans ce domaine: Leonard de Vinci. C'est surtout la *Bataille d'Anghiari* qui lui servit d'exemple, mais des influences de Raphaël, Michel-Ange, Tintoret et Elsheimer sont également décelables. Sa formulation, telle qu'il l'a conçue offre également des points communs avec les compositions de Salviati et de Procaccini. Il est évident que pour une composition aussi recherchée, il ne faut pas prendre en compte des sources d'inspiration individuelles: l'artiste a voulu réaliser une synthèse des expériences esthétiques effectuées jusqu'alors. Malgré la richesse de celles-ci, la formation qu'il reçut à Anvers chez Otto Venius se perçoit toujours dans la typologie des figures. Ce n'est que plus tard qu'il arrivera à s'en détacher. Il réussit cependant à concevoir une scène d'une complexité et d'un dynamisme qu'il n'a pas pu apprendre chez son maître. Son intervention personnelle se révèle ici pleinement.

Une copie, dans une collection privée anversoise,[1] est d'une qualité un peu moindre mais sa facture se rapproche de l'original.

AB

1 Toile, 95 × 109 cm; D. Bodart, in [Cat. exp.] Padoue-Rome-Milan 1990, n° 5.

Huile sur toile, 180 × 137 cm (à l'origine 162 × 136 cm)
Rome, Galerie Borghèse, inv. n° 411

PROVENANCE Première mention en 1833 dans la collection Borghèse (comme Van Dyck).

BIBLIOGRAPHIE Haberditzl 1911-1912, p. 257 (première attribution à Rubens au lieu de Van Dyck); Van Puyvelde 1950, pp. 150-151, pl. 54; J. Müller Hofstede, in [Cat. exp.] Cologne 1977, p. 172; Jaffé 1977, pp. 32, 36, 39, 61-62, 96, fig. 199; Jaffé 1989, p. 148, n° 15; D. Bodart, in [Cat. exp.] Padoue-Rome-Milan 1990, p. 42, n° 4 (avec bibliographie), repr. en couleur p. 43 (après restauration); D. Jaffé, in [Cat. exp.] Canberra 1992, p. 84, n° 20, repr. en couleur p. 85 (avant restauration); Van der Meulen 1994, I, p. 89.

EXPOSITIONS Padoue-Rome-Milan 1990, n° 4; Canberra 1992, n° 20.

La date exacte de ce tableau tout comme son commanditaire nous sont inconnus, mais on peut situer cette œuvre vers 1601-1602. On y retrouve l'influence de Corrège et de Giacomo della Porta (vers 1537-1602).

D'autres éléments peuvent être considérés comme imparfaitement mûri ou mal intégrés (voyez par exemple l'étrange raccourci à la jambe droite du Christ et à la poitrine dénudée de Madeleine). Le langage formel de base du maître de Rubens, Otto Venius, est encore présent dans toute l'œuvre et l'exécution manque dans son ensemble de complexité et de raffinement.

Malgré ses qualités indéniables, cette œuvre se révèle être la production immature d'un jeune artiste ambitieux. Dans la Rome de cette époque, elle a cependant pourtant dû plaire. La cohésion de la construction, le lyrisme de la démarche émotionnelle (que Rubens emprunte au Corrège) ainsi que ses références à l'Antiquité (dans le sarcophage historié) en sont les principales caractéristiques.

AB

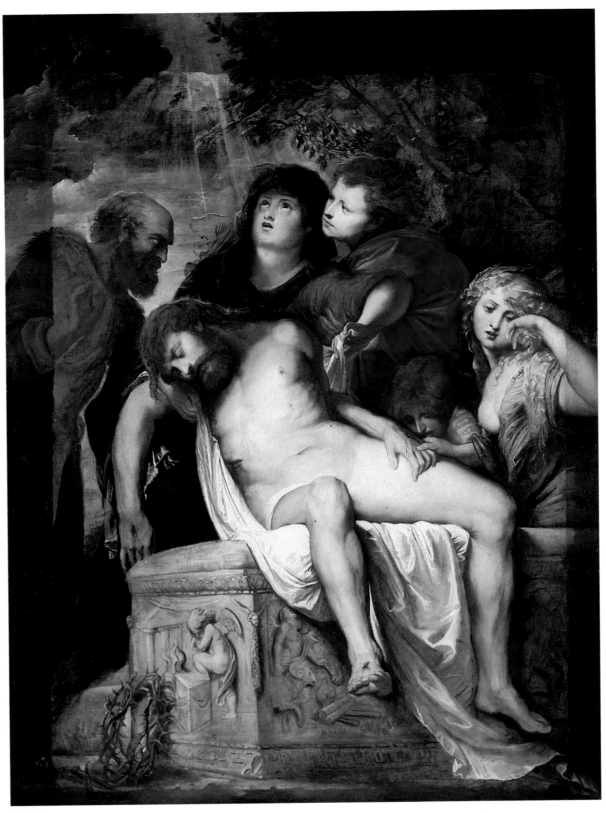

166

Peter Paul Rubens
167 L'adoration des bergers

Huile sur toile (transféré d'un panneau), 63,5 × 47 cm
Saint-Pétersbourg, Ermitage, inv. n° 492

PROVENANCE Comte Brühl, Dresde, 1769

BIBLIOGRAPHIE Longhi 1927, pp. 191-192; Van Puyvelde 1948,
p. 65, n° 1, pl. 1; Jaffé 1959, pp. 18, 20-21; Burchard & d'Hulst 1963,
p. 74, sous n° 41; Varshavskaya 1975, pp. 55, 60, n° 1; Jaffé 1977, p. 98,
fig. 339; J. Müller Hofstede, in [Cat. exp.] Cologne 1977, p. 170,
n° 20; Held 1980, pp. 446-447, n° 321; pl. 318; D. Bodart, in
[Cat. exp.] Padoue-Rome-Milan 1990, pp. 78-79, repr. en couleur
(avec bibliographie); D. Jaffé, in [Cat. exp.] Canberra 1992, n° 22.

EXPOSITIONS Bruxelles 1965, n° 184; Cologne 1977, n° 20;
Padoue-Rome-Milan 1990, n° 20; Canberra 1992, n° 22.

On se demande encore à l'heure actuelle si cette jolie
esquisse à l'huile a été conçue comme une étude
préparatoire au retable de la chapelle Constantini de
l'église Saint Philippe de Neri à Fermo,[1] ou au tableau,
dont la composition est à peu de choses près similaire,
destiné à l'église Saint-Paul à Anvers[2] et réalisé quelques
années plus tard, après le retour de Rubens à Anvers.[3] Le
tableau de Fermo (conservé actuellement à la Pinacoteca
Civica) est commandé à l'artiste en février 1608, peu de
temps après le refus du premier retable de la Chiesa Nuova
(voir cat. 172-174). Il est achevé avant le 7 juin de la même
année. C'était Flaminio Ricci, recteur des Oratoriens de
Rome, qui avait recommandé Rubens à ses collègues (ce
qui indique une fois de plus que l'autel de la Chiesa Nuova
n'a pas été refusé pour des raisons esthétiques).

La toile de Fermo et celle d'Anvers présentent dans
l'ensemble une même composition, l'esquisse à l'huile
exposée ici présente un état intermédiaire: certains détails
sont plus développés dans le tableau de Fermo, d'autres
dans celui d'Anvers. La monumentalité, à la manière de
Michel-Ange, de la figure de Marie de la toile d'Anvers
n'est pas encore annoncée ici, ce qui indiquerait que
l'esquisse devrait être mise en rapport avec le retable de
Fermo. Mais il est évident que Rubens a emporté avec lui
cette esquisse et qu'elle lui a servi d'exemple pour le
tableau d'Anvers, ce qui explique aisément les fortes
analogies. Rubens réalisa également une autre étude pour
cette composition: un dessin qui représente le second
berger à gauche (c'est la position qu'il occupe dans
l'esquisse et non dans le tableau de Fermo) et la vieille
femme à ses côtés.[4]

Pour cette œuvre, Rubens s'est clairement inspiré de
l'*Adoration des bergers* du Corrège (actuellement conservé
au Musée de Dresde), qui est également une vue nocturne.
Les grandes lignes de la composition sont à ce point
semblables que l'on peut parler ici de paraphrase et
d'hommage respectueux. Mais il est également évident que
d'autres influences ont joué leurs rôles, ou ont été une
source d'émulation stylistique voulue: le clair-obscur très
contrasté et la physionomie populaire des personnages
renvoient nettement au Caravage. Mais on a également
noté des emprunts à Bassano, Michel-Ange et Raphaël (le
berger agenouillé).

AB

1 Jaffé 1989, n° 79.
2 Van Puyvelde 1948; Baudouin 1977, p. 73, fig. 49.
3 Pour ce dernier point de vue, voir Van Puyvelde et Burchard &
d'Hulst.
3 Amsterdam, Gemeentemuseum, collection Fodor. Held 1986,
n° 43.

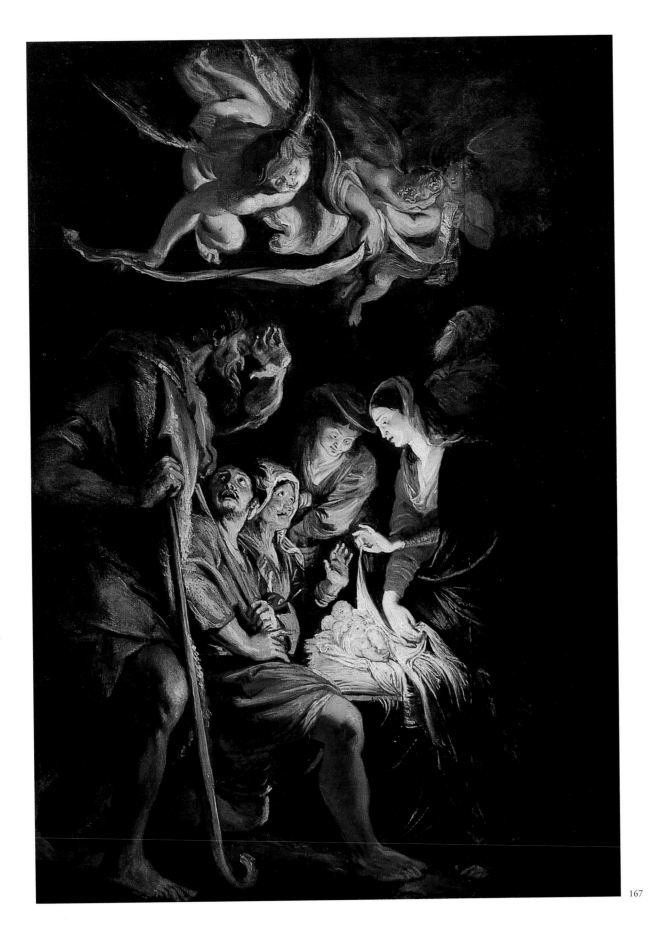

167

Peter Paul Rubens
168 Tête de Silène

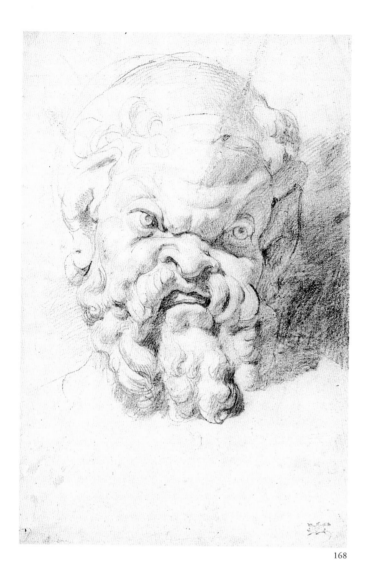

168

La sculpture antique dont Rubens s'est inspiré pour réaliser cette magnifique étude n'est pas encore retrouvée. L'artiste avait manifestement un intérêt prononcé pour ce personnage comique et mi-animal qu'est Silène, dieu de la nature, car il a dessiné cette même tête sous différents angles (dont ne subsistent que des copies) et elle est présente à plusieurs reprises dans ses tableaux. Il s'agit d'un bon exemple de l'utilisation active par Rubens du patrimoine visuel de l'antiquité.

La feuille elle-même a une histoire intéressante: elle appartenait à l'origine à un certain Habé, artiste flamand non identifié qui se serait lié d'amitié avec Rubens. A la fin du XVIIᵉ siècle, elle est acquise par le père Sebastiano Resta de Milan qui, par le même biais, avait acquis un ensemble d'autres dessins de Rubens d'après des sculptures antiques célèbres (actuellement conservés à la Biblioteca Ambrosiana de Milan). Il existe au moins quatre copies de cette feuille, ce qui prouve que les contemporains de Rubens l'ont considérée comme une tête saisissante d'expression.

AB

Pierre noire, 293 × 195 mm
Cachet de collectionneur: J. Richardson senior (L. 2183)
Au verso: tête de vieillard
Moscou, Musée Pouchkine, inv. n° 6208

PROVENANCE Padre Sebastiano Resta (Milan 1635-1714, qui s'en réfère à un mystérieux 'Monsù Habé' pour la provenance de ses feuilles de Rubens); via quelques étapes intermédiaires (entre autres J. Richardson et Horace Walpole) chez le prince P.D. Dolgoroekov, et de cette manière au Musée (voir en détail chez Van der Meulen 1994, II, p. 54).

BIBLIOGRAPHIE Jaffé 1977, p. 82, fig. 294; Van der Meulen 1994, II, pp. 54-55, n° 33, fig. 67 (avec bibliographie, liste des expositions et des copies).

Peter Paul Rubens
169 Figures d'apôtres. Copie de la
'Transfiguration' de Raphaël

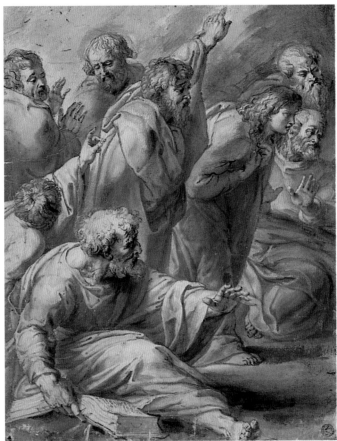

169

Plume, encre brune, lavis brun, rehaussé de peinture à l'huile, sur
traces de pierre noire; monté; 352 × 272 mm
Paris, Musée du Louvre, Cabinet des Dessins, inv. n° 20276

PROVENANCE Everard Jabach; en 1671 transferré au Cabinet du
Roi.

BIBLIOGRAPHIE Lugt 1949, II, n° 1061; Jaffé 1977, p. 26, fig. 45;
A. Sérullaz, in [Cat. exp.] Paris 1978, pp. 98-99, n° 101, fig. (avec
bibliographie); J. Foucart, in [Cat. exp.] Nancy 1990, pp. 43, 45, repr.
p. 45; Pétry 1992, p. 59, fig. 53.

EXPOSITIONS Paris 1978, n° 101; Nancy 1990.

Ce dessin devrait être analysé de façon approfondie au
niveau des points suivants: par moments, le tracé semble
très différent de celui que pratiquait Rubens, ce qui laisse
supposer qu'il a retravaillé, comme il le faisait
fréquemment, un dessin dû à une autre main. Cette
exposition nous offre l'occasion d'étudier ce dessin de
façon plus détaillée.

Il est évident que Rubens a connu la *Transfiguration* de
Raphaël (actuellement au Musée du Vatican à Rome;
exécutée avec l'aide de son atelier). Lorsque le patron de
Rubens, le comte Vincent Gonzague, lui commanda une
décoration pour le chœur de la Sainte Trinité à Mantoue,
il réalise entre autres sur ce thème iconographique une
Transfiguration (actuellement conservée au Musée de
Nancy; terminée vraisemblablement en juin 1605) qui
faisait évidemment référence à celle de Raphaël. Dans cette
œuvre monumentale, on sent que le jeune artiste a voulu
se mesurer à celle de son prédécesseur mais il est également
certain, surtout si on analyse les deux autres toiles qui
faisaient partie du même ensemble (maintenant conservées
respectivement à Mantoue et à Anvers), que d'autres
peintres de la Renaissance lui servirent également de
modèle, tels Tintoret (touche picturale libre) et Michel-
Ange (figuration héroïque). Malgré ces nouveaux élans
italiens, la toile de Nancy atteste sa formation flamande:
l'influence, entre autre, du langage pictural de son maître,
Otto Venius. L'intérêt que porte Rubens à la
Transfiguration de Raphaël se révèle également dans
d'autres documents. Ainsi, deux dessins du Louvre, qui lui
sont attribués, sont des variations sur la même composition
(mais probablement ont-ils été exécutés d'après des dessins
des élèves de Raphaël).[1]

AB

1 Voir [Cat. exp.] Paris 1978, n°s 102-103; Jaffé 1977, fig. 43-44;
J. Foucart, in [Cat. exp.] Nancy 1990, pp. 41-45, repr. pp. 40 et 42.

Peter Paul Rubens

170 Deux prisonniers enchaînés (copie d'après Francesco Salviati)

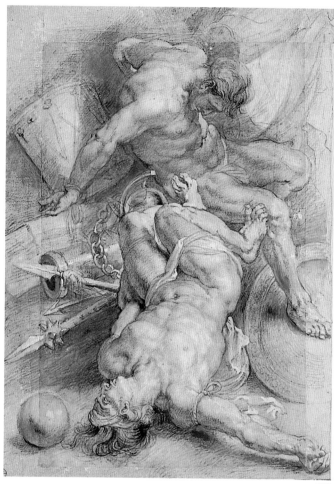

170

Pierre noire, plume et encre noire, lavis, accompagné de rehauts blancs, sur papier blanc jauni; 485 × 352 mm
La feuille originelle un peu plus petite est montée sur une feuille composée de plusieurs bandes dont les dimensions sont citées ci-dessus; le dessin est achevé sur les quatre côtés
Angers, Musée Pincé, inv. n° MTC 212bis

PROVENANCE Château-Borély, vente publique à Marseille 1808; Turpin de Crissé, légué au Musée en 1859.

BIBLIOGRAPHIE Popham 1956, p. 417; Burchard & d'Hulst 1963, pp. 155-156, n° 93 (avec bibliographie); Jaffé 1977, pp. 47, 50, 55, fig. 125; J. Müller Hofstede, in [Cat. exp.] Cologne 1977, p. 296, n° 78, afb.; [Cat. exp.] Angers 1978, pp. 76-77, n° 87, pl. 91 (avec bibliographie).

EXPOSITIONS Cologne 1977, n° 78; Angers 1978, n° 87.

Deux figures d'une fresque de Salviati au Palais Farnèse à Rome ont inspiré ce dessin.[1] La merveilleuse virtuosité du raccourci de Salviati devait particulièrement séduire Rubens. Ce dernier a utilisé à plusieurs reprises le thème des prisonniers de guerre, entravés par des fers, sans pour autant s'inspirer de cette feuille. Dans le *Serpent d'airain*,[2] une figure de possédé semble directement inspirée par l'homme couché au premier plan; il en va probablement de même pour un chasseur abattu dans la *Chasse aux lions* de Munich.[3]

Cette feuille assez complexe nous confronte avec le problème délicat de la conception d'un tel dessin, copié d'après un modèle italien. S'agissant ici d'une feuille composée de plusieurs éléments (plusieurs bandes de papier) et n'étant pas une copie fidèle de l'original, son analyse doit se faire avec un maximum de précautions.[4] Sur cette feuille, Rubens semble avoir ajouté de sa propre initiative un certain nombre d'accessoires, comme les armes jetées au sol, le bouclier et le tambour. Le boulet de canon, en bas à gauche, semble avoir été déplacé vers l'extrémité du dessin mais une analyse plus approfondie nous apprend que son contour était clairement indiqué sur l'original (sur la feuille centrale), exactement au même endroit que sur la fresque, couvrant ainsi le front du prisonnier renversé, ce qui nous permet de supposer que le premier stade de cette feuille traduisait fidèlement la composition originelle. Ce stade ne se limitait certainement pas au rendu des traits. L'ombre derrière les deux prisonniers (à gauche) s'arrête abruptement, précisément à l'endroit où, dans la fresque, l'espace est interrompu de manière illusoire. Le même phénomène se retrouve à droite: la tache d'ombre évoquant la profondeur, à droite de la tête du prisonnier assis, se termine en un demi-cercle; elle semble suivre le contour du bras droit du triomphateur représenté dans la fresque, qui ici paraît absent, à moins de prendre en considération le drapé semi-circulaire de son manteau jeté sur ses genoux, remplacé ici par le bouclier rajouté à droite.

Nous en concluons que Rubens, au départ, traduit avec fidélité la composition de Salviati et que, dans un stade suivant, il a élargi la vision en y introduisant de nouveaux éléments et en retravaillant en profondeur les parties existantes. On ignore cependant si la feuille d'origine était

304

Peter Paul Rubens
171 Etudes d'après la décoration du Palais
Farnèse (Annibale Carracci)

de la main de Rubens. Jusqu'à présent, la littérature concernée répond de manière plutôt affirmative. Dans le catalogue d'Angers (1978), on fait par contre référence à Catherine Monbeig Goguel qui attribuerait ce dessin à Salviati lui-même. Un troisième point de vue est que Rubens ait remanié en profondeur une copie anonyme (qu'il a pu se procurer en Italie ou qu'il fit exécuter plus tard, comme il avait parfois coutume de le faire), et que le résultat final semble être de sa main.

On retrouve pour ce dessin, deux datations différentes au sein de sa période italienne. Soit une date précoce (1601-1602)[5] soit une plus tardive (1605-1608).[6] La composition complétée de cette manière par Rubens a été copiée à plusieurs reprises.[7]

AB

1 Dans la 'Sala dei Fasti Farnesi', vers 1549-1563. Freedberg 1975, fig. 211.
2 Londres, National Gallery. Oldenbourg 1921, repr. p. 315; Martin 1970, pp. 133-137, n° 59; Jaffé 1989, n° 1373.
3 Oldenbourg 1921, repr. p. 154; Jaffé 1989, n° 694.
4 Le raisonnement qui suit est basé sur une photo; l'analyse devra être revue en présence de l'original.
5 J. Müller Hofstede, in [Cat. exp.] Cologne 1977, loc. cit.
6 Jaffé 1977, loc. cit.
7 Haarlem, Teylers Museum; Vienne, Albertina ([Cat. exp.] Vienne 1977, n° 105, attribué à Jordaens par Jaffé).

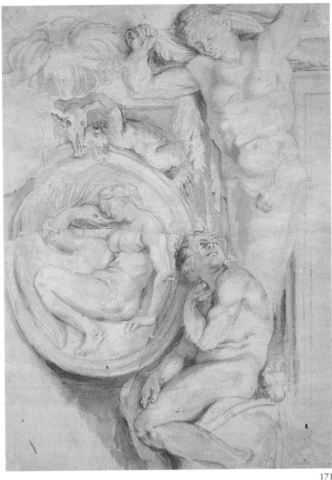

171

Pierre noire, plume et encre brune, rehaussé de blanc, sur papier jaunâtre; 553 × 407 mm
En bas à gauche: coin inséré et rapporté dans le dessin
Marques de collectionneur: J. Richardson sen. (L.2184), Sir T. Lawrence (L.2445), P.H. Lankrink (L. 2090) et le Victoria and Albert Museum (L. 1957).
Inscription en bas à droite: *Annibale*; en haut à droite: le n° *2307*
Londres, Victoria and Albert Museum, inv. n° 2307

PROVENANCE P.H. Lankrink (1628-1692); J. Richardson sen. (1665-1745); Sir Thomas Lawrence (1769-1830); vente Lawrence-Woodburn, Londres, le 4 juin 1860, n° 797.

BIBLIOGRAPHIE Van Regteren Altena 1940, p. 200, pl. II, c; Burchard & d'Hulst 1963, pp. 256-258, n° 167 (avec bibliographie); Jaffé 1977, pp. 55-56, fig. 164.

Peter Paul Rubens
172-174 Etudes préparatoires pour la Chiesa Nuova (Santa Maria della Vallicella)

En 1597, Annibale Carracci entreprit la tâche gigantesque de décorer le plafond de la galerie Farnèse. Il s'agit sans nul doute d'une des réalisations artistiques les plus importantes de l'époque. Les dieux antiques sont mis en scène avec une austérité nouvelle, marquée d'une vitalité dont l'origine se trouve chez Raphaël et Michel-Ange ainsi que dans l'étude renouvelée de la nature. Pour Rubens également, ces fresques ont dû être une vraie révélation.

Il est difficile d'intégrer cette feuille avec précision dans l'œuvre de Rubens. La technique et le traitement de la ligne utilisés ici s'écartent des autres copies réalisées par le peintre d'après des modèles italiens. Burchard et d'Hulst (contrairement à Jaffé) formulent l'hypothèse que ce dessin fut exécuté vers 1630. Cette étude ne serait donc pas une réalisation d'après la fresque même mais plutôt une paraphrase (de la main du maître) d'une copie non conservée que Rubens aurait acquise entretemps. Le cartouche rond devait en fait contenir *Marsyas écorché*, alors que nous y trouvons *Léda et le cygne*. Le coin en bas à gauche a manifestement été complété par la suite mais la tête de Léda et du cygne appartiennent encore à la feuille originale (selon Jaffé, l'on peut voir Marsyas dans le dessin sous-jacent). Se peut-il que la première ébauche de Léda n'ait pas satisfait pleinement l'artiste, qu'il ait découpé ce qui le gênait et qu'il ait complété la nouvelle bande insérée (selon Burchard & d'Hulst)? Une reconstruction précise des phases successives du remaniement ainsi que leur datation se révèle ici à nouveau indispensable.

AB

Ces numéros sont en relation avec les commandes sans doute les plus prestigieuses que Rubens eut à exécuter lors de son séjour italien. Elles le placent au sommet du nouvel art baroque, tel qu'il s'était développé à Rome vers 1600, et le montrent en étroite corrélation avec les doctrines iconographiques de la Contre-Réforme telles qu'elles s'étaient propagées plus particulièrement en Italie. En outre, il s'agit d'une de ses commandes les mieux documentées et étudiées dans le moindre détail, ce qui n'empêche que les vraies raisons de certains faits nous échappent encore.

Un bienfaiteur inconnu (probablement Giacomo Serra) mit à la disposition de la Congrégation des Oratoriens de Rome une somme de 300 écus destinés à la réalisation d'un maître-autel pour leur nouvelle église, la Chiesa Nuova (ou Sainte-Marie et Saint-Grégoire in Vallicella), à condition que la commande fût exécutée par Rubens. Le 25 septembre 1606, un contrat fut passé avec l'artiste. Le tableau devait représenter, dans sa partie supérieure, la Vierge. La partie inférieure, quant à elle, devait représenter six saints dont Saint Maure et Saint Papien et au milieu, Saint Grégoire avec à sa droite, Sainte Domitille accompagnée de ses serviteurs Nérée et Achillée. Nous apprenons que le tableau était quasiment terminé vers la fin de 1607. La suite est moins claire: Rubens lui-même déclara que la vue du tableau placé dans le chœur était insoutenable en raison de sa brillance due à l'incidence de la lumière et insista pour le reprendre et pour peindre, à l'intention des moines, une nouvelle version sur ardoise, matière qui devait diminuer la réflexion lumineuse. Dans un rapport d'une réunion des Oratoriens, nous lisons cependant que la partie supérieure de la scène ne pouvait obtenir leur consentement et qu'une nouvelle version devait y remédier. Les deux aspects ont probablement été déterminants. Quoi qu'il en soit, il est certain que la qualité artistique de l'œuvre ne fut pas mise en cause. Finalement, on opta pour une tout autre présentation. L'iconographie, citée précédemment, fut répartie sur trois panneaux distincts. Celui du maître-autel dédié à la Vierge entourée d'anges; deux autres tableaux placés de part et d'autre du chœur, présenteraient chacun trois saints. Lorsque Rubens rentra à Anvers en octobre 1608, cette nouvelle commande était achevée. Les trois panneaux

d'ardoise ornent toujours la Chiesa Nuova.[1] L'artiste emporta avec lui la toile originelle qui se trouve actuellement au musée de Grenoble.[2]

Dès le début de la réalisation de ce retable, il fut entendu avec l'artiste (bien que le premier contrat ne le stipulât pas de façon explicite) que l'icône miraculeuse vénérée dans la Chiesa Nuova et représentant la Madone de la Vallicella, devait être intégrée au tableau d'autel. Jusqu'à nos jours, on ignore de quelle façon cette intégration devait être réalisée. Comme nous le démontrerons au numéro 172, on sait, grâce à l'étude de la première version, que l'emplacement de cette image n'y était pas prévu. On a démontré que l'iconographie du maître-autel devait être mise en relation avec le cardinal César Baronius. On peut admettre que c'est également à son initiative que l'icône fut transportée d'une chapelle latérale située à l'arrière de l'église vers le maître-autel. L'opération tout entière doit être envisagée à la lumière des conceptions de cet érudit concernant la fonction de la représentation religieuse, dans le cadre de la Contre-Réforme. Il est probable que tous les membres de la Congrégation des Oratoriens n'adhéraient pas à cette vision et que les critiques émises sur la partie supérieure du retable indiquent un changement de mentalité après le décès de Baronius en juin 1607. Dès ce moment, on semble avoir opté effectivement pour l'intégration de l'icône miraculeuse au sein du retable que Rubens devait peindre. C'est ce qui fut réalisé dans la version définitive: au dessus de la partie centrale, une découpe fut ménagée dans laquelle la fresque miraculeuse représentant la Madone de la Vallicella et datant du XIVe siècle fut montée en icône.[3]

A l'occasion des fêtes, celle-ci est montrée au public mais la plupart du temps, elle demeure cachée par une plaque de cuivre sur laquelle Rubens a exécuté une interprétation libre de la Madone.

L'artiste lui-même considérait ce travail comme une des commandes les plus prestigieuses de décoration d'église qui lui eussent été attribuées à Rome. Il apporta de même un soin minutieux à son esquisse. Les matériaux préparatoires que l'on peut mettre en rapport avec cette commande sont particulièrement diversifiés, peut-être en raison des controverses que suscite encore le statut d'une des parties. Trois dessins ont été choisis pour cette exposition. Ils retracent l'historique entier de cette commande: l'étude du premier retable (cat. 172) puis le changement de mentalité qui préside à la transformation de la partie supérieure de la composition (cat. 173), et enfin la solution définitive pour la partie centrale (cat. 174).

AB

1 Oldenbourg 1921, repr. pp. 24-25; Jaffé 1989, n^{os} 82 A-C.
2 Oldenbourg 1921, repr. p. 23; Vlieghe 1972-1973, II, n° 109, fig. 23; Jaffé 1989, n° 64.
3 Müller Hofstede 1966, fig. 22; Warnke 1968, fig. 20; Belting, 1990, pl. XI, en couleur.
4 Ruelens & Rooses 1887-1909, I, p. 354.

BIBLIOGRAPHIE Pinchart 1882; Rooses 1886-1892, I, pp. 270-275, n° 205; II, pp. 273-278, n^{os} 441-443; Evers 1943, pp. 107-119; Jaffé 1959 (avec documents); Incisa della Rocchetta 1962-1963 (avec documents); Müller Hofstede 1964; Müller Hofstede 1966; Warnke 1968, pp. 77-90; Vlieghe 1972-1973, II, pp. 43-58, n° 109; Herzner 1979; Davis-Weyer 1980; Belting 1990, pp. 541, 544-545.

Peter Paul Rubens
172 Saint Grégoire, Sainte Domitille et autres Saints

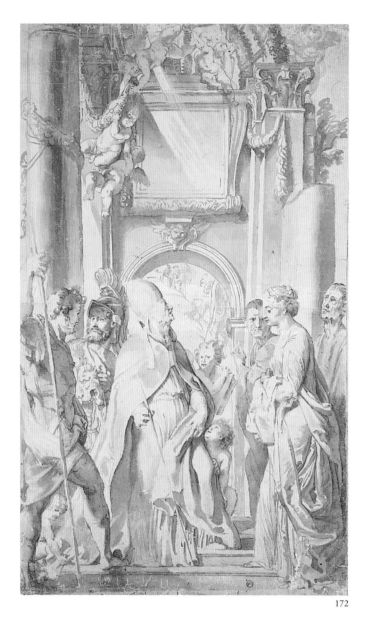

172

Plume, encre brune, lavis brun sur pierre noire; 735 × 435 mm
Montpellier, Musée Fabre, inv. n° 864.2.706

PROVENANCE Collection Bonnet-Mel, Pézenas (proviendrait du cloître des Oratoriens à Pézenas, Hérault); donné au Musée en 1864.

BIBLIOGRAPHIE Jaffé 1959, pp. 5, 25, pl. 13-16; Müller Hofstede 1964, pp. 445-446, 449, fig. 11; Müller Hofstede 1966, pp. 36-37, n. 73, p. 56, fig. 24; Warnke 1968, pp. 81-82, fig. 16; Vlieghe 1972-1973, II, p. 57; Jaffé 1977, pp. 96-97, fig. 322; J. Müller Hofstede, in [Cat. exp.] Cologne 1977, pp. 204-205, n° 32, afb.; Vlieghe 1978, p. 472; Logan 1978, p. 422; Freedberg 1978, p. 90, n. 39; Renger 1978, p. 144; Herzner 1979, pp. 129-130, fig. 3; Davis-Weyer 1980; Held 1986, p. 80, n° 33, pl. 39; Logan 1987, p. 69; D. Bodart, in [Cat. exp.] Padoue-Rome-Milan 1990, p. 162, n° 64, repr. en couleur.

EXPOSITIONS Cologne 1977, n° 32, Padoue-Rome-Milan 1990, n° 64.

Devant un arc de triomphe en ruine se trouvent six saints. Au centre, le pape Grégoire le Grand est assisté par trois anges, dont l'un porte son attribut, le livre. A sa gauche se trouvent Maure et Papien; à sa droite, Domitille avec Nérée et Achillée. Dans la partie supérieure, des anges empressés décorent de guirlandes un cartouche encore vide, éclairé par un rayon divin. C'est probablement là que devait être placée la Madone de la Vallicella ainsi que l'atteste une peinture dont la composition est similaire et qui est conservée actuellement au musée de Grenoble. A l'origine, elle devait décorer le maître-autel de la Chiesa Nuova, mais fut en définitive refusée ou retirée.

Ce dessin n'est pas accepté par tous les spécialistes. Il n'y aurait pas d'équivalent, dans l'œuvre de Rubens, de cette technique soignée, de ce modelé au moyen de lavis. La feuille ne se situerait pas dans la logique de l'élaboration de la composition, ainsi qu'elle est documentée dans d'autres études.[1] Aborder cette problématique en détail n'entre pas dans le cadre de ce catalogue. D'un point de vue strictement stylistique, il semble pourtant défendable d'attribuer ce dessin à la main de Rubens. Il est possible que la finition poussée s'explique par la fonction de l'œuvre (dessin de présentation?). Remarquons cependant que la crosse de Grégoire est inachevée. Selon Jaffé, ce dessin serait le 'disegno o sbozzo' (le modèle) que Rubens, selon le contrat, devait soumettre aux Oratoriens. L'absence d'une représentation de la Vierge semble contredire cette affirmation. Il semble plus

logique de penser que le modèle en question était une esquisse à l'huile semblable au tableau définitif (comme on peut probablement le voir dans le dessin de Jan de Bisschop).[2] Le dessin de Montpellier diverge du tableau de Grenoble par plusieurs points importants. L'isocéphalie des figures (têtes placées sur une même ligne), la position et le type de visage (imberbe) de Grégoire.[3] Dans les autres études préparatoires, Grégoire est doté d'une barbe, il est sans tiare et soutient de la main droite le livre, à hauteur de la hanche. Il est traité de manière plus ample, dans une impressionnante pose rhétorique (empruntée à l'Aristote de l'Ecole d'Athènes de Raphaël). Il est probable que le dessin de Montpellier présente en fait une étude antérieure au nouveau type grégorien développé par Rubens, donc précédant le tableau de Berlin[4] ou le dessin que possédait Ludwig Burchard.[5] Si tel est le cas, Rubens a fixé très tôt le concept de base de la composition, bien avant la signature du contrat. Il transforme par la suite légèrement les éléments qui la constituent mais change le type des figures. Comme dans la toile de Grenoble, la place réservée dans la zone supérieure est trop restreinte pour permettre d'intégrer le fragment de fresque originel de la Madone de la Vallicella (cette fresque devait disposer d'un peu moins d'un tiers de la hauteur totale disponible).

Bien que Rubens ait déjà acquis, à ce moment de son évolution, un style personnel, quelques influences italiennes sont perceptibles. Ainsi, la figure de Maur (à gauche) semble inspirée par le saint Georges (la Vierge avec saint Georges) du Corrège.[6] La tête casquée de Papien à ses côtés, est une copie fidèle d'une statue antique de *Mars Ultor*.[7] Dans la version ultérieure, les figures deviennent de plus en plus amples et vigoureuses, dans l'esprit de la première Renaissance et surtout de la sculpture antique, phénomène présent davantage dans les deux panneaux lattéraux de la version définitive de la Chiesa Nuova.[8]

AB

1 Voir Vlieghe 1978, Logan 1978 et Freedberg 1978.
2 Voir Van Gelder 1978.
3 Voir Davis-Weyer 1980.
4 Voir Vlieghe 1972-1973, II, n° 109d, fig. 25; [Cat. exp.] Cologne 1977, n° 16; Jaffé 1989, n° 62.
5 Vlieghe 1972-1973, II, n° 109a, fig. 24.
6 Plus précisément sa *Vierge et saint Georges*. Un dessin d'après cette œuvre était en possession de Rubens et fut remanié par lui (Paris, Louvre, cabinet des Dessins). Voir Jaffé 1977, fig. 60.
7 Rome, Musée du Capitole. Cette tête est une restauration du XVIᵉ siècle. Dans le tableau de Berlin déjà mentionné elle apparaît de face. Voir Bober & Rubinstein 1986, n° 24.
8 Van der Meulen 1994, I, pp. 104, 124, 127.

Peter Paul Rubens
173 La peinture miraculeuse de la 'Madonna della Vallicella' portée par des anges

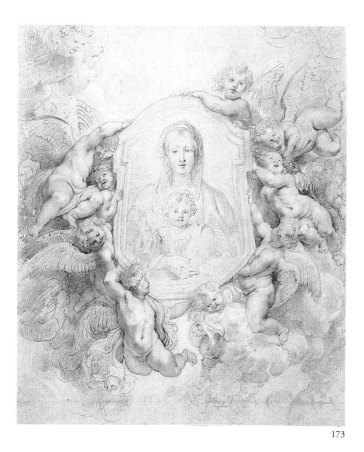

173

lumière), combinée à une nouvelle conception de la partie supérieure. Plus tard, on opta pour un fractionnement de l'œuvre en trois tableaux indépendants.

Dans la toile de Grenoble, une représentation de la Madone de la Vallicella (et non l'original) occupait la place d'honneur au centre de l'arc de triomphe et dans le dessin de Montpellier (cat. 172), elle était prévue au même endroit. Sur ce dessin provenant de Moscou, il ne semble pas y avoir de place pour un élément aussi terrestre qu'un arc de triomphe: ce tableau miraculeux, amené du ciel par une nuée d'anges, est poussé à l'avant-plan par une lumière divine venant d'en-haut. Nous assistons ainsi à l'épiphanie de la Madone de la Vallicella, non du fait des hommes mais issue du ciel grâce à un miracle. Il n'est pas certain que cette étude implique que l'ancienne fresque originelle soit intégrée à la composition et recouverte, en dehors des jours de fête, par un panneau peint par Rubens. La boucle de cheveux d'un ange, à gauche, qui recoupe le plan de l'image de la Madone de la Vallicella est dès lors un contre-argument. Herzner suggère que ce dessin présente une option, rejetée dès sa conception, pour le premier maître-autel aujourd'hui à Grenoble.

Une copie, quelques fois considérée comme un original, se trouve au Cabinet des dessins du Louvre.[1]

AB

1 Lugt 1949, II, n° 1009; Anvers 1977, n° 123.

Pierre noire et sanguine, rehaussée de blanc; 440 × 370 mm
Moscou, Musée Pouchkine, inv. n° 7098

PROVENANCE Collection A.A. Pavlovtzev (Saint-Pétersbourg, 1832-1910); Musée Stieglitz, Saint-Pétersbourg (1923).

BIBLIOGRAPHIE Jaffé 1959, p. 39, pl. 51; Müller Hofstede 1966, pp. 9-13, 39, 42, fig. 2; J. Müller Hofstede, in [Cat. exp.] Cologne 1977, pp. 224-225, n° 40A (avec bibliographie), fig.; Herzner 1979, pp. 131-132, fig. 5.

Jaffé considérait cette feuille comme une étude préparatoire au tableau se trouvant actuellement au maître-autel de la Chiesa Nuova. En revanche Müller-Hofstede, probablement à juste titre, la considère comme une alternative à la partie supérieure du tableau, aujourd'hui à Grenoble, suite aux réserves émises par les Oratoriens. Apparemment, à ce stade du projet, on a cru possible une reprise de la partie inférieure de la composition (réalisée sur ardoise afin d'éviter la nuisance causée par les reflets de

Peter Paul Rubens
174 La 'Madonna della Vallicella' portée par des anges

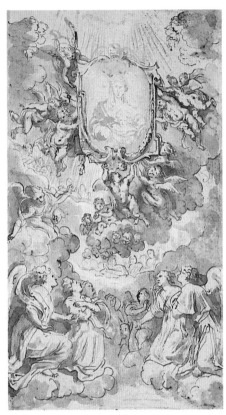

174

Plume, encre brune, lavis gris et rehaut de blanc, traces de crayon;
266 × 151 mm
Vienne, Graphische Sammlung Albertina, inv. n° 8231

PROVENANCE P.J. Mariette (1694-1774).

BIBLIOGRAPHIE Müller Hofstede 1966, pp. 40-42, fig. 4; Warnke 1968, p. 89; Mitsch 1977, pp. 10-13, n° 5, repr. en couleur p. 13 (avec bibliographie); Held 1986, pp. 83-84, n° 42, fig. 43; D. Bodart, in [Cat. exp.] Padoue-Rome-Milan 1990, pp. 163-164, n° 65, repr. en couleur (avec bibliographie).

La composition exposée ici est clairement issue la feuille provenant de Moscou (cat. 173). Il apparaît de façon certaine que le sujet – les anges portant le tableau miraculeux de la Madone – occupe tout entier le maître-autel. Les six saints, témoins de ce fait, seront représentés sur deux panneaux latéraux. Rien ne permet de certifier que dans cette œuvre, la pièce intégrée est bien la fresque originelle, mais on peut le supposer puisque le maître-autel qui a été exécuté et dans lequel l'intégration a

effectivement été réalisée reprend littéralement la composition exposée ici. Seul l'espace est plus réduit et les positions des anges ont quelque peu varié (une esquisse à l'huile, appartenant à l'Académie de Vienne,[1] montre un état intermédiaire entre ce dessin et le maître-autel). Le souvenir des peintures murales du Corrège à la coupole du dôme de Parme ont certainement induit l'artiste à cette vision d'une voûte céleste remplie d'anges.

L'intégration d'une peinture ancienne et vénérable au sein d'un ensemble moderne n'est pas exceptionnel dans l'art italien de la Renaissance. Ce dernier, considéré comme un encadrement, remplit à peu de choses près une fonction de tabernacle.[2] Une telle mise en scène était extrêmement populaire durant la Contre-Réforme. Par contre, le fait que l'original soit habituellement caché aux yeux du public par un panneau (peint par Rubens) présentant une copie libre du prototype, est tout à fait exceptionnel. Il est possible qu'un tel procédé soit issu d'une certaine réticence envers l'adoration sans retenue par le peuple de telles icônes miraculeuses. On ignore cependant si les Oratoriens ont tenu compte de cette attitude.

Dans un certain sens, le premier maître-autel exécuté par Rubens est plus personnel que les trois tableaux qui l'ont remplacé dans le chœur de la Chiesa Nuova. Il est établi qu'il s'est inspiré de plusieurs compositions de Cristoforo Roncalli dit 'Il Pomarancio' (ce n'est certainement pas par hasard que celles-ci avaient été commanditées par Baronius)[3] et il est possible qu'un modèle puisé chez Federico Zuccaro ait joué un rôle déterminant dans le fait de représenter l'adoration de l'icône par les anges.[4] Rubens est redevable à ces prédécesseurs de la structure réaliste et claire de sa composition. Mais il concède au spectateur avide de dévotion, un rôle typique du baroque, en l'intégrant à l'intérieur d'une construction scénique constituée des trois tableaux situés dans l'espace réel du chœur.

AB

1 [Cat. exp.] Cologne 1977, n° 19; Jaffé 1989, n° 76; [Cat. exp.] Padoue-Rome-Milan 1990, n° 19.
2 Warnke 1968.
3 Müller Hofstede 1966, fig. 14 et 16.
4 Müller Hofstede 1966, fig. 20.

Aegidius I Sadeler

Anvers vers 1570-1629 Prague

Aux yeux de Joachim von Sandrart (1675), qui, en 1622, rendit visite à Aegidius Sadeler à Prague, celui-ci avait contribué plus que n'importe quel autre graveur à faire tenir la gravure en haute estime. Selon Von Sandrart, Sadeler fréquenta à Rome plusieurs académies. A travers l'exercice assidu du dessin, il y apprit à mieux connaître l'art des antiques. Deux dessins exécutés à Rome portent la date de 1593. La même année, il réalisa la gravure représentant la *Flagellation du Christ* d'après le Cavalier D'Arpin. Celle-ci porte l'adresse de l'éditeur flamand Nicolaes van Aelst.[1] A Rome, Sadeler fit la connaissance de l'artiste suisse Joseph Heintz. Peintre de cour de l'empereur Rodolphe II, Heintz avait été envoyé par celui-ci en Italie, en 1592. En 1593, Sadeler grava d'après les dessins de Heintz, notamment une *Sainte famille* (dessin daté de 1587[2] et une *Déposition* (cat. 121). Un *Portrait de Maarten de Vos*,[3] réalisé à l'occasion du soixantième anniversaire de celui-ci (1592), ne porte pas de date. Sadeler grava, vraisemblablement aussi à Rome, une série de six représentations de la *Vie de la Vierge* d'après les dessins de Hans Speckaert,[4] artiste décédé à Rome en 1578. L'absence de date et d'indication de lieu ne permet pas d'établir s'il y grava également l'*Enlèvement des Sabines* d'après Denys Calvaert. Cette gravure porte l'adresse de Pieter I de Jode.[5] Peut-être rencontra-t-il Paul Bril à Rome. Mais les gravures de Sadeler d'après les paysages de Bril remontent selon toute vraisemblance au séjour de l'artiste à Prague. Sadeler y grava par ailleurs en 1606 la série des *Vestigi delle Antichità di Roma, Tivoli, Pozzuolo e altri Luochi*, à savoir douze gravures d'après des modèles attribués à Jan I Brueghel et Pieter Stevens qui vinrent compléter les copies gravées de Sadeler d'après la série d'Etienne Dupérac de *I Vestigi* de 1575. En 1642, la série de Sadeler remportait déjà l'approbation de Baglione.

BWM

1 Hollstein, XXI, p. 17, n° 46.
2 Hollstein, XXI, p. 25, n° 80. Voir aussi cat. 120.
3 Hollstein, XXI, p. 141, n° 340.
4 Hollstein, XXI, p. 25, n°s 81-86.
5 Hollstein, XXI, p. 40, n° 147.

BIBLIOGRAPHIE Limouze 1990.

Aegidius I Sadeler
175 Médor et Angélique

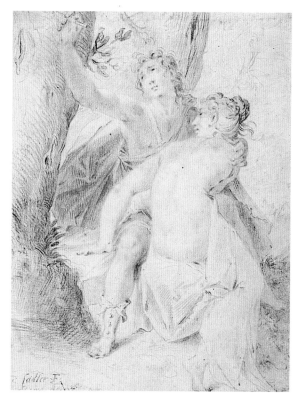

175

Sanguine et pierre noire, 193 × 145 mm
Signé et daté en bas à gauche à la plume et à l'encre brune: *G. Sadler F. in Roma 1593*
Groningen, Museum voor Stad en Lande, inv. n° B 420

PROVENANCE W. Bakker, 1919.

BIBLIOGRAPHIE Bolten 1965, p. 22, n° 44, Limouze 1989, p. 93.

Ainsi que Limouze a déjà pu l'avancer, l'idée de la composition de ce dessin s'inspire du groupe principal de la peinture de Carletto Caliari d'après le même sujet. Sadeler avait gravé à Venise cette composition, publiée par Daniele Rasicotti, probablement peu avant son départ pour Rome.[1]

Les figures tracées avec force n'évoquent toutefois pas le style de Carletto. Elles révèlent bien plus l'influence des peintres actifs à Rome, tels que Jacopo Zucchi[2] et le Cavalier d'Arpin. Le style de dessin de ce dernier servit sans doute aussi d'exemple pour les hachures parallèles relativement lourdes dans la draperie derrière Médor et dans l'arbre à gauche, ainsi que pour les ombres plus

Aegidius Sadeler d'après Federico Barocci
176 La déposition

subtiles dans la robe d'Angélique. On retrouve, à Rome, la combinaison de la sanguine et de la pierre noire chez Federico Zuccaro et le Cavalier d'Arpin ainsi que dans les portraits d'artistes dessinés en 1590-1591 par Hendrick Goltzius[3] et les dessins réalisés là-bas par Joseph Heintz, Frans Badens, qui se rendit en Italie en 1593, et son compagnon de voyage Jacob Matham. Le dessin représentant *Mars et Vénus*, de 1596, de la main de Badens (cat. 7), révèle des éléments stylistiques et techniques identiques. Toujours en 1593, Sadeler grava à Rome, d'après un dessin de Heintz daté de 1587, (cat. 120) la *Sainte Famille avec des saints*. Nous y retrouvons les mêmes parties d'ombres délicates avec *sfumato*, notamment sur le dos d'Angélique et le bras de Médor.

Du séjour de Sadeler à Rome, on connaît un seul autre dessin non daté: la *Chute de Phaéton*, conservé à Braunschweig. Le style du dessin aux contours précis à l'encre et léger lavis est apparenté à Heintz et, dans une moindre mesure, à Speckaert et aux artistes romains de cette période. La configuration de ce dessin, avec la figure de Phaéton tombant et les chevaux dans le ciel, s'inspire de la célèbre composition de Michel-Ange sur le même thème.

BWM

1 Hollstein, XXI-XXII, n° 104, repr., dédiée à Guido Cocapanni, *castellanus* du duc de Ferrare. Carletto Caliari (1570-1596) était encore en vie lors du séjour de Sadeler à Venise. Pour son tableau, cité par Carlo Ridolfi dans *Le Maraviglie dell'arte* (1648), qui servit de modèle à la gravure de Sadeler – également citée par Ridolfi – Crosato Larcher 1967, p. 108, fig. 119. La source littéraire du thème des amours de Médor et Angélique gravant leur nom sur un arbre est le *Roland furieux* de l'Arioste, XIX, v. 36, XXIII, v. 102-103.
2 Cf. par exemple l'homme à gauche sur la fresque de Mars au plafond de la galerie du palais Rucellai à Rome, dont Zucchi acheva la décoration en 1592 (Morel, in [Cat. exp.] Rome 1993B, repr. p. 305).
3 Voir à ce sujet Reznicek 1961, I, pp. 85-89.
4 Pour ce dessin, voir Limouze 1988, pp. 184-185, repr.; Limouze 1990, pp. 92-93.

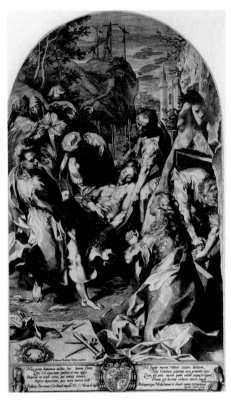

176

Gravure, 569 × 359 mm (bords de la planche)
Edité par Aegidius Sadeler (?), après 1595
Premier état sur quatre
Inscriptions: en bas à gauche: *Federicus Barotyus Urbinas inventor*; dans la marge: *Huc genus humanum... vulnera sancta lavem;*. *Flaminy Valerius Veron.* (neuf lignes); en bas dans la marge: *Federico Borromeo Cardinali ampliss: mo Tit. S. Mariæ de Angelis Archiepiscopo Mediolanesi in devoti animi tetimonium*, en bas à droite dans la marge: *Egidius Sadeler scalp.*
Amsterdam, Rijksmuseum, Rijksprentenkabinet, inv. n° RP-P-OB-5166

BIBLIOGRAPHIE Hollstein, XXI, p. 19, n° 55; Limouze 1989, pp. 6, 22; Limouze 1990, pp. 102-103, 132-133

En 1579, la Confraternita della Croce e Sagramento in Senigallia demanda à Federico Barocci (1535-1612) de décorer un autel d'une Déposition du Christ. Terminée en 1582, la toile monumentale fut transportée à l'église Santa Croce dans la petite ville du même nom, sur la côte adriatique, où elle se trouve encore aujourd'hui.[1]

En peu de temps, cette peinture acquit une immense popularité. L'administration de l'église dut prendre des

Antoon Sallaert

Bruxelles vers 1580/85-1658 Bruxelles

mesures contre les admirateurs par trop enthousiastes qui fréquemment grimpaient sur le chef-d'œuvre de Barocci pour l'étudier de près. Lors des travaux d'aménagement de l'église en 1606-1608, on demanda au vieux peintre de restaurer lui-même son œuvre.

Compte tenu de la réputation de Barocci et de cette toile en particulier, différentes gravures de la *Déposition* furent réalisées, la première par Philippe Thomasin (1562-1622) vers 1585-90. La gravure non datée d'Aegidius Sadeler est sans doute postérieure de quelques années. Selon toute vraisemblance, il la grava lors du deuxième voyage qu'il entreprit en Italie en compagnie de sa famille. Des difficultés financières à la cour de Munich décidèrent en effet les Sadeler à tenter leur chance ailleurs pour s'installer enfin, à partir de 1594, comme graveurs et éditeurs de gravures à Venise [2].

Vu la dédicace à Federico Borromeo, la *Déposition* ne peut avoir été éditée avant 1595, année où l'ecclésiastique fut consacré archevêque de Milan [3]. La dédicace à Borromeo est caractéristique. L'iconographie du tableau de Barocci où toute l'attention se porte sur la Passion du Christ, répond parfaitement à l'esprit de la Contre-Réforme dont Borromeo était un ardent défenseur et par laquelle l'Eglise mit l'accent sur une thématique religieuse évidente au service de la foi.

MS

1 Pour la documentation concernant la commande et l'achèvement du tableau, voir Olsen 1962, pp. 169-172 et Emiliani 1985, I, pp. 150-167. De même que pour les autres commandes importantes de Barocci, les études préparatoires sont nombreuses; voir aussi: Pillsbury, 1978, pp. 63-65, nᵒˢ 40-42. L'une des premières études du Christ mort est conservée au Musée Boymans-van Beuningen; Luijten 1990, pp. 190-192, nᵒ 69.
2 Pour l'histoire de l'entreprise familiale, voir Sénéchal, 1987.
3 Voir: Limouze 1990, loc. cit. Ni le nom de l'éditeur ni le lieu d'édition ne figurent sur la gravure. Il est probable qu'Aegidius Sadeler ou l'un des membres de sa famille ont édité la gravure à Venise.

Artiste de grand talent, mais encore mal connu, Antoon Sallaert fut actif pendant toute sa vie à Bruxelles. Il fut peintre et dessinateur de modèles pour la gravure ainsi que pour la tapisserie. Ses qualités d'"esquissiste', soulignées par J. Foucart, en font un artiste d'une indéniable originalité, mais tombé dans l'oubli, victime sans doute, comme plusieurs autres, de la célébrité de Rubens. Il travailla beaucoup pour les Jésuites. Sa date de naissance à Bruxelles, fixée généralement vers 1590, doit être anticipée de plusieurs années, une première fille de l'artiste recevant le baptême en 1606. Cette même année, Sallaert est reçu comme apprenti chez Michel de Bordeaux; il devient franc-maître en 1613. Son voyage en Italie n'est pas mentionné dans les sources. On pourrait le situer peut-être entre la fin de son apprentissage et son enregistrement comme franc-maître, peu avant 1613, ou, plus vraisemblablement, avant son entrée en apprentissage et la conception de son premier enfant: il aurait donc pris fin vers 1605.

ND

BIBLIOGRAPHIE Van der Vennet 1974-1980; Van der Vennet 1981-1984; Foucart 1980.

Antoon Sallaert
177 Vierge de l'Immaculée Conception

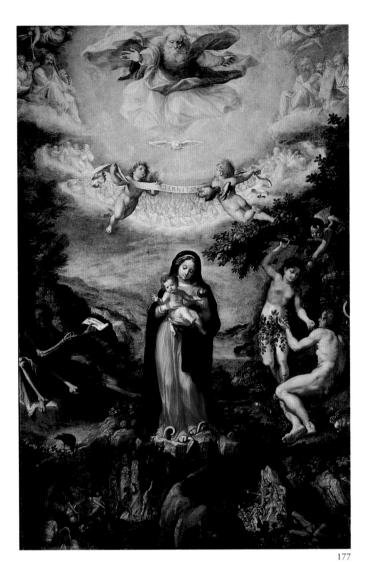

177

Huile sur toile, 280 × 177 cm
Rome, San Francesco a Ripa, chapelle Marescotti

BIBLIOGRAPHIE Hoogewerff 1912, pp. 114-117; Dirksen 1914,
p. 102; Lorenzetti 1932-1933, pp. 454-459; Hoogewerff 1935, pp. 206-
213; Van Puyvelde 1950, pp. 101-103; Dacos 1964, pp. 50-54; Van
Puyvelde 1964, p. 381.

Le tableau constitue l'une des illustrations les plus riches
que l'on connaisse des thèmes relatifs au dogme de
l'Immaculée Conception. La Vierge se dresse au centre de
la composition, portant dans les bras l'enfant Jésus avec le
globe du monde et écrasant du pied le serpent de l'hérésie.
L'inscription AETERNITAS dans la banderole tenue par deux
anges, signifie sa présence de toute éternité dans la pensée
divine. Au milieu des nuages surgissent Dieu le Père et la
colombe du Saint-Esprit, entourés de l'assemblée divine.
Plus bas, à gauche, la Mort, sous la forme d'un squelette,
pointe du doigt un écriteau sur lequel on peut lire IN
MOMENTO PENDEO (J'hésite sur le moment). Cette menace
proférée par la mort est renforcée par le corbeau picorant
un limaçon avec les lettres CRA, allusion probable à la
maxime HODIE MICHI CRAS TIBI (Aujourd'hui, c'est mon
tour, demain c'est le tien). De l'autre côté, le groupe
d'Adam et Eve fait allusion à la possibilité de rédemption
offerte par la Vierge dès le péché originel. La partie
inférieure, où est écrit AETERNUM QUOD CRUCIAT (l'éternel
qui tourmente), met en scène des damnés enchaînés en
enfer parmi lesquels se reconnaissent Tantale et Prométhée.
Dans une anfractuosité du rocher, Lucifer distribue des
ordres à des diables. Cette partie de la toile a été coupée et
volée il y a quelques années, mais a pu être récupérée et
remise à sa place à la suite d'une délicate restauration.

Attribué dans un manuscrit de 1660 à Maarten de Vos
(qui l'aurait exécuté lors de son séjour à Rome), le tableau
a été retiré à juste titre du corpus de l'artiste par Dirksen,
puis y a été réinséré à tort par la critique. On peut se
demander si le nom de 'Vos', dont l'importance dans une
source aussi antique ne saurait être minimisée, ne pourrait
pas s'expliquer par une confusion avec celui de Simon
'Vouet', auteur de l'un des tableaux latéraux de la chapelle
Marescotti où il se trouve.

A la suite de la restauration que le tableau a subie et de
l'éclaircissement des couleurs qui en a résulté, l'auteur de
cette notice, qui l'a examiné à loisir, a pu se rendre compte
qu'il se situait beaucoup plus tard que l'on ne croyait et a
pu y reconnaître un produit typique du Bruxellois Antoon
Sallaert. De cet artiste, dont la première œuvre signée et
datée remonte à 1629, la *Vierge de l'Immaculée Conception*
constitue actuellement la plus ancienne œuvre connue:
l'œuvre révèle, tout au début du XVIIᵉ siècle, la formation

315

reçue par ce Bruxellois au sein du maniérisme tardif, bien avant que ne le marquent Rubens et Van Dijck.

Plus que dans la *Vierge à l'enfant*, liée étroitement aux exigences iconographiques, et que dans les figures d'Adam et Eve, inspirées d'une gravure de Crispijn van den Broeck, on reconnaît la 'patte' de Sallaert dans le détail des petites figures presque caricaturales assises dans les nuages et dans les scènes de la partie inférieure, traitées avec une rare virtuosité. Les esquisses du Bruxellois conservées aux musées de Rennes et de Francfort, entre autres, particulièrement proches du tableau romain malgré la grande distance chronologique qui les en sépare, ne laissent aucun doute sur son attribution. Outre certains souvenirs des diables de Frans Floris, vus peut-être dans le *Jugement dernier* qui se trouvait à Notre-Dame du Sablon à Bruxelles, l'artiste semble se souvenir de Hendrick de Clerck ainsi, peut-être, que de Federico Zuccaro et du Cavalier d'Arpin.

Dans l'*Immaculée Conception* comme dans ses autres œuvres, Sallaert révèle son goût pour la grisaille et fait montre d'une fantaisie échevelée. Il se signale par une écriture alerte et nerveuse et par l'emploi d'une palette très personnelle, où les jaunes or se mêlent à des nuances inattendues de violet pâle et de gris perle.[1]

ND

1 Comme, par exemple, dans la *Glorification du nom de Jésus* aux Musées royaux des Beaux-Arts de Belgique à Bruxelles (inv. n° 174).

Francesco Salviati (Francesco de' Rossi)

Florence 1510-1563 Rome

Contemporain et ami dévoué de Salviati, mais également concurrent soupçonneux, Vasari a écrit de lui une 'Vie' qui rend compte autant de ses humeurs revêches que de ses œuvres. Après s'être transféré à Rome vers 1531, protégé par le cardinal Giovanni Salviati dont il prit le nom, 'Cecchino' s'adonna fiévreusement au dessin des œuvres exceptionnelles qui y avaient été créées avant le Sac. C'est sur ces bases que mûrit son brillant langage maniériste, dans lequel vient se greffer sur le raphaélisme excentrique et décoratif de Perin del Vaga l'empreinte indélébile des modèles de Michel-Ange dans la chapelle des Médicis à l'église San Lorenzo. Les œuvres réalisées par Salviati entre la fin des années 1540 et le début des années 1550, à Rome puis à Florence, font de lui dès ce moment un point de référence fondamental pour la culture romaine et florentine et, peu après, un jalon important pour les Flamands descendus en Italie, Frans Floris en particulier. Salviati a développé tant à Rome qu'à Florence, à Bologne et à Venise une intense activité au service de commanditaires de premier plan, et ce dans une gamme extrêmement étendue allant des vastes décorations à fresque aux retables, aux portraits, aux dessins pour tapisseries, pour pièces d'orfèvrerie, pour gravures et pour les décors de fêtes. Un séjour que l'artiste a fait à Paris, auprès du Primatice, entre 1555 et 1557 est resté sans grand succès.

FSS

BIBLIOGRAPHIE Vasari 1568 (éd. Milanesi 1878-1885), VII, pp. 5-47; Voss 1920, pp. 232-257; Briganti 1961, pp. 58-59; Cheney 1963; Monbeig Goguel 1978; Mortari 1992.

Francesco Salviati, d'après
178 Conversion de saint Paul

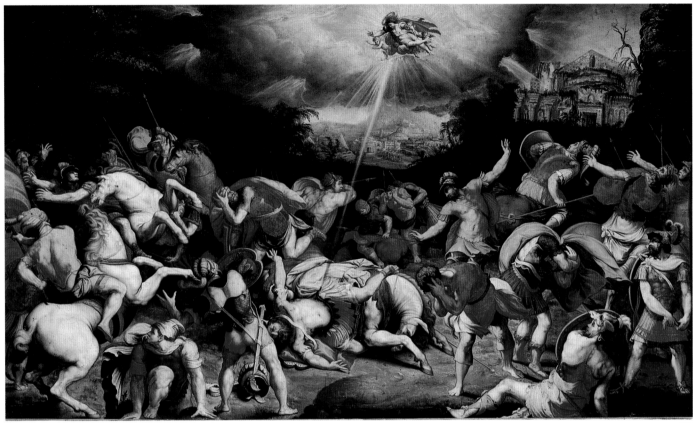

178

Huile sur bois, 86 × 147,2 cm
Rome, Galleria Doria Pamphilj, inv. n° 235

BIBLIOGRAPHIE Tonci 1794, p. 64; Voss 1920, p. 249, fig. 87;
Venturi 1933, IX, p. 214; Cheney 1963, pp. 571, 623-25; Bradley 1971,
p. 362, n° 14; Monbeig Goguel 1978, 13, pp. 20-23; E. Borea, in
[Cat. exp.] Florence 1980, p. 272; Meijer 1988, pp. 42-46, fig. 28;
Mortari 1992, p. 305; Costamagna 1994.

Attribué précédemment à Taddeo Zuccaro (Tonci), le
tableau a été rattaché par Hermann Voss à l'une des plus
fameuses gravures d'Enea Vico d'après un dessin de
Salviati datée de 1525.[1] La gravure est mentionnée cette
même année dans une lettre de félicitations de l'Arétin à
Salviati. Elle le sera ensuite par Vasari qui précise que le
dessin, commencé 'bien plus tôt' à Rome, fut achevé à
Florence et fut confié à Vico alors de passage dans la ville
toscane.[2] Hermann Voss et Adolfo Venturi considéraient le
tableau de la galerie Doria comme étant de la main même
de Salviati, tandis qu'Iris Cheney a soutenu qu'il était
dérivé du dessin préparatoire, avec l'ajout de quelques
personnages repris à Michel-Ange, peut-être par l'Espagnol
Roviale (celui-ci est en effet l'auteur d'une *Conversion de
saint Paul* dans l'église de Santo Spirito in Sassia, datant de
1545 environ et inspirée directement de celle de Salviati).[3]
Catherine Monbeig Goguel et Luisa Mortari ont rattaché
le tableau Doria d'une manière générale au cercle de
Salviati. Récemment, enfin, Philippe Costamagna en est
revenu à considérer l'œuvre comme exécutée par Salviati
sur la lancée du succès obtenu par la gravure.

De fait, la composition de la *Conversion de saint Paul*
correspond bien du point de vue de la culture qu'elle
exprime à l'allusion faite par Vasari à un dessin exécuté par
Salviati 'bien avant' son retour à Florence: elle se base
effectivement sur les thèmes de bataille et de mouvement

Jan van Scorel

Schoorl 1495-Utrecht 1562

mis au point dans le milieu de Raphaël et repris ici avec une tension stylistique extraordinaire (y compris les figures du premier plan, qui n'apparaissent pas dans la gravure). D'autre part, la gravure correspond au goût ornemental de Salviati, fastueux bien plus que la peinture qui en est dérivée. Il suffit d'observer le mouvement magnifique, tout en volume, des crinières des chevaux cabrés réduit à une masse plus compacte et sèche dans le tableau. En outre, toujours dans le tableau, l'écriture nette et ferme des contours, la reprise sommaire des figures de l'arrière-plan et des architectures antiques, la gamme chromatique, émaillée et métallique, ont des qualités propres et indépendantes, même si elles suggèrent les couleurs chatoyantes de Salviati. Il faudra dès lors en revenir à l'idée qu'il s'agit d'une copie du dessin préparatoire de Salviati. Une copie cependant d'une main nordique, et de bonne qualité, plutôt que d'une main espagnole, ceci étant donné précisément l'écriture picturale rapide et sommaire de l'œuvre de Roviale en question. Cette invention a connu un développement important: dans l'œuvre de Taddeo Zuccaro à la chapelle Frangipani de l'église San Marcello (voir cat. 243), dans le dessin de même sujet de Stradano conservé au Louvre, dessin d'importance capitale,[4] ainsi que dans celui de Giulio Clovio gravé par Cornelis Cort (cat. 57, 58) et d'où dérive la peinture de Spranger à la Pinacothèque Ambrosienne (cat. 195). Un long développement du même thème encore dans les années trente est confirmé par la gravure tirée d'un dessin de Coxcie et datée de 1539.[5] Celui-ci reprend probablement un projet plus ancien de Salviati, adapté selon un certain goût classicisant.

FSS

Après son apprentissage à Haarlem, et un certain temps passé comme assistant dans l'atelier de Jacob Cornelisz van Oostsanen à Amsterdam, Jan van Scorel entreprend de nombreux voyages comme pèlerin et travailleur journalier. Il arrive à Venise vers 1520, fait un voyage en Terre Sainte, et ne revient à Venise que pour partir à Rome en visitant d'autres villes italiennes au passage. Vasari mentionne un «Fiamingo chiamato Giovanni» qui aurait travaillé avec Raphaël;[1] mais il est discutable de l'identifier à Scorel, celui-ci étant toujours actif à Venise en 1521. Le peintre était certainement arrivé à Rome quand son compatriote Adriaan Florisz Boeyens est élu Pape en janvier 1522. Adrien VI devient le principal mécène romain de Scorel. Non seulement il nomme Scorel conservateur de la collection du Belvédère, mais il offre au jeune Néerlandais une profonde émotion artistique en ordonnant de rependre à la Chapelle Sixtine les tapisseries de Raphaël, en août 1523. D'autres œuvres du Vatican jouent un rôle tout aussi important dans sa formation, particulièrement les Loges de Raphaël et la Salle de Constantin, où Scorel se familiarise avec les pratiques d'atelier des héritiers de Raphaël. Scorel découvre également les œuvres du créateur du tombeau du Pape Adrien VI, Baldassare Peruzzi, qui était revenu à Rome juste avant le départ du Néerlandais.

Dès son retour à Utrecht en été 1524, il entame sa carrière hollandaise par des œuvres telles que le *Triptyque Lokhorst*, où se révèle ce qu'on appellera plus tard sa 'nouvelle manière'. Son style italianisant lui vaut l'admiration de ses contemporains. Karel van Mander note que Frans Floris et d'autres voyaient en Scorel le «Lanteeren-drager en Straet-maker onser Consten in der Nederlanden» (Eclaireur et pionnier de notre art aux Pays-Bas).

MF

1 Bartsch, n° 13; Illustrated Bartsch, XXX, fig. 13. La mention 'Francisci Flor.' fut compris à tort par Bartsch comme 'd'après François Floris'.
2 L'Arétin 1545 (dans Pertile & Camesasca 1957, II, pp. 84-87); Vasari 1568 (éd. Milanesi 1878-1885), VII, p. 30. La gravure est également citée par Sandrart (1675-1679, éd. latine, 1683, p. 181).
3 Sur Roviale, Bologna 1959, pp. 21-22, fig. 7. Iris Cheney exclut justement comme une possible œuvre autographe de Salviati le dessin 675F des Offices, et le considère comme une copie de la gravure de Salviati.
4 Monbeig Goguel 1978, p. 23, n° 57, fig. 26.
5 Dacos 1993, pp. 79-81, fig. 15-16.

1 Meijer 1974, pp. 65-66.

BIBLIOGRAPHIE M. Faries, in [Cat. exp.] Amsterdam 1986, pp. 179-180.

Jan van Scorel

179 Paysage avec la Noyade des armées du
Pharaon dans la mer Rouge

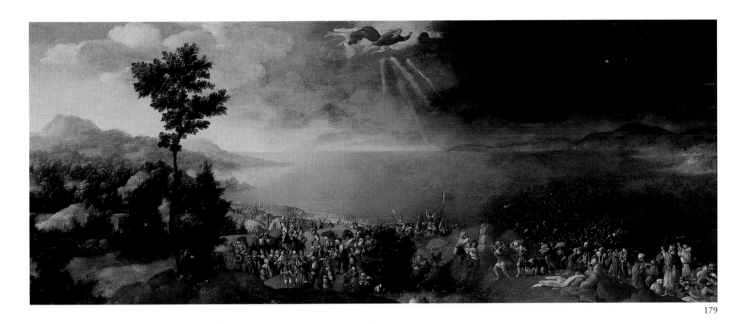

179

Vers 1520
Huile sur panneau de peuplier, 54 × 134 cm
Milan, collection privée

BIBLIOGRAPHIE Meijer 1991, p. 60 et note 197, fig. 57; Meijer
1992, pp. 1-6; Faries & Wolff (à paraître).

Lors de ses séjours à Venise, avant et après son pèlerinage
en Terre Sainte, Jan Scorel avait su se faire apprécier des
mécènes, si l'on en juge par le nombre de ses œuvres
décrites dans les collections vénitiennes les plus
importantes de l'époque. Parmi les descriptions que
Marcantonio Michiel inclut dans sa *Notizia* après son
retour de Rome en 1521, il y a une «...summersion de
Faraon fu de man de Zuan Scorel de Holanda»,
appartenant à la collection du banquier Francesco Zio. Le
tableau présenté ici est sans doute une autre version
contemporaine du même sujet par Scorel; l'œuvre décrite
par Marcantonio était peinte sur toile (et est mentionnée
ainsi dans des catalogues de vente et des inventaires
ultérieurs), alors qu'il s'agit ici d'un panneau de peuplier.

Ce tableau récemment redécouvert date manifestement
de la période pré-romaine de Scorel, et on peut supposer
qu'il représente le type de paysage que celui-ci peignait lors
de son arrivée à Rome. Chronologiquement, il s'insère
entre deux œuvres de jeunesse, le retable de la *Sainte*

Famille de 1519 (Obervallach, Autriche), et le *Tobie et l'ange*
de 1521 (Düsseldorf, Kunstmuseum). On reconnaît la main
de Scorel dans le traitement des motifs du paysage et dans
les petits personnages un peu trapus. La souche brisée avec
ses feuilles peintes à grands traits, l'arbre élancé qui définit
l'espace, et le bleu lumineux du feuillage de l'arrière-plan
et des collines se retrouvent dans la *Visitation* de Lvov
(Galerie des Peintures de l'Etat, Ukraine) et dans le *Saint
François recevant les stigmates* de Florence (Galleria Palatina
di Palazzo Pitti). Les personnages, et même à l'occasion
leur costume germanique, ont leur pendant dans la
Visitation de Lvov, dans le triptyque d'Obervallach, et dans
les personnages d'arrière-plan du *Tobie et l'ange*. Le tableau
qui se rapproche le plus de la *Noyade* est le *Paysage avec
tournoi et chasseurs* de Scorel (Chicago, Art Institute).[1]
Comme le paysage de Chicago, la *Noyade* est organisée en
diagonales divergeant vers les côtés. Dans la *Noyade*,
cependant, Scorel modifie cette approche très nordique du
paysage en reprenant à Titien la vaste étendue d'eau
centrale d'une monumentale gravure sur bois sur le même
thème, parue en 1514-1515. Ce procédé donne à la scène et à
la narration une plus grande unité.

Le sujet du tableau est le passage miraculeux de la mer
Rouge par les Israélites, et l'ordre donné par Dieu à Moïse
de refermer les eaux sur l'armée égyptienne qui les poursuit

(Exode 14: 26 et 15: 20-21). Ce thème prenait à Venise un sens tout particulier,[2] et a sans doute été commandé par le client de Scorel. Le format long et large du panneau suggère qu'il s'agissait d'un 'spaliere', partie d'une frise placée dans les boiseries d'un mur à hauteur des yeux.[3] Comme Scorel n'était pas inscrit à la guilde des peintres vénitiens, ses commandes à cette époque étaient privées, principalement des décorations domestiques, telles que le tableau étudié ici, et des portraits.

MF

1 Ce tableau (Coll. George Harding, inv. n° 1960-560; 57,5 x 138,6 cm) n'a pas encore été publié, mais fera l'objet d'une étude de Molly Faries et Martha Wolff (à paraître).
2 Voir Rosand & Muraro, in [Cat. exp.] Washington 1976, n° 4, et Oliveto 1980, pp. 529-537, cité par Faries & Wolff (à paraître).
3 Faries & Wolff (à paraître).

Jan van Scorel
180 L'Entrée du Christ à Jérusalem (triptyque Lokhorst)

Vers 1526
Huile sur panneau de chêne; panneau central 79 × 147 cm; volets 81,3-5 x 65,2-7 cm
Utrecht, Centraal Museum, inv. n° 6078a et 7991

BIBLIOGRAPHIE Faries 1972, pp. 68-81; Faries 1975, pp. 99-101; De Meyere 1981, pp. 16-18, 41-43; W. Kloek, in Kloek, Halsema-Kubes & Baarsen 1986, pp. 11, 24-25; M. Faries, in [Cat. exp.] Amsterdam 1986, n° 61 (avec bibliographie).

EXPOSITIONS Utrecht 1955, n° 11; Utrecht-Douai 1977, n° 28; Amsterdam 1986, n° 61.

Le *Triptyque Lokhorst*, une des premières grandes œuvres peintes par Scorel à Utrecht après son retour d'Italie, annonce l'essor du style et du goût italianisant aux Pays-Bas du Nord. Commandé par le clerc Herman van Lokhorst, ce retable est conçu comme un mémorial familial; Karel van Mander l'appelle un *gedenck-tafel*.[1] Après le décès de Lokhorst en 1527, le tableau est placé dans la croisée du transept de la cathédrale d'Utrecht. Selon la convention, les membres de la famille Lokhorst sont agenouillés sur les volets en compagnie de leurs saints patrons. Le choix de l'*Entrée du Christ à Jérusalem* pour le panneau central est particulièrement heureux, puisqu'il symbolise le triomphe de l'âme sur la mort et son entrée dans la Jérusalem Céleste.[2] Quoique l'image remplisse la fonction traditionnelle du *memorietafel*, Scorel a transformé le format et la composition de ce type en combinant l'attitude gracieuse des personnages avec une plongée théâtrale dans l'espace.

Les saints debout des volets intérieurs, surtout les nus élégants des saints Sébastien et Agnès, représentent le nouveau canon idéal de Scorel. Quoiqu'on retrouve des sources variées pour ces personnages, certaines nordiques, d'autres vénitiennes,[3] les proportions et la taille fine du saint Sébastien drapé de gaze reflètent certainement la rencontre de Scorel à Rome avec un prototype antique, comme l'Apollon *Citharède* de la Casa Sassi (dessiné également par Gossart), ou l'une de ses nombreuses manifestations renaissantes, telles que la figure d'Apollon dans *L'Ecole d'Athènes* de Raphaël.[4] Dans le panneau central, la manière dont Scorel rassemble les apôtres en groupe serré rappelle les groupes de personnages et le schéma des profils des tapisseries de Raphaël pour la Chapelle Sixtine.

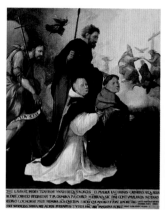 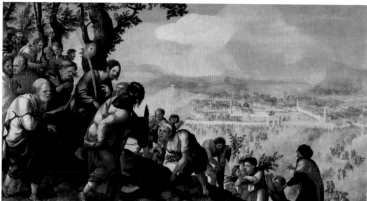 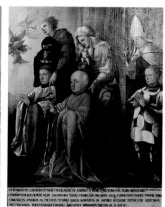

180

Le type des visages et les cheveux agités par le vent rappellent également Raphaël et ses épigones; la tête de Saint Pierre, par exemple, est étonnament proche d'un dessin de Peruzzi (Dresden, Staatliche Kunstsammlungen).[5] La vue de Jérusalem dans le lointain a dû être reprise aux dessins de Scorel en Terre Sainte, comme le signale van Mander.[6] L'église du Saint Sépulcre est représentée avec précision, avec sa coupole légèrement pointue, et dans l'enceinte de la ville on reconnaît la Porte Dorée et la Porte de Saint Etienne telles qu'elles étaient avant la restauration de la fin des années 1530.

Le mouvement descendant du Christ et de ses disciples est si convaincant qu'il cache l'inspiration romaine de Scorel pour cette ingénieuse jonction du proche et du lointain en une même scène: le *Déluge* de Michel-Ange au plafond de la Chapelle Sixtine. Cette composition, combinée avec l'influence des paysages lumineux et pleins d'atmosphère de Polidoro da Caravaggio (comme ceux qui lui sont attribués dans les Loges de Raphaël), permettent à Scorel de présenter une vue de Jérusalem qui soit topographiquement exacte, tout en restant suspendue dans l'espace comme une vision.

MF

1 Van Mander 1604, fol. 235v.
2 Faries 1972, p. 72.
3 M. Faries, in [Cat. exp.] Amsterdam 1986, n° 61; W. Kloek, in Kloek, Halsema-Kubes & Baarsen 1986, p. 24.
4 Pour l'Apollon de la Casa Sassi, voir Veldman, in [Cat. exp.] Amsterdam 1986, n° 147, et Ph. Bober, in Bober & Rubinstein 1986, pp. 76-77; pour le dessin de Gossart, voir H. Pauwels, in [Cat. exp.] Rotterdam 1965, n° 48.
5 Faries 1986, pp. 130-131, fig. 18, 19 et 20.
6 Van Mander 1604, fol. 235v.

Jan van Scorel
181 Vue de Bethléem

181

Vers 1520
Plume et encre brune, 172 × 229 mm
Inscription, en haut au centre: *bethleem* et au bord gauche: *ecclesia nicolai*
Londres, British Museum, Department of Prints and Drawings,
inv. n° 1928-3-10-100

BIBLIOGRAPHIE Popham 1929, pp. 65-66; Popham 1932, pp. 39,
40, n° 2; Boon 1955, pp. 208-209, 216; Meijer 1974, p. 67; Faries 1975,
p. 154; K.G. Boon, in [Cat. exp.] Florence-Paris 1980-1981, sous
n° 126; Judson, in [Cat. exp.] Washington-New York 1986-1987, sous
n° 104; Boon 1992, sous n° 182.

D'après Karel van Mander, Scorel avait emmené son
matériel de peinture et son carnet de croquis lors de son
voyage en Palestine. En chemin,[1] il dessine sur carton des
portraits et les sites qu'il visite. Une fois arrivé en Terre
Sainte, il continue à croquer à la plume, d'après nature, les
paysages qui l'environnent. Cette *Vue de Bethléem* doit être
l'un de ces croquis, exécuté sans doute vers 1520, date à
laquelle Van Mander situe son retour de Jérusalem.[2]
Stylistiquement, le dessin se place entre le *Paysage de
Montagne avec pont* monogrammé (également à Londres,
British Museum), qui doit dater de 1519[3] à peu près, et le
Paysage avec la Tour de Babel (Paris, Institut néerlandais,
collection Frits Lugt), très probablement postérieur au
pèlerinage de Scorel, et contemporain du *Tobie et l'ange*
(Düsseldorf, Kunstmuseum), daté de 1521.

Ce dessin rend admirablement l'effet d'un soleil intense
sur des moëllons secs et craquelés. La lumière adoucit les
angles; les coins et les contours sont suggérés soit par une
série de petits traits verticaux, soit par une ligne à la plume

onduleuse, un peu tremblante. Ces caractéristiques font
dire à K.G. Boon, l'éminent connaisseur du dessin
néerlandais, que Scorel cherchait un effet pictural dans ses
dessins.[4] Les petites figures bulbeuses, à l'attitude parfois
vacillante, sont le pendant dessiné des petits personnages
animant les paysages de Scorel conservés à Milan (cat. 179)
et à Chicago (Collection George Harding). Ces tableaux
ont la même structure fortement horizontale que le dessin,
et c'est le type de format que Scorel va préférer désormais.
La régularité des hachures horizontales donne au dessin
une précision géométrique, une monumentalité que l'on
n'attend pas d'un simple croquis d'étude. C'est cette
approche, et cet intérêt pour les sites topographiques, que
Scorel appliquera un peu plus tard à ses croquis de ruines
romaines.

La *Vue de Bethléem* n'est pas la seule image
topographique de Scorel datant de cette époque. Le verso
du dessin du British Museum mentionné plus haut
représente probablement un site réel, et le dessin de
Jérusalem mentionné par Karel van Mander[5] a servi de
modèle à l'arrière-plan du Triptyque Lokhorst.

MF

1 Van Mander 1604, fol. 235.
2 La date du pèlerinage de Scorel est discutée, mais il existait
plusieurs calendriers différents à l'époque, voir Faries 1972, p. 49.
3 Le monogramme de ce dessin est identique à celui détecté à
l'infrarouge dans la signature du retable d'Obervallach, daté de 1519,
voir Faries 1975, p. 205, n° 30.
4 Van Mander 1604, fol. 235v.
5 Boon 1955, p. 208.

Jan Soens

Bois-le-Duc vers 1547-1610/11 (?) Parme

Jan Soens

182 Adam et Eve après le Péché originel

Après une période d'apprentissage chez Jacob Boon ainsi que chez Gillis et Frans Mostaert, dont il suivit la manière de peindre les paysages, Soens se rendit à Rome. Aux palais du Vatican, sur ses échafaudages, il montra à Karel van Mander, probablement au printemps 1574, une frise comprenant quelques paysages exécutés par lui, parmi lesquels un *Saint Augustin à l'enfant sur la plage*. Sous la direction du Bolonais Lorenzo Sabatini, et sans doute à un moment où les Flamands Matthijs Bril et Denys Calvaert étaient également actifs au Vatican, Soens peignit à fresque dans la Salle Ducale un *Paysage avec un coq*, symbole de la *Vigilance*, qui subsiste encore et fait face à d'autres paysages de Cesare Salustio, un suiveur de l'artiste. Il semble qu'à Rome Soens ait encore réalisé quelques petites peintures à l'huile sur cuivre. Il en peignit de nombreuses pour de 'grands seigneurs' que l'on n'a pas pu identifier, mais parmi lesquels devait sans doute figurer le cardinal Alexandre Farnèse. Le miniaturiste de ce dernier, Giulio Clovio, possédait en effet, au moment de son décès à Rome en 1578, deux peintures de Soens. Au mois d'avril 1575, Soens entra au service du duc Octave Farnèse à Parme. Il resta à la cour de ce dernier pendant trente ans presque sans interruption, ce qui ne l'empêcha pas d'honorer quelques commandes pour des églises et des particuliers, outre à Parme, dans les premières années du XVIIᵉ siècle également à Plaisance.

Soens se distingua dans la peinture de paysages avec des petites figures. Pour ses paysages, Girolamo Muziano, et plus tard peut-être Niccolò dell' Abate, furent d'importants exemples, tandis que pour le style de ses figures il s'associe plutôt aux principaux peintres de Parme (Corrège, le Parmesan) et de Bologne (Augustin Carrache), tout en s'orientant vers Raphaël. Malgré sa capacité d'assimiler ces influences italiennes, l'œuvre de Soens a également conservé jusqu'à la fin une composante nordique.

BWM

BIBLIOGRAPHIE Van Mander 1604, fol. 288v-289r; Meijer 1988A, pp. 53-87, 201-225.

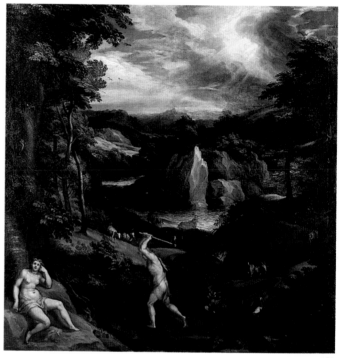

182

Huile sur toile, 110,5 × 104,3 cm
Parme, Galleria Nazionale, inv. nᵒ 274/6

PROVENANCE Parme, collection Rosa-Prati (1851).

BIBLIOGRAPHIE Fokker 1927, p. 118; Quintavalle 1939, pp. 267-276; Ghidiglia Quintavalle 1968, p. 71, nᵒ 100; Fornari Schianchi s.a., p. 125; Meijer 1988A, pp. 66, 217, nᵒ 19/f, fig.

Cette œuvre fait partie d'une série de six représentations de l'Histoire de la Genèse, commençant par la création d'Adam et se terminant par cette scène-ci, où l'on voit Adam retournant la terre et Eve, dans une attitude pensive, appuyée contre un arbre. Sans doute songe-t-elle au Péché originel et au Paradis perdu.[1] L'on ignore si, à l'origine, cette série était destinée aux Farnèse ou à un autre commanditaire.

Ce cycle n'a pas pu être daté avec précision, car l'on ne connaît que peu de paysages datés de Soens, et les références sont trop peu nombreuses pour pouvoir établir le développement de son art du paysage. Néanmoins, il apparaît assez clairement, entre autres sur la base d'une certaine parenté des figures avec les maniéristes bolonais et

Jan Soens
183 Ecce Agnus Dei

émiliens, que les six toiles auraient été réalisées après l'arrivée de Soens à Parme en 1575, peut-être dans les années 80.

Les traits particuliers que l'on distingue chez Soens, outre son intérêt pour la flore et la faune et une certaine intensité qu'il introduit dans les contrastes de lumière, sont le rendu énergique des arbres aux troncs élancés et aux feuillages plutôt larges et serrés, qui s'inspirent de Girolamo Muziano, de même que les formations rocheuses assez plates. Soens a sans doute rencontré Muziano, ou au moins vu son œuvre pendant son séjour à Rome. Ses paysages trahissent en effet une parenté avec certains des dessins à la plume de Muziano, qui sont conservés aux Offices (voir cat. 141, 142)[2] et représentent des paysages. De plus, la forme des différentes sortes d'arbres, les solides feuillages et l'élaboration de la composition avec, à gauche, un groupe en forme de coulisse, de longs arbres solennels où se mêlent des troncs fins et gros, contrastant à droite avec de petits arbres sur des plans plus élevés, ou encore, à l'arrière-plan avec des petits arbres aux frondaisons plus ou moins ovales, semblent inspirés par les estampes de Cort d'après Muziano (voir cat. 73), comme par exemple la gravure datée de 1573, *Paysage avec saint Eustache*.[3]

En ce qui concerne l'œuvre d'autres artistes, Soens doit pendant toute sa vie s'être largement documenté d'après des œuvres graphiques. A son décès en 1611, il possédait 1077 gravures.[4]

BWM

1 Les cinq autres toiles représentent: *La Création d'Adam*; *Dieu endort Adam, en rapport avec la Naissance d'Eve et la Création du Jour et de la Nuit*; *La Naissance d'Eve*; *Le Péché originel*; *Adam et Eve chassés du Paradis*. Voir à ce sujet Meijer 1988a, p. 217, n^os 19b-e.
2 Inv. n^os 503-522 P.
3 Illustrated Bartsch, LII, p. 134, n° 113, repr.
4 Meijer 1988a, p. 237.

Plume et encre brune, lavis brun sur des traces de pierre noire; 510 × 376 mm
En bas à gauche, à la même encre brune: *Joa sons 1591*
Au verso: dans la partie supérieure, à la même encre brune: *Historia quando nostro signor volse di esser battezzato da san giov.*, dans la partie inférieure, une inscription postérieure, d'une encre brune différente: *la pos[i]tura di questo san giovanni piac/e l'habito similment/e se la luce* (barré) *in questa positura potesse più davanti come quella del foglio... io notato farià meglio vedere/ perché così pare un poco sforzato/questa faccia non piace ma si voria simile alla notata nel foglio d.to senza però trasgredire le regole dell'arte*
Hambourg, Kunsthalle, inv. n° 1970/42

BIBLIOGRAPHIE Schaar 1971, pp. 187-188, fig.; Meijer 1988A, p. 225, n° 30, fig.; Béguin 1990, pp. 275-279, fig.

Ce dessin est le plus ancien des deux que l'on connaît de Soens à ce jour. Il a été exécuté plus de quinze ans après

183

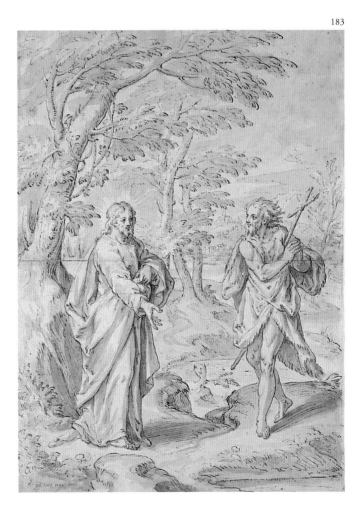

Hans Speckaert

Bruxelles vers 1540 (?)-vers 1577 Rome

que Soens ait quitté Rome pour Parme. L'autre feuille, la *Circoncision du Christ*, que l'on peut dater de 1604, est une étude préparatoire pour un tableau qui se trouvait à l'origine dans la chapelle du collège des Jésuites, annexée à l'église Saint-Pierre à Plaisance.[1]

La construction spatiale du paysage et l'aspect plutôt doux et pacifique des figures dont l'expressivité des gestes n'est pas tout à fait convaincante sont des éléments qui rapprochent ce dessin d'autres œuvres de Soens, comme le *Baptême du Christ* ou encore *Sainte Cécile et saint Jean l'Evangéliste*, tableaux qui à l'origine étaient sans doute destinés aux murs latéraux d'une chapelle.[2]

Le dessin fut réalisé à l'époque où Soens était au service du duc Alexandre Farnèse à Parme ou pendant que celui-ci se trouvait aux Pays-Bas, au service de son fils et remplaçant, Ranuccio. En ce qui concerne plus précisément la typologie des figures, Soens se montre partiellement dépendant des maîtres émiliens.

La deuxième inscription au verso de la feuille, qui n'est pas autographe et ne peut être déchiffrée qu'en partie, semble un commentaire à la fois critique et élogieux de la figure de Jean, entre autres de son attitude, de la lumière et de la physionomie.

La représentation a trait au moment où, juste avant de baptiser le Christ, Jean-Baptiste dit: «Voici l'Agneau de Dieu, qui enlève les péchés du monde».

Il y a une dizaine d'années, un tableau de Soens sur le même sujet fut offert aux enchères à Londres. Le paysage et les figures du tableau diffèrent cependant à un tel point du dessin que l'on ne peut concevoir que celui-ci ait servi de préparation à la toile.[4]

BWM

1 Béguin 1990, pp. 275-279, fig. Le dessin fait partie des collections royales de Grande-Bretagne, conservées à Windsor Castle.
2 Naples, Pinacoteca di Capodimonte. Meijer 1988A, p. 211, nᵒˢ 14b, 14c, repr.
3 Jean 1: 29.
4 Meijer 1988A, p. 210, nᵒ 12, fig. Vente, Londres (Sotheby's), 20 avril 1988, nᵒ 11.

Un des principaux représentants du maniérisme nordique en Italie dans la seconde moitié du XVIᵉ siècle. S'il a été pleinement remis en valeur par la recherche moderne, on sait fort peu de choses sur sa vie en dehors des quelques lignes que lui consacre l'irremplaçable Van Mander (1602) qui a très bien pu le rencontrer à Rome (le 'temps' romain de Van Mander – 'de mon temps', écrit-il – se place en 1575-1577), sinon connaître d'autres artistes très proches de Speckaert comme Santvoort ou Mijtens. Bruxellois, fils d'un 'borduerwercker' (brodeur - Hymans traduit par passementier), connu de longue date par la gravure, au moins dès 1577 (une dizaine d'estampes recensées, dues entre autres à Cornelis Cort, Aegidius et Jan Sadeler, Pierre Perret, Herman Jansz. Muller, Crispin de Passe), Speckaert est cité par Van Mander comme très bon dessinateur et peintre (on lui connaît à peine quatre à cinq tableaux mais de nombreux dessins, souvent de réattribution récente). Parvenu à Florence au cours d'un voyage retour aux Pays-Bas – Van Mander ne précise pas s'il s'agissait d'un retour définitif –, il doit pour des raisons de santé rentrer à Rome où il meurt précocement 'vers 1577'. Outre Van Mander, il est cité dans deux documents de 1575; sur sa dispute avec la Congrégation des peintres à Rome pour avoir travaillé – peut-être à fresque – sans autorisation à des ouvrages de peinture dans la ville avec Anthonie van Santvoort, et sur sa paralysie (le voyage interrompu à Florence dont parle Van Mander a donc pu survenir en 1575).

Il est possible qu'il se soit formé chez Kempeneer, principal cartonnier actif à Bruxelles dans les années 1560 après le départ de Coxcie. Il a pu arriver à Rome vers 1566-1567. Là, Cort, Santvoort et Aert Mijtens (Van Mander cite à nouveau le nom de Speckaert à propos de Mijtens, qu'il dit très lié à notre artiste) comptent parmi les artistes de son cercle rapproché. Mais il paraît avoir exercé aussi une large influence sur d'autres artistes nordiques alors présents en Italie, tels que Spranger et Aachen. C'est qu'il a su élaborer un style très souple et vivant, fort personnel, où l'influence de Raphaël, Peruzzi, Michel-Ange joue avec

Hans Speckaert
184 Jaël et Sisera

celle des maniéristes romains et florentins (Polidoro, les Zuccaro, Salviati) et le courant de Parme (Parmigianino) prolongé à Rome même, dans les années 1560 justement, par Raffaellino da Reggio et Bertoja.

JF

BIBLIOGRAPHIE Valentiner 1932; Stechow 1962; Dacos 1964; Gerszi 1968; Gerszi 1971; Béguin 1973; Kloek 1974; Béguin 1985; Dacos 1989-1990; De Wilde 1991; Giltaij 1993.

Huile sur toile, 171 × 170 cm
Rotterdam, Museum Boymans-van Beuningen

PROVENANCE Wichita Center for Arts, Kansas (Etats-Unis); vente New York (Christie's), 16 janvier 1992, n° 33 (comme Speckaert); acquis là par le marchand Jack Kilgore, de New York, qui le revend en 1993 au Musée Boymans-van Beuningen de Rotterdam.

BIBLIOGRAPHIE Giltaij 1993, pp. 14-25, fig. 1.

Tiré de la Bible (Juges, 4), le présent épisode rappelle l'histoire de Judith et Holopherne (on les confond parfois!) qui glorifie pareillement le rôle d'une femme à la fois héroïque et brutale. A la suite de l'écrasante victoire des Israélites sur les Chananéens, le général de l'armée chananéenne, Sisera, seul rescapé du massacre, fuit et trouve refuge sous la tente de Jaël, femme de Héber, de la belle-famille de Moïse. Cependant, elle tue Sisera pendant son sommeil en lui enfonçant un clou dans la tempe puis s'en va chercher le généralissime israélite Barak, celui qui n'a pas voulu répondre sans condition à l'appel de la prophétesse Deborah. Au delà d'une saisissante leçon de fait (la force guerrière dominée par la ruse d'une femme) s'impose la lecture héroïco-religieuse de l'épisode, qui permet et justifie une iconographie assez variée (Giltaij cite les gravures de Lucas de Leyde, Tobias Stimmer, Philippe Galle avec des textes afférents fort explicites): Dieu tire sa force – sa vengeance ici – des faibles: même une faible femme peut devenir son instrument! Et l'on comprend bien que Jaël ait été assez vite considérée comme une préfigure de la Vierge puisque, par la Vierge Marie, 'son humble servante', la force de Dieu va se manifester suprêmement dans le Christ (voir le *Magnificat*).

L'attribution du tableau à Speckaert s'est d'autant mieux imposée que quatre dessins en rapport direct avec ce dernier, qu'ils le préparent ou le reprennent postérieurement, portaient déjà le nom de Speckaert avant même qu'il n'apparaisse sur le marché (à Cambridge aux Etats-Unis, à Copenhague, à Otterlo et à Brunswick). Ces dessins présentent à la fois quelques légères variantes par rapport au tableau de Rotterdam et certaines faiblesses de style qui font penser, selon Giltaij, à des travaux d'un élève ou d'un peintre de l'entourage de Speckaert, quelque artiste anonyme qui aurait pu d'ailleurs peindre à son tour et à son goût ou projeter de peindre une imitation de notre

184

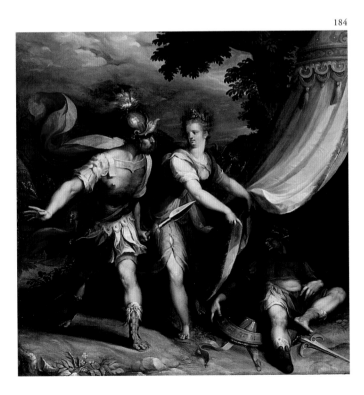

Hans Speckaert
185 La conversion de saint Paul

Jaël et Sisera (l'un de ces dessins est quadrillé, ce qui indique une fonction d'étude préparatoire; la feuille d'Otterlo dériverait du tableau même, celle de Cambridge du dessin d'Otterlo). Nous avons déjà vu avec le *Serpent d'airain* de Buenos Aires (cat. 191) que Speckaert avait sans doute de véritables imitateurs tant son art était jugé séduisant et digne d'exemple. Quoi qu'il en soit, si les dessins restent des documents un peu inférieurs (mais en soi tout à fait révélateurs), le tableau, en bel état, s'affirme comme un typique et indiscutable ouvrage du maître.

L'allure dansante des figures, cette façon de transformer un épisode fort cruel en une sorte de plaisant ballet (exactement comme la terrifiante révélation de Dieu à Paul devient dans le tableau du Louvre (cat. 185) un enchaînement de gestes gracieux où plus rien ne fait peur!), l'élégante cambrure de Jaël, l'envol du manteau de Barak, tout signifie le maniérisme aisé et svelte dans lequel s'illustre Speckaert et qui peut bien faire pâlir le renom un peu trop exclusif de Spranger. Comme le révèle Giltaij, des repentirs dans le tableau attestent un perfectionnisme formel égal à celui de la *Conversion de saint Paul*. Le fond de ciel spécialement animé et souligné par des éléments de feuillage est à rapprocher de ce que fait un contemporain flamand de Speckaert tel que Soens, sensible à la leçon de Parme comme à l'importance du paysage dans les tableaux d'histoire. Le coloris participe par son raffinement au jeu allègre de l'ensemble (ce manteau rouge de Barak déjà évoqué).

Moins spectaculaire et moins heureux que le *Saint Paul* du Louvre, mais aussi moins fondé sur d'illustres précédents formels (Michel-Ange, Salviati, Titien), le *Jaël et Sisera* de Rotterdam introduit peut-être plus directement à une certaine forme de narration maniériste – le récit épique entendu comme une chorégraphie – où la grâce joue avec un subtil équilibre plastique, renforcé par le choix d'un format presque carré que les deux figures de Jaël et de Barak se partagent quasiment à égalité: ici, plus que l'art de Rubens, se pressent alors la manière d'un Ambroise Dubois, ce tardif bellifontain d'origine toute flamande comme l'on sait et tenant d'un élégant maniérisme narratif qui, en France même, rivalise avec le meilleur de Prague ou de Haarlem (voir l'*Histoire de Théagène et de Chariclée* au château de Fontainebleau).

JF

Huile sur toile, 147 × 196 cm[1]
Paris, Musée du Louvre, inv. n° RF 1987-1

PROVENANCE Avant d'être acquis par la Société des Amis du Louvre sur le marché d'art à Amsterdam (Charles Roelofsz) à la fin de 1986 et donné par elle au Louvre en janvier 1987, le tableau qui fut signalé dès avant 1973 dans une collection privée américaine et alors attribué à Speckaert, est passé huit fois en vente publique entre 1977 et 1985 (successivement à New York, Londres, Amsterdam) et sous des attributions variées (Hans von Aachen de 1977 à 1981, Speckaert en 1982, Aachen de nouveau, en 1984 et Speckaert derechef en 1985! Voir le détail dans Béguin 1991, p. 48).

BIBLIOGRAPHIE Béguin 1973, p. 11, fig. 8; Dacos 1989-1990, p. 87; Béguin 1991, pp. 48-51 (avec bibliographie complète); Foucart, in [Cat. exp.] Kobé-Yokohama 1993, p. 198 (texte français p. 318), repr. p. 199; Giltaij 1993, pp. 20-21, repr. p. 18.

EXPOSITIONS Paris 1991, sans n°; Kobé-Yokohama 1993, n° 71.

L'un des quatre tableaux sûrs de Speckaert (avec le *Diane et Actéon* du Palais Patrizi à Rome et deux tableaux présentés ici: le *Cort* de Vienne (cat. 186) et le *Jaël et Sisera* de Rotterdam (cat. 184), tandis que le *Moïse et le serpent d'airain* de Buenos Aires (cat. 191), également montré dans la présente exposition, semble faire problème) est peut-être bien le plus réussi du point de vue de l'art et du jeu des formes. Brillamment identifié par Konrad Oberhuber (comme du reste le tableau Patrizi) et publié comme tel dès 1973 par Sylvie Béguin, ce chef-d'œuvre de Speckaert fut ensuite perdu de vue en même temps, curieusement, que son attribution, et erra longtemps, peu considéré, sur le marché d'art, au gré des ventes publiques, jusqu'à ce qu'un collectionneur avisé lui redonne estime et le cède à Charles Roelofsz qui sut à son tour le présenter au Louvre pour renforcer sa modeste série de maniéristes nordiques. L'attribution, en un sens compréhensible, à Hans von Aachen (les deux artistes ainsi que Spranger ont été souvent confondus) rendait hommage au tableau tout en lui faisant tort à cause de son inévitable incertitude, et l'on sait que le commerce d'art n'est pas forcément courageux.

L'attribution s'impose d'elle-même, tant le langage formel souple et savant, au maniérisme frémissant, aux gestes éloquents, aux attitudes dansantes, au clair-obscur dynamique, correspond à celui des meilleurs et très sûrs dessins du maître, tels, dans la présente exposition, le *Couronnement d'épines* du Louvre (cat. 188) ou la *Visitation*

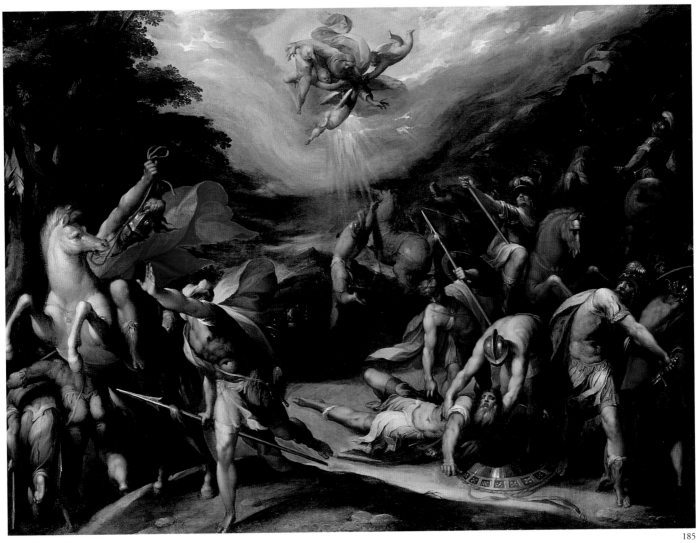

185

de Bayonne (cat. 189) (notamment dans la façon de faire jouer les visages dans une ombre vivante). Le rapprochement avec le dessin d'*Hommes nus luttant* d'Amsterdam, souligné par Béguin, est à cet égard tout à fait convaincant.

A noter que le tableau du Louvre a l'intérêt de présenter aux rayons-X maints repentirs qui montrent combien l'artiste a su rechercher et perfectionner ses effets (déplacement ou imitation de figures à droite et à gauche pour renforcer le suggestif vide central). De superbes influences s'entrecroisent ici, se fondent même de la façon la plus vivante, la plus originale, depuis le grand souvenir de la *Chute de saint Paul* de Michel-Ange à la Chapelle Pauline au Vatican (terminée en 1545) jusqu'à la composition de Salviati sur le même thème si largement et rapidement diffusée par la gravure de Vico dès 1545 (voir cat. 178). Le saint Paul expressivement jeté à terre est bien michelangelesque comme sont salviatesques la forte trouée spatiale du centre et l'éloignement suggestif et volontaire de la figure de Dieu représenté tout petit, ce qui est en soi une originalité iconographique. Mais les chevaux agités,

placés non au centre de la composition comme chez Michel-Ange mais sur les côtés, doivent beaucoup à la gravure sur bois d'après Titien, souvent attribuée à Ugo da Carpi et, elle d'avant 1518. Enfin, le frémissement inspiré qui parcourt les formes n'est pas pensable sans l'influence du Parmesan et de ses zélateurs (Bertoja). Reste l'essentiel, ce qui, au-delà des influences et des inspirations, donne à ce sujet cher entre tous à l'iconographie chrétienne une vivante et personnelle unité, la marque propre de Speckaert, irrésistiblement novatrice: le jeu prodigieux des couleurs suaves ou rares et des formes tout à la fois vivantes et rhétoriques, des formes qui littéralement s'envolent: la vraie et la prophétique postérité de Speckaert est ici, tout le monde l'aura compris, le moderne baroque de Rubens.

JF

1 Le support est une toile sergée dont la trame comporte des motifs losangés; tissu réutilisé dans plusieurs tableaux italiens ou peints en Italie à la même époque (entourage de Spranger à Bordeaux, Campi au Louvre).

Hans Speckaert
186 Portrait du graveur Cornelis Cort

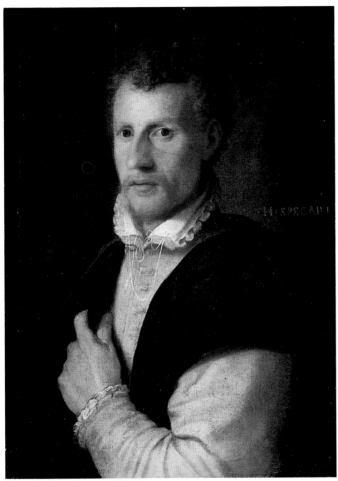

186

Huile sur toile, 60,5 × 45 cm
A droite, inscription postérieure: *H: SPECART*
Vienne, Kunsthistorisches Museum, inv. n° 1163

PROVENANCE Le tableau provient de la collection de l'archiduc
Léopold-Guillaume (1614-1662) à Bruxelles, transférée à Vienne en
1656 (n° 145) et léguée à l'empereur Léopold I de Habsbourg. De là,
dans le fonds des collections impériales de la Maison d'Autriche qui
sont à l'origine même de l'actuel Kunsthistorisches Museum à
Vienne.

BIBLIOGRAPHIE Hymans 1884, I, p. 271; Béguin 1973, p. 10, fig. 6;
Férino Pagden, Prohaska & Schütz 1991, pp. 114-115, repr. pl. 348
(avec références aux anciens inventaires et premiers catalogues du
musée); Giltaij 1993, pp. 16, 19, fig. 2; M. Sellink, in [Cat. exp.]
Rotterdam 1994, p. 215, sous le n° 72, avec repr.

Ce fut longtemps le seul tableau connu de Speckaert. Un
portrait d'artiste, mais il fait visiblement italien, comparé à
des portraits florentins, bolonais ou romains de la même
époque (Santi di Tito, Fontana, Passarotti). L'origine
ancienne et prestigieuse (la collection de Léopold-
Guillaume) autant que l'inscription, sans doute rajoutée
mais visiblement antérieure à l'entrée du tableau, étant
déjà consignée sur l'inventaire de 1659, ne permettent
guère de mettre en doute une telle identification, d'autant
que le modèle – «un visage de malade amaigri, au regard
inquiet et fixe», qui décède dès 1578, commente Béguin,
peut-être d'une façon un peu sollicitée – est lié
directement à la carrière artistique de Speckaert par son
activité de graveur (de 1577 datent ainsi deux gravures de
Cort d'après Speckaert): un *Saint Laurent* et un *Saint
Roch*;[1] Cort grave aussi sur un dessin de Speckaert la
Bataille de Constantin contre Maxence de Raphaël.[2] Son
inventaire posthume[3] ne révèle-t-il pas que Cort possédait
nombre de dessins de Speckaert dont une copie d'après la
Bataille de Constantin de Raphaël (cf. la gravure de Cort
citée plus haut), une copie du *Laocoon* et six feuilles de la
vie de la Vierge qui correspondent entre autre à des dessins
de Paris, Bayonne (cat. 189).

Les gravures de 1577 sont-elles justement un hommage à
l'ami disparu? On serait tenté de voir en tout cas dans ce
portrait qui atteste lui aussi les bonnes relations des deux
artistes une œuvre tardive, vu l'âge apparent de Cort (né
en 1533) qui devait d'ailleurs mourir très peu de temps
après Speckaert. On comparera utilement le présent
tableau avec le portrait de Cort gravé vers 1588 par Gisbert
van Veen d'après un dessin de Lodewijck Toeput
(Pozzoserrato). On ne sait (Sellink) si Toeput a pu – à
Venise depuis 1576 – rencontrer lui-même Cort avant qu'il
ne meure ou s'il s'est inspiré justement d'un portrait
comme celui de Speckaert, proche par la pose et le
vêtement. Le tableau de Speckaert est lui-même
généralement placé vers 1575.

JF

1 Hollstein, n°s 138, 146.
2 Hollstein, n° 195.
3 Bierens de Haan 1948, p. 227.

Hans Speckaert
187 Moïse et le serpent d'airain

Plume, lavis et rehauts de blanc sur papier vert brun, 278 × 432 mm
Düsseldorf, Kunstmuseum, inv. n° FF 4809

PROVENANCE Collection de Lambert Krahe, Düsseldorf, peintre amateur et premier directeur de l'Académie électorale de peinture et de dessin fondée en 1767 à Düsseldorf par Charles-Théodore, prince-électeur palatin et duc de Berg dont Düsseldorf était la capitale. Cette fameuse et richissime collection de dessins, l'une des premières d'Allemagne, avait été formée en grande partie en Italie (fut-ce le cas du Speckaert, considéré par Krahe comme étant de Perin del Vaga?) et ce, entre 1737 et 1756, dates du séjour de Krahe en Italie. En 1778, sous l'impulsion de Charles-Théodore, elle fut acquise par les Etats du duché de Berg pour l'Académie de Düsseldorf, puis jointe en 1932 aux collections de la ville comme prêt de longue durée de l'Etat de Prusse (héritier du duché de Berg depuis 1816).

BIBLIOGRAPHIE Budde 1930, p. 116, n° 790, repr. pl. 152H; Valentiner 1932, p. 169; Gerszy 1968, p. 163; Schaar, in [Cat. exp.] Düsseldorf 1968, n° 98; Béguin 1973, p. 11, n. 32, p. 13, fig. 9; Alegret 1980, p. 5, fig. 3.

EXPOSITION Düsseldorf 1968, n° 98.

Apparu au XVII^e siècle sous une attribution à Perin del Vaga, révélatrice erreur d'attribution qui souligne la dépendance de Speckaert à l'égard du grand raphaélisme romain du XVI^e siècle, la feuille de Düsseldorf a été assez vite réattribuée à Speckaert et jamais mise en doute depuis: ses qualités de style parlent assez pour elle, en particulier le système très enlevé de hachures pour indiquer des parties ombrées. Elle est à coup sûr supérieure à la feuille presqu'identique de l'Ermitage,[1] laquelle n'est peut-être qu'une copie d'époque comme l'est sans hésitation la feuille, infiniment plus médiocre et en sens inverse, de la Bibliothèque royale de Bruxelles qui porte elle aussi une attribution à Perin del Vaga (inscription ancienne (?) sous le dessin). Alegret[2] dit bien à propos de cette dernière qu'il doit s'agir d'une copie pour une gravure (non réalisée), ce qui est en effet plausible au vu de l'inversion. Cette copie bruxelloise, à en juger à certains petits détails (arbres notamment, main jouxtant le serpent à gauche), semble

bien faite d'après l'un des dessins de la composition (Düsseldorf ou Saint-Pétersbourg) plutôt que d'après le tableau de Buenos Aires (cat. 191).

Les auteurs du catalogue de l'exposition de Bruxelles, Rotterdam, Paris (1972) considèrent eux aussi que le dessin russe (qu'ils jugent original!) est une esquisse-modèle pour la gravure,[3] ce qui est intéressant pour l'appréciation du dessin de Düsseldorf: ce dessin était-il vraiment fait pour préparer un tableau? Ne lui suffisait-il pas d'être éventuellement un projet pour la gravure? L'importance du dessin de Düsseldorf est encore attestée par l'existence d'une feuille très voisine, portant une signature ou inscription ancienne 'Speckaert'.[4] Sans doute une copie d'époque mais vivante et fine de qualité. Là encore, ce dessin semble plus renvoyer à d'autres dessins qu'au tableau même de Buenos Aires. La littérature sur Speckaert cite encore quelques dessins sur le sujet du *Serpent d'airain* (Vienne; copie du précédent signée de Spiechart et datée *1607*, à Bâle; Ottawa; commerce d'art parisien, Prouté).[5] Ce dernier dessin était précédemment chez Powney à Londres – en 1969 – et comme tel cité par Béguin.[6] Les dessins diffèrent sensiblement de la feuille de Düsseldorf tout en témoignant de la même connaissance – des emprunts très arrangés, jamais de littérales copies – du *Laocoon*.

JF

1 [Cat. exp.] Bruxelles-Rotterdam-Paris 1972, n° 96, repr.
2 Alegret 1980, p. 5 et fig. 2.
3 Voir, note 1.
4 Vente, Paris (Drouot, salle 7), 18 mars 1987, n° 134, repr.
5 Voir Catalogue Gauguin 1972, n° 18, repr.
6 Béguin 1973, p. 11 et note 36 p. 13. Il doit s'agir d'une copie, comme l'a estimé Alegret 1980, p. 7, n. 7.

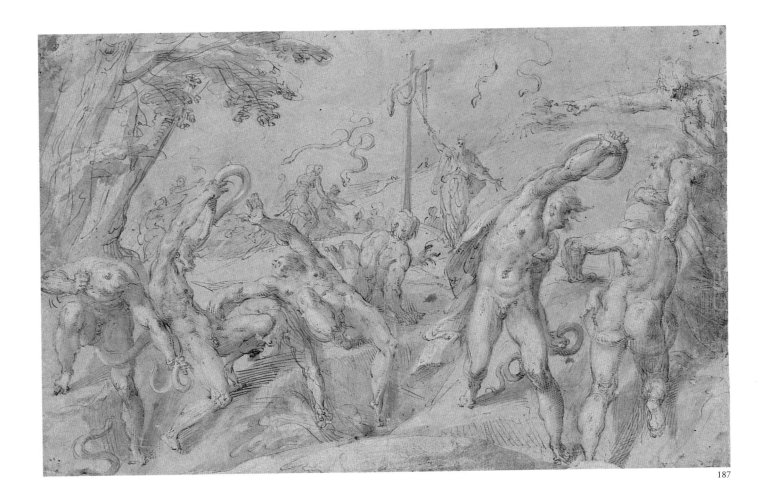

187

Hans Speckaert
188 Le Couronnement d'épines

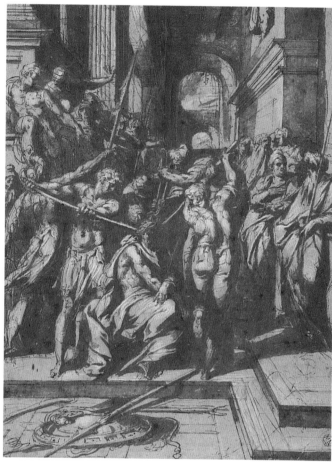

188

Plume et encre brune, lavis brun, rehauts de blanc sur papier gris-bleu;
360 × 270 mm
Paragraphe de la collection du roi (L. 2961)
Paris, Louvre, Cabinet des Dessins, inv. nº 19.082

PROVENANCE Collection Eberhard Jabach (1618-1695), comme
Speckaert (inventaire Jabach: v, 257); vendu par Jabach en 1671 avec
une partie de sa collection de tableaux et de dessins à Louis XIV; de
là, dans le fonds du Louvre.

BIBLIOGRAPHIE Valentiner 1932, p. 171H; Lugt 1968, nº 686, repr.
pl. 196H; Bacou, in [Cat. exp.] Paris 1977-1978, nº 103H, fig.

EXPOSITIONS Paris 1971, nº 75; Paris 1977-1978, nº 103.

L'un des dessins de référence de l'artiste, du fait de son
illustre provenance qui enregistre dès le XVIIᵉ siècle
l'attribution à Speckaert (selon l'inventaire Jabach; notons
au Louvre trois autres dessins de Speckaert ayant une

origine Jabach, deux *Résurrection de Lazare*, acquises il est
vrai en 1671 comme Spranger, et une *Assomption de la
Vierge*). A joué aussi en faveur de ce dessin sa présence au
Louvre, musée célèbre entre tous, d'autant plus que cette
feuille a été exposée très souvent, dès la fondation du
musée ou presque, toujours sous le nom de 'Spécard',
même si l'artiste est rangé à tort dans l'école allemande. Ce
qui a certainement assuré la survie du renom de Speckaert:
à la fin du XIXᵉ siècle, le dessin est de ceux que choisit la
firme Braun pour reproduction, et Elizabeth Valentiner le
cite dans sa fondamentale étude de 1932 comme le seul
dessin de Speckaert qu'elle connaissait alors dans les
collections françaises.

Frits Lugt (1968) n'hésite donc pas à dire de cette
«importante composition» qu'elle est «peut-être la plus
impressionnante qui nous soit conservée de Speckaert». Il
en justifie l'attribution par la comparaison avec les scènes
de la vie de la Vierge gravées par Sadeler et souvent
connues en dessin (cf. ici-même, la superbe *Visitation* de
Bayonne [cat. 189]). C'est toujours la même aisance dans le
groupement des figures, dans la force vivante des ombres,
dans la correction, sans pédantisme, des anatomies: en
somme, de l'excellent maniérisme où passe la grande leçon
du Parmesan (pour l'agitation formelle) et des Zuccaro
(pour le sens de l'architecture et l'éloquence du clair-
obscur).

Bert Meijer nous fait remarquer à ce sujet que le groupe
principal est quelque peu dérivé du *Martyre de saint Paul*
de Taddeo Zuccaro à San Marcello al Corso de Rome mais
avec une vitalité, une force, une élégante et rapide
souplesse qui sont la belle et heureuse marque de
Speckaert. Lugt ajoute non sans raison que ce dessin
annonce la nerveuse manière de Van Dyck, histoire de dire
que du maniérisme au baroque la voie est plus directe
qu'on ne le croit, surtout chez les Nordiques.

JF

Hans Speckaert
189 La Visitation

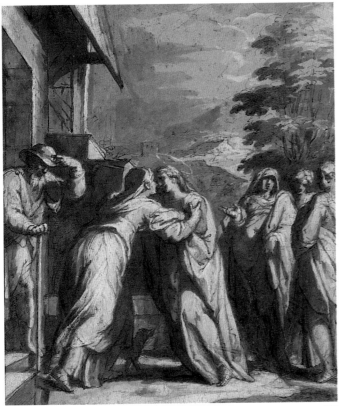

189

Plume, encre brune, lavis brun, rehauts de gouache blanche sur papier gris-bleu avec contours incisés pour la gravure; 310 × 257 mm
Bayonne, Musée Bonnat, legs Petithorry

PROVENANCE Sans doute l'un des dessins pour la Vie de la Vierge cités dans l'inventaire posthume du graveur Cornelis Cort en 1578 et probablement passés en héritage chez Anthonie van Santvoort, collaborateur de Speckaert. Collection Jacques Petithorry, amateur et marchand d'art à Paris-Levallois (1929-1992); legs Petithorry au Musée Bonnat, Bayonne, 1992; entré au musée avec le reste du legs en juillet 1994.

BIBLIOGRAPHIE Béguin 1973, p. 9 et fig. 2; De Wilde 1989-1991, p. 262.

EXPOSITION Paris 1974, n° 99, repr.

Un fort beau et sûr dessin, révélé ces dernières années (dans une exposition parisienne en 1974) et depuis peu entré dans une collection publique (grâce au legs de l'importante collection parisienne de J. Petithorry,

marchand d'art et amateur). L'attribution est pleinement assurée par l'existence d'une gravure d'Aegidius Sadeler[1] en sens inverse du dessin où, notons-le, les contours des figures ont été incisés comme il convient à des dessins ayant préparé des gravures. La relation s'impose immédiatement à la fois avec les autres gravures de Sadeler pour la *Vie de la Vierge*[2] et avec les dessins de tels sujets signalés dans l'inventaire posthume du graveur Cornelis Cort en 1578 (voir cat. 186). Le dessin bayonnais a toute chance d'avoir appartenu à Cort, tout comme l'*Annonciation* de Bruxelles,[3] le fragment de la *Circoncision* à Londres (British Museum), l'*Assomption de la Vierge* du Louvre, dessin également gravé en sens inverse par Sadeler (voir cat. 194); Boon à cause du style et des variantes du dessin par rapport à la gravure a mis en doute l'attribution de cette feuille à Speckaert.[4] Restent en manque de dessins correspondant aux gravures existantes l'*Adoration des Mages* et celle des *bergers*. Comme l'a souligné Sylvie Béguin, la présente feuille s'inspire – en langage foncièrement maniériste par sa brillante dramatisation luministe, son écriture mouvementée très virtuose – de la célèbre gravure de Dürer sur le même sujet de 1503. Sur le plan du style, et comme les autres compositions de la vie de la Vierge, elle relève d'un goût romain, proche du maniérisme ombré des Zuccaro, à la différence par exemple de l'*Annonciation* de Budapest (par opposition à celle de Bruxelles) qui est si allègrement parmesanesque, mais ces dessins de la série gravée par Sadeler ont pour eux d'être admirablement lisibles, fortement construits et parfaitement éloquents dans le jeu dramatique des ombres.

JF

1 Hollstein, XXI, n° 82.
2 Hollstein, XXI, n°s 81-86.
3 De Wilde 1991.
4 Voir De Wilde 1991, p. 262.

Hans Speckaert
190 La Mise au tombeau

Suiveur de Hans Speckaert (?)
191 Moïse et le serpent d'airain

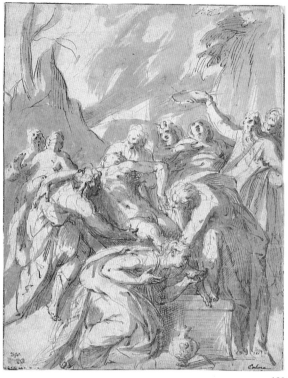

190

Plume et lavis d'encre, 293 × 233 mm
Inscrit à l'encre en bas à droite: *Dyce 251*
Londres, Victoria and Albert Museum, inv. n° 251

PROVENANCE Collection du Reverend Alexander Dyce (1798-1869), de Londres, qui lègue ses livres (il était spécialiste de littérature anglaise) et ses dessins au Victoria and Albert Museum en 1869.

BIBLIOGRAPHIE Béguin, 1973, p. 10, repr. 5.

Ce dessin, attribué à Speckaert par Peter Ward Jackson vers 1970, fut publié par Sylvie Béguin en 1973 et bien situé par elle dans le contexte néo-parmenasesque. Il doit pouvoir se dater assez tardivement dans la carrière de Speckaert comme les dessins ici exposés de Bayonne et du Louvre (cat. 189, 188).

JF

Huile sur toile, 159 × 239 cm
Buenos Aires, Museo Nacional de Bellas Artes, inv. n° 2895

HISTORIQUE Legs de José Pérez Mendoza (comme école italienne du XVIᵉ siècle) au musée de Buenos Aires en 1937.

BIBLIOGRAPHIE Béguin 1973, pp. 11-12, fig. 12; Alegret 1980, pp. 4-7, fig. 1; Dacos 1989-1990, p. 87; Giltaij 1993, p. 21; Navaro (à paraître), pp. 79-82.

L'attribution à Speckaert fut proposée par Sylvie Béguin dès 1964 et le tableau publié par elle en 1973. (Célia Alegret l'avait fait connaître à Béguin vers 1963-1964, y voyant un maître flamand du cercle des Zuccaro, ce qui était presque toucher à Speckaert). Le rapport, à juste titre invoqué par Béguin, avec le dessin peu contestable de Dusseldorf (Béguin juge celui, très semblable, de Saint-Pétersbourg comme une copie) est immédiat: c'était même le seul cas connu d'un dessin de Speckaert directement relatif à une peinture jusqu'à ce qu'apparaisse le *Jaël et Sisera* aujourd'hui à Rotterdam pour lequel Giltaij a pu signaler (voir cat. 184) quatre feuilles préparatoires (ou copiés d'après ledit tableau).

Tout récemment pourtant, le même Jeroen Giltaij a émis un jugement réservé sur le tableau argentin: il y observe une préoccupation exagérée de l'anatomie et les nus lui semblent manquer de ces contours ombrés violents et frémissants qui caractérisent les autres tableaux de Speckaert; ce tableau présente ainsi une plasticité plus forte, plus ronde. A comparer des photos de détail de tous ces tableaux on se laisse assez facilement convaincre que la *Conversion de saint Paul* (cat. 185) et le *Jael et Sisera* (cat. 184) montrent de fait un modèle frémissant, des contours instables, tout un pathos plastique et formel qui semblent faire défaut à la toile assez sage et égale, harmonieuse certes mais peu vivante, de Buenos Aires. Le contraste du tableau avec le dessin de Dusseldorf (cat. 188) infiniment plus riche et suggestif est à cet égard inquiétant. Les faibles et peu significatives variantes du premier par rapport au second, signifient plutôt un appauvrissement qu'un progrès, n'en déplaise à l'analyse optimiste de Sylvie Béguin (qui n'avait toutefois jamais vu en vrai le tableau de Buenos Aires). On ne peut exclure – la confrontation visuelle que permettra l'exposition sera ici décisive – le travail d'un soigneux copiste d'époque, travaillant à partir

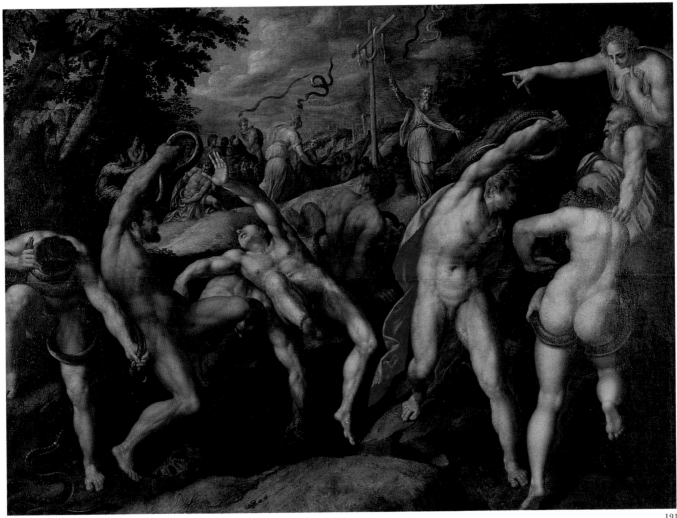

191

de la belle idée de Dusseldorf et la mettant en quelque sorte en peinture.

Sur le plan du style, tout a été déjà fort bien dit sur les références à Michel-Ange (la *Bataille de Cascina*) à propos du dessin de Dusseldorf, références, comme toujours chez Speckaert, librement arrangées et maniérisées en quelque sorte par l'artiste et plus encore sur l'utilisation non moins intelligente du fameux modèle du *Laocoon* (Béguin) dont on sait grâce à l'inventaire posthume de Cornelis Cort qu'il fut copié en dessin par Speckaert lui-même (voir cat. 186). Soit, à l'évidence, une œuvre ambitieuse où l'artiste a voulu rivaliser avec la grande manière italienne.

Mais si, comme probable, le dessin de Dusseldorf ne fait que préparer une gravure, cette ambition de Speckaert n'était par forcément destinée à s'exprimer à tout coup par et dans la grande peinture. Et voilà qui doit singulièrement nuancer notre appréciation du tableau argentin.

JF

Pieter Perret d'après Hans Speckaert
192 Allégorie de la Peinture: Apelle peignant Alexandre le Grand

Pieter Perret d'après Hans Speckaert
193 Allégorie de la Sculpture: Pygmalion taillant la statue de Vénus

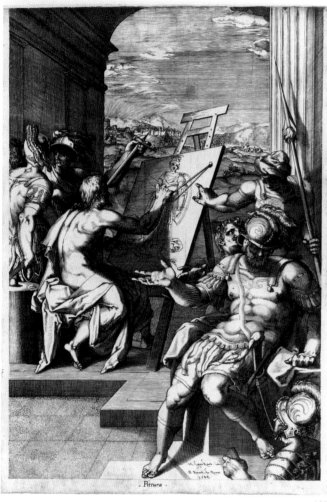

192

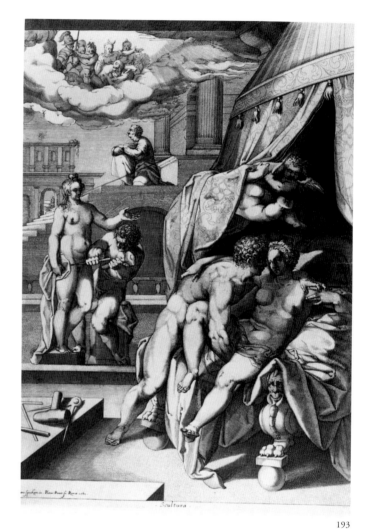

193

Gravure, 407 × 280 mm

Pendant de cat. 193

En bas, vers le milieu: *H. Speckaert in. / P. Perret cf. Roma / 1582*, dans la marge, sous la lettre de la gravure, le titre: *Pittura*

Copenhague, Statens Museum for Kunst, Den Kongelige Kobberstiksamling

BIBLIOGRAPHIE Gerszi 1968, pp. 163, 168, fig. 5; Hollstein, XVII, p. 48, n° 32, repr.

Gravure 405 × 279 mm

Pendant de cat. 192

En bas, vers le milieu: *H. Speckaert in. / p. Perret fe. / Roma 1582*; dans la marge, sous la lettre de la gravure, le titre: *Scultura*

Budapest, Szépmüvézeti Museum

BIBLIOGRAPHIE Gerszi 1968, pp. 164, 168, fig. 6; Hollstein, XVII, p. 48, n° 33.

De Pieter Perret (Anvers 1555-vers 1625), rare graveur et illustrateur de livres dont la carrière se poursuit entre Anvers, où il fut l'élève de Maarten de Vos puis, à partir de 1574, de Gérard de Jode, Rome (il y est en 1581-1582), Madrid et le Portugal, Hollstein ne cite que douze gravures

dont trois d'après Speckaert justement (la paire allégorique sur la Peinture et la Sculpture ici montrée et un *Joseph et la femme de Putiphar* également daté de 1582 et exécuté à Rome). Mais il rentre bien dans un monde artistique proche de celui de Speckaert car il grave en outre (à Rome) un *Laocoon* en 1581 et une *Minerve protégeant la jeunesse* de Venius aux inflexions maniéristes comparables à celles de Speckaert (gravure dédiée à l'architecte espagnol Juan de Herrera, celui-là même qui l'avait fait venir à Madrid en 1583).

Le fait que Perret, de passage à Rome au début des années 1580, grave trois fois d'après Speckaert confirme, comme le prouvent encore les interventions de Cort et de Sadeler, la place éminente qu'occupait Speckaert dans le monde artistique romain, singulièrement auprès des nordiques alors actifs à Rome ou ayant séjourné dans la Ville éternelle. Ses dessins devaient encore être facilement accessibles (Perret ne grave que trois ans après la mort du maître).

Le thème choisi est l'un des plus nobles mais aussi l'un des plus attendus qui soient, de la part d'un artiste de la Renaissance maniériste comme l'était Speckaert: une évocation – et une célébration – allégorique des deux arts majeurs de la peinture et de la sculpture (architecture et gravure sont ici laissées de côté mais, après tout, on n'a que ces gravures-là et point de dessins correspondants; l'intention profonde de Speckaert ne nous est pas connue en tant que telle). Une allégorisation sous le prétexte tout à fait habituel des épisodes fameux et indéfiniment ressassés par les artistes, d'Alexandre et Apelle (pour la peinture) et de Pygmalion sculptant la statue de Vénus au point de la rendre vivante, excellence et magie victorieuse de l'art, et d'en tomber amoureux: la scène du premier plan. Dans le cas de la peinture, Speckaert est sans doute plus original car il évite de tomber dans le thème trop attendu d'Alexandre, Apelle et Campaspe. Apelle est juste représenté ici en train de peindre un Alexandre idéal presque comme une Minerve, déesse et protectrice des arts..., Alexandre de fait ne pose pas: l'imagination de l'artiste suffit à ce dernier! Alexandre doit être le guerrier assis parmi d'autres mais au premier plan et mis en évidence par le geste éloquent, puissamment apaisé, de sa main. Le paysage du fond, à la vénitienne (influence de

Titien?) est inattendu dans un pareil contexte, mais Speckaert, sensible à la leçon de Venise, a voulu élargir sa scène, lui conférer une belle profondeur. Aussi bien des compositions comme le *Jaël et Sisera* (cat. 184) et *La conversion de saint Paul* (cat. 185) montrent qu'il s'intéresse à l'animation des fonds de ses tableaux par des vues de nature.

Gerszi, sur le plan des formes, insiste à bon droit sur l'inspiration michelangelesque: la figure d'Apelle, reprise de celle d'un des *ignudi* qui somment la figure du prophète Joël dans la Sixtine, (mais, au bout du compte, grâce à la manière de Speckaert, que reste-t-il ici de la puissance et de la sculpturalité de Michel-Ange?), tandis que le héros casqué (que nous supposons figurer Alexandre) rappellerait les types chers à Daniel de Volterre. Dans la *Sculpture* enfin, le couple du premier plan (Pygmalion enlaçant Vénus), motif proche d'un dessin de Speckaert conservé à Amsterdam,[1] procéderait de figures de dieux mythologiques gravés d'après Perin del Vaga par Bonasone et Caraglio. En revanche, le rapport souligné par Gerszi avec le *Mars et Vénus* de Véronèse (Vienne) paraît surtout thématique. Mais que ce soit Perino ou Daniel de Volterre, ce sont à côté de Michel-Ange des éléments de précoce maniérisme toscano-romain (influence large de Raphaël) qui se fondent avec d'autres inspirations, notamment parmesanes et zuccaresques, dans la complexe alchimie du style très élaboré et très aisé de Speckaert: cette figuration de la *Peinture* avait ainsi de quoi frapper les artistes (d'où le choix du graveur) et expliquer par la sveltesse de sa forme la venue d'un Spranger et du tardif maniérisme praguois.

JF

1 Gerszi 1968, fig. 8.

Aegidius Sadeler d'après Hans Speckaert
194 L'Assomption de la Vierge

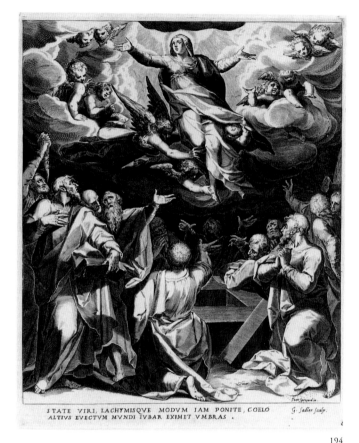

194

Gravure, 343 × 285 mm
En bas à droite: *Joan Speccard inv.* et, en-dessous; *G. Sadler sculp.*
Inscription sous la planche: *State viri lacrymisque modum jam ponite
coelo altius evectum mundi jubar eximat umbras*
Amsterdam, Rijksmuseum, Rijksprentenkabinet, inv. n° RP-P-OB 5134

BIBLIOGRAPHIE Lugt 1963, sous le n° 687; Hollstein, XXI, p. 26,
n° 86; De Wilde 1989-1991, p. 262.

Cette estampe est la sixième et apparemment dernière de la
série consacrée à la *Vie de la Vierge* que Sadeler a gravée
d'après des dessins de Speckaert (voir cat. 189). Hollstein
comme toute la littérature sur Speckaert n'en décrivent que
six. On peut estimer à bon droit qu'il n'en existe pas
d'autre et rien ne prouve en fin de compte que Speckaert
ait voulu au départ illustrer une vie complète de la Vierge
Marie. Les dessins correspondants aux gravures n'ont peut-
être pas été tous exécutés dans la même foulée. Entre la
Visitation justement (dessin de Bayonne) et l'*Assomption* (le

dessin de la présente gravure est au Louvre) existent de
sensibles différences de style et même de qualité: la
première est bien supérieure en élégance et en vivacité à la
seconde. Elle est plus poussée et plus recherchée aussi. Est-
ce le graveur qui a voulu, ne disposant que de quelques
dessins isolés, unifier un matériel disparate? Il a pu en effet
retrouver les dessins de Speckaert à Rome où il passe en
1593, et l'intervalle d'une génération au moins sépare les
deux artistes. L'*Assomption* du Louvre est un dessin
visiblement moins soigné (la gravure en renforce justement
la lisibilité et pour tout dire l'élégance linéaire), ce qui ne
veut pas forcément dire qu'il est très éloigné de la
Visitation sur le plan chronologique. La référence aux
Zuccaro y est également sensible et, en cela, l'*Assomption* se
distingue de la *Visitation* tout de même davantage marquée
par la leçon du Parmesan et de Bertoja, nonobstant
l'ombrage qui reste bien zuccaresque comme il a été dit
dans le commentaire du dessin de Bayonne (voir aussi
cat. 189).

C'est Lugt qui sut le premier mettre en rapport la
gravure de Sadeler avec le dessin (en sens inverse) du
Louvre.[1] Les variantes du dessin à la gravure sont minimes
(par exemple plis d'un manteau recouvrant la jambe d'un
apôtre agenouillé: un détail que Sadeler a perfectionné par
rapport au dessin original).

Il n'y a pas à souscrire en tout cas au jugement de Karel
Boon qui croit pouvoir reconnaître dans ce dessin du
Louvre la main du Maître des albums Egmont.[2] Entre
dessin et gravure la concordance est ici parfaite et
indiscutable: le grand souvenir formel de Titien (position
de la Vierge, figure centrale et en grande évidence) passe
bien chez Speckaert mais sur un mode convulsif,
proprement maniéré, qui est dans la pleine manière de
Speckaert. Le jeu rhétorique des mains tendres des apôtres
annonce ainsi tout Bloemaert et Wttewael.

JF

1 Inv. n° 21.106; Lugt 1963, n° 687, fig. 195.
2 Voir De Wilde 1989-1991, p. 262, n. 10; Béguin 1973, p. 12, n. 13.

Bartholomeus Spranger

Anvers 1546-1611 Prague

Bartholomeus Spranger
195 La Conversion de saint Paul

Nous connaissons beaucoup de choses sur Spranger grâce à son ami, Karel van Mander. Il naquit à Anvers en 1546. En 1551, il étudia avec Jan Mandijn puis brièvement avec Frans Mostaert et ensuite avec Cornelis van Dalem probablement entre 1563 et 1564.

En 1565, il se rendit à Paris en compagnie de Jacob Wickham. Après un bref séjour à Lyon, il prit alors le chemin de l'Italie et séjourna huit mois à Milan. Il s'associa aux travaux de Bernardino Gatti et travailla aux peintures de l'arc de triomphe destiné à la joyeuse entrée de Marie de Portugal. En 1566, il se rendit à Rome où il travailla avec Michel Joncquoy dans une église près du Soracte. Il peignit ensuite des paysages du style nordique et des scènes de magie noire. Ces derniers attirèrent l'attention de Giulio Clovio. Il le présenta au cardinal Alessandro Farnese qui le garda à la Cancelleria jusqu'en 1569 et lui confia divers ouvrages. Au début de 1570, il se rendit à Caprarola où il peignit quelques paysages avec Jacopo Bertoja de Parme. En juillet 1570, il devint peintre attitré de Pie v et résida jusqu'à la mort de celui-ci, en mai 1572, au Belvédère du Vatican. Il réalisa ensuite toute une série de fresques et de tableaux d'autel pour le compte d'églises romaines ainsi que des petits tableaux de cour en collaboration avec Clovio pour le compte d'Alessandro Farnese. En 1575, sur recommandation de Giambologna, il se vit appeler avec Hans Mont à la cour de l'empereur Maximilien ii où il fut engagé pour effectuer des décorations monumentales ainsi que des tableaux, dans le Neugebäude, le château d'agrément de l'empereur, au pied du Danube, à l'est de Vienne, aujourd'hui en ruines. Ce ne fut probablement qu'à l'automne 1580 que le conseiller de l'empereur, Wolf Rumpf, le fit inviter à Prague, à la cour, où il est nommé peintre de la cour le 1ᵉʳ janvier 1581. En 1602, il se rendit à Anvers, à Amsterdam et à Haarlem. Ce voyage fut un triomphe et il retrouva Karel van Mander qu'il avait déjà rencontré à Rome. Il mourut avant le 27 septembre 1611.

KO

BIBLIOGRAPHIE Van Mander 1604 (éd. Floerke 1906), ii, pp. 126-169; Diez 1909-1910; Niederstein 1931; Niederstein 1937; Oberhuber 1958; Oberhuber 1964; Oberhuber 1970; Partridge 1971-1972, p. 476, n. 50; Faldi 1981, p. 39; Henning 1987; [Cat. exp.] Essen-Vienne 1988.

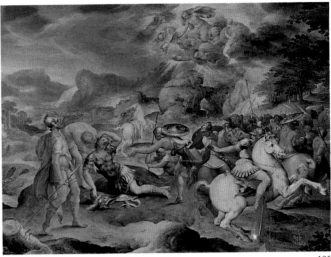

195

Huile sur cuivre, 40 × 55 cm
Signé: DON JIULIO CLOVIO INVE. BARTOL. SPRANGHERS PINXIT
Milan, Pinacoteca Ambrosiana, inv. nᵒ 942

BIBLIOGRAPHIE Catalogue Milan 1907, p. 57, nᵒ 17; Niederstein 1937, p. 404; Galbiati 1951, p. 133; Oberhuber 1958, pp. 64-66, nᵒ G.14; Oberhuber 1964, pp. 181-182; Henning 1987, pp. 22-24, nᵒ A5.

Spranger doit sa reconnaissance et son influence à Rome au miniaturiste Giulio Clovio qui, pour le compte de Farnèse, était toujours à la recherche de jeunes talents venus du nord. Non content de l'avoir fait nommer auprès du pape, c'est également lui qui lui trouva la commande des fresques à Caprarola. Il appréciait beaucoup Spranger pour sa précision et ses paysages. C'est la raison pour laquelle il réalisa également plusieurs œuvres avec lui. Un premier croquis de Clovio pour ce tableau au British Museum (cat. 57), un dessin à la plume et lavis où figurent les personnages que Spranger exécutera avec une très grande précision tout en leur conférant plus de sensualité et des visages plus délicats. Mais il dut exister un autre modèle assez avancé, gravé à l'envers par Cornelis Cort en 1576 (cat. 58). Spranger élargit toutefois l'espace de tous les côtés, entoura l'apparition du Christ au sommet d'angelots et conçut un grand paysage dans la tradition apprise auprès de Cornelis van Dalem dans le nord, mais avec des simplifications italiennes et des ruines romaines. La composition de Clovio se base sur la tapisserie de Raphaël

au Vatican que Clovio lui-même avait déjà copiée pour le cardinal Grimani dans son commentaire sur saint Paul du musée de Soane. Clovio aida Spranger dans son approche des œuvres de Raphaël et de Michel-Ange et lui permit ainsi d'acquérir une plus grande sûreté dans le traitement de ses personnages.

KO

Bartholomeus Spranger
196 Martyre de saint Jean l'Evangéliste

Huile sur toile, 150 × 120 cm
Rome, San Giovanni in Laterano (Monumenti Musei e Gallerie Pontifice)

BIBLIOGRAPHIE Van Mander 1604 (ed. Floerke 1906), p. 147; Diez 1909-1910, p. 109; Hoogewerff 1912, p. 129; Antal 1928-1929, pp. 229-230; Hoogewerff 1935A, p. 227; Baumgart 1944, p. 233; Van Puyvelde 1950, p. 100; Oberhuber 1958, pp. 50-53, n° G42; Dacos 1964, pp. 66-67; Oberhuber 1970, pp. 216-219; Henning 1987, pp. 20-22, n° A4.

EXPOSITION Rome 1985.

Il s'agit de l'unique tableau d'autel de l'artiste subsistant à Rome. Les contacts de l'artiste avec la cour des Farnèse et du Pape Pie v expliquent comment il jouit rapidement de la considération de tous et obtint d'importantes commandes. Le tableau fut réalisé avant 1574 alors que Karel van Mander, qui en fait mention, se rendait à Rome; il était destiné au maître-autel de l'église alors appelée église San Giovanni in Oleo. Il fut trouvé sous le nom de Federico Zuccaro par Diez. Les caractéristiques stylistiques sont les mêmes que pour la série de la Passion commandée par Pie v; on constate dans la structure du tableau et dans les détails certaines influences romaines, non sans liens avec le cercle des Zuccaro. Le traitement vigoureux du personnage casqué, à gauche au premier plan, rappelle plus particulièrement Raffaellino da Reggio. Mais le travail de Spranger est plus libre, plus dynamique et plus léger que les œuvres romaines connues et révèle ainsi sa formation dans le nord de l'Italie. En 1958, j'ai déjà eu l'occasion de

faire état de similitudes avec la conception visionnaire de l'espace de Marco Pino da Siena. Récemment, Bert Meijer a porté à ma connaissance la découverte d'une esquisse du tableau, réalisée par le maître en 1568 pour la chapelle de saint Jean l'évangeliste dans l'église des Santi Apostoli.[1] Cette esquisse révèle des éléments semblables dans sa composition ainsi qu'un espace tout aussi large à horizon élevé. Le tableau de Spranger a dû faire sensation et a influencé non seulement Raffaellino, comme le dit Baumgart, mais également d'autres maîtres après lui comme Giovanni Balducci à qui fut attribué par Philip Pouncey un dessin du Victoria and Albert Museum, qui présente des liens très clairs avec ce tableau. Le plus proche du tableau, est toutefois un dessin qui se trouve au British Museum, présenté par l'auteur en 1970 comme une esquisse probable, quoique inhabituelle, de Spranger.

KO

1 Wolk-Simon 1991, n° 9.
2 Ward-Jackson 1979, n° 27.

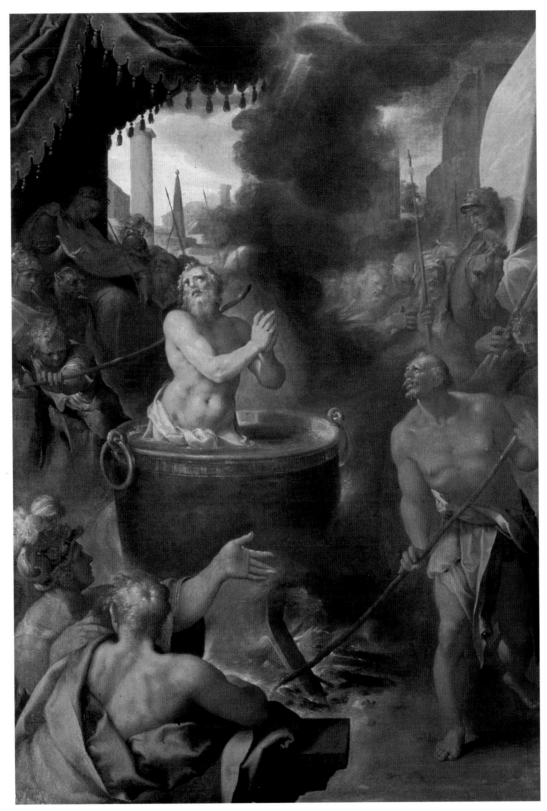

196

343

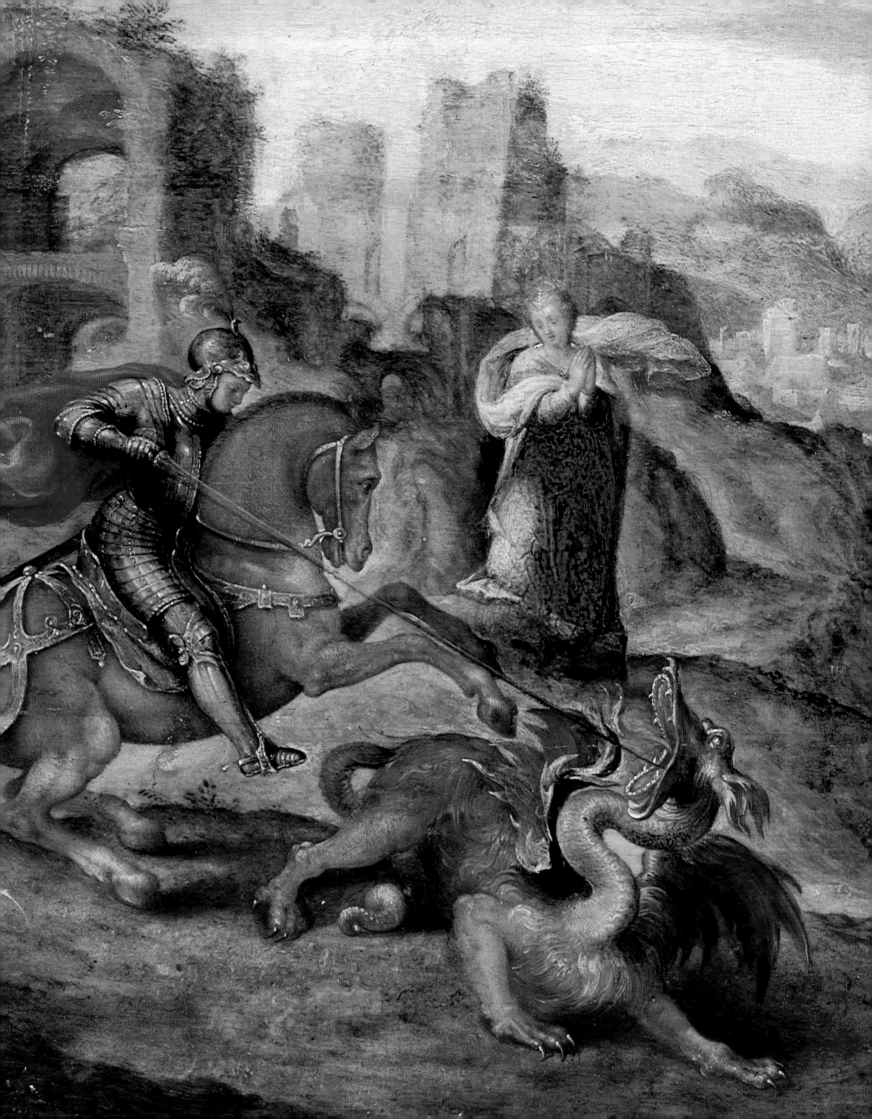

Bartholomeus Spranger
197 Saint Georges terrassant le dragon

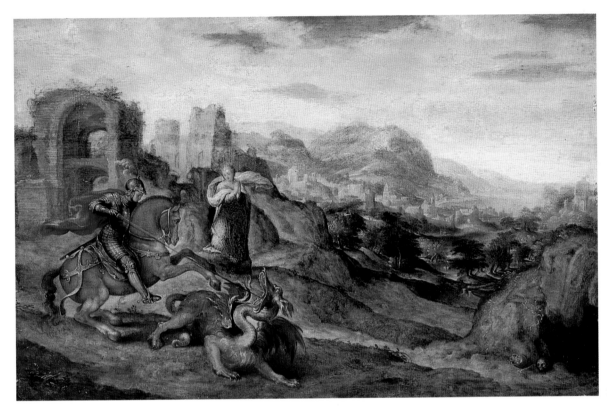

197

Huile sur chêne, 267 × 395 cm
Budapest, Szépmüveszti Múzeum, inv. n° 1339

BIBLIOGRAPHIE Térey 1924 (comme Lucas Gassel); Pigler 1968,
p. 662; Gerszi 1970, n° 18; Henning 1987, pp. 194-195.

EXPOSITIONS Dresde 1972, n° 98; Budapest-Tokyo 1992, n° 5.

Ce petit tableau, autrefois attribué à Lucas Gassel, fut
identifié comme œuvre de Spranger par Ernst Brochhagen.
Cette attribution fut confirmée par A. Pigler et T. Gerszi
mais déniée, assez étonnamment, par Henning. Tout
comme dans *La Conversion de saint Paul* (cat. 195), les
personnages se basent sur une invention de Giulio Clovio
qui, à quelques différences près (surtout dans le
personnage de la princesse), se retrouvent dans une gravure
de Cornelis Cort de 1576 (cat. 58). Sakcinski[1] nous apprend
que cette gravure a été réalisée d'après un tableau
commandé par le cardinal Farnese pour l'empereur
Maximilien. Il est impossible aujourd'hui de dire si le

tableau de Spranger est identique à ce tableau. Le petit
tableau diffère du format en hauteur de la gravure par
l'étendue du paysage sur la droite qui rappelle les exemples
précédents issus de l'entourage de Breughel. Les ruines sur
la gauche correspondent à celles de la gravure de Clovio.
Ce tableau, par son style, est très proche de la Conversion
de saint Paul et date donc de la fin du séjour de Spranger à
Rome, époque à laquelle il se révèle entre autres comme
peintre expert des tableaux de cour. Les empereurs
allemands, par l'Ordre de Saint Georges, étaient
étroitement liés au saint chevalier. Un cadeau diplomatique
de cette nature faisait toujours référence à la lutte contre
les incroyants et aux Croisades.

KO

1 Sakcinski 1892, p. 56.

345

198

199

Bartholomeus Spranger
198 Le Couronnement d'épines

Bartholomeus Spranger
199 Le Christ aux outrages

Plume et encre brune, lavis brun sur craie noire, rehaut de blanc sur papier bleu; 288 × 444 mm
Vienne, Graphische Sammlung Albertina, inv. n° 2010

BIBLIOGRAPHIE Wickhoff 1891, n°. B.54; Stix-Spitzmüller 1941, n° 135; Oberhuber 1970, pp. 215-219; [Cat. exp.] Vienne 1988, I, p. 308; II, pp. 170-171, n° 640.

EXPOSITION Vienne 1988, n° 640.

Cette feuille, ainsi que *Le Christ aux outrages* de Munich (cat. 199), vient étayer le récit de Karel van Mander selon lequel, peu avant sa mort, le 1er mai 1572, le Pape Pie V avait chargé Spranger de réaliser à la plume, sur papier bleu, à la façon du *chiaroscuro*, douze dessins représentant la Passion du Christ. Il ajoute que quelques-unes de ces feuilles devaient encore se trouver chez l'empereur à Prague. Malheureusement, il est impossible de retrouver la trace de ces deux œuvres aussi loin. Néanmoins, la technique et le style de ces dessins attribués antérieurement à Tibaldi correspondent à cette commande.

L'attribution antérieure à Tibaldi nous conduit en Lombardie et en Emilie où Spranger a longtemps séjourné et où il n'a pas seulement subi l'influence de Parmigiano dont il avait déjà découvert les gravures, mais aussi celle d'artistes contemporains: Jacopo Bertoja de Parme avec lequel il avait déjà travaillé à Rome et l'énigmatique Giovanni Mirola de Bologne qui a incontestablement subi l'influence de Tibaldi. Par ces feuilles, Spranger veut affirmer sa virtuosité dans la composition des personnages et l'agencement complexe de l'espace. Il prend en exemple Parmigianino et ses grandes gravures sur bois en clair-obscur avec leur grande architecture en colonnes, par exemple *Auguste et la Sibylle de Tibur, le Martyre de saint Pierre et de saint Paul*, mais également *la Guérison du paralytique* d'après Perin del Vaga. A cela, il adjoint la conception plastique des personnages de ses contemporains.

KO

Plume en brun, lavis sur craie noire, papier bleu, contours incisés; 296/293 × 445 mm
Ancienne inscription: *Pélégrino Tibaldi 163*
Munich, Staatliche Graphische Sammlung, inv. n° 2795

PROVENANCE Collection Peter Lely (L. 2094)

BIBLIOGRAPHIE Oberhuber 1970, pp. 215-219; Wegner 1973, sous n° 112; [Cat. exp.] Essen-Vienne 1988, I, p. 308; II, p. 171, sous n° 640.

Cette feuille fait partie de la même série relatant la Passion que le Couronnement d'épines (cat. 198), série réalisée par Spranger pour le Pape Pie V au printemps 1572. Alors que domine l'influence de Parmigianino dans les formes élégantes, les personnages sont plus forts et plus plastiques. Spranger a réalisé cette série pour défier Giorgio Vasari qui travaillait au Vatican à l'époque et qui avait dit du mal de lui au Pape; il lui fallait donc démarquer son art par rapport à ce dernier. Il a probablement été fort impressionné par la fluidité des dessins du jeune apprenti de Vasari, Jacopo Zucchi, qui en 1572 collabora à la fresque réalisée dans la chapelle de Pie V. Dans l'élégance de certains personnages à l'arrière-plan on retrouve des motifs rappelant le style de cour qu'utilisera Spranger plus tard, mais aussi des réminiscences du style dynamique du sculpteur Giambologna qui, en janvier 1572, se rendait à Rome pour y rencontrer Pie V et y faisait la connaissance de Spranger, comme nous le rappelle van Mander. Le style du sculpteur permet la comparaison avec le rapport entre le personnage et l'espace établi par Spranger.

L'attribution à Spranger proposée par l'auteur en 1970 a été mise en doute par Wolfgang Wegner.[1] Un dessin de 1573 authentifié de Spranger conservé à Chicago est différent dans le style parce que très différent dans sa fonction. Il n'exclut pas l'attribution de cette série à Spranger.

KO

1 Wegner 1973, sous n° 112.

Cornelis Cort d'après Bartholomeus Spranger
200 Saint Dominique lisant

200

Gravure sur cuivre, 346 × 216 mm
Signé: *BARTHOLOMEE SPRANGHERS INVE. / Cornelis Cort fe / 1573.*
Amsterdam, Rijksmuseum, Rijksprentenkabinet,
inv. n° RP-P-1977-217

BIBLIOGRAPHIE Hollstein, v, p. 52, n° 127; Valentiner 1932,
p. 166; Baumgart 1944, p. 222; Bierens de Haan 1948, p. 135, n° 127;
Oberhuber 1958, pp. 45-46, 278, St. 28; T. DaCosta Kauffman, in
[Cat. exp.] Princeton-Washington-Pittsburgh 1982-1983, pp. 138-140.

Cette gravure est de grande importance parce qu'elle est
probablement basée sur un dessin exécuté par Spranger
pour Cornelis Cort et non pas sur un tableau. A cette
époque, Cort travaillait en étroite collaboration avec
Giulio Clovio, le protecteur de Spranger; ils mettaient au
point des compositions que Spranger utilisait aussi pour
des tableaux (cat. 58, 195). Une esquisse de Spranger, de
dimensions différentes de celles de la gravure, se trouve à
l'Art Institute de Chicago.[1] Elle montre déjà un style plein
de maturité de Spranger dans les techniques comme le
lavis, le dessin à la plume et le rehaut de blanc qu'il
utilisera plus tard à Prague. Taddeo et Federico Zuccaro
furent certainement importants pour lui à cet égard. C'est
auprès d'eux qu'il apprit la fluidité et l'élégance du trait et
la force plastique du lavis. Dans les personnages, Spranger
est encore fortement influencé par Parmigianino et son
imitateur à Rome, Jacopo Bertoja; par exemple par le saint
Hilarion dans la Sala della Penitenza à Caprarola. Les
paysages aux grands arbres monumentaux qui viennent de
Titien sont inspirés par la Sala d'Ercole de Caprarola où
Bertoja, Federico Zuccaro et peut-être Spranger lui-même
ont travaillé.

Outre la feuille de Chicago, il existe un autre dessin, en
rapport avec la gravure, le dessin quadrillé du Louvre,[2]
classé sans doute à juste titre par Bierens de Haan comme
copie; il pourrait s'agir d'un dessin préparatoire pour la
copie gravée d'Anton Wierix d'après la gravure de Cort. La
feuille a été copiée de nombreuses fois. Cornelis Cort est le
graveur le plus proche de l'esprit de Spranger, avant
Goltzius et son entourage; il fut le plus à même de
restituer la dynamique des lignes et leur harmonie par
d'autres moyens.

KO

1 T. DaCosta Kauffman, [Cat. exp.] Princeton-Washington-
Pittsburgh 1982-1983, pp. 138-140, n° 48, repr.
2 DaCosta Kaufmann 1985, fig. 12.

Crispijn I de Passe d'après Bartholomeus Spranger
201 La Madonne avec saint Jean-Baptiste,
saint Antoine et sainte Elizabeth

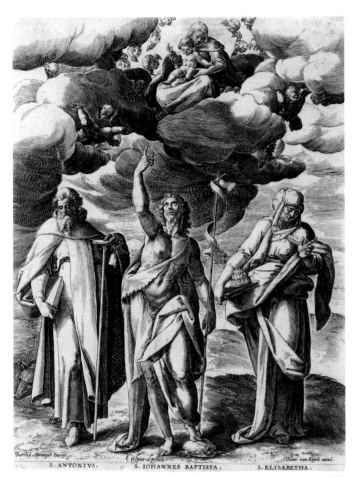

S. ANTONIVS. S. IOHANNES BAPTISTA. S. ELISABETHA.

201

Gravure sur cuivre, 252 × 192 cm
Signé en bas à gauche: *Barthol Spranger Invent.*; au milieu: *Crispin d.p.
fecit*; à droite: *Hans van Luyek execud.*
Amsterdam, Rijksmuseum, Rijksprentenkabinet,
inv. n° RP-P-1906-2732

BIBLIOGRAPHIE Hollstein, XV, p. 162, n° 254; Diez 1909-1910,
pp. 108-109, 119; Baumgart 1944, p. 234; Oberhuber 1958, pp. 47-48,
St. 27.

CRISPIJN I DE PASSE (Arnemuiden 1564-Utrecht 1637)[1]
On sait peu de choses de la jeunesse du graveur et éditeur
de gravures Crispijn I de Passe, si ce n'est qu'il était
originaire de Zélande et anabaptiste. On a souvent pensé
qu'il avait été l'élève de Dirck Volckertsz Coornhert,
humaniste et graveur de Haarlem, mais ceci sans certitude
aucune. Une formation dans l'un des grands ateliers de

gravure anversois nous paraît plus probable. Quoi qu'il en
soit, en 1584-1585, le jeune homme fait partie de la gilde de
Saint-Luc à Anvers. Dès 1585, de Passe quitta pour des
questions religieuses cette ville occupée par le duc Farnèse
et séjourna successivement à Aix-la-Chapelle et Cologne.
C'est dans cette dernière ville qu'il établit son atelier et se
mit à éditer des gravures à partir de 1589. En 1611, la
magistrature de Cologne obligea tous ses habitants
anabaptistes à quitter la ville. De Passe partit avec sa
famille à Utrecht où il travailla jusqu'à sa mort, en 1637.
 De Passe a gravé de nombreux projets d'artistes
flamands, tels que Joos van Winghe et Maarten de Vos. Il
était d'ailleurs apparenté à de Vos par son mariage avec
Magdalena de Block d'Anvers. Au cours des années, son
attention se porta davantage sur les artistes hollandais tels
qu'Abraham Bloemaert et la gravure de planches destinées
à l'illustration d'ouvrages tels que le recueil d'emblèmes de
Gabriel Rollenhagen. Ainsi que cela se produisait
fréquemment dans les ateliers de gravure au XVIe siècle,
Crispijn de Passe travailla en étroite collaboration avec des
membres de sa famille. Son épouse dirigea l'entreprise et
quatre de ses cinq enfants furent graveurs comme lui.
 MS

Selon Van Mander, la première commande publique de
Spranger à Rome fut une peinture murale à l'huile, dans
l'église de San Luigi dei Francesi, qui correspond
parfaitement à l'iconographie de cette gravure.[2] Il la
peignit encore avant le tableau destiné à l'autel de San
Giovanni a Porta Latina (cat.196). Ici, l'écho de l'Italie du
Nord et de Parme est très clair avec la Madone courbée sur
son nuage, entourée d'anges qui, par son attitude et ses
gestes, rappelle Parmigianino et son successeur Bertoja.
Mais on note aussi les influences romaines: Baumgart
souligne la relation entre saint Jean et le personnage de
Federico Zuccaro dans la chapelle de Caprarola. Sainte
Elizabeth est inspirée de Raphaël mais, par la nature
complexe de ses vêtements, rappelle plutôt les
caractéristiques florentines, Zucchi ayant joué ici le rôle
d'intermédiaire.
 Cette représentation de la Sacra Conversazione avec trois
saints personnages se tenant debout, et de l'apparition de
la Madone ou de la Trinité sur des nuages était très

349

répandue en Italie à la fin du XVIᵉ siècle et courante à
Rome.³ Nous ne savons pas exactement quand Crispijn I
de Passe réalisa ce projet; il travaillait essentiellement à
Anvers, à Cologne et à Utrecht et était lui-même l'auteur
talentueux de compositions dans le style maniériste tardif
de Spranger. Il est néanmoins certain que la gravure se base
sur un dessin et non pas sur la peinture murale.

KO

1 Hollstein, XV-XVI; [Cat. exp.] Amsterdam 1993-1994, p. 313.
2 Van Mander 1604 (éd. Floerke 1906), II, p. 44.
3 Cf. par exemple: Stix & Spitzmüller 1932, fig. 281, 289.

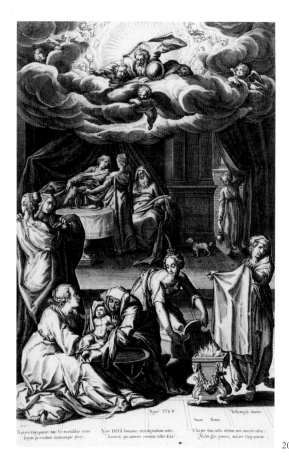

202

Maître M.G.F. (Matthäus Greuter) d'après
Bartholomeus Spranger
202 La Naissance de Marie

Gravure sur cuivre, 466 × 305 mm (planche: 484 × 315 mm)
Signé en bas à gauche et à droite: *M.G.F. Romæ 1584 Stacius Formis.*
B. Sprangers. Inventor; en-dessous: 3 distiques: *Nascere Virgo parens...*
nascere Virgo parens
Amsterdam, Rijksmuseum, Rijksprentenkabinet, inv. nº RP-P-OB
116125
BIBLIOGRAPHIE Brulliot 1922, II, nº 1998, II; Le Blanc, II, p. 320,
nº 3; Hollstein, German, XII, p. 113, nº 12; Diez 1909-1910, pp. 109-
112; Oberhuber 1958, pp. 56-59, St. 25.

MATTHÄUS GREUTER (Strasbourg vers 1566-1638 Rome)¹
Matthäus Greuter est vraisemblablement né à Strasbourg
où ses premières gravures furent éditées vers 1589. Après un
long séjour à Lyon (1594-1602) et une année passée à
Avignon, Greuter arriva à Rome en 1604, où il demeura
jusqu'à sa mort en 1638.

 Graveur productif, auteur de projets de gravures et
éditeur, Greuter nous a laissé tant en France qu'à Rome,
une œuvre diverse. Maîtrisant parfaitement sa technique, il
se sentit attiré par les compositions compliquées et de
grand format. Auteur de scènes religieuses et de portraits,
il illustra aussi des livres. Ses séries allégoriques et
topographiques réalisées en France sont parmi les œuvres
les plus intéressantes. Citons en particulier les douze vues
de Rome que Greuter et son atelier éditèrent en 1618.

MS

Cette gravure est la reproduction d'un tableau d'autel
qu'avait vu Karel van Mander lorsqu'en 1574 il s'était
rendu à Rome. Spranger était en train de le peindre dans
une «petite église près de la fontaine de Trevi» qu'il n'est
plus possible d'identifier aujourd'hui.² Greuter reproduira
à Rome le style tardif de Spranger, illustrant ainsi la haute
estime témoignée pour ses travaux religieux même après
son départ de Rome. Le groupe de feuilles signées M.G.F.,
éditées pour la plupart par Adamo Scultori de Mantoue et
qui furent récemment attribuées au jeune Strasbourgeois
Matthäus Greuter³ comprend la plupart des travaux des
jeunes artistes avant-gardistes de Rome. Diez remarqua que
le graveur avait dépouillé le tableau de Spranger de toute sa
valeur artistique et mystique que l'on peut imaginer
aujourd'hui grâce à un tableau représentant le Mariage
mystique de sainte Catherine (autrefois chez Richard
Feigen puis chez Colnaghi). La composition de base rejoint

Bartholomeus Spranger, cercle (romain) de
203 L'enlèvement de Ganymède par Jupiter

le tableau bien connu de Sebastiano del Piombo dans la chapelle Chigi à S. Maria del Popolo. Elle le modifie pour se rapprocher de la tradition de Parmigianino et des influences florentines et romaines que Spranger subissait. Par rapport au cycle des tableaux de la Passion réalisé pour Pie v, cette composition est plus compacte et les personnages sont devenus plus massifs. L'espace est simplifié selon la tradition romaine des Zuccaro surtout.

KO

1 Thieme-Becker, xv, pp. 7-9; Hollstein, German, xii.
2 Van Mander 1604 (éd. Floerke 1906), ii, p. 147.
3 Massari 1993, p. 212.

Huile sur bois, 27 × 34 cm
Anvers, Koninklijk Museum voor Schone Kunsten, inv. n° 5089

PROVENANCE Acheté en 1965.

BIBLIOGRAPHIE De Bosque 1985, p. 248, fig.; Catalogue Anvers 1988, p. 73, fig.

Ce petit tableau, actuellement répertorié comme une œuvre de Paul Bril, est clairement apparenté aux tableaux de paysages que Spranger créa à Rome, comme les deux petits panneaux signés et datés de 1569 qui sont conservés à Karlsruhe.[1]

Tous présentent en effet de nombreux éléments communs, notamment dans la composition des rochers et des montagnes, qui de part et d'autre du tableau délimitent depuis le premier plan la déclivité d'une étroite portion de terrain qui retombe vers une vallée, dans la façon de rendre les rochers à l'arrière-plan et de représenter les arbres au centre, dans une élaboration très variée des

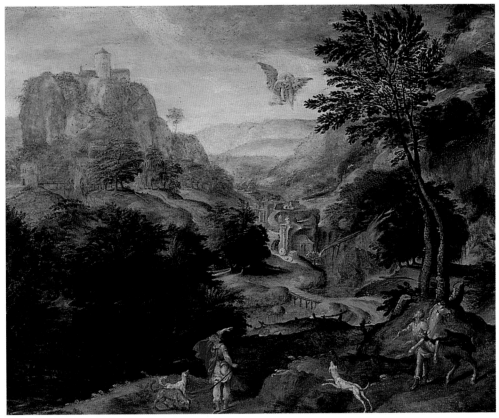

203

Pieter Stevens

Malines vers 1567-après 1624 Prague

feuillages et dans la présence, parmi d'autres éléments d'architecture, de quelques rares ruines antiques. Malgré ces points de rapprochement, les figures semblent moins solides et un peu plus allongées dans leurs proportions. Dans les œuvres certainement réalisées par Spranger à Rome, la nature est représentée avec plus de richesse et de variété du point de vue tant conceptuel que formel; l'artiste y montre plus de talent à rendre un large éventail de facettes de la nature. Ainsi, par exemple, la représentation matérielle des peaux d'animaux atteint chez lui, par des touches de peinture libres et assez grasses, une expression naturelle, moins détaillée et moins lisse que dans le petit panneau d'Anvers.

Bien qu'il ne soit pas tout à fait exclu que ce panneau puisse être quand même une œuvre de la main de Spranger, il semble plutôt que l'auteur en soit un artiste de moindre qualité ayant appartenu à son entourage à Rome. Le tableau a sans doute été réalisé vers 1570.

BWM

1 Meijer 1988A, p. 36, fig.

Stevens est essentiellement connu comme peintre et dessinateur de paysages et de vues de villes des Pays-Bas, d'Allemagne, d'Italie et de Prague, où il fut nommé 'Kammermaler' le 15 avril 1594. En 1600, il était au service de l'empereur Rodolphe II. Stevens travailla à Prague jusqu'à sa mort. L'on s'accorde en général sur le fait que l'artiste était en Italie en 1590-1591, mais son voyage n'est pas documenté, et il n'a pas encore été établi nettement lesquels de ses dessins y furent exécutés. Certaines études conservées à l'Akademie der Bildenden Künste à Vienne, avec des ruines romaines des alentours de Naples, dont certaines portent la date, apocryphe ou non, de *90* et de *91*, servirent de point de départ à des dessins plus élaborés et plus tardifs de Stevens. Ainsi que le remarque Zwollo, certaines ruines apparaissant sur ces dessins de Vienne, qui n'atteignent pas tout à fait le niveau d'autres œuvres d'études documentées de Stevens, correspondent aux ruines figurant sur les gravures qu'Aegidius Sadeler réalisa en 1606 à Prague d'après des projets de Brueghel. Sadeler ajouta ces gravures à la série qu'il regrava en 1575 d'après les *Vestigi delle Antichità di Roma* de Dupérac. Van Hasselt et Boon pensent que ces études à Vienne pourraient avoir été réalisées en Italie, peut-être d'après des modèles de Jan I Brueghel. Une autre possibilité, proposée par Zwollo, serait que les études de Stevens reprennent des dessins réalisés par Brueghel en Italie et que celui-ci aurait apporté à Prague en 1604. Dans ce cas, le séjour de Brueghel en Italie devrait être avancé jusqu'aux dates de *90* et *91*, sans que d'autres documents ne soient venus à ce jour corroborer celles-ci. Après avoir d'abord admis que Stevens avait séjourné en Italie, Zwollo a proposé récemment d'écarter cette éventualité de la biographie de l'artiste.

BWM

BIBLIOGRAPHIE Zwollo 1970, p. 255; Zwollo 1982, pp. 95-118; Boon 1992, I, pp. 194-196; Zwollo 1992, p. 40

Pieter Stevens

204 L'île du Tibre et le ponte Quatro Capi ou Ponte Fabrizio et le Ponte Cestio en amont du fleuve

204

Plume et encre brune, lavis brun, bleu et vert-gris; 221 × 363 mm
Vienne, Graphische Sammlung Albertina, inv. n° 8369

PROVENANCE Duc Albert von Sachsen-Teschen.

BIBLIOGRAPHIE Egger 1911-1931, I, pp. 9, 37, pl. 62; Benesch 1928, n° 271, fig.; Wescher 1929, p. XIV.

EXPOSITION Vienne 1964, n° 13.

Wescher remplaça l'attribution de ce dessin et de la feuille suivante à Joos de Momper par une attribution à Stevens, qui depuis n'a plus été mise en doute. Egger remarqua qu'en comparaison avec d'autres dessins représentant le même endroit et réalisés sur place, l'auteur de cette feuille avait introduit dans le dessin des éléments fantaisistes. Parmi les éléments ne correspondant pas avec la réalité, la petite niche dans le ponte Fabrizio à droite n'était pas fermée mais ouverte. Sur la gauche du dessin, le Ponte Cestio ressemble plus à l'autre pont que dans la réalité et comprenait une grande arche entre deux arches plus petites. Le fait que de tels ajouts ou éléments de fantaisie s'observent également dans le dessin suivant ont incité

Egger à penser que les deux dessins ne pouvaient pas constituer un argument en faveur d'un séjour de l'artiste à Rome. Ces éléments ne prouvent cependant pas davantage le contraire. Ajouter ou modifier des éléments architectoniques ou autres dans les vues de Rome est également une caractéristique des tableaux et des dessins que Hendrick III van Cleef réalisa dans les années 80, soit plusieurs décennies après son séjour à Rome, et qui influencèrent l'œuvre de Stevens.[1] Stevens témoigne d'une approche tout aussi approximative par rapport à la réalité architectonique dans d'autres feuilles, tel un dessin avec des ruines dans la collection Unicorno réalisé avec des moyens techniques similaires, la plume et l'encre brune, relevé de lavis bleus, verts et gris, présentant le même graphisme, comportant de nombreuses hachures parallèles qui ne créent que peu d'atmosphère.[2]

BWM

1 Voir à ce sujet Zwollo 1970, pp. 246-247.
2 Dumas & Te Rijdt 1994, pp. 33-34, n° 2, fig.

Pieter Stevens
205 Vue de Rome avec Saint-Pierre

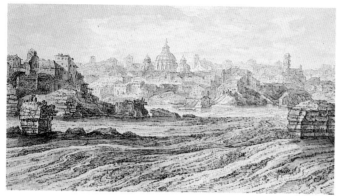

205

Plume et encre brune, lavis brun, bleu et gris-vert; 205 × 370 mm
Daté à droite, sur le pilier du pont *1592*
Vienne, Graphische Sammlung Albertina, inv. n° 8369

PROVENANCE duc Albert von Sachsen-Teschen.

BIBLIOGRAPHIE Egger 1911-1931, I, p. 9; Benesch 1928, n° 272,
repr.; Wescher 1929, p. XIV; Zwollo 1968, pp. 122, 124, fig. 165; Franz
1968-1969, p. 19 suiv., repr.; Zwollo 1982, p. 104, fig. 11.

Comme l'a remarqué Zwollo, l'image de Saint-Pierre sur
ce dessin diffère de celle que Stevens a peinte dans son
Paysage avec ruines romaines[1] et aussi de l'état de
l'architecture telle qu'elle se présentait en 1592, date de
cette feuille. Non seulement la coupole apparaît ici moins
élancée que dans la réalité, mais la plus méridionale des
petites coupoles, celle de la chapelle Clémentine, n'a été
achevée que huit ans plus tard. Le dessin daté 1594, le plus
souvent attribué à Jan I Brueghel, de la *Vue sur le Tibre
avec le château Saint-Ange et Saint-Pierre* à Darmstadt,[2]
dont le graphisme offre quelque analogie avec celui de
Frederick van Valckenborgh, montre la situation réelle à ce
moment avec une seule petite coupole latérale. Voir
également la notice précédente.

BWM

1 Bautzen, collection particulière. Zwollo 1982, pp. 100-104, fig. 7.
2 Pour cette feuille, voir H. Bevers, in [Cat. exp.] Cologne-Vienne
1992, pp. 516-517, n° 125.1

Lambert Suavius
(Lambert Zutman)

Liège vers 1510-1574/76 Francfort (?)

Mentionné également dans les documents comme
architecte, peintre, orfèvre et poète, Lambert Zutman,
mieux connu sous le nom latinisé de Suavius, n'a été
longtemps connu que par son œuvre de graveur, qui en fait
l'un des plus beaux artistes de la Renaissance aux Pays-Bas.
Une partie de son œuvre peint, dont les histoires de saint
Denis attribuées traditionnellement à Lambert Lombard
(cat. 206), a pu être récupérée récemment par l'auteur de
cette notice. Le voyage de l'artiste en Italie n'est pas
mentionné dans les sources, mais il est généralement admis
par la critique du fait de la culture très italianisante qui
ressort de ses planches, et cela depuis les premières. Celles
qui sont datées s'échelonnent de 1544 à 1562. Les plus
anciens repères chronologiques qui concernent Suavius
datent cependant de 1539, année où il se marie, acquiert
une pointe de diamant – destinée probablement à la
gravure – et achète une maison. A ce moment il devait être
rentré d'Italie, où il se serait donc trouvé en même temps
que Lambert Lombard. Sans doute pour ses convictions
religieuses, Suavius quitta Liège pour s'installer
probablement à Francfort, où il semble être mort entre
1574 et 1576.

ND

BIBLIOGRAPHIE Renier 1877 (1878); Vecqueray 1948, pp. 25-32;
Puraye 1946, pp. 27-45; Hollstein, IX, pp. 165-199 (avec la
bibliographie antérieure); Grignard 1981-1982; Dacos 1991B, pp. 103-
116.

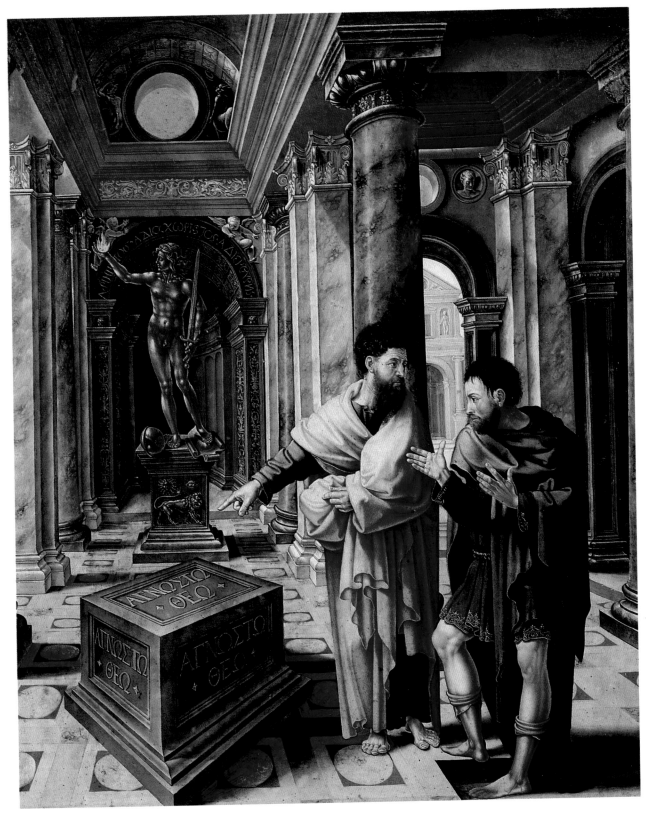

206

Lambert Suavius
206 Saint Paul et saint Denis devant l'autel du dieu inconnu

Huile sur bois, 73 × 61 cm
Liège, Musée de l'Art Wallon, inv. n° AW 3

BIBLIOGRAPHIE Stiennon 1967, s.p.; Denhaene 1987, pp. 16-71; Denhaene 1990, pp. 43-63 (avec la bibliographie antérieure); Dacos 1992, pp. 103-110.

Le panneau fait partie des volets du retable qui ornait jadis le maître-autel de l'église Saint-Denis à Liège. La partie intérieure, sculptée, constitue l'un des plus beaux ensembles de l'école brabançonne. Les volets, peints à l'origine sur les deux faces, ont été sciés de manière à en doubler le nombre. Ceux du corps proprement dit comportaient huit panneaux (dont on n'en possède plus que quatre, soit huit peintures), illustrant des histoires de la Passion encore anonymes. On a conservé en revanche les huit peintures qui formaient à l'origine les quatre panneaux de la prédelle. Elles représentent des épisodes de la vie du philosophe grec Denys l'Aréopagite et de l'évêque de Paris Denis, premier missionnaire de la Gaule, fondus selon la tradition médiévale en une seule personne, saint Denis. L'une des plus belles montre *Saint Paul et saint Denis devant l'autel du dieu inconnu à Athènes*. On y voit, selon le récit des *Actes des apôtres* (XVII, 16-34), saint Paul expliquant à Denys l'Aréopagite que la divinité sans nom vénérée par les Athéniens n'est autre que le dieu qu'il vient leur révéler.

A la fin du XVIIe siècle ou au début du XVIIIe, les panneaux peints de la prédelle ont été considérés comme l'œuvre de Lambert Lombard par l'érudit liégeois Louis Abry,[1] qui a été suivi par presque toute la critique. Les documents relatifs au retable font cependant défaut et, qui plus est, le style des panneaux ne s'accorde pas avec celui des dessins signés de Lambert Lombard. La découverte à Sacramento (Californie) d'un dessin préparatoire à l'un des panneaux, manifestement de la même main que les planches gravées de Lambert Suavius, a permis de rendre les huit peintures à cet autre Lambert.[2] Le seul document qui soit lié, bien qu'indirectement, aux peintures de saint Denis fait d'ailleurs mention d'un peintre Lambert dont le nom de famille n'est pas précisé, ce qui explique aisément la confusion qui s'est produite entre deux artistes portant le même prénom.

Datables dans la première moitié des années 1530, les panneaux de saint Denis montrent Suavius avant son voyage à Rome, subissant l'influence de Gossart et s'ouvrant à l'Italie grâce aux gravures et grâce aux cartons des *Actes des apôtres* et de la *Scuola nuova*, qu'il a dû étudier à Bruxelles. Le rendu attentif des matières et la chatoyance des couleurs laissent entrevoir le grand artiste que Suavius est devenu par la suite, surtout dans la gravure.

ND

1 Abry 1867, p. 166.
2 Dacos 1992, pp. 103-110, avec l'histoire de l'attribution.

Lambert Suavius
207 Amour battu

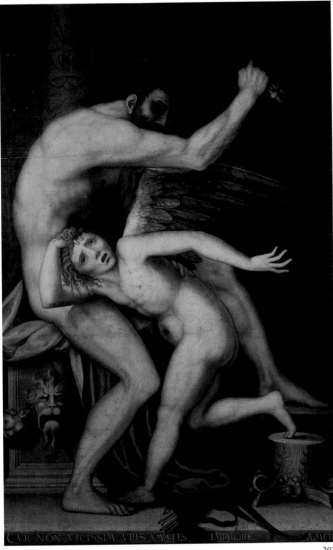

207

Huile sur bois, 148 × 95 cm

Inscription en caractères dorés: *CUR NON VICISSIM URIS AMA*[N]*TES IMPROBE AMOR*

Mentana (Rome), collection Federico Zeri

PROVENANCE Bourbons d'Espagne, comme le *Christ mort* de Rosso à Boston, Museum of Fine Arts. Le tableau n'a subi aucune restauration.

BIBLIOGRAPHIE Dacos 1992, pp. 103-116.

Un homme barbu fesse un jeune garçon ailé, manifestement Amour, qu' il tient pour coupable de ne pas animer d'une passion réciproque ceux qu'il rend amoureux – l'inscription en latin au bord du tableau le précise. Le thème ainsi illustré de l'*Amour battu* est bien connu à la Renaissance, mais c'est généralement Vénus qui se charge de donner une correction à son fils, et sans recourir au raffinement des brûlures produites par les aulx. Le personnage qui a pris ici sa place est dépourvu d'attribut; il semble cependant qu'il s'agisse de Jupiter: c'est lui, en effet, que l'on reconnaît, avec le foudre et l'aigle, sur la colonne qui se dresse à l'arrière-plan, en compagnie de Diane, coiffée de son croissant, d'une autre déesse et de Mercure.

Pour le groupe principal, l'artiste s'est inspiré d'antiques célèbres: le torse du Belvédère et le fils du Laocoon, qu'il a inversé et dont il a complété les bras, mutilés sur le modèle, sans omettre d'en reprendre également l'expression de douleur. Sur la colonne, les dieux sont empruntés à une gravure de Marcantonio Raimondi d'après un sarcophage muré aujourd'hui dans la façade de la Villa Médicis;[1] représentant le *Jugement de Pâris*, il avait donc trait également au thème de l'amour – de même que, plus bas, la figure de Daphné fuyant, les bras transformés en feuillage.

La composition et le rendu de la musculature pourraient trahir un contact avec Baccio Bandinelli: Suavius aurait fréquenté le sculpteur à Rome, comme avant lui Lambert Lombard et Maarten van Heemskerck.

Le décor architectural et les ornements de la colonne révèlent une finesse qui caractérisait déjà les 'hiéroglyphes' des panneaux de saint Denis; mais, sans doute sous l'influence de la peinture italienne, la facture est devenue plus franche.

ND

1 Pour les antiques, voir Bober & Rubinstein 1986, n[os] 132, 122 et 119. Pour la gravure, voir *Illustrated Bartsch*, XXVI, 1978, n° 245.

Lambert Suavius
208 Incendie de Troie

208

Huile sur bois, 43,5 × 31,2 cm
Utrecht, Centraal Museum, inv. n° 7701

BIBLIOGRAPHIE Hoogewerff 1924, p. 197; Hoogewerff 1935, p. 58;
Houtzager & De Jonge 1952, p. 123, n° 265; De Meyere 1981, p. 54,
n° 13; A. Coliva, in [Cat. exp.] Rome 1984c, pp. 135-136.

Les personnages que l'on voit au bord d'un mur d'enceinte
d'où s'échappent des tourbillons de fumée sont repris à la
fresque de l'*Incendie du Bourg*, qui a donné son nom à la
troisième chambre du Vatican, décorée de 1514 à 1517 sous
la direction de Raphaël. Le maître y a illustré d'après le
Liber pontificalis l'incendie qui se déclara en 847 dans le
Borgo, près du Vatican, et se propagea rapidement, mais
fut éteint miraculeusement par le pape Léon IV. Pour
donner une résonance mythique à l'épisode, le maître l'a
transposé à l'époque homérique en s'inspirant de Virgile: il
a introduit dans la scène le groupe, célèbre entre tous,
d'Enée qui fuit la ville de Troie en feu, portant son père
Anchise sur les épaules et tenant son fils Ascagne à la main.

Dans le tableau d'Utrecht, les figures sont copiées assez
fidèlement, mais ont été étalées en largeur. L'architecture,
surtout, a été modifiée et n'a plus rien à voir avec le
classicisme de celle de Raphaël: au vénérable mur médiéval
et aux colonnes corinthiennes (en réalité, celles du
portique d'Octavie), ont été préférés des éléments
Renaissance, tels que seul un homme du Nord pouvait les
imaginer. La scène a été située le long d'un chemin de terre
battue.

Exécuté probablement d'après la fresque (il n'existait de
reproduction gravée que du groupe d'Enée ou de
l'ensemble, mais inversé), le panneau est un témoignage
unique de l'intérêt que portaient les 'romanistes' aux
grands cycles de fresques du Vatican. Il constitue un
produit typique de la formule qu'ils ont créée: ayant perdu
tout élan, les figures sont comme cristallisées, et le décor
s'impose par sa rusticité autant que par ses pans de murs
en ruine.

Acquis en 1923 par le musée d'Utrecht comme Jan van
Scorel, le tableau a été publié par Hoogewerff d'abord sous
le nom de ce maître, puis comme Lambert Lombard. Cette
dernière hypothèse a été écartée par de Meyere, qui a
préféré laisser l'œuvre anonyme et la considérer comme
une copie exécutée par un élève de Scorel d'après un
prototype de son maître.

Demandé en prêt à cette exposition comme copie
d'après Raphaël, le panneau est apparu à l'auteur de cette
notice comme une œuvre caractéristique de Lambert
Suavius, exécutée sans doute peu après le retour d'Italie.
Les figures sont en effet très proches de celles de l'*Amour
battu* (cat. 207), tandis que les éléments de paysage
ramènent aux panneaux de saint Denis, avec les blocs de
pierre ébréchés de la porte et les cailloux du chemin,
jusqu'au détail des couches de schiste et même au petit
chien qui se retourne, comme pour aboyer contre le
spectateur.

ND

Lambert Suavius
209 Saint Jean l'Evangéliste, saint Paul,
saint André, saint Jacques le Mineur (?),
saint Matthias (?) et saint Thomas (?)

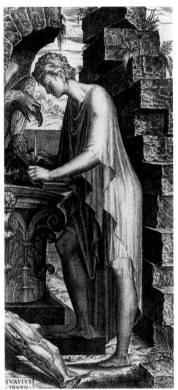

209

Les six saints appartiennent à une série de quatorze planches comprenant le Christ, les douze apôtres et saint Paul. Etant donné que seules quelques figures sont accompagnées d'un attribut (ici, saint Jean avec l'aigle, saint Paul avec l'épée et saint André avec la croix), des doutes subsistent sur l'identification des pièces (dont est repris ici le nom donné par Hollstein).

Sur les autres planches, qui ne sont pas exposées, se lisent les dates de 1545 (pour *Saint Simon* et *Saint Jude*, ou *Thadée*), de 1547 (pour *Saint Mathieu*) et de 1548 (pour le *Christ*).

Avec la *Résurrection de Lazare* de 1544 et la *Mise au tombeau* de 1548, la série, qui a donc pris plusieurs années pour être terminée, appartient aux chefs-d'œuvre de la gravure de Suavius. Après ses débuts dans l'orfèvrerie – métier typiquement liégeois qui explique sans doute le goût de l'artiste pour la ciselure et la finesse des ornements – et après une activité apparemment brève en peinture, le maître a trouvé sa voie dans ce domaine moins ambitieux, *« son petit practique et vocation qui est de graver sur cuivre sertainnes histoires morales pour après l'imprimer sur papier »*, pour reprendre la définition qu'il en donne lui-même dans la pétition qu'il adresse à Marie de Hongrie en 1552.[1]

L'artiste y a mis au point une technique d'une grande subtilité, faite de hachures souvent parallèles et quelquefois croisées, très fines et très serrées, lui permettant d'évoquer une gamme infinie de nuances dans les zones d'ombres et de clair-obscur, jusqu'aux plages laissées en blanc, qui apparaissent éclatantes de lumière.

A la différence de Lombard, qui abstrait les figures de leur contexte, Suavius prête une grande attention aux paysages, aux architectures et aux moindres objets, dont il aime à rendre la matière et la consistance, qu'il s'agisse de la rugosité des pierres, des inégalités des blocs mal équarris, dessinant presque des marbrures, des dessins de la racine du bois (pour la croix de saint André) ou du poli des marbres.

Les figures sont représentées toutes en pied, le Christ apparaissant de face, entouré de nuages, tandis que les apôtres et saint Paul sont représentés à l'intérieur d'architectures, accoudés aux blocs de pierre ou les pieds croisés, dans les positions les plus variées.

Les pans de mur antiques s'ouvrant sur des volées de

Burin et pointe, 193 × 88 (198 × 91 mm)
a) Dans l'angle inférieur gauche, dans un cartouche: SVAVIVS INVEN.; sur le sol, sous le relief antique, numéroté: *9*.
b) Dans la partie inférieure, vers la droite, dans un cartouche: SVAVIVS INVE; dans le bas, vers la gauche. numéroté: *10*.
c) Dans le bas, à droite, dans un cartouche: L. SVAVIVS et INVE ajouté en-dessous; dans le bas. à gauche, numéroté: *3* (deuxième état).
d) Dans la partie inférieure, au centre: L. SVAVIVS INVENT; dans le coin inférieur gauche, sur la roche, numéroté: *1* (deuxième état).
e) et f): aucune inscription
Amsterdam, Rijksmuseum, Rijksprentenkabinet, inv. nᵒˢ RP-P-1879 A 2957 & 2954; 1889 A 14791/3

BIBLIOGRAPHIE Renier 1877 (1878), nᵒˢ 3-14 et 50; Hollstein, XXVIII, nᵒˢ 9-22 (avec bibliographie précédente); [Cat. exp.] Liège 1966, pp. 83-84, nᵒˢ 315-325; K. Oberhuber, in [Cat. exp.] Vienne 1967-1968, p. 79, nᵒ 87.

EXPOSITIONS Liège 1966, nᵒˢ 315-325; Vienne 1967-1968, nᵒ 87.

gradins, les arcs, les salles voûtées et les niches dans lesquels les figures sont insérées sont parfois des réminiscences des randonnées que le Liégeois a dû faire à Rome. Il arrive cependant qu'elles rappellent des styles différents, remontant au Moyen Age ou datant de la Renaissance, et qu'elles semblent inspirées d'autres gravures, ou sorties tout droit de l'imagination de l'artiste.

Couvertes de drapés selon les modes les plus variées qu'il a pu observer sur les monuments anciens, ou habillées d'autres vêtements à l'antique, comme les pantalons scythes et le béret phrygien, les saints évoquent plutôt des philosophes antiques, saisis dans leurs méditations. L'un des plus classiques est *Saint Jean l'Evangéliste*, dont le profil se détache au centre d'une baie à demi-détruite, alors qu'il est occupé à lire, face à l'aigle, dans le volume qu'il a déposé sur un chapiteau composite, devant lequel gît un relief antique. L'un des plus inattendus est celui que l'on est convenu d'appeler *Saint Mathias*: dans son expression de douleur frisant le désespoir, il fait écho, comme l'*Amour battu*, au fils du Laocoon.

ND

1 Pinchart, III, 1881, pp. 316-317.

210

210

Burin, 81 × 123 mm
Amsterdam, Rijksmuseum, Rijksprentenkabinet,
inv. nᵒˢ PR-P-1984-59/60

BIBLIOGRAPHIE Hollstein, IX, p. 202, nᵒˢ 300-327; Hollstein, XXVIII, pp.192-193, nᵒˢ 90-117.

Les deux petites gravures appartiennent à une suite de 28 pièces publiées à Anvers en 1560 sous le titre *RVINARVM VARIARVM FABRICARVM DELINEATIONES PICTORIBVS CAETERISQVE ID GENVS ARTIFICIBVS VTILES*, éclairant ainsi la destination des planches: celles-ci devaient fournir du matériel aux peintres afin d'étoffer leurs compositions, comme ce fut le cas également pour de nombreux recueils d'ornements. Etant donné que les dessins de toutes les planches semblent être de la même main et que l'une d'entre elles porte le monogramme *LS*, on peut en déduire que les 28 pièces ont dû être dessinées par Lambert Suavius. La technique de la gravure en est cependant beaucoup plus pauvre et n'a plus rien à voir avec la subtilité des planches réalisées par Suavius en personne: la mention sur le frontispice de l'inscription *Gerardus Judeus excudebat*, qui signifie que ce dernier a été l'éditeur de la série, permet de supposer qu'il en a peut-être été également le graveur.

On sait que Suavius fut aussi architecte:[1] cette activité est manifestement en rapport avec l'intérêt qu'il a toujours porté aux fonds architecturaux dans ses œuvres, depuis le retable de saint Denis (cat. 206) jusqu'à l'*Incendie de Troie* (cat. 208) et à ses gravures (voir cat. 209).

Lambert Sustris

Amsterdam vers 1515-après 1591 Venise (?)

La série de 1560 met en scène des monuments représentés soit dans leur globalité, soit à moitié, et quelquefois en coupe. On y voit des fontaines, des façades, des portiques et des édifices de tous genres, qui peuvent se combiner avec des ruines romaines. Mais celles-ci ne sont pas la reproduction fidèle de monuments existants, deux seules d'entre elles étant inspirées directement du Colisée et du Panthéon. Les édifices sont situés dans des sites souvent déserts; dans quelques cas, ils sont parcourus par de petites silhouettes qui se promènent, devisent ou s'affairent dans une atmosphère surréelle.

Les compositions les plus étonnantes représentent des architectures imaginaires dont les éléments sont empruntés aux styles les plus variés de l'Antiquité, du Moyen Age ou de la Renaissance. Elles montrent surtout l'étonnante capacité créatrice de l'artiste, qui va jusqu'à coiffer certains édifices du croissant, sans doute par allusion aux Turcs.

L'artiste a proposé une vaste gamme de portiques, galeries, coupoles, tours et clochetons des plus biscornus, tels qu'il en avait donné un avant-goût dans l'*Incendie de Troie*: l'audace et la simplicité de leurs formes ainsi que leurs dimensions surhumaines ne sont pas sans évoquer Boullée et Ledoux. Particulièrement étranges sont les deux pièces présentées ici, conçues à partir d'une section de sphère tronquée et d'un entonnoir, qui dressent vers le ciel leurs volumes gigantesques.

ND

1 Pour le projet, signé de l'artiste et daté de 1562, destiné au portail d'entrée de l'hôtel de ville de Cologne, voir [Cat. exp.] Liège 1966, p. 69, n° 216.

Après un temps d'apprentissage chez Jan van Scorel vers 1530, Sustris partit à Rome. C'est là qu'il laissa sur la voûte de la Domus Aurea sa signature, probablement au même moment que deux autres élèves de Scorel, Herman Postma et Maarten van Heemskerck. Peut-être Sustris fut-il aussi parmi ces jeunes artistes des Pays-Bas qui, avec Postma et Heemskerck, travaillèrent à la décoration pour l'entrée de l'empereur Charles Quint à Rome en 1536. Dans la deuxième moitié des années trente, Sustris fut probablement l'un des artistes des Pays-Bas qui assistèrent Titien à Venise dans ses peintures de paysages.

A partir de 1540 environ, Sustris exerça son activité à Padoue et aux environs; il y reçut des commandes publiques à caractère religieux et collabora à des peintures murales dans les palais, les *ville suburbane* et d'autres maisons de campagne comme l'Odeo Cornaro, la Villa dei Vescovi à Luvigliano et la Villa Godi à Lonedo. Les propriétaires et commanditaires, parmi lesquels on trouve des humanistes tels qu'Alvise Cornaro et Marco Mantova Benavides, appartenaient à l'élite du milieu humaniste de Padoue qui était fort orienté vers Rome et l'Antiquité classique. Dans les édifices que Sustris aida à décorer, sous l'influence de Raphaël et de son école, on cherchait à recréer et à renouveler l'Antiquité classique. Sustris y était responsable des paysages d'inspiration classique, occupés en partie par des ruines et animés d'élégants personnages. Les fresques appartiennent à la phase la plus ancienne de la décoration des villas vénitiennes. Outre l'influence de Raphaël et Titien, Sustris subit également celles de Parmigianino et de Francesco Salviati. Tout comme Salviati, Sustris fut également l'auteur de projets de gravures sur bois pour l'éditeur Francesco Marcolini. Parmi les élèves padouans de Sustris, mis à part son fils Frederick Sustris qui était peut-être à Rome en 1560, on trouve le peintre de Brescia Girolamo Muziano qui, peu avant 1550, introduisit à Rome et aux environs un art du paysage inspiré par Titien et Sustris. Après un séjour à Augsbourg à partir de 1548, Sustris retourna à Venise à une date non encore précisée et y poursuivit sa carrière dans l'ombre des grands maîtres vénitiens.

BWM

BIBLIOGRAPHIE Meijer 1992, pp. 8-19; Meijer 1993A, pp. 3-16.

Lambert Sustris
211 Femmes au bain dans des thermes romains

211

Huile sur toile, 101 × 150 cm
Vienne, Kunsthistorisches Museum, inv.n° GG1540

PROVENANCE Prague, collection de l'empereur Rodolphe II

BIBLIOGRAPHIE Peltzer 1913, pp. 235-236, 242, 245, repr.;
Feuchtmayr 1938, p. 315; Hoogewerff 1943, p. 100, fig. 1; Berenson
1957, 1, p. 169, repr.; Ballarin 1962, pp. 64-65; Ballarin, 1962-1963,
pp. 354, 365, repr.; Faggin 1966, repr.; Catalogue Vienne, 1973, p. 171,
pl. 12; S. Krämer, in [Cat. exp.] Augsbourg 1980, II, pp. 137-138,
n° 484, repr.; Catalogue Vienne 1991, p. 118, repr.

L'état de ruine et de ce fait la structure ouverte de l'édifice
de gauche, inspiré par le Panthéon, permet de pénétrer du
regard dans un établissement ou quelques femmes se
baignent. Plus à droite, un jeune garçon tient une cruche
remplie d'onguent ou de parfum et deux femmes portent
un panier rempli de linges. Derrière eux, une jeune femme
est occupée à sa toilette.

Dans cette combinaison de ruines antiques et de
reconstitution d'édifices de l'époque servant de toile de
fond à un thème d'inspiration classicisante ou même
classique, Sustris trahit un goût qui rejoint celui de ses
collègues dans des œuvres réalisées à Rome au moment où
il s'y trouvait lui-même, comme par exemple le *Paysage*

362

avec l'enlèvement d'Hélène de Maarten van Heemskerck (cat. III) et *Auguste et la Sibylle tiburtine* de l'Italien Battista Franco (cat. 93), deux artistes ayant participé à la décoration réalisée pour l'Entrée de l'empereur Charles Quint le 5 avril 1536.[1]

Ce tableau se distingue des œuvres mentionnées ci-dessus par une plus grande sensibilité dans le rendu naturel du paysage. Le talent de Sustris à cet égard a été nourri par celui de Titien et lui était apparenté. Une vue lointaine qui se développe en profondeur d'un côté de la composition, la conception des arbres avec un feuillage plein formé à la manière de Titien et la disposition de l'ensemble de la végétation dans cette composition sont également des éléments de la tradition artistique de Padoue et Venise, villes où Sustris exerça son activité après son séjour à Rome.

Par contre, comme l'a remarqué Hoogewerff, les trois colonnes du temple de Vespasien sur le Forum romain et l'ancien obélisque du Capitole, également dessiné par Van Heemskerck, sont des souvenirs du séjour de Sustris à Rome.[2] La ruine antique à gauche, qui apparaît aussi dans une *Adoration des bergers*[3] peinte par Federico, le fils de Lambert, et le temple rond à droite ont été empruntés par Sustris aux illustrations de Sebastiano Serlio *Il terzo libro nel qual si figurano e descrivono le antiquità di Roma*, publié pour la première fois en mars 1540 par Francesco Marcolini.[4] Ici Sustris se rattache à d'autres artistes actifs à Venise, tels Titien, Paris Bordone et Tintoret, lesquels dans la deuxième moitié des années trente reprirent dans leurs œuvres des éléments architectoniques empruntés à Serlio.

La femme vue de dos à gauche, qui tient de la main gauche ses cheveux relevés, rappelle un personnage semblable dans le *Baptême du Christ* du maître de Sustris aux Pays-Bas, Jan van Scorel.[5] La typologie de certaines figures porte cependant clairement l'empreinte de Titien comme les deux femmes marchant vers la gauche au premier plan. Elles se rattachent également à un type que

Sustris a utilisé pour incarner sa *Renommée* dans *Le Sorti di Francesco Marcolini* publié en 1540. Les deux femmes assises à droite sont incontestablement proches de la *Mélancolie* dont Sustris est l'auteur dans ce même livre.[6] L'on a déjà rencontré chez Raphaël d'autres éléments comme la disposition des personnages deux par deux, tandis que la *Naissance de Jean-Baptiste* de Jules Romain, reproduite en gravure sur bois par Ugo da Carpi et en gravure par Giorgio Ghisi, a peut-être servi de modèle pour la femme portant une corbeille sur la tête.[7] La jeune fille qui, à gauche, prend un fruit dans une corbeille, dénote l'influence des figures de femmes d'un Jacopo Tintoret à ses débuts.

Dans les éléments figuratifs réunis dans ce tableau de Sustris, on retrouve par conséquent, outre ceux de sa formation aux Pays-Bas, une composante romaine consistant en éléments raphaélesques, d'autres en vigueur à Rome dans les années trente et d'autres plus récents, vénitiens et padouans. Ceci n'empêche aucunement que le tableau ait pu être réalisé peu après 1548 lorsque Sustris a travaillé pendant quelques années dans le sud de l'Allemagne.[8]

BWM

1 Pour quelques titres, voir Meijer 1993A, p. 11, n. 4.

2 Berlin, Staatliche Museen, inv. n° 79 D 2, fol. 72r.

3 Meijer 1994A, p. 142, fig. 3.

4 Dans l'édition de Serlio 1584, I, livre III, illustrations respectivement aux 63r et 60v.

5 Haarlem, Frans Halsmuseum. Pour cette peinture, M. Faries, in [Cat. exp.] Amsterdam 1986, p. 184, n° 62, repr.; Meijer 1992, p. 8, fig. 13.

6 Pour la *Renommée* et la *Mélancolie*, Meijer 1991A, pp. 50-51, n°. 19, fig. 19A, 19C.

7 Bartsch, n° 26. Pour la gravure, Meijer 1993A, p. 8, fig. 11. Sustris a également repris des éléments de cette composition dans un dessin représentant la *Naissance de la Vierge* au Victoria and Albert Museum, Meijer 1993A, p. 8, fig. 10.

8 Voir Meijer 1993B, pp. 25-26, n. 29.

Lambert Sustris
212 Le festin des Dieux

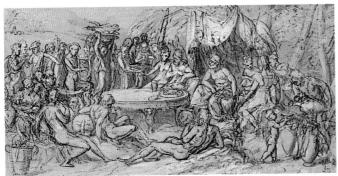

212

Plume et encre brune, lavis brun rehaussé à la gouache blanche sur
papier bleu; 187 × 369 mm
New York, Pierpont Morgan Library, inv. n° IV 25

PROVENANCE W. Mayor (L. 2799); C. Fairfax Murray; J. Pierpont
Morgan

La représentation est une paraphrase et une fusion dans un
environnement terrestre de deux fresques qui se situent
dans le ciel, le *Conseil des dieux* et les *Noces d'Amour et
Psyché*, peintes par Raphaël et son atelier sur la voûte de la
loggia de la Farnésine à Rome; la preuve en sont des
emprunts à ces deux œuvres, certains ayant subi des
modifications en ce qui concerne la forme et d'autres pas.[1]
A gauche, Mercure offre une coupe emplie de nectar à
Psyché, que l'on retrouve de même à gauche dans le
Conseil des dieux de Raphaël. Au contraire le couple au
centre, derrière la table, est emprunté à la représentation
du mariage de la Farnésine. Plus à droite, c'est Jupiter qui
adopte une position semblable à celle du *Conseil des dieux*.
A côté de lui se trouvent les trois Grâces qui se situent
également au côté droit dans les *Noces d'Amour et Psyché* de
Raphaël où elles sont toutefois représentées debout et nues
au lieu d'être assises et vêtues comme sur le dessin de
Sustris. Celle qui se trouve le plus en avant correspond à
Junon assise à côté de Jupiter dans le *Conseil des dieux*. Le

groupe, avec derrière lui un personnage occupé à offrir le
nectar dans une coupe que tient un petit Cupidon est
inspiré par un groupe aux positions identiques dans les
Noces d'Amour et Psyché. Hébé qui est vue de dos, de notre
côté de la table dans cette représentation de mariage, a été
déplacée par Sustris vers le coin gauche. A sa droite sont
assis Pluton et Cerbère tricéphale. La figure couchée vue
de dos au premier plan avec la corne d'abondance occupe à
peu près la même place qu'un personnage analogue, mais
en position inversée, au premier plan du *Conseil des dieux*
de Raphaël. Alors que beaucoup de personnages des deux
fresques de Raphaël ont été repris à un endroit comparable
par Sustris dans son tableau, l'artiste d'Amsterdam a en
outre opéré nombre de petites modifications dans les
attitudes et dans les vêtements. L'élégance classique
raffinée qui en résulte n'est pas éloignée de celle que l'on
trouve dans les œuvres des élèves et suiveurs de Raphaël,
tels que Gian Francesco Penni et surtout Perino del Vaga,
dont le style laissa aussi des traces dans d'autres œuvres de
Sustris et à qui notre dessin a été attribué.

Ce dessin est une étude préalable pour un tableau de
Sustris qui peut être daté peu avant ou vers 1540 et se
trouvait autrefois dans une collection privée à Florence. Le
dessin doit aussi avoir été réalisé vers cette époque. Une
copie du tableau en question a été présenté en 1993 à la
Biennale di Antiquariato à Florence. Un autre tableau de
Sustris, également influencé par Raphaël quoique dans une
moindre mesure, qui représente le *Banquet des dieux*, est
passé en vente à Florence en 1976.[2] Il a probablement été
réalisé à peine plus tard que notre dessin et la peinture
correspondante.

BWM

1 Pour ces fresques, Scalabroni, in Casanelli & Rossi 1983, pp. 55-61.
2 Sotheby's, 10 avril 1976, n° 155, repr. Bois 35 × 85,5 cm. Voir aussi
Mancini 1993, p. 195, fig. 4.

Jan Ewoutsz Muller d'après Lambert Sustris
213 Chasse au Lion

Gravure sur bois sur six blocs, environ 27,6 × 204 cm. Les cinq premières feuilles env. 27,6 × 37 cm, la dernière 27,6 × 19 cm
Sur la cinquième feuille, sur le tronc d'arbre à droite, monogramme: le compas avec de part et d'autre les lettres J et E
Berlin, Staatliche Museen zu Berlin, Kupferstichkabinett, Sammlungen der Zeichnungen und Druckgraphik, inv. n° 302-04

BIBLIOGRAPHIE Boon 1954, pp. 51-53, fig.; Bruyn 1955, pp. 229-232; K. Oberhuber, in [Cat. exp.] Vienne 1967-1968, pp. 81-82, n° 91; M. Sellink, in [Cat. exp.] Amsterdam 1986, pp. 238-239, n° 118, fig.; Armstrong 1990, pp. 17-18, 144, n. 59 et passim; Meijer 1992, pp. 13-16, fig.

EXPOSITIONS Vienne 1967-1967, n° 91; Amsterdam 1986, n° 118.

JAN EWOUTSZ MULLER (Emmerich?-1564 Amsterdam)[1]
Jan Ewoutsz Muller était 'figuursnijder', 'graveur de figures', éditeur et imprimeur à Amsterdam. Il y travailla à partir de 1535 environ et fut l'un des premiers imprimeurs importants après Doen Pietersz. Le monogramme utilisé par Ewoutsz, JE accompagné d'un compas, se réfère, plutôt qu'à son propre nom, à celui de son imprimerie *Inden Vergulden Passer*, dans la Kerkstraat. Entre 1536 et 1553, il travailla avec le peintre, graveur sur bois et cartographe amstellodamois Cornelis Anthonisz et édita l'œuvre de celui-ci.

Récemment, le dessin de cette gravure sur bois en forme de frise a pu être attribué à Lambert Sustris, après qu'on ait avancé le nom de Jan Scorel et ensuite celui d'un élève de Scorel talentueux et anonyme. A en juger d'après le monogramme, le responsable de la gravure fut le graveur et éditeur Jan Ewoutsz Muller, actif à Amsterdam entre 1535 et 1564.

Tout comme dans d'autres œuvres de Sustris, le sujet et le style se réfèrent au langage antiquisant des formes de Raphaël et de ses élèves comme Polidoro da Caravaggio.[2] Le mouvement et l'allure de l'action ne sont pas sans rappeler le *Portement de croix* de Sustris à la Pinacothèque Brera à Milan où, tout comme dans la *Chasse au lion*, nous voyons un guerrier, de dos en oblique avec un bouclier qui lui correspond assez dans sa décoration.[3] L'homme vu de dos sur la droite, qui enfonce un javelot dans l'œil du lion, rappelle, ainsi que l'ont constaté Boon et Bruyn, une figure analogue dans le *David et Goliath* peint à fresque dans les

Loges de Raphaël et, dans les détails, se rapproche plus encore de la gravure de Marcantonio Raimondi d'après cette représentation.[4] Raphaël servit de modèle pour une part du répertoire physionomique de Sustris. Dans les années quarante, Sustris peignit un *Enlèvement d'Hélène*, aujourd'hui à la Galleria Sabauda à Turin, avec une tendance antiquisante comparable à celle de la *Chasse au lion*.[5] Le cheval vu de derrière qui gît sur le sol dans cette œuvre, et les soldats habillés à l'antique alentour pourraient être un souvenir de la partie centrale de la *Chasse au Lion*. En outre, le groupe animal dérive de manière directe d'un fragment de sculpture antique représentant un lion attaquant un cheval, qui du temps de Sustris se trouvait sur le Capitole à Rome.[6] Dans le tableau de Turin encore, et aussi dans la gravure, nous rencontrons les vêtements flottants dans le feu de l'action et dans le vent. Un groupe de femmes comme celui qui figure tout à fait à droite dans la *Chasse au lion*, dont l'une dresse le bras vers l'avant et dont le mouvement est indiqué en même temps par une jambe levée vers l'arrière, se retrouve également ailleurs chez Sustris, notamment au plan médian sur la droite du *Baptême du Christ* (collection privée).[7]

Oberhuber a publié une eau-forte en cinq parties avec cette même représentation de la *Chasse au Lion* qui porte le monogramme du Maître HW, dont on accepte généralement qu'il a travaillé à Utrecht vers 1540.[8] Oberhuber a aussi découvert et publié une deuxième frise gravée un peu plus petite qui consiste en six feuilles représentant une *Chasse au buffle et au cerf*, également monogrammée et de plus datée *1540*.[9] Dans cette représentation également, les figures sont inspirées de la sculpture classique (de sarcophage) et de Raphaël et de son école tandis que le paysage est influencé par Scorel. Le dessin est sans conteste de la même main que celle de la *Chasse au Lion*.

Les projets des deux scènes de chasse ont sans doute vu le jour à Rome ou peu après que Sustris n'eût quitté la Ville Eternelle, mais en tout cas avant qu'il n'eût imprimé à sa manière une tournure vénitienne lorsqu'il séjourna à Venise dans la deuxième moitié des années trente. La date 1540 sur la *Chasse au buffle et au cerf* renvoie selon toute vraisemblance non au moment du projet mais à l'année de l'édition de la gravure en question. Comme l'a noté

213

Antonio Tempesta

Florence 1555-1630 Rome

Oberhuber, l'eau-forte est un 'Ersatz' bon marché de la gravure sur bois qui est quant à elle d'une technique plus compliquée. La technique à la manière de la gravure sur bois des deux eaux-fortes du Maître HW peut découler directement du fait que celui-ci a dans les deux cas copié une gravure sur bois. Parmi ces modèles possibles, on ne connaît que la *Chasse au Lion* d'Ewoutsz.

BWM

1 Pour Ewoutsz voir Hollstein, VI, p. 205; Dubiez 1969, passim; Armstrong 1990, passim.
2 Voir par exemple les représentations de Polidoro de Nymphes et de chérubins et celle représentant Psyché à Hampton Court et Paris, et sa *Fuite de Clélie* et autres représentations de l'histoire de Rome à la Biblioteca Hertziana, Rome. Ciardi Dupré & Chelazzi Dini 1976, p. 308, nᵒˢ 7, 8; p. 311, nᵒ 37, p. 313, nᵒ 43, repr.
3 Pour ce tableau, Meijer 1992, p. 11, fig. Dans le *Portement de croix*, le groupe de trois personnages dont le guerrier fait partie, à savoir le voleur aux menottes entre les deux soldats, semble apparenté au groupe de gauche, deux personnages aux côtés d'un cheval, de la tapisserie qui représente la *Conversion de Saül*, conçue par Raphaël pour le pape Léon X, au Vatican où elle fut montrée pour la première fois en 1519 (Shearman 1972, pp. 28, 138). Le carton avec une représentation inversée se trouvait certainement dès 1521 à Venise dans la collection du cardinal Domenico Grimani (Ballarin 1967, p. 96).
4 Illustrated Bartsch, XXVI, p. 26, nᵒ 14.
5 Voir pour ceci le tableau attribué par Ballarin à Sustris: Vertova 1976, p. 563, nᵒ 36, repr. aux pp. 550, 551, 581 (à Giulio Licinio).
6 M. Sellink, in [Cat. exp.] Amsterdam 1986, p. 238, repr. Voir aussi pour la statue Bellini 1991, pp. 50-52, nᵒ II, repr.
7 Meijer 1992, p. 9, fig. II. De semblables configurations apparaissent également à l'arrière-plan d'une fresque de Sustris dans la Stanza del putto à Luvigliano et dans le *Didon* de Sustris à Kassel (Peltzer 1913, fig. 5). Voir pour Luvigliano: Meijer 1991B, p. 63, fig. 67.
8 K. Oberhuber, in [Cat. exp.] Vienne 1967-1968, pp. 80-81, nᵒ 90A, pl. 21. Pour le Maître HW, Ibidem, p. 80.
9 282,5 × 234,2 cm. K. Oberhuber, in [Cat. exp.] Vienne 1967-1968, p. 81, nᵒ 90B, pl. 21. Oberhuber pensait encore que Scorel avait conçu le projet. Voir également Meijer 1992, pp. 14-16.

Formé à Florence au moment où Francesco I dirigeait la décoration de son *Studiolo* avec son goût sophistiqué, Tempesta est le premier Florentin à proclamer comme titre de mérite professionnel son apprentissage auprès d'un peintre flamand qui s'était établi à Florence, Giovanni Stradano. A la fin des années soixante-dix, Tempesta est déjà à Rome. Il y restera jusqu'à sa mort, entouré d'une grande considération et ayant auprès de lui de nombreux amis – notamment Matthijs Bril, avec lequel il instaurera très tôt un dialogue et entamera une collaboration étroite, et ensuite, son frère Paul. Cette relation apparaît déjà clairement dans les grands paysages peints à fresque du Casino Gambara de la Villa Lante à Bagnaia. Elle se précise dans l'illustration sous forme de chronique, à laquelle Matthijs participe, de la *Translation à travers les rues de Rome de la dépouille de Grégoire de Naziance,* une longue frise au troisième étage des Loges vaticanes. C'est dans ce contexte que se déploie l'activité intense et vantée à plusieurs reprises du graveur Tempesta. A la suite de son maître Stradano, il choisit comme thèmes favoris des chasses fougueuses, des cycles des saisons et des mois, de féroces bagarres d'animaux, des batailles, ces sujets étant souvent intégrés dans de grandes ouvertures pratiquées dans le paysage. Tempesta est également l'auteur d'une importante carte topographique de Rome (1593). Il a tiré de dessins de Venius une série intitulée *Batavorum cum Romanis Bellum,* qui a été gravée en 1612 à Anvers et qui a servi de modèle pour la décoration de l'hôtel de ville d'Amsterdam.

FSS

BIBLIOGRAPHIE Mancini 1617-env. 1621 (éd. Salerno 1956-1957), I, p. 253; Baglione 1642, pp. 314-316; Baldinucci 1686 (éd. 1767), pp. 68-77; Van de Waal 1939; Salerno 1976, pp. 8-11; Sricchia Santoro 1980, pp. 227-237; Vannugli 1988.

Antonio Tempesta
214 La Mort d'Adonis

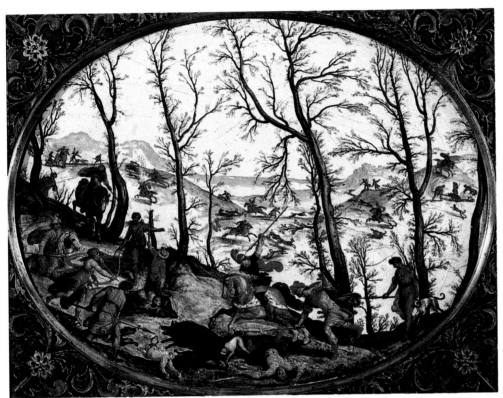

214

Huile sur pierre dendritique. Cadre en émail polychrome, 27 × 36 cm
Turin, Galleria Sabauda, inv. n° 475

BIBLIOGRAPHIE Catalogue Turin 1859, p. 165; Campori 1870,
p. 88; Baudi di Vesme 1899, p. 129; Griseri, in [Cat. exp.] Turin 1963,
II, p. 53, n° 31; Gabrielli 1971, pp. 244-245, fig. 280.

EXPOSITION Turin 1963, n° 31.

Le petit tableau ovale, inséré dans un cadre précieux en
émail décoré de rinceaux végétaux avec des fleurs et des
oiseaux, est enregistré par J.M. Callery dans le catalogue de
la pinacothèque de 1859 comme une 'chasse au sanglier'
d'un auteur inconnu. On doit à A. Baudi di Vesme de
l'avoir mis en rapport avec la citation d'une 'Chasse de
Tempesta, de forme ovale, sur pierre arborisée, cadre en
émail' dans un *Inventario dei dipinti chee st trovano in
Castello* publié par G. Campori et rédigé en septembre 1631,
avec une indication de mesures quelque peu approximative
(long. on. 10, alt. 9). A. Baudi de Vesme a également
identifié le sujet de la *Mort d'Adonis* que Tempesta a

interprété selon le thème qui lui était familier de la chasse
au sanglier. Il s'agit d'un des thèmes qu'il a développé le
plus, à la suite de son maître flamand Jan Van der Straet,
devenu Stradano à Florence. Les nymphes qui participent à
la battue et Vénus qui accourt s'y confondent parmi les
chasseurs et les chiens qui traquent l'animal, tandis que le
jeune Adonis terrassé pourrait être la victime d'un banal
accident de chasse. Du point de vue pictural, le répertoire
thématique traditionnel de Tempesta est rendu ici avec une
finesse particulière. Celle-ci se manifeste jusque dans la
texture légère des arbres à mi-côte, qui a pour fonction
d'accentuer l'effet de lointain où se distingue la mêlée des
chiens et des chevaux des chasseurs. Le caractère flamand
de l'œuvre et sa destination privilégiée sont soulignés par la
technique et par la qualité du cadre.

FSS

Gerard Terborch

Zwolle 1582/83-1662 Zwolle

Gerard Terborch fut probablement formé dans sa ville natale par l'artiste maniériste tardif Arent van Bolten. A l'âge de 18 ans (1600-1601), il partit pour le Sud de l'Europe et y resta jusqu'en 1611-1612. De ces années, sept furent passées en Italie, principalement à Rome où il séjourna au moins quelque temps au palais Colonna. Pendant cette période, il semble être entré en contact avec Willem van Nieulandt et Paul Bril. Puis Gerard partit vers le sud pour Naples.

Son séjour à Naples est documenté par une note écrite des années plus tard mentionnant les projets d'un voyage non réalisé de Naples vers l'Espagne. Les dessins sont restés dans la famille jusqu'en 1886 quand ils furent acquis dans leur ensemble par le Rijksprentenkabinet (Amsterdam). La plus grande partie de ses dessins (datés principalement entre 1607 et 1610) sont contenus dans un carnet (ou bloc non relié) qu'il rapporta à Zwolle et dont il défit les feuilles. Au milieu de l'année 1612, il retourna à Zwolle et en 1621 il abandonna en grande partie l'art pour devenir 'Maître des Licences', collecteur de taxes, à Zwolle.

L'intérêt de l'œuvre de Terborch réside d'abord dans les splendides séries de dessins de sa période italienne et ensuite dans l'influence profonde qu'il exerça sur la vie artistique de ses enfants, plus particulièrement sur celle de Gerard le jeune.

AMNK

Gerard I Terborch
215 Vue le long de la via Panisperna vers Sainte-Marie Majeure

215

Plume et encre brune, sur papier, 274 × 197 mm
Inscription: G.T.BORCH.F. in Roma. Anno 1609
Au verso: Cappa de Caase
Amsterdam, Rijksmuseum, Rijksprentenkabinet,
inv. n° RP-T-1887 A870

PROVENANCE Collection L.T. Zebinden, Zwolle (descendant de la famille Terborch); vente Amsterdam 15 juin 1886, acquis par le Rijksprentenkabinet.

En dépit de l'inscription au verso du dessin, la route représentée ici est la via Panisperna, située près de l'endroit où résidait Gerard pendant son séjour à Rome.[1] Nouvellement tracée à la suite des efforts réalisés sous le pape Sixte V (1585-1590) pour élargir et redresser les routes à travers la ville, la via Panisperna était destinée à relier la colonne Trajane et Santa Maria Maggiore sur l'Esquilin aux abords de la ville. Terborch capte ici la vue à partir du mont Viminale en direction de la basilique au loin. Cette feuille et l'autre qui est présentée dans cette exposition venaient probablement d'un carnet de dessins

Gerard I Terborch
216 Jardins de la Villa Madame, hors de Rome

dans lequel Terborch consignait de nombreux monuments anciens parmis ceux qui attiraient les dessinateurs 'hollandais' depuis l'époque de Maarten van Heemskerck. Paul Bril et Willem II van Nieulandt, artistes travaillant selon cette tradition, étaient parmis les nordiques vivant à Rome que Terborch pourrait y avoir connus pendant son séjour.

Comme eux, il inclut dans son carnet de dessins des bâtiments tels le Colisée, les thermes de Caracalla et l'arc de Constantin. Mais contrairement à l'orientation exclusivement antique de ces autres dessinateurs, le carnet de Gerard comprenait aussi quelques feuilles représentant l'aspect contemporain de la ville, comme cette feuille en particulier. En temps que représentation de la vie quotidienne dans une rue ordinaire, ce dessin est sans précédent parmi les vues de Rome de cette époque. Dans cette mesure, il préfigure les scènes de rue représentées par plusieurs générations suivantes d'artistes à Rome.

Terborch a déplacé la tour de Sainte Marie Majeure légèrement sur la gauche, de manière à donner plus de profondeur au dessin.[2] Les rapports du proche et du lointain sont accentués par la hauteur du bâtiment de droite et par la perspective profonde des bâtiments adjacents. Plus loin, la scène est croquée à l'aide de traits de plus en plus légers pour évoquer la distance. Tout en trahissant ce qu'il doit à Bril, Van Nieulandt et leurs prédécesseurs par la nature calligraphique de son trait, Terborch n'a jamais cédé au décoratif, préférant créer un vocabulaire varié de fins traits de plume, de pointillés et de hachures continues au moyen desquels il décrit fidèlement ce qu'il voit.

AMNK

1 Terborch rédigea probablement l'inscription au verso de la feuille durant son séjour à Rome. L'inscription au recto fut écrite plusieurs années plus tard. On ne sait pas pourquoi il appelle cette rue de manière érronée le Cappa de Caase. Il semble que pendant son séjour à Rome il ait vécu tout près de là, dans le palais Colonna. Pour plus de commentaires sur le carnet de dessins de Terborch, voir Kettering 1988, I, pp. 5-6 et nⁱᵒˢ SGr. 4-23.
2 Voir Egger 1931-1932, II, p. 26, pour les libertés prises par Terborch concernant l'emplacement de la basilique.

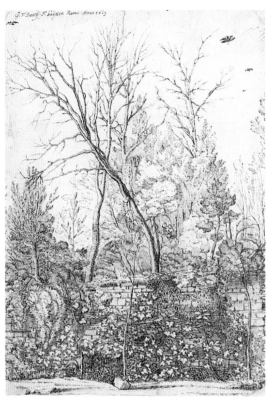

216

Plume et pinceau, encre brune, sur papier, 274 × 197 mm
Inscription: *G.T.Borch.f. buijtten Roma. Anno 1609*
Au verso: *vinia maddamma*
Amsterdam, Rijksmuseum, Rijksprentenkabinet, inv. n° RP-T-1887 A872

PROVENANCE Collection L.T. Zebinden, Zwolle (descendant de la famille Terborch); vente Amsterdam 15 juin 1886, acquis par le Rijksprentenkabinet.

Durant son séjour à Rome, Terborch passa quelque temps hors des murs de la ville sur les terres de la Villa Madame. Quatre dessins sont les témoins de ces promenades dans les bois.[1] Cette villa, située sur le monte Mario, au nord du Vatican, fut dessinée par Raphaël pour le cardinal Jules de Médicis et fut appelée à l'origine la Villa Médicis. Elle ne reçu le nom de 'Madame' qu'après avoir été acquise en 1538 par Marguerite d'Autriche, veuve d'Alexandre de Médicis, que l'on appelait Madame.

Tout comme l'autre dessin du carnet romain de Terborch, aussi daté de 1609 (cat. 215) celui-ci met l'accent

Willem Danielsz van Tetrode (Guglielmo Tedesco)

Delft vers 1525-après 1574 Delft

sur l'ordinaire et le contemporain plutôt que sur ce qui est remarquable et historique. Mais il diffère de *La vue le long de la Via Panisperna* – et de toutes les autres vues consignées dans son carnet de dessins – par son rendu rapproché, comme figé, d'un coin de nature. Avec sa plume rapide, Terborch détaille les feuilles, l'écorce ou les pierres. Mais pour la première fois, il ajoute des touches de lavis brun clair pour mettre en relief certains troncs d'arbres et pour accentuer les nouvelles pousses sur les murs en ruine au premier plan. Afin de suggérer le chatoiment des plantes grimpantes, il les laisse de la même couleur claire que le papier.

Deux autres dessins provenant du carnet portent la même inscription *vinia* (ou *vigna* ou *vinea*, propriété d'une villa de banlieue) et furent dessinés lors d'un voyage plus tardif. L'un d'entre eux est daté *1610*.[2] Dans ces dessins ainsi que dans une troisième feuille réalisée à la Villa Madame en 1610, Terborch développa encore davantage un vocabulaire qui traduit la richesse de la nature en remplaçant son travail à la plume par un lavis léger. Donc, dans tous les dessins qu'il a faits à la Villa Madame, Terborch s'éloigne du style de ses contemporains, Bril, Van Nieulandt et leurs prédécesseurs.

AMNK

1 Kettering 1988, I, GSr 21-23. Il est très probable que le *Paysage en dehors de Rome avec le ponte Milvio*, GSr 14, fut aussi dessiné durant le voyage de Terborch à la Villa Madame en 1609. Cette vue pourrait être prise à partir des jardins de la Villa.
2 Pour le mot *vinea* voir Coffin 1979, p. VII. Les deux autres dessins de 1610 de Terboch sont étudiés dans Kettering 1988, I, GSr 21 et GSr 22.

Willem Danielsz van Tetrode travaillait aux environs de 1545 dans l'atelier de Benvenuto Cellini à Florence. Il y restaura *Ganymède* et travailla au socle du célèbre *Persée*. Ce long séjour en Italie laissa de visibles traces dans l'œuvre de Willem van Tetrode, qui fut influencé surtout par l'art de Fra Guglielmo della Porta. Il partit à Rome peu après 1551, où il fut probablement occupé jusqu'en 1560 dans l'important atelier de Della Porta. Van Tetrode fut mêlé à la restauration de sculptures venant des jardins du Belvédère et il réalisa lui-même quelques sculptures en bronze. En 1560 encore, il travaillait pour Gianfrancesco Orsini, comte de Pitigliano. Il revint à Florence deux ans plus tard, ainsi qu'il ressort de la seule lettre de sa main, où il présenta ses services à Côme Ier de Médicis. On ignore tout de ce qu'il fit en 1562-1563. En 1565, il se trouvait peut-être parmi les collaborateurs d'Ammanati, occupés à la fontaine de Neptune sur la place de la Seigneurie à Florence.

La raison pour laquelle il rentra aux Pays-Bas en 1567 est inconnue. Peut-être prévoyait-il d'y recevoir une commande importante. En effet, le 9 mars 1568, il signait un contrat dans sa ville natale de Delft avec les marguilliers de l'ancienne église Saint-Hippolyte, pour la réalisation du maître-autel. Cet autel devait comporter, ainsi qu'il était clairement stipulé, des éléments de l'architecture et de l'art classique. La même année, il signa un second contrat avec la Gilde de l'Arbre de Jessé, pour l'autel de la Chapelle de la Gilde, dans la même église. Les deux autels furent achevés en 1573 environ; ils ne survécurent malheureusement pas aux iconoclastes, qui sévirent la même année.

Etant de foi catholique et désireux de protéger sa profession, Van Tetrode chercha refuge à Cologne. En 1474-75, il y travailla pour le bourgmestre Peter ter Layn von Lennep, et également comme architecte pour le Kurfürst et l'archevêque Salentin van Isenburg. Il n'est pas impossible qu'il ait travaillé pour Salentin jusqu'en 1578 et qu'après la démission de celui-ci, il soit retourné en Italie. Mais ce n'est pas certain.

EVB

BIBLIOGRAPHIE Venturi 1936; Devigne 1939; Nijstad 1986.

Willem Danielsz van Tetrode
217 Les Dioscures de Montecavallo

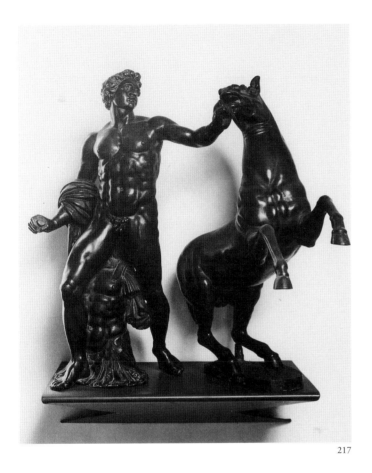

217

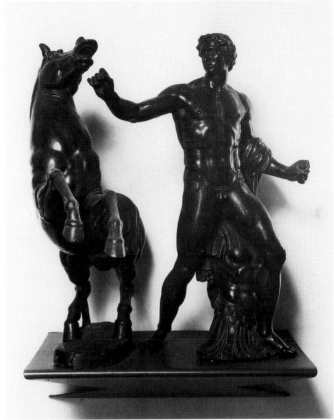

217

1560
Bronze, patine brun foncé
Hauteur: 57/65 cm
Florence, Museo Nazionale del Bargello, inv. n° 444, 102 Bronzi

PROVENANCE Conte Gianfrancesco Orsini, Pitigliano; envoyés en 1562 à Côme 1er de Medicis; Guarderoba de Côme 1er, Palazzo Vecchio; transférés sous Francesco 1er au Palazzo del Casino; transférés en 1620-1638 au Palazzo Pitti (jusqu'à la fin du XVIIe siècle); Galleria degli Uffizi; Museo Nazionale del Bargello.

BIBLIOGRAPHIE Vasari (éd. Milanesi 1878-1885), VII, pp. 549-550; Massinelli 1987, pp. 36-45; Nijstad 1986, p. 268; Devigne 1939, p. 92; Venturi 1936, pp. 548-552, repr. pp. 453-454; Haskell & Penny 1981, p. 139.

Peu avant le 9 juin 1562, Gianfrancesco Orsini, comte de Pitigliano envoya en présent à Côme 1er de Médicis, grand-duc de Toscane, un cabinet surmonté de quelques miniatures en bronze de sculptures antiques célèbres.[1] Au XVIe siècle, ces cabinets faisaient partie du mobilier habituel des salles d'étude des palais renaissants. L'armoire et les sculptures furent réalisés par Willem Danielsz van Tetrode, vers 1560.[2] Vasari, qui le premier mentionne le meuble dans une source imprimée, le décrit comme suit: «E stato creato di costui (i.e. Guglielmo della Porta) un Guglielmo Tedesco, che, fra altre opere, ha fatto un molto bello e ricco ornamento di statue piccoline di bronzo, imitate dall' antiche migliori, a uno studio di legname (chosi lo chiamano) che il conte di Pitigliano donò al signor duca Cosimo; le qualli figurette son queste: il cavallo di Campidoglio, quelli di Montecavallo, gli Ercoli di Farnese, l'Antinoo ed Apollo di Belvedere, e le teste

373

Willem Danielsz van Tetrode
218 Apollon du Belvédère

de'dodici Imperatori, con altre, tutte ben fatte e simili alle proprie.»[3] La décoration de ce «scrittoio signorile» (secrétaire seigneurial) comprenait, selon la citation ci-dessus, des réductions en bronze d'œuvres célèbres se trouvant à Rome. Van Tetrode étudia probablement plusieurs œuvres qui se trouvaient dans les jardins du Belvédère, et notamment l'Apollon, à l'époque où il travaillait dans l'atelier de Guglielmo della Porta, puisque pour le compte de celui-ci, il effectuait des restaurations à cet endroit. On ignore cependant quel était l'aspect précis de ce cabinet.

Les Dioscures en bronze furent exécutés selon le modèle des statues en marbre du Quirinal à Rome. Les dioscures faisaient partie des rares sculptures colossales antiques que l'on pouvait voir à Rome. Elles étaient admirées et copiées parce qu'on pensait qu'elles étaient l'œuvre des sculpteurs grecs Phidias et Praxitèle.[4] Willem Van Tetrode les admira probablement en raison de la solidité de leur construction anatomique. Ceci transparaît dans les copies qu'il en fit. Contrairement à ses autres sculptures, qui sont d'un modelé plutôt tendre, celles-ci resplendissent de robuste vigueur. Ce caractère renforcera plus tard le style de Van Tetrode. Si les œuvres réalisées à Rome et à Pitigliano n'ont pas encore cet aspect personnel, c'est parce qu'elles se soumettent trop au modèle. Ce trait est également perceptible dans l'Apollon du Belvédère (cat. 218).

EVB

1 A.S.F., Mediceo del Principato 493a, Carteggio di Cosimo I, Maggio-Giugno 1562. «Mando anco al Eccellenza Vostra Illustrissima, poi che questi homini l'avevan lassato per derelicto, e a me è bisogniato sadisfare chi doveva havere, il studiolo, il qual sol mi doglio che la presentia diminuirà la fama che gli è stata data, dico quanto alle figure però che è molta deferenti dal antiquo, alla similitudine dal antiquo.»
2 Gaye 1840, III, pp. 69-70.
3 Vasari 1568 (éd. Milanesi 1878-1885), VII, pp. 549-550.
4 Bober & Rubinstein 1986, pp. 159-161, n° 125.

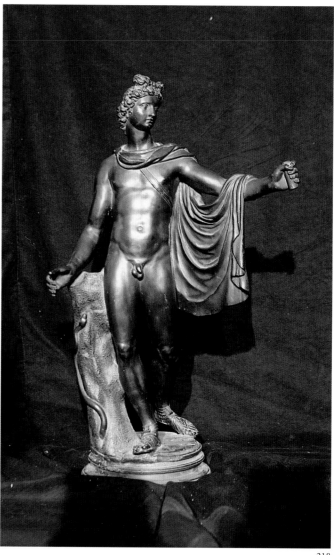

218

Bronze, patine brun foncé
Hauteur: 58,5 cm
Florence, Galleria degli Uffizi, inv. n° 1879 n° 126 (Museo Nazionale del Bargello)

PROVENANCE Voir cat. 217.

BIBLIOGRAPHIE Voir cat. 217.

Isaac Duchemin (attribué à), d'après Willem Danielsz van Tetrode
219 Le Christ à la colonne, deux aides-bourreaux

Willem van Tetrode a réalisé cette réduction de l'Apollon du Belvédère en vue de la décoration du même cabinet ('scrittoio signorile') auquel appartiennent les Dioscures exposés ici.

Nombreux sont les artistes qui ont pris l'Apollon du Belvédère comme sujet d'étude. Cet Apollon était au XVIe siècle une des sculptures les plus célèbres de l'Antiquité dans les jardins du Belvédère. Il faisait partie de la collection du cardinal Giuliano della Rovere. Peu après l'élection de celui-ci comme souverain pontifical, en 1503, la statue fut transférée du jardin de Saint-Pierre aux Liens vers le Vatican. En 1532-1533, Moncorsoli restaura la statue, plus particulièrement le bras gauche et le sous-bras droit.[1] Lors des restaurations de 1981, ces apports furent écartés.[2] Grâce à l'abondante documentation que l'on possède sur ce marbre, l'on a pu repérer aisément les diverses modifications apportées au cours des temps. La comparaison avec la réduction en bronze de Van Tetrode nous montre que l'artiste n'a pas copié servilement l'original. Van Tetrode y a fait les adaptations caractéristiques de son style. Ainsi les doigts de la main gauche sont-ils tournés vers l'intérieur, la tête est-elle davantage penchée vers l'avant et le corps est-il plus appuyé sur le genou gauche que l'original. La musculature est plus forte aussi. Le modelé est en revanche plus tendre d'expression. Ces caractères ont sans doute motivé une lettre écrite par Gianfrancesco à Côme Ier, pour lui faire observer que le bronze était «molto deferente dal antiquo» (qu'il était assez différent de l'antique).[3]

Voir aussi cat. 217

EVB

1 Brummer 1970, pp. 44-71.
2 Bober & Rubinstein 1986, p. 72.
3 Massinelli 1987, p. 39.

Vers 1575
Trois gravures; chacune 451 × 316 mm
Amsterdam, Rijksprentenkabinet, inv. n° RP-P 1990-214, 216, 218

PROVENANCE Collection Van Leyden (?); Koninklijke Bibliotheek, La Haye, inv. n° OB: 9301-02

BIBLIOGRAPHIE Hollstein, XXIX, pp. 202-203, n°[os] 1-6; Weihrauch 1967, pp. 343-345, fig. 417; Wallraf-Richartz-Jahrbuch, XII (1960), pp. 158-159; [Cat. exp.] Amsterdam 1986, pp. 457-458, n° 357.

ISAAC DUCHEMIN (Bruxelles?- après 1612 Brussel)[1] Graveur, Isaac Duchemin travailla à Bruxelles et à Cologne entre 1550 et 1600 environ. On ne sait que très peu de choses à son sujet. D'après une signature sur une gravure de sa composition, datant de 1612, il semble qu'il était le fils de Johannes Vesontinus de Besançon, qui était l'horloger de Charles Quint. L'on connaît une quinzaine de gravures de sa main, la plupart d'après des œuvres d'Adriaen de Weerdt. Les plus connues sont une série sur la *Vie de Marie*, la *Résurrection de Lazare*, le *Christ et les femmes samaritaines* et la *Flagellation du Christ*. Bien que l'on pense que Duchemin se soit converti au protestantisme, il a été longtemps actif dans le milieu catholique de Cologne. C'est ainsi qu'à Cologne, ses gravures furent publiées par l'éditeur catholique Peter Overrad, ce qui permet de croire qu'elles n'étaient pas considérées comme subversives.

Les trois gravures exposées font partie d'une série de six; elles ont pour sujet *le Christ à la colonne* et les *Aides-bourreaux*. Les trois autres gravures de la série, qui ne sont pas exposées, représentent la face arrière de ces trois figures.

Les gravures sont de grande dimension, le caractère plastique des objets représentés pouvant ainsi y trouver sa pleine expression. Longtemps, cette série de gravures est restée sans réplique en bronze. Weihrauch fut le premier à reconnaître un Christ à la colonne en bronze comme étant une œuvre de Van Tetrode.[2] Ce bronze est aujourd'hui conservé au Kunstgewerbemuseum de Cologne.[3] L'on a également retrouvé dans l'intervalle, à part quelques variantes en bronze de la figure du Christ, la reproduction de l'un des aides-bourreaux.[4]

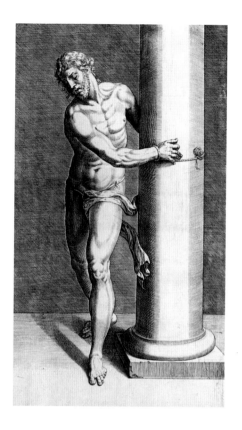
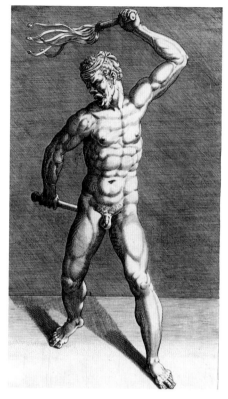
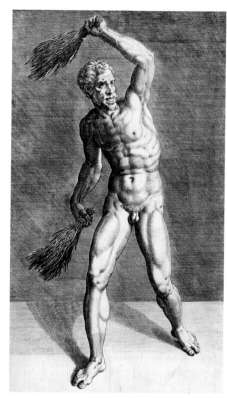

219

La *Flagellation du Christ* de Willem van Tetrode est sans doute l'exemple le plus ancien d'un groupe de sculptures de cette iconographie, où les figures ne partagent pas un socle commun. D'autres exemples de ce type de disposition, qui évoque la sculpture monumentale de groupes de figures, sont conservés au Baptistère de Florence. Peut-être Van Tetrode a-t-il emprunté son modèle à Guglielmo della Porta, auprès duquel il a travaillé vers le milieu du siècle, mais en réalité on n'a pas encore pu déterminer quelle fut la source précise de cette représentation.

Les caractéristiques du style de Van Tetrode ressortent clairement dans ces gravures, comme le soin à rendre l'anatomie et la lourdeur de la musculature, qui se retrouve dans des œuvres plus tardives de Van Tetrode. Ces traits sont particulièrement bien rendus par Duchemin.

EVB

1 Veldman 1993.
2 Weihrauch 1967, p. 343-345, fig. 418.
3 Cologne, Kunstgewerbemuseum, inv. n° H 1153
4 Weihrauch 1967, p. 343, fig. 417 et 419.

Lodewijck Toeput
(Lodovico Pozzoserrato)

Malines vers 1550-1603/05 Trévise

Toeput vint probablement en Italie dans les années soixante-dix et se fixa à Trévise après un séjour à Venise. A Trévise, il fit des tableaux d'autel et d'autres œuvres religieuses et profanes. Son talent principal se manifeste dans les évocations de paysages: à la tradition paysagiste nordique, à dater de Pieter Bruegel, il alliait la représentation des figures et les couleurs vénitiennes pour lesquelles Jacopo Tintoret et Paul Véronèse constituèrent des exemples importants. Ridolfi (1648) appréciait tout particulièrement ses fonds de paysage où apparaissent des phénomènes météorologiques comme la pluie, les tempêtes notamment et des nuages suggestifs dans lesquels se reflète un soleil rouge orange.

Un séjour de Toeput à Rome n'est pas attesté par des documents mais on peut le déduire de dessins à la plume tels que la *Vue de l'église Saint-Jean de Latran* (Edimbourg, The National Gallery of Scotland, inv. n° D855), la feuille qui est présentée ici et quelques autres indications parmi lesquelles l'inscription figurant sur une vue du village d'Acquapendente, situé sur la route de Rome pour qui venait du nord (cat. 123), qui fut dessinée par Hoefnagel peut-être d'après Toeput. Une autre œuvre avancée comme preuve d'un séjour de Toeput à Rome est une eau-forte représentant la *Via Salaria*, éditée par Francesco Camocio, actif à Venise, et portant le monogramme *L.P.* Le style et la représentation de la gravure ne présentent cependant pas de ressemblances déterminantes avec d'autres œuvres de Toeput, de sorte qu'il n'est actuellement pas certain que ce soit effectivement son monogramme. De plus, la dernière

date connue à propos de Camocio est 1575, ce qui le situe un peu plus tôt que la première date connue du séjour de Toeput en Italie, le 23 juin 1576. Toeput y figure comme témoin, est mentionné comme étant bijoutier au Rialto et habitant dans la paroisse de Santa Maria Maddalena à Venise, où il réside depuis un temps non précisé. L'attribution à Toeput d'un dessin représentant le *Tibre avec le château Saint-Ange*, provenant de la collection Ashby et actuellement dans la Bibliothèque Vaticane, n'est pas convaincant et n'est donc pas un argument pour établir qu'il a été à Rome, sans compter le fait que ce dessin n'a pas nécessairement été fait sur place comme c'est le cas pour plusieurs autres vues de ville de Toeput. On trouve de meilleurs arguments en faveur d'un séjour de Toeput dans la Ville éternelle dans des œuvres comme les fresques de la chambre de l'abbé du cloître de Praglia, fort influencées par la forme, la couleur et la thématique de l'œuvre de Matthijs Bril et des premières œuvres de son frère Paul. Matthijs travailla à Rome depuis la première moitié des années soixante-dix jusqu'à sa mort en 1583 et l'on retrouve la trace de Paul à Rome à partir de 1581. Les fresques de Toeput à Praglia ont dû être réalisées avant la diffusion des gravures qui par la suite permirent de prendre connaissance de leur œuvre également en dehors de Rome et de ses environs.

BWM

BIBLIOGRAPHIE *Toeput à Treviso* 1988, passim; Gerszi 1992, p. 374.

Lodewijck Toeput
220 Un des couloirs du Colisée avec des personnages dessinant

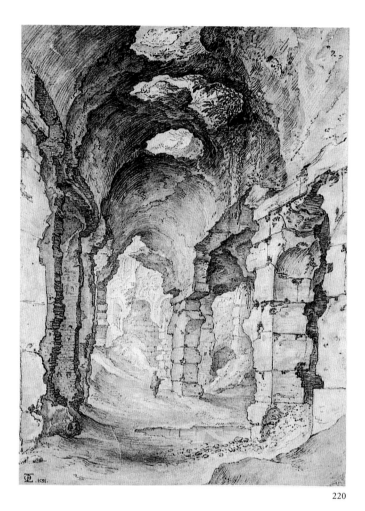

220

Plume et encre brune, lavis gris et bleu; 347 × 255 mm; collé en plein
En bas à gauche: monogramme LTOEP (en une fois) et *1581*
Vienne, Graphische Sammlung Albertina, inv. n° 24650

BIBLIOGRAPHIE Benesch 1928, n° 258, repr.; Peltzer 1933, p. 273, repr.; Franz 1969, I, pp. 304-305; II, fig. 451; Bodart 1975, p. 303; Larcher Crosato 1985, p. 119; Morselli 1988, p. 79.

Larcher Crosato a lancé l'idée que Toeput avait utilisé pour son dessin une estampe de la série de Hieronymus Cock *Praecipua Aliquot Romanae Antiquitatis Ruinarum Monimenta* (1551). La ruine sur l'eau-forte en question[1] montre cependant peu de concordances avec celle du dessin. Un endroit analogue mais sûrement pas identique dans le Colisée que l'on retrouve sur les autres gravures de cette série de Cock signifie que le dessin reproduit peut-être une partie de cet édifice.[2] L'intérêt particulier de Toeput pour les phénomènes météorologiques, mentionné par Ridolfi, se traduit par le détail assez rare de la flaque laissée par la pluie au premier plan.[3] Des personnages dessinant dans les ruines romaines se retrouvent déjà chez Maarten van Heemskerck; ils restent un sujet d'actualité dans ces années-là et même par la suite pour des artistes venus des Pays-Bas. Les lavis bleus, qui confèrent à ce dessin vigoureux un caractère fort suggestif, apparaissent déjà dans des dessins de paysage de Hans Bol. L'ancienne attribution à Paul Bril de cette feuille avant qu'elle ne fût attribuée à Toeput par Peltzer, notamment sur la base du monogramme fournit une indication quant à l'environnement romain dans lequel Toeput a pu puiser l'inspiration pour ce dessin. Pour ce qui est de la conception et de l'exécution, celui-ci présente en effet une certaine analogie avec les ruines classiques dessinées par Matthijs Bril (cat. 22, 25).

An Zwollo a identifié une feuille du Louvre comme étant une copie d'après notre dessin.[4]

BWM

1 Hollstein, IV, p. 183, n° 45.
2 Entre autres Hollstein, IV, p. 183, n° 28, repr.
3 Ridolfi 1648 (éd. Von Hadeln, 1914-1924), II, p. 93.
4 Lugt 1949, I, n° 382A, à la manière de M. Bril.

Frederick van Valckenborch

Anvers 1566-1633 Nuremberg

Frederick van Valckenborch
221 Paysage avec saint Jérôme

Emigré de sa ville natale en 1586, probablement pour des motifs religieux, l'artiste se trouve la même année à Francfort, où il acquiert le droit de citoyenneté en 1597, puis à Nuremberg en 1602. Vers 1595 il se rend avec son frère Gillis en Italie; il se trouve chez les Gonzague à Mantoue en 1595 et en 1596.[1] Des carnets de dessins conservés des deux frères, il ressort qu'ils ont visité également Naples et les Champs Phlégréens. Parmi les artistes qui ont le plus influencé le peintre figurent, outre Le Tintoret, les Flamands actifs en Vénétie tels Lodewijck Toeput, Pauwels Franck (Paolo Fiammingo) – moins connu – et, à Rome, Paul Bril et Muziano. La présence des deux artistes flamands à Naples peut avoir influencé le milieu artistique local, de même que celle, qui leur fait suite, de Sebastiaen Vrancx. Quelques œuvres signées et datées scandent la carrière artistique de Valckenborch: les dessins représentant le *Déluge* (Londres, British Museum, 1588), et *Moïse faisant jaillir l'eau de la source* (Braunschweig, Herzog Anton-Ulrich-Museum, 1598) ainsi que quelques tableaux comme le *Jugement Dernier* (Munich, Bayerische Staatsgemälde-sammlungen, 1597), *Paysage avec le naufrage d'Enée* (Rotterdam, Museum Boymans-van Beuningen, 1603), *Paysage avec attaque* (Amsterdam, Rijksmuseum, 1605) et *Ville en flammes* (Prague, Musée National, 1607).

MRN

1 Luzio 1913, p. 37, n° 2. Peut-être les Valckenborch sont-ils allés également chez les Farnèse à Parme. En effet, un petit cuivre que l'on peut attribuer à Frederick van Valckenborch et qui représente des *Chasseurs dans un paysage*, est conservé au Musée de Capodimonte et pourrait provenir de la collection Farnèse.

BIBLIOGRAPHIE Faggin 1963, pp. 1-16; Bodart 1970, I, p. 243; Gerszi 1974, p. 63; Gerszi 1990, pp. 173-189.

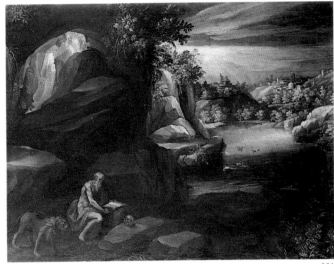

221

Huile sur toile, 80 × 90 cm
Rome, Museo e Galleria Borghese, inv. n° 20

BIBLIOGRAPHIE Della Pergola 1952, p. 154, n° 219 (avec la bibliographie antérieure); Gerszi 1990, pp. 181-182, fig. 22.

Le tableau semble provenir de la saisie de la collection du Cavalier d'Arpin exécutée par l'huissier de Paul V en 1607. Dans l'inventaire de 1833 et dans le manuscrit de Piancastelli, il est identifié comme une œuvre de l'artiste bolonais Giovan Battista Viola. Par la suite, tant Longhi que Venturi l'attribuent à l'école de Paul Bril, avec quelques paysages de dimensions légèrement plus petites indiqués par les numéros d'inventaire 18, 19 et 21. Paola Della Pergola note que, bien qu'inspiré des œuvres de Bril, le tableau ne s'en rapproche pas au point d'être issu du même atelier. Renchérissant dans ce sens, Teréz Gerszi attribue le tableau à Frederick van Valckenborch, artiste dont la personnalité ne s'est précisée qu'au cours de ces dernières années. Le groupe des paysages, auquel peuvent être ajoutés, semble-t-il, les numéros 12 et 13, présente des caractéristiques plutôt homogènes et différentes du numéro 21 que la même historienne de l'art attribue à Bril. Les coups de pinceau souvent larges et amples sont mouvementés et emphatiques dans certaines parties, mais parallèles et continus dans les ciels et dans les larges zones d'ombre; les frondaisons des arbres sont caractérisées tantôt par des tons bruns ravivés par des taches jaunâtres,

Gillis van Valckenborch

Anvers 1570-1622 Francfort-sur-le-Main

tantôt par des tons plus froids – vert bleu foncé – illuminés par des taches bleues plus claires. Les figures, en particulier celles des oiseaux aquatiques, sont définies rapidement avec des coups de pinceau longs et clairs, et les bâtisses sont campées avec des traits lumineux et nets.

Le tableau avec saint Jérôme montre une composition très nette avec une importante coulisse foncée à gauche et un fort détachement entre le premier plan et le fond selon un procédé qui caractérise parfois aussi les œuvres de jeunesse de Jan Brueghel. La ville du fond, presque monochrome, est évoquée avec des coups de pinceau vert bleu et des tons très clairs qui contrastent avec la préparation foncée et avec les enchevêtrements de végétation du premier plan. Ce type de cadre évoque à nouveau de œuvres de Pozzoserrato que Valckenborch a peut-être rencontré à Venise ou à Trévise. L'activité de paysagiste de Pozzoserrato s'était fortement renouvelée au contact de l'art italien et de l'œuvre du Tintoret, mais aussi des paysages du milieu émilien ou parmesan.

Ces caractéristiques définissent une vision de la nature qui se distingue nettement de celle de Bril et aborde le thème du paysage boisé d'une manière originale et nouvelle.

MRN

Ce n'est qu'au cours des dernières décennies que l'on a commencé à mieux connaître la vie et l'œuvre du peintre Gillis van Valckenborch.

Après l'occupation d'Anvers par le gouverneur général des Pays-Bas Alexandre Farnèse, en 1586 Gillis déménagea avec son père, le peintre anversois Marten, et son frère Frederick, de quatre ans plus âgé, à Francfort, refuge pour beaucoup de Néerlandais qui avaient fui la domination espagnole.

La vie et l'œuvre des deux frères sont certainement étroitement liés pendant ces années. C'est sans doute peu de temps après leur arrivée à Francfort que les deux frères sont partis en Italie. Les influences de Tintoret dans le dessin de Frederick, daté 1588, *Moïse frappant le rocher* à Brunswick font supposer qu'il s'arrêta d'abord quelque temps à Venise, peut-être avec Gillis, dans certaines œuvres duquel on décèle également des influences vénitiennes.

Le moment exact où les frères arrivent à Rome n'est pas connu, mais Gillis s'y trouvait en tout cas en 1595. La même année et le 11 juin de l'année suivante, Frederick est payé par la cour de Mantoue pour des tableaux parmi lesquels une série des douze mois de l'année. Le 3 août 1596, Gillis est de nouveau documenté à Francfort, Frederick l'est quant à lui le 8 février de l'année suivante.

Tant pour le rendu du paysage que pour celui des figures, le style des deux frères est apparenté. Contrairement à leurs dessins, le petit nombre de peintures actuellement connu permet cependant de conclure que Frederick semble s'être davantage consacré à la peinture de paysages que Gillis.

BWM

BIBLIOGRAPHIE Faggin 1963, pp. 2-16; Franz 1968-1969, pp. 26-29; Gerszi 1990, pp. 173-174.

Gillis van Valckenborch
222 Paysage avec ruine et édifices

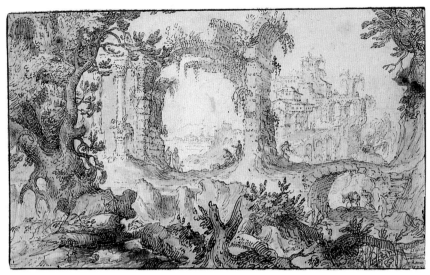

222

Plume et encre brune, lavis bleu; 157 × 260 mm
En bas à droite: *Gilis va. Valckenbor.. In Roma 1592* (ou *1595* ou *1596*)
Copenhague, Statens Museum for Kunst, Den Konglige
Kobberstiksamling, inv. n° Tu 622

BIBLIOGRAPHIE Faggin 1963, p. 15, fig. 14; Franz 1968-1969,
pp. 28-29, fig. 3.

Ceci est l'un des dessins à la plume signés par Gillis qui
ont dû être exécutés à Rome: le *Paysage de collines avec
fleuve* de Stockholm[1] et le *Paysage avec pont* de Prague[2]
sont tous deux datés 1595 et portent respectivement les
inscriptions *Romae* et *Roma*. Le *Paysage avec le Repos
pendant la Fuite en Egypte et le temple de Tivoli*, sans date, à
l'Albertina semble avoir été réalisé en même temps que le
dessin de Frederick représentant un *Paysage fluvial avec le
Repos pendant la Fuite en Egypte* de 1597(?).[3] Si la date
figurant sur le dessin de Copenhague doit effectivement
être lue 1592 (mais c'est loin d'être certain) il s'agirait de la
donnée la plus ancienne actuellement connue à propos du
séjour de Gillis à Rome.[4] Le graphisme de Gillis est ici plus
fin et plus rond que celui de Frederick. Dans plusieurs de
ses tableaux également, les personnages et les arbres de
Frederick apparaissent traités d'une manière légèrement
plus pointue.

Les dessins de Gillis cités ci-dessus ont tous été exécutés
à la plume et à l'encre brune et au lavis bleu; pour un
certain nombre d'entre eux on trouve aussi des lavis bruns,
comme cela arrivait régulièrement pour des dessins de
paysages dans l'entourage de Paul Bril.

La manière de disposer les arbres et les autres éléments
de la végétation au premier plan, comme une sorte
d'encadrement en forme de cartouche de ce qui se trouve
derrière, est caractéristique de Gillis et d'ailleurs aussi de
Frederick. Le rendu tout en courbes des arbres et des
branches, non dénué de tension, suggère une nature
vivante et mouvementée.

Peut-être sur la base de modèles dessinés sur place, les
ruines et les édifices antiques jouent également un rôle
dans les tableaux de l'artiste, comme en témoigne le
Paysage avec Volumnia devant Coriolan de Cologne.[5]
BWM

1 Faggin 1963, p. 13, fig. 13; Franz 1968-1969, I, p. 27, fig. 1; Boon
1992, II, pp. 65-66, n° XXIV, fig. J.
2 Franz 1968-1969, p. 28, fig. 4.
3 Benesch 1928, n°s 312, 317, repr.; Franz 1968-1969, pp. 24-27,
pl. coul. 1, 2. Les feuilles ont à peu près les mêmes dimensions:
189 × 303 mm et 189 × 306 mm. Il est difficile de voir si la femme à
gauche sur la feuille de Frederick tient ou non un enfant sur ses
genoux. Dans ce dernier cas, il s'agirait d'un autre thème que celui
du *Repos pendant la Fuite en Egypte*.
4 Faggin 1963, p. 15 pense que la date était 1595; d'autres ont lu 1592.
5 Wallraf-Richartz Museum, inv. n° 3615.

Gijsbert van Veen

Leyde vers 1562-1628 Anvers

On ignore presque tout de la jeunesse et de la formation du peintre et graveur Gijsbert van Veen. Il est né à Leiden et il semble qu'il était très jeune lorsqu'il partit pour l'Italie. Son frère aîné, le peintre plus célèbre Otto van Veen (1556-1629), se rendit en Italie en 1575 pour y travailler dans l'atelier de Federico Zuccaro. La supposition que Gijsbert l'ait accompagné pourrait expliquer la forte influence qu'exerça le graveur Cornelis Cort sur son œuvre gravé. Ce compatriote, décédé en 1578, habitait en effet à Rome et travaillait régulièrement avec Federico Zuccaro. Peut-être le jeune artiste reçut-il quelques leçons de Cort, qui jouissait alors déjà d'une grande réputation.

L'œuvre datée la plus ancienne de Van Veen est une gravure de 1585, éditée à Rome. En se basant sur différentes inscriptions apparaissant sur des gravures, il semble qu'il ait été actif dans la Ville Eternelle jusqu'en 1588. Il est certain qu'il se trouvait en Vénétie en 1589, devant y honorer la commande d'un portrait gravé du sculpteur Giambologna. L'on retrouve Gijsbert van Veen à Bruxelles dans les années 90, lorsqu'il réalisa entre autres un portrait d'Albert d'Autriche. Certaines sources mentionnent qu'il se fixa à Anvers en 1612, où il décéda en 1628.

Gijsbert van Veen fut un graveur de talent, sans être un virtuose. Des points de vue stylistique et technique, il se situe dans la vague des graveurs hollandais les plus importants de la fin du XVIe siècle. L'influence de Cornelis Cort est particulièrement sensible dans les gravures d'après des maîtres italiens. En dehors de celles-ci, qui furent probablement toutes réalisées pendant son séjour en Italie, Van Veen grava surtout des projets de son frère Otto van Veen.

MQ

BIBLIOGRAPHIE Thieme-Becker, XXXIV, p. 175; Hollstein, XXXII.

Gijsbert van Veen d'après Federico Barocci
223 La Visitation

223

Gravure, 428 × 298 mm (bords de la planche)
Edité par Johannes Statius, 1588
Premier état sur trois
En bas à droite, dans l'image: *Gijs Veen fe: 1588*, et: *Staeti Belga for. Romæ*; en bas à gauche, dans l'image: *Fe: Bar: Ur: in:*; au milieu, dans la marge, la dédicace: *Ill.mo ac R.mo D[omi]no Scipioni / Gonzagæ Card: amplis.mo / Statij Belga. D.* (trois lignes); dans la marge: *Obstupeo ut patrio..... geris ipsa sinu.* (deux fois trois lignes); en bas à droite, dans la marge: *I. Roscij Hortini*
Amsterdam, Rijksmuseum, Rijksprentenkabinet, inv. n° RP-P-OB-15178

BIBLIOGRAPHIE Hollstein, XXXII, pp. 134-135, n° 3.

Lorsque la Cappella della Visitazione de la Chiesa Nuova à Rome entra, en juin 1582, sous la tutelle d'un certain Francesco Pizzamiglio, le conseil de l'église mit tout en œuvre pour passer la commande de la décoration de l'autel de cette chapelle à Federico Barocci (1535-1612), peintre alors très populaire. Par l'intervention du duc d'Urbino notamment, il put mener à bien son projet. A partir de 1583, Barocci travailla à Urbino – qu'il ne quitta que rarement – à cette peinture qui fut transférée et installée à Rome l'été 1586.[1]

De même que plusieurs autres œuvres de Barocci, la *Visitation* fut rapidement gravée.[2] Dès 1588, Gijsbert van Veen, originaire de Leyde, réalisait une gravure d'après la toile. On connaît peu de choses du séjour de Van Veen en Italie. Trois planches gravées par lui, dont la *Visitation*, furent éditées à Rome en 1585 et 1588. Il a par ailleurs transposé dans le cuivre un portrait du sculpteur Jean Boulogne qui fut édité à Venise en 1589.[3]. Il n'est pas du tout certain que Van Veen ait travaillé à Rome d'après l'original de Barocci, mais bien, ainsi que c'était l'usage, d'après un dessin inverse réalisé spécialement à son attention. A partir de cette étude préparatoire, non conservée – il a pu graver la composition de Barocci en dehors de Rome pour ensuite envoyer la planche à l'éditeur. On ne sait rien de l'éditeur Johannes Statius, si ce n'est qu'il était originaire d'Amsterdam et qu'entre 1580 et 1590, il édita plusieurs gravures à Rome.

Gijsbert van Veen suivit de près la composition originelle. Mais, à la différence de Cornelis Cort et Aegidius Saedeler qui réalisèrent eux aussi des gravures d'après Barocci, il n'est pas parvenu à rendre les qualités picturales du maître d'Urbino avec une maîtrise égale à la leur.

MS

1 Pour cette commande ainsi que toutes les études préparatoires, voir: Olsen, 1962, pp. 179-186, Pillsbury, 1978, pp. 71-76, n°s 48-53 et Emiliani 1985, II, pp. 216-229. Ce tableau se trouve encore dans la Chiesa Nuova.

2 La gravure de Van Veen fut non seulement rééditée à plusieurs reprises, mais différentes copies apparurent également sur le marché au cours des années suivantes. En dehors des gravures signalées par Hollstein, Philips Galle et Philippe Thomassin éditèrent de leur côté des versions de la *Visitation* de Barocci.

3 Sur le séjour de Gijsbert van Veen en Vénétie, voir aussi B.W. Meijer, in [Cat. exp.] Amsterdam 1991, pp. 72-73, n° 30 et M. Sellink, [Cat. exp.] Rotterdam 1994, pp. 214-216, n° 72. Tenant compte des dédicaces de Lodewijk Toeput, les portraits non datés de Cort (Hollstein, XXXII, n° 15) et Tintoretto (Hollstein, XXXII, n° 21) ont également dû être édités en Vénétie. A l'exception de la planche d'après Barocci, il n'y a que celles de Peruzzi (1484, Hollstein, XXXII, n° 1) et Passari (1588, Hollstein, XXXII, n° 8) dont on est sûr qu'elles ont été imprimées à Rome. Mentionnons enfin un *Christ en Croix* (Hollstein, XXXII, n° 7) gravé par Matteo Florimi et une *Annonciation* (Hollstein, XXXII, n° 2) vraisemblablement éditée par Van Veen lui-même – tous deux d'après les tableaux de Barocci –, dont l'année et le lieu de parution ne nous sont pas connus.

Tobias Verhaecht

Anvers 1561-1631 Anvers

Tobias Verhaecht est né en 1561, dans une famille anversoise qui comptait plusieurs artistes et marchands d'art. Son père, Cornelis van Haecht, était peut-être peintre lui-même. On sait peu de chose du séjour de Tobias en Italie. Van Mander mentionne seulement que Verhaecht était un «aerdigh goet Landtschap-maker», un agréable et bon paysagiste. On peut l'identifier peut-être au 'Tobia' cité par Giulio Mancini, qui se serait fixé de longues années à Rome, et dont les paysages auraient surpassé ceux d'Herri met de Bles, de Domenico Campagnola et de Matthijs Bril. Selon De Bie, Verhaecht aurait séjourné à la cour ducale de Florence, et se serait fait un nom à Rome en y peignant des fresques représentant des paysages et des ruines. Les biographes plus tardifs, comme Sandrart et Houbraken, ont puisé leur information directement dans le texte de De Bie. On admet généralement que le séjour italien de Verhaecht se situe dans les années quatre-vingt. A partir de 1590, son nom apparaît régulièrement dans les Liggeren de la guilde de Saint-Luc à Anvers. Son atelier comptait beaucoup d'élèves; la tradition veut qu'il ait été le premier maître du jeune Rubens. On n'a retrouvé aucune trace du séjour de Verhaecht en Italie; aucune des fresques mentionnées par De Bie n'a encore été identifiée. Si l'art italien de son temps l'a marqué profondément, il n'y paraît guère dans son œuvre: ses paysages montagneux, peints ou dessinés, descendent en droite ligne de Pieter I Bruegel. Verhaecht est mort à Anvers en 1631.

MSH

Tobias Verhaecht
224 Le Clivus Scauri à Rome

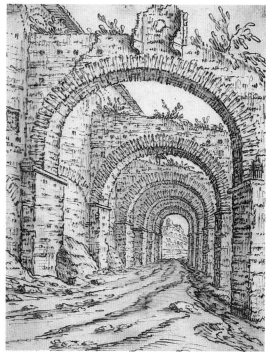

224

Plume et crayon brun, par dessus les restes d'un croquis à la craie noire ou à la mine de plomb; ligne d'encadrement à la plume et encre brune; 222 × 171 mm
Petits dégâts restaurés aux coins supérieurs
Inscriptions et marques de collections: verso, en bas à gauche *bril 2 [?]* – *8* (encre brune à la plume, XVIIᵉ ou XVIIIᵉ siècle); en bas au centre, *P.Bril* et *Coll. v Eyl Sluyter* (crayon, moderne); au-dessus, marque du Rijksprentenkabinet (L. 2228); à droite en dessous marque de W. Pitcairn Knowles (L. 2643)
Amsterdam, Rijksmuseum, Rijksprentenkabinet, inv. n° RP-T-1897 A 3373

PROVENANCE Vente H. van Eyl Sluyter, Amsterdam (Ph. v.d. Schley e.a.) 26 septembre 1814, 'Kunstboek A', n° 38 (attribué à Paul Bril); William Pitcairn Knowles, vente Amsterdam (Fr. Muller & Cie), 25-26 juin 1895, n° 134 (attribué à Paul Bril); Vereniging Rembrandt; cédé en 1897 par la Vereniging Rembrandt.

BIBLIOGRAPHIE Van Gelder 1967, pp. 39-40 et fig. 2; [Cat. exp.] Londres-Paris-Berne-Bruxelles 1972, sous n° 12; Schapelhouman 1987, pp. 142-143, n° 86 avec repr.

Cette vue du Clivus Scauri occupe une place particulière parmi les dessins de Tobias Verhaecht; dans l'état actuel de nos connaissances, il s'agit en effet du seul dessin topographiquement exact de Verhaecht dont on soit à peu

Tobias Verhaecht
225 Paysage avec ruines antiques

près sûr qu'il ait été exécuté en Italie. L'Ermitage de Saint-Pétersbourg possède une vue du château Saint-Ange et du Tibre, mais ce dessin présente toutes les caractéristiques du style tardif de Verhaecht et a dû être exécuté longtemps après son retour, à l'aide de croquis ramenés du Sud ou d'après d'autres maîtres.[1] La vue du Clivus Scauri est dessinée sur du papier de facture italienne. Il contient un fragment d'un filigrane dont on sait qu'il avait cours dans les années quinze cent quatre-vingt. Quoique le dessin ait été attribué autrefois à Paul Bril, son style nerveux, évoquant des griffures, est suffisamment caractéristique pour le rendre à Verhaecht sans autre confirmation.

Le Clivus Scauri (ou Clivo di Scauro) est un chemin escarpé, passant sous des arcs, le long de l'église SS. Giovanni et Paolo sur le Mont Célius.[2] Le mur de droite est le côté Sud de l'église. Au loin, on aperçoit sous l'ouverture du dernier arc une partie des ruines du Palatin. Comme toujours, il est difficile d'établir si le dessin a été vraiment fait d'après nature. On sait à quel point même les peintres qui ont séjourné à Rome se sont souvent contentés de copier les vues topographiques de leurs confrères.

On connaît également une vue du Clivus Scauri de Jan I Brueghel, datée de 1594.[3] On peut supposer que Brueghel a copié un dessin de Matthijs Bril, dont les vues de Rome ont été abondamment reproduites.[4] Si le dessin de Verhaecht est également puisé dans l'œuvre d'un autre artiste, il ne peut en aucun cas s'inspirer du même exemple que Jan Brueghel; Verhaecht a dessiné le Clivus Scauri d'un point de vue différent.

MSH

1 Inv. n° 7464; [Cat. exp.] Bruxelles-Rotterdam-Paris 1972-1973, n° 106, pl. 107.
2 Buchowiecki 1967-1974, II, p. 137.
3 Paris, Institut néerlandais, Fondation Custodia (Collection F. Lugt), inv. n° 7879; [Cat. exp.] Londres-Paris-Berne-Bruxelles 1972, n° 12, pl. 21.
4 [Cat. exp.] Londres-Paris-Berne-Bruxelles 1972, p. 18, sous n° 12.

225

Plume et encre brun sombre, crayon brun clair; 187 × 268 mm
Ligne d'encadrement à la plume et encre brun sombre; taches de graisse brunes; petite lacune dans la ligne d'encadrement en bas à gauche
Inscriptions et marques de collections: au verso, marque Rijksprentenkabinet (L. 2228)
Amsterdam, Rijksmuseum, Rijksprentenkabinet, inv. n° RP-T-1898 A 3526 (attribué à Cornelis Saftleven)

PROVENANCE Don de Mme A.H. Beels van Heemstede-van Loon, 1898.

BIBLIOGRAPHIE Schapelhouman 1987, pp. 144-145, n° 87, repr.

Le papier de ce dessin, comme celui de la vue du Clivus Scauri, est italien; il peut donc très bien dater du séjour de Verhaecht en Italie, dans les années 1580. La grande majorité des dessins connus de Verhaecht datent de la fin de sa carrière. Il existe quelques feuilles monogrammées et datées des années 1610-1620,[1] et la plupart des dessins non datés en sont si proches par le style et la thématique qu'on peut les considérer comme étant contemporains.

Presque tous ces dessins tardifs montrent des paysages de montagnes fantastiques, pleins de rocailles insolites, de sentiers impraticables et de petits ponts délabrés, souvent animés de petits personnages. Les traits de plume assez lourds, à l'encre brun sombre, sont souvent rehaussés au pinceau d'un lavis d'encre bleu pâle. Les dessins des débuts – beaucoup plus rares – se distinguent de ce groupe par une manière plus légère, moins rude. Ces œuvres de jeunesse sont caractérisées par de fins contours, parfois

interrompus, et par un enchevêtrement de petits crochets, de boucles et de petites hachures parallèles, comme des coups de griffe, qui construisent l'image.

On connaît deux autres versions du *Paysage avec ruines antiques*. Un exemplaire conservé à Vienne est d'une qualité égale à celle du dessin d'Amsterdam, et doit sans doute être considéré comme une répétition de la même main.[2] Une troisième version, moins bonne – sans doute une copie ancienne d'après l'un des deux autres dessins – est passée en vente publique à Amsterdam en 1971.[3]

MSH

1 Entre autres un *Paysage de montagne avec voyageurs*, New York, Metropolitan Museum of Art, inv. n° 58.72 (Rogers Fund), daté de 1616; un *Paysage avec Tobie et l'Ange*, Saint-Pétersbourg, l'Ermitage, inv. n° 15090; [Cat. exp.] Bruxelles-Rotterdam-Paris 1972-1973, n° 107, pl. 108, daté 1617; *Paysage de montagne avec voyageurs*, Hambourg, Kunsthalle, inv. n° 22636; photo Gernsheim, corpus n° 17727, daté 1620.
2 Graphische Sammlung Albertina, inv. n° 13392; Benesch 1928, n° 265, pl. T 69.
3 Vente F.J. Bianchi, J. Wiegersma e.a., Amsterdam (Paul Brandt), 22-26 février 1971, n° 1372, repr. (attribué à G. van Valckenborch).

Tobias Verhaecht
226 Paysage de rivière avec ruines et voyageurs sur un pont

Plume et encre brune par dessus les restes d'un croquis à la craie noire, sur papier brun clair; 220 × 341 mm
Düsseldorf, Kunstmuseum, inv. n° FP 4812

PROVENANCE Staatliche Kunstakademie, Düsseldorf.

BIBLIOGRAPHIE Budde 1930, p. 117, n° 804, fig. T. 156 (attribué manière de Josse De Momper); Düsseldorf 1968, p. 48, n° 118.

Le thème de ce dessin établit une transition entre ceux des débuts italiens de Verhaecht, comme la *Vue du Clivus Scauri* (cat. 224) et le *Paysage avec des ruines antiques* (cat. 225), et ses œuvres ultérieures, d'inspiration plus fantastique. La partie gauche du dessin, avec ses bâtiments en ruines nés sans aucun doute de l'imagination du peintre, mais clairement inspirés par son expérience italienne, ressemble beaucoup au *Paysage avec des ruines antiques* d'Amsterdam, de même que l'espèce de coulisse qui ferme l'image au premier plan à gauche. Le paysage de l'arrière-plan, où l'on distingue le Tibre et le château Saint-Ange, est aussi un rappel du séjour de Verhaecht à Rome. En revanche, la partie droite du dessin, avec l'étroite passerelle de bois, les roches escarpées et les bâtiments à l'équilibre incertain, annonce déjà l'esprit des œuvres futures de Verhaecht. Le style du paysage de Düsseldorf est très proche de celui des dessins plus anciens d'Amsterdam: mêmes contours minces et friables, mêmes petits traits griffonnés, crochus ou sinueux fourmillant sur toute la page. Les points de comparaison sont trop rares pour pouvoir donner une date précise au *Paysage de rivière avec ruines antiques*; la similitude du style permet cependant de supposer qu'il a été dessiné peu après les deux feuillets d'Amsterdam.

Les dessins de Verhaecht n'ont que peu ou pas servi de préparation à ses tableaux; la plupart semblent avoir été des œuvres indépendantes, destinées à la vente.

MSH

226

Jan Cornelisz Vermeyen

Beverwijk 1500-1559 Bruxelles

Jan Cornelisz Vermeyen

227 Trinité

Après avoir subi dans sa jeunesse les influences de Jan van Scorel et de Jean Gossart, Vermeyen entra vers 1527 au service de Marguerite d'Autriche à Malines, où il eut surtout une activité de portraitiste. Il devint ensuite peintre officiel de Marie de Hongrie. En 1534, il se rendit en Espagne dans la suite de Charles Quint; pendant l'été 1535, il participa à l'expédition de Tunis, qu'il était chargé d'illustrer. Des dessins qu'il fit de cette campagne, il tira quelques gravures, puis surtout douze grands cartons de tapisseries, qu'il termina en 1548. A l'exception de deux pièces qui sont perdues, ceux-ci sont conservés au Kunsthistorisches Museum de Vienne. Le tissage des pièces s'acheva en 1554. Le voyage de Vermeyen en Italie n'est pas mentionné explicitement par Van Mander, mais il ressort clairement de ses œuvres et doit être situé probablement avant un deuxième voyage qu'il fit en Espagne en 1539.

ND

BIBLIOGRAPHIE Horn 1989.

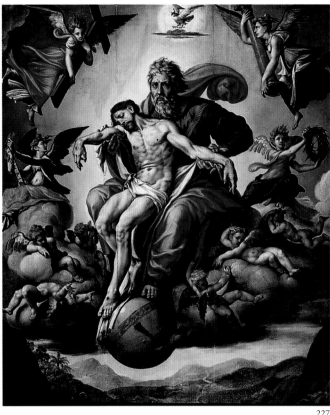

227

Huile sur bois, 98 × 84 cm
Madrid, Museo del Prado, inv. n° 3210

BIBLIOGRAPHIE Salas 1976, pp. 68-69; Salas 1978, pp. 40-42; Díaz Padrón 1984, pp. 108-112; Horn 1989, I, p. 24, pp. 29-30 et p. 276, n. 276.

Le tableau, dont la provenance est inconnue, a été acquis en 1970 sur le marché madrilène comme œuvre de Pieter Coecke. Reconnu comme Vermeyen déjà par Giovanni Previtali, il a été publié sous ce nom par Díaz Padrón.

D'aspect un peu déroutant, l'œuvre est celle qui révèle le plus directement la greffe de la culture italienne, spécialement romaine, sur l'œuvre de Vermeyen. Il pourrait avoir été peint en Italie ou peu de temps après, vers 1540.

Parti pour ce qui est de l'iconographie d'une gravure de Dürer, l'artiste a refait la composition d'après des modèles italiens. Le groupe est situé au-dessus d'un vaste paysage,

Tommaso Vincidor

Bologne vers 1495 (?)-1534/36 Breda

sur le modèle de la *Vision d'Ezéchiel* de Raphaël, aujourd'hui au Palais Pitti, à Florence. Pour la physionomie de Dieu le Père et le pan de draperie qui s'enroule derrière son épaule, Vermeyen semble s'être souvenu de Perin del Vaga, qu'il a pu étudier notamment à l'église de la Trinité-des-Monts à Rome. Il a ajouté ensuite les angelots en s'inspirant du Raphaël de la Loggia de Psyché à la Farnésine, tout en tenant compte aussi de Michel-Ange, pour accentuer leur musculature et pour forcer leurs mouvements. Il n'est pas impossible que l'angelot qui s'est assoupi en posant la tête sur un nuage moelleux, conformément à un modèle antique bien connu, reflète le *Cupido dormente* de Michel-Ange, aujourd'hui perdu, qui en était inspiré. Les anges qui tiennent les instruments de la Passion sortent en droite ligne du carton de l'*Adoration des mages* aujourd'hui à la National Gallery à Londres, que Baldassare Peruzzi a exécuté pour le comte Bentivoglio à Bologne.

Une deuxième version du tableau, conservée dans une collection privée espagnole, montre des sources plus unitaires, où le groupe est revu d'après la *Pietà* de Michel-Ange et les angelots dérivent des *ignudi* de la Sixtine.

ND

Attesté dans l'atelier de Raphaël dès janvier 1517, Tommaso Vincidor, surnommé Bologna d'après le lieu de sa naissance, prend part peu après à la décoration des Loges au Vatican avec tous les élèves du maître. En 1520 il se rend à Bruxelles avec des dessins préparatoires des *Jeux d'enfants* basés sur une idée décorative de Giovanni da Udine et remontant à des croquis de Raphaël. C'était pour diriger sur place l'exécution des cartons et peut-être la traduction en tapisserie. Les vingt pièces qui composaient la suite étaient destinées au soubassement de la Salle de Constantin et sont perdues, mais on peut s'en faire une idée grâce à des dessins et des gravures et grâce à une édition plus tardive (des huit pièces que possédait la princesse Mathilde, quatre sont au Musée des arts décoratifs de Budapest et deux dans la collection Yves Mikaéloff à Paris). Vincidor prépara aussi à Bruxelles le modèle d'une tapisserie de l'*Adoration des bergers* pour le lit de Léon x. Il participa ensuite à la préparation des cartons de la *Scuola nuova* puis exécuta des modèles pour d'autres suites (notamment histoire de Moïse, *Triomphe de Silène*, *Ages de la vie*). En 1530 ou 1531 il alla travailler à la cour de Henri de Nassau à Bréda, fournissant notamment un dessin pour la façade du château. Par sa présence à Bruxelles Vincidor a joué un rôle fondamental dans la transmission du raphaélisme aux Pays-Bas.

ND

BIBLIOGRAPHIE Dacos 1980, avec la bibliographie précédente.

Tommaso Vincidor
228 Tête et buste féminin de profil

Tommaso Vincidor
229 Tête féminine

228

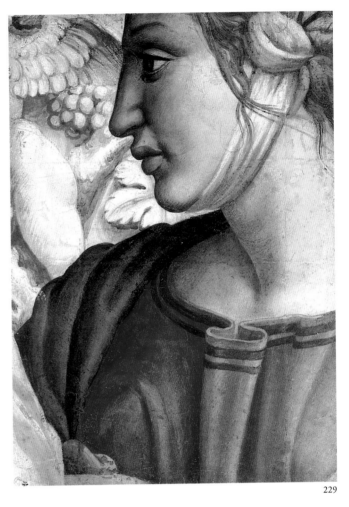

229

Gouache sur papier, 558 × 380 mm
Oxford, The Christ Church Picture Gallery, inv. n° 1970

Gouache sur papier, 543 × 329 mm
Oxford, The Ashmolean Museum of Art and Archeology, inv. n° 609

Anonyme
230 Tête masculine de profil

Tommaso Vincidor
231 Pieds

Gouache sur papier, 366 × 345 mm
Oxford, The Ashmolean Museum of Art and Archeology, inv. n° 612

BIBLIOGRAPHIE (pour les quatre fragments) Gunn 1832, passim; Vertue 1929-1930, pp. 36 et 128; pour les fragments de Christ Church: Borenius 1916, pp. 43-45, n° 79 et 80, et Byam Shaw 1976, p. 136, n°s 458, 459; pour les fragments de l'Ashmolean Museum: Parker 1956, pp. 328-329, n°s 609, 612, p. 328; Dacos 1980, pp. 79-84.

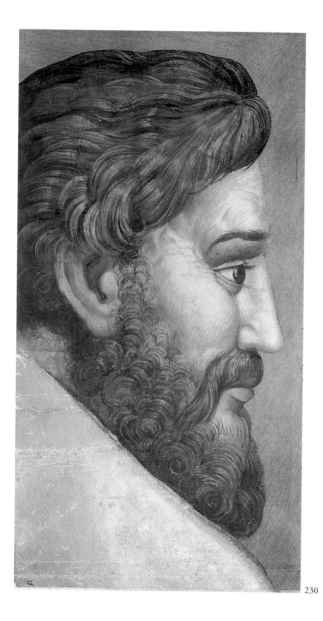

230

231

Gouache sur papier, 495 × 297 mm
Oxford, The Christ Church Picture Gallery, inv. n° 1969

Les quatre fragments proviennent du carton de l'une des pièces de la *Scuola nuova*, la *Présentation au temple* (repr. p. 20). Pour le travail des lissiers en basse lisse, le carton devait présenter la composition inversée. Ainsi la femme dont on voit la tête et le buste (cat. 229) se trouvait à l'extrême droite du carton, et apparaît donc à l'extrême gauche de la tapisserie; celle dont on voit l'épaule avec un nœud de son manteau (cat. 228), la précédait immédiatement, tandis que la tête masculine (cat. 230) appartient au personnage qui se tient à l'extrême gauche du carton, et apparaît donc à l'extrême droite de la tapisserie. Les deux pieds visibles sur le quatrième fragment (cat. 231) appartiennent aux deux dernières femmes à l'extrême gauche du carton, et donc à l'extrême droite de la tapisserie.

Après le tissage, les cartons des dix histoires de la *Scuola nuova*, soit douze pièces (étant donné que le *Massacre des innocents* a été divisé en trois tapisseries) restèrent, selon la coutume, à Bruxelles. Au XVIIᵉ siècle ils appartinrent à l'élève de Rembrandt Govaert Flinck. Mais ils devaient être déjà en très mauvais état, et le fils de l'artiste décida de s'en défaire. Il en fit alors découper les parties qu'il jugea les plus intéressantes, soit essentiellement des têtes, des mains et des pieds. C'est ainsi que passèrent en Angleterre 104 fragments. Si l'on excepte le carton conservé presque dans sa totalité, mais repeint, pour l'une des trois pièces du *Massacre des innocents* (voir cat. 163), on connaît aujourd'hui une bonne trentaine de fragments répartis entre plusieurs collections.[1] Ils proviennent tous de celle de Richardson, qui en possédait non moins de 50.

Révélant des mains différentes, ces fragments offrent une occasion exceptionnelle pour analyser le fonctionnement de l'atelier de Pieter van Aelst où les cartons furent réalisés. En effet, certains morceaux sont exécutés dans une peinture franche, procédant par larges touches, qui est manifestement italienne; d'autres révèlent une façon plus précise, probablement flamande; d'autres enfin trahissent une technique encore différente, flamande cette fois sans aucun doute, qui se caractérise par une vision réaliste, attentive aux détails – boucles de cheveux, cils, broderies – ou procédant par petites touches de couleurs minutieuses et cernant les contours d'un trait noir épais afin d'aider les lissiers dans leur travail.

S'il n'est pas possible d'identifier pour le moment ces deux derniers artistes, on peut donner un nom au premier. L'identification par Oskar Fischel du dessin de l'*Adoration des bergers* mentionné par Vincidor dans la lettre qu'il écrivit à Léon X de Bruxelles en 1521 et le rapprochement opéré par ce savant avec une partie des modèles des *Jeux d'enfants* qui apparaissent de sa main ont permis de se faire une idée précise de la manière graphique de cet élève de Raphaël. Plus que de Giovanni da Udine, dont la légèreté aérienne lui est étrangère, il apparaît proche de Giulio Romano, mais sans en avoir la fougue, dessinant des formes amples et procédant par traits soutenus, avec de forts rehauts de blanc.

Ces dessins ont permis à l'auteur de la présente notice d'identifier d'autres œuvres de la main de l'artiste et de lui rendre, entre autres, les fragments italiens des cartons de la *Scuola nuova*. On se rend compte ainsi que plusieurs artistes devaient travailler simultanément à une même pièce: dans le *Massacre des innocents*, on reconnaît des têtes nettement flamandes, qui voisinent dans le fond de la composition avec une autre, cette fois italienne, et donc de Vincidor.

Un même travail de collaboration peut être analysé dans la *Présentation au temple*. Quatre des fragments conservés révèlent la main de Vincidor, les deux plus beaux étant ceux, exposés ici (cat. 228, 229), des têtes des deux jeunes femmes qui ferment le cortège. Celles-ci se détachent sur le fond en grisaille des décorations d'une colonne torse dans une gamme de couleurs vives, encore très raphaélesques. La même technique rapide, à l'italienne, se retrouve aussi dans les pieds féminins (cat. 231) à cette extrémité de la composition et dans l'un de ceux de la Vierge, qui sont donc dus également à Vincidor. Par contre, la tête de l'homme (cat. 230) qui ferme le groupe du côté opposé se distingue des autres fragments. La manière dont le visage est ridé, dans des tonalités d'un rose blanchâtre, presque violet, semble le fait d'un Flamand, tout en étant nettement différent de celui qui a participé à l'exécution du *Massacre des Innocents* et de l'*Adoration des Mages*. Dans sa volonté de travailler par effets de couleur et non de la pointe du pinceau, en cernant les contours d'un gros trait noir, ce troisième dessinateur semble révéler son désir d'assimiler la technique de l'élève de Raphaël. Une tête de

Pieter Vlerick

Courtrai 1539-1581 Tournai

la *Résurrection*² et la main de l'un des apôtres de la *Pentecôte* révèlent le même cartonnier, tandis que l'une des têtes de la *Résurrection* est due également au premier Flamand, dont la facture est plus précise et plus proche de l'art des lissiers.

ND

1 Edimbourg, National Gallery of Scotland, Londres, British Museum; New York, Metropolitan Museum of Art; Ottawa, National Gallery of Canada; Oxford, Asmolean Museum; Oxford, Christ Church; Stockholm, Nationalmuseum. Pour les autres fragments, voir Dacos 1980, pp. 79-84.
2 Stockholm, Nationalmuseum, inv. n° NMH2/1992. Publié comme Giulio Romano par Magnusson 1992.

A propos de son deuxième maître, Vlerick, Van Mander raconte que dans sa jeunesse celui-ci, après avoir été en apprentissage chez Carel d'Ypres puis chez Jacques Floris à Anvers, s'en alla en Italie en traversant la France et commença par travailler quelque temps chez Le Tintoret à Venise. De là, il serait parti vers d'autres villes et vers Rome. Son compagnon de route était peut-être Hans in den Boogh d'Anvers. En Italie, il visita Naples et Pouzzoles et dessina beaucoup de vues de la ville de Rome avec des ruines et d'autres monuments. A Rome, où selon Van Mander il séjourna du temps du pape Paul IV (1559-1565), il copia aussi Michel-Ange et les Antiques. Il y peignit notamment une *Adoration des Mages avec ruines* comprenant beaucoup de détails secondaires et travailla aussi à des fresques. C'est ainsi qu'il fut l'assistant de Muziano pour lequel il exécuta les petites figures de certaines fresques de paysages dues à celui-ci dans la Villa d'Este à Tivoli. En 1568 il était de retour à Tournai. On ne connaît pas d'œuvre certaine de sa main.

BWM

BIBLIOGRAPHIE Van Mander 1604, fol. 250r-v.

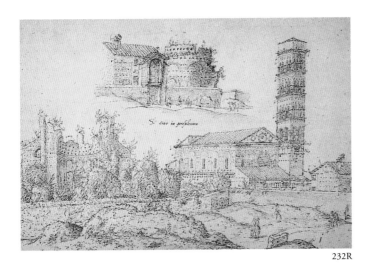

232R

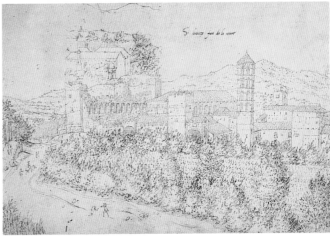

232V

Pieter Vlerick?
232 Sainte-Croix-de-Jérusalem (recto)
Saint-Laurent-hors-les-Murs (verso)

Plume et encre brune, 235 × 344 mm

Au recto, à la plume et encre brune, au-dessus: *St croce in gerusalemme*; sur le mur devant le narthex: *più alle bigi*; à côté du campanile: *verde* et autres indications de couleurs près des différents édifices etc.: *m2, p, b, A*.

Au verso, à la plume et la même encre brune: *S. Lorenzo fore de le mure*; sur la tour à gauche: *n 244* (?); indications de couleurs avec les lettres: *b, zb, A*, e.a.

Anvers, Stedelijk Prentenkabinet, inv. n° 576

PROVENANCE Galerie d'art J.H.J. Mellaert, Scheveningen (1939).

Les deux églises identiques sur cette feuille faisaient partie des sept basiliques paléochrétiennes qui étaient un but de voyage pour les pèlerins.

La basilique Sainte-Croix-de-Jérusalem, au recto, doit son nom à la relique de la croix que sainte Hélène aurait ramenée de Jérusalem. Nous voyons l'église sous sa forme romane du milieu du XIIe siècle. Lors de cette rénovation, on ajouta devant l'église un narthex, dont on ne voit sur le dessin que la partie supérieure derrière le mur. Le campanile date de la même époque. Les doubles fenêtres gothiques lancéolées et la rosace du transept datent peut-être de la restauration effectuée à l'époque du pape

Urbain V (1370). Après la redécouverte de la relique de la croix en 1492 dans l'église, celle-ci acquit une grande renommée.

Une partie du couvent est dessinée avec son portail d'entrée dans la partie supérieure de la feuille car la place manquait à droite. A la droite de l'édifice, c'est-à-dire du côté sud, nous voyons les restes de l'amphithéâtre Castrense. Du côté nord de l'église se trouvent les restes du temple romain de Vénus et Amour, à présent disparu. Lors de la rénovation de la ville voulue par le pape Sixte V (1558-1590) l'église fut reliée en droite ligne à Sainte-Marie-Majeure par la Strada Felice. Sur le dessin, il semble que ce ne soit pas encore le cas. Le narthex roman fut démoli en 1743 sous Benoît XIV et l'église reçut alors sa façade baroque tardive.[1]

L'ensemble d'édifices dessiné au verso, l'église Saint-Laurent-hors-les-Murs et ce qui l'entoure se trouve à l'emplacement où furent enterrés les restes du diacre Laurent, un des premiers martyrs de l'église de Rome. Sur l'ordre de Constantin le Grand, une basilique y fut érigée. Au XIIIe siècle, du temps du pape Honorius II, des parties anciennes furent intégrées dans une église beaucoup plus vaste. La basilique fut restaurée à plusieurs reprises et au milieu du XIXe siècle retrouva son caractère médiéval avant d'être à nouveau reconstruite après le grave bombardement de 1943. Un dessin, qui fait partie des carnets d'esquisses de Berlin avec des feuilles de Maarten van Heemskerck et

393

datable quelques dizaines d'années plus tôt, au XVIᵉ siècle, montre Saint-Laurent et ses annexes sans le mur d'enceinte du complexe du couvent.[2] La tour d'angle à gauche partiellement détruite est probablement une fortification médiévale et aussi un renforcement de la haute construction qui y est accolée, l'Agro Verano. Tandis que le dessin de Berlin donne une impression un peu meilleure des proportions des différents volumes derrière le mur déjà mentionné, sur notre feuille les édifices sont dessinés avec plus de précision. Si les différences ne sont pas imputables à un manque de précision du dessin de Berlin, il y a eu dans l'intervalle qui sépare l'exécution des deux dessins des travaux ayant eu pour conséquence des modifications architectoniques, notamment en ce qui concerne le campanile. Une conclusion semblable pourrait être tirée de l'aspect de l'église sur la gravure éditée par Lafréry en 1575 à l'occasion de l'année du Jubilé et qui représente les sept églises patriarcales de Rome.[3]

Les deux côtés de la feuille fournissent des informations complémentaires sur ces édifices que la représentation conservée à Berlin, celle de Lafréry et d'autres exemplaires anciens rendent d'une manière plus globale et moins détaillée, comme par exemple les gravures basées sur des dessins exécutés par Giovanni Maggi peu avant ou peu après 1620.[4]

Au Cabinet des dessins d'Anvers, la feuille était conservée comme une œuvre d'Hendrick III van Cleef. Il existe différents autres dessins de la même main, exécutés à Rome: *Le tepidarium des Thermes de Dioclétien* (Yale University Gallery), *Saint-Pierre-aux-Liens* (Seattle Museum), *Le palais Colonna avec les ruines du temple de Sérapis* (actuellement New York, Metropolitan Museum), les deux derniers ayant été à l'époque publiés par Egger. Ces trois feuilles ont été regroupées par Haverkamp Begemann et Logan sous l'appellation 'Anonyme flamand, milieu du XVIᵉ siècle'.[5] Aux feuilles publiées par Egger, Bevers en a à juste titre ajouté plusieurs qui représentent des vues de Rome: *La place du Capitole* à Brunswick[6], *Santa Maria della Febbre avec Saint-Pierre et l'obélisque* à Munich[7] et trois feuilles avec au *recto* et au *verso* des arcs de triomphe antiques et des vues du Colisée à la Bibliothèque Nationale à Paris, pour lequel les anciennes attributions à Hieronymus Cock et Hendrick van Cleef

ont été écartées à juste titre.[8] A cette main appartient également la feuille publiée par Winner sous le nom d'Hendrick van Cleef, qui représente le Colisée et qui, contrairement à la nôtre, est lavée de brun-rouge et de vert.[9]

La manière de rendre à l'aide de points, de traits et de hachures parallèles les détails architectoniques, le tracé capricieux de la végétation sur les murs et celui parfois inquiet des ondulations du terrain par des petits traits de plume nerveux dans un contour discontinu, de même que les personnages croqués comme des silhouettes sont des caractéristiques communes à ces feuilles. C'est avec un esprit analytique et en prêtant attention à la structure des murs et des toits et à la végétation s'épanouissant librement que l'artiste a étudié les ruines antiques et l'architecture médiévale et moderne. La facture de Hieronymus Cock, qui se trouva probablement à Rome entre 1546 et 1548, est visiblement plus lourde lorsqu'il dessine des monuments antiques. Ainsi que l'a fait justement observer Winner, le dessin du Colisée qu'il a commenté dépasse en qualité les feuilles de Van Cleef représentant des monuments antiques dans les années quatre-vingt; ces dernières présentent une exécution moins ample et une conception plus définitive. La feuille d'Anvers et celles qui font partie du même groupe partagent ces mêmes caractéristiques avec le dessin du Colisée. Winner pensait que les dessins tardifs de Van Cleef se référaient aux esquisses rapides à Rome. Le dessinateur des feuilles de notre groupe travaille de manière beaucoup plus précise dans le rendu des monuments. Des deux côtés de la feuille d'Anvers on trouve, de la main de l'artiste, des indications de couleurs, entre autres pour les marbres du campanile. Il y a quelque chose d'analogue dans la plupart des dessins du groupe où nous trouvons également dans la partie supérieure une inscription indiquant le nom du monument. Une autre caractéristique des deux côtés de la feuille d'Anvers que l'on rencontre également sur les autres feuilles est que l'artiste, manquant de place, a continué son dessin d'architectures vers le haut ou vers le bas. Ce sont des éléments qui indiquent que les dessins ont fait partie d'un ou, en fonction des dimensions des dessins, de deux carnets de croquis réalisés sur place à Rome.

En se basant sur l'histoire de la construction de Saint-Pierre, Bevers a daté le dessin de Munich vers 1558-1559. Lorsqu'en 1556 la construction de la coupole fut interrompue, on était à la hauteur des fenêtres. La construction reprit en 1561. Le dessin date des années 1556-1561 ou juste avant 1556, étant donné que le tambour ne semble pas encore avoir atteint la hauteur des fenêtres, du moins si l'on se base sur la partie visible de la coupole. Le dessin de Brunswick, qui fait partie de ce groupe avec la *Place du Capitole* peut être daté avant 1561 ou entre 1565 et 1568.[10]

Ces dates et quelques autres éléments pourraient indiquer que les dessins de ce groupe sont l'œuvre du jeune Pieter Vlerick, revenu d'Italie en 1568 ou peu avant. Van Mander mentionne beaucoup de dessins faits sur place par son maître: «des vues de la ville du Tibre, ainsi que le château Saint-Ange et beaucoup de ruines... presque à la manière de dessiner à la plume d'Hendrick van Cleef». Certaines feuilles de notre groupe ont été mises en rapport avec Van Cleef ou attribuées à celui-ci. On peut trouver un autre argument dans le dessin du *Jugement de Pâris* au verso de la feuille de Munich, pas tellement parce que celui-ci témoigne de l'influence exercée par la gravure exécutée sur ce thème par Raimondi d'après Raphaël, mais parce que l'on y retrouve aussi le style de Frans Floris.[11] Vlerick fut l'élève de Jacques Floris, frère du célèbre Frans; il eut l'occasion de connaître ce dernier et avait pour son œuvre une grande admiration.[12] Aussi longtemps qu'on ne connaîtra pas de dessins de Vlerick pouvant fournir un point de départ certain pour la détermination de sa manière, l'hypothèse de la paternité de Vlerick ne pourra être vérifiée tant pour la feuille d'Anvers que pour les autres dessins de ce groupe.

BWM

1 Pour les données sur l'église, voir Ortolani s.a.

2 Egger 1911-1931, II, pp. 23-24, fig. 54.

3 Pour la gravure voir Fagiolo & Madonna 1985, pp. 269-270, n° v.i.

4 A. Arnaldi, in Fagiolo & Madonna 1985, pp. 282-283, repr.; Baglione 1639 (éd. Barroero 1990), repr. aux pp. 209, 211.

5 Haverkamp Begemann & Logan 1970, I, p. 279, n° 514; Berns, in [Cat.exp.] Providence 1978, pp. 30-31, n°s 9, 10 avec bibliographie. Le dessin à Yale: plume et encre brune, 261 × 431 mm; la feuille à Seattle: inscription au-dessus *s. petro invinculo*; 220 × 336 mm. Le dessin du Metropolitan (dit 'frontispizio di nerone'): inscription dans le haut: *pallasso nerone*; plume et encre brune, lavis brun-rouge; selon Egger 1911-1931, II, fig. 87: 220 × 336 mm. Les deux dernières feuilles proviennent de la collection du Dr. Ludwig Pollak. Voir Egger 1911-1931, II, pp. 22-23, 36, fig. 48, 87.

6 218 × 310 mm. Egger 1911-1931, II, p. 10, fig. 3; Bevers 1989-1990, p. 107, sous n° 88.

7 Plume et encre brune, lavis rouge rosé; 335 × 236 mm. Bevers 1989-1990, pp. 106-108, n° 88.

8 Lugt & Vallery-Radot 1936, pp. 38-42, n°s 161-166, 169-170, fig. XLVI-XLVIII (l'*Arc de triomphe de Septime Sévère* [r et v], 235 × 342 mm, l'*Arc de triomphe de Constantin* [r] et *La collection de sculptures du palais Valle-Capranica* [v], 234 × 343 mm; le *Colisée* [r], le *Forum romain* [v], 217 × 292 mm). Comme l'a remarqué Lugt, la dernière feuille est peut-être d'une autre main.

9 280 × 420 mm. M. Winner, in [Cat. exp.] Berlin 1975, pp. 105-106, n° 129 (à l'époque dans la collection Calmann, Londres).

10 Avant 1561, on parle déjà d'une balustrade dans les documents, mais comme celle-ci commence à l'extérieur ou juste au bord même du papier, il n'est pas certain qu'elle existât au moment où le dessin fut exécuté. Les dieux du fleuve furent installés en 1552 sur la construction qui apparaît sur le dessin. Selon Bober & Rubinstein 1991, p. 102, entre 1565 et 1568 (mais sans mention de source pour la première date), l'attribut endommagé de la statue du Tigre, un tigre, fut transformé en Romulus et Rémus avec la louve que l'on distingue vaguement en bas à droite sur le dessin; c'est ainsi que le Tigre devint le Tibre, le nom que lui donne Vasari (Vasari 1568, (éd. Milanesi: 1878-1885), VIII, p. 222).

11 Bevers 1989-1990, n° 88 (verso), p. 158, fig. 34.

12 Van Mander 1604, fol. 250r, 252v.

Gilles van den Vliete (Egidio della Riviera)

Malines?-1602 Rome

De même que Nicolò Pippi, Gilles van den Vliete est l'un de ces sculpteurs flamands qui, dans la seconde moitié du XVIᵉ siècle à Rome, grâce surtout à des commandes ecclésiastiques, connurent un certain succès et méritèrent que Baglione leur consacrât une courte biographie dans *Le vite de pittori, scultori et architetti*. En 1568-1569, Van den Vliete sculpta, en compagnie d'un autre Flamand, Pietro della Motta, et d'après les projets de Pirro Ligorio, des figures antiques en travertin pour le jardin de la villa du cardinal Hippolyte II d'Este à Tivoli.[1] Avec Pippi et Della Motta, il réalisa, en 1577-1579, le monument funéraire du duc Karl-Friedrich von Kleve dans le chœur de Santa Maria dell' Anima. Lui et Pippi firent également partie du groupe de sculpteurs qui réalisa pour le pape Pie V des reliefs destinés aux tombeaux de Pie V et de Sixte V dans Sainte-Marie-Majeure (1587-1589). A la fin des années 1590, ils travaillèrent tous deux à la rénovation du transept de Saint-Jean-de-Latran. Les deux sculpteurs travaillèrent toutefois indépendamment l'un de l'autre. Parmi les commandes tardives de Van den Vliete, on compte le monument funéraire du cardinal Andreas von Österreich, décédé en 1600, dans Santa Maria dell' Anima. En dehors de la sculpture proprement dite, Van den Vliete s'occupa également de commandes à caractère architectural. En 1598, il fut responsable du projet et de la construction d'une nouvelle chapelle du Saint-Esprit dans Santa Maria in Vallicella, à la mémoire du camérier du pape d'origine flamande Didaco del Campo. Il reçut également la commande d'une nouvelle balustrade en marbre de différentes sortes pour le chœur de la nouvelle église Santa Maria dell' Anima (1601). Il vécut dans la Via del Corso, là où se trouve maintenant la Galleria Colonna.

BWM

1 Coffin 1960, pp. 18, 26-27, 31-32, n. 52.

BIBLIOGRAPHIE Baglione 1649, I, pp. 69-70; Hoogewerff 1942, pp. 174, 175, 191, 226, 296; C. Strinati, in Gallavotti Cavallero, d'Amico & Strinati 1992, pp. 404 e.s., 413, 414, 426, 427, 432; P. Petraroia, in [Cat. exp.] Rome 1993B, pp. 565-566.

Gilles van den Vliete
233 La Foi

233

Marbre, 61 × 87 × 37 cm
Rome, Santa Maria dell' Anima (toit en terrasse)

BIBLIOGRAPHIE Baglione 1649, I, p. 69; Lohninger 1909, p. 88; Knopp & Hansmann 1979, pp. 53-54

Cette statue faisait à l'origine partie du monument funéraire du cardinal Andreas von Österreich, margrave de Burgau, qui mourut dans la nuit du 11 au 12 novembre 1600.[1] La commande émanait de son frère Karl von Burgau. La tombe se trouvait d'abord à côté de celle du pape Adrien VI dans le chœur de Santa Maria dell' Anima. Au XVIIIᵉ siècle, pendant les travaux de restauration, le monument fut démonté et ses différentes pièces entreposées dans d'autres parties de l'église et dans ses annexes. La partie centrale, un rectangle flanqué de colonnes, est surmontée d'un fronton 'brisé' avec les armes du disparu. Le relief central représente la *Résurrection du Christ*. Dessous, le cardinal, les mains jointes, agenouillé sur le sarcophage. Le monument se trouve maintenant à côté de l'entrée principale de l'église. Le relief s'inspire en partie d'un dessin de Hans Speckaert de vingt ans antérieur, qui servit également au relief du monument du duc de Clèves.[2] Deux statues, la *Charité* et la *Prudence*, qui se trouvent actuellement dans les niches du monument funéraire de Clèves, se trouvaient à l'origine de part et d'autre de la partie centrale du monument du cardinal

Maarten de Vos

Anvers 1532-1603 Anvers

tyrolien. La figure allégorique de la *Foi* et son pendant la *Force*, identifiée par Baglione à la *Religion*, flanquaient au départ le relief représentant Dieu le Père dans la partie supérieure du monument.[3] Elles se trouvaient vraisemblablement sur les rampants du fronton 'brisé'.

Les figures allégoriques des Vertus, quelque peu raides mais non dépourvues de qualités, révèlent tant par la forme de la tête, la coiffure que par le drapé, une inspiration classique. Conformément aux tendances générales de l'époque, celle-ci met en relief l'expérience acquise par Van den Vliete dans les années 1560, grâce à la restauration de statues antiques. L'attribution du monument à Gilles van den Vliete repose sur Baglione, source fiable certes, mais pas entièrement lorsqu'il s'agit d'attribuer des œuvres à cet artiste. Le style des figures des reliefs du monument funéraire du pape Sixte v, telle la *Béatification de San Diego d'Alcalà*, œuvre dont Van den Vliete était, selon Baglione, l'auteur,[4] et celui d'œuvres documentées comme la tombe de Maximilien von Pernstein dans Sainte-Marie-Majeure et le *Moïse* dans Saint-Jean-de-Latran ne permet pas de se forger une idée précise et homogène de son style. Il nous est donc, pour l'instant, difficile de nous prononcer sur l'attribution de cette œuvre par Baglione.

BWM

1 Les relations amicales qu'entretenait son père l'archiduc Ferdinand von Tirol avec le pape permirent à Andreas d'être nommé cardinal à l'âge de dix-huit ans. Pour une courte esquisse biographique on consultera Knopp & Hansmann 1979, pp. 53-54.
2 Haarlem, Teylers Museum, inv. n° A48. Voir mon introduction au catalogue, fig. p. 46 et la note 78.
3 Elles se trouvent actuellement dans la cage de l'escalier du cloître.
4 Baglione, *loc. cit.* Pour la tombe du pape Sixte v, voir P. Petraroia, in [Cat. exp.] Rome 1993B, pp. 383-386.

L'on pense que Maarten de Vos fut successivement l'élève de son père Pieter et de Frans Floris. Deux lettres écrites à Bologne par Scipion Fabius en 1561 et en 1565 et adressées au cartographe anversois Abraham Ortelius tant pour demander des informations à propos de Maarten de Vos et du peintre un peu plus âgé Pieter Bruegel que pour leur transmettre ses salutations, ont fait penser que peut-être les deux artistes se seraient rendus ensemble en Italie. Bruegel prit en tout cas le chemin du sud au printemps 1552. Van Mander mentionne qu'après avoir visité Rome, la Vénétie et d'autres régions, De Vos devint membre de la guilde anversoise des peintres en 1558. Le biographe des peintres vénitiens Carlo Ridolfi cite De Vos comme élève et collaborateur de Jacopo Tintoret à Venise. Pour le Tintoret, le peintre flamand aurait entre autres réalisé des paysages dans ses peintures. Le vêtement flamand d'une femme représentée par De Vos en 1556[1] indique, ainsi que Zweite et Faggin l'ont supposé à juste titre, que De Vos était certainement retourné aux Pays-Bas dans le courant de cette année. Aucune œuvre datant du séjour en Italie n'est cependant connue.

Après avoir été protestant, De Vos se convertit à la religion catholique et fut à l'époque le peintre le plus important de la Contre-Réforme dans les Flandres. Il réalisa des œuvres pour la cathédrale et d'autres églises d'Anvers et d'ailleurs. De Vos eut également du succès en Espagne et dans d'autres pays. Son œuvre connut une large diffusion grâce aux centaines de représentations qu'il dessina et que gravèrent ensuite Johannes et Raphael I Sadeler entre autres.

Ainsi que l'on peut en conclure d'après ses œuvres post-italiennes, De Vos subit, outre l'influence de maîtres vénitiens comme Tintoret et Titien, la forte attraction qu'exerçaient Raphaël et d'autres artistes actifs dans l'Italie centrale, parmi lesquels Francesco Salviati.

BWM

1 Zweite 1980, fig. 137.

BIBLIOGRAPHIE Van Mander 1604, fol. 264v-265r; Ridolfi 1648, II, pp. 83-84; Zweite 1980; G.T. Faggin, in Cottino, Faggin & Zweite 1993, pp. 13-17.

Maarten de Vos
234 La rencontre de Rébecca et Eliézer près du
puits

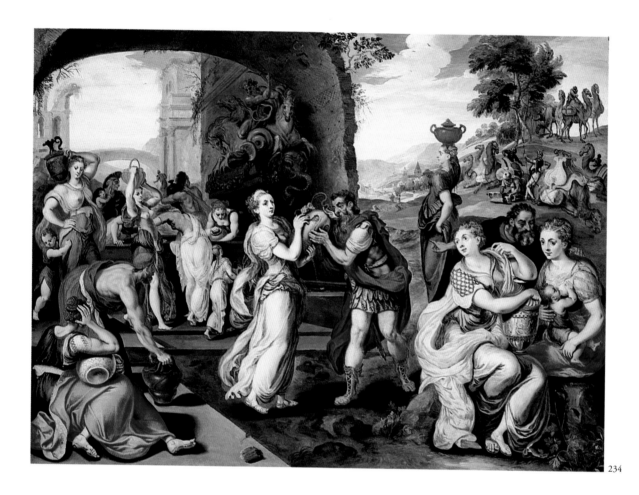

234

Huile sur bois, 100 × 135 cm
Vicence, collection Giulio Alfonsi

PROVENANCE Baron Evence Coppée, Bruxelles

BIBLIOGRAPHIE Sulzberger 1938, pp. 9-7; Zweite 1980 p. 327,
n° ZS 5, repr.; G.T. Faggin, in Cottino, Faggin & Zweite 1993, pp. 10-
17; A. Zweite, in Cottino, Faggin & Zweite 1993, pp. 18-20.

Sulzberger et Faggin ont attribué cette peinture à Maarten
de Vos. Zweite, qui ne l'a pas vue, pensait que c'était peut-
être une œuvre précoce, mais qu'en dépit de toutes les
correspondances avec des œuvres signées, des arguments
plus précis seraient nécessaires pour arriver à une
conclusion définitive. D'après Zweite, la peinture
appartient au petit noyau d'œuvres que Van de Velde a
groupées sous l'appellation provisoire de Pseudo-De Vos,
mais elle est de meilleure qualité. Un certain nombre de

peintures de ce groupe font partie, selon moi, des œuvres
les plus précoces de De Vos lui-même, ce que Zweite
considère comme une éventualité possible et qui avait déjà
été reconnu auparavant par Müller Hofstede et d'autres.[1]
Ceci vaut notamment pour *La Parabole de la vigne* à
Stockholm, une autre peinture qui a pour thème *Jacob et
Rachel à la source* et le *Passage de la mer Rouge*, ces deux
dernières œuvres vendues à Londres il y a environ une
vingtaine d'années[2]; et cela vaut aussi pour le tableau de
Vicence. Du point de vue de la qualité, l'œuvre est plus
attrayante que la série des sept tableaux de l'histoire de
Rébecca par De Vos, à Rouen. Un des tableaux de cette
série traite le même sujet que celui qui est évoqué ici. Il
porte une signature et la date 1562, la plus ancienne que
l'on connaisse sur une œuvre historique de De Vos.[3] Avec
la version de Rouen, qui est d'un format plus large et pour

cette raison présente une composition un peu plus étirée, moins compacte et moins équilibrée, la peinture de Vicence, avec ses coloris agréables, présente une manière analogue de rendre les formes, le modelé et les ombres ainsi que nombre d'autres motifs dans la composition, sans que l'on puisse la qualifier d'identique.[4] Il n'empêche qu'il faut noter dans les détails et dans la forme des draperies et des visages de légères différences entre les deux tableaux. Certains visages, surtout dans le groupe de droite de notre tableau, semblent plutôt hérités de Frans Floris, ce qui donne l'indication d'une influence un peu plus prononcée de l'un des maîtres de De Vos et peut renvoyer à une date plus ancienne. L'œuvre a probablement vu le jour dans la deuxième moitié des années cinquante.[5]

En dehors des éléments architectoniques et d'autres éléments classiques déjà mentionnés, et du couvercle de sarcophage du puits où un groupe sculpté révèle des connotations de l'Italie centrale, il n'est pas simple de déterminer d'autres influences romaines. Certaines têtes comme par exemple celle d'Eliézer montrent, exactement comme chez Floris, quelque parenté avec Francesco Salviati. Le rythme de composition des personnages, certains attitudes et types trouvent sans doute un parallèle à Rome dans une œuvre précoce de Girolamo Muziano telle que la *Résurrection de Lazare* au Vatican, exécutée vers 1555.[6] La division du tableau avec la moitié supérieure de la composition partagée en deux, une des parties offrant une échappée sur un paysage lointain, se retrouve en vérité plus souvent dans l'art vénitien. Comme l'a remarqué Faggin, Paul Véronèse a peut-être marqué de son empreinte les coloris et peut-être aussi le rythme et l'allongement des personnages; pour les attitudes de certains d'entre eux, comme la figure de gauche penchée en avant et d'autres typologies, Jacopo Tintoret a pu servir de modèle.[7]

BWM

1 Van de Velde 1975, I, p. 56, n. 2; Zweite 1980, pp. 64-65. Le doute partiel de Zweite à propos de la paternité du tableau actuellement à Vicence a peut-être été accentué par le fait qu'il n'a pas rayé définitivement de l'œuvre de De Vos le retable de la *Madonna Immacolata* (Rome, San Francesco a Ripa; cat. 177) qui n'a rien à voir avec lui, ce qui induit en erreur pour la compréhension du style de De Vos en ce qui concerne les œuvres narratives antérieures à 1562.

2 Zweite 1980, pp. 326-327, nᵒˢ z2, z5, z6.

3 Provient de l'église Saint-Patrice à Rouen, Zweite 1980, pp. 262-264, nᵒˢ 2-9, repr. La *rencontre de Rébecca et Eliézer au puits*, Zweite 1980, nᵒ 3, fig. 5. Source de ce thème: Genèse, 24:14. Abraham donna l'ordre à son serviteur Eliézer de chercher une épouse pour Isaac. Après un long voyage, la caravane d'Eliézer arriva près d'une source où Rébecca offrit à boire aux voyageurs, une bonne raison pour en faire l'épouse d'Isaac.

4 Ceci vaut notamment pour la division du premier plan en un perron et une portion de terrain, le groupe principal où le personnage au milieu de la représentation dépasse la ruine de la tête, les proportions des personnages, leur habillement en partie classique, les ruines et la sculpture, également classiques, les chameaux que l'on selle sur une colline à côté d'un bosquet, les plantes et les personnages isolés comme une femme à la cruche assise dans un coin au premier plan, une femme avec un enfant portant une cruche sur l'épaule, une femme ayant une cruche sur la tête, etc.

5 Le support en chêne indique également que le tableau n'a pas été exécuté en Italie, mais bien après que De Vos y ait séjourné.

6 Ceci n'a vraisemblablement que des relations très accessoires avec son éducation artistique à Venise et Padoue, chez Titien et Lambert Sustris, et le fait que De Vos résida également à Venise. Pour le tableau de Muziano, Bacchi, Benati, Trezzani, Coliva & Lo Bianco 1988, II, p. 451, fig. 677. Lambert Sustris (voir cat. 211, 212) fut mentionné par Faggin, *loc.cit.* comme une source d'inspiration possible pour De Vos.

7 Pour un personnage penché vers l'avant quelque peu comparable, voir le *Miracle de saint Augustin* du Tintoret (Vicence, Museo Civico), exécuté vers 1550 (Pallucchini & Rossi 1982, nᵒ 136, fig. 181).

Sebastiaen Vrancx

Anvers 1573-1647 Anvers

Elève d'Adam Van Noort, l'artiste a séjourné en Italie entre 1597 et 1602. Il s'est d'abord rendu à Venise et à Trévise, où il a peut-être rencontré Pozzoserrato. La date de 1597 se trouve au bas d'une gravure représentant une *Conversion de saint Paul* tirée d'un dessin de Vrancx et réalisée par Turpin à Rome. Deux tableaux signés sont conservés dans la Pinacothèque Nationale de Parme (*Prédication de saint Jean Baptiste*, daté de 1600 et *Bataille de Centaures et Lapithes*);[1] trois autres sont conservés à Montecitorio à Rome, deux d'entre eux étant signés et datés de 1600. Vrancx a passé quelques années à Rome où il a réalisé de nombreux dessins conservés à Chatsworth.[2] Parmi les dessins de ruines, certains représentent des monuments et des vues des Champs Phlégréens, ce qui laisse supposer que le peintre a fait un voyage en Campanie. Il a reproduit fidèlement de nombreux monuments, probablement pour enrichir son répertoire figuratif de thèmes archéologiques. Une *Vue du quai du Palais*, connue en deux versions (Londres, collection privée; Naples, collection privée) témoigne du séjour de Vrancx à Naples.[3]

Peu de temps après son retour à Anvers, où il a joué un rôle de premier ordre, l'artiste a cependant abandonné le thème des ruines pour un genre plus actuel et peut-être plus conforme au goût de ses commanditaires. Contrairement à Van Nieulandt, Vrancx, bien que bon connaisseur et très attentif à l'architecture italienne, est une personnalité très créative et prête à se renouveler. En 1607, il est mentionné comme maître dans la gilde de Saint-Luc d'Anvers, dont il devient le doyen en 1612.[4]

Auteur de comédies et de vers, il fut avec d'autres artistes comme Frans II Francken, Hendrick van Balen et Jan Brueghel, membre de la Confrérie des romanistes et de la Chambre des rhétoriciens 'De Violiere'.

Après s'être libéré des schémas hérités d'Adam Van Noort, il fit des personnages le thème central de sa recherche en laissant une place de plus en plus marginale aux détails architectoniques qui restent cependant toujours très soignés. Il alla jusqu'à les éliminer tout à fait dans ses tableaux représentant des assauts de bandits et des batailles, où dominent des paysages et des broussailles. Il a collaboré longuement avec Jan Brueghel et Joos de Momper, exécutant dans les tableaux de ces derniers des cavaliers, des spadassins ou des bandits. Vrancx a développé de manière autonome un intérêt pour la réalité qui l'entourait, annonçant dans leur représentation les scènes de genre.

MRN

1 Fornari Schianchi 1993, p. 139.
2 Les feuilles, à propos desquelles l'auteur de la présente notice prépare une étude, sont conservés dans la collection du Duc de Devonshire à Chatsworth Castle, avec les numéros d'inventaire 1259 à 1296.
3 Aliso, in [Cat. exp.] Naples 1984, I, p. 506.
4 Rombouts & Van Lerius 1864-1876, I, p. 443, 483.
5 Keermaekers 1982, pp. 165-186.
6 Van der Auwera 1898, pp. 135-151.

BIBLIOGRAPHIE Winkler 1964, pp. 322-334; Bodart 1970, I, pp. 238-241; Salerno 1976-1980, I, pp. 40-41, fig. 6.1 et 6.2.

Sebastiaen Vrancx
235 Paysage avec la Villa Médicis

235

Huile sur bois, 60 × 104 cm
Daté *1615*
Naples, Galleria Nazionale de Capodimonte, inv. n° I.C. 3069

BIBLIOGRAPHIE Frimmel 1907, pp. 193-195; De Rinaldis 1911, p. 516, n° 28; De Rinaldis 1928, p. 359, n° 179; Takacs 1961, p. 52, fig. 40; Winkler 1964, p. 332, fig. 8; Molajoli 1964, p. 48; Bodart 1970, I, p. 240; Salerno 1977, p. 40; Catologue Naples 1982, p. 142.

Considéré à l'origine comme une œuvre de Waubausson, nom qui apparaît dans une inscription au verso, le tableau a été attribué à Vrancx par Theodor Frimmel. Il doit avoir été envoyé en Italie parce qu'en 1615 – date qui apparaît sur le tympan du *tempietto* à gauche – Vrancx était déjà rentré au pays depuis plusieurs années. Dans l'état actuel des recherches, il n'est pas possible d'en déterminer l'emplacement d'origine ni d'avancer l'hypothèse d'une provenance des collections Farnèse, noyau principal du Musée de Capodimonte. Jusqu'à présent, en effet, il n'a pas été identifié dans les inventaires de la collection antérieurs au transfert des emplacements d'origine à Naples. Si, de manière générale, la vue semble inspirée de

la Villa Médicis à Rome (le peintre pouvait s'en souvenir par les dessins qu'il possédait), non moins évidente est la volonté de transformer la scène en une scénographie théâtrale par la richesse et la variété des attitudes ainsi que des costumes des personnages.

Les deux édifices imaginaires ornés de faunes et de caryatides rappellent les compositions de Pozzoserrato, telles que *Le Banquet d'Epulon* (Trévise, Cassa di Risparmio) et le *Banquet en plein air* (collection privée en Allemagne). L'introduction d'éléments tels que portiques, arcs et fontaines, élaborés et distincts, s'inscrit dans un intérêt plus général pour les architectures qui découle des œuvres de Hans et Paul Vredeman de Vries. La fontaine au centre du premier plan reproduit un petit bronze de Giambologna représentant *Nessus et Déjanire* qui apparaît aussi à l'arrière-plan de la *Bataille de Centaures et Lapithes* de la Galerie Nationale de Parme.[2] Le même procédé de reconstitution du cadre architectural est également présent dans d'autres tableaux de Vrancx, tels que le *Goûter en plein air* du Musée de Budapest.[3] Ce dernier tableau est antérieur à celui de Naples et semble influencé par Rubens

dans les petits personnages, parmi lesquels on peut observer des portraits. Le peintre s'est représenté aussi lui-même, à demi caché à droite par la balustrade. L'idée d'animer une scénographie élégante de personnages appartenant probablement à son groupe social ou à sa famille, se rattache au monde théâtral. L'activité de Vrancx comme costumier et comme auteur de comédies, ainsi que le rôle d'intellectuel cultivé qu'il a joué dans sa ville peuvent effectivement justifier la volonté de créer une œuvre destinée à être comprise uniquement des ressortissants du même milieu culturel. A Anvers était assez répandu le procédé qui consiste à insérer dans les tableaux des portraits – souvent de membres de sa famille, d'amis ou de notables de sa ville. Jan Brueghel y a recours; Vrancx le répand. Ce même procédé est utilisé quelquefois en Italie par les artistes qui sont proches des Flamands, comme Filippo Napoletano.

MRN

1 Le tableau pourrait provenir de la collection Farnèse. Il est possible que le peintre se soit rendu à Parme durant son séjour en Italie et que, par la suite, les Farnèse lui aient demandé de leur envoyer une œuvre. Deux autres tableaux de Vrancx provenant de la collection Sanvitale sont conservés à la Galerie Nationale de Parme. D'après les catalogues du Musée de Naples, le tableau présenté ici semble provenir de la Galerie Francavilla, où les Bourbons avaient réuni les œuvres les plus importantes des collections qu'ils avaient réussi à préserver de l'occupation française de Murat. Cette provenance indique que malgré son attribution à Waubusson le tableau était considéré comme très important et qu'il se trouvait au Musée de Naples depuis 1802. Comme d'autres acquisitions des Bourbons exposées au Palais de Francavilla, le Chevalier Domenico Venuti pourrait l'avoir acheté à Rome.
2 Giambologna constituait un point de référence pour les artistes flamands qui venaient en Italie. Il se peut que Vrancx ait rendu visite au sculpteur en passant par Florence alors qu'il se rendait à Rome et qu'il ait vu le petit bronze. Celui-ci date des environs de 1575-1580 et est connu par plusieurs versions, la plus importante se trouvant à la H.E. Huntington Art Gallery (California San Marino), Avery 1987, p. 144, fig. 146.
3 Takacs 1961, pp. 51-52.

Jacob Adriaensz Matham d'après Sebastiaen Vrancx
236 Mercure voyant Hersé pour la première fois

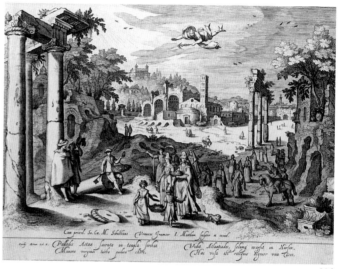

236

Gravure 238 × 320 mm
En bas, l'inscription: *Sebastian Vrancx inventor Matham scultor et excud.*; plus bas: *Ovidij Metam 706 Lib* II, et les vers: *Palladis Actaa Sacrata in templa ferebat Munera virginei turba pudica chori. Vidit Atlantiades, Solanij exarsit in Hersen. Hac visa est reliquis dignior una deo*
Amsterdam, Rijksmuseum, Rijksprentenkabinet

BIBLIOGRAPHIE Wurzbach 1906-1911, II, p. 123; Hollstein, XI, p. 227; Illustrated Bartsch, IV, n° 227.

Bartsch mentionne l'œuvre sous le titre des *Atlantides portant au temple l'offrande secrète de Minerve*. Ovide[1] raconte l'histoire suivante: Minerve avait caché Erychthonius, le fils à peine né qu'Héphaistos avait engendré seul, dans une corbeille où se trouvait également un serpent faisant fonction de gardien. La déesse avait ensuite confié la corbeille à Aglauros, Hersé et Pandrose, les filles de l'ancien roi athénien Cécrops. Les jeunes filles, censées ne pas ouvrir la corbeille, furent punies pour avoir désobéi.

Le passage illustré des *Métamorphoses* n'est toutefois pas exactement celui sous-entendu par le titre mais bien le récit des vers 710 et suivants du livre II. Le moment représenté fait partie d'un autre épisode de l'histoire des filles de Cécrops: tandis que les jeunes filles en procession portent des offrandes au temple de Minerve, Mercure qui vole au-dessus d'Athènes voit Hersé et succombe au coup

de foudre. Leur amour déchaînera la jalousie d'Aglauros, par la volonté de Minerve qui était encore courroucée par la désobéissance des jeunes filles. Mercure finira par transformer Aglauros en pierre.

Les vers qui accompagnent l'image ne sont pas ceux d'Ovide mais ceux du Flamand Francus Estius,[2] qui avait fourni un commentaire latin pour soixante-neuf des quatre-vingt-deux gravures des *Métamorphoses* de Goltzius.[3] Vu les rapports de parenté entre Goltzius et Matham, il semble assez logique que ce dernier, toujours dans le même but de commenter cet épisode d'Ovide, ait eu recours à la version du même poète. Il se peut qu'en représentant le personnage de Mercure volant, Vrancx ait fait référence à ce précédent: en effet, dans la gravure de Goltzius le dieu est représenté volant, dans un raccourci perspectif peu commun, repris en contrepoint dans la planche exposée.[4]

Vu l'intérêt répandu pour les thèmes d'Ovide, on pourrait émettre l'hypothèse selon laquelle Matham et Vrancx, eux aussi, auraient eu l'intention vers 1604-1605 d'entreprendre l'édition d'une série comparable à celle de Goltzius. La planche exposée ici pourrait en constituer une première épreuve. Mais la publication d'une œuvre analogue sur base des dessins de Tempesta chez De Jode[5] les a probablement dissuadés de poursuivre leur entreprise, qui n'aurait pas remporté un grand succès sur le marché artistique.

Il est évident que l'intérêt principal de Vrancx se porte sur la représentation de ruines, et ce afin de fournir un arrière-plan adéquat à l'épisode mythologique. Dans un dessin du peintre (plume) conservé à Chatsworth, apparaît une première idée pour la gravure: l'image en contrepoint montre un groupe de personnages féminins fort semblable au cortège central des filles de Cécrops dans la gravure. L'arrière-plan présente des ruines plutôt indistinctes et, à gauche, une colonnade qui paraît plus étendue et moins définie que celle réalisée dans la planche finale.[6] La feuille se trouve dans un abondant groupe de dessins représentant des sites archéologiques et des vues réalisées par le peintre à Rome.

L'épisode des *Métamorphoses* se situe dans une Athènes que l'artiste reconstruit en utilisant ses souvenirs romains. A l'arrière-plan, on peut reconnaître certains monuments comme une des colonnes en spirale, peut-être celle de

Trajan,[7] et les trois arcs décroissants de la basilique de Maxence.[8] Dans son ensemble, le schéma de l'œuvre rappelle un dessin du même groupe représentant la Piazza del Popolo[9] et où apparaît la villa Médicis, facilement reconnaissable en haut à gauche. Egalement présente dans la gravure, cette place est dans un grand nombre de cas le sujet préféré de Vrancx. Les personnages, disposés dans des attitudes variées, paraissent encore stylisés et un peu raides. Dans les compositions que Matham gravera par la suite d'après des dessins de Vrancx, les personnages seront animés par un esprit plus naturaliste et complétés par une observation plus attentive des détails.[10]

MRN

1 La version d'Ovide de laquelle sont tirés les numéros des vers est celle établie par Lafaye 1960-1962. La référence qui figure dans ce titre est celle faite aux vers 550 et suivants du deuxième livre des *Métamorphoses*.
2 Van der Aa 1852-1878, V, pp. 235-236.
3 Illustrated Bartsch, III, 2, pp. 354-360 et nᵒˢ 31-82. La série, exécutée d'après dessins et projets de Goltzius lui-même, fut presque entièrement réalisée – à l'exception des douze dernières planches – avant le voyage de l'artiste en Italie (1589-1590).
4 L'idée du personnage qui plane horizontalement remonte à Raphaël, en particulier à l'ange qui arrête Abraham dans la voûte de la Chambre d'Héliodore au Vatican. Cette idée du maître fut répandue par l'intermédiaire des gravures.
5 Illustrated Bartsch, XXXVI, p. 18, nᵒ 655. L'épisode d'Hersé est présent également dans cette série, mais le schéma en est tout à fait différent.
6. L'œuvre est le nᵒ 1276 du groupe de dessins conservés à Chatsworth Castle et mentionnés dans la note 2 de la biographie. Le lien entre le dessin et la gravure permet d'attribuer avec certitude le groupe d'esquisses au peintre flamand et invite à de nouvelles et stimulantes recherches sur sa personnalité.
7 Chatsworth, collection of the Duke of Devonshire, nᵒ 1296.
8 La basilique de Maxence fut l'objet de deux dessins, un pour chacun des côtés principaux: le nᵒ 1279, avec les trois larges arcs repris dans cette représentation et le nᵒ 1263 qui montre les deux niveaux d'arcs superposés.
9 Chatsworth, collection of the Duke of Devonshire, nᵒ 1296.
10 Les autres gravures que l'artiste de Haarlem a exécutées d'après un dessin de Vrancx sont *Le Christ à Emmaüs*, dont la description analytique semble anticiper de manière pointue de nombreux thèmes des *bambocciate* plus tardives et *Le riche Epulon au banquet tandis que Lazare se fait mordre par les chiens*. Ces deux gravures datent de 1606 (*Illustrated Bartsch*, IV, nᵒˢ 224-225). Il existe de la première composition également une version à l'huile (aujourd'hui disparue),

Hendrick Cornelisz Vroom

Haarlem 1566-1640 Haarlem

qui se trouvait déjà à Brunswick dans la collection Vieweg (Winckler, 1964, fig. 11). La seconde planche présente quant à elle des points communs avec des œuvres telles que *Le banquet dans un parc* du musée de Budapest et le tableau du musée de Naples exposé ici (cat. 235). Une troisième grande planche, composée de trois feuilles assemblées, montre *La rencontre d'Antoine et Cléopâtre* (*Illustrated Bartsch*, IV, n° 226).

Notes supplémentaires

1 Concernant les motivations de Jacob Matham d'emprunter le texte des illustrations de Goltzius, un souci de commodité réside effectivement à l'origine. Malgré la similarité du personnage de Mercure, on ne peut conclure à une volonté affirmée de Vrancx de citer le Mercure de Goltzius. Madame Nappi a raison d'évoquer Raphaël, mais plutôt que de songer à l'ange qui arrête Abraham de la voûte de la *Chambre d'Héliodore* au Vatican (cf. Nappi, note 4), on pourrait plus directement penser au Mercure de l'un des pendentifs de la *Loggia de Psyché* de la Villa Farnesina. Vrancx, Matham et Goltzius et avant, Bernard Salomon, devaient en avoir eu connaissance. Et les vignettes de Bernard Salomon devaient être la référence de ces artistes; si Goltzius ne possédait pas lui-même un exemplaire de l'édition néerlandaise des *Métamorphoses* publiée en 1557 par Jean de Tournes à Lyon (cf. la note 6 de ma notice), Karel van Mander devait en avoir un dans sa bibliothèque.
2 Au sujet de l'hypothétique intention de Matham de vouloir éditer une nouvelle série sur le thème des *Métamorphoses*, c'est une supposition à laquelle je ne peux souscrire pour différentes raisons. S'il est vrai que De Jode publie sa série en 1606, à en croire les dimensions indiquées dans l'Illustrated Bartsch (XXXVI, p. 18), il s'agit de vignettes (97 × 115 mm), soit un tiers plus petites que la gravure de Matham. Il est également vrai que Matham a lui-même gravé quatre compositions de dimensions équivalentes (ca. 270 × 432 mm) pour illustrer le cycle des mois d'après Wildens (Bartsch, n°s 228-231). En outre, on peut relever les vignettes que Matham publie en vue d'illustrer des cycles complets; on pensera, entre autre, à l'*Histoire de Bacchus* d'après Vinckboons (Bartsch, n°s 211-222). Cependant, lorsque l'on considère les quatre gravures de Matham d'après Vrancx (Bartsch, n°s 224-227), elles sont relativement hétéroclites du point de vue des sujets. Sans vouloir me tromper sur le tempérament de Matham et de Sebastiaen Vrancx, j'ai l'intime conviction que les deux hommes cédaient simplement à un plaisir partagé par le public: l'évocation de l'Italie au gré de prétextes iconographiques s'y prêtant.

LW

Hendrick Vroom est, après Pieter Bruegel l'Ancien, le protagoniste d'un genre introduit en Italie par les Flamands: les marines. Son profil se précise grâce à la monographie que M. Russel lui a consacrée en 1983 et qui se base surtout sur Karel Van Mander (*Schilder-boeck*) et Theodorus Schrevelius (1648).

Né en 1566 dans une famille de sculpteurs d'Haarlem, le jeune Vroom est passé par les Pays-Bas, par l'Espagne (Séville) et par l'Italie (Livourne, Florence). Aux environs de 1584, il aboutit à Rome où, pendant deux ans, il reste au service du cardinal Ferdinando de' Medici. Le peintre réalise pour celui-ci des tableaux, vraisemblablement à thème naval (contacts avec P. Bril), à partir de gravures. Ensuite, il se trouve pendant un an à Venise, où il peint des céramiques. Il séjourne également à Gênes, à Turin (chez le peintre Jan Craeck), à Lyon et à Paris. Un an après son mariage en Hollande (1590), il repart pour Dantzig où il peint pour les jésuites. Lors de son second voyage en Espagne, il fait naufrage sur les côtes portugaises. A son retour en Hollande, les marines dramatiques, peuplées de batailles, de naufrages ou de monstres marins deviennent sa spécialité. Il compose dix cartons pour les tapisseries de Fr. Spierinx commandées par Lord Howard et ayant pour sujet *La défaite de l'Armada dans la Manche*. Par la suite, il entre en contact à Londres avec le peintre Isaac Olivier. Il mènera jusqu'en 1640 une vie aisée à Haarlem. Ses fils Cornelis, Frederik et Jacob, ainsi que Cornelisz Claes van Wieringen, Aert Antonisz, Cornelis Verbeeck et Andries van Eertvelt ont diffusé son art.

KHF

BIBLIOGRAPHIE Van Mander 1604; Schrevelius 1648; Russel 1983.

Hendrick Cornelisz Vroom
237 Bataille navale

237

Huile sur cuivre, 43 × 78 cm
Signé *Vroom* sur la voile du petit bateau, au premier plan
Lisbonne, Museu Nacional de Arte Antiga, inv. n° 749

BIBLIOGRAPHIE Reis Santos 1949; Shama 1988; Porfírio 1992.

EXPOSITION Lisbonne 1898.

Le tableau provient de la collection du Comte de
Carvalhido, personnage illustre et mécène actif dans la
seconde moitié du XIXᵉ siècle. Originaire de Porte, il s'est
enrichi dans le commerce à Rio de Janeiro. Mécène
généreux, Carvalhido offrit à l'Académie et à son Musée
des Beaux-Arts 91 œuvres entre 1865 et 1896. Le tableau de
Vroom fut offert en 1873. Nous ignorons sa provenance
antérieure, mais il a probablement été acquis en dehors du
Portugal.

Le sujet est une bataille navale entre des navires anglais
et espagnols, très probablement au large de Gibraltar. La
présence de montres marins est particulièrement
significative, surtout celui à droite, à l'avant-plan: il s'agit
d'un animal maléfique, probablement en relation
symbolique avec le navire espagnol (iconographiquement,
le monstre est une interprétation imaginaire d'une
baleine). Ce monstre composite est le signe évident d'une
culture visuelle et imaginaire maniériste qui se prolonge à
l'époque.

Vroom se révèle ici un disciple de Paul Bril dont il
accentue surtout le côté maniériste et flamand. Cette
influence est également très visible dans l'analyse attentive
des navires que nous donne un 'portraitiste de bateaux',
plutôt qu'un peintre de marines.

JLP

Hendrick Cornelisz Vroom, attribué à
238 La Bataille navale de 1588 contre la grande
Armada

Huile sur toile, 112 × 157 cm.
Rome, Museo e Galleria Borghese, inv. n° 345

BIBLIOGRAPHIE Manilli 1650; Van Mander 1618, pp. 205 suiv.;
Longhi 1928, p. 209; Hollstein, III, pp. 261-264; Hollstein, IX, p. 163;
Della Pergola 1959, II, pp. 170-171, inv. 249; Heyndereich 1970; Bol
1973, pp. 12, 17; Archibald 1980, pp. 19-26; Russel 1983, p. 113.

Il s'agit d'une scène de bataille entre les navires des forces
catholiques et non-catholiques. Au premier plan, un
bâtiment espagnol de gros tonnage arborant la bannière de
la Vierge est entouré de vaisseaux plus rapides. Sur le côté
droit, un navire des Pays-Bas, avec le drapeau du Prince
d'Orange (neuf bandes bleues, blanches et rouges, couleurs
altérées actuellement par le vernis en vert, jaune et rouge)
se lance à l'attaque. Le navire allié battant pavillon des
Stuart (griffon et lion de part et d'autre du bouclier orné
de lys et de lions) ouvre le feu de l'autre côté. Dans le
décor sommaire de l'arrière-plan, on entrevoit des collines
et une ville lointaine qui rappellent la Manche, où, en
1588, les alliés anglais et hollandais ont défait la grande
Armada espagnole au cours d'une fameuse bataille navale
de sept jours. Nous pensons donc que le tableau de la
galerie Borghèse concerne un épisode du conflit de 1588.
Vroom le dessinera encore en 1595 pour les cartons
(perdus) des fameuses tapisseries commandées par Lord
Charles Howard, amiral de la flotte anglaise. De fait, ces
mêmes armoiries et des paysages côtiers similaires s'y
répètent.[1]

Le tableau se trouve dans la collection Borghèse dès
1650,[2] comme 'œuvre d'un peintre flamand'. Dans
l'inventaire du testament (1833) de même que dans des
inventaires ultérieurs, il est attribué à Filippo Lauri. Pour
Roberto Longhi,[3] il s'agissait d'une œuvre flamande du
milieu du XVIIᵉ siècle environ. Paola Della Pergola, en
revanche, date l'œuvre flamande au début du même siècle.[4]
M. Russel (1983), qui a proposé une attribution à Hendrick
Vroom, met côte à côte la marine Borghèse et deux autres
marines, dont une du Musée de Lisbonne exposée ici et
une, semblable, du Musée de Budapest. Compte tenu des
différences stylistiques, nous considérons que le tableau
Borghèse précède les deux autres, et qu'il s'agit d'une
œuvre réalisée après la défaite de l'*Armada*. Peut-être a-t-
elle été exécutée pour le cardinal Ferdinando de' Medici:

238

en effet, Vroom a réalisé pendant deux ans pour celui-ci des tableaux d'après des gravures.[5] Il s'agit en particulier, selon toute vraisemblance vu l'engagement manifesté par le cardinal pour le renforcement de la politique navale des Medici, de thèmes marins représentant des 'portraits' de navires. En l'occurence, au même titre que les peintures de Jacopo Zucchi représentant les trésors de la mer et l'allégorie de la terre, la bataille navale pourrait être un autre tableau passé de la collection des Medici à celle du 'protecteur des Flandres', le cardinal Borghèse.

Par rapport aux œuvres de Vroom citées et à celles datées d'après 1600, la bataille de la Galerie Borghèse montre une disposition encore liée à celle de Pieter Bruegel l'Ancien, avec une perspective à vol d'oiseau, des navires comme écrasés par le vent, ainsi que l'introduction de monstres marins et d'intenses clairs-obscurs. De tels éléments incitent à considérer l'œuvre également comme plus proche de la première période de Paul Bril et du Stradano qui évoluait chez les Médicis. On pourrait dater l'œuvre entre 1588 et 1590, lors du premier voyage de Vroom dans le Sud. La confrontation, rendue possible dans cette exposition, avec la marine de style plus élancé et délié conservée au Musée national de Lisbonne, pourra contribuer à confirmer de la crédibilité de l'attribution et à rattacher les différences à des étapes ultérieures de l'itinéraire artistique de Vroom.

On peut relever, au contraire, une représentation plus

minutieuse dans la marine datée de 1614 (Rijksmuseum d'Amsterdam). Vroom, désormais de retour au pays, y agence encore la rencontre entre navires hollandais et navires anglais à l'aide de schémas semblables à ceux du tableau Borghèse. Une gravure à partir de l'œuvre de Vroom les a diffusés, bien qu'avec plus d'élan.[6] En effet, dans la gravure revient le motif du navire qui coule au premier plan et dont on ne voit plus parmi les ondes que l'extrémité du mât.

KHF

1 Voir Russel 1983, pp. 124, 126, 128, 130, 132.
2 Manilli 1650.
3 Longhi 1928, p. 209.
4 Della Pergola 1959, pp. 170-171.
5 Hollstein, III, pp. 261-264; Hollstein, IX, p. 163.
6 Bruxelles, Bibliothèque Royale Albert Iᵉʳ, inv. n° e 8704 B.

Joos van Winghe

Bruxelles 1542/44-1603 Francfort

Aucune information ne nous est parvenue sur la première formation de Winghe mais les récentes recherches de Nicole Dacos ont montré qu'il a été formé dans l'atelier de Peter de Kempeneer en compagnie d'Aert Mijtens et de Hans Speckaert.[1]

Van Mander affirme qu'il séjourna quatre ans à Rome chez un cardinal. Ce voyage se situe entre 1568, moment où Van Winghe assiste à Bruxelles au mariage de son ami Adam Segers,[2] et 1574, lorsque Van Mander arrive lui-même à Rome et n'y rencontre plus l'artiste. Quant au cardinal mentionné par le biographe, il s'agit très certainement d'Alexandre Farnèse qui avait déjà accueilli Spranger et qui fit entrer Van Winghe dans l'atelier du peintre émilien Jacopo Bertoja. Sous la direction de ce dernier, Van Winghe collabora à la décoration du palais de Caprarole et à une des fresques de l'oratoire du Gonfalone: *L'entrée du Christ à Jérusalem*. A Rome, Van Winghe travaille donc en compagnie de Spranger, qui le marquera fortement, ainsi qu'en témoignent ses œuvres de maturité comme les deux versions d'*Apelle et Campaspe* du musée de Vienne. Mais il côtoie également des artistes comme Hans Speckaert, le graveur Cornelis Cort et peut-être son condisciple Aert Mijtens.

Le séjour en Italie se complète sans doute d'une étape à Parme où Van Winghe a dû suivre Bertoja. On reconnaît la main du Flamand dans la grande fresque représentant la *Cène* dans le réfectoire du couvent des Servi di Maria étonnamment proche du dessin conservé à Bruxelles. Plongé dans la culture émilienne dominée encore par l'art du Parmesan, Van Winghe s'inspire surtout de la version plus douce qu'en donne Bedoli.

De retour à Bruxelles, l'artiste entre au service du gouverneur des Pays-Bas Alexandre Farnèse et s'engage politiquement dans la lutte protestante. Peu après 1585, refusant de renier sa foi, il émigre avec sa famille en Allemagne et s'installe à Francfort où il est inscrit comme bourgeois de la ville en 1587.

VB

1 Dacos 1987, pp. 381-383.
2 Archives citées par Zülch 1937, p. 379.

239

Huile sur bois, 82 × 64 cm
Greenville, Bob Jones University Collection, inv. n° P 59.156

BIBLIOGRAPHIE Marlier 1962, n° 157; Dacos 1990, pp. 49-60; Bücken 1991, II, pp. 273-274.

Le tableau dénote une culture complexe, formée dans le milieu florentin du *studiolo* de Francesco de' Medici et dans celui des Emiliens actifs entre Parme et Rome, mais assimilée et revue par un Flamand. La lumière qui irradie de l'enfant, de la Vierge et des bergers qui l'entourent est reprise à la *Nuit* du Corrège, que l'artiste a dû voir dans la chapelle Pratoneri à Reggio Emilia. La femme de profil avec le panier sur la tête, à droite, les deux enfants vus de dos et le chien dérivent d'estampes de Lucas van Leyden, et cette étude approfondie des gravures permet peut-être d'expliquer les contours nets des figures et de leurs drapés,

407

Joos van Winghe
240 Le lavement des pieds

qui semblent découpés sur le fond et qui forment des lignes zigzagantes.[1]

Malgré ces emprunts, le tableau s'impose par l'originalité de la composition, qui s'enrichit de quelques éléments de réalisme nordique, comme les pierres ébréchées de l'arcade ou la poule apportée en don, et qui s'ouvre sur un paysage baignant dans une lumière irréelle.

Une version de plus grandes dimensions provenant de la collection Jean Neger à Paris a porté précédemment le nom de Bellange et a été exposée à Naples en 1952 sous le nom d'Aert Mijtens, qu'avait proposé R. Longhi.[2] Le tableau de Greenville, qui pourrait être une esquisse, mais ne semble pas de la même main, a porté une attribution à Wtewael puis a été publié sous le nom de Joseph Heintz par G. Marlier, sans emporter toutefois la conviction.[3] C'est néanmoins avec le peintre suisse qu'il faut mettre en relation une copie de la version de Greenville, ayant à peu près les mêmes dimensions.[4] La peinture, probablement un tableau d'autel, a donc joui d'une certaine renommée, en particulier dans le milieu des peintres du Nord, peut-être par l'intermédiaire de l'esquisse.

Il semble que l'on puisse reconnaître dans la version de Greenville la même main que dans le *Baiser de Judas* de l'Oratoire du Gonfalone à Rome: cette fresque a été conçue par Jacopo Bertoja, mais exécutée, semble-t-il, par Joos van Winghe,[5] le Bruxellois qui a collaboré avec l'Emilien également à la Sala della penitenza à Caprarole[6] et qui semble bien l'auteur du tableau de Greenville.

ND

1 Dacos 1990, pp. 37-38 et p. 45, fig. 4-6.
2 Jadis Paris, collection Neger. Bois, 155 × 115 cm. Voir [Cat. exp.] Naples 1952, p. 57, n° 110, fig. 97.
3 Marlier 1962, n. 157.
4 Florence, collection privée. Bois, 82 × 62 cm. Voir Dacos 1990, p. 45, fig. 7.
5 Bücken 1990, p. 52; Dacos 1990, pp. 38-39; Bücken 1991, I, pp. 133-135.
6 Bücken 1990, pp. 50-52.

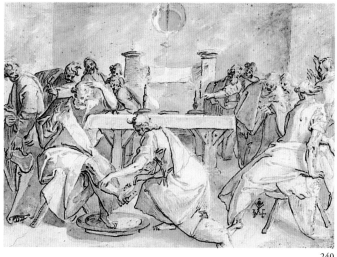

240

Plume et encre brune, rehaussé de gouache blanche et rose, lavis bleu et mauve sur papier; 224 × 304 mm
Inscription en bas à droite: monogramme de l'artiste et *Jodocus van Wingen* à l'encre brune
Bruxelles, Musées Royaux des Beaux-Arts, inv. n° 6737

PROVENANCE Acquis à New York, chez Julius Weitzner en 1955.

BIBLIOGRAPHIE d'Hulst 1955, p. 246, ill. 6; Poensgen 1972, p. 40, ill. 1; H. Geissler, in [Cat. exp.] Stuttgart 1979-1980, sous n° K6; M. Wolff, in [Cat. exp.] Washington 1986-1987, sous n° 121; Bücken 1990, p. 59, ill. 8; Bücken 1991, I, pp. 71-72; II, n° 19.

Ce dessin illustre le niveau atteint par l'artiste lors de son retour d'Italie vers 1574. A l'influence de son maître bruxellois Peter de Kempeneer, qui se remarque dans la manière de grouper les figures par deux ou trois, s'ajoute une maîtrise nouvelle dans le rendu des mouvements. Les différentes réactions que l'acte d'humilité du Christ suscite chez les apôtres, allant de la surprise à l'indignation et à l'incompréhension, sont exprimées au moyen d'un répertoire de larges gestes et de poses animées.

Van Winghe se base sur l'iconographie de Dürer pour le geste de saint Pierre, qui désigne sa tête afin de rappeler les paroles de l'Evangile: «... pas seulement mes pieds, Seigneur, mais aussi ma tête et mes mains». La célèbre gravure de la *Cène* du peintre allemand lui fournit un point de départ pour l'organisation spatiale de sa composition. Il y prend le motif de l'œil de bœuf, qui anime le mur du fond, et la forme de la table dont il se

Joos van Winghe
241 Les noces de Cana

sert pour réaliser un effet de raccourci audacieux. En effet, saint Pierre à l'avant-plan et l'apôtre du fond semblent s'appuyer côte à côte sur la table.

Cette source nordique est interprétée dans une technique que Van Winghe a dû voir et développer en Italie. Au brio du dessin à la plume, dont le trait vif et dynamique délimite les formes avec sûreté et campe les visages avec une grande économie de moyens, s'ajoutent le lavis de couleur et les rehauts de gouache qui confèrent à l'œuvre tout son relief. L'allongement des proportions, l'élégance raffinée des mouvements sont empreints du style des peintres d'Emilie qui travaillent dans la tradition du Parmesan: Jacopo Bertoja, en compagnie de qui Van Winghe travailla à Rome, et Jacopo Bedoli, dont les œuvres conservées à Parme semblent avoir marqué l'artiste.

VB

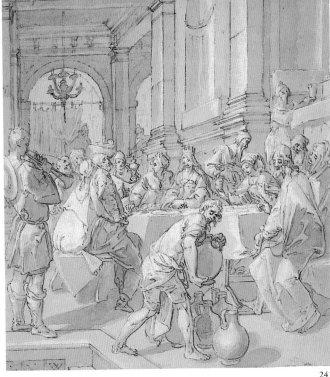

241

Plume et encre brune, lavis brun rehaussé de gouache blanche; 360 × 317 mm
Monogrammé en bas à gauche: I.V.W.
Inscription ancienne au verso à l'encre noire: *Jodokus Van Winghe*
Oxford, The Ashmolean Museum of Art and Archeology, inv. n° P I 101

PROVENANCE Collection Douce.

BIBLIOGRAPHIE Parker 1938, 1, n° 101; Poensgen 1972, fig. 10; M. Wolff, in [Cat. exp.] Washington-New York 1986-1987, p. 309; Bücken 1991, 1, pp. 196-198; II, n° 24.

Catalogué dès 1938 sous le nom de Joos van Winghe, ce dessin avait été retiré du corpus de l'artiste par G. Poensgen[1] qui y voyait une œuvre de son fils, Jérémie. L'auteur estimait que seul ce dernier s'était servi du monogramme I.V.W. et que toutes les œuvres où il apparaissait devaient lui être attribuées. Pourtant, les dessins de Rouen, *La Madeleine au tombeau*[2] et de Brunswick, *Fête nocturne et mascarade*,[3] attestent que le

Taddeo Zuccaro

Sant' Angelo in Vado 1529-1566 Rome

père, avant le fils, avait utilisé ces initiales.

La comparaison de cette feuille avec le *Lavement des pieds* de Bruxelles, ne permet pas de remettre en doute l'attribution à Joos van Winghe. M. Wolff avait déjà mis ce fait en évidence dans la notice qu'elle avait consacrée à l'artiste en 1986-1987.[4]

Cette œuvre se situe plus tard dans la carrière de Joos van Winghe, au moment où il s'est expatrié à Francfort. Cela se déduit du fond d'architecture qui apparaît sur plusieurs dessins et sur une série de gravures toutes datées de la période francfortoise, soit après 1585. De plus, parmi ces compositions, Van Mander en cite plusieurs qui auraient été exécutées à Francfort. Selon lui, les architectures monumentales en fond de composition seraient une influence des peintres d'architecture Hans et Paul Vredeman de Vries, avec lesquels Van Winghe aurait travaillé à Bruxelles et à Francfort. Sans remettre le rôle de ces derniers en question, il faut cependant remarquer que les fonds d'architecture étaient fréquemment utilisés par les artistes de Bruxelles qui se référaient dans ce domaine aux fameux cartons des *Actes des Apôtres* de Raphaël.

Passé maître dans l'art de la composition et du rendu du mouvement, l'artiste agence à présent son image de manière indépendante, limitant les emprunts précis et réalisant une synthèse harmonieuse des différents courants artistiques qui l'ont influencé, non sans ajouter à ses leçons d'Italie une vision personnelle et 'nordique' grâce à l'insertion de gestes quotidiens.

VB

Grand dessinateur et fresquiste, Taddeo Zuccaro est, à partir du milieu du siècle jusqu'à sa mort précoce, un protagoniste très actif du milieu artistique romain, reconnu comme l'héritier de Perin del Vaga et de Salviati du point de vue de la composition et de la décoration. En 1568, Vasari lui consacre une longue biographie détaillée. Dans un exemplaire de l'œuvre de Vasari conservé à la Bibliothèque Nationale de Paris, celle-ci est annotée par le frère même de Taddeo, Federico.

Après un bref apprentissage dans sa patrie qui fut peu satisfaisant, Taddeo se rend à Rome à l'âge de 14 ans. Il débute comme peintre de façades (toutes perdues), à l'instar de Polidoro et de Perino, puis se fait sa place dans le milieu de Jules III dont émanaient de grandes commandes. La décoration de la chapelle Mattei dans l'église Santa Maria della Consolazione (1553-1556) et celle de la chapelle Frangipani dans l'église San Marcello al Corso, entamée aux environs de 1558-1559, sont les expressions les plus engagées et les plus originales de la culture artistique des décennies qui suivent le Sac. Des dessins préparatoires extraordinaires y sont liés. Dans ceux-ci, la figuration puissante de Taddeo émerge même mieux que dans les fresques dont la qualité souffre également de l'intervention d'aides. L'élégante et complexe articulation maniériste de ses compositions originales a fait l'objet d'une attention particulière de la part des artistes flamands présents à Rome. Elle a été diffusée par les gravures, en particulier par celles de Cornelis Cort.

FSS

1 Poensgen 1972, fig. 10.
2 Rouen, Musée de la Ville, Donation Baderou, inv. n° 975-4 497; plume et encre brune, rehaussé de gouache; monogrammé i.v.w. et signé *Jodocus van Winghen f.*
3 Brunswick, Herzog Anton Ulrich-Museum, inv. n° z 775; plume et encre brune sur papier bleu, lavis brun rehaussé de gouache blanche; monogrammé i.v.w.
4 M. Wolff, in [Cat. exp.] Washington 1986-1987, p. 309.

BIBLIOGRAPHIE Vasari 1568 (éd. Milanesi 1878-1885), VII, pp. 7-134; Vollmer, in Thieme-Becker, XXXVI, pp. 571-572; Gere 1969; Gere & Pouncey 1983, pp. 202-203; Illustrated Bartsch, pp. 29, 41, 60, 107, 147.

Taddeo Zuccaro
242 Saint Paul ressuscitant Eutychus

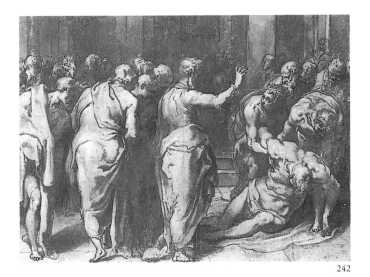

242

Plume et encre brune, aquarelle brune, rehaussée de blanc au-dessus de quelques traces de crayon noir, sur papier gris; un certain nombre de lacunes restaurées; doublé; 337 × 461 mm
New York, Metropolitan Museum, Rogers Fund, inv. n° 1967 67.188

BIBLIOGRAPHIE Gere 1966, pp. 25-26; Bean 1968, p. 86; Gere 1969, pp. 74-76, 179, n° 142, fig. 84; Bean 1982, p. 278, n° 280; [Cat. exp.] Rome 1984, p. 113; Mundy 1989, p. 92, n° 16.

Le dessin a été identifié par John Gere quand il se trouvait dans la collection du Professeur Einar Perman à Stockholm et a été publié par lui en 1966. Il s'agit d'une étude préparatoire pour un des trois épisodes peints à fresque sur la voûte de la chapelle Frangipani dans l'église romaine de San Marcello al Corso, dédiée à saint Paul. On ignore la date exacte de la commande par Mario Frangipani de la chapelle à Taddeo. Vasari, unique source de renseignements pour cette entreprise,[1] le rattache au succès obtenu par l'artiste grâce à la décoration de la chapelle Mattei dans l'église de Santa Maria della Consolazione, ouverte au public en 1556. John Gere situe le début des travaux à la fin de l'année 1558 et explique les arrêts répétés de ces travaux par le cumul des engagements pris par Taddeo (à commencer par les décors funèbres à l'occasion de la mort de Charles Quint en mars 1559). C'est pourquoi la chapelle aurait été achevée par son frère, Federico, seulement après la mort de Taddeo. Federico note à ce propos dans sa copie des 'Vite': «C'est le mérite de

Taddeo, parce que Federico y fit peu, voire rien».
Un dessin très endommagé de Christ Church à Oxford[2] précède dans l'élaboration de la composition celui du Metropolitan, qui sera à son tour modifié et simplifié dans la fresque. Alors que dans cette dernière la figuration est sommaire et la disposition plus banale, le dessin de New York est d'une rare intensité. Saint Paul bénissant au centre, placé presque de dos, est isolé. Il sépare l'attente anxieuse et mouvementée du groupe qui soutient le corps abandonné d'Eutychus de l'attention vibrante et animée des disciples de l'apôtre, celle-ci étant soulignée par les figures en *contrapposto* du premier plan. Les ombres fort marquées se superposent au trait agile et assuré de la plume. Elles permettent de construire les figures en profondeur et suggèrent avec efficacité l'atmosphère dramatique de l'épisode.

FSS

1 Vasari 1568 (éd. Milanesi 1878-1885), VII, p. 84.
2 Byam Shaw 1976, I, p. 152, n° 534.

Taddeo Zuccaro, d'après
243 Conversion de saint Paul

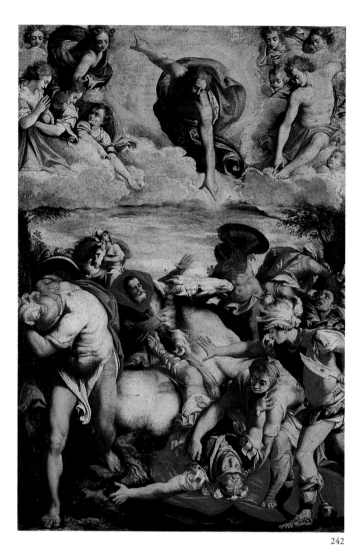

242

Huile sur toile, 68,5 × 47 cm
Rome, Galerie Doria Pamphilj, inv. n° 168

BIBLIOGRAPHIE Tonci 1794, p. 192; Voss 1920, p. 450, fig. 174;
Venturi 1932, IX 1932, p. 866, fig. 516; Gere 1969, p. 88, fig. 104;
Torselli 1969, p. 68, n° 96; Safarik & Torselli 1982, p. 68, n° 96.

La peinture est une réplique, dans un format très réduit
mais fidèle, du grand tableau de Taddeo qui fut placé au-
dessus de l'autel de la chapelle Frangipani de l'église San
Marcello al Corso. John Gere situe la peinture vers 1563: il
suppose que les travaux de la chapelle, interrompus à
maintes reprises, ont démarré à la fin des années cinquante

et que la réalisation du retable se rapporte à un moment
déjà avancé du chantier. La composition de la *Conversion*
tient compte des précédents fondamentaux que sont la
version michelangelesque du même sujet dans la chapelle
Paolina et le dessin de Salviati diffusé par la gravure très
connue qu'en a tirée Enea Vico en 1545 (voir cat. 178).
Ceux-ci sont cependant repensés de manière tout à fait
autonome. L'artiste exploite ces précédents dans une
composition fermée et interpellante, d'un impact visuel
inédit dans lequel affleure également la leçon de
composition de Daniele da Volterra. Lors de l'apparition,
le Christ aux formes élégantes perce les nuages la tête la
première et s'impose au milieu d'un merveilleux cortège
d'anges, alors qu'approche le moment de la présence sur la
terre. Le bouleversement qui s'ensuit est centré autour du
cheval qui se cabre, provoquant ainsi une tension générale.
Une solution dont se rappellera Caravage quand il
préparera la version Odescalchi du même sujet.

A la différence de Hermann Voss et d'Adolfo Venturi
qui considèrent la peinture comme une ébauche pour
l'autel, John Gere y voit une réplique (qu'il mentionne
erronément comme un cuivre); quant au catalogue de la
galerie de 1982, en corrigeant l'indication donnée en 1969,
il présente l'œuvre comme une copie. De fait, dans ses
parties les mieux conservées, et ce malgré la fidélité au
prototype, la petite toile ne soutient pas pleinement la
comparaison avec l'œuvre de laquelle elle dérive. Un rendu
plus commun des physionomies très sensibles du Christ et
des anges ainsi que des perturbations météorologiques qui
en accompagnent l'apparition, viennent renforcer les
doutes sur son caractère autographe et font penser à une
réplique, exécutée peut-être dans l'atelier de Federico.

FSS

Jacopo Zucchi

Florence vers 1542-Rome 1596

Elève et collaborateur de Vasari pour la décoration du
Palazzo Vecchio, Zucchi a rapidement perçu la présence
novatrice de l'autre aide préféré de son maître, le Flamand
Stradano. Il a retenu de ce dernier le goût pour la
description pénétrante et analytique, la couleur froide, les
détails des vêtements, la manière incisive de mettre en
évidence les éléments formels typiques du maniérisme.
Dans le panneau avec *La Mine d'Or* du *Studiolo* de
Francesco I au Palazzo Vecchio, la vocation 'nordique' de
Zucchi est déjà définie. Elle se développera pour en arriver
à la trompeuse subtilité micrographique de ses petites
compositions à thème allégorique sur cuivre, que l'on a été
jadis jusqu'à mettre en rapport avec Brueghel. Protégé à
Rome par Ferdinando de' Medici qui était alors cardinal,
Zucchi a peint à fresque pour lui plusieurs pièces du palais
du Campo Marzio ('Palazzo di Firenze') et de la Villa
Médicis. Plus tard il a dirigé pour les Rucellai l'exécution
de la *Généalogie des Dieux* sur la voûte de la grande galerie
de leur palais romain, passé ensuite aux Ruspoli. Là
encore, on assiste au triomphe de la thématique allégorique
profane et au goût de l'invention formelle maniériste, que
l'illusionisme brillant des détails ornementaux vient
exalter. Avec Raffaellino da Reggio, Zucchi exerça une
forte influence sur les peintres flamands à Rome: c'est ce
que démontre de manière précoce la gravure de Crispin de
Passe tirée de la fresque perdue de Spranger à Saint-Louis-
des-Français, quasiment une synthèse de la leçon donnée
par les deux peintres italiens.

FSS

BIBLIOGRAPHIE Vasari 1568 (éd. Milanesi 1878-1885), VII, p. 618;
Baglione 1642, pp. 45-46; Voss 1920, pp. 316-320; Saxl 1927; Boyer
1931; Calcagno 1932; Dacos 1964A; Dacos 1964B, p. 66, fig. XXIX;
Pillsbury 1973; Giovannetti 1988; Strinati 1991; Strinati 1992.

Jacopo Zucchi
244 Amour et Psyché

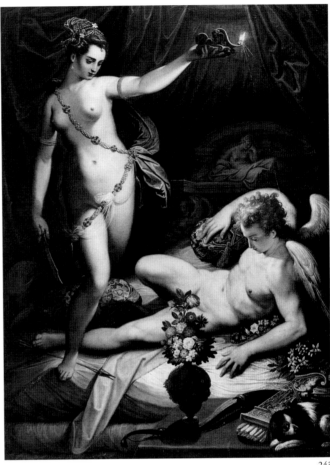

243

Huile sur toile, 173 × 130 cm
Signé et daté: *IAC.ZUC.F.FAC. 1589*
Rome, Museo e Gallerie Borghese, inv. n° 10

BIBLIOGRAPHIE Inventaris 1626, c. 98, n° 10; Manilli 1650, p. 115;
Piancastelli 1891, ms. p. 122; Voss 1913, pp. 151-162; [Cat. exp.] Napels
1951, p. 43; Friedländer 1955, p. 63; Della Pergola 1959, II, pp. 57-58
(aussi pour les inventaires Aldobrandini et Borghese); Dacos 1964,
pp. 9-10; Herman Fiore, [Cat. exp.] Rome 1993B, pp. 345-346,
pl. XLVIII.

La peinture provient de l'héritage d'Olimpia Aldobrandini suite à son mariage avec Paolo Borghese. Elle figure déjà dans l'inventaire de ses biens de 1626, mais, et ce malgré la signature, avec une attribution à Carrache «une Psyché avec Cupidon qui dort, de la main de Caraccioli», c'est-à-dire évidemment Carrache, selon une lecture courante du XVIIe siècle, et non G.B. Caracciolo. En 1650, Manilli met correctement l'œuvre en relation avec 'Jacomo Zucca'. Malgré cela, les noms de Carrache, de Scarsellino, de Titien et de Dosso Dossi seront encore proposés jusqu'au moment où G. Piancastelli en lise à nouveau la signature et la date, en 1891.

L'œuvre illustre un moment culminant du mythe, cher à la culture néo-platonicienne de la Renaissance, d'Amour et Psyché. Elle illustre le climat poétique sophistiqué et intellectualisant des interprétations qui en ont été donnés dans une composition de complexité raffinée et un rendu pictural clair et lisse. Celui-ci allie à la compacité unie de la matière, issue d'une tradition florentine remontant à Bronzino et Allori, la subtilité nordique dans le rendu des détails. La lampe précieuse tenue par Psyché éclaire la somptueuse alcôve et le grand rideau rouge qui la ferme, révélant la beauté divine d'Amour surpris par le sommeil dans une position d'abandon élégante et instable. Par cette facture minutieuse, les bijoux, les fleurs, les coussins, les divers objets du répertoire, les flèches, le chien couché dans le coin, acquièrent une présence surréelle qui met ainsi en évidence la subtilité de ce langage codé. Au cours de cette dernière phase de la 'maniera italiana', il est difficile de trouver des œuvres qui soutiennent la comparaison avec le magnifique profil perdu du dieu Amour, rendu dans des tonalités nacrées qu'effleure une ombre transparente.

FSS

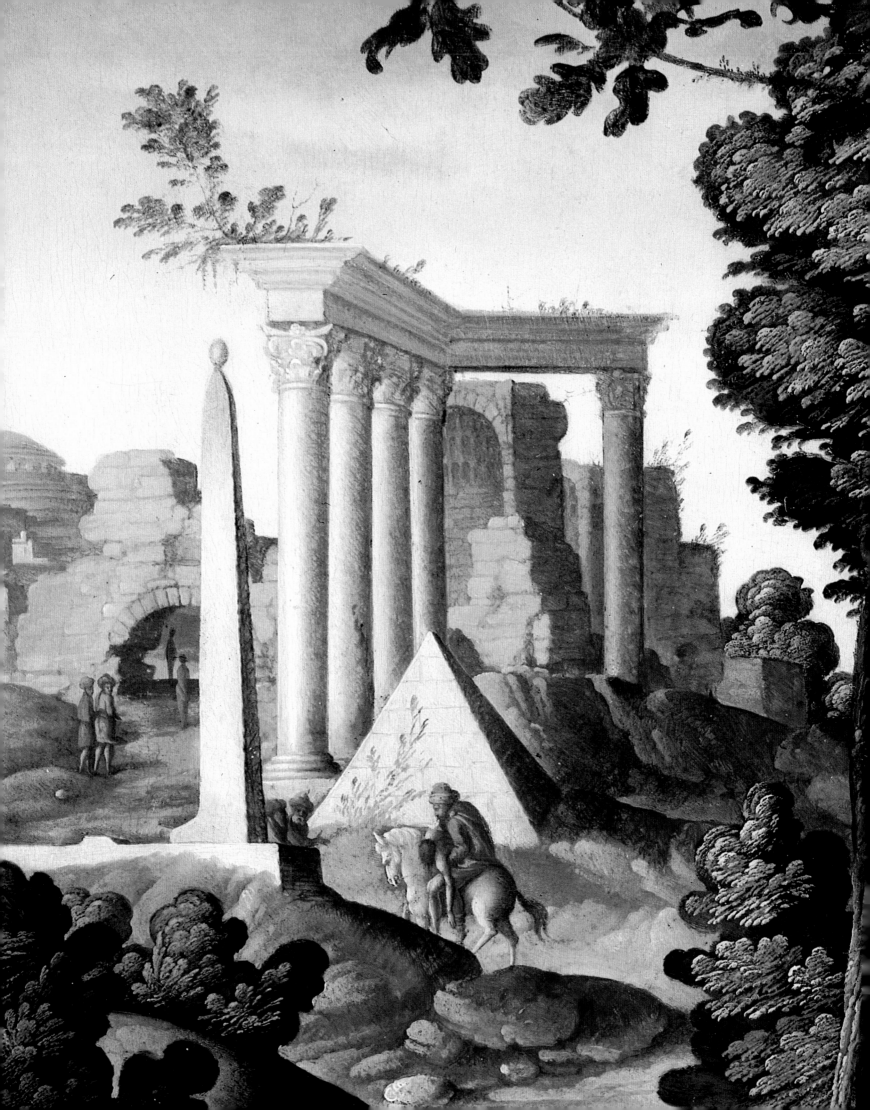

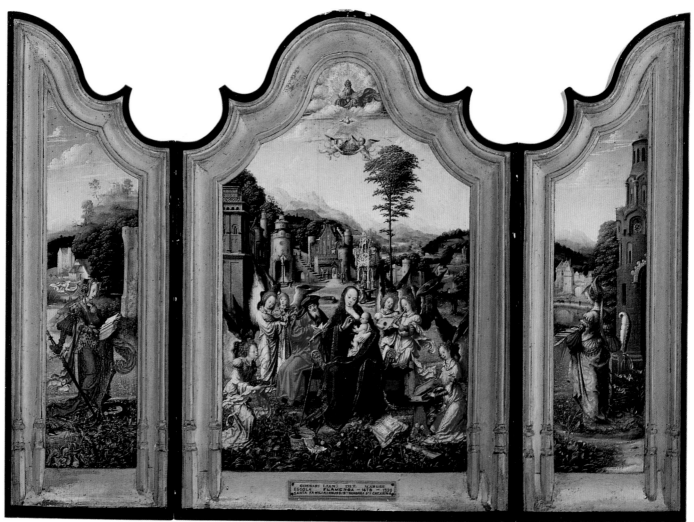

245

Anonyme anversois vers 1510-1520
245 Sainte famille et anges musiciens, sainte Catherine et sainte Barbe

Huile sur bois, 47,5 × 12,5 cm; 50 × 31,5 cm; 47,5 × 12,5 cm
Fragments d'inscriptions sur la bordure du vêtement de sainte Catherine: *TUS... EO... AXU (?)... S ET REQUIES...*
Lisbonne, Museu Nacional de Arte Antiga, inv. n° 1479

PROVENANCE Convento de Madre de Deus; transporté en 1913 au Palacio Nacional das Necessitades.

BIBLIOGRAPHIE Friedländer, VIII, 1930, pp. 29-30, éd. angl. 1972, p. 90; Baldass 1937, pp. 122-123; Herzog 1968, pp. 34-35; Gibson 1987, pp. 79-89.

EXPOSITIONS Rotterdam-Brugge 1965, pp. 47-53; Antwerpen 1991, pp. 75-77.

Ce très petit triptyque de dévotion privée, véritable joyau du Musée de Lisbonne par sa finesse et par l'éclat de ses couleurs, montre la Sainte famille entourée d'anges musiciens dans un paysage où s'élèvent une fontaine gothique (la fontaine de vie) et, plus loin, un autre édifice; des anges y passent. Dans le ciel, Dieu le Père et la colombe appartiennent à la Trinité, le fils apparaissant comme enfant dans les bras de la Vierge.

L'œuvre a été attribuée à Jean Gossart par Friedländer, qui la comparait notamment au dessin de Copenhague, signé de l'artiste, représentant le *Mariage mystique de sainte Catherine*,[1] et qui la considérait comme la peinture la plus ancienne du peintre de Maubeuge, exécutée après qu'il soit devenu maître à Anvers en 1503. Selon lui, le triptyque permettait donc de saisir, au même titre que le dessin, le point de départ de l'artiste et d'apprécier en conséquence le 'saut' qu'il avait fait à la suite de son voyage à Rome.

Acceptée jusqu'ici presque à l'unanimité (à l'exception cependant de L. Baldass, entre autres), la proposition de Friedländer a été mise en doute récemment par W. Gibson à la lumière de nouveaux arguments: le savant note qu'à la différence des figures du dessin de Copenhague, qui révèlent déjà le plasticisme caractéristique de Gossart, celles de Lisbonne sont presque inexistantes sous les drapés (comme le révèle en particulier le bras de saint Joseph), et dénoncent une autre personnalité, plus liée aux maniéristes anversois. En outre, parmi les nombreuses peintures que l'on peut mettre maintenant en rapport direct avec le triptyque de Lisbonne, Gibson souligne l'importance d'un deuxième triptyque, partagé entre Liverpool (pour le panneau central) et La Haye (pour les volets), qui pourrait être le prototype du groupe. Celui-ci serait à mettre à l'actif d'un autre peintre anversois, appelé conventionnellement le Maître de Francfort, qui l'aurait créé dans la deuxième décennie du siècle en s'inspirant notamment de Joos van Cleve. En revanche, le triptyque de Lisbonne serait à rattacher plutôt au milieu de Jan de Beer.

Plusieurs années après le voyage de Gossart, l'Anvers des maniéristes anversois ne s'ouvrait donc pas encore à la culture romaine: pour qu'advienne ce changement, il faudra attendre Jan van Hemessen.

ND

1 Voir fig. p. 15.

Anonyme flamand 1560-1570
246 Les Noces de Pélée et Thétis (?)

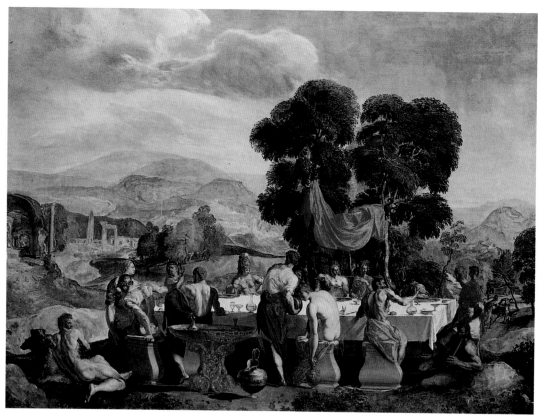

246

Huile sur toile 123,5 × 167,2 cm
Dublin, National Gallery of Ireland, inv. n° 1834

PROVENANCE Collection privée; Messrs. Gerald Kenyon, Dublin;
acheté en 1968.

BIBLIOGRAPHIE Nicolson 1968, p. 596; Zeri 1974, p. 11; Vogelaar,
1987, pp. 34-37, fig. 35; Meijer 1988A, p. 26, fig. 16; Dacos 1989-1990,
p. 88, n. 10.

Lors de l'achat de ce tableau par la Galerie Nationale de
Dublin, on considérait que l'auteur appartenait à l'école de
Fontainebleau et que le paysage avait certaines affinités
avec ceux de l'œuvre de Niccolò dell' Abate.

A juste titre Zeri a reconnu la même main dans ce
tableau et dans le tableau suivant (cat. 247). Dans une
lettre adressée au musée en 1968, il proposait Paolo
Fiammingo comme auteur du tableau, une attribution qui
fut reprise par Nicolson. La même année, Briganti
reconnaissait un même style et une seule main pour le

tableau de Dublin et une *Adoration des bergers* à Oxford,
exécutée avec une virtuosité remarquable mais à
l'attribution tout aussi controversée.[1] Alistair Smith et
l'auteur de cette notice arrivèrent, indépendamment l'un
de l'autre, à la conclusion que les trois tableaux sont dus à
un seul et même artiste.[2]

Les tableaux ont en commun un certain nombre de
caractéristiques, parmi lesquelles le ciel avec des étendues
d'un blanc-jaune laiteux et dessous les montagnes courant
à la même hauteur, sur lesquelles et devant lesquelles,
surtout vers l'arrière-plan, sont représentés des monuments
classiques et autres, ainsi que des obélisques, tous peints en
blanc. Il y a d'autres ressemblances, comme par exemple
les zones d'ombre sur les jambes et les attitudes déhanchées
de certains personnages dont la pose trahit un équilibre un
peu instable,[3] la forme des mains et des doigts, qui sont
tantôt courts et robustes,[4] tantôt étirés,[5] les plis assez
accusés, étroits et au tombé souvent droit, certaines

418

concordances dans les visages;[6] ajoutons à cela les formes assez lourdes dans certains cas des genoux et des jambes,[7] les avant-bras largement développés de certaines figures,[8] les yeux ronds et la forme robuste des têtes d'animaux,[9] le rendu de la matière des objets en pierre tels que coupes, cruches et sièges, et les formes étirées des petites figures au deuxième plan. De plus, on trouve de fortes ressemblances entre les tableaux de Dublin et de Washington en ce qui concerne l'exécution des troncs d'arbres, grands et petits, dans des variations semblables du feuillage particulièrement dense et parfois arrondi à sa partie supérieure, parfois retombant vers le bas, avec aussi des cimes ou des frondaisons qui permettent une échappée, ainsi que dans le rendu d'un terrain accidenté avec ou sans végétation.

On peut difficilement mettre en doute que le peintre de ce groupe d'œuvres ait été un familier du milieu flamand-néerlandais à Rome peu avant 1570: c'était peut-être l'époque où des maîtres comme Spranger étaient actifs dans l'entourage artistique du cardinal Alexandre Farnèse, à Rome et au palais Farnèse de Caprarola. A part une formation néerlando-flamande de cet artiste, sa manière robuste et originale de traiter les arbres est peut-être aussi une conséquence de son contact avec les premières œuvres romaines de Girolamo Muziano, le spécialiste des paysages.

L'*Adoration des bergers* d'Oxford semble être le plus ancien des trois tableaux, en raison de sa composition et d'une exécution un peu moins complexe; par certains types aussi, comme le berger de gauche, à côté de la colonne, qui par son attitude et la forme de son chapeau éveille des réminiscences de l'art flamand. Cependant que le berger et la bergère à gauche semblent révéler une connaissance de la période bolonaise de Pellegrino Tibaldi. Le *Festin des dieux*, les *Noces de Pélée et Thétis* et le *Jugement de Pâris* pourraient témoigner d'une période un peu plus tardive. Le tableau de Washington est celui qui trahit le plus de maturité, et il ne semble pas avoir été peint sans que l'artiste ait eu connaissance des attitudes et du rendu des ombres de Jacopo Tintoret.

On ne peut trancher la question de savoir si les deux tableaux de Dublin et de Washington, de mêmes dimensions, sont des pendants, s'il s'agit d'un format standard ou les deux. Suivant la tradition littéraire, il est toutefois vrai que c'est pendant les noces de Pélée et de Thétis qu'Eris, la déesse de la discorde, jeta parmi les dieux la pomme d'or qui portait l'inscription «pour la plus belle»; après quoi, le berger Pâris dut s'acquitter de la tâche de choisir la plus belle en lui offrant la pomme. En d'autres termes, bien qu'Eris ne soit pas présente, les deux tableaux représentent peut-être deux épisodes plus ou moins consécutifs.[10]

Il est difficile d'affirmer avec certitude quel est l'auteur de ces tableaux. On ne peut que souligner les ressemblances avec quelques œuvres signées du peintre bruxellois Josse van Winghe, né en 1544, qui d'après Van Mander, séjourna tout jeune encore chez un cardinal à Rome.[11] La Dalila du *Samson et Dalila* signé de Düsseldorf et la *Justice* sur une gravure d'Egbert Jansz d'après Van Winghe montrent des analogies avec la Vénus du tableau de Dublin.[12] Le Pâris du tableau de Washington et le Jupiter de Dublin présentent des ressemblances typologiques avec le soldat à droite à Düsseldorf; le chien en bas à droite dans ce dernier tableau se rapproche des têtes d'animaux déjà mentionnées à Dublin et Oxford. La Junon, avec un paon à droite derrière Mars, sur le même tableau, montre un profil au nez droit et à la lèvre supérieure proéminente comme le Campaspe sur le tableau d'*Apelle et Campaspe* à Vienne.[13] Les concordances formelles avec une gravure de Raphael II Sadeler d'après Joos van Winghe, représentant *Loth et ses filles*, sont frappantes. Les proportions anatomiques et le modelé, lisse ou musclé, des corps nus ainsi que les relations entre figures et paysage sont identiques à celles du tableau de Washington surtout, mais aussi à celui de Dublin. La musculature de l'avant-bras de la fille de Loth, sur les genoux de son père, est analogue à celle du personnage à gauche vu de dos et à celle de la Vénus de Dublin; tout comme à Dublin, un linge est étendu sur une branche.[14] Les plis de l'étoffe sur le siège, à droite sur la gravure, correspondent par la forme à ceux des tableaux. Ceci vaut également pour les zones d'ombre déjà mentionnées, celle que l'on observe sur la jambe de la fille sur les genoux de Loth, et pour la forme des troncs d'arbres et des branches. Toutes ces œuvres certaines de Van Winghe datent d'une période plus tardive que le groupe dont il est question ici. Mais elles ont en commun avec le *Samson et Dalila*, que

selon Van Mander l'on peut dater avant 1584, ce que
Faggin décrivit à propos de cette dernière œuvre: un style
élégant et un peu froid, faussement intellectualiste,
d'origine raphaélesque et zuccaresque.[15] On ne connaît
pour l'instant aucune œuvre documentée de la période
italienne de Van Winghe.[16] Néanmoins, l'on ne peut
exclure qu'en ce qui concerne notre groupe de trois
tableaux il s'agisse d'œuvres de jeunesse du peintre
bruxellois, exécutées en Italie. Les analogies avec des
représentations signées ou documentées d'une autre
manière, font que c'est jusqu'à nouvel ordre la conclusion
la plus plausible.

 BWM

L'italianisme ambitieux du tableau trahit la connaissance
de Michel-Ange, mais s'impose surtout par une forte
composante vénitienne: dans les figures, les souvenirs de
Titien se mêlent à ceux du Tintoret, les tonalités sont
dorées (et en cela très différentes de celles des Flamands
formés dans le milieu du maniérisme international, entre la
culture romaine et celle des Emiliens); le paysage, brossé
en larges touches, ramène encore à la culture de la Lagune
de même que la matière de la peinture, qui caresse les
formes, faisant luire et scintiller les matières.

 La composition est à rapprocher de celle de la gravure de
Jan I Sadeler d'après Dirck Barendsz (Amsterdam 1534-
1592) représentant *L'humanité avant le Déluge*. Malgré les
nombreux éléments de parenté, il est vrai que le rapport
avec une gravure exécutée par un autre artiste reste malaisé
à établir. La confrontation avec la scène qui lui fait
pendant, *L'humanité avant le Jugement Dernier*, permet de
mieux juger de l'appartenance de ces œuvres au même
artiste: en plus de la gravure, on en a conservé le dessin
préparatoire,[17] qui montre une grande identité avec
l'Assemblée des dieux jusque dans les physionomies et dans
les plis des drapés.

 A ce point le tableau de Dublin peut être rapproché de
la seule grande peinture connue à ce jour de Dirck
Barendsz, le triptyque de l'*Adoration des bergers* de
Gouda,[18] qui présente la même gamme de couleurs, avec
les mêmes reflets, et qui offre aussi l'occasion de
confronter des silhouettes tournoyantes (le petit berger et
le dieu vus de dos) et des visages (à Gouda la jeune femme

à l'extrême gauche, à Dublin, celle dont sont célébrées les
noces) ainsi que les ruines romaines.

 La comparaison s'impose surtout avec les nus de la
partie inférieure du *Jugement dernier* de Farfa, rendu à
Barendsz par l'auteur de la présente notice (voir p. 27 et
fig. p. 29). Daté de 1561, cette œuvre s'inscrit à la fin du
séjour du peintre d'Amsterdam en Italie, que Van Mander
dit avoir duré sept ans, et le montre au moment où
l'influence de Venise le domine, mais s'unit à celle de
Michel-Ange.

 Les repères chronologiques dans l'œuvre de Barendsz
sont très rares. Il semble en tout cas que le tableau de
Dublin appartienne à une phase plus tardive que le
triptyque de Gouda, comprenant probablement aussi les
deux gravures citées de Jan I Sadeler, dans les années 1580.

 ND

1 Dans sa lettre du 16 février 1968, Briganti avance que le tableau de
Dublin n'est pas de la main de Lambert Sustris, comme l'avait
supposé Sylvie Béguin, mais bien dans le style de l'*Adoration des
bergers* à Oxford, inv. n° A512 (Bois, 119 × 111,3 cm) alors attribuée à
Giovanni Demio. La paternité donnée à Demio a été dénoncée à
juste titre par G. Guglielmi, voir Lloyd 1977, pp. 185-187, pl. 134, ainsi
que pour d'autres opinions, e.a. l'attribution par Bodmer à
Pellegrino Tibaldi, à l'époque des fresques du palais Poggi. A
l'Ashmolean Museum, on a enregistré pour l'instant les
communications orales suivantes: école de Vérone (W. Arslan, John
Gere); peut-être Battista del Moro (Oberhuber 1978).
2 Communication écrite à l'Ashmolean Museum. N. Dacos voit
dans cette œuvre la main d'un autre 'romaniste' que celui du tableau
de Washington.
3 L'homme de dos avec une bouteille de vin à Dublin, la Junon à
droite à Washington et le berger ou la bergère à gauche à Dublin.
4 Par exemple chez Mars devant à droite à Dublin, chez Vénus et le
dieu du fleuve à Washington, chez les bergers d'Oxford.
5 Pélée, Thétis et Athéna derrière la table à Dublin, Junon à
Washington, la Vierge et Joseph à Oxford.
6 Dans les visages d'Athéna à Dublin, Vénus à Washington, Marie à
Oxford, et ceux des personnages masculins, Jupiter (?), à côté de
Diane à gauche derrière la table, à Dublin, Pâris à Washington et le
berger à droite à Oxford.
7 Comme ceux de Pluton, devant à droite, à Dublin, le dieu du
fleuve à Washington et le berger à droite à Oxford.
8 La Vénus nue à Dublin et le berger devant à droite à Oxford.
9 Cerbère, devant à droite à Dublin et le taureau à Oxford.
10 Voir Vogelaar, loc. cit.
11 Van Mander 1604, fol. 264r. Par manque de documentation sur le
sujet, on ne peut dire en ce moment avec certitude si ce cardinal est

Anonyme flamand 1560-1570
247 Le Jugement de Pâris

bien Alexandre Farnèse, comme le suppose Bücken 1990, p. 52. Pour certaines attributions – selon moi contestables – à Van Winghe pendant sa période italienne, voir Bücken 1990, pp. 49-60; Dacos 1990, pp. 33-41.
12 Pour le *Samson et Dalila*, Faggin 1966, fig. 28; pour la gravure, Meijer 1988A, p. 176, fig. 166.
13 Pour ce tableau Meijer 1988A, p. 176, fig. 166.
14 Hollstein, XXI-XXII, p. 215, n° 8, repr.
15 Faggin 1966, s.p. Les éléments zuccaresques semblent moins évidents.
16 Voir note 11.
17 Hollstein, XXI, n°s 264-265. Dessin: Londres, Victoria and Albert Museum, inv. n° Dyce 442. Pour les trois illustrations, voir [Cat. exp.] Washington-New York 1986-1987, pp. 62-63.
18 Gouda, Stedelijk Museum 'Het Catharinagasthuis'. [Cat. exp.] Amsterdam 1986, pp. 368-369, n° 248.

Huile sur toile, 121,3 × 165,4 cm
Washington, National Gallery, inv. n° 1632

BIBLIOGRAPHIE Rusk Shapley 1979, pp. 69-71; Vogelaar 1987, p. 36, n. 3; Meijer 1988A, p. 26, fig. 17; Dacos 1990, p. 84; DeGrazia 1991, p. 108, n° P/R 26.

Dans le passé, ce tableau a été attribué à Niccolò dell' Abate qui aurait ici collaboré avec Calvaert, à un Flamand en Vénétie vers 1590, à Lambert Sustris, Paolo Fiammingo, Bertoia, Jan Soens et Hans Speckaert.[1] Aucune de ces attributions n'est correcte.

Le groupe principal de la composition rappelle le sujet analogue,[2] gravé par Marcantonio Raimondi, d'après Raphaël.

Pour une discussion ultérieure, voir cat. 246.

BWM

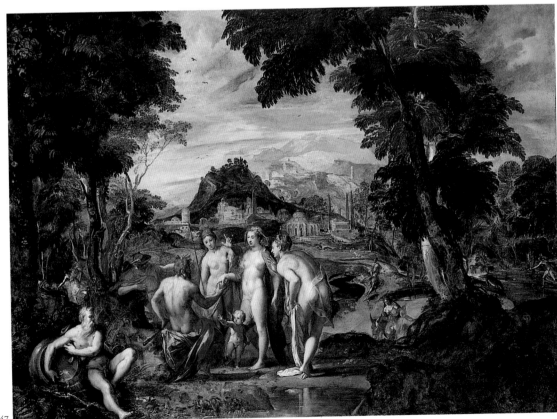

247

Anonyme flamand d'après Michel-Ange
248 Le Christ au Jardin des Oliviers

Le tableau est étranger à la manière de Joos van Winghe dont il n'a pas le dessin coupant, les lignes en zigzag ni les plis cassés. On ne retrouve pas non plus la gamme de couleurs de Van Winghe, qui est moins froide, ni ses arrière-fonds. L'œuvre est à rapprocher de Hans Speckaert, auquel l'auteur de la présente notice a proposé de la rendre.[3] Elle portait alors une attribution problématique à Bertoja, qui avait le mérite de tenir compte de la culture émilienne du tableau, mais sans en saisir le caractère flamand. Par rapport aux rares tableaux que l'on connaît actuellement de Speckaert, il est vrai que le maniérisme du *Jugement de Pâris* est un peu émoussé, tandis que le paysage atteint une ampleur insolite. Eva Siroka, qui vient de terminer une thèse sur le peintre en question et avec qui l'auteur de la présente notice a été en correspondance, concorde avec cette opinion et ajoute que les éléments étrangers à Speckaert semblent trahir l'intervention d'un deuxième artiste, qui aurait pu terminer l'œuvre après la mort prématurée de son premier auteur.

ND

1 Voir Rusk Shapley 1979, pour les différentes opinions; DeGrazia 1991 pour des données ultérieures. Dacos attribue à Speckaert.
2 Illustrated Bartsch, XXVI, n° 245.
3 Dacos 1989c, pp. 84-86.

248

Vers 1570
Huile sur bois, 44,7 × 60,5 cm
Lucques, Museo di Palazzo Mansi, inv. n° 686

PROVENANCE Galerie d'art (1971).

La composition des personnages de ce tableau reprend un carton de Michel-Ange, qui doit dater de la deuxième moitié des années cinquante et s'était trouvé, après la mort du peintre en 1564, en possession de Jacopo del Duca. Le neveu de Michel-Ange, Lionardo Buonarotti, l'avait ensuite offert à Cosme de Médicis et le carton se trouve depuis lors à Florence.[1] Michel-Ange y illustre deux moments de la même histoire de l'Evangile: à gauche, le Christ est absorbé dans sa prière, sans l'habituelle apparition de l'ange portant un calice dans le ciel; à droite, il reproche aux apôtres de s'être endormis et les exhorte à la prière.[2]

Il existe un certain nombre de différences de composition entre les copies peintes d'après le carton et conservées à la Galleria Doria Pamphilj,[3] à la Galleria Nazionale de Rome[4] et à Lucques. Dans cette dernière, la distance entre le groupe des âpotres et le personnage du Christ au centre, ainsi que celle entre le Christ central et sa répétition à gauche, est plus grande que dans les deux autres tableaux. En ce sens, ce tableau diffère aussi du carton de Michel-Ange.[5] Tandis que dans les deux autres copies la scène se situe de nuit, comme elle est racontée

'Anonyme B'

dans la Bible, la version de Lucques est présentée en plein jour.

Les trois tableaux sont pour le moment attribués à Marcello Venusti (1512/15-1579), artiste connu pour ses copies d'après des dessins de Michel-Ange; mais seule la version de la Galleria Nazionale est proche de son style.[6] Dans le tableau de Lucques, les couleurs des vêtements sont bien dans l'esprit des interprétations de Michel-Ange par Venusti. Mais outre les proportions moins harmonieuses et plus ramassées du Christ central, le paysage du tableau lucquois trahit aussi une main flamande. Malgré l'imitation de la nature, moins variée et moins talentueuse, le concept général et l'époque correspondent aux interprétations paysagistes de Spranger, telles que dans sa *Conversion de saint Paul* à l'Ambrosienne, tableau qui date probablement de la première moitié des années soixante-dix (cat. 195). Spranger avait peint pour le pape Paul V, sans doute au début des années soixante-dix, sur un cuivre de la taille d'une feuille de papier, une scène nocturne représentant *Le Christ au Jardin des Oliviers*, qui n'a pas été retrouvée.[7]

BWM

1 Gabinetto Disegni e Stampe degli Uffizi, inv. n° 230 F. Pierre noire rehaussée de craie blanche sur papier brun clair, 360 × 599 mm. De Tolnay 1975-1980, III, n° 409, repr.; Hirst 1988, sous le n° 54.
2 Luc 22: 39-46; Matthieu 26: 36-46; Marc 14: 32-42. On a souligné la correspondance spirituelle de la composition de Michel-Ange avec un sonnet de son amie Vittoria Colonna dans lequel le Christ est également seul dans sa prière et trouve dans son angoisse (mentionnée par Matthieu) la force d'éveiller les âpôtres et de les exhorter à la foi comme il l'a fait pour toute l'humanité. De Tolnay 1975-1980, III, p. 65, sous le n° 409.
3 Bois, 58 × 82 cm. Torselli 1969, fig. 95.
4 Inv. n° 1469. Bois 53 × 76 cm. Mochi Onori & Vodret Adamo 1989, p. 59, repr.
5 Dans le tableau de la Galleria Nazionale, l'espace entre les personnages est un peu plus grand que dans le carton de Michel-Ange et dans la copie de la Villa Doria.
6 Le tableau de la Galleria Doria se rapproche, notamment dans le personnage de gauche, du style de Michel-Ange dans les fresques de la Chapelle Pauline, mais la facture est plus grossière et diffère de celle de Venusti.
7 Van Mander 1604, fol. 271r.

En 1987, on a isolé parmi les dessins romains de Maarten van Heemskerck un petit groupe homogène de dessins d'une autre main et d'une date sans doute légèrement plus tardive. Comme quatre de ces feuilles se trouvent dans l'album des 'croquis romains de van Heemskerck' à Berlin, où l'on a reconnu déjà la main d'un 'Anonyme A', on a surnommé celui-ci l''Anonyme B'. Quoique cet 'Anonyme B' choisisse souvent les mêmes sujets que van Heemskerck, ses dessins se caractérisent par un trait de plume plus hésitant et plus uniforme, par des hachures précises et des détails plus nombreux. L'architecture ne donne pas l'impression d'une grande solidité, et la perspective n'est pas toujours très heureuse non plus. Le dessinateur remplit souvent le premier plan de petits traits ou de détails plus achevés. Un des dessins de l''Anonyme B' des carnets de Berlin, *L'ancienne et la nouvelle basilique Saint-Pierre vues du Nord*, peut être daté, sur base de l'histoire de la construction de la Basilique, entre 1538 et 1543. Nicole Dacos a tout récemment identifié cet artiste avec Michiel Gast.

IV

BIBLIOGRAPHIE Veldman 1987, pp. 369-82; Dacos 1995.

'Anonyme B'
249 Le Forum romain vu depuis le Capitole

249

Plume et encre brune sur papier blanc, 158 × 227 mm
Chatsworth, The Duke of Devonshire and the Chatsworth Settlement
Trustees, inv. n° 839A.

BIBLIOGRAPHIE Egger 1911-1932, II, fig. 9; Hülsen & Egger 1913-
1916, II, p. 54; Veldman 1987, pp. 377-78, fig. 8.

Ce dessin montre le Forum romain, vu du Capitole. Tout à
fait à gauche, les deux colonnes corinthiennes du temple
de Vespasien sont flanquées d'une église avec un narthex
assez bas et un clocher: la basilique des Saints Serge et
Bacchus, démolie en 1560 sous Pie IV. A l'extrême droite,
les sept colonnes du temple de Saturne. Au second plan, au
centre, on aperçoit une tour fortifiée carrée, et à sa droite
la colonne de Phocas; derrière celle-ci Saint Cosme-et-
Damien avec son clocher. Tout au fond, le Colisée et
S. Francesca Romana; à leur droite, l'abside occidentale du
temple de Vénus et Rome.

 Cette vue du Forum est pratiquement identique,
quoique le point de vue soit situé un peu plus à l'est, à la
partie droite du grand dessin de van Heemskerck signé et
daté de 1535, conservé à Berlin.[1] Mais on remarque encore
dans celui-ci, à travers les colonnes du temple de Saturne,
un mur médiéval. Soit ce mur a été démoli peu après 1535,
soit l'Anonyme B' l'a délibérément omis.
 IV

1 Egger 1911-1932, II, fig. 10; Hülsen & Egger 1913-1916, II, fig. 125.

'Anonyme B'
250 Vue de l'entrée de l'ancienne basilique Saint-Pierre et des palais du Vatican

250

Plume et encre brune sur papier blanc, 158 × 227 mm
Chatsworth, The Duke of Devonshire and the Chatsworth Settlement
Trustees, inv. n° 839B.

BIBLIOGRAPHIE Egger 1911-1932, I, fig. 18; Hülsen & Egger 1913-
1916, II, pp. 68-73; Veldman 1987, pp. 377-380, fig. 9.

Le dessinateur a rendu assez précisément la situation de
son époque. A l'extrême gauche, on aperçoit la façade du
palais de l'Archiprêtre; à droite, au-dessus du large escalier
monumental, la façade de l'atrium original de l'ancienne
basilique Saint-Pierre avec sa monumentale entrée en trois
parties, pourvue d'une tablette avec une inscription
(illisible) et couronnée d'un tympan orné de statues. A
droite, le balcon des Bénédictions, achevé sous le pape
Jules II. Ensuite, les palais du Vatican et enfin, à l'extrême
droite, les deux murs qui vont vers la Porte de Saint Pierre.
A l'arrière, on distingue la haute Loge du côté Nord du
Cortile de Saint-Damase. Sur la place se trouve la fontaine
en marbre construite par Innocent VIII en 1490 et démolie
sous Paul V. L'artiste a animé son dessin de promeneurs et
de lansquenets de la Garde Suisse, qui gardent l'entrée du
palais du Vatican. Au premier plan, un cortège de
dignitaires de l'Eglise se dirige à cheval vers le Vatican.

 Cette feuille aussi a été attribuée autrefois à Maarten van
Heemskerck. Mais en la comparant au dessin monumental,
en trois parties, qu'Heemskerck a fait d'un point de vue
quasi identique Albertina, Vienne; Egger, 1911-32, vol.I,
fig.17; Hülsen-Egger, 1913-16, vol.2, fig.130. (vers 1533-
1534), ce n'est pas seulement la différence de qualité qui

'Anonyme Fabriczy'

saute aux yeux, mais encore la présentation très différente des monuments, de laquelle on peut déduire que le dessin de Chatsworth date de 1540 environ, quelques années après le dessin de Heemskerck. La grande porte d'entrée de l'atrium est à présent décorée, les bases de la prolongation prévue – mais non réalisée – de l'arcade de la Loge des Bénédictions ont été éliminées, et l'entrée du Vatican est désormais pourvue d'un fronton monumental. Mais l'Anonyme B', malgré la précision apparente de ses *vedute*, n'est pas toujours fidèle à la réalité: il a omis quelques éléments existant sur d'autres dessins, comme le tympan de la façade de l'ancienne Basilique Saint-Pierre, la nouvelle construction du chœur derrière l'atrium, et le sommet de la Chapelle Sixtine derrière l'entrée des palais du Vatican.

IV

1 Vienne, Graphische Sammlung Albertina. Egger 1911-1932, I, fig. 17; Hülsen & Egger 1913-1916, II, fig. 130.

'Anonyme Fabriczy' est le nom provisoire donné à un artiste des Pays-Bas discuté par Fabriczy en 1893 et qui est l'auteur d'une série de dessins dont la majorité provient d'un album de l'Electeur de Wurtemberg, actuellement à Stuttgart. Les dessins reproduisent des vues de ville et ont pour sujet un ou plusieurs monuments en particulier. Les dessins ont vu le jour au cours d'un voyage de Bruxelles à Rome en passant par Huy sur la Meuse, Lyon et à travers le Dauphiné. L'itinéraire se poursuivait ensuite le long du Rhône et, après une excursion vers Claveyson, menait à Rome à travers la vallée de la Galaure et en franchissant un col dans les Alpes. Le passage à Milan se fit probablement au retour. L'histoire de la construction d'un certain nombre de monuments dessinés donne entre autres des repères pour la datation des séjours à Rome et à Milan. Sur le dessin de l'église Saint-Pierre (inv. nº 5811) le tambour conçu par Michel-Ange est montré inachevé mais avec tous les chapiteaux et, à droite, une ébauche de l'architrave. C'est en août 1564, alors que Pirro Ligorio venait de succéder au défunt Michel-Ange comme directeur des chantiers de Saint-Pierre, que l'on ajouta le dernier chapiteau au tambour. En janvier 1565, l'architrave du tambour fut commencée. Elle n'était pas encore achevée lorsque les travaux furent interrompus en 1568.[1] Le dessin date donc probablement de janvier 1565, ou peu après. Ces dates correspondent plus ou moins à celles du dessin de San Celso à Milan (inv. nº 5809), exécuté entre 1568, lorsque Vasari écrivit que les travaux à la façade de l'église venaient de commencer, et l'année 1572 lorsque la façade fut achevée.

On a fait quelques suggestions pour l'identification de l'artiste. Mise à part, pour des raisons stylistiques et chronologiques, l'improbable identification avec Matthijs Bril, il s'agit de Joris Boba dont le nom a été cité dans ce contexte par Popham. Le dessin par Boba de l'*Ile du Tibre* du British Museum présente un graphisme proche de celui de l'Anonyme, mais ces ressemblances sont une base ténue pour confirmer qu'il en est l'auteur. Boon, au contraire, a cité Adriaen de Weert, qui était cependant déjà de retour à Bruxelles en 1566 et dont les dessins de paysages à Amsterdam et dans une collection privée à Paris témoignent d'un graphisme clairement différent.

BWM

425

1 Millon & Smyth 1969, pp. 484-501; H.A. Millon & C.H. Smyth, in [Cat. exp.] Washington-Florence 1988, p. 96.

BIBLIOGRAPHIE Fabriczy 1893, pp. 107-126; Popham 1932, p. 23; Musper 1936, pp. 238-246; Boon 1978, I, p. 179, sous n° 485; H. Geissler, in [Cat. exp.] Stuttgart 1984, pp. 141-142, n°ˢ 98-99; M. David, in [Cat. exp.] Milan 1993, pp. 288-290, n° 27.

'Anonyme Fabriczy'
251 Santa Maria in Aracoeli et le Capitole avec au-devant la Cordonata.

Plume en brun sur une esquisse à la sanguine, 246 × 290 mm
A gauche, à la plume et à l'encre bleue: *13*; sur le montage: à la pierre noire: *242* et *79*
Stuttgart, Staatliche Kunsthalle, Graphische Sammlung, inv. n° 5805

PROVENANCE Electeur de Wurtemberg.

BIBLIOGRAPHIE Fabriczy 1893, p. 123; Lanciani 1901, p. 267, repr.; Egger 1911-1931, II, pp. 10-11, repr.; Musper 1936, p. 246, repr.; Thies 1982, p. 166, repr.; Argan & Contardi 1990, p. 255, repr.

Nous voyons sur ce dessin l'église Santa Maria in Aracoeli avec l'escalier en pente raide qui conduit à l'église; plus à droite la Cordonata, qui est un passage en escalier vers la place du Capitole, et cette place elle-même, en grande partie aménagée sous le pape Pie IV (1559-1565).[1] La balustrade à l'avant date probablement de la même époque, mais elle est ici représentée sans les statues des *Dioscures* qui y furent placées en 1585-1590.[2] Au milieu de la place se trouve depuis 1538 la statue de Marc Aurèle.[3] Si l'encadrement du côté droit du dessin est le couronnement de la façade du Palais des Conservateurs, exécuté par Giacomo della Porta d'après les plans de Michel-Ange, avec une statue sur l'attique, le dessin peut être daté d'une période allant de peu avant 1567,[4] lorsqu'on plaça les premières statues, à 1577 lorsque la foudre détruisit l'ancienne tour du Palais des Sénateurs, visible sur le dessin.[5] Le palais a ici l'aspect qui était le sien au XVᵉ siècle avant la reconstruction par Giacomo della Porta et Girolamo Rainaldi.[6]

A la façade du XIIIᵉ siècle en briques de l'église Santa Maria in Aracoeli, bâtie là où selon la tradition la Sibylle tiburtine prédit à l'empereur Auguste la venue de l'Enfant Jésus, on voit trois fenêtres rondes, dont celle du milieu est actuellement maçonnée, et une cloche qui porte les armes du pape.

Le graphisme de notre dessinateur se caractérise par le fait qu'il est extrêmement détaillé avec des points, des traits et des hachures parallèles placés au moyen de touches légères et d'une intensité généralement égale et peu différenciée. C'est surtout dans le rendu des paysages que l''Anonyme Fabriczy' peut être mis en relation avec Pieter I Bruegel, mais sa vision est moins grandiose et le travail de la plume plus schématique.[7]

BWM

251

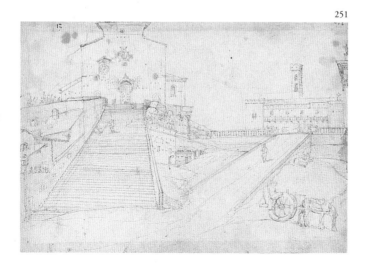

Maître des Albums Egmont
(Dirck Hendricsz Centen)

1 En mars 1554 commencèrent l'égalisation et le renforcement du mur et de l'accès à la place. Les travaux furent interrompus sous Paul IV (1555-1559) et repris sous Pie IV. En 1578 un concours fut organisé pour la réalisation d'une nouvelle Cordonata; c'est le projet de Della Porta qui fut exécuté. Thies 1982, pp. 167-168; voir aussi Fabriczy 1893, p. 123; Argan & Contardi 1990, p. 255.
2 Thies 1982, p. 166; Argan & Contardi 1990, p. 255.
3 Argan & Contardi 1990, p. 252.
4 La construction de la nouvelle façade du Palais des Conservateurs, d'après un projet de Michel-Ange, fut commencée en 1563 sous la direction de Guidetto Guidetti. Après le décès de celui-ci en 1564, Giacomo della Porta fut désigné comme architecte. Argan & Contardi 1990, p. 257.
5 Thies 1982, pp. 166, 169. En 1579 on construisit un nouveau campanile d'après les plans de Martino Longhi, Fabriczy 1893, p. 123.
6 En 1547, on travaillait déjà à l'escalier; le portail fut achevé en 1554. Argan & Contardi 1990, p. 253. Fabriczy 1893, p. 123; Thies 1982, p. 166 pour le campanile.
7 Voir la *Vue de Vienne*, Musper 1936, p. 244, fig. 4.

Les nombreux dessins du Maître des albums Egmont, dispersés dans des collections publiques et privées doivent leur nom à quelques feuilles provenant du recueil de John Perceval, premier comte d'Egmont et collectionneur du XVIIIe siècle.

Partant de ce groupe, devenu entretemps la propriété de l'Université de Yale, Philip Pouncey a donné en 1958 à leur auteur le nom conventionnel de Maître des albums Egmont. Récemment, en raison de fortes ressemblances avec plusieurs de ses peintures, Nicole Dacos a proposé d'y reconnaître le peintre hollandais Dirck Hendrickcz.

Apparemment le groupe nombreux des desssins attribués au Maître des albums Egmont manque d'homogénéité étant donné que tous n'ont pas été exécutés avec la même technique: certaines sont à la pierre noire, d'autres à la plume. Plusieurs présentent des inscriptions ainsi que d'anciennes attributions à des artistes flamands ou italiens.

D'après certains, tous les dessins ne seraient pas de la même main que ceux qui sont conservés à Yale et qui sont à l'origine du regroupement. Le nombre de feuilles classées sous le nom de Maître des albums Egmont oscille entre la trentaine et la cinquantaine, en fonction de ceux qui se sont penchés sur le problème. L'attribution des dessins à la plume ne fait pas l'unanimité. La grande différence qui les sépare des premières feuilles ne peut s'expliquer que par l'exaltation de la 'forma serpentinata' désormais dépourvue de toute sensualité. Les dessins semblent généralement évoquer l'influence de l'école de Parme telle qu'elle a été représentée à Rome par les Zuccaro, Raffaellino da Reggio et Marco Pino. D'après la plupart des chercheurs, la culture qui ressort de ces dessins est celle d'un flamand ayant peint en Italie pendant une longue période, ce qui concorde avec l'hypothèse formulée par Nicole Dacos.

Les dessins à la plume étaient probablement des projets pour des gravures qui n'ont pas été exécutées. Si l'on considère que l'artiste est revenu dans sa ville natale après trente ans d'absence, il est en effet difficile d'imaginer comment il aurait pu se réinsérer dans le milieu artistique local. Il est donc possible qu'il se soit essayé à la production de gravures. De Castris a récemment contesté la proposition d'identification de Nicole Dacos et a attribué à d'Errico un dessin du Musée de Capodimonte représentant *La Vierge et les Saints* (inv. n° GDS 103314) qu'il

427

Maître des Albums Egmont
252 Le Christ et l'adultère

considère comme préparatoire au panneau *La Vierge du Rosaire de Santa Maria a Vico*. Mais ce dessin qui était inventorié précédemment comme Marco Pino et qui révèle effectivement une forte influence du maître siennois, semble plutôt dérivé du tableau.

MRN

BIBLIOGRAPHIE Dacos 1990, pp. 49-69; De Castris 1991, pp. 76-79, n° 56.

Moitié gauche:
Pierre noire, 278 × 277 mm
Francfort Städelsches Kunstinstitut, inv. 2908
Moitié droite:
Pierre noire, 275 × 176 mm
Collection privée

BIBLIOGRAPHIE Dacos 1990, pp. 49-50, fig. 2-3.

Les dessins actuellement séparés formaient un feuillet unique représentant *Le Christ et l'adultère*. Le point de vue, relativement bas, confère une certaine majesté aux personnages masculins qui fragilisent la figure féminine à la taille déjà très menue. les traits sont épais et croisés en de nombreux points, pour créer des contrastes assez nets avec les parties éclairées et souvent vierges. Cette articulation de clairs-obscurs permet au peintre de construire l'espace devant servir de cadre à la scène. Dans plusieurs zones, telles que les contours ou les visages, le trait est souligné et renforcé, faisant clairement ressortir les

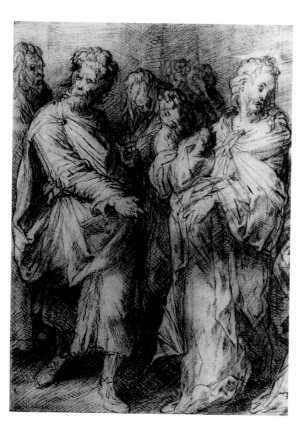 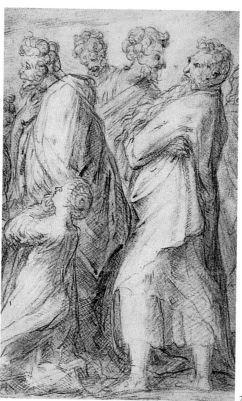

252

Le Maître du Bon Samaritain

silhouettes et les visages.

Dans la ligne de jonction entre les deux fragments, on peut apercevoir une figure coupée en deux par la division du dessin. De cette figure, qui était rendue dans un raccourci très marqué, on reconnaît la main tendue en perspective, indiquant la femme adultère. La recomposition mentale de l'ensemble, complétée par cette figure, met en évidence de nombreuses analogies avec le dessin sur le même sujet conservé dans une collection privée à New York.[1]

Dans les deux feuilles, les attitudes des personnages animés et vifs alternent, rythmant l'espace, ce qui les rapproche fortement des figures de saints visibles dans les retables exécutés à Naples, tels que l'*Ascension du Christ* de San Domenico Maggiore.[2]

L'étude de l'expression des visages et des corps appartient à la manière que Teodoro d'Errico a adoptée au cours de la deuxième partie de son séjour à Naples lorsqu'il a subi l'influence de Federico Barocci. La pose et l'éclairage du personnage situé à l'extrême gauche de la toile sont analogues à ceux de saint Joseph dans *l'Adoration des Bergers* de l'église de Gesù di Caltagirone datant du début des années 1590.[3]

Dans le dessin exposé, les corps sont allongés et les têtes particulièrement petites et élégantes, avec des yeux soulignés d'ombres et des nez effilés. Ces caractéristiques sont encore plus marquées sans le dessin de la collection américaine. Ceci laisse penser que les deux œuvres ont été exécutées à des périodes différentes par le même auteur, bien que dans le dernier dessin et dans les autres semblables, les figures soient encore plus élancées et comme dématérialisées dans des formes presque géométriques, les ombres étant rendues par des encres très pâles.

MRN

1 Dacos 1990, p. 64, fig. 24.
2 De Castris 1991, pp. 70, 72, repr. p. 72.
3 De Castris 1991, pp. 70, 82, repr. p. 87.

Ce maître, nommé d'après le panneau du *Bon Samaritain* d'Amsterdam, est reconnu depuis longtemps comme une personnalité artistique individuelle, à la manière et au style distinctifs. Des couleurs claires et vigoureuses sont appliquées en couches épaisses, donnant aux formes une silhouette incisive. Plus récemment, des examens à l'infra-rouge ont révélé un dessin sous-jacent tout aussi audacieux, qui a permis d'identifier par extension des dessins sur papier. Quoique le style du maître suffise à le placer dans le cercle de Jan van Scorel, on peut désormais l'identifier plus précisément comme un assistant dans son atelier d'Utrecht, de 1537-1538 environ jusqu'à 1545-1556, en se basant sur les dates de ses tableaux et sa connaissance des commandes faites à Scorel à cette époque. D'autres attributions à ce maître soulèvent la question de voyages éventuels. Les saints et les paysages d'arrière-plan de volets représentant des donateurs (Cologne, Wallraf-Richarz Museum) impliquent une collaboration, pour ce tableau exclusivement, avec Barthel Bruyn à Cologne. Un dessin, vers 1535 (Oxford, Christ Church), exécuté dans un style remarquablement proche de ses dessins sous-jacents, représente un dessinateur devant des ruines, peut-être romaines. Si intéressants que soient ces peintures et ces dessins, il faut se souvenir qu'ils appartiennent à un corpus qui a dû être beaucoup plus étendu, lié à l'atelier de Scorel et à un répertoire basé sur les carnets de croquis romains de Scorel lui-même. Avant de recréer une carrière entière, il faut d'abord vérifier les attributions actuelles au Maître du Bon Samaritain et les soumettre au moins à une étude à l'infra-rouge.

MF

BIBLIOGRAPHIE Faries 1975, pp. 161-176; M. Wolff, in [Cat. exp.] Washington-New York 1986-1987, n° 5.

Maître du Bon Samaritain
253 Le Bon Samaritain

1537
Panneau, 73 × 85 cm
Rijksmuseum, Amsterdam, inv. n° A 368

BIBLIOGRAPHIE Faries, in [Cat. exp.] Amsterdam 1986, n° 116
(avec bibliographie).

EXPOSITION Amsterdam 1986, n° 116.

Ce tableau impressionnant et novateur est une des
premières représentations connues de la Parabole du Bon
Samaritain en Europe du Nord au XVIe siècle. Elle illustre
l'enseignement du Christ sur l'amour du prochain (Luc 10:
3-35), et le peintre a mis l'accent sur le voyageur agressé en
plaçant le corps blessé et vulnérable au premier plan,
tandis qu'au plan central le prêtre et le Lévite qui passent
sans s'arrêter, ainsi que la reprise du personnage du
Samaritain à cheval, créent une diagonale menant aux

253a

ruines romaines dans le lointain. Plus tard, vers 1540 et
1550, le sujet sera popularisé par des peintres tels que Herri
met de Bles, et la scène du Samaritain soignant le blessé
sera souvent située dans un paysage plus vaste. Si
importante que soit l'iconographie de ce panneau, si neuf
que soit son style, il n'est pas de la main d'un artiste isolé.
Son langage stylistique – le type des personnages, le
feuillage, l'architecture du fond, etc. – tout lie le Maître du
Bon Samaritain, et donc l'intérêt porté à ce thème, à
l'atelier de Scorel à la fin des années 1530.

Certaines des ruines romaines de l'arrière-plan sont
identifiables; le groupe rassemblant le temple de Saturne,
l'obélisque de 'l'aiguille de César' et la pyramide de Caius
Sextus sont une vue familière dans l'œuvre de Scorel et de
ses disciples. Un peu plus loin se trouvent d'autres motifs
scoreliens, une voûte à caissons et une rotonde rappelant
celle de l'église Santa Maria delle Febbre à Rome. Les deux
personnages principaux évoquent l'agencement d'une
Déposition sous un arbre ou une croix, avec le Christ mort
dans les bras de Joseph d'Arimathie ou de Nicodème. Ce
sujet, ainsi que les scènes apparentées de la Mise au
Tombeau et de la Lamentation, est traité plusieurs fois par
Scorel dans son atelier de Haarlem, vers 1527-1530; dans ces
compositions, les jambes croisées du Christ, un bras[1]
pendant, et la tête en raccourci retiennent l'attention. Les
sources les plus profondes remontent toutefois au séjour de
Scorel à Rome. Sous les bras enflés de la victime, la
réflectographie à l'infra-rouge a révélé un personnage plus
mince et plus élégant, plus scorelien en somme (fig. 253a).
Cette silhouette est liée à son tour à diverses variantes
d'une pose raphaélienne, depuis l'Héliodore de la Stanze et
l'Ananie des tapisseries jusqu'au Jacob dans le *Rêve de Jacob*
des Loges[2]. Pris ensemble, ces motifs indiquent que le
Maître du Bon Samaritain a dû avoir accès aux carnets de
croquis romains de Scorel quand il a entamé la
composition de ce tableau.

La carrière ultérieure du maître est sujette à conjecture.
Nicole Dacos a proposé de reconnaître sa main dans une
Déposition (Ferrare, Pinacoteca Nazionale) identifiée par
d'anciennes sources locales comme l'œuvre d'"Arrigo
Clocher'.[3] Si cette attribution se voit accréditée, il s'agira
d'une addition importante à l'œuvre du peintre.

MF

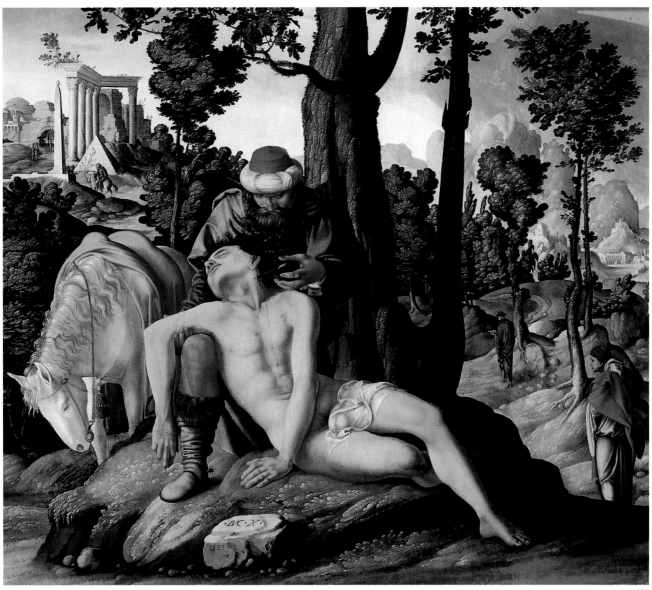

253

1 La correspondance des versions de Scorel et de Heemskerck sur le
même thème est étudiée par Faries (à paraître) dans les comptes-
rendus du colloque de 1993 à Louvain-la-Neuve sur le dessin sous-
jacent.
2 Voir le même article de Faries (à paraître).
3 Communication de N. Dacos à M. Faries (lettre du 26 janvier
1994).

Notes

POUR VOIR ET POUR APPRENDRE - NICOLE DACOS

Pour les artistes représentés à l'exposition, on se référera à la bibliographie donnée dans les notices.

1 Au XVIᵉ siècle, le terme *romaniste* désignait les membres d'une société groupant des personnages appartenant généralement à la haute bourgeoisie et au clergé, qui avaient fait le voyage de Rome et qui y avaient visité les tombeaux des apôtres Pierre et Paul. Sur l'histoire du terme, qui n'a donc été appliqué aux artistes qu'à la suite d'une méprise, voir Dacos 1980A.

2 A ce propos, voir ci-dessous le texte de Claire Billen. A peine rentré dans sa patrie un 'Martino fiammingo', dans lequel il faut reconnaître sans doute Maerten van Heemskerck, reçut la commande de paysages avec des histoires mythologiques d'un marchand romain qui l'avait probablement connu et apprécié lors de son séjour dans la Ville Eternelle (Edler 1936, pp. 87-90). De même, c'est comme Flamand que Peter de Kempeneer dut être apprécié à Séville (voir Dacos 1984).

3 Sur la part de l'artiste dans le *trascoro* de Barcelone et sur sa culture italienne, voir N. Dacos, *Jehan Mone entre Rome et Barcelone* (en préparation). On n'a pas encore remarqué que la *Mise au tombeau* du retable de la Passion, réalisé par Mone pour le palais impérial de Bruxelles et conservé aujourd'hui à la cathédrale Saint-Michel, est repris fidèlement à la composition de même sujet qu'Ordóñez avait sculptée pour les stalles de la cathédrale de Barcelone. Quant à la tête que l'on devine derrière la Vierge, à l'extrême droite de la composition, elle dérive de l'*Ivresse de Noé* de Michel-Ange à la Sixtine. Dans la tombe de Guillaume de Croy, les quatre figures féminines du registre inférieur sont des variantes sur l'*Eve chassée du Paradis*, toujours à la Sixtine, tandis que le cavalier victorieux d'un ennemi étendu sur le sol est emprunté à l'un des reliefs de Trajan de l'arc de Constantin.

4 Sur les pierres gravées de l'*Apollon et Marsyas* et du *Dédale et Icare*, voir Dacos, Grote, Giuliano, Heikamp & Pannuti 1980, p. 40, n° 2, pp. 55-56, n° 25.

5 Dacos 1995B.

6 Friedländer 1967-1976, XII, pl. 115, n° 215A, et pl. 114, n° 212; Wallen 1976, fig. 27, 106.

7 Pour les fresques immédiatement successives de la villa Bigolin à Selvazzano, voir maintenant Mancini 1993.

8 Si l'on étudie un artiste des Pays-Bas au XVIᵉ siècle et que l'on s'interroge sur son voyage éventuel en Italie (et à Rome), on commence par consulter les sources, en premier lieu Van Mander, et l'on finit par se conformer à ce qu'affirme cet auteur ou l'un des autres textes dont on dispose. Au début, il est vrai, le voyage d'Italie était le fait de pionniers, et le voir mentionné prend toute sa valeur. Très vite, cependant, il entre dans la routine: il devient alors hasardeux de nier tout bonnement qu'il ait eu lieu quand il n'est pas signalé nettement dans une biographie. Si l'on excepte le cas de Lucas van Leyden, qui a su exploiter à merveille les enseignements des gravures et des cartons de Raphaël sans quitter les Pays-Bas, les artistes qui ont été capables d'assimiler la culture italienne sans avoir fait le voyage sont presque inexistants. Est-il bien sûr qu'un homme comme Cornelis Anthonisz n'a pas connu le milieu de Peruzzi et n'est-ce pas ainsi qu'il faut expliquer le classicisme de son *Mucius Scaevola* en 1536 ([Cat. exp.] Amsterdam 1986, n° 149)? Qu'en est-il de

Dirk Crabeth, l'éminent peintre-verrier de Gouda, dont le dessin de l'*Adoration des bergers* au Teylers Museum semble bien fait 'retour de Rome', ou du plus modeste Lambert Rijkx qui, à en juger par son dessin de *Suzanne et les vieillards* à Munich, était imprégné de culture romaine? Du côté des sculpteurs, comment expliquer la profonde culture italienne de Colijn de Nole, peut-être aussi celle de Willem van Noort ou, dans les provinces du Sud, celle de Hendrik van den Broeck? Il est certainement plus aisé de se prononcer sur qui ne révèle pas de souvenirs italiens dans son œuvre et qui, de ce fait, n'a sans doute pas fait le voyage: outre les paysagistes et les portraitistes (qui au début n'en éprouvaient pas la nécessité), un Dirk Jacobsz, un Cornelis Buys, un Pieter Aertsen, ou encore, à Bruges, où l'isolement tint longtemps, un Pieter Pourbus. Il faut ajouter que les artistes pris en considération par Van Mander ne sont en définitive qu'une minorité: bien d'autres noms apparaissent dans les archives à Rome, publiées entre autres par Bertolotti, Orbaan et Hoogewerff et plus récemment par Leproux. Souvent, hélas, il n'est pas possible de les mettre en rapport avec des œuvres, et ces informations restent lettre morte. En revanche, il existe en Italie des œuvres dont l'accent flamand est indéniable, mais qui sont encore en attente d'un nom ou d'une analyse critique qui les mette en rapport avec leur culture d'origine: des cas semblables à celui de la *Déposition* de Ferrare, mentionnée dans les textes comme l'œuvre d'un certain 'Arrigo Clocher', inconnu par ailleurs, mais que j'ai pu rattacher au Maître du Bon Samaritain en Hollande, retrouvant ainsi les traces d'une nouvelle personnalité voyageuse, sortie de l'atelier de Scorel avant de reparaître en Italie centrale (voir cat. 253). Pour enrichir ultérieurement le corpus des romanistes et considérer l'ensemble du problème, il faut tenir compte aussi d'œuvres où l'accent étranger est moins prononcé, d'œuvres où les Flamands se sont emparés à ce point de la culture qu'ils sont venus chercher qu'elles sont classées traditionnellement dans l'art italien, même si elles ont souvent changé d'étiquette. Le cas déjà mentionné de Peter de Kempeneer illustre bien le problème, mais il y en a beaucoup d'autres, connus ou à découvrir. A mesure que l'on avance dans le temps, le nombre des *Fiamminghi* en Italie ne cesse de croître. Combien des élèves de Frans Floris – plus de cent au dire de Van Mander – sont passés par Rome ou par Venise? Aurait-on jamais soupçonné qu'un artist aussi autonome que Jan van Hemessen encourage au départ? Pourtant les archives d'Anvers ne laissent aucun doute: le 7 avril 1552 le maître envoie en Italie ses deux fils (Wallen 1976, p. 339, n. 77).

9 La chronologie différente du voyage de Van Noort proposée par S. Van Ruyven (voir cat. 146), pour qui l'artiste ne serait allé en Italie qu'en 1557-1558, est basée sur le fait qu'il n'est pas mentionné à Anvers pendant cette période, sans tenir compte de la culture figurative du tableau de 1555, impensable sans une expérience directe de l'Italie. Sur la *Psyché* de la Galerie Borghèse, voir Della Pergola 1955, I, p. 17, n° 7.

10 Baldinucci 1845-1847, II, p. 556.

11 On n'en a conservé ni peintures, ni dessins. Sur le tableau d'autel de l'*Immaculée Conception* à San Francesco a Ripa, attribué à Maerten de Vos déjà dans un manuscrit de 1660, mais dans lequel j'ai pu reconnaître ici une œuvre d'Antoon Sallaert, voir cat. 177.

12 Sur l'abbaye de Farfa au moment de l'exécution du *Jugement dernier* (peint à l'huile sur le mur), voir Schuster 1987, pp. 367-369. Jusqu'ici l'hypothèse d'un voyage de Barendsz à Rome reposait uniquement sur la

signature THEO AMSTERIDAMUS lue jadis dans la Domus Aurea (Judson 1970, p. 19, qui reprend Weege 1913, p. 148; Dacos 1969, p. 159). L'indice était fragile, le nom Dirk (Theodorus) étant très répandu: Six (1913, pp. 233-234) y avait vu le peintre Barendsz, mais Bijvanck (1914, p. 74) avait signalé d'autres candidats, auxquels on peut ajouter le peintre Dirck Hendricksz, originaire également d'Amsterdam et qui a dû se former à Rome avant d'aller s'installer à Naples (voir cat. 122). Dans la peinture de Farfa, l'artiste a repris à l'iconographie nordique du *Jugement Dernier* le Christ assis sur l'arc-en-ciel entre le lys de la miséricorde et l'épée de la justice (représenté déjà par Rogier Van der Weyden à l'hôtel-Dieu à Beaune et repris entre autres dans une attitude proche de celle de Farfa par Pieter Coecke, voir Marlier 1966, p. 215, fig. 157). Mais la grappe des corps des élus s'élevant dans le ciel trahit l'assimilation du Michel-Ange de la Sixtine, y compris le *Haman* de l'un des écoinçons. Enfin, le répertoire extrêmement riche des figures révèle surtout la profonde culture vénitienne de l'artiste, y compris des emprunts à Tintoret: les anges qui volent dans des raccourcis étonnants semblent ceux du *Miracle de saint Marc* à l'Académie à Venise; les nus du registre inférieur rappellent ceux du *Miracle de saint Augustin* au musée de Vicence; enfin, la très jolie jeune femme nue à l'avant-plan est presque une citation de la *Suzanne* du Kunsthistorisches Museum à Vienne. L'atmosphère vénitienne gagne la peinture jusque dans la lumière blonde et dans les reflets chatoyants des étoffes.

13 Hewett 1928; De Jong 1992.

14 Dacos 1995C. Contrairement à ce qui est dit dans [Cat. exp.] Anvers 1992-1993, p. 239, n° 110, le tableau représentant *Le roi David dans un paysage de ruines* et reproduit à la même page n'a pas été attribué à Michiel Gast par Nicole Dacos; alors que Jan de Maere lui en montrait la photo elle s'est limitée à lui dire que le paysage lui faisait penser à celui de Michiel Gast à Utrecht (cat. 95).

15 Aussitôt avant Polidoro, il faut rappeler l'influence exercée par les bordures de miniatures flamandes du style ganto-brugeois sur Giovanni da Udine au moment où il travaillait dans l'atelier de Raphaël. Vasari raconte en effet dans la vie du Frioulan que celui-ci avait appris à faire les feuilles et les fleurs «très semblables au naturel» d'un Flamand appelé Giovanni. Hoogewerff 1945-1946, p. 260, a pu identifier ce dernier avec le miniaturiste originaire de Cologne Jan Ruyssch. Pour son action sur Giovanni da Udine, voir Dacos 1986, pp. 38-39, n. 129-136, et N. Dacos, in Dacos & Furlan 1987, p. 31. Sur la tentative, qui n'emporte pas la conviction, de reconnaître dans Giovanni fiammingo Jan van Scorel, voir Meijer 1974.

DE SPRANGER A RUBENS: VERS UNE NOUVELLE EQUIVALENCE -
BERT W. MEIJER

1 Généralement, les artistes entreprenaient le voyage à un âge relativement jeune. Une exception à cette règle fut Goltzius qui, alors qu'il était déjà célèbre, alla vers le sud, contrairement à ses collègues plus jeunes, non pas pour y obtenir des commissions mais surtout pour voir l'Italie, comme lui-même l'écrivit quelques années avant son départ en 1590. Voir Nichols 1991-1992, p. 88 sous 29 juin 1586.

2 Le jubilé et la venue des pèlerins amenèrent la publication de guides comme le volumineux manuel *L'Anno Santo* du chanoine Pier Francesco Zino, dans lequel l'on trouvait une réimpression du populaire *L'Antichità di Roma* d'Andrea Palladio. Avec ce guide en main, l'on pouvait non seulement s'acquitter des principales obligations de la dévotion et des indulgences mais aussi visiter les monuments de l'Antiquité. Pour l'art des Années saintes, voir Fagiolo, Madonna (édits.) 1984; pour celui de l'an 1575, Jacks 1989, pp. 137-165; Wisch 1990, pp. 82-118.

3 Pour l'iconoclasme, Freedberg 1986, pp. 39-84 avec bibliographie ultérieure.

4 Voir Noë 1954; Van Mander (éd. Miedema 1973), passim; Leesberger 1993-1994, pp. 15-18; et ailleurs dans ce catalogue.

5 Pour les fresques exécutées sur commission du comte Michelangelo Spada et identifiées en 1986 par Sapori, voir Reznicek 1989, pp. 11-14; Sapori 1990, pp. 13-23; Reznicek 1993, p. 75. Pour une courte biographie du commanditaire, Sapori 1990, pp. 19-21.

6 Fehl 1974A, pp. 257-284; Fehl 1974B, pp. 71-86; Röttgen 1975, pp. 89-122; Sapori 1990, pp. 17-19. Pour une analyse iconologique de la décoration de la Sala Regia, Partridge, Starn 1990, pp. 23-60.

7 Van Mander 1604, fol. 184v, 291v; Steinbart 1937, p. 64. De Witte fut aussi l'assistant de Vasari pour les fresques de la Santissima Annunziata et la coupole de la cathédrale de Florence. Pour ses activités en Toscane, Steinbart 1937, pp. 63-80; F.A. Lessi, in [Cat. exp.] Volterra 1994, pp. 186-189.

8 Denys Calvaert collabora peut-être à la scène de la *Bataille de Lépante*, sous la direction de Lorenzo Sabatini, chef d'équipe de Vasari. Un document du 25 juillet 1573 porte sur la somme de 12 *scudi* remise à Sabatini pour «Dionisio Salvati pittore fiammingo», que l'on pense être Calvaert. Voir Bertolotti 1880, p. 53. D'autres paiements ont trait aux mois de septembre et novembre. Voir aussi T. Montella in Fortunati Pietrantonio 1986, p. 684.

9 Probablement In den Croon. Noë 1954, p. 29. Pour Van den Broeck, voir également ci-après.

10 Pour un compte-rendu des travaux au Vatican au cours de ces années, Redig de Campos 1967, pp. 168 et suiv.; Courtright 1990, appendices a, b et passim. Matthijs Bril travailla aussi au Vatican sous la direction de Sabatini, voir Baglione 1649 (éd. Gradara Pesci 1924), I, p. 18.

11 A Rome, Goltzius était auréolé de prestige et avait son propre programme d'activités (voir note I). Comme le raconte Van Mander, il rencontra aussi les plus importants artistes italiens et fit le portrait de quelques-uns d'entre eux, comme Federico Zuccaro et Girolamo Muziano. Van Mander 1604, fol. 192v, 283v; Miedema 1991-1992, pp. 46-47.

12 Non seulement Van Mander 1604. fol. 194r-v, connut personnellement Dupérac, mais il nous informe sur son travail, qui comprenait le plan de la Rome antique et de la ville moderne. Van Mander indique aussi que le Français fut l'architecte du cardinal Niccolò Caetani et, en 1572, du conclave papal. Dupérac était en Italie depuis 1559 environ. A Rome, il reproduisit les monuments antiques, comme en témoigne un album de dessins du Louvre. En 1571, il exécuta pour le cardinal Hippolyte d'Este une vue du jardin de la villa d'Este à Tivoli; en 1568 il avait dessiné à la plume une cascade de ce même jardin, dessin à présent à Londres. Son estampe représentant le palais et les jardins de Tivoli porte une dédicace à la reine Catherine de Médicis. R. Bacou, in [Cat. exp.] Rome 1972-1973, pp. 109-110, n° 74. Pour Dupérac, également Ashby 1915, pp. 401-421; Ashby 1924, pp. 449-459; Ehrle s.a.; Noë 1954,

pp. 304-305, 318-319, pl. 4; Ciprut 1960, pp. 161-173; Zerner 1965, pp. 507-512.

13 Van Mander 1604, fol. 6v, strophe 66. Voir Van Mander 1604 (éd. Miedema 1973), I, pp. 92-93; II, pp. 403-404.

14 Van Mander 1604, fol. 7v, strophe 75. Selon Van Mander, il fallait aller à Venise, de plus en plus souvent visitée au cours du siècle par les artistes nordiques, pour apprendre en particulier une manière de peindre plus parfaite par opposition au *disegno* et tout ce que celui-ci comportait à Rome. Voir également Van Mander 1604 (éd. Miedema 1973), I, pp. 95-96; II, pp. 414-415. Pour les artistes des Pays-Bas à Venise, Meijer 1991A et 1991B.

15 Voir entre autres Van Mander 1604, fol. 7r, strophes 71-72: «... Parce que les Italiens pensent toujours que nous excellons en cela [les paysages] et eux dans les figures. Mais j'espère que nous allons aussi leur voler leur part. Et je compte bien que mon espoir ne sera pas vain. Eux-mêmes voient déjà des preuves suffisantes de cela dans des toiles, sur des murs et des planches de cuivre. Et alors, jeunes gens, attention, courage, même si beaucoup de terrain a été gagné, faites de votre mieux pour que nous atteignions notre but, pour qu'ils ne disent plus dans leur langue que nous ne savons pas faire les figures.»
Voir Van Mander 1604, fol. 234r-v, et Van Mander 1604 (éd. Miedema 1973), I, pp. 94-95, II, pp. 410-411, pour des indications des progrès qualitatifs de l'art des Pays-Bas.
Dans la «Vie d'Aert Mijtens», Van Mander 1604, fol. 264r écrivait:
«... de même qu'il a été un excellent maître qui a fait dire moins souvent aux Italiens que les Néerlandais n'avaient pas une bonne manière de faire les figures ou encore leur a donné matière et motif de se taire à ce propos ou de parler de nous avec davantage de mesure.» Pour la concurrence entre les Italiens et les Fiamminghi, voir aussi Melion 1991, chapitre 6-8; Meijer 1993B, p. 6; Meijer 1993B, pp. 16-18.

16 Van Mander 1604, fol. 248r. Le titre de ce livre: *Fasti magistratum et triomphorum romanorum ab urbe condita ad Augusti obitum...* S.P.Q.R. Hubertus Goltzius Herbipolita Venlonianus dedicavit, Bruges 1566. Pour les activités de Hubert Goltzius, voir: Le Loup 1985, avec bibliographie ultérieure.

17 Au cours de ses années romaines, Rubens visita les collections les plus importantes, dont il fit des dessins. A l'époque où il habitait à Rome la même maison que son frère érudit Philip (1606-1607), il collabora aux illustrations et aux commentaires de l'*Electorum libri duo* écrit par celui-ci et publié à Anvers en 1608. Jaffé 1977, pp. 79-84, sur Rubens et l'Antiquité classique; Jaffé 1977, p. 85, sur ce livre ayant trait aux us et coutumes antiques. Le livre qu'en collaboration avec l'érudit français Nicolas Claude Fabry de Peiresc Rubens prépara sur les gemmes antiques lui appartenant, vit en partie le jour après sa mort. Van der Meulen 1975.

18 Van Mander signale cependant deux différentes approches, toutes deux fondamentales pour l'acquisition des connaissances et du savoir-faire d'un bon artiste: une approche manuelle ou bien d'après nature et une approche intellectuelle ou bien par la mémoire. Dans l'optique de Van Mander, Joseph Heintz de Bâle et Bartholomeus Spranger se situaient en ce sens aux antipodes. Heintz, l'un des artistes qui, bien que n'étant pas néerlandais, eut quand même droit à une courte biographie de la part de Van Mander, probablement en vertu des rapports étroits qu'il entretenait avec les artistes des Pays-Bas, surpassa tous les

Hollandais et les Flamands par la diligence et l'application avec lesquelles il dessina les belles choses de Rome, tant les sculptures que les tableaux. Van Mander 1604, fol. 291r. Par des notes correctives, Heintz indiquait ce qui selon lui manquait à ses dessins. Pour ses dessins romains, voir Zimmer 1988, passim. Spranger, au contraire, n'était nullement tenté de dessiner ce qu'il voyait à Rome. Même si le dessin était important en tant qu'exercice et en vue de l'assimilation du modèle, selon Van Mander il était tout aussi important, sinon plus, pour l'artiste, de fixer dans sa mémoire et de s'approprier les exemples de l'art antique et moderne, pour pouvoir plus tard y puiser tout à son gré. A en croire Van Mander, Spranger mémorisait à merveille, et n'avait donc pas eu besoin de dessiner d'après l'art antique et moderne. Van Mander 1604, fol. 271r; Van Mander 1604 (éd. Miedema 1973), II, p. 414.

19 Reznicek 1961, I, p. 93; Miedema 1969, p. 75; Van Mander 1604 (éd. Miedema 1913), II, p. 414. Les sculptures antiques qui intéressaient Goltzius dans ce but – le Laocoon, le Torse du Belvédère, l'Antinoüs, l'Hercule Farnèse, les Dioscures de Montecavallo – furent admirées et étudiées par maints artistes, parmi lesquels Michel-Ange et Rubens.

20 Voir les contributions sur ces artistes ailleurs dans ce catalogue. Une étape importante dans la peinture de 'vedute' romaines fut la commission que Matthijs Bril exécuta pour Grégoire XIII dans la troisième galerie de l'aile nord de la cour de Saint-Damase dans les palais du Vatican, à savoir la frise représentant le transport solennel des reliques de saint Grégoire de Nazianze depuis l'église Santa Maria in Campo Marzio jusqu'à Saint-Pierre, un épisode qui se situe en 1580, peu avant l'exécution des fresques. Ici, Matthijs fut chargé de vues de rues et de places romaines, et Antonio Tempesta, élève florentin du peintre brugeois Jan Stradanus (dessinateur à la cour des Médicis et auteur entre autres de cartons de tapisseries), des figures. Vaes 1929, pp. 312-313; Sricchia-Santoro 1980, p. 231, 235 et suiv.; Courtright 1990, p. 585. Pour la part du cavalier d'Arpin, Van Mander 1604, fol. 180r-v. Tout comme le plan de Rome de Dupérac publié par Lafréry en 1577 (cat. 82), les scènes nous donnent une image de la ville avant la rénovation due à Sixte V. Les vues de la ville peintes à fresque par Matthijs Bril ici et dans la Tour des Vents (voir note 45) ont leur équivalent dans les dessins à la plume d'une grande acuité d'observation représentant des ruines classiques et d'autres monuments romains (voir cat. 22-25). Dans ce genre, Matthijs avait été précédé par Cornelis Cort et ses dessins de monuments antiques, dont le rendu et l'insertion dans un environnement naturel sont moins convaincants. Voir également [Cat. exp.] Providence 1978, pp. 9-21, passim.

21 «Oltre le cose da esso disegnate e copiate in Italia ed in altri luoghi, e oltre il gran numero delle stampe raccolte d'ogni sorte [Rubens] tenne provisionati alcuni giovini in Roma e in Venetia e Lombardia, perchè gli disegnassero quanto si trova di eccellente». Bellori 1672 (éd. Borea 1976), p. 267. Pour les activités du jeune Gaspar Celio comme copiste pour Goltzius, voir ci-après.

22 Van Mander 1604, fol. 250v. Pour cet artiste, voir également ailleurs dans ce catalogue.

23 Pour son dessin de l'*Ignudo* au-dessus de la Sibylle érythréenne dans la chapelle Sixtine, voir W. Dittrich, in, [Cat. exp.] Dresde 1970, n° 50, repr. Pour cet artiste peu connu, voir également H. Bevers, in [Cat. exp.] Munich 1989-1990, n° 34, repr.

24 Calvaert dessina l'un des Damnés du *Jugement dernier*, Londres,

British Museum, Department of Prints and Drawings, inv. n° 1935-9-11-6, signé et daté 1574. Voir Boon 1980-1981, p. 70, sous le n° 49.
25 Jaffé 1977, pp. 19-22. Voir aussi [Cat. exp.] Dresde 1970, n° 68, repr.
26 Van Mander 1604 (éd. Miedema 1973), I, pp. 116-117; II, p. 452. Meijer 1987B, pp. 607-608.
27 Meijer 1987B, pp. 606-607, repr.; Meijer 1988A, p. 46, repr.; G. Luyten, in [Cat. exp.] Amsterdam 1993-1994, pp. 330-331, n° 2, repr., avec bibliographie ultérieure.
28 Face aux œuvres d'art italiennes, Goltzius fut impressionné par «la grâce douce de Raphaël, la plénitude charnelle propre à Corrège, les rehauts excellents de Titien et la profondeur que les glacis apportent aux œuvres de celui-ci, les belles soies et les belles choses peintes par Véronèse» (Van Mander 1604, fol. 285v). A Rome, outre les œuvres d'art publiques, il eut l'occasion de voir également des tableaux chez des particuliers. Chez Caterina Nobil Sforza, comtesse de Santa Fiora, comme nous en informe Van Mander 1604, fol. 116v, il vit entre autres le *Mariage mystique de sainte Catherine, avec à l'arrière-plan le Martyre de saint Sébastien*, à présent au Musée du Louvre, et des œuvres de Lucas de Leyde, Raphaël et Andrea del Sarto. La comtesse possédait aussi un tableau du Parmesan. Voir Ulrichs 1870, pp. 50-51. L'identification par Noë 1954, p. 105, de la propriétaire, que Van Mander ne mentionne que comme 'une comtesse', se basait sans doute sur la provenance du tableau de Corrège au Louvre, tableau qui en 1595, quatre ans donc après le retour de Goltzius au nord, faisait encore partie des biens de Caterina Nobil Sforza. Voir à ce propos Gould 1976, pp. 236-237.
29 Jaffé 1977, pp. 22-29.
30 Pour les activités du cardinal Farnèse dans le domaine artistique, voir Robertson 1992. Ce livre ne traitera pas, ou à peine, de ses contacts avec des artistes flamands et hollandais – Pieter I Bruegel, Cornelis Cort, Bartholomeus Spranger, Joris Hoefnagel, Cornelis Loots et Jan Soens – ou des activités de ceux-ci pour le cardinal.
31 Voir Van Mander 1604, fol. 270v-271r. Pour le tableau (Turin, Pinacothèque Nationale), Henning 1987, pp. 18-20, 177. Pour le dessin à la plume représentant des scènes de la Passion que Spranger exécuta sur commission du pape, voir cat. 198, 199.
32 Pour ce dessin, Wolk-Simon, in [Cat. exp.] Gainesville 1981, pp. 37-39, repr. L'artiste siennois, indiqué par Van Mander 1604, fol. 195r, comme «un excellent peintre dès l'époque de Michel-Ange et que ce dernier considérait comme égal ou supérieur à Raphaël d'Urbin», fut le maître d'Aert Mijtens, probablement à la fin des années soixante-dix. En août 1568, Pino obtint la commission du retable d'autel influencé par des œuvres de Taddeo Zuccaro, mort en 1566, telles que la *Conversion de saint Paul* et d'autres peintures de la chapelle Frangipani dans l'église San Marcello (1566) (voir cat. 243). Quoi qu'il en soit, à l'époque de Baglione et par conséquent aussi pendant le séjour de Spranger à Rome, le tableau de Pino était visible à son emplacement d'origine, la chapelle de saint Jean l'Evangéliste dans l'église Santi Apostoli. En 1568, Cornelis Cort exécuta une gravure d'après une autre œuvre de Pino, l'*Adoration des bergers*. Pour cette estampe et pour le tableau de Spranger, voir cat. 151, 196.
33 Pour l'œuvre de Bertoia et Spranger à Caprarola, voir ci-après note 66. Cornelis Cort grava en 1577 un *Saint Jérôme dans un paysage* d'après Bertoia, décédé quatre années auparavant (DeGrazia 1991, pp. 44, 155). Pour l'oratoire du Gonfalone, voir la note suivante.

34 Van Mander 1604, fol. 186r, 193v-194r; voir aussi Noë 1954, pp. 126-127, 250, 302, 303, 314, 317-318, pour les œuvres de Matteo da Lecce (quelques Sibylles et Prophètes et l'*Ecce Homo* (1576) repeint par Cesare Nebbia), Federico Zuccaro (*Flagellation*, 1573) et Raffaellino da Reggio (*Christ devant Pilate*) dans l'oratoire Santa Lucia del Gonfalone. C'était là l'édifice principal du Gonfalone, une confrérie de flagellants. Dans l'année du jubilé de 1575, la confrérie accueillit de nombreux pèlerins. Le cycle fut peint, entre 1568 et 1577, par plus de dix peintres qui se succédèrent sans un ordre préétabli. Ici travaillèrent entre autres, outre les artistes mentionnés par Van Mander, Livio Agresti, Jacopo Bertoia, Cesare Nebbia, Marco Pino et Giacomo Rocca. Dans le registre supérieur sont représentées des paires de Prophètes et de Sibylles avec des anges; plus bas, douze scènes monumentales de la Passion, depuis l'*Entrée dans Jésusalem* jusqu'à la *Résurrection du Christ*, sujets fort adaptés à une confrérie de flagellants. L'*Entrée dans Jérusalem* de Bertoia fut, iconographiquement et chronologiquement, le premier épisode du cycle (1568). Bertoia travailla probablement ici grâce à l'intervention du cardinal Alexandre Farnèse, protecteur de la confrérie et frère du duc Octave Farnèse au service duquel l'artiste se trouvait à Parme. Pour la participation de Bertoia à cet oratoire, voir Robertson 1992, pp. 178-179. Au plafond de l'oratoire sont représentées les armoiries des cardinaux Farnèse et Otto von Truchsess; c'est l'artiste favori de ce dernier, Livio Agresti, qui exécuta la *Cène* et, en 1571, le *Portement de Croix*. Un portrait de Von Truchsess fut gravé par Jacob Bos (Hollstein, III, p. 48, n° 1). Pour les fresques et leur signification, Tiliacos & Vannugli, in [Cat. exp.] Rome 1984B, pp. 145-171; Wolleschen Wisch 1985; Pagano 1990; Wisch 1990, p. 85; DeGrazia 1991, pp. 92-96; F. d'Amico, in Gallavotti Cavallero, D'Amico & Strinati 1992, pp. 169-173; Estivil 1993, pp. 357-366.
Il n'est pas exclu que des artistes flamands aient collaboré aux arrière-plans quelque peu nordiques d'un certain nombre de scènes de la Passion (en particulier l'*Arrestation du Christ*, le *Christ au jardin des Oliviers* et le *Portement de Croix*). L'attribution récente à Josse van Winghe de l'*Arrestation du Christ* (Dacos 1990, p. 38, fig. 8), ne convainc pas, non plus d'ailleurs que celle des autres tableaux rapportés par l'auteur à cet artiste, parmi lesquels l'*Adoration des bergers* de la Bob Jones University Collection, Greenville (cat. 239) pour ce dernier tableau qui présente des rapports avec Friedrich Sustris et son entourage en Bavière. L'*Arrestation du Christ* est attribuée par Strinati à Marcantonio del Forno. Voir F. d'Amico, in Gallavotti Cavallero, D'Amico & Strinati 1992, p. 172.
35 Le *Couronnement d'épines* de Mijtens qui se trouve à Stockholm présente des correspondances avec les œuvres romaines d'Hendrick de Clerck et Joseph Heintz, et rappelle aussi le Cavalier d'Arpin, Cristoforo Roncalli et Gaspar Celio. Le bourreau agenouillé à gauche, les figures monumentales debout à droite, l'architecture du fond et l'atmosphère nocturne de ce tableau présentent des rapports avec le *Couronnement d'épines* de Rubens à Grasse, peint pour Santa Croce in Gerusalemme dans le cadre de la première commission romaine de cet artiste et qui compte également nombre de précédents vénitiens. Peut-être Rubens vit-il à Rome le tableau de Mijtens avant la mort de ce dernier en 1602. Pour le tableau de Rubens, D. Bodart, in [Cat. exp.] Padoue-Rome-Milan 1990, p. 40, n° 3, repr. Le tableau de Stockholm est mentionné par Van Mander 1604, fol. 246v qui le vit à Amsterdam dans la maison du peintre Bernard van Somer; à Rome, ce dernier avait été l'hôte de Mijtens dont

il avait épousé la fille. C'est probablement ce tableau qui inspira à Van Mander le commentaire mentionné ci-dessus, note 15, quant à l'excellence de l'art de Mijtens. La *Crucifixion* de Mijtens dans le chœur de l'église San Bernardino à L'Aquila, également mentionnée par Van Mander (ibidem), est de qualité moindre. La toile ovale de Mijtens représentant *Dieu le Père* qui se trouve dans la voûte du chœur de cette même église n'est mentionnée ni par Van Mander ni par la littérature postérieure.

36 Pour ses tableaux se trouvant entre autres dans des églises de Rome et d'Ombrie, Sapori 1993, pp. 77-84. En 1587, De Clerck témoigna en faveur de Francesco Castello (ibidem, p. 79). Quelques-uns des tableaux mythologiques et bibliques qui virent le jour après le retour de De Clerck aux Pays-Bas, comme le *Paradis* (Munich, Alte Pinakothek) dont le paysage fut peint par Denys van Alsloot et qui comprend beaucoup de détails de natures mortes (Sapori 1993, p. 79, fig. 6), semblent inspirés par des œuvres comparables de Jacopo Zucchi, telle l'*Allégorie de la Création* de la collection de Ferdinand de Médicis, à présent dans la galerie Borghèse. Pour ce tableau, K. Herrman Fiore, in [Cat. exp.] Rome 1993, p. 346, n° 13, pl. xxx.

37 Voir ailleurs dans ce catalogue. Le dessin à la plume d'Hendrick de Clerck représentant les *Lamentations sur le Christ mort*, qui se trouve à Erlangen (Sapori 1993, p. 78, fig. 6) et fait partie d'une série de dessins de ce maître dans la même collection, ne trahit pas seulement l'influence de Speckaert mais aussi celle de Hans von Aachen. Cf. Jacoby 1991, p. 88. Un exemple de dessin à la plume de Joseph Heintz influencé par Speckaert est la feuille représentant *Six femmes vêtues à l'antique dans un paysage*, datable 1584-1585, qui se trouve à Hanovre. Peut-être s'agit-il de la copie d'une composition du peintre bruxellois (Zimmer 1988, p. 114, n° A 10, fig. 43).

La question se pose encore de savoir si à Rome Anthonie Blocklandt subit l'influence de l'entourage artistique du cardinal Farnèse, sensible, entre autres grâce à Bertoia, à l'héritage artistique du Parmesan. Selon Van Mander 1604, fol. 254r, Blocklandt partit pour l'Italie en avril 1572, en compagnie d'un orfèvre de Delft. Moins de six mois plus tard il était de retour au nord. L'orfèvre était peut-être Jacob Bylevelt, qui à partir de 1573 et pour le reste de sa vie fut à Florence au service de la cour des Médicis. Voir Fock 1975, p. 18, n. 24.

38 Pour la maison de Van Santfoort comme point de rencontre de ces artistes, Zimmer 1988, pp. 25, 28, 132, 367, 369; Jacoby 1991, p. 70. Il existe une *Marie-Madeleine en pénitence dans un paysage* de la main de Van Santfoort, signée et datée 1591, où les montagnes semblent en carton-pâte (Los Angeles, collection Warshaw); un petit *Noli me tangere* qui se trouve à Prague, Galerie Nationale, est également attribué à cet artiste (respectivement sur bois, 138 × 119 cm, et sur cuivre, 36 × 25 cm). Fučíková 1986, p. 120, fig. 1, 2. Pour la présence d'Aert Mijtens chez Van Santfoort, voir Van Mander 1604, fol. 263v.

39 Il est plus difficile de juger des rapports entre les œuvres peintes par Spranger et Speckaert à Rome et les tableaux romains du cercle Van Santfoort-Speckaert et d'autres artistes nordiques. Une trace de la composition de Speckaert *Diane et Actéon* du palais Patrizi à Rome se retrouve dans une fresque due à l'un des peintres actifs au deuxième étage du palais Chigi alla Posteria à Sienne, décoration à laquelle participa le peintre miniaturiste de Nimègue Bernard Van Rantwijck. Voir Dacos 1989-1990, p. 87, fig. 14, 15.

40 Van Mander 1604, fol. 298v.

41 Voir cat. 2.

42 Van Mander 1604, fol. 290r. Le tableau se trouvait au-dessus de l'autel de la deuxième chapelle de gauche, alors dédiée à la Naissance du Christ et à présent à la Sainte Famille. Dans la voûte, Niccolò Circignani, dit Pomarancio, peignit les Chœurs célestes des anges, encore visibles de nos jours et qui célébraient la Naissance du Christ située au-dessous. Dans les pendentifs figurent le prophète Isaïe et le roi David, les ancêtres du Christ, ce qui crée une cohésion iconographique et spatiale entre les différentes parties de la décoration de la chapelle. En octobre 1584, l'année où furent achevées les peintures de la chapelle, le retable de Von Aachen fut transporté depuis la maison-atelier de Van Santfoort jusqu'à l'église. Sapori 1993, p. 90 n. 40, pour l'identification de la 'casa di messer Antonio', mentionnée dans le document, avec celle de Van Santfoort. Pour ce document, voir Zuccari 1984A, p. 30. Pour l'estampe (cat. 2), le tableau et le programme iconographique, Hibbard 1972, en particulier pp. 38-39; Jacoby 1991, p. 81 note 45. Selon E. Fučíková, in [Cat. exp.] Essen-Vienne 1988, p. 412, l'estampe ne reproduit pas directement le tableau mais en est une version dessinée par Von Aachen à Munich. Pour la construction de l'église, commencée en 1568 sur commission du cardinal Alexandre Farnèse, et pour la contribution de celui-ci à la décoration, Robertson 1992, pp. 181-196. Les peintures du mur d'entrée de l'église étaient l'œuvre de deux jésuites flamands, selon Celio 1638 (éd. Zocca 1967), pp. 18 (42), 111-112. Hibbard 1972, p. 35, suppose qu'elles représentaient des martyrs.

43 Baglione (1649), éd. Gradara Pesci 1924, p. 297. La décoration fut commissionnée par Olimpia Orsini Cesi, épouse de Federico Cesi.

44 Zimmer 1971, pp. 12-15, 86-99; Sapori 1993, pp. 86-87; P. Tosini, in [Cat. exp.] Rome 1993, pp. 177-178. Stylistiquement, le cycle ne correspond pas précisément aux dessins exécutés par Heintz à Rome ou aux œuvres ultérieures de celui-ci. Jusqu'ici, l'attribution à Heintz est cependant la plus plausible.

45 Selon toute probabilité, Paul collabora avec Matthijs à cette grande commission exécutée pour le pape Grégoire XIII dans la Tour des Vents au Vatican, et la décoration, en grande partie due aux deux frères, fut achevée par le plus jeune de ceux-ci après la mort de Matthijs en 1583. La Tour des Vents, qui compte trois étages et fait partie de l'aile ouest du Belvédère, doit son nom à celle de l'Athènes antique et à l'anémographe construit par l'évêque dominicain Ignazio Danti. La tour avait aussi la fonction d'un observatoire astronomique. Le programme décoratif fut également partiellement conçu par Danti, également l'auteur de celui de la Salle des Cartes géographiques. Les fresques de la Salle de la Méridienne, exécutées par Niccolò Circignani, ont trait au vent et au temps et sont sans doute aussi en rapport avec l'introduction du calendrier grégorien. Les éléments du paysage sont ici probablement dus à Matthijs Bril. Un document des archives Buoncompagni mentionne Matthijs comme le paysagiste qui peignit les salles situées derrière celle de la Méridienne. En comparaison de la plus grande monumentalité, de la décoration cosmologique plus grave et de la fonction plus officielle de la Salle de la Méridienne, ces pièces plus petites ont plutôt un caractère privé. Dans deux pièces situées au même étage que celle de la Méridienne, l'on trouve des frises peintes représentant des paysages dans des encadrements, mi-cadres de tableaux mi-chambranles de fenêtres: dans une pièce, une frise représente des patriarches de l'Ancien

Testament, Abraham, Isaac et Jacob, dans des scènes qui préfigurent des épisodes des vies des Apôtres sous la nouvelle loi que l'on peut voir dans la frise de l'autre pièce. Dans deux des pièces situées à l'étage supérieur, encore des frises de paysages dans des encadrements, dont une représente les femmes de l'Ancien Testament et une l'histoire de Tobias, respectivement les antitypes de Marie et du Christ. Le thème contre-réformateur qui unit les cycles est l'unité de l'église catholique comme seule église préfigurée dans l'Ancien Testament. Les épisodes de l'Ancien Testament prennent pour modèle les illustrations de la Bible historiée, en particulier les *Quadrins historiques*. Les peintures des deux autres pièces de l'étage supérieur, des paysages dans un encadrement architectonique décoratif, constituent du point de vue tant thématique que formel le complément des quatre pièces ornées de frises, mais ici les paysages occupent toute la surface du mur, telles des vues en trompe-l'œil vers l'extérieur, comme c'était dans la première moitié du siècle le cas de la Salle des Perspectives de la Villa Farnèse et, hors de Rome, des peintures de Lambert Sustris (Luvigliano, Villa dei Vescovi, Salle du Chérubin). Dans les paysages de l'une de ces deux pièces l'on peut voir des vues urbaines, avec entre autres le Tibre, l'hôpital Santo Spirito et le château Saint-Ange, et ailleurs la Tour des Milices, le Panthéon et le Vatican, tandis que l'autre pièce renferme uniquement des paysages imaginaires. Des éléments pastoraux et de petites scènes narratives font allusion à la charité et à d'autres éléments de la foi chrétienne, et peut-être à Rome comme paradis terrestre et chrétien. Les motifs pastoraux font venir à l'esprit ceux de l'art paléochrétien. Les figures sont relativement petites, dans un environnement de vastes paysages inspirés des points de vue formel, thématique et technique par la peinture antique. Ces pièces faisaient partie d'un appartement papal où le saint-père pouvait se consacrer à la dévotion, inspiré en cela par les peintures. En un mot, il s'agit d'un ensemble inspiré par des précédents de l'Antiquité et de la Renaissance, avec des connotations chrétiennes, en partie paléochrétiennes. Pour une description étendue et une interprétation de la Tour des Vents et de sa décoration, Courtright 1990.

46 Pour quelques miniatures disparues et attribuées à Castello, Dacos 1974, p. 147; Contini, in Ciardi, Contini & Papi 1992, pp. 217-223. Selon Baglione 1649 (éd. Gradara Pesci 1924), p. 86, le Flamand arriva à Rome sous le pontificat de Grégoire XIII. Peut-être était-il le Francesco Fiammingo qui, avec Jacopo Zucchi, fut payé en 1575 pour des réalisations dans le palais Firenze sur le Champ-de-Mars (Meijer 1983, pp. 20-21). L'on ignore pour le moment si Zucchi influença les œuvres de jeunesse de Castello, dont les premières œuvres certaines datent des années 1590. Des tableaux comme la *Vierge en gloire et des saints* d'Orte (cat. 51) (1595) puisent, pour ce qui est du schéma de l'iconographie et de la composition, dans les exemples contre-réformateurs d'un peintre comme Durante Alberti, également actif à Rome et en Ombrie. En 1577 ou en 1578, Castello rencontra probablement à Rome le cartographe Abraham Ortelius qui voyageait en Italie avec Joris Hoefnagel. Dans une lettre écrite à Rome la veille de Noël 1589, Philips van Winghe transmet à Ortelius les salutations de Castello (Denhaene 1992, pp. 132, 136). Dans les années 1586-1587, Hendrick de Clerck travailla dans la maison de Frans van de Casteele au Champ-de-Mars (Hoogewerff 1935, pp. 84, 86; Sapori 1993, p. 79). Baglione 1649 (éd. Gradara Pesci 1924), p. 390, nous informe qu'à Rome Hendrick Goltzius fit le portrait de Castello. Au nombre des connaissances que plus tard ce dernier fit à Rome parmi les

Flamands figuraient peut-être des peintres du cercle de son gendre, le pharmacien Hendrick Corvinus, comme Paul Bril et Adam Elsheimer. En concurrence avec Jacob de Haes et Willem I van Nieulandt, en 1610 Castello fixa un prix pour la réalisation d'un étendard de procession destiné à la confrérie du Campo Santo (Hoogewerff 1913, II, pp. 359, 360). En 1599, Castello fut élu *Principe* de l'Accademia di San Luca. Pendant quelques années, il fut également *Reggente* des Virtuosi al Pantheon.

47 L'œuvre remplaçait une œuvre de Ghirlandaio sur le même sujet, détruite en 1522. Van den Broeck exécuta sa peinture murale à fresque, avec d'importants ajouts à la détrempe. Pour la description technique, Mancinelli 1989, pp. 384-385. Pour la datation, voir la note suivante.

48 Ce fut aussi le cas pour la fresque sur le même mur mentionnée par Van Mander 1604, fol. 193v, *L'archange Michel protégeant le corps de Moïse contre le diable*, de la main de Matteo Pérez de Alesio, ou Matteo da Lecce, une connaissance romaine de Van Mander. La peinture de Matteo da Lecce avait remplacé une scène de Signorelli sur le même thème. Voir Stastny 1979, pp. 767-783; F. d'Amico, in Gallavotti Cavallero, D'Amico & Strinati 1992, pp. 218-220. Van Mander 1604, fol. 193v, indiquait aussi que Matteo da Lecce fut assisté ici par Galeazzo Ghidoni de Crémone, lequel exécuta l'archange. Van Mander fait aussi l'éloge des fresques de la villa Mondragone à Frascati. Pour d'autres informations de Van Mander concernant Matteo da Lecce, voir également Noë 1954, pp. 126-127. Les scènes de Van den Broeck et de Matteo da Lecce dans la chapelle Sixtine, qui, à en juger par les armes papales figurant sur le même mur, furent achevées sous Grégoire XIII, sont la conclusion des cycles de la Vie du Christ et de la Vie de Moïse représentés sur les murs de la chapelle.

49 Comme peintre de l'équipe qui, sous la direction de Giovanni Guerra et Cesare Nebbia, décora pour le pape Sixte V la chapelle du Presepe (de la Crèche) dans Sainte-Marie-Majeure (voir également ci-après la note 67), Van den Broeck exécuta sur le deuxième registre quelques scènes murales représentant les ancêtres du Christ qui témoignent de la qualité humaine de celui-ci. Selon Baglione, on lui doit les figures d'*Aminadab et Naason*, du côté gauche de la lunette surmontant le monument funéraire du pape Pie V, et d'*Esrom et Aram* dans le rectangle situé sous l'arc voisin. La décoration fut achevée en 1587. Pour cette décoration, voir Zuccari 1992, pp. 9-46, en particulier pp. 39-40, fig. 18, et L. Baroerro, M. Marinelli & M. Zerbi Fanna, in [Cat. exp.] Rome 1993, pp. 137-141, 142-143.

Toujours pour le pape Sixte V, l'artiste malinois exécuta l'une des fresques du programme décoratif de la nouvelle bibliothèque du Vatican, également réalisé sous la direction de Giovanni Guerra et Cesare Nebbia. Dans ce lieu de conservation de la connaissance chrétienne et antique sont représentés les conciles oecuméniques, à côté des plus célèbres écoles et bibliothèques de l'antiquité classique. Van den Broeck s'acquitta du premier concile de Nicée par une peinture de qualité. Sa paternité a été identifiée par Zuccari 1992, p. 89, pl. XX, sur la base d'éléments stylistiques et d'un passage de Baglione 1649 (éd. Gradara Pesci 1924), p. 77, décrivant la contribution de Van den Broeck.

Au cours de ces années, Van den Broeck peignit pour la confrérie 'allemande' de Santa Maria in Campo Santo, dont il fut membre pendant de nombreuses années, dans l'église du même nom à côté de Saint-Pierre, la chapelle du Saint-Sacrement, à droite du maître-autel. En 1595, il obtint la commission du *Jugement dernier* sur le mur séparant la

chapelle du chœur. Toutes ces œuvres ont été perdues. E.A. Talamo, in [Cat. exp.] Rome 1993, pp. 226-227. Van den Broeck exécuta également des tableaux pour l'église Sainte-Marie-des-Anges. Pour une esquisse de biographie, Magliani 1988, II, p. 630.

50 La reconstruction de l'église selon un projet de Martino Longhi l'Ancien fut continuée par Giacomo della Porta et la façade, conçue par Fausto Rughesi, fut achevée en 1605. Selon le projet original, chacun des quinze nouveaux autels devait être dédié à l'un des mystères du Rosaire. Voir Hess 1967, I, pp. 364-367.
Une estampe (480 × 530 mm) représentant un projet de façade de Martino Longhi non exécuté, qui porte les noms du graveur Jacob Lauwers et de l'éditeur bruxellois actif à Rome Nicolaes van Aelst, présente à gauche une dédicace à monseigneur Angelo Cesi, évêque de Todi; le frère de celui-ci, Pierdonato Cesi, mort en 1586, fut un grand bienfaiteur de cette église. Voir Hess 1967, I, p. 360; II, fig. 92.

51 Cobergher peignit le retable représentant la *Descente du Saint-Esprit*, commissionné par le Flamand Tommaso del Campo. La chapelle consacrée au Saint-Esprit devait, selon l'ultime vœu du frère du commanditaire, le révérend Didaco del Campo, *cubicularius intimus* du pape Clément VIII enseveli ici en 1597, être réaménagée comme sa chapelle funéraire. Gillis van den Vliete fut chargé de la construction. Des éléments de son intervention sont entre autres visibles dans la voûte de la chapelle. Rien en revanche ne subsiste du vitrail peint représentant Tommaso et Didaco agenouillés de part et d'autre de la croix, que Tommaso fit exécuter dans les Flandres. Bertolotti 1880, pp. 59, 198-199, 200. Voir aussi Hess 1967, I, pp. 365-366.
Ce que Paul Bril peignit dans la voûte de la chapelle Cesi, dans le transept de gauche de la même église, ne s'est pas davantage conservé. Paris Nogari y peignit la *Création du monde* et Bril se chargea du paysage. Baglione 1649 (éd. Gradara Pesci 1924), pp. 88, 296; Hess 1967, I, p. 366.

52 L'autel fut consacré en 1590. Pour ce tableau de Nancy, Musée des Beaux-Arts, voir cat. 60.

53 En 1599 à Rome, Cobergher épousa la fille du peintre Jacob Francaert, lequel avait été son compagnon à Naples (pour lui, voir ailleurs dans ce catalogue). Frans van de Casteele fut témoin à ce mariage. Hoogewerff 1943, pp. 61, 62. A Rome, Cobergher fut également en contact avec Paul Bril. C'est avec lui et avec Cristofano Roncalli que le 28 avril 1598 il fit l'inventaire de la collection du cardinal Michele Bonelli (Orbaan 1920, p. 489). L'année suivante, Cobergher fut parrain au baptême du fils d'Orazio Gentileschi (Hoogewerff 1943, p. 64). En 1600-1601, il peignit un étendard de procession pour la confrérie des nordiques de Santa Maria in Campo Santo (Hoogewerff 1913, pp. 277, 278, 318, 319). Pour son retour au nord et ses activités pour le couple archiducal, voir De Mayer 1955, passim. Willem II van Nieuland dédia à Cobergher sa série de vingt estampes: *Monumenta haec et venerandae antiquitatis romanae vestigia in amicitiae signum et grati animi testimonium Wenceslao Couberghe omnis antiquitatis admiratori et Principum Belgi architecto Guil van Nieulandt L.M.D.D.* (Hollstein, XIV, pp. 164-165, nᵒˢ 10-29, repr.).

54 Janssens était probablement déjà à Rome en 1597. Pour quelques informations concernant son séjour romain, Hoogewerff 1943, p. 10; Hoogewerff 1961, pp. 57-69; Müller Hofstede 1971, passim. Pour le tableau, voir Harászti-Takacs 1968, nᵒ 34, repr.; Müller Hofstede 1971,

pp. 211, 214, 227-228, repr. Selon ce dernier auteur, le paysage serait de la main de Paul Bril, ce qui prouverait que l'œuvre fut peinte à Rome. Bien qu'il ne soit pas exclu que le paysage du fond soit dû à une autre main, ce ne fut certainement pas, à en juger par le caractère quelque peu raide des formes végétales, celle de Bril, mais tout au plus celle de quelqu'un influencé par lui. La forme italianisante de la signature *A. Jansenio* pourrait indiquer que le tableau a été peint en Italie. Mais l'on connaît plusieurs cas de peintres du nord qui après leur retour d'Italie continuèrent à utiliser des noms italianisés de la sorte. La date et le bois de chêne du support pourraient en revanche indiquer que le tableau a été peint juste après le retour de Janssens à Anvers, où en cette même année 1601 il était inscrit à la corporation des peintres.

55 Pour les deux versions de ce tableau, H. Röttgen, in [Cat. exp.] Rome 1973, pp. 107-110, nᵒˢ 29, 30, repr.

56 Voir la lettre de Rubens à Annibale Chieppio du 2 décembre 1606. Ruelens & Rooses 1887-1909, I, pp. 354-355; Magurn 1955, nᵒ 14.

57 Pour cette commission, Jaffé 1977, pp. 85-99; Bodart, in [Cat. exp.] Padoue-Rome-Milan 1990, pp. 67-77, nᵒˢ 16-19, repr. (cat. 172-174). L'iconographie, qui met l'accent sur l'histoire de l'église primitive, fut probablement élaborée par Cesare Baronio, historien de l'église et cardinal titulaire de Saint-Nérée-et-Saint-Achillée. En 1595 Baronio devint le supérieur de l'Oratoire, succédant au fondateur Philippe Néri. En 1603, il fut probablement en contact avec Cobergher. Voir De Maeyer 1955, p. 275. Baronio mourut le 27 juin 1607, avant l'achèvement par Rubens de la première version de cette commission, à présent à Grenoble (Jaffé 1977, pp. 93-97). Baronio s'intéressait beaucoup à l'iconographie du christianisme primitif, et contribua au dénommé 'renouveau paléochrétien', qui se traduisit entre autres par la restauration de Saint-Jean-de-Latran et par la thématique, inspirée par Baronio lui-même, des peintures murales du transept de cette église, exécutées pour Clément VIII. Voir Abromson 1981, pp. 48-81; Zuccari 1984B, pp. 121-126. Baronio partageait cet intérêt pour le paléochristianisme avec le cardinal Alexandre de Médicis et avec l'archéologue Philips van Winghe, compagnon de voyage en Italie d'Hendrick Goltzius. Sur Van Winghe, Hoogewerff 1927, pp. 59-92; Denhaene 1992, pp. 69-183, en particulier pp. 74, 75, pour ses intérêts paléochrétiens et ses contacts avec Baronio. Pour ce renouveau paléochrétien à Rome, Zuccari 1984B, passim. Pour les autres activités de Rubens à Rome, Jaffé 1977, passim; D. Bodart, in [Cat. exp.] Padoue-Rome-Milan 1990, p. 40, nᵒ 3, repr. et passim. Voir aussi M.E. Tittoni, S. Guarino *et al.*, in [Cat. exp.] Rome 1990, pp. 7-10, 11-31, 53-60.

58 Van Mander 1604, fol. 252v.

59 Van Mander 1604, fol. 263v. Pour l'icône, Pico Cellini 1943.

60 Le cardinal Frédéric Borromée fut, avec les cardinaux Paolo Emilio Sfondrato et Alexandre de Médicis, l'un des prélats de l'entourage de Philippe Néri (†1595) et des Oratoriens (Zuccari 1984B, p. 89 et passim; Jones 1993, pp. 24-26). Borromée contribua en 1593 à la fondation de l'académie des peintres de Rome, l'Accademia di San Luca, dont il fut le premier cardinal protecteur. A partir des années 1590 il soutint Paul Bril (dès 1593) et son collègue paysagiste Jan I Brueghel (peu après 1593), lequel habitait chez lui dans le palais Vercelli et plus tard séjourna avec lui à Milan. L'on ne sait pas de façon certaine si c'est au cours de ces années ou seulement plus tard que Brueghel exécuta des natures mortes pour le cardinal, propriétaire de la *Corbeille de fruits* de Caravage

438

(Pinacothèque Ambrosienne). Johann Rottenhammer travailla lui aussi pour le cardinal. Pour les premiers contacts de ce dernier avec ces artistes, Bedoni 1983, pp. 38-49. Voir aussi Jones 1993, passim. Borromée rentra à Rome en 1597. La haute estime en laquelle Borromée tenait la peinture de paysages et de natures mortes et qui transparaît dans les acquisitions qu'il fit chez Paul Bril, les nombreuses œuvres que plus tard il acheta à Anvers chez Paul Brueghel et dans ses propres écrits, était inspirée par des considérations et des principes théologiques et didactiques. Il considérait en effet la nature comme une manifestation de la bonté divine et écrivait que la contemplation de la nature permet de mieux communiquer avec le Créateur et de s'en rapprocher. Voir Jones 1988, pp. 261, 262; Jones 1993, passim.

Probablement Borromée fut-il également en contact avec Goltzius pendant le séjour de celui-ci à Rome, peut-être par l'intermédiaire de son compagnon de voyage en Italie, l'archéologue érudit Philips van Winghe, une connaissance personnelle du cardinal. Voir Denhaene 1992, pp. 74, 83. Après son retour d'Haarlem, en 1598 Goltzius dédia à Borromée une série d'estampes représentant des scènes de la Passion, faites à la manière d'anciens maîtres tels qu'Albrecht Dürer et Lucas de Leyde. Van Mander 1604, fol. 285r; Miedema 1991-1992, p. 55. La dédicace est la suivante: *B. Cardinal S. Mariae de Angelis Archiepiscopo mediolanensis H. Goltzius in debitii offici atque amoris testimonium.* En 1593 Borromée devint cardinal titulaire de l'église Sainte-Marie-des-Anges à Rome, et dès le mois de juin de cette année archevêque de Milan.

61 Van Mander 1604, fol. 288v.

62 Plus de quarante ans durant, Bril donna naissance à une grande production de paysages, tant des fresques que des tableaux de chevalet de tous formats. Pour l'étude des tableaux de chevalet, le catalogue de Faggin 1965, pp. 21-35, est toujours le point de départ fondamental. Son répertoire de thèmes émotifs fut diffusé à Rome par lui-même et par ses élèves, Balthasar Lauwers, Sebastiaen Vranckx, et Willem II van Nieulandt. Grâce à des vues urbaines de Rome peintes par Willem II van Nieulandt et Vranckx mais inspirées par Bril, ainsi qu'aux estampes que les dessins de celui-ci inspirèrent à Van Nieulandt, l'œuvre de Paul Bril fut aussi connu aux Pays-Bas. Des estampes d'Aegidius Sadeler firent de même à Prague. Peut-être les rapports qu'au début des années 1580 l'artiste et son frère Matthijs entretinrent à Rome avec Lodewijck Toeput eurent-ils pour conséquence que des éléments tirés de leurs œuvres prirent le chemin de la Vénétie. Un grand nombre d'autres artistes flamands et hollandais étaient en contact avec Bril à Rome. Dès les années 1580-1590, son œuvre revêtit de l'importance pour Antonio Tempesta, qui exécuta des estampes d'après Bril, et pour le Cavalier d'Arpin, qui possédait des œuvres de Bril auxquelles il emprunta des éléments du paysage pour ses propres tableaux (voir cat. 28).

63 Pour son œuvre, voir Andrews 1985B.

64 La connaissance de quelques-unes des représentations les plus suggestives d'Elsheimer se diffusa depuis Rome grâce aux estampes d'Hendrick Goudt, lequel se trouva dans cette ville au cours des années 1608-1611. Pour Elsheimer, son influence et Goudt, Andrews 1985B, passim.

65 Voir Meijer 1989, p. 585, n. 19 et, ailleurs dans ce catalogue, les notices sur les vies et œuvres de ces artistes en relation avec les Fiamminghi.

66 Sur Spranger à Caprarola, voir DeGrazia 1991, pp. 26, 48, 50, 63

(note), 74, 78, 79, 82, 123 (note). DeGrazia a trouvé trace d'un paiement à Spranger concernant des travaux effectués dans cette villa entre le 28 septembre et le 12 novembre 1569. A la fin de cette année était en cours la décoration de la Salle d'Hercule, conçue par Federico Zuccaro mais exécutée sous la direction de Bertoia, la première salle dans laquelle travailla cet artiste parmesan. Les quatre fresques horizontales représentant des paysages avec une petite scène figurative, *Hercule et les centaures*, *Hercule et l'hydre*, *Hercule et le taureau de l'île de Crète* et *Hercule capturant Cerbère*, présentent une même phase dans la peinture de paysages flamands ou flamandisants que la décoration de la Loge du Vatican située au-dessus de celle de Raphaël, exécutée dans les années 1560 sur l'initiative du pape Pie IV (pour cette décoration, voir Furlan in Dacos, Furlan 1987, pp. 212-223). Comme l'a bien vu Oberhuber, l'*Hercule et les Centaures* peut en particulier être attribué à Spranger, en raison des formes des arbres et des montagnes, des ombres et des lumières, proches d'autres de ses paysages comme la *Conversion de Saül* (voir Henning 1987, pp. 22-178, n° A5, cat. 195) et de deux autres petits paysages à Karlsruhe, datant de 1569 comme la Salle d'Hercule mais plus fidèles encore à la tradition nordique. Pour ces tableaux publiés par Oberhuber, voir Henning 1987, pp. 16, 77 n° A1, A2; Meijer 1988A, pp. 36-38, fig. 25-27. Pour les quatre paysages de la Salle d'Hercule, DeGrazia 1991, p. 74, fig. 89-92.

Cornelis Loots était également actif à Caprarola au cours de ces années. Octave Farnèse l'avait pris à son service aux Pays-Bas et, comme Spranger, il avait travaillé à Parme jusqu'en 1566. Voir Meijer 1988A, pp. 25, 30 (note), 33, 38, 47 (note), 133. Voir aussi DeGrazia 1991, pp. 50, 58 (note), 65 (note), pour un paiement à Loots en date 2 décembre 1569 portant sur deux mois et demi de travail à Caprarola. Un paiement antérieur à Loots concernait du travail effectué en 1567. Pour des paiements en 1570, Robertson 1992, p. 111 n. 179. En 1567, le peintre de vitraux Ruberto Fiammingo travailla à Caprarola où il exécuta lui aussi des paysages (Robertson 1992, pp. 111, 256, n. 169). L'on ne connaît aucune œuvre certaine de Loots, et donc il est impossible d'établir s'il est l'auteur des trois autres paysages de la Salle d'Hercule. Ce qui vaut également pour Ruberto Fiammingo.

67 Pour la décoration de la chapelle, voir Ostrow 1987; Zuccari 1992, chapitre 1. La décoration fut prise en main par Peretti Montalto alors que celui-ci était encore cardinal, en raison de sa dévotion pour les reliques de la Crèche qui se trouvent ici. Dans la sacristie de la chapelle, l'autel est orné d'une *Adoration des bergers*, flanquée d'une *Annonciation* et d'une *Adoration des Rois mages*. Selon Zuccari 1992 p. 16, la signification ecclésiastique et poético-naturaliste de la visite des bergers à la crèche donne une connotation pastorale à l'ensemble. Peretti ne tenait pas seulement à l'idée du Christ comme bon pasteur mais citait aussi dans ses prédications les *Bucoliques* et les *Géorgiques* de Virgile. C'est là le contexte dans lequel, selon Zuccari, virent le jour dans cette chapelle dédiée à la Naissance du Christ six lunettes ornées de paysages de Bril représentant des éléments de la vie des champs et des éléments évangéliques tels que bergers, pêcheurs et pèlerins. Pour les illustrations, voir Zuccari 1992, pl. VII, IX. Voir aussi Van Puyvelde 1950, pp. 68-69, fig. 25; M. Bevilacqua, in [Cat. exp.] Rome 1993, pp. 353-354, n° 7, 8, fig. 11-14. Les paysages avaient déjà été attribués à Bril par Baglione.

68 Dans le cadre de la rénovation du Latran sous Sixte V, Bril peignit les représentations de *Jonas et la baleine* dans un paysage côtier au-dessus et

à côté de la volée de droite de la Scala Santa, où outre Bril travaillèrent probablement aussi des peintres de paysages nordiques non identifiés. La décoration fut terminée le 28 janvier 1588. Scavizzi 1959, pp. 196-200, repr., également pour les lunettes de la chapelle de saint Laurent à côté du Sancta Sanctorum; Zuccari 1992, pp. 125, 126-127. Pour la scène de Jonas jeté à la mer, Paul Bril prit comme point de départ un dessin de Matthijs à présent au Louvre. Lugt 1949, n° 355, repr.

69 Pour les fresques de Bril représentant des scènes bibliques et des ermites au-dessus de l'escalier et dans l'appartement papal du palais construit par Domenico Fontana près de l'église Saint-Jean-de-Latran, Mayer 1910, p. 23; Van Puyvelde 1950, p. 70; Zuccari 1992, p. 16. Pour des paiements à Bril en 1589 et 1590, Vaes 1928, p. 326.

70 Van Mander 1604, fol. 232r. Pour les paysages de Matthijs Cock, Gibson 1989, pp. 34-35; pour les dessins de paysages de celui-ci, Boon 1992, pp. 87-91, n° 54.

71 Pour les paysages de Spranger se situant dans la tradition nordique et ses paysages davantage antiquisants, voir ci-dessus note 66.

72 Pour les miniatures de Clovio, R. Bacou in [Cat. exp.] Rome 1972-73, p. 156, n° 107, repr.

73 Bottari & Ticozzi 1822-1825, I, p. 56. Voir aussi Vaes 1928, pp. 288-289; Gibson 1989, pp. 37 et suiv.

74 Dans une lettre écrite à Rome aux environs de 1620, surtout connue pour la division thématique, technique et stylistique qui y est faite de la peinture selon une échelle d'importance des genres, le marquis Vincenzo Giustiniani distinguait en gros ces deux tendances principales dans le développement de la peinture de paysages: «saper ritrovare una cosa grande come una facciata, un'anticaglia o, paese vicino o lontano; il che fa in due maniere, una senza diligenza di far cose minute, ma con botte o in confuso, come macchie, però buon artificio di pittura fondata, o con franchezza esprimendo ogni cosa, nel qual modo si vedono paesi di Tiziano, di Raffaello dei Carracci di Guido ed altri simili. L'altro modo v'è di far paesi con maggior diligenza, osservando ogni minuzia di qualsivoglia cosa, come hanno dipinto Civetta Brugolo, Brillo e altri, per lo più fiamminghi pazienti in far le cose naturali con molta distinzione». Cette lettre était adressée à un ami hollandais de Giustiniani, Teodoor van Ameyden, avocat auprès de la Curie romaine. Pour le texte complet de la lettre, voir Bottari & Ticozzi 1822-1825, VI, pp. 121-129; Giustiniani (éd. Banti 1981), pp. 41-45; bibliographie ultérieure in Meijer 1989, pp. 589, 602 n. 10. L'œuvre de Bril semble plutôt une synthèse des deux tendances.

75 Dans son atelier à Bologne, l'Anversois Denys Calvaert avait exposé comme exemples pour ses nombreux élèves des copies de statues antiques de la main de Jean Bologne. Malvasia 1678 (éd. 1841), I, p. 198. Voir Meijer 1990, p. 114. Pour des petits bronzes de Jean Bologne dans les collections du cardinal Francesco Maria Del Monte et de son entourage à Rome, voir Waźbiński 1991, pp. 323-333. Voir aussi ci-après note 81. Pour les bronzes du maître flamand dans la Villa Médicis avant le retour définitif à Florence, en 1587, de leur propriétaire, Ferdinand de Médicis, entre autres le *Mercure* et la *Vénus au bain* (Florence, Musée National du Bargello), voir Arizzoli & Clémentel 1991, pp. 513-514. Pour Van Tetrode, voir ailleurs dans ce catalogue. Gillis van den Vliete et Pietro Della Motta exécutèrent en 1568-1569, d'après des dessins de Pirro Ligorio, des statues de travertin représentant des personnages de l'Antiquité destinées au jardin de la villa du cardinal Hippolyte II d'Este à Tivoli (Coffin

1960, pp. 18, 26-27, 32 n. 52). Baglione 1649 (éd. Gradara Pesci 1924), I, p. 70, nous informe que Van den Vliete restaura beaucoup de statues antiques. Avec Giovanni Battista Bianchi, l'artiste dut juger, en qualité d'expert pour le pape, de la restauration des Dioscures de Monte Cavallo (Bertolotti 1880, pp. 197-198).

76 Pour l'histoire des difficiles origines de cette statue, qui ne fut pas acceptée par les Contarelli et, après la mort de Cobaert, fut terminée par Pompeo Ferrucci, S. Lombardi, in [Cat. exp.] Rome 1993, pp. 433, 438, 554, repr. Rubens copia en dessin deux plaquettes d'une série de seize représentant les *Métamorphoses* d'Ovide. Cette série, que Cobaert avait exécutée à Rome d'après son maître Guglielmo Della Porta, connut un grand succès et fut fondue à plusieurs reprises. Voir Burchard & d'Hulst 1963, pp. 24-26, n. 11, repr.

77 Le monument est inspiré dans sa structure par celui du pape Adrien VI, de l'autre côté du chœur, qui date d'un demi-siècle plus tôt. Plusieurs statues et reliefs du monument se trouvent à présent ailleurs dans l'église et dans le couvent de Santa Maria dell'Anima. Voir Knopp & Hansmann 1979, pp. 38-42, fig. 14-16; C. Strinati, in Gallavotti Cavallero, D'Amico & Strinati 1992, pp. 404-406, repr. Comme l'a indiqué Baglione 1649 (éd. Gradara Pesci 1924), I, p. 67, la partie due à Pippi est qualitativement la meilleure. Dans le contrat il était d'ailleurs le premier des trois sculpteurs à être mentionné (voir Masetti Zannini 1973, p. 330). Les deux Vertus dues à Gillis van den Vliete qui flanquent à présent la partie centrale du monument ne faisaient à l'origine pas partie de celui-ci mais de celui du cardinal Andreas von Österreich (†1600), ailleurs dans l'église; elles ont remplacé la *Foi* et la *Religion* visibles de part et d'autre du maître-autel.

78 Le relief reprenait non seulement l'habillement et la position du défunt du dessin de Speckaert, mais aussi quelques éléments de la figure du Christ. Le dessin, exécuté à la plume et au pinceau à l'encre marron (292 × 182 mm), sur lequel Wouter Th. Kloek a attiré mon attention, se trouve à Haarlem, Teylers Museum, inv. n° A 48 (autrefois sous le nom de Tibaldi), et a été attribué à Speckaert et mis en relation avec le monument de Santa Maria dell'Anima par Oberhuber. Un deuxième dessin représentant la même scène se trouve à Paris à l'Ecole des Beaux-Arts, inv. n° M 2537, comme me l'a communiqué Carel van Tuyll, à son tour informé par Eva Široká. Le document du 18 juin 1617 concerne le jugement positif quant aux possibilités d'exécution du monument, émis entre autres par Giacomo Della Porta (Masetti Zannini 1973, pp. 329-330; là aussi pour d'autres documents). Comme cela fut le cas pour d'autres sculpteurs à cette époque à Rome, la conception des reliefs fut dans certains cas laissée aux peintres, plus experts dans les compositions de scènes narratives. Cesare Nebbia, par exemple, est l'auteur des dessins pour les reliefs de la fontaine de Moïse sur la place San Bernardo delle Terme, sculptés en 1589 par Giovanni Battista Della Porta. Voir C. van Tuyll, in Meijer & Van Tuyll 1984, p. 162, n° 70.

79 Dans cette composition, davantage d'éléments de la composition dérivent du dessin de Speckaert que dans le cas du relief de l'autre monument. Que Van Vliete ait été en contact avec le cercle de Speckaert et Anthonie van Santfoort est aussi démontré par le fait qu'en 1585 ce dernier fut le parrain de baptême du fils de Van den Vliete. Voir Hoogewerff 1942, p. 296. Pour le monument d'Andreas van Österreich, Knopp & Hansmann 1979, pp. 53-54, fig. 28, sous cat. 233.

80 Pour ces monuments, Petraroia 1993, pp. 377-378, 383-390.

81 Beer 1991, p. CXCVIII, n. 8471. Granvelle fut à Rome de 1566 à 1571. Il y connut peut-être Jean Bologne pendant le séjour que celui-ci y fit en 1572, alors que lui-même était en ville pour le conclave. De 1575 à 1579, Granvelle se trouva à nouveau à Rome. Van Durme 1953, pp. 233 et suiv., 272 et suiv. Un *Marc Aurèle* en bronze de la main de Jean Bologne est mentionné en 1607 dans l'inventaire des biens de l'héritier de Granvelle à Besançon (voir Castan 1867, p. 45). Jean Bologne fut aussi à Rome en 1584 et en 1588. Voir Dhanens 1956, pp. 341, 354, 356; Avery 1987, pp. 16, 26, 54, 121.

82 La boutique de Lafréry était à Rome «invidiata da gl'altri perchè è veramente la più grande di Roma e ha le più belle opere di Roma di quest'arte» (voir Masetti Zannini 1981, pp. 548-549). Pour Lafréry travaillaient entre autres les graveurs Niccolò Beatrizet, Giulio Bonassone, Enea Vico, Gianbattista Cavalieri, Jacob Bos, Cornelis Cort.

83 Sur Nicolas van Aelst de Bruxelles, Ehrle s.a., p. 21; AKL, I, p. 449, avec littérature ultérieure. Voir également ci-dessus note 50.

84 Voir Riggs 1977 et ailleurs dans ce catalogue.

85 A Claude Duchet, l'héritier et le successeur de Lafréry, allèrent les cuivres et beaucoup d'estampes de Cort. Le successeur de Duchet, Giacomo De Gherardi, possédait encore à sa mort, en 1594, un grand nombre d'œuvres de Cort, entre autres 1200 gravures qui venaient d'être imprimées d'après huit cuivres. Ehrle s.a., pp. 44, 45, 47, 50. Après la mort de Cort, Girolamo Muziano fit lui aussi réimprimer les planches gravées par celui-ci d'après ses dessins. Voir Bierens de Haan 1948, p. 122. Pour un autre éditeur à Rome, Lorenzo Vaccaro, Cort grava un cuivre, resté inachevé à sa mort, représentant la *Bataille de Constantin et Maxence*, d'après le dessin que Speckaert avait fait de la fresque du Vatican de Raphaël terminée par les élèves de celui-ci. Bierens de Haan 1948, pp. 177-178, n° 195, 228, fig. 49.

86 Pour Cort et Agostino Carracci, voir DeGrazia 1979, pp. 31-33, 96, 100, 137, 226, 244, sous les n⁰ˢ 17, 20, 39, 130 et 142; Meijer 1990, p. III. La gravure de Cort datant de 1575 et représentant le *Repos pendant la Fuite en Egypte* d'après le Baroche (cat. 76) servit d'exemple au *Repos sous un cerisier pendant la Fuite en Egypte* de Goltzius, daté 1589 (Bartsch, n° 24). Filedt Kok 1991-1992, p. 178, fig. 94, 96.

87 Hollstein, XVII, p. 39 et suiv.; Dittrich, in [Cat. exp.] Dresde 1970, p. 46, n° 49, repr.; et ailleurs dans ce catalogue.

88 Hollstein, XII, p. 107 et suiv.; cat. 202.

89 Voir Limouze 1990, en particulier pp. 85-94. Pour les gravures d'après Speckaert, voir cat. 194.

90 Baglione 1649 (éd. Gradara Pesci 1924), I, pp. 389-390: «Fece egli disegnare da Gasparo Celio Romano alcune altre belle pitture di questa Città, le quali poi partendo, seco portassele e in Fiandra intagliolle, si come si sono vedute qui in Roma. Sua è la Galathea di Raffaello Santio alla Loggia di Agostino Chigi, e il Profeta in S: Agostino e altre del medesimo Raffaello; e diversi pezzi di Polidoro da Caravaggio...». Sur Celio, Malasecchi 1990, pp. 281-302. L'une des œuvres dessinées par Celio et estampées par Goltzius fut la fresque de Raphaël représentant *Isaïe* dans l'église de Sant'Agostino, estampe datée 1592. L'inscription est: *Istud suis coloribus depictum est per Raphaelem d'Urbin Romae in aede S. Augustini, per Gasparem Celij ibidem adnotatum, et ab H. Goltio çri inschulptum Anno 1592* (cat. 106). On peut se demander si la remarque de Baglione sur plusieurs dessins exécutés par Celio pour Goltzius a été inspirée par cette seule inscription, qui lui était connue puisqu'il

mentionne l'estampe elle-même. Selon le manuscrit romain de 1650 (voir Hoogewerff 1913, III, p. 141), l'estampe représentant *Brennus et Camillus* gravée par Jan Saenredam d'après Polidoro da Caravaggio et publiée par Goltzius (Bartsch, n° 32) se baserait sur le dessin par Celio d'une façade du Viminal. L'inscription figurant sur l'estampe ne mentionne comme dessinateurs ni Celio ni Goltzius, ce qui n'exclut pourtant pas le rôle de Celio. Sur l'estampe, Goltzius est seulement mentionné comme éditeur, comme c'est également le cas sur une autre estampe gravée par Saenredam d'après Polidoro et représentant *Scipion blessé mis à l'abri par son fils Scipion l'Africain*, datée 1593 (Bartsch, n° 31). Pour le rôle de Matham dans l'exécution des gravures pour Goltzius après le retour d'Italie de ce dernier, Filedt Kok 1991-1992, pp. 183-184; Widerkehr 1991-1992, pp. 223-227.

91 Filedt Kok 1991-1992, pp. 186-187; Widerkehr 1991-1992, pp. 227 et suiv.; Fuhring 1992, pp. 57-84.

92 Pour l'une de ses fresques dans les lunettes de la loggia du palais Corradino Orsini (à présent Pio Sodalizio dei Piceni), datables vers le milieu des années 1590 ou peu après le séjour à Rome de Goltzius, le Cavalier d'Arpin a puisé dans la grande gravure de Goltzius de 1589 dite *Le grand Hercule* (Bartsch, n° 142). Il n'utilisa pourtant pas le personnage principal de Goltzius, aux muscles chargés, si typique du maniérisme hollandais de ces années et en particulier de l'œuvre de Cornelisz van Haarlem et Abraham Bloemaert. Mais pour sa représentation d'*Hercule et Antée* il prit pour modèle le groupe sur le même sujet que l'on voit à l'arrière-plan de l'estampe et qui correspond davantage au style harmonieux et fluide alors courant en Italie. Selon Röttgen 1969, p. 281, fig. 14, 15, 19, 20, qui a découvert ces dérivations, l'*Apollon* du Cavalier d'Arpin dans la loggia est basé sur la figure allégorique de l'*Eté* gravée en 1589 par Matham d'après Goltzius.

93 Pour quelques emprunts plus tardifs à Goltzius en Italie, Meijer 1993, p. 22.

94 Selon Borghini 1584, p. 580, Stradanus se trouva en 1550 à Rome où il «disegnó tutte le cose di Michelangelo e di Raffaello da Urbino, e ritrasse dal rilievo le anticaglie e poi si pose a lavorare in Belvedere con Danielle da Volterra». En 1550, Daniele da Volterra peignit au Belvédère la Salle de Cléopâtre (Barolsky 1979, pp. 87-91). L'on ne peut affirmer qu'il y fut assisté par Stradanus. Voir également Orbaan 1911, p. 204. Selon Baroni 1991, p. 5, Stradanus ne se trouva à Rome qu'en 1560.

95 Meijer 1988A, passim.

96 Pour Calvaert, voir ci-dessus les notes 8, 24 et 75.

97 Pour cet artiste, Gerszi 1987, pp. 131-138; T. Gerszi in [Cat. exp.] Essen-Vienne 1988-1989, p. 372, n° 232.

98 Pour cet artiste, voir ailleurs dans ce catalogue.

99 Henning 1987, passim.

100 Voir par exemple [Cat. exp.] Essen-Vienne 1988-1989, passim; W. Kloek, in [Cat. exp.] Amsterdam 1986, p. 19 et passim.

101 Voir par exemple pour les Pays-Bas méridionaux, Hairs 1977. Voir le chapitre «Italy and Rubens in the Seventeenth Century» in Jaffé 1977, pp. 100-103; pour Florence, les contributions de I.M. Botto, M. Chiarini et M. Gregori, in Gregori 1983. Pour quelques exemples en Angleterre et en France au XVIIIᵉ siècle, [Cat. exp.] Providence 1975.

102 Pour des opinions plus au moins contemporaines sur l''avance' de la peinture flamande du XVᵉ siècle, voir Torresan 1981, passim; Meijer 1995, en cours d'impression.

LES FLANDRES. HISTOIRE ET GEOGRAPHIE D'UN PAYS QUI
N'EXISTE PAS - CLAIRE BILLEN

1 Guicciardini 1612.
2 Guicciardini 1612, p. 5.
3 Prevenier & Blockmans 1983, p. 200; Witte 1983, pp. 93 et suiv.
4 Decavele 1989, pp. 99-103, 107-114.
5 J. Lejeune, in [Cat. exp.] Liège 1968, pp. 30-44.
6 Contamine et al. 1993, pp. 246-247; Goris 1925, pp. 32-39; Craeybeckx
1957, pp. 849-882.
7 De Roover 1968.
8 L'exposé le plus clair de ce processus politique d'intégration
territoriale se trouve sous la plume de Uyttebrouck 1975, I, pp. 215-217.
Voir également l'excellente carte des principautés et seigneuries ayant
appartenu à la maison de Bourgogne-Habsbourg, in Prevenier et
Blockmans 1983, pp. 390-391. Pour la synthèse de l'histoire politique
jusqu'à la fin du règne de Charles-Quint, W. Blockmans & J. van
Herwaarden, in Algemene Geschiedenis der Nederlanden, V, Haarlem,
1980, pp. 443-482.
9 Calvete de Estrella 1552. Dans ce récit, lorsque le jeune Philippe
pénètre dans les Pays-Bas par Luxembourg (p. 58), l'auteur en parle
comme «la primera villa, y uno delos primeros Estados y senorias de
Flandes». A Bruxelles, les grands seigneurs se présentent à l'héritier du
trône (p. 60): «avian venido muchos principes senores y cavalleros delos
Estados de Flandes a hallarse alli presentes al recibimiento». Ces
mentions sont signalées dans Kurth 1910, pp. 17-18.
10 Pour l'ensemble de ces questions voir: Van der Essen 1925, pp. 121-
131; Bonenfant 1961, pp. 31-58.
11 Le meilleur récit détaillé de ces événements se trouve dans Algemene
Geschiedenis der Nederlanden, V, Haarlem, 1979, pp. 145-397. Pour une
information rapide et bien faite consulter l'ouvrage tout récent de De
Voogd 1992.
12 Van der Essen 1925, p. 127.
13 Brulez 1973, pp. 1-26; Van der Wee 1963.
14 Cornelis 1987, pp. 120-123.
15 Guicciardini 1612, pp. 79-82, 92.
16 Dürer, éd. Hugue 1993, pp. 18-19 e.a.
17 Lejeune 1939, p. 42, n. 1.
18 Colot 1985, pp. 135-137. Lejeune 1980, pp. 137-139; Dhanens 1989,
p. 260.
19 Guicciardini 1612, pp. 27, 87-88. Flory, premier traducteur de
Guichardin (Guicciardini 1567) tenait d'ailleurs école de français et
d'italien à Anvers; voir Jacqmain 1991, p. 163.

LES INSTITUTIONS FLAMANDES ET NEERLANDAISES A ROME
DURANT LA RENAISSANCE - ELISJA SCHULTE VAN KESSEL

1 De Waal 1896; Schmidlin 1906; Vaes 1919, pp. 161-371. Pour un point
de vue nouveau sur une période plus limitée: Maas 1981. Pour une
synthèse récente au sujet du Campo Santo: Weiland 1988. Pour
l'historiographie des confréries de Rome: Fiorani 1985, pp. 11-105. Pour
un aperçu des archives des confréries germano-néerlandaises et
flamandes: AA.VV., «Repertorio degli archivi delle confraternite
romane», Ricerche per la storia religiosa di Roma, VI (1985), pp. 271, 285-
286, 305-307, 318-320, 323-325.
2 Weiland 1988, pp. 57-58, Maas 1981, pp. 86-88.
3 Hoogewerff 1913, p. 226.
4 Hoogewerff 1913, pp. 222, 513; Schulte van Kessel 1992, pp. 123-156.
5 Maas 1981, pp. 148-168.
6 Maas 1981, pp. 31 et suiv., 83-89; cfr. Schultz 1991, pp. 3-22; Dury 1980,
pp. 131-160; Schuchard 1991, pp. 78-97.
7 Hoogewerff 1913, registre des affaires, pp. 221, 225; voir Schmidlin,
pp. 135-148.
8 Maas 1981, p. 168; voir Weiland 1988, p. 61 n° 116.
9 Voir l'édition de Lee 1985, pp. 313-314; données pour la fin du XVIe et le
début du XVIIe siècle dans une étude en cours: Schulte van Kessel 1993,
pp. 35-44.
10 Lodovico Guicciardini 1567 (éd. Aristodemo 1994), p. 136. Voir De
Groof 1988, p. 90; Van Kessel 1993, pp. 179-181. Pour les questions
nationales: Rudolf 1980, pp. 75-91.
11 Lee 1985, pp. 276 et suiv.
12 Baumgarten 1908, p. 116; voir Rudolf 1980, p. 87.
13 Rossi 1984, pp. 368-394.
14 Hoogewerff 1913, pp. 22-25, 117, 521, 612 et suiv.
15 Hoogewerff 1913, pp. 508-509, 521, 589, 656; Garms 1981, p. 53-54.
16 Lohninger 1909, pp. 29, 95-96; Schmidlin 1906, p. 311; voir
Hoogewerff 1913, p. 587.
17 Baumgarten 1908, pp. 110-112; Vaes 1919, p. 343; Rudolf 1980, p. 87.

Bibliographie

Abry 1897
L. Abry, *Les hommes illustres de la nation liégeoise*, éd. H. Helbig & S. Bormans, Liège, 1867.

AKL
G. Meissner (réd.), *Allgemeines Künstler-Lexikon*, Leipzig 1983-

An der Heiden 1983
R. An der Heiden, «Wiederentdeckung eines verschollenen Gemäldes; Frans Floris: Gleichnis von den klugen und torichten Jungfrauen», *Weltkunst*, LIII (1983), pp. 1497-1499.

Andrews 1977
K. Andrews, *Adam Elsheimer*, Oxford, 1977.

Andrews 1985A
K. Andrews, *Catalogue of Netherlandish Drawings in the National Gallery of Scotland*, 2 vols., Edinburgh, 1985.

Andrews 1985B
Adam Elsheimer: Werkverzeichnis der Gemälde, Zeichnungen und Radierungen (Erweiterte deutschsprachige Ausgabe des 1977 erschiedenes Werkes Adam Elsheimer. Paintings-Drawings-Prints), Munich, 1985.

Antal 1928-1929
F. Antal, «Zum Problem des Niederländischen Manierismus», *Kritische Berichte zur kunstgeschichtlichen Literatur*, II (1928-1929), pp. 207-256.

Antal 1966
F. Antal, «The Problem of Mannerism in the Netherlands», in *Classicism and Romanticism. With other Studies in Art History*, Londres, 1966, pp. 47-106 (rééd. de «Zum Problem des Niederländischen Manierismus», *Kritische Berichte zur kunstgeschichtlichen Literatur*, II (1928-1929), pp. 207-256).

Argan & Contardi 1990
G.C. Argan & B. Contardi, *Michelangelo architetto*, Milan, 1990.

Armstrong 1990
C.M. Armstrong, *The Moralizing Prints of Cornelis Anthonisz*, Princeton, 1990.

Arndt 1966
L. Arndt, «Unbekannte Zeichnungen von Pieter Bruegel d.Ä.», *Pantheon*, XXIV (1966), pp. 206-216.

Arndt 1967
K. Arndt, «Frühe Landschaftszeichnungen von Pieter Bruegel d. Ä.», *Pantheon*, XXV (1967), pp. 97-104.

Arndt 1972
K. Arndt, «Pieter Bruegel d. Ä. und die Geschichte der Waldlandschaft», *Jahrbuch der Berliner Museen*, XIV (1972), pp. 69-121.

Ashby 1915
Th. Ashby, «Le diverse edizioni dei 'Vestigi dell' Antichità di Roma' di Stefano Dupérac», *La Bibliofilia*, XVI (1915), 11-12, pp. 401-421.

Ashby 1924
Th. Ashby, «Due vedute di Roma attribuite a Stefano du Pérac», *Miscellanea Francesco Ehrle. Scritti di storia e paleografia*, II. *Per la storia di Roma*, Rome, 1924, pp. 429-459.

Avery 1987
Ch. Avery, *Giambologna: The Complete Sculpture*, Oxford, 1987.

Bacou, Viatte, Delle Piane Perugini 1972-1973
Voir [Cat. exp.] Rome 1972-1973

Baer 1930
R. Baer, *Paul Bril. Studien zur Entwicklungsgeschichte der Landschaftsmalerei um 1600*, Munich, 1930.

Baglione 1935
G. Baglione, *Le vite de pittori, scultori et architetti.....*, fac-similé avec annotations, réd. V. Marini, Rome, 1935.

Baglione 1639
G. Baglione, *Le nove chiese di Roma (1639)*, éd. L. Barroero, Rome, 1990.

Baglione 1642
G. Baglione, *Le vite de' pittori, scultori e architetti. Dal pontificato di Gregorio XIII del 1572 in fino a' tempi di Papa Urbano VIII nel 1642*, Rome, 1642.

Baglione 1649 (éd. Pesci Gradara 1924)
G. Baglione, *Le vite de' pittori, scultori et architetti. Dal pontificato di Gregorio XIII fino a Tuto quello di Urbano VIII*, Rome, 1649 (Ristampa arrichita dell' Indice degli oggetti, dei luoghio e dei nomi, éd. C. Gradara Pesci, Veletri, 1924).

Baldass 1928-1930
L. Baldass, «Zwei neue Bilder von Scorels Italienfahrt», *Zeitschrift für bildenden Kunst*, 1929-1930, pp. 217-222.

Baldass 1929-1930
L. Baldass, «Die venezianische Bilder des Jan Scorel», *Zeitschrift für bildenden Kunst*, 1929-1930, pp. 217 sqq.

Baldass 1937
L. Baldass, «Die niederländischen Maler des spätgotischen Stiles», *Jahrbuch der Kunsthistorischen Sammlungen des allerhöchstes Kaiserhauses in Wien*, XI (1937), pp. 120-138.

Baldinucci 1681-1728
F. Baldinucci, *Notizie dei professori del disegno,....*, éd. Ranucci, Florence, 1845-1847.

Baldinucci 1686
F. Baldinucci, *Cominciamento e progresso dell'arte dell'intagliare in rame colle vite di molti de' più eccellenti Maestri della stessa Professione*, Florence, 1686 (éd. Florence, 1767).

Ballarin 1962
A. Ballarin, «Profilo di Lamberto d'Amsterdam (Lambert Sustris)», *Arte Veneta*, XVI (1962), pp. 61-81.

Ballarin 1962-1963
A. Ballarin, «Lamberto d'Amsterdam. Le fonti e la Critica», *Atti dell' Istituto Veneto di Scienze, Lettere ed Arti*, XCCI (1962-1963), pp. 335-366.

Ballarin 1967
A. Ballarin, «Jacopo Bassano e lo studio di Raffaello e dei Salviati», *Arte Veneta*, XXI (1967), pp. 77-101.

Barocchi, Loach Bramanti & Ristori 1967-1988.
P. Barocchi, K. Loach Bramanti & R. Ristori, *Il carteggio indiretto di Michelangelo*, 5 vols., Florence, 1967-1988.

Barolsky 1979
P. Barolsky, *Daniele da Volterra. A catalogue raisonné*, New York-Londres, 1979.

Baroni 1991
A. Baroni, «Per il percorso dello Stradano», *Paragone*, 1991, 493-495, pp. 1-17.

Barroero, Casale, Falcida, Pansecchi, Sapori & Toscano 1989
Voir [Cat. exp.] Spoleto 1989

Bartoli 1909
A. Bartoli, «I documenti per la storia del Settizonio Severiniano e i disegni inediti di Marten van Heemskerck», *Bolletino d'Arte*, III (1909), pp. 253-269.

Bartsch
A. Bartsch, *Le peintre-graveur*, 21 vols., Wenen, 1800-1821.

Baudi di Vesme 1899
A. Baudi di Vesme, *Catalogo della Regia Pinacoteca di Torino*, Turin, 1899.

Bauman 1985
Voir [Cat. exp.] New York 1985

Bauman 1986
Voir [Cat. exp.] Amsterdam 1986

Baumgart 1944
F. Baumgart, «Zusammenhänge der Niederländischen mit der Italienischen Malerei in der zweiten Hälfte des 16. Jahrhunderts», *Marburger Jahrbuch für Kunstwissenschaft*, XII (1944), pp. 187-250.

Baumgarten 1908
P.M. Baumgarten, *Cartularium Vetus Campi Sancti Teutonicorum de Urbe*, Rome, 1908.

Becker 1972-1973
J. Becker, «Zur Niederländischen Kunstliteratur des 16. Jahrhunderts: Lucas de Heere», *Simiolus*, VI (1972-1973), pp. 113-127.

Bedoni 1983
S. Bedoni, *Jan Brueghel in Italia e il collezionismo del Seicento*, Florence-Milan, 1983.

Beer 1891
R. Beer, «Acten, Regesten und Inventäre aus dem Archiv General zum Simancas», *Jahrbuch der kunsthistorischen Sammlungen des allerhochsten Kaiserhauses*, XII (1891), pp. XCI-CCIV.

Béguin 1987
Voir [Cat. exp.] Bordeaux 1987

Béguin 1990
S. Béguin, «An Unpublished Drawing by Jan Soens», *Master Drawings*, XXVIII (1990), pp. 275-279.

Bellini 1991
P. Bellini, *L'opera incisa di Adamo e Diana Scultori*, Vicence, 1991.

Bellori 1672 (éd. Borea 1976)
G.P. Bellori, *Le vite de' Pittori scultori e architetti moderni*, (1672) éd. E. Borea, avec une introduction de G. Previtali, Turin, 1976.

Belting 1990
H. Belting, *Bild und Kult. Eine Geschichte des Bildes vor dem Zeitalter der Kunst*, Munich, 1990.

Benesch 1928
O. Benesch, *Beschreibender Katalog der Handzeichnungen in der graphischen Sammlung Albertina*, Bd. II, *Die Zeichnungen der Niederländischen Schulen des 15. und 16. Jahrhunderts*, Vienne, 1928.

Benesch 1951
O. Benesch, «A drawing by Arnout Mijtens», *The Burlington Magazine*, 1951, pp. 351-352.

Berenson 1957
B. Berenson, *Italian Pictures of the Renaissance: The Venetian School*, 2 vols., Londres, 1957.

Bergmans 1928
S. Bergmans, *Revue d'Art*, XL (1928), pp. 171-173.

Bergmans 1931
S. Bergmans, *Catalogue critique des oeuvres de Denis Calvart*, Bruxelles, 1931.

Bergmans 1934
S. Bergmans, *Denis Calvart, peintre anversois, fondateur de l'école bolonaise*, Bruxelles, 1934.

Berliner 1926
R. Berliner, *Ornamentale Vorlageblätter*, Leipzig, 1926.

Berliner & Egger 1981
R. Berliner & G. Egger, *Ornamentale Vorlageblätter des 15. bis 19. Jahrhunderts*, I-III, Munich, 1981.

Bernini Pezzini, Massari & Prosperi Valenti Rodinò 1985
G. Bernini Pezzini, S. Massari & S. Prosperi Valenti Rodinò, *Raphael invenit. Stampe da Raffaello nelle collezioni dell'Istituto Nazionale per la Grafica*, Rome, 1985.

Bernhard s.a.
[Bernhard M.], *1472-1553. Lucas Cranach d.Ä. Das gesamte graphische Werk*, ingeleid door J. Fahn, Hersching, s.d.

Bernt 1957-1958
W. Bernt, *Die Niederländische Zeichner des 17. Jahrhunderts*, 2 vols., Munich, 1957-1958.

Bertolotti 1880
A. Bertolotti, *Artisti belgi ed olandesi a Roma nei secolo XVI e XVII. Notizie e documenti raccolti negli archivi romani*, Florence, 1880.

Bertolotti 1882
A. Bertolotti, *Don Giulio Clovio, principe dei miniatori*, Modène, 1882.

Bevers 1982
H. Bevers, «Die Meerwesen vom Antwerpener Rathaus und der Handel der Scheldestadt», *Jaarboek Koninklijk Museum voor Schone Kunsten Antwerpen*, 1982, pp. 97-117.

Bevers 1985
H. Bevers, Das Rathaus von Antwerpen (1561-1565). Architektur und Figurenprogramm, Hildesheim-Zürich-New York, 1985.

Bevers 1989-1990
Voir [Cat. exp.] Munich 1989-1990

Bialler 1983
M. Bialler, «Schilderachtige prenten (Picturesque Prints)», in *Essays in Northern European Art Presented to Egbert Haverkamp-Begemann on his Sixtieth Birthday*, Doornspijk, 1983, p. 33-37.

Bierens de Haan 1948
J.C.J. Bierens de Haan, *L'Oeuvre gravé de Cornelis Cort, graveur Hollandais 1533-1578*, La Haye, 1948.

Bijvanck 1914
A.W. Bijvanck, «Nederlanders in de 'grotte'. Naschrift», *Bulletin van de Koninklijke Nederlandse Oudheidkundige Bond*, 1914, pp. 73-75.

Blankert & Van Hasselt 1966
Voir [Cat. exp.] Florence 1966

Blankert 1978
A. Blankert, *Nederlandse 17de-eeuwse Italianiserende landschapschilders*, Soest, 1978 (herwerkte editie van [Cat. tent.] Utrecht 1965).

Blühm 1988
A. Blühm, *Pygmalion - Die Ikonographie eines Künstlermythos zwischen 1500 und 1900*, (Europäische Hochschuleschriften: Reihe 28, Kunstgeschichte. Bd. 90), Francfort s.M., Bern, New York, Paris, 1988.

Bober & Rubinstein 1986
P.P. Bober & R. Rubinstein, *Renaissance Artists and Antique Sculpture. A Handbook of Sources*, Londres, 1986.

Bock & Rosenberg 1930
E. Bock & J. Rosenberg, *Staatliche Museen zu Berlin. Die Niederländischen Meister. Beschreibendes Verzeichnis sämtlicher Zeichnungen*, 2 vols., Berlin, 1930.

Bodart 1970
D. Bodart, *Les peintres des Pays-Bas méridionaux et de la principauté de Liège à Rome au XVIIᵉ siècle*, Bruxelles-Rome, 1970.

Bodart 1975
D. Bodart, *Dessins de la collection Thomas Ashby à la Bibliothèque Vaticane*, Cité du Vatican, 1975.

Bodart 1981
D. Bodart, «Les fondations hospitalières et artistiques belges à Rome», in AA.VV., *Les fondations nationales dans la Rome pontificale*, Rome, 1981, pp. 61-73.

Bodart 1990
Voir [Cat. exp.] Padoue, Rome, Milan 1990

Bolten 1965
J. Bolten, *Nederlandse en Vlaamse Tekeningen uit de Zeventiende en Achttiende eeuw*, Groningue, 1965.

Bonenfant 1961
P. Bonenfant, «Du Belgium de Cesar à la Belgique de 1830. Essai sur une évolution sémantique», *Annales de la Société Royale d'Archéologie de Bruxelles*, L (1961), pp. 31-58.

Boon 1954
K.G. Boon, «Scorel en de antieke kunst», *Oud Holland*, LIX (1954), pp. 51-53.

Boon 1955
K.G. Boon, «Tekeningen van en naar Scorel», *Oud Holland*, LXX (1955), pp. 207-218.

Boon 1978
K.G. Boon, *Netherlandish Drawings of the Fifteenth and Sixteenth Centuries in the Rijksmuseum*, La Haye, 1978.

Boon 1980
K.G. Boon, «Paul Bril's 'Perfetta imitazione de' veri paesi'», *Relations Artistiques entre les Pays-Bas et l'Italie à la Renaissance*, Bruxelles-Rome, 1980.

Boon 1980-1981
Voir [Cat. exp.] Florence-Paris 1980-1981

Boon 1991
K.G. Boon, «Two Drawings by Herman Postma from his Roman Period», *Master Drawings*, XXIX (1991), pp. 173-180.

Boon 1992
K.G. Boon, *The Netherlandish and German drawings of the XVth and XVIth centuries of the Frits Lugt collection*, 3 vols., Paris, 1992.

Boorsch 1982
S. Boorsch (éd.), *Italian Masters of the Sixteenth Century* (*The Illustrated Bartsch*), XXIX, New York, 1982.

Bora 1980
G. Bora, *I Disegni Lombardi e Genovesi del Cinquecento*, Trevise-Dosson, 1980.

Borea 1961
E. Borea, «Vicenda di Polidoro da Caravaggio», *Arte antica e moderna*, 1961, 13-16, pp. 209-227.

Borea 1991
E. Borea, «Michelangelo e le stampe nel suo tempo», in Moltedo 1991, pp. 17-30.

Borenius 1916
T. Borenius, *Pictures by the Old Masters in the Library of Christ Church*, Oxford, 1916.

Borghi 1974
P. Borghi, «Calvart, Denis», *Dizionario biografico degli Italiani*, XVIII, Rome, 1974, pp. 1-3.

Borghini 1584
R. Borghini, *Il Riposo*, Florence, 1584.

Borroni 1986
Voir [Cat. exp.] Florence 1986

Borroni Salvadori 1980
F. Borroni Salvadori, *Carte, piante e stampe storiche della raccolte lafreriane della Biblioteca Nazionale di Firenze*, (*Indici e cataloghi nuova serie XI*, Ministero per i beni culturali e ambientali), Rome, 1980.

Borsellino 1983-1984
E. Borsellino, «Inediti di Francesco da Castello nel Reatino», *Prospettiva*, 1983-1984, 33-36, pp. 190-193.

Bottari & Ticozzi 1822-1825
G.G. Bottari & S. Ticozzi, *Raccolta di Lettere sulla pittura, scultura ed architettura scritta de'più celebri personaggi dei secoli XV, XVI, XVII*, 8 vols., Milan, 1822-1825.

Bradford & Braham 1983
Voir [Cat. exp.] Londres 1983

Bradley 1891
J.W. Bradley, *The life and works of Giorgio Giulio Clovio, miniaturist, with notices of his contemporaries and of the Art of Book decoration in the sixteenth century*, Londres, 1891.

Bredius 1914
A. Bredius, «Bijdragen tot de levensgeschiedenis van Hendrick Goltzius», *Oud Holland*, XXXII (1914), pp. 137-146.

Brejon de Lavergnée & Thiébaut 1981
A. Brejon de Lavergnée & D. Thiébaut, *Italie, Espagne, Allemagne, Grande-Bretagne et divers. Catalogue sommaire illustré des peintures du musée du Louvre*, Paris, 1981.

Briels 1987
J. Briels, *Vlaamse schilders in de Noordelijke Nederlanden in het begin van de Gouden Eeuw. 1585-1630*, Haarlem, 1987.

Briganti 1961

G. Briganti, *La maniera italiana*, Rome-Dresde, 1961.

Briganti 1988

G. Briganti (réd.), *La pittura in Italia. Il Cinquecento*, 2 vols., Milan, 1988.

Brulez 1973

W. Brulez, «Bruges and Antwerp in the 15th and 16th centuries: an antithesis?», *Acta Historiae Neerlandicae*, v (1973), pp. 1-26

Brulliot 1822

F. Brulliot, *Dictionnaire des Monogrammes, Marques Figurées, Lettres Initiales, Noms Abrégés etc.*, Munich, 1822.

Brummer 1970

H.H. Brummer, *The Statue Court in The Vatican (Stockholm Studies in History of Art*, 20), Stockholm, 1970.

Bruno 1978

R. Bruno, *Roma. Pinacoteca Capitolina*, Bologna, 1978.

Bruyn 1955

J. Bruyn, «Twee anonieme navolgers van Jan van Scorel», *Oud Holland*, LX (1955), pp. 226-229.

Bruyn 1987

J. Bruyn, «Oude en nieuwe elementen in de 16de-eeuwse voorstellingswereld», *Bulletin van het Rijksmuseum*, XXXV (1987), pp. 138-163.

Buchowiecki 1967-1974

W. Buchowiecki, *Handuch der Kirchen Roms*, 3 vols., Vienne, 1967-1974.

Bücken 1986

V. Bücken, «Joos van Winghe 1542/4-1603. Son interprétation du théme d'Apelle et Campaspe», *Annales d'Histoire de l'art et d'Archéologie*, VII (1986), pp. 59-73.

Bücken 1990

V. Bücken, «Deux Flamands dans l'atelier de Jacopo Bertoia: Joos van Winghe et Bartholomée Spranger», *Lelio Orsi e la cultura del suo tempo, Reggio Emilia-Novellara (1988)*, Bologna (1990), pp. 49-60.

Bücken 1990

V. Bücken, «Deux Flamands dans l'atelier de Jacopo Bertoja: Joos van Winghe et Bartholomäus Spranger», *Lelio Orsi e la cultura del suo tempo, Atti del convegno intern., Reggio Emilia - Novellara, 1988*, Bologna, 1990, pp. 33-47.

Bücken 1991

V. Bücken, *Joos van Winghe (1542/4-1603), peintre à Bruxelles, en Italie et à Francfort*, (thèse de doctorat), Université Libre de Bruxelles, 1991.

Budde 1930

I. Budde, *Beschreibender Katalog der Handzeichnungen in der Staatlichen Kunstakademie Düsseldorf*, Düsseldorf, 1930.

Burchard 1928

L. Burchard, «Alcuni dipinti del Rubens nel suo periodo italiano», *Pinacotheca*, I (1928), pp. 1-16.

Burchard & d'Hulst 1963

L. Burchard & R.-A d'Hulst, *Rubens Drawings*, 2 vols., Bruxelles, 1963.

Burnett 1978

D. Burnett, «The Drawing Styles of Matthew Bril», *Konsthistorisk tidskrift*, XLVII (1978), pp. 103-110.

Buschmann 1916

P. Buschmann, «Drawings by Cornelis Bos and Cornelis Floris», *The Burlington Magazine*, XXIX (1916), pp. 325-327.

Buyssens 1954

O. Buyssens, «De Schepen bij Pieter Bruegel de Oude. Een proeve van identificatie», *Mededelingen der Academie van Marine van België*, VIII (1954), pp. 159-191.

Byam Shaw 1976

J. Byam Shaw, *Drawings by Old Masters at Christ Church Oxford*, Oxford, 1976.

Calberg l962

Calberg, «Episodes de l'Histoire des Saints Pierre et Paul. Tapisseries de Bruxelles tissées au XVIe siècle pour l'abbaye Saint-Pierre à Gand», *Bulletin Koninklijke Musea voor Kunst en Geschiedenis*, IV, 34, 1962, pp. 63-110

Calvesi 1954

M. Calvesi, «Simone Peterzano maestro del Caravaggio», *Bollettino d'arte*, XXXIX (1954), pp. 114-133.

Calvete de Estrella 1552

J.C. Calvete de Estrella, *El felicissimo viaie del muy alto y muy poderoso principe Don Phelippe, Hijo del Emperador Don Carlos Quinto Maximo, desde Espana a sus tierras dela baxa Alemana con la descripcion de todos los Estados de Brabante y Flandes*, Anvers, 1552.

Cannatà 1991

R. Cannatà, «Altri documenti su Girolamo Siciolante», *Bollettino d'arte*, LXX (1991), pp. 120-122.

Cassanelli & Rossi 1984

Voir [Cat. exp.] Rome 1984

Castan 1867

A. Castan, «Monographie du palais Granvelle à Besançon», *Mémoires de la societé d'émulation du Doubs*, IV-II (1876), pp. 37-60.

Catalogue Anvers 1979

Stad Antwerpen. Museum Vleeshuis. Lapidarium. Stenen Monumenten. Catalogus, Anvers, 1979.

Catalogue Bruxelles 1984

Koninklijk Museum voor Schone Kunsten van België: Inventariscatalogus van oude schilderkunst, Bruxelles, 1984.

Catalogue Milan 1907

Guida sommaria per il visitatore della Biblioteca Ambrosiana e delle Collezioni annesse, Milan, 1907.

Catalogue Turin 1866

Catalogo Ufficiale della Galleria Sabauda, Turin, 1866.

Catalogue Turin 1909

Catalogo della Regia Pinacoteca di Torino, Turin, 1909.

Catalogue Turin 1982

Pittura fiamminga ed olandese in Galleria Sabauda: Il Principe Eugenio di Savoia-Soissons uomo d'arma e collezionista, Turin, 1982.

Catalogue Vienne 1973

Die Gemäldegalerie des Kunsthistorischen Museums in Wien. Verzeichnis der Gemälde, Vienne, 1973.

Catalogue Vienne 1991

M. Haja (réd.), *Die Gemäldegalerie des Kunsthistorischen Museums in Wien. Verzeichnis der Gemälde*, Vienne, 1991.

Cavalli-Björkman 1986
G. Cavalli-Björkman, *Dutch and Flemish paintings*. 1: *c.1400-c.1600*, Stockholm (Nationalmuseum), 1986.

Cecchi 1991
A. Cecchi, «La collection de tableaux», *La Villa Médicis*, II, Rome, 1991, pp. 486-505.

Celio 1638
G. Celio, *Memoria delle nomi dell' artefici delle pitture che sono in alcune chiese, facciate, e palazzi di Roma. Facsimile della edizione del 1638 di Napoli*, introduction et commentaire de E. Zocca, Milan, 1967.

Cerutti 1960-1961
F.F.X. Cerutti, *Gegevens over Bredase kunst en kunstenaars in de 16de eeuw*, 2 vols., Breda, 1960-1961.

Châtelet 1954
A. Châtelet, «Two Landscape Drawings by Polidoro da Caravaggio», *The Burlington Magazine*, XCVI (1954), pp. 181-183.

Chiarini 1965
M. Chiarini, «Due mostre e un libro», *Paragone*, XVI (1965), pp. 73-76.

Chiarini 1972
M. Chiarini, *I disegni italiani di paesaggio dal 1600 al 1750*, Trevise, 1972.

Chiarini 1973
Voir [Cat. exp.] Florence 1973

Chiarini
M. Chiarini, «Agostino Tassi: Some new attributions», *The Burlington Magazine*, CXXI (1979), pp. 613-618.

Chirico 1976
R.F. Chirico, «A note on Heemskerck's Self-Portrait with the Colosseum», *Marsyas*, XVIII (1976), p. 21.

Ciardi Dupré & Chelazzi Dini 1973
M.G. Ciardi Dupré & G. Chelazzi Dini, «Caldara, Polidoro», *Dizionario biografico degli Italiani*, XVI, 1973, pp. 570-575.

Ciardi Dupré & Chelazzi Dini 1976
M.G. Ciardi Dupré & G. Chelazzi Dini, «Polidoro da Caravaggio», *I Pittori bergamaschi dal XIII al XIX secolo. Il Cinquecento II*, Bergamo, 1976, pp. 257-375.

Ciardi, Contini & Papi 1992
R.P. Ciardi, R. Contini & G. Papi, *Pittura a Pisa tra manierismo e Barocco*, Milan, 1992.

Cionini-Visani & Gamulin 1980
M. Cionini-Visani & G. Gamulin, *Miniaturist of the Renaissance. Giorgio Clovio*, New York, 1980.

Ciprut 1960
E.J. Ciprut, «Nouveaux documents sur Etienne Dupérac», *Bulletin de la Societé de l'Histoire de l'Art francais*, 1960, pp. 161-173.

Coffin 1960
D.R. Coffin, *The Villa d'Este at Tivoli*, Princeton, 1960.

Coffin 1979
D.R. Coffin, *The Villa in the Life of Renaissance Rome*, Princeton, 1979.

Coliva 1984
Voir [Cat. exp.] Rome 1984

Collijn 1933
I. Collijn, *Katalog der Ornamentstichsammlung des Magnus Gabriel de la Gardie in der Kgl. Bibliothek zu Stockholm*, Stockholm, 1933.

Colot 1985
L. Colot, «La diffusion de l'art des anciens Pays-Bas méridionaux en Autriche sous le règne des Habsbourg», *Publications du Centre européen d'études bourguignonnes*, XXV, 1985, pp. 135-137.

Como 1930
U. da Como, *Girolamo Muziano, 1528-1592; note e documenti*, Bergamo, 1930.

Contamine et al. 1993
P. Contamine et al., *L'économie médiévale*, Paris, 1993, pp. 246-247.

Contini 1992
R. Contini, in R.P. Ciardi, R. Contini & G. Papi, *Pittura a Pisa tra manierismo e barocco*, Milan, 1992, pp. 217-223.

Contini & Ginetti
R. Contini, C. Ginetti et al., *La Pittura in Italia. Il Cinquecento*, 2 vols., Milan, 1992.

Cornelis 1987
E. Cornelis, «De Kunstenaar in het laat-middeleeuwse Gent», *Handelingen der Maatschappij voor Geschiedenis en Oudheidkunde te Gent*, NR XLI (1987), pp. 120-123.

Costamagna 1994
Ph. Costamagna, «Francesco Salviati à Florence (1543-1548: réflexions sur la 'Conversion de saint Paul'», *Studi di Storia dell'Arte in onore di Mina Gregori*, Milan, 1994.

Cottino, Faggin & Zweite 1993
A. Cottino, G.T. Faggin & A. Zweite, *L'Incontro di Rebecca e Elezaro al pozzo*, Vicence, 1993.

Courtright 1991
N. Courtright, *Gregory XIII's Tower of the Winds in the Vatican*, Ann Arbor, 1991.

Coxcie 1993
Michel Coxcie, pictor regis (1499-1592). Handelingen van de Koninklijke Kring voor Oudheidkunde, Letteren en Kunst van Mechelen, éd. R. De Smedt, *Handelingen van de Koninklijke Kring voor Oudheidkunde, Letteren en Kunst van Mechelen*, XCVI (1993).

Craeybeckx 1957
J. Craeybeckx, «Quelques grands marchés de vins français dans les Pays-Bas et dans le nord de la France à la fin du moyen-âge et au XVIe siècle. Contribution à la notion d'étape», in *Studi in onore di A. Sapori*, Florence, 1957, pp. 849-882.

Crivelli 1868
C. Crivelli, *Giovanni Brueghel pittor fiammingo o sue lettr e quadretti esistenti presso l'Ambrosiana*, Milan 1898.

Crosato Larcher 1967
L. Crosato Larcher, «Per Carletto Caliari», *Arte Veneta*, XXI (1967), pp. 108-124.

Cuvelier 1939
J. Cuvelier, «Le graveur Corneille van den Bosche», *Bulletin de l'Institut historique belge de Rome*, XX (1939), pp. 5-49.

Dacos 1964
N. Dacos, *Les peintres belges à Rome au XVIᵉ siècle*, Bruxelles-Rome, 1964.

Dacos 1969
N. Dacos, *La découverte de la Domus Aurea et la formation des grotesques à la Renaissance*, Londres-Leyde, 1969.

Dacos 1974
N. Dacos, «Frans Van de Kasteele. Quelques attributions et un document», *Bulletin de l'Institut historique belge de Rome*, XLIV (1974), pp. 145-155.

Dacos 1978
N. Dacos, «Castello, Francesco di», *Dizionario biografico degli Italiani*, XXI, 1978, pp. 3-4.

Dacos 1979
N. Dacos, «Francesco da Castello prima dell'arrivo in Italia», *Prospettiva*, 1979, 19, pp. 45-47.

Dacos 1980A
N. Dacos, «Les peintres romanistes. Histoire du terme, perspectives de recherche et exemple de Lambert van Noort», *Bulletin de l'Institut historique belge de Rome*, L (1980), pp. 161-186.

Dacos 1980B
N. Dacos, «Pedro Campaña dopo Siviglia: Arazzi e altri inediti», *Bollettino d'arte*, NR, VI (1980), 8, pp. 1-44.

Dacos 1982
N. Dacos, «Ni Polidoro ni Peruzzi: Maturino», *Revue de l'Art*, 1982, 57, pp. 9-28.

Dacos 1985
N. Dacos, «Hermannus Posthumus. Rome, Mantua, Landshut», *The Burlington Magazine*, CXXVII (1985), pp. 433-438.

Dacos 1986
N. Dacos, *Le Logge di Raffaello. Maestro e bottega di fronte all'antico*, 2e éd. rev., Rome, 1986.

Dacos 1987
N. Dacos, «Raphaël et les Pays-Bas. L'école de Bruxelles», *Studi su Raffaello. Atti del congresso intern. di studi Urbino - Firenze 1984*, Urbino, 1987, pp. 611-623.

Dacos 1988
N. Dacos, «Un disegno di Peeter de Kempeneer per gli arazzi della Guerra giudaica», *La cultura degli arazzi fiamminghi di Marsala tra Fiandre, Spagna e Italia. Atti del convegno intern., Marsala 1986*, Palerme, 1988, pp. 39-50.

Dacos 1989A
N. Dacos, «L'Anonyme A de Berlin: Hermannus Posthumus», *Antikenzeichnung und Antikenstudium in Renaissance und Barock. Akten des internationalen Symposiums, Coburg 1986*, Mayence, 1989, pp. 61-80.

Dacos 1989B
N. Dacos, «Peeter de Kempeneer / Pedro Campaña as a Draughtsman», *Master Drawings*, XXVII (1989), pp. 359-389.

Dacos 1989C
N. Dacos, «Un élève de Peeter de Kempeneer: Hans Speckaert», *Prospettiva*, LVII-LX (1989-1990), pp. 80-88.

Dacos 1990A
N. Dacos, «La tappa emiliana dei pittori fiamminghi e qualche inedito di Josse van Winghe», *Lelio Orsi e la cultura del suo tempo. Atti del convegno intern., Reggio Emilia - Novellara, 1988*, Bologna, 1990, pp. 49-60.

Dacos 1990B
N. Dacos, «Le maître des albus d'Egmont: Dirck Hendricksz Centen», *Oud Holland*, CIV (1990), pp. 49-60.

Dacos 1991
N. Dacos, «A Drawing by Francesco da Castello (Frans van de Casteele)», *Master Drawings*, XXIX (1991), 2, pp. 181-186.

Dacos 1992A
N. Dacos, «Michiel Coxcie et les romanistes», *Michel Coxcie, pictor regis (1499-1592). Internationaal colloquium, Mechelen 1992*, éd. R. De Smedt, *Handelingen van de Koninklijke Kring voor Oudheidkunde, Letteren en Kunst van Mechelen*, XCVI (1993), pp. 55-92.

Dacos 1992B
N. Dacos, «Le retable de l'église Saint-Denis à Liège: Lambert Suavius, et non Lambert Lombard», *Oud Holland*, CVI (1992), pp. 103-116.

Dacos 1993
N. Dacos, «Entre Bruxelles et Séville. Peter de Kempeneer en Italie», *Nederlands Kunsthistorisch Jaarboek*, XLIV (1993), pp. 143-163.

Dacos 1994
N. Dacos, «La tenture de la Guerre de Judée d'après Peter de Kempeneer. Histoire et message politique», *A travers l'image*, éd. S. Deswarte-Rosa, Paris, 1994, pp. 43-74.

Dacos 1995A
N. Dacos, «Les premières sanguines des peintres des Pays-Bas», à paraître dans *Incontri* 1995.

Dacos 1995B
N. Dacos, «Raphaël et l'école de Bruxelles», te verschijnen in *Artistes des anciens Pays-Bas et de Liège à Rome à la Renaissance*, Bruxelles, 1995.

Dacos 1995C
N. Dacos, *'Roma quanta fuit'. Tre Fiamminghi nella Domus Aurea*, te verschijnen, Rome, 1995.

Dacos & Furlan 1987
N. Dacos & C. Furlan, *Giovanni da Udine 1487-1561*, Udine, 1987.

DaCosta Kaufmann 1982-1983
Voir [Cat. exp.] Princeton-Washington-Pittsburgh 1982

DaCosta Kaufmann 1985
T. DaCosta Kaufmann, *L'Ecole de Prague. La peinture à la cour de Rodolphe II (Ecoles et mouvements de la peinture, 2)*, Paris, 1985.

DaCosta Kaufmann 1988
T. DaCosta Kaufmann, *The School of Prague; painting at the court of Rudolf II*, Chicago-Londres, 1988.

David 1993
Voir [Cat. exp.] Milan 1993

Davis 1988
Voir [Cat. exp.] Los Angeles 1988

Davis-Weyer 1980
C. Davis-Weyer, «Ein Berliner Bild des Rubens; Baronius und die Heiligen der Chiesa Nuova», *Festschrift für Martin Sperlich. Kunstwissenschaftliche Schriften der Technischen Universität Berlin*, I, Berlin, 1980, pp. 207-220.

De Bie 1661
C. de Bie, *Het Gulden Cabinet vande Edele Vrij Schilder-Const*, Anvers, 1661.

De Blaauw 1992-1993
S. De Blaauw, «The medieval church of San Michele dei Frisoni in Rome», *Mededelingen van het Nederlands Instituut te Rome*, LI-LII (1992-1993), pp. 161-162.

De Bosque 1985
A. de Bosque, *Mythologie et Maniérisme, Italie-Bavière-Fonainebleau-Prague-Pays Bas. Peinture et Dessins*, Anvers-Paris, 1985.

Decavele 1989
J. Devacele (éd.), *Gent. Apologie van een rebelse stad*, Anvers, 1989.

DeGrazia 1979
Voir [Cat. exp.] Washington 1979

DeGrazia 1991
D. DeGrazia, *Bertoia, Mirola and the Farnese court*, Bologna, 1991.

De Groof 1988
B. De Groof,«Natie en nationaliteit. Benamingsproblematiek in San Giuliano dei Fiamminghi te Rome (17de-18de eeuw)», *Bulletin de l'Institut historique belge de Rome*, LVIII (1988), pp. 87-148.

De Jong 1992
J. De Jong, «An Important Patron and an Unknown Artist Giovanni Ricci, Ponsio Jacquio and the Decoration of the Palazzo Ricci-Sacchetti in Rome», *Art Bulletin*, LXXIV (1992), pp. 135-156.

De Jong & De Groot 1988
M. de Jong & I. de Groot, *Ornamentprenten in het Rijksprentenkabinet. I: 15de & 16de eeuw*, Amsterdam, 1988.

Delen 1933
A.J.J. Delen, «Un dessin de Corneille Floris», *Belgisch Tijdschrift voor Oudheidkunde en Kunstgeschiedenis*, III (1933), pp. 322-324.

Delen 1935
A. Delen, *Histoire de la gravure dans les Pays-Bas et dans les provinces belges*, II, 2, Paris, 1935.

Della Pergola 1955-1959
P. Della Pergola, *Galleria Borghese. I dipinti*, 2 vols., Rome, 1955-1959.

Della Pergola 1955-1959
P. Della Pergola, *Galleria Borghese. I dipinti*, 2 vols., Rome, 1955-1959.

Delmarcel 1981
G. Delmarcel, «Peter de Kempeneer (Campaña) as a Designer of Tapestry Cartoons», *Artes textiles*, X (1981), pp. 155-162.

De Maeyer 1955
M. De Maeyer, *Albrecht en Isabella en de schilderkunst. Bijdrage tot de geschiedenis van de XVIIe-eeuwse schilderkunst in de Zuidelijke Nederlanden*, Bruxelles, 1955.

De Meyere 1981
J.A.L. de Meyere, *Jan van Scorel, 1495-1562, schilder voor prinsen en prelaten*, Utrecht, 1981.

Demus-Quatember 1983
Demus-Quatember, «'Ricordo di Roma. Mirabilia Urbis Romae' und 'Miracula Mundi' auf einem Gemälde von Martin van Heemskerck», *Römische Historische Mitteilungen*, XXV (1983), pp. 203-223.

Denhaene 1987
G. Denhaene, «Lambert Lombard: oeuvres peintes», *Bulletin de l'Institut historique belge de Rome*, LVII (1987), pp. 16-71.

Denhaene 1990
G. Denhaene, *Lambert Lombard. Renaissance et humanisme à Liège*, Anvers, 1990.

Denhaene 1992
G. Denhaene, «Un témoignage de l'intérêt des humanistes flamands pour les gravures italiennes: une lettre de Philippe van Winghe à Abraham Ortelius», *Bulletin de l'Institut historique belge de Rome*, LXII (1992), pp. 69-183.

Denhaene 1982-1983
G. Denhaene, *L'album d'Arenberg. Le langage humaniste et les intérêts artistiques de Lambert Lombard*, (thèse de doctorat), Université Libre de Bruxelles, 1982-1983.

De Nolhac 1884
P. De Nolhac, «Les collections de Fulvio Orsini», *Gazette des Beaux Arts*, XXIX (1884), pp. 431-436.

De Ramaix 1991
Voir [Cat. exp.] Bruxelles 1991

De Rinaldis 1911
De Rinaldis, *Museo Nazionale di Napoli - La Pinacoteca*, Naples 1911.

De Roover 1968
R. De Roover, *The Bruges Money Market around 1400*, Bruxelles, 1968.

De Salas 1976
X. de Salas, «Ultimas adquisiciones del Museo del Prado. II. otras escuelas», *Goya*, 1976, 134, pp. 68-69.

De Salas 1978
X. de Salas, *Museo del Prado. Adquisiciones de 1969 a 1977*, Madrid, 1978.

Descamps 1753-1674
J.B. Descamps, *La Vie des Peintres flamands, allemands et hollandais*, 4 vols., Paris, 1753-1764.

De Tolnay 1932
Ch. De Tolnay, «Zu den späten architektonischen Projekten Michelangelos (II)», *Jahrbuch der Preussischen Kunstsammlungen*, LIII (1932), pp. 231-253.

De Tolnay 1935
Ch. De Tolnay, *Pierre Bruegel l'Ancien*, Bruxelles, 1935.

De Tolnay 1951-1952
Ch. De Tolnay, «Bruegel et l'Italie», *Les Arts plastiques*, 1951-1952, pp. 121-130.

De Tolnay 1952
Ch. De Tolnay, *The Drawings of Pieter Bruegel the Elder*, New York, 1952.

De Tolnay 1965
Ch. De Tolnay, «Newly Discovered Miniatures by Pieter Bruegel the Elder», *The Burlington Magazine*, CVII (1965), pp. 110-114.

449

De Tolnay 1972
 Ch. De Tolnay, «Pieter Bruegel l'Ancien, à l'occasion du quatre-
 centième anniversaire de sa mort», in *Actes du XXIIe Congrès
 International d'Histoire de l'Art, Budapest, 1969*, Budapest, 1972, I,
 pp. 33-34.
De Tolnay 1975-1980
 Ch. de Tolnay, *Corpus dei disegni di Michelangelo*, 4 vols., Florence,
 1975-1980.
De Tolnay 1978
 Ch. De Tolnay, «A New Miniature by Pieter Bruegel the Elder», *The
 Burlington Magazine*, CXX (1978), pp. 393-397.
De Tolnay 1980
 Ch. De Tolnay, «Further Miniatures by Pieter Bruegel the Elder», *The
 Burlington Magazine*, CXXII (1980), pp. 616-623.
Devigne 1939
 M. Devigne, «Le sculpteur Willem Danielsz. van Tetrode, dit en Italie
 Guglielmo Fiammingo», *Oud Holland*, LVI (1939), pp. 89-96.
Dhanens 1956
 E. Dhanens, *Giovanni Bologna Fiammingo*, Bruxelles, 1956.
Dhanens 1989
 E. Dhanens, «De plastische kunsten tot 1800», in Decavele 1989,
 pp. 189-267.
d'Hulst 1952
 R.-A. d'Hulst, «De 'Ripa Grande' te Rome», *Bulletin van de
 Koninklijke Musea voor Schone Kunsten van België*, I (1952), pp. 103-106.
d'Hulst 1955
 R..-A. d'Hulst, «Nieuwe gegevens omtrent Joos van Winghe als
 schilder en tekenaar», *Bulletin Koninklijke Musea voor Schone Kunsten
 van België*, IV (1955), pp. 239-245.
Díaz Padrón 1984
 M. Díaz Padrón, «Una tabla de Jan Vermeyen identificada en el Museo
 del Prado», *Boletín del Museo del Prado*, VI (1984), pp. 108-112.
Didier 1985
 R. Didier, «Les oeuvres du sculpteur Jacques Dubroeucq», *Jacques Du
 Broeucq, sculpteur et architecte de la Renaissance. Recueil d'études publié
 en commémoration du 4ème centenaire du décès de l'artiste*, Mons, 1985,
 pp. 31-102.
Diez 1909-1910
 E. Diez, «Der Hofmaler Bartholomäus Spranger», *Jahrbuch der
 Kunsthistorischen Sammlungen des Allerhöchsten Kaiserhauses*, XXVIII
 (1909-1910), pp. 93-151.
Dirksen 1914
 V.A. Dirksen, *Die Gemälde des Martin de Vos*, (Diss.), Parchim i.M.,
 1914.
Dittrich 1985
 Chr. Dittrich, «Karel van Mander, Unbekannte Zeichnungen im
 Kupferstichkabinett zu Dresden», *Dresdener Kunstblätter*, XXIX (1985),
 pp. 130-132.
Dodgson 1922
 C. Dodgson, «Marten van Heemskerck. A composition of Roman
 ruins with the forge of Vulcan», *Belvedere*, I (1922), pp. 6-7.
D'Onofrio 1962
 C. D'Onofrio, *Le Fontane di Roma. Con disegni inediti*, Rome, 1962.

Dorez 1917
 L. Dorez, in *La Bibliothèque de l'Ecole de Chartres*, LXXVIII (1917),
 pp. 448 sqq.
Drost 1933
 W. Drost, *Adam Eslaheimer und sein Kreiss*, Potsdam, 1933
Dubiez 1969
 F.J. Dubiez, *Cornelis Anthoniszoon van Amsterdam 1507-1553. Zijn leven
 en werken, ca. 1507-1533*, Amsterdam, 1969.
Ducati 1923
 P. Ducati, *Guida del Museo Civico di Bologna*, Bologna, 1923.
Dudok van Heel 1991
 S.A.C. Dudok van Heel, «Pieter Lastman (1583-1633). Een schilder in
 de Anthonisbreestraat», *De Kroniek van het Rembrandthuis*, 1991, 2,
 pp. 2-15.
Dumas & Te Rijdt
 Ch. Dumas & R.-J. te Rijdt, *Kleur en raffinement in tekeningen uit de
 Unicorno collectie* (cat. tent. Amsterdam, Rembrandthuis; Dordrecht,
 Dordrechts Museum 1994-1995), Zwolle 1994.
Du Mortier 1991
 B.M. du Mortier, «...Hier sietmen Vrouwen van alderley Natien...
 Kostuumboeken, bron voor de schilderkunst?», *Bulletin van het
 Rijksmuseum*, XXXIX (1991), pp. 401-413.
Dürer, éd. Hugue 1993
 *Le Journal de voyage d'Albert Dürer aux Pays-Bas pendant les années 1520
 et 1521*, traduction et commentaire de S. Hugue, Paris, 1993.
Dury 1980
 Ch. Dury, «Les curialistes belges à Rome et l'histoire de la curie
 romaine, problème d'histoire de l'Eglise. L'exemple de Saint-Lambert
 à Liège», *Bulletin de l'Institut historique belge de Rome*, L (1980),
 pp. 131-160.
Duverger 1941
 J. Duverger, «Cornelis Floris II en het stadhuis te Antwerpen»,
 Gentse Bijdragen tot de Kunstgeschiedenis, VII, 1941, p. 37-72.
Duverger 1984
 E. Duverger, *Antwerpse Kunstinventarissen uit de zeventiende eeuw
 (Fontes Historiae Artis Neerlandicae. Bronnen voor de kunstgeschiedenis
 van de Nederlanden*, I), I, *1600-1617*, Bruxelles, 1984.
Duverger 1988
 Voir [Cat. exp.] Gand 1988
Duverger, Onghena & Van Daalen 1953
 J. Duverger, M.J. Onghena & P.K. van Daalen, *Nieuwe gegevens
 aangaande de XVIde-eeuwse beeldhouwers in Brabant en Vlaanderen
 (Mededelingen van de Koninklijke Academie voor Wetenschappen,
 Letteren en Schone Kunsten van België. Klasse der Schone Kunsten*, XV, 2),
 Bruxelles, 1953.
Edler 1936
 F. Edler, «Deux tableaux inconnus de Martin van Heemskerck (1538)»,
 Mededelingen van het Nederlandsch Historisch Instituut te Rome, 2e
 sèrie, VI (1936), pp. 87-90.
Egger 1910
 H. Egger, *Der Codex Escurialensis*, Vienne, 1910.

Egger 1911-1931
H. Egger, *Römische Veduten. Handzeichnungen aus dem XV. bis XVIII. Jahrhundert zur Topographie der Stadt Rom*, 2 vols., Vienne-Leipzig, 1911-1931.

Egger 1932
H. Egger, *Römische Veduten*, 2e éd., Vienne, 1932.

Ehrle s.a.
F. Ehrle, *Roma prima di Sisto* v.La pianta di Roma Du Pérac-Lafrery del *1577 riprodotta dall'esemplare esistente nel Museo Britannico*, Cité du Vatican, s.a.

Ekserdijan 1992
D. Ekserdijan, [Letter], *Master Drawings*, XXX, 2 (1992), p. 227.

Emiliani 1985
A. Emiliani, *Federico Barocci (Urbino 1535-1612)*, 2 vols., Bologna, 1985.

Emiliani 1986
Voir [Cat. exp.] Bologna 1986

Ertz 1979
K. Ertz, *Jan Brueghel d. Ä. Die Gemälde mit kritischem Oeuvrekatalog*, Cologne, 1979.

Ertz 1984
K. Ertz, *Jan Brueghel d. J.*, Freren, 1984

Ertz 1986
K. Ertz, *Josse de Momper der Jüngere (1564-1635). Die Gemälde mit Kritischem Oeuvrekatalog*, Freren, 1986.

Esposito 1984
Voir [Cat. exp.] Milan 1984

Estivill 1993
D. Estivill, «Profeti e Sibile nell'Oratorio del Gonfalone di Roma», *Arte Cristiana. Rivista internazionale di storia dell'arte*, 758 (1993), pp. 357-366.

Evers 1943
H.G. Evers, *Rubens und sein Werk: Neue Forschungen*, Bruxelles, 1943.

Fabriczy 1893
C. de Fabriczy, «Il libro di schizzi d'un pittore Olandese nel museo di Stuttgart», *Archivio storico dell'arte*, VI (1893), pp. 107-126.

Fagan ca. 1885
L. Fagan, *Catalogue manuscrit des dessins du British Museum*, (Londres, British Museum).

Faggin 1963
G.T. Faggin, «De gebroeders Frederick en Gillis van Valckenborch», *Bulletin Museum Boymans-van Beuningen*, XIV (1963), 1, pp. 2-16.

Faggin 1964
G.T. Faggin, «Aspetti dell'influsso di Tiziano nei Paesi Bassi», *Arte Veneta*, XVIII (1964), pp. 46-54.

Faggin 1965
G.T. Faggin, «Per Paolo Bril», *Paragone*, XVI (1965), 185, pp. 21-35.

Faggin 1966
G.T. Faggin, *Manierismo e Classicismo. I maestri del colore*, Milan, 1966.

Faggin 1968
G.T. Faggin, *La pittura ad Anversa nel Cinquecento*, Florence, 1968.

Faggin 1969
G.T. Faggin, «Frans Badens (Il Carracci di Amsterdam)», *Arte Veneta*, XXIII (1969), pp. 131-144.

Fagiolo & Madonna 1984
Voir [Cat. exp.] Rome 1984

Fagiolo & Madonna 1985
M. Fagiolo & M.L. Madonna, *La città delle basiliche*, Rome, 1985.

Faldi 1981
I. Faldi, *Il Palazzo Farnese di Caprarola*, Turin, 1981.

Faries 1972
M. Faries, *Jan van Scorel, his style and its historical context*, (diss. Bryn Mawr College), Bryn Mawr, Pennsylvania, 1972.

Faries 1975
M. Faries, «Underdrawings in the workshop production of Jan van Scorel, a study with infrared reflectography», *Nederlands Kunsthistorisch Jaarboek*, XXVI (1975), pp. 89-228.

Faries 1983
M. Faries, «A woodcut of the *Flood* reattributed to Jan van Scorel», *Oud Holland*, XCVII (1938), pp. 5-12.

Faries 1986
M. Faries, «Jan van Scorel, de 'top van kunstenaars, die Rome naar de Rijnstroom brengt'», *Openbaar Kunstbezit*, XXX (1986), pp. 128-133.

Farmer 1983
J.D. Farmer, *Bernard van Orley of Brussels*, (Diss. Princeton University 1981), Ann Arbor, 1983.

Farr & Bradford 1986
Voir [Cat. exp.] New York-Londres 1986

Fehl 1974A
Ph. Fehl, «Vasari's Extirpation of the Huguenots. The challenge of piety and fear», *Gazette des Beaux-Arts*, CXVI (1974), pp. 257-284.

Fehl 1974B
Ph. Fehl, «'Die Bartholomäusnacht' von Giorgio Vasari: Gedanken über das Schrecklicht in der Kunst», *Mitteilungen der Technischen Universität Carolina-Wilhelmina zu Braunschweig*, IX (1974), pp. 71-86.

Feuchtmayr 1938
K. Feuchtmayr, «Lambert Sustris», in Thieme-Becker, XXXII, pp. 314-316.

Fierens 1952
P. Fierens, «'Venus et l'Amour' de Jean Gossart», *Bulletin Koninklijke Musea voor Schone Kunsten*, 1 (1952), pp. 6-10.

Filedt Kok 1991-1992
J.P. Filedt Kok, «Hendrick Goltzius - Engraver, Designer and Publisher 1582-1600», *Nederlands Kunsthistorisch Jaarboek*, XLII-XLIII (1991-1992), pp. 159-218.

Filedt Kok 1993
J.P. Filedt Kok, «Hendrick Goltzius - Engraver, Designer and Publisher 1582-1600», in Leeflang, Filedt Kok & Falkenburg 1993, pp. 159-218.

Filedt Kok, Halsema Kubes & Kloek 1986
Voir [Cat. exp.] Amsterdam 1986

Filippi 1990
E. Filippi, *Maarten van Heemskerck. Inventio urbis*, Milan, 1990.

Fiorani 1985
L. Fiorani, «Discussioni e ricerche sulle confraternite romane negli ultimi cento anni», *Ricerche per la storia religiosa di Roma*, VI (1985), pp. 11-105.

Fock 1975
W. Fock, *Jacques Bylivelt aan het hof te Florence. Goudsmeden en steensijders in dienst van de eerste groothertogen in Toscane*, Alphen aan den Rijn, 1975.

Fokker 1927
T.H. Fokker, «Jan Soens van 's-Hertogenbosch, schilder te Parma», *Mededelingen van het Nederlandsch Historisch Instituut te Rome*, VII (1927), pp. 113-120.

Fokker 1930-1931
T.H. Fokker, «Wenzel Coberger, schilder», in *De Kunst der Nederlanden*, I, 1930-1931, pp. 170-179.

Fokker 1931
T.H. Fokker, *Werke Niederländischer Meister in den Kirchen Italiens*, La Haye, 1931.

Folie 1951
J. Folie, «Les dessins de Jean Gossart dit Mabuse», *Gazette des Beaux-Arts*, XXXVIII (1951), pp. 77-98.

Folie 1960
J. Folie, «Un tableau mythologique de Gossart dans les collections de Marguerite d'Autriche», *Bulletin Koninklijk Instituut voor het Kunstpatrimonium*, III (1960), pp.195-201.

Fornari Schianchi s.a.
L. Fornari Schianchi, *La Galleria Nazionale di Parma*, Parme, s.a.

Fortunati Pietrantonio 1986
V. Fortunati Petrantonoio, *Pittura Bolognese del '500*, 2 vols., Bologna, 1986.

Foucart 1980
J. Foucart, «Alexandre et Diogène, une grisaille d'Anthoni Sallarts», *Bulletin des Amis du Musée de Rennes*, 1980, 4, pp. 9-17.

Franz 1968-1969
H.G. Franz, «Meister der Spätmanieristischen Landschaftsmalerei in den Niederlanden», *Jahrbuch des Kunsthistorischen Institutes der Universität Graz*, III-IV (1968-1969), pp. 19-71.

Franz 1969
H.G. Franz, *Niederländische Landschaftsmalerei im Zeitalter des Manierismus*, 2 vols., Graz, 1969.

Freedberg 1961
S.J. Freedberg, *Paintings of the High Renaissance in Rome and Florence*, Cambridge (Mass.), 1961.

Freedberg 1975
S.J. Freedberg, *Painting in italy 1500 to 1600* (*The Pellican History of Art*), Harmondsworth, 1975.

Freedberg 1984
D. Freedberg, *Rubens: The Life of Christ after the Passion* (*Corpus Rubenianum Ludwig Burchard*, VII), Londres-Oxford, 1984.

Freedberg 1986
D. Freedberg, «De kunst en de beeldenstorn 1525-1580. De Noordelijke Nederlanden», in [Cat. tent.] Amsterdam 1986, pp. 39-84.

Friedlander 1924-1937
M.J. Friedländer, *Die altniederländische Malerei*, 14 vols., Berlin-Leyde, 1924-1937 (Edition anglaise: *Early Netherlandish Painting*, Leyde-Bruxelles, 1967-1976).

Frimmel 1907
T. Frimmel, «Der Monogrammist Sebastian Vrancx in Museo Nazionale zu Neapel», *Blätter fur Gemäldekunde*, III (1907), pp. 193-195.

Frommel 1967-1968
C.L. Frommel, *Baldassare Peruzzi als Maler und Zeichner*, Vienne-Munich, 1967-1968.

Frommel 1990
C.L. Frommel, «Peruzziana: Ab- und Zuschreibungsprobleme in Baldassare Peruzzis figuralem Oeuvre», *Studien zur Künstlerzeichnung. Klaus Schwager zum 65. Geburstag*, éd. S. Kummer & G. Satzinger, Stuttgart, 1990, pp. 56-77.

Frutaz 1962
A.P. Frutaz, *Le Piante di Roma*, Rome, 1962.

Fučiková 1979
E. Fučiková, «Studien zur rudolfinischen Kunst, Addenda et Corrigenda», *Umeni*, XXVII (1979), pp. 489-514.

Fučiková 1985
E. Fučiková, «Towards a Reconstruction of Pieter Isaacsz's early career», in G. Cavalli-Björkman (éd.), *Netherlandish Mannerism. Papers given at a symposium in the Nationalmuseum Stockholm, September 21-22, 1984*, Stockholm 1985, pp. 165-175.

Fučiková 1986
E. Fučiková, *Die rudolfinische Zeichnung*, Prague, 1986.

Fučiková 1986
E. Fučiková, «Uměni aa Umělci Na Dvorê Rudolfa II: Vztahy U Itáli», *Umeni*, 1986, pp. 119-128.

Fuhring 1992
P. Fuhring, «Jacob Mathams *Verscheijden cierage*: an early seventeenth-century model book of etchings after the antique», *Simiolus*, XXI (1992), pp. 57-84.

Gabriëls 1958
J. Gabriëls, *Het Nederlandse ornament in de renaissance* (*Keurreeks van het Davidsfonds*, n° 70, 1958-2), Louvain, 1958.

Galbiati 1951
G. Galbiati, *Itinerario per il visitatore della Biblioteca Ambrosiana e delle Collezioni annesse*, Milan, 1951.

Gallavotti Cavallero, D'Amico & Strinati 1992
D. Gallavotti Cavallero, F. d'Amico & C. Strinati, *L'Arte a Roma nel secolo XVI, II, La pittura e la scultura* (*Storia di Roma*, XXIX), Bologna, 1992.

Gambi & Pinelli 1994
L. Gambi & A. Pinelli, *La Galleria delle Carte geografiche in Vaticano / The Gallery of maps in the Vatican*, 3 vols., Modène, 1994

Garms 1981
J. Garms, «Les activités artistiques des confraternités germaniques», in AA.VV., *Les fondations nationales dans la Rome pontificale*, Rome, 1981, pp. 51-53.

Gaye 1840
G. Gaye, *Carteggio inedito d'artisti dei secoli XIV, XV, XVI, publicato ed illustrato con documenti pure inedite*, III, Florence, 1840.

Geissler 1984
Voir [Cat. exp.] Stuttgart 1984

Genaille 1953
R. Genaille, *Bruegel l'Ancien*, Paris, 1953.

Genaille 1976
R. Genaille, *Pierre Bruegel l'Ancien*, s.l., 1976.

Gere 1966A
Voir [Cat. exp.] Florence 1966

Gere 1966B
J.A. Gere, «Two of Taddeo Zuccaro's last commissions, completed by Federico Zuccaro. II: The high altar-piece in S. Lorenzo in Damaso», *The Burlington Magazine*, CVIII (1966), pp. 341-345

Gere 1969
Voir [Cat. exp.] Paris 1969

Gere & Pouncey 1983
J.A. Gere & P. Pouncey, with the assistance of R. Wood, *Italian Drawings in the Department of Prints and Drawings in the British Museum. Artists Working in Rome c. 1550 to c. 1640*, 2 vols., Londres, 1983.

Gerson 1942
Gerson H., *Ausbreitung und Nachwirkung der Holländischen Malerei des 17. Jahrhunderts*, Haarlem, 1942.

Gerszi 1967
T. Gerszi, in *Pantheon*, XXV (1967), p. 390.

Gerszi 1968
T. Gerszi, «Unbekannte Zeichnungen von Jan Speckaert», *Oud Holland*, LXXXIII (1968), pp. 161-180.

Gerszi 1970
T. Gerszi, *Bruegel und seine Zeit. Museum der Bildende Künste Budapest. Christliches Museum Esztergom*, Budapest, 1970.

Gerszi 1971
Gerszi T., *Netherlandish Drawings in the Budapest Museum. Sixteenth Century Drawings*, Amsterdam-New York, 1971.

Gerszi 1974
T. Gerszi, «Quelques problèmes que pose l'art du Paysage de Frederick van Valckenborch», *Bulletin du Musée Hongrois des Beaux-Arts*, XLII, 1974, pp. 63-84.

Gerszi 1982
T. Gerszi, «Pieter Bruegels Einfluss auf die Herausbildung der Niederländischen See- und Küstenlandschaftsdarstellung», *Jahrbuch der Berliner Museen*, XXIV (1982), pp. 143-187.

Gerszi 1987
T. Gerszi, «Un dessin de Hans Mont», *Bulletin du Musée Hongrois des Beaux-Arts*, LXVIII-LXIX (1987), pp. 131-138.

Gerszi 1990
T. Gerszi, «Neuere Aspekten der Kunst Frederik von Valckenborchs», *Jahrbuch der Berliner Museen*, NF XXXII (1990), pp. 173-189.

Gerszi 1992
T. Gerszi, «The Draughtsmanship of Lodewijk Toeput», *Master Drawings*, XXX (1992), pp. 367-395.

Gerszi 1993
T. Gerszi, «Italian Impulses in Newly Identified Drawings by Bartholomeus Spranger and Hans von Aachen», *Nationalmuseum Bulletin*, XVII (1993), 2 (Mélanges P. Bjurström), pp. 21-30.

Ghidiglia Quintavalle 1968
A. Ghidiglia Quintavalle, «I Fiamminghi e L'Emilia», in *Tesori Nascosti delle Gallerie di Parma*, Parme, 1968, pp. 68-75.

Gibson 1977
W.S. Gibson, *Bruegel*, New York-Toronto, 1977.

Gibson 1987
W.S. Gibson, «Jan Gossaert: the Lisbon triptych reconsidered», *Simiolus*, XVII (1987), pp. 79-89.

Gibson 1989
W.S. Gibson, *'Mirror of the Earth'. The World Landscape in Sixteenth-Century Flemish Painting*, Princeton, 1989.

Giuliano 1992
A. Giuliano, *La collezione Boncompagni Ludovisi: Algardi, Bernini e la Fortuna dell'antico*, Venise, 1992.

Giustiniani (éd. Banti 1981)
V. Giustiniani, *Discorso sulle arti e sui mestieri*, éd. A. Banti, Florence, 1981.

Gnan 1993
A. Gnann, «Zwei Kompositionen Polidoro da Caravaggios und deren Kopien», in *Musis et Litteris. Festschrift für Bernhard Rupprecht zum 65. Geburtstag*, éd. S. Glaser & A.M. Kluzen, avec V. Greiselmayer, Munich 1993, pp. 159-166.

Goldschmidt 1919
A. Goldschmidt, «Lambert Lombard», *Jahrbuch der preussischen Kunstsammlungen*, XL (1919), pp. 206-240.

Golub 1980
I. Golub, «Nuovi fonti su Giulio Clovio», *Paragone*, 1980, 359-361, pp. 121-140.

Goris 1925
J.-A. Goris, *Etude sur les colonies marchandes méridionales (Portugais, Espagnols, Italiens) à Anvers de 1488 à 1567. Contribution à l'étude des débuts du Capitalisme moderne*, Louvain, 1925.

Gossez 1992
V. Gossez, «Rôle de Jacques Dubrœucq dans le monument funéraire de Jean de Hennin-Liétard (Boussu)», in *Mémoires et Publications de la Société des Sciences, des Arts et des Lettres du Hainaut*, XCVI, 1992, pp. 79-93.

Gould 1976
C. Gould, *The paintings of Correggio*, Londres, 1986.

Gramberg 1936
W. Gramberg, *Giovanni Bologna. Eine Untersuchung über die Werke seiner Wanderjahre, bis 1567*, Fribourg im Breisgau, 1936.

Gregori 1983
Rubens e Firenze, éd M. Gregori (*Atti del convegno Firenze 1977*), Florence, 1983.

Gregori et al. 1989
M. Gregori et al., *La pittura in Italia. Il Seicento*, 2 vols., Milan, 1988.

Grelle 1987
Voir [Cat. exp.] Rome 1987

Grigioni 1945
C. Grigioni, «Due opere sconosciute dello scultore Nicola Pippi (Piper d'Arras)», *Arte Figurative*, I (1945), pp. 208-217.

Grignard 1981-1982

 B. Grignard, *L'estampe à Liège au XVI^e siècle* (mémoire de licence), Université de Liège, 1981-1982.

Groenveld *et al.* 1979

 S. Groenveld *et al.*, *De kogel door de kerk? De opstand in de Nederlanden en de rol van de Unie van Utrecht*, Utrecht, 1979.

Grosshans 1980

 R. Grosshans, *Maerten van Heemskerck. Die Gemälde*, Berlin, 1980.

Grossman 1955

 F. Grossmann, *Bruegel. The Paintings. Complete Edition*, Londres, 1955.

Gudlaugsson 1959-1960

 S.J. Gudlaugsson, *Gerard ter Borch*, 2 vols., La Haye, 1959-1960.

Guicciardini 1567

 L. Guicciardini, *Description de tout le Païs-Bas autrement dict la Germanie inférieure ou Basse-Allemaigne*, Anvers, Silvius, 1567.

Guicciardini 1567 (éd. Aristodemo 1994)

 L. Guicciardini, *Descrittione di tutti i Paesi Bassi* (Anvers 1567), éd. et commentaire: Dina Aristodemo, Amsterdam, 1994.

Guicciardini 1612

 L. Guicciardini (Lowijs Guicciardijn, Edelman van Florencen), *Beschryvinghe van alle de Nederlanden; anderssins ghenoemt Neder-Duytslandt* (traduit en néerlandais par Cornelius Kiliaan), Amsterdam, 1612.

Gunn 1831

 W. Gunn, *Cartonensia*, Londres [1831] (rééd. 1832).

Günther 1988A

 H. Günther, «Herman Postma und die Antike», *Jahrbuch des Zentralinstitut für Kunstgeschichte*, IV (1988), pp. 7-17.

Günther 1988B

 H. Günther, *Das Studium der antiken Architektur in den Zeichnungen der Hochrenaissance*, Tübingen, 1988.

Günther 1994

 Voir [Cat. exp.] New York 1994

Haberditzl 1911-1912

 F.M. Haberditzl, «Studien über Rubens», *Jahrbuch der kunsthistorischen Sammlungen des allerhöchsten Kaiserhauses*, XXX (1911-1912), pp. 257-297.

Hahn 1961

 H. Hahn, «Paul Bril in Caprarola: zur Malerwerkstatt des Vatikan und ihren Ausstralungen 1570-1590», *Miscellanea Bibliothecae Hertzianae zu Ehren Leo Bruhns, Franz Graf, Wolff Metternich, Ludwig Schudt*, Munich, 1961, pp. 308-323.

Hairs 1977

 M.-L. Hairs, *Dans le sillage de Rubens. Les peintres d'histoire anversois au XVII^e siècle*, Liège, 1977.

Handlist 1956

 Handlist of the drawings in the Witt collection, Londres, 1956.

Hannema de Steurs 1961

 D. Hannema de Steurs, *Oude tekeningen uit de verzameling Victor de Stuers*, Almelo, 1961.

Haraszti-Takács 1967

 M. Haraszti-Takács, «Compositions de nus et leurs modèles», *Bulletin du Musée Hongrois des Beaux-Arts*, XXX (1967), pp. 49-75.

Haraszti-Takács 1968

 M. Haraszti-Takács, *Die Manieristen. Museum der Bildenden Künste Budapest*, Budapest, 1968.

Harrison 1988

 J.C. Harrison, *The paintings of Maerten van Heemskerck. A catalogue raisonné*, (Diss. University of Virginia, 1987), 2 vols., Ann Arbor, 1988.

Hartt 1944

 F. Hartt, «Raphael and Giulio Romano, with some notes on the Raphael school», *The Art Bulletin*, XXVI (1944), pp. 67-94.

Haskell & Penny 1981

 F. Haskell & N. Penny, *Taste and the Antique. The Lure of Classical Sculpture 1500-1900*, New Haven-Londres, 1981.

Hassler 1861

 K.D. Hassler (éd.), *Reisen und Gefangenschaft Hans Ulrich Krafft* (*Bibliothek des literarischen Vereins in Stuttgart*, XVI), Stuttgart, 1861.

Haverkamp-Begemann 1964

 E. Haverkamp-Begemann, [Review Münz 1961], *Master Drawings*, II (1964), pp. 55-58.

Haverkamp-Begemann 1968

 E. Haverkamp-Begemann, [Review Schéle 1965], *Master Drawings*, IV, 1968, p. 292.

Haverkamp Begemann & Logan 1970

 E. Haverkamp Begemann & A.M. Logan, *European Drawings and Watercolors in the Yale University Art Gallery 1500-1900*, 2 vols., New Haven-Londres, 1970.

Hedicke 1911

 R. Hedicke, *Jacques Du Brœucq de Mons*, Bruxelles, 1911.

Hedicke 1913

 R. Hedicke, *Cornelis Floris und die Florisdekoration. Studien zu niederländischen und deutschen Kunst im XVI. Jahrhundert*, 2 vols., Berlin, 1913.

Hefford 1986

 W. Hefford, «Another Aeneas Tapestry», *Artes Textiles*, XI, 1986, pp. 75-86.

Helbig 1893

 J. Helbig, «Lambert Lombard, peintre et architecte», *Bulletin des commissions royales d'art et d'archéologie*, 1892, éd. Bruxelles, 1893.

Held 1980

 J. Held, *The Oil Sketches of Peter Paul Rubens. A Critical Catalogue*, 2 vols., Princeton, N.J., 1980.

Held 1986

 J.S. Held, *Rubens. Selected Drawings*, 2e éd., Oxford, 1986 (1^re éd.1959).

Hendrick 1987

 J. Hendrick, *La peinture au pays de Liège. XVI^e, XVII^e et XVIII^e siècles*, Liège, 1987.

Henning 1987

 M. Henning, *Die Tafelbilder Bartholomäus Sprangers (1546-1611). Höfische Malerei zwischen 'Manierismus' und 'Barock'*, Essen, 1987.

Herklotz 1977

 I. Herklotz, «Die Darstellung des fliegenden Merkur bei Giovanni Bologna», *Zeitschrift für Kunstgeschichte*, XL (1977), pp. 270-274.

Herrman Fiore 1979
K. Herrman Fiore, «Die Fresken Federico Zuccaris in seinem römischen Künstlerhaus», *Römisches Jahrbuch für Kunstgeschichte*, XVIII (1979), pp. 36-112.

Herzner 1979
V. Herzner, «Honor refertur ad protoypa. Noch einmal zu Rubens' Altarwerk für die Chiesa Nuova in Rom», *Zeitschrift für Kunstgeschichte*, XLII (1979), pp. 117-132.

Herzog 1968
S.J. Herzog, *Jan Gossart, called Mabuse (ca.1478-1532), a Study of his Chronology with a Catalogue of his Works*, 3 vols., Ph.D. Diss. Bryn Mawr College, 1968 (University Microfilms, Inc., Ann Arbor, Mich., 1969).

Hess 1935
J. Hess, *Agostino Tassi, der Lehrer des Claude Lorrain. Ein Beitrag zur Geschichte der Barockmalerei in Rom*, Munich, 1935.

Hess 1967
J. Hess, «Contributi alla storia della Chiesa Nuova (Santa Maria in Vallicella)», *Kunstgeschichtliche Studien*, Rome-Vienne, 1967, I, pp. 353-367.

Hewett 1928
E. Hewett, «Deux artistes français du XVIᵉ Rome. La décoration du palais Sacchetti par Maître Ponce et Marc le Français», *Gazette des Beaux-Arts*, LXX (1928), pp. 213-227.

Heyns s.a.
[Heyns], *Const-thoonende Iuweel, By de lofelijke stadt Haarlem ten versoeke van Trou moet blijken, in 't licht gebracht*, Zwolle, bij Zacharias Heyns 1607.

Hibbard 1972
H. Hibbard, «'Ut picturae sermones'. The First Painted Decorations of the Gesù», in *Baroque art: The Jesuit Contribution*, éd. R. Wittkower, I.B. Jaffe, New York, 1972, pp. 29-41.

Hibbard 1974
H. Hibbard, *Michelangelo*, New York, 1974.

Hirschmann 1919
O. Hirschmann, *Hendrick Goltzius* (*Meister der Graphik*, VII), Leipzig, 1919.

Hirschmann 1969
O. Hirschmann, *Hendrick Goltzius als Maler 1600-1617*, La Haye, 1916.

Hirst 1988
Voir [Cat. exp.] Londres-Washington 1988

Hochmann 1993
M. Hochmann, «Les dessins et les peintures de Fulvio Orsini e la Collection Farnèse», *Mélanges de l'Ecole Francaise de Rome, Italie et Méditerranée*, CV (1993), pp. 49-91.

Holderbaum 1983
J. Holderbaum, *The Sculptor Giovanni Bologna*, New York-Londres 1983.

Hollstein
F.W.H. Hollstein, *Dutch and Flemish Etchings, Engravings and Woodcuts, ca. 1450-1700*, Amsterdam, 1949-....

Hoogewerff 1912
G.J. Hoogewerff, *Nederlandse schilders in Italië in de XVIᵉ eeuw: De geschiedenis van het Romanisme*, Utrecht, 1912.

Hoogewerff 1911
G.J. Hoogewerff, «De beide Willems van Nieulandt, oom en neef», *Oud Holland*, XXXIX, 1911, pp. 57-61.

Hoogewerff 1913
G.J. Hoogewerff, *Bescheiden in Italië omtrent Nederlandsche kunstenaars en geleerden, II, Rome. Archieven van bijzondere instellingen*, La Haye, 1913.

Hoogewerff 1924
G.J. Hoogewerff, «Jan van Scorel, enkele aanvullingen», *Mededeelingen van het Nederlandsch Historisch Instituut te Rome*, IV (1924), pp. 197-208.

Hoogewerff 1927
G.J. Hoogewerff, «Philips van Winghe», *Mededeelingen van het Nederlandsch Historisch Instituut te Rome*, VII (1927), pp. 59-82.

Hoogewerff 1935A
G.J. Hoogewerff, *Vlaamsche Kunst en Italiaansche Renaissance*, Malines-Amsterdam, 1935.

Hoogewerff 1935B
G.J. Hoogewerff, «Documenten betreffende Frans Van den Kasteele, schilder van Brussel», *Mededeelingen van het Nederlandsch Historisch Instituut te Rome*, 2e série, V (1935), p. 86.

Hoogewerff 1942
G.J. Hoogewerff, *Nederlandsche Kunstenaars te Rome (1600-1725). Uittreksels uit de Parochiale Archieven* (*Studiën van het Nederlandsch Historisch Instituut te Rome*, III), La Haye, 1942.

Hoogewerff 1943
G.J. Hoogewerff, «Lambert Sustris, schilder van Amsterdam», *Mededeelingen van het Nederlandsch Historisch Instituut te Rome*, II, 3de reeks (1943), pp. 97-117.

Hoogewerff 1945-1946
G.J. Hoogewerff, «Documenti, in parte inediti, che riguardano Raffaello ed altri artisti contemporanei», *Atti della Pontificia Accademia romana di Archeologia, Rendiconti*, XXI (1945-1946), pp. 253-268.

Hoogewerff 1961
G.J. Hoogewerff, «De beide Willem's van Nieulandt, oom en neef», *Mededelingen van het Nederlands Historisch Instituut te Rome*, XXXI (1961), pp. 57-69.

Horn 1989
H.J. Horn, *Jan Cornelisz Vermeyen. Painter of Charles V and his Conquest of Tunis*, Doornspijk, 1989.

Houbraken 1718-1721
A. Houbraken, *De groote schouburg der Nederlantsche konstschilders en schilderessen*, 3 vols., Amsterdam, 1718-1721.

Houtzager & De Jonge 1952
E. Houtzager & C.H. de Jonge, *Catalogus der schilderijen, Centraal Museum, Utrecht*, Utrecht, 1952.

Houtzager 1961
M.E. Houtzager, *Keuze uit tien jaar aanwinsten 1951-1961, Centraal Museum Utrecht*, Utrecht, 1961.

Huelsen 1921
C. Huelsen, «Das 'Speculum Romanae Magnificentiae' des Antonio Lafrery», *Collectanea variae doctrinae L.S. Olschki*, Munich, 1921, pp. 121-170.

Hülsen & Egger 1913-1916
C. Hülsen & H. Egger, *Die römischen Skizzenbücher von Marten van Heemskerck in Königlichen Kupferstichkabinett zu Berlin*, 2 vols., Berlin, 1913-1916.

Huysmans 1987
A. Huysmans, «De grafmonumenten van Cornelis Floris», *Belgisch Tijdschrift voor Oudheidkunde en Kunstgeschiedenis*, LVI (1987), pp. 91-122.

Illustrated Bartsch
The Illustrated Bartsch, éd. W.L. Strauss & J. Spike, New York 1978-...

Immerzeel 1843
J. Immerzeel, *De Levens en Werken der Hollandsche en Vlaamsche Kunstschilders, Beeldhouwers, Graveurs en Bouwmeesters*, Amsterdam, 1843.

Incisa della Rocchetta 1962-1963
G. Incisa della Rocchetta, «Documenti editi e iniditi sui quadri del Rubens nella Chiesa Nuova», *Rendiconti della Pontificia Academia di Archeologia*, 3de reeks, XXXV (1962-1963), pp. 161-183.

Inventaire De Grez 1913
Inventaire des dessin et aquarelles donnés à l'état belge par Madame le douarière de Grez, Bruxelles, 1913.

Jacks 1989
Ph. Jacks, «A Sacred Meta for Pilgrims in the Holy year 1575», *Architectura*, II (1989), pp. 137-165.

Jacoby 1991
J. Jacoby, «Zu einem Gemälde von Hans von Achen im Herzog Anton Ulrich-Museum», *Niederdeutsche Beiträge zur Kunstgeschichte*, XXX (1991), pp. 67-95.

Jacqmain 1991
M. Jacqmain, «Les deux traductions françaises de la 'Descrittione di tutti i Paesi Bassi'», in Jodogne 1991.

Jaffé 1959
M. Jaffé, «Peter Paul Rubens and the Oratorian Fathers», tiré apart (1959) de *Proporzioni*, (voir *Proporzioni*, IV (1963), pp. 209-241).

Jaffé 1966
M. Jaffé, «Rubens as a Collector of Drawings, III», *Master Drawings*, IV (1966), pp. 127-148.

Jaffé 1977
M. Jaffé, *Rubens and Italy*, Oxford, 1977.

Jaffé 1989
M. Jaffé, *Catalogo Complete: Rubens*, Milan, 1989.

Jaffé 1993
M. Jaffé, *Old Master Drawings from Chatsworth*, British Museum Press 1993.

Jessen 1920
P. Jessen, *Der Ornamentstich*, Berlin, 1920.

Joannides 1985
P. Joannides, «The early easel paintings of Giulio Romano», *Paragone*, XXXVI (1985), 425, pp. 17-46.

Jodogne 1991
P. Jodogne, *Lodovico Guicciardini (1521-1589), Actes du Colloque international 28, 29 et 30 mars 1990* (*Travaux de l'Institut interuniversitaire pour l'étude de la Renaissance et de l'Humanisme*, X), Louvain, 1991.

Jones 1986
P.M. Jones, «Federico Borromeo's Ambrosian Collection as a Teaching facility for the Academy of Design», *Leids Kunsthistorisch Jaarboek*, V-VI (1986), pp. 44-60.

Jones 1988
P.M. Jones, «Federico Borromeo as a Patron of Landscapes and Still Lifes: Christian Optimism in Italy ca. 1600», *The Art Bulletin*, LXX (1988), pp. 261-272.

Jones 1993
P.M. Jones, *Federico Borromeo and the Ambrosiana: art patronage and reform in seventeenth-century Milan*, Cambridge, 1993.

Jost 1960
I. Jost, *Studien zu Anthonis Blocklandt*, (Diss.), Cologne, 1960.

Jost 1966
I. Jost, «A newly discovered Painting by Adam Elsheimer», *The Burlington Magazine*, CVIII, 1966, pp. 3-7.

Jost 1967
I. Jost, «Ein unbekannter Altarflügel des Anthonis Blocklandt», *Oud Holland*, LXXXII (1967), pp. 116-127.

Judson 1965
J.R. Judson, «Van Veen, Michelangelo and Zuccari», *Essays in Honor of Walter Friedländer*, 1965, pp. 100-110.

Judson 1970
J.R. Judson, *Dirck Barendsz 1534-1592*, Amsterdam, 1970.

Junquera de Vega & Herrero Carretero 1986
P. Junquera de Vega & C. Herrero Carretero, *Catalogo de tapices del Patrimonio Nacional. 1: Siglo XVI*, Madrid, 1986.

Keaveney 1988
R. Keaveney, *Views of Rome*, Londres, 1988.

Kettering 1988
A.M. Kettering, *Drawings from the Ter Borch Studio Estate in the Rijksmuseum*, 2 vols., La Haye, 1988.

Keutner 1984
H. Keutner, *Giambologna, il Mercurio Volante e altre opere giovanili*, Florence, 1984.

King 1944-1945
E.S. King, «A new Heemskerck», *Journal of the Walters Art Gallery*, VII-VIII (1944-1945), pp. 61-73.

King 1989
C. King, «Artes Liberales and the mural decoration of the house of Frans Floris», *Zeitschrift für Kunstgeschichte*, LII, (1989), pp. 239-256.

Kloek 1975
W. Kloek, *Beknopte catalogus van de Nederlandse tekeningen in het Prentenkabinet van de Uffizi te Florence*, Utrecht, 1975.

Kloek 1987
W.Th. Kloek, «Onderzoek tijdens de tentoonstelling 'Kunst voor de beeldenstorm'», *Bulletin van het Rijksmuseum*, XXXV, 1987, pp. 242-251.

Kloek 1989
W.Th. Kloek, «De tekeningen van Pieter Aertsen en Joachim Beuckelaer», *Nederlands Kunsthistorisch Jaarboek*, XL (1989), pp. 129-166

Kloek, Halsema-Kubes & Baarsen 1986
W.Th. Kloek, W. Halsema-Kubes, R.J. Baarsen, *Art before the Iconoclasm*, La Haye, 1986.

Knopp & Hansmann 1979
G. Knopp & W. Hansmann, *S. Maria dell' Anima. Die Deutsche Nationalkirche in Rom*, Mönchengladbach, 1979.

Krönig 1936
W. Krönig, *Der italienische Einfluss in der flämischen Malerei im ersten Drittel des XVI. Jahrhunderts...*, Würzburg, 1936.

Kühnel-Kunze 1962
I. Kühnel-Kunze, «Zur Bildniskunst der Sofonisba und Lucia Anguissola», *Pantheon*, XX (1962), pp. 83-96.

Kultzen 1961
R. Kultzen, «Der Freskenzyklus in den Ehemaligen Kapelle der Schweizergarde in Rom», *Zeitschrift für Schweizerische Archäologie und Kunstgeschichte*, II (1961), pp. 19-30.

Kurth 1910
G. Kurth, *Notre nom national*, Bruxelles-Namur, 1910.

L.
F. Lugt, *Les marques de collections des dessins & d'estampes. Marques estampillées et écrites de collections particulières et publiques. Marques de marchands, de monteurs et d'imprimeurs. Cachets de ventes d'artistes décédés. Marques de graveurs apposées après le tirage des planches. Timbres d'édition. Etc. Avec des notices historiques sur les collectionneurs, les collections, les ventes, les marchands et les éditeurs. Etc.*, Amsterdam, 1921.

Lamo 1584
A. Lamo, *Discorso intorno alla scoltura et pittura*, Crémone, 1584.

Lammerts 1994
F. Lammerts (réd.), *Van Eyck to Bruegel 1400 to 1500: Dutch and Flemish Painting in the Collection of the Museum Boymans-van Beuningen*, Rotterdam, 1994.

Lampson 1565 (éd. Hubaux & Puraye 1949)
D. Lampson, «*Lamberti Lombardi.... vita* [1565]», éd. J. Hubaux-J. Puraye, *Revue belge d'archéologie et d'histoire de l'art*, XVII (1949), pp. 53-77.

Lanciani 1901
R. Lanciani, «Il panorama di Roma scolpito da P.P. Olivieri nel 1585», *Bollettino della Commissione Archeologica Comunale di Roma*, IXXX (1901), pp. 272-277.

Lanciani 1902-1912
R. Lanciani, *Storia degli scavi di Roma e notizie intorno le collezioni romane di antichità*, 4 vols., Rome, 1902-1912 (éd. Bologna 1975).

Landais 1958
H. Landais, *Les bronzes italiens de la Renaissance*, Paris, 1958.

Landau & Parshall 1994
D. Landau & P. Parshall, *The Renaissance Print, 1470-1550*, New Haven-Londres, 1994.

Larcher Crosato 1985
L. Larcher Crosato, «I Quattro stagioni di Pozzoserrato e la grafica fiamminga», *Münchener Jahrbuch der bildenden Kunst*, XXXVI (1970), pp. 119-130.

Leesberg 1993-1994
M. Leesberg, «Karel van Mander as a painter», *Simiolus*, XXII (1993-1994), pp. 5-57.

Larsson 1967
L.O. Larsson, «Hans Mont van Gent», *Konsthistorik Tidskrift*, XXXVI (1967), p. 7.

Lebeer 1969
L. Lebeer, *Catalogue raisonné des estampes de Bruegel l'Ancien*, Bruxelles, 1969.

Lee 1985
E. Lee, *Descriptio Urbis. The Roman Census of 1527*, Rome, 1985.

Leeflang, Filedt Kok & Falkenburg 1993
H. Leeflang, J.P Filedt Kok & R. Falkenburg (éd.), *Goltzius-Studies: Hendrick Goltzius (1558-1617)*, [*Nederlands Kunsthistorisch Jaarboek*, XLII-XLIII (1991-1992)], Zwolle, 1993.

Legrand 1963
Legrand F.-C., *Les peintres flamands de genre au XVIIIᵉ siècle*, Bruxelles, 1963.

Lejeune 1939
J. Lejeune, *La formation du capitalisme moderne dans la principauté de Liège au XVIᵉ siècle*, Liège, 1939.

Lejeune 1980
J. Lejeune, *La principauté de Liège*, 3e éd., Liège, 1980.

Le Loup 1985
W. Le Loup, «Hubertus Goltzius», *Nationaal Biografisch Woordenboek*, Bruxelles, 1985, XI, pp. 318-322.

Leproux 1991A
G.-M. Leproux, «La corporation romaine des peintres 'et autres' de 1548 à 1574», *Bibliothèque de l'Ecole des Chartes*, CIL (1991), pp. 293-347.

Leproux 1991B
G.-M. Leproux, «Les peintres romains devant le tribunal du Sénateur 1544-1564», *Fondation Eugène Piot. Monuments et Mémoires publiés par l'Académie des Inscriptions et Belles-Lettres*, LXXII (1991), pp. 115-132.

Limentani Virdis 1989
C. Limentani Virdis, «I Farnesi committenti e collezionisti di arte fiamminga. Recension de Meijer 1988A», *Incontri*, IV (1989), pp. 129-131.

Limouze 1988
D.A. Limouze, «Aegidius Sadeler (c. 1570-1629): Drawings, Prints and the Development of an Art Theoretical Attitude», *Prag um 1600. Beiträge zur Kunst und Kultur am Hofe Rudolfs II*, Freren, 1988, pp. 183-192.

Limouze 1989
D.A. Limouze, «Aegidius Sadeler, imperial printmaker», *Bulletin of the Philadelphia Museum of Art*, LXXXV (1989), pp. 1-24

Limouze 1990
D.A. Limouze, *Aegidius Sadeler (c. 1570-1629). Drawings, prints and art theory*, (PhD. Diss. Princeton University 1990), Ann Arbor, 1990.

Limouze 1993
D.A. Limouze, «Engraving as Imitation: Goltzius and his Contemporaries», in Leeflang, Filedt Kok & Falkenburg 1993, pp. 439-453.

Lloyd 1977
Chr. Lloyd, *A catalogue of the earlier Italian paintings at the Ashmolean Museum, Oxford*, Oxford, 1977.

Logan 1977
A.-M. Logan, [Review Cologne 1977], *Master Drawings*, XV (1978), pp. 419-450 (in het bijzonder 421-425).

Logan 1987
A.-M. Logan, [Review Held 1986], *Master Drawings*, XXV (1987), pp. 63-82.

Lohninger 1909
J. Lohninger, *S. Maria dell' Anima, die Deutsche Nationalkirche in Rom*, Rome, 1909.

Longhi 1928
R. Longhi, *Precisazioni nelle gallerie italiane. I.R. Galleria Borghese*, Rome, 1928.

Lorenzetti 1932-1933
C. Lorenzetti, «Martin De Vos e Jacopo Zucchi in alcuni inediti», *Bollettino d'arte*, XXVI, 1932-1933, pp. 454-469.

Lowry 1952
B. Lowry, «Notes in the 'Speculum Romane Magnificentiae' and Related Publications», *The Art Bulletin*, XXXIV (1952), pp. 46 sqq.

Lugt 1949
F. Lugt, *Inventaire général des dessins des écoles du Nord*, Musée du Louvre, Cabinet des dessins, 2 vols., Paris, 1949.

Lugt 1968
F. Lugt, *Musée du Louvre. Inventaire général des dessins des écoles du Nord. Maîtres des anciens Pays-Bas nés avant 1550*, Paris, 1968.

Lugt & Vallery-Radot 1936
F. Lugt & J. Vallery-Radot, *Bibliothèque Nationale. Cabinet des Estampes. Inventaire Général des Dessins des Ecoles du Nord*, s.l. 1936

Luijten 1990
Voir [Cat. exp.] Rotterdam 1990

Luijten, Van Suchtelen, Baarsen, Kloek & Schapelhouman (réd.) 1993-1994
Voir [Cat. exp.] Amsterdam 1993-1994

Maas 1981
C.W. Maas, *The German Community in Renaissance Rome 1378-1523*, Rome-Fribourg-Vienne, 1981.

Madonna 1993
Roma di Sisto V. Le arti e la cultura, éd. M.L.Madonna, Rome, 1993.

Magliani 1988
S. Magliani, «Hendrick van den Broeck», in *La Pittura in Italia. Il Cinquecento*, Milan, 1988, II, p. 630.

Magnusson 1992
B. Magnusson, «Giulio Romano Manshubud. Gava av Föreningen Nationalmusei Vänner», *Bulletin Stockholm*, XVI (1992), pp. 77-80.

Magurn 1955
R.S. Magurn, *The Letters of Peter Paul Rubens*, Cambridge, Mass., 1955.

Maldague 1983
J. Maldague, «Michel-Ange et Pollaiuolo dans la Chute des Anges (1554) de Frans Floris», *Jaarboek Koninklijk Museum voor Schone Kunsten Antwerpen*, 1983, pp. 169-190.

Maldague 1984
J. Maldague, «Les dessins de la Chute de Phaeton chez F. Floris et Michel-Ange», *Jaarboek Koninklijk Museum voor Schone Kunsten Antwerpen*, 1984, pp. 173-188.

Malasecchi 1990
O. Malasecchi, «Gaspar Celio pittore (1571-1640). Precisazioni ed aggiunte sulla vita e le opere», *Studi Romani*, 1990, pp. 281-302.

Mancinelli 1989
F. Mancinelli, «Arte Bizantina, medioevale e moderna (1975-1983)», *Bollettino Monumenti musei e gallerie pontificie*, IX (1989), 2, pp. 295-427.

Mancinelli & Casanovas 1980
F. Mancinelli & J. Casanovas, *La Torre dei Venti in Vaticano*, Rome, 1980.

Mancini 1621
G. Mancini, *Considerazione sulla pittura*, Rome, 1621 (éd. Luigi Salerno & A. Marucchi, Rome, 1957).

Mancini 1991
V. Mancini, «I Pellegrini e la loro villa a San Siro», *Bolletino del Museo Civico di Padova*, LXXX (1991), pp. 173-196.

Mancini 1993
V. Mancini, *Lambert Sustris a Padova. La Villa Bigolin a Selvazzano*, Selvazzano Dentro, 1993.

Manilli 1650
J. Manilli, *Villa Borghese fuori Porta Pinciana*, Rome, 1650.

Marabottini 1969
A. Marabottini, *Polidoro da Caravaggio*, Rome, 1969.

Marijnissen 1988
R.-H. Marijnissen, *Bruegel. Tout l'oeuvre peint et dessiné*, Anvers-Paris, 1988.

Marlier 1962
G. Marlier, *Introduction to the Flemish, Dutch and German Paintings. The Bob Jones University Collection of Religious Paintings*, II, Greenville, 1962.

Marlier 1966
G. Marlier, *La Renaissance flamande. Pierre Coeck d'Alost*, Bruxelles, 1966.

Martin 1970
G. Martin, *The Flemish School circa 1600-circa 1900* (*National Gallery Catalogues*), Londres, 1970.

Masetti Zannini 1973
G.L. Masetti Zannini, «Il monumento sepolchrale del principe di Cleves in Santa Maria dell' Anima», *Commentari*, XXIV (1973), pp. 328-335.

Masetti Zannini 1981
G.L. Masetti Zannini, «Rivalità e lavoro di incisori nelle bottege Lafrére-Duchet e de la Vacherie», in *Les Fondations Nationales dans la Rome pontificale*, Rome, 1981, pp. 547-566.

Massari 1983
Voir [Cat. exp.] Rome 1983

Massari 1993
S. Massari, *Giulio Romano pinxit et delineavit*, Rome, 1993.

Massinelli 1987
A.M. Massinelli, «I bronzi dello stipo di Cosimo I de' Medici», *Antichità Viva*, XXVI (1987), 1, pp. 36-45.

Matz 1872
F. Matz, «Mitteilungen über Sammlungen älterer Handzeichnungen nach Antiken», *Nachrichten von der K. Gesellschaft der Wissenschaften und der Georg-August-Universität zu Göttingen*, 1872, p. 45-71.

Mayer 1910
A. Mayer, *Das Leben und die Werke der Brüder Matthäus und Paul Bril*, Leipzig, 1910.

Matz 1872
F. Matz, «Mitteilungen über Sammlungen älterer Handzeichnungen nach Antiken», *Nachrichten von der K. Gesellschaft der Wissenschaften und der Georg-August-Universität zu Göttingen*, 1872, p. 45-71.

McGinnis 1976
L.R. McGinnis, *Catalogue of the Earl of Crawford's 'Speculum Romane Magnificentiae' now in the Avery Architectural Library*, New York, 1976.

Meijer 1971
B.W. Meijer, «Esempi del comico figurativo nel Rinascimento lombardo», *Arte Lombarda*, XVI (1971), pp. 259-266.

Meijer 1974
B. Meijer, «An unknown Landscape Drawing by Polidoro da Caravaggio and a Note on Jan van Scorel's stay in Italy», *Paragone*, XXV (1974), 291, pp. 62-73.

Meijer 1983
B.W. Meijer, «Paolo Fiammingo tra indigeni e 'forestieri' a Venezia», *Prospettiva*, XXXII (1983), pp. 20-32.

Meijer 1987A
B.W. Meijer, «Un committenza medicea per Cornelis Cort», *Mitteilungen des Kunsthistorischen Institutes Florenz*, XXXI (1987), pp. 168-176.

Meijer 1987B
B.W. Meijer, «Raffaello e il manierismo olandese», in *Studi su Raffaello. Atti del congresso internazionale di Studi, Urbino-Firenze 1984*, éd. M. Sambuca Hamoud & M.L. Strocchi, Urbino, 1987, pp. 603-610.

Meijer 1988A
B.W. Meijer, *Parma e Bruxelles. Committenza e collezionismo farnesiani alle due corti*, Milan, 1988.

Meijer 1988B
B.W. Meijer, «A proposito della Vanità della ricchezza e di Ludovico Pozzoserrato», in *Toeput a Treviso. Ludovico Pozzoserrato, Lodewijk Toeput, pittore neerlandese nella civiltà veneta del tardo Cinquecento, Atti del Seminario Treviso 1987*, éd. S. Mason Rinaldi & D. Luciani, Asolo, 1988, pp. 109-124.

Meijer 1988C
B.W. Meijer, «Frans Floris: een addendum», *Nederlands Kunsthistorisch Jaarboek*, XXXVIII (1988), pp. 226-232.

Meijer 1989
B.W. Meijer, «Sull' origine e mutamenti dei generi», *La pittura in Italia. Il Seicento*, Milan, 1989, II, pp. 585-604.

Meijer 1990
B.W. Meijer, «Per la storia dei rapporti artistici tra Bologna e i Paesi Bassi», *Studi belgi e olandesi per il IX centenario dell'alma mater bolognese*, Bologna, 1990, pp. 109-119.

Meijer 1991A
Voir [Cat. exp.] Amsterdam 1991

Meijer 1991B
B.W. Meijer, *Amsterdam en Venetië, een speurtocht tussen IJ en Canal Grande*, La Haye, 1991.

Meijer 1992
B.W. Meijer, «Over Jan van Scorel in Venetië en het vroege werk van Lambert Sustris», *Oud Holland*, CVI (1992), pp. 1-19.

Meijer 1993A
B.W. Meijer, «Lambert Sustris in Padua: fresco's en tekeningen», *Oud Holland*, CVII (1993), pp. 3-16.

Meijer 1993B
B.W. Meijer, *Landschappen, mensen, antieke goden. Op de tweesprong van de Venetiaanse en Nederlandse schilderkunst in de zestiende eeuw*, Utrecht, 1993.

Meijer 1993C
B.W. Meijer, «Over kunst en kunstgeschiedenis in Italië en de Nederlanden», *Nederlands Kunsthistorisch Jaarboek*, XLIV (1993), pp. 9-34.

Meijer 1994A
B.W. Meijer, «Per gli anni italiani di Federico Sustris», *Studi di storia dell'arte in onore di Mina Gregori*, Milan, 1994, pp. 139-144.

Meijer 1994B
Voir [Cat. exp.] Crémone 1994

Meijer 1995
B.W. Meijer, «Piero and the North», *Piero della Francesca and his legacy. The National Gallery of Art Washington (Studies in the History of Art: Center for Advanced study in the Visual Arts, Symposium papers)*, Washington, 1995.

Meijer & Van Tuyll 1983-1984
Voir [Cat. exp.] Florence-Rome 1983-1984

Melion 1991
W.S. Melion, *Shaping the Netherlandish canon. Karel van Mander's Schilder-boeck*, Chicago-Londres, 1991.

Meloni Trkulja 1983
S. Meloni Trkulja, «Giulio Clovio i Medici», *Peristil*, XXIV (1983), pp. 91-99.

Menegazzi 1951
L. Menegazzi, *Il Pozzoserrato*, Venise, 1951.

Menzel 1966
G. Menzel, *Pieter Bruegel der Ältere*, Leipzig, 1966.

Meoni 1989
L. Meoni, «Gli Arrazieri delle 'Storie della Creazione' medicee», *Bollettino d'Arte*, LVII (1989), pp. 57-66.

Michaelis 1891
A. Michaelis, «Römische Skizzenbücher Marten van Heemskercks und anderer nordischen Künstler des XVI. Jahrhunderts», *Jahrbuch des Kaiserlich Deutschen Archäologischen Instituts*, VI (1891), pp. 125-130.

Michaelis 1892
A. Michaelis, «Römische Skizzenbücher nordischer Künstler des 16. Jahrhunderts. III. Das Baseler Skizzenbuch», *Jahrbuch des Kaiserlich Deutschen Archäologischen Instituts*, VII (1892), pp. 83-89.

Michel 1931
E. Michel, *Bruegel*, Paris, 1931.

Miedema 1969
H. Miedema, «Het voorbeeldt niet te by te hebben. Over Hendrick Goltzius' tekeningen naar de antieken», *Miscellanea I.Q. van Regteren Altena*, Amsterdam, 1969, pp. 74-78.

Miedema 1978-1979
H. Miedema, «On Mannerism and maniera», *Simiolus*, X (1978-1979), pp. 19-45

Miedema 1991-1992
H. Miedema, «Karel van Mander. Het leven van Hendrick Goltzius (1558-1617)», *Nederlands Kunsthistorisch Jaarboek*, XLII-XLIII (1991-1992), pp. 13-76.

Miedema 1994
H. Miedema, «Dido Rediviva, of: Liever Turks dan Paaps. Een opstandig schilderij door Gillis Coignet», *Oud Holland*, CVIII (1994), pp. 79-86.

Miedema & Meijer 1979
H. Miedema & B.W. Meijer, «The introduction of coloured ground in painting and its influence on stylistic development with particular respect to sixteenth century Netherlandisch art», *Storia dell' Arte*, XXXV (1979), pp. 79-98.

Mielke 1968
H. Mielke, [Review Schéle 1965], *Zeitschrift für Kunstgeschichte*, XXXI (1968), pp. 340-345.

Mielke 1975
Voir [Cat. exp.] Berlin 1975

Mielke 1979
H. Mielke, «Radierer um Bruegel», in O. von Simson & M. Winner (éd.), *Pieter Bruegel und seine Welt*, Berlin, 1979, pp. 63-71.

Mielke 1980
H. Mielke, «K.G. Boon, Netherlandish Drawings of the Fifteenth and Sixteenth Century (Catalogue of the Dutch and Flemish Drawings in the Rijksmuseum, II)», *Simiolus*, XI, 1980, p. 39-50.

Mielke 1985-1986
H. Mielke, [Review] «L'époque de Lucas de Leyde et Pierre Bruegel: Dessins des anciens Pays-Bas: Collection Frits Lugt», *Master Drawings*, XXIII-XXIV (1985-1986), pp. 75-90.

Mielke 1991
H. Mielke, «Pieter Bruegel d. Ä., Problemen seines Zeichnerisches Oeuvres», *Jahrbuch der Berliner Museen*, XXXIII (1991), pp. 129-134.

Miles 1961
[H. Miles], *Dutch and Flemish Netherlandish and German Paintings in the Glasgow Art Gallery*, Glasgow, 1961.

Millon & Smyth 1987
H.A. Millon & C.H. Smyth, «Michelangelo and St. Peter's. 1: Notes on a Plan of the Attic as Originally Built on the South Hemicycle», *The Burlington Magazine*, CXI (1969), pp. 484-501.

Mochi Onori & Vodret Adamo 1989
L. Mochi Onori & R. Vodret Adamo, *La Galleria Nazionale d'Arte Antica. Regesto delle didascalie*, Rome, 1989.

Moltedo 1991
Voir [Cat. exp.] Rome 1991

Moltella 1986
T. Moltella, «Dionisio Calvaert», in Fortunati, Pietrantonio 1986, II, pp. 683-708.

Monbeig Goguel 1972
C. Monbeig Goguel, *Inventaire général des dessins italiens, maîtres toscans nés après 1500, morts avant 1600*, Paris, 1972.

Monbeig Goguel 1978
C. Monbeig Goguel, «Francesco Salviati e il tema della Resurezione di Cristo», *Prospettiva*, 13 avril 1978, pp. 7-24.

Monbeig Goguel 1988
C. Monbeig Goguel, «Giulio Clovio 'nouveau petit Michel-Ange'. A propos des dessins du Louvre». *Revue de l'Art*, 1988, 80, pp. 37-47.

Morgan Library 1989
Report to the Fellows of the Pierpont Morgan Library, XXI (1989), p. 330.

Morselli 1987
R. Morselli, «Toeput a Firenze e a Roma», in *Toeput a Treviso, Asolo, 1986, Atti del Seminario*, Trevise, 1987, pp. 81-88.

Morselli 1988
R. Morselli, «Toeput a Firenze e Roma», *Toeput a Treviso. Ludovico Pozzoserrato, Lodewijk Toeput, pittore neerlandese nella civiltà veneta del tardo Cinquecento 1987*, éd. S. Mason Rinaldi & D. Luciani, Asolo, 1988, pp. 79-87.

Mortari 1967
L. Mortari, *Museo diocesano di Orte*, Viterbo, 1967.

Müller Hofstede 1964
J. Müller Hofstede, «Rubens's first bozetto for Sta Maria in Vallicella», *The Burlington Magazine*, CVI (1964), pp. 442-450.

Müller Hofstede 1966
J. Müller Hofstede., «Zu Rubens' zweiten Altarwerk für Sta Maria in Vallicella», *Nederlands Kunsthistorisch Jaarboek*, XVII (1966), pp. 1-78.

Müller Hofstede 1964
J. Müller Hofstede, «An Early 'Conversion of St Paul'. The Beginning of his Preoccupation with Leonardo's 'Battle of Anghiari'», *The Burlington Magazine*, CVI (1964), pp. 95-106.

Müller Hofstede 1971
J. Müller Hofstede, «Abraham Janssens. Zur Problematik des Flämischen Caravaggismus», *Jahrbuch der Berliner Museen*, XIII (1971), pp. 203-303.

Müller Hofstede 1973
J. Müller Hofstede, «Jacques de Backer. Ein Vertreter der Florentinisch-Römischer Maniera in Antwerpen», *Wallraf-Richartz Jahrbuch*, XXXV (1973), pp. 227-260.

460

Müller Hofstede 1979
J. Müller Hofstede, «Zur Interpretation von Bruegels Landschaft: Ästhetischer Landschaftsbegriff und stoïsche Weltbetrachtung», in O. von Simson & M. Winner (éd.), *Pieter Bruegel und seine Welt*, Berlin, 1979, pp. 73-142.

Mundy 1989
Voir [Cat. exp.] Milwaukee-New York-Londres 1989

Mundy 1989-1990
Voir [Cat. exp.] Milwaukee 1989-1990

Münz 1961
L. Münz, *Bruegel. The Drawings. Complete Edition*, Londres, 1961.

Muraro 1976
Voir [Cat. exp.] Venise 1976

Musper 1936
Th. Musper, «Der Anonymus Fabriczy», *Jahrbuch der preussischen Kunstsammlungen*, LVII (1936), pp. 238-246.

Nagler
G.K. Nagler, *Die Monogrammisten*, I-V, Munich 1858-1871.

Nash 1961-1962
E. Nash, *Bildlexikon zur Topographie des Antiken Rom*, 2 vols., Tübingen, 1961-1962.

Neeffs 1876
E. Neeffs, *Histoire de la Peinture et de la Sculpture à Malines*, Gand, 1876.

Nesselrath 1989
Voir [Cat. exp.] San Severino Marche 1989

Nibby 1841
A. Nibby, *Roma nell'anno 1838*, Rome, 1841.

Nichols 1991-1992
L. Nichols, «Hendrick Goltzius - Documents and Printed Literature concerning his life», *Nederlands Kunsthistorisch Jaarboek*, XLII-XLIII (1991-1992), pp. 76-120.

Nicolson 1952
B. Nicolson, «Caravaggio and the Netherlands», *The Burlington Magazine*, XCIV, 1952, pp. 247-252.

Nicolson 1968
B. Nicolson, «Editorial. The National Gallery of Ireland», *The Burlington Magazine*, CX (1968), p. 596.

Nicolson 1972
B. Nicolson, *The Treasures of the Foundling Hospital*, Oxford, 1972.

Niederstein 1931
A. Niederstein, «Das graphische Werk des Bartholomäus Spranger», *Repertorium für Kunstwissenschaft*, LII (1931), pp. 1-33.

Niederstein 1937
A. Niederstein, «Bartholomäus Spranger», in Thieme-Becker, XXXI, pp. 403-406.

Nihom-Nystad 1983
S. Nihom-Nystad, «Collectie Frits Lugt. De Hollandse en Vlaamse schilderijen uit de 16e en 17e eeuw», *Tableau Spécial*, V, april 1983, s.l.

Nijstad 1986
J. Nijstad, «Willem Danielsz. van Tetrode», *Nederlands Kunsthistorisch Jaarboek*, XXXVII (1986), pp. 259-279.

Noack 1927
F. Noack, *Das Deutschtum in Rom seit dem Ausgang des Mittelalters*, 2 vols., Stuttgart-Berlin-Leipzig, 1927.

Noë 1954
H. Noë, *Carel van Mander en Italië*, La Haye, 1954.

Nordenfalk 1985
C. Nordenfalk, «The Five Senses in Flemish art before 1600», in G. Cavalli-Björkmann (éd.), *Netherlandish Mannerism. Papers given at a symposium in Nationalmuseum Stockholm, September 21-22, 1984* (*Nationalmusei Skriftserie*, 4), Stockholm, 1985, pp. 127-134.

Noviomagus 1901
G. Noviomagus, *Vita clarissimi principis Philippi a Burgundia*, Amsterdam, 1901.

Oberhuber 1958
K. Oberhuber, *Die stilistische Entwicklung im Werk Bartholomäus Sprangers*, Vienne, 1958 (mémoire non-publié).

Oberhuber 1964
K. Oberhuber, «Die Landschaft im Frühwerk Bartholomäus Sprangers», *Jahrbuch der staatlichen Kunstsammlungen in Baden-Württemberg*, I (1964), pp. 173-187.

Oberhuber 1967-1968
Voir [Cat. exp.] Vienne 1967-1968

Oberhuber 1968
K. Oberhuber, «Hieronymus Cock, Battista Pittoni und Paolo Veronese in Villa Maser», in *Minuscula Discipolorum. Kunsthistorische Studien H. Kaufmann zum 70. Geburtstag*, Berlin, 1968, pp. 207-224.

Oberhuber 1970
K. Oberhuber, «Anmerkungen zu Bartholomäus Spranger als Zeichner», *Umeni*, XVIII (1970), pp. 213-223.

Oehler 1955
L. Oehler, «Einige frühe Naturstudien von Paul Bril», *Marburger Jahrbuch für Kunstwissenschaft*, XVI (1955), pp. 199-206.

Oldenbourg 1921
R. Oldenbourg, *P.P. Rubens: des Meisters Gemälde* (*Klassiker der Kunst in Gesamtausgabe*, V, 4e éd.), Berlin-Leipzig, 1921.

Olitsky Rubinstein 1985
R. Olitsky Rubinstein, «'Tempus edax rerum': a newly discovered painting by Hermannus Posthumus», *The Burlington Magazine*, CXXVII (1985), pp. 428-433.

Oliveto 1980
L. Oliveto, «La Submersione di Pharaone», in *Tiziano e Venezia. Convegno internazionale di Studi, Venezia 1976*, Vicence, 1980, pp. 529-537.

Olsen 1962
H. Olsen, *Federico Barocci*, Kopenhagen, 1962.

Orbaan 1903
J.A.F. Orbaan, «Italiaansche gegevens...», *Oud Holland*, XXI (1903), pp. 161-164.

Orbaan 1911
J.A.F. Orbaan, *Bescheiden in Italië omtrent Nederlandsche kunstenaars en geleerden*, I. Rome, Vaticaansche Bibliotheek, La Haye, 1911.

Orbaan 1920
F. Orbaan, *Documenti sul barocco in Roma*, Rome, 1920.

Orenstein 1988
Voir [Cat. exp.] New York 1988

Orenstein 1990
N. Orenstein, «The Large Panorama of Rome by Hendrick Hondius I after Hendrick van Cleef III», *Bulletin van het Rijksmuseum*, XXXVIII (1990), pp. 25-36.

Orlandi 1964
S. Orlandi o.P., *Beato Angelico*, Florence, 1964.

Ortolani s.a.
S. Ortolani, *S. Croce in Gerusalemme*, 2e éd., Rome, s.a.

Ostrow 1987
S.F. Ostrow, *The Sistine chapel at S.Maria Maggiore: Sixtus V and the art of the Counter Reformation*, Princeton-Ann Arbor, 1987.

Pacchiotti 1927
C. Pacchiotti, «Nuove attribuzioni a Polidoro da Caravaggio a Roma», *L'Arte*, XXX (1927), pp. 189-221.

Pagano 1990
S. Pagano, *L'archivio dell' Arciconfraternità del Gonfalone Cenni, storici ed inventario*, Cité du Vatican, 1990.

Palma & De Lachenal 1983
B. Palma & L. De Lachenal, *Museo Nazionale Romano, I marmi Ludovisi*, Rome, 1983.

Panofsky-Soergel 1967-1968
G. Panofsky-Soergel, «Zur Geschichte des Palazzo Mattei di Giove», *Römisches Jahrbuch für Kunstgeschichte*, II (1967-1968), pp. 113-173.

Papaioannuo 1972
K. Papaioannou *et al.*, *L'art et la civilisation de la Grèce ancienne*, Paris, 1972.

Parker 1938
K.T. Parker, *Catalogue of the Collection of Drawings in the Ashmolean Museum*, 2 vols., Oxford, 1938.

Parker 1956
K.T. Parker, *Catalogue of the Collection of Drawings in the Ashmolean Museum*, II, Oxford, 1956.

Partridge 1971-1972
L. Partridge, «The Sala di Ercole in The Villa Farnese di Caprarola», *The Art Bulletin*, LIII (1971), pp. 467-186; LIV (1972), pp. 50-62.

Partridge & Starn 1990
L. Partridge & R. Starn, «Triumphalism and the Sala Regia in the Vatican», *All the world's A stage... Art and pageantry in the Renaissance and Baroque*, éd. B. Wisch, S.S. Munshower, *Part I. Triumphal Celebrations and the Rituals of Statecraft. Papers in the History of Art from the Pennsylvania State University*, vol. VI, University Park PA, 1990, pp. 22-81.

Peltzer 1911-1912
R.A. Peltzer, «Der Hofmaler Hans von Aachen, seine Schule und seine Zeit», *Jahrbuch der Kunsthistorischen Sammlungen des allerhöchsten Kaiserhauses*, XXX (1911-1912), pp. 59-162.

Peltzer 1913
R.A. Peltzer, «Lambert Sustris van Amsterdam», *Jahrbuch der Kunsthistorischen Sammlungen des allerhöchsten Kaiserhauses*, XXXI (1913), pp. 221-246.

Peltzer 1933
R.A. Peltzer, «Lodewyck Toeput (Pozzoserrato) und die Landschaftsfresken der Villa Maser», *Münchener Jahrbuch der bildenden Kunst*, NF X (1933), pp. 270-279.

Pennington 1982
R. Pennington, *A descriptive catalogue of the etched work of Wenceslaus Hollar 1607-1677*, Cambridge Univ. Press 1982.

Petraroia 1993
P. Petraroia, «La scultura tardomanieristica in Roma», in Madonna 1993, pp. 371-381.

Pico Cellini 1943
Pico Cellini, *La Madonna di S. Luca in Santa Maria Maggiore*, Rome, 1943.

Pigler 1968
A. Pigler, *Museum der Bildenden Künste. Szépmüvéstzeti Múzeum. Katalog der Galerie alter Meister*, 2 vols., Tübingen, 1968.

Pillsbury 1978
Voir [Cat. exp.] Cleveland 1978

Pinchart 1881
A. Pinchart, *Archives des arts, sciences et lettres*, III, Gand, 1881.

Pinchart 1882
A. Pinchart, «Quelques artistes et quelques artisans de Tournay des quatorzième, quinzième et seizième siècles», *Bulletins de l'Académie royale de Belgique*, IV (1882).

P.K. 1910
P.K., «Bonasone, Giulio di Antonio», in Thieme-Becker, IV, p. 273.

Poensgen 1970
G. Poensgen, «Das Werk des Jodocus a Winghe», *Pantheon*, XXVIII (1970), 6, pp. 504-515.

Poensgen 1972
G. Poensgen, «Zu den Zeichnungen des Jodocus a Winghe», *Pantheon*, XXX (1972), I, pp. 39-47.

Pope-Hennesy 1952
J. Pope-Hennessy, *Fra Angelico*, Londres, 1952.

Popham 1929
A.E. Popham, «Jan van Scorel, View of Bethlehem», *Old Master Drawings*, III (1929), pp. 65-66.

Popham 1931
A.E. Popham, «Pieter Bruegel and Abraham Ortelius», *The Burlington Magazine*, LIX (1931), pp. 184-188.

Popham 1932A
A.E. Popham, «Georges Boba (working 1567-1590)», *Old Master Drawings* VII (1932), pp. 23-24.

Popham 1932B
A.E. Popham, *Catalogue of Drawings by Dutch and Flemish Artists preserved in the Department of Prints and Drawings in the British Museum*, V, Londres, 1932.

Popham 1935
A.F. Popham, *Catalogue of Drawings in the Collection formed by Sir Thomas Phillipps...now in the possession of his grandson, T. Fitzroy Phillipps Fenwick of Thirlestaine House*, Cheltenham, 1935.

Popham & Fenwick 1965
 A.E. Popham & K.M. Fenwick, *European Drawings (and two Asian Drawings) in the Collection of the National Gallery of Canada*, Toronto, 1965.
Porfírio 1992
 J.L. Porfírio, *A Pintura no Museu de Arte Antiga*, Lisbonne, 1992.
Praz *et al.* 1981
 M. Praz *et al.*, *Il Palazzo Farnese di Caprarola*, Turin, 1981.
Preibisz 1911
 L. Preibisz, *Martin van Heemskerck. Ein Beitrag zur Geschichte des Romanismus in der niederländischen Malerei des* XVI. *Jahrhunderts*, Leipzig, 1911.
Pressouyre 1984
 S. Pressouyre, *Nicolas Cordier, recherches sur la sculdture à Rome autour de 1600*, 2 vols., Rome, 1984.
 G. Previtali, «Teodoro d'Errico e la questione meridionale», *Prospettiva*, 1975, pp. 17-34.
Price Amerson Jr. 1975
 Voir [Cat. exp.] Sacramento-Davis, 1975
Pugliatti 1977
 T. Pugliatti, *Agostino Tassi, tra conformismo e libertá*, Rome, 1977.
Pugliatti 1988
 T. Pugliatti, «Chiarimenti e nuove attribuzioni ad Agostino Tassi», *Quaderni dell' istituto di storia dell' arte medievale e moderna facoltà di lettere e filosofia università di Messina*, XII (1988), pp. 33-42.
Puraye 1946
 J. Puraye, «Lambert Suavius graveur liégeois du XVIᵉ siècle», *Revue belge d'archéologie et d'histoire de l'art*, XVI (1946), pp. 27-45.
Puters 1963
 A. Puters, «Lambert Lombard et l'architecture de son temps à Liège», *Bulletin de la Commission royale des monuments et des sites*, XIV (1963), pp. 7-49.
Quintavalle 1939
 A.O. Quintavalle, *La Regia Galleria di Parma*, Rome, 1939.
Ravelli 1978
 L. Ravelli, *Polidoro Caldara da Caravaggio* (*Monumenta Bergomensia*, XLVIII), Bergamo, 1978.
Rearick 1958-1959
 W.R. Rearick, «Battista Franco and the Grimani chapel», *Saggi e Memorie di Storia dell'Arte*, II (1958-1959), pp. 105-140.
Réau 1958
 L. Réau, *Iconographie de l'Art Chrétien*, Paris 1958.
Redig de Campos 1967
 D. Redig de Campos, *I Palazzi Vaticani*, (Roma cristiana vol. XVIII), Bologna, 1967.
Reifsnyder 1992
 R. Reifsnyder, «The Eight Roman Gods: Goltzius and Polidoro», in G. Harcourt (éd.), *Hendrick Goltzius and the Classical Tradition*, Los Angeles, 1992.
Reis Santos 1949
 L. Reis Santos, «Hendrick Vroom Em Portugal», *Boletim do Museu Nacional de Arte Antiga*, I (1949).

Renger & Syre 1979
 Voir [Cat. exp.] Munich 1979
Renier 1877
 J.S. Renier, «L'oeuvre de Lambert Suavius, graveur liégeois», *Bulletin de l'Institut archéologique liégeois*, XIII (1877), pp. 245-326 (tiré apart: Liège 1878).
Reznicek 1961
 E.K.J. Reznicek, *Die Zeichnungen von Hendrick Goltzius*, Utrecht, 1961.
Reznicek 1989
 E.K.J. Reznicek, «Karel van Mander as a fresco painter», *The Hoogsteder-Naumann Mercury*, X (1989), pp. 11-14.
Reznicek 1993A
 E.K.J. Reznicek, «Drawings by Hendrick Goltzius, Thirty Years Later: Supplement to the 1961 'catalogue raisonné'», *Master Drawings*, XXXI (1993), pp. 215-278.
Reznicek 1993B
 E.K.J. Reznicek, «Een en ander over Van Mander», *Oud Holland*, CVII (1993), pp. 75-83.
Richardson 1980
 F. Richardson, *Andrea Schiavone*, Oxford, 1980.
Ridolfi 1648 (éd. Von Hadeln 1914-1924)
 C. Ridolfi, *Le Maraviglie dell'Arte, ovvero le vite de'gli illustri pittori veneti e dello Stato* (Venise, 1648), éd. D. Von Hadeln, 2 vols., Berlin, 1914-1924.
Riggs 1972
 Th.A. Riggs, *Hieronymus Cock (1510-1570): Printmaker and Publisher in Antwerp at the Sign of the Four Winds*, (PhD. diss. Yale University 1972), Ann Arbor, Michigan, 1972.
Riggs 1977
 Th.A. Riggs, *Hieronymus Cock. Printmaker and Publisher*, (PhD. diss. Yale University 1972), New York-Londres, 1977.
Riggs & Silver 1993
 Voir [Cat. exp.] Evanston-Chapel Hill 1993
Robertson 1992
 C. Robertson, *Il Gran cardinale. Alessandro Farnese. Patron of the arts*, New Haven-Londres, 1992.
Roethlisberger 1961
 M. Roethlisberger, *Claude Lorrain: The Paintings*, 2 vols., New Haven, 1961.
Roggen 1953
 D. Roggen, «Jehan Mone, artiste de l'empereur», *Gentse Bijdragen tot de Kunstgeschiedenis*, XIV, 1953, pp. 207-246.
Roggen & Withof 1942
 D. Roggen & J. Withof, «Cornelis Floris», *Gentsche Bijdragen tot de Kunstgeschiedenis*, VIII (1942), pp. 79-177.
Rombouts & Van Lerius 1864-1876
 Ph. Rombouts & Th. van Lerius, *De Liggeren en andere historische archieven der Antwerpsche Sint Lukasgilde*, I-II, Anvers, 1864-1876.
Rossi 1984
 S. Rossi, «La compagnia di San Luca nel Cinquecento e la sua evoluzione in Accademia», *Ricerche per la storia religiosa di Roma*, V (1984), pp. 368-394.

Röttgen 1969
H. Röttgen, «Giuseppe Cesaris Fresken in der Loggia Orsini. Eine Hochzeitsallegorie aus dem Geist Torquato Tassos», *Storia dell'Arte*, III (1969), pp. 279-295.

Röttgen 1973
Voir [Cat. exp.] Rome 1973

Röttgen 1975
H. Röttgen, «Zeitgeschichtliche Bildprogramme der katholische Restauration unter Gregorio XIII, 1572-1585», *Münchener Jahrbuch der bildenden Kunst*, XLI (1975), pp. 89-122.

Rudolf 1980
K. Rudolf, «Santa Maria dell' Anima, il Campo Santo dei Teutonici e Fiamminghi e la questione delle nazioni», *Bulletin de l'Institut historique belge de Rome*, L (1980), pp. 75-91.

Rusk Shapley 1979
F. Rusk Shapley, *The National Gallery of Art, Washington. Catalogue of the Italian paintings*, 2 vols., Washington, 1979.

Sakcinski 1852
I.I. Sakcinski, *Leben des G. Julius Clovio, traduit de l'illyrique par M.P. Agram*, Franz Suppens Buchdruckerei, 1852.

Salerno 1991
L. Salerno, *I Pittori di Vedute in Italia (1580-1830)*, Rome, 1991.

Salerno 1977-1980
L. Salerno, *Pittori di paesaggio del seicento a Roma*, 3 vols., Rome, 1977-1980.

Salvadori 1991
L. Salvadori, «Riflessioni sull'opera incisa di Battista Franco», *Arte e Documento*, V (1991), pp. 148-157.

Sapori 1990
G. Sapori, «Van Mander e compagni in Umbria», *Paragone*, XCI (1990), pp. 11-48.

Sapori 1993
G. Sapori, «Di Hendrick De Clerck e di alcune difficoltà nello studio dei nordici in Italia», *Bollettino d'arte*, LXXVIII, 1993, pp. 77-90.

Scamozzi 1582
V. Scamozzi, *Discorsi sopra l'Antichità di Roma*, Venise, 1582, éd. L. Olevato, Milan, 1991.

Scavizzi 1959
G. Scavizzi, «Paolo Brill alla Scala Santa», *Commentari*, X, IV (1959), pp. 196-200.

Schaar 1971
E. Schaar, «Erwerbungen für die graphische Sammlung», *Jahrbuch der Hamburger Kunstsammlungen*, XVI (1971), pp. 187-198.

Schama 1988
S. Schama, *Overvloed en onbehagen. De Nederlandse cultuur in de Gouden Eeuw*, Amsterdam, 1988.

Schapelhouman 1979
M. Schapelhouman, *Oude tekeningen in het bezit van de Gemeentemusea van Amsterdam, waaronder de collectie Fodor. 2: Tekeningen van Noord- en Zuidnederlandse kunstenaars geboren voor 1600*, Amsterdam, 1979.

Schapelhouman 1987
M. Schapelhouman, *Nederlandse tekeningen omstreeks 1600/ Netherlandish Drawings circa 1600 (Catalogus van de Nederlandse Tekeningen in het Rijksprentenkabinet, Rijksmuseum, Amsterdam*, III), La Haye, 1987.

Schéle 1958
S. Schéle, «Drottninggravarna i Uppsala domkyrka», *Konsthistorisk Tidskrift*, XXVII (1958), pp. 96-97.

Schéle 1962
S. Schéle, «Pieter Coecke and Cornelis Bos», *Oud Holland*, LXXVII (1962), pp. 235-240.

Schéle 1965
S. Schéle, *Cornelis Bos. A Study of the Origins of the Netherlands Grotesque*, Stockholm, 1965.

Schmidlin 1906
J. Schmidlin, *Geschichte der deutschen Nationalkirche S. Maria dell' Anima*, Fribourg, 1906.

Schmidt 1873
W. Schmidt, «Michael van Coxcyen der Meister der Monogramme», *Jahrbuch für Kunstwissenschaft (Zahns Jahrbücher)*, XV (1873), pp. 263-266.

Schmidt 1970
Voir [Cat. exp.] Dresde 1970

Schraven 1985
H.C.J. Schraven, «Ontwakende Muzen, slapende kunsten», *Kunstlicht*, XV (1985), pp. 17-24.

Schulte van Kessel 1992
E. Schulte van Kessel, «Maagden en moeders tussen hemel en aarde: vrouwen in het vroegmoderne christendom», in E. Duby & M. Perrot éd., *Geschiedenis van de vrouw. Van Renaissance tot de moderne tijd*, Amsterdam, 1992, pp. 123-156.

Schulte van Kessel 1993
E. Schulte van Kessel, «Costruire la Roma barocca. La presenza neerlandese nel primo barocco romano: storia di un progetto di ricerca», *Roma moderna e contemporanea. Rivista interdisciplinare di storia*, I (1993), I, pp. 35-44.

Schultze 1988
Voir [Cat. exp.] Essen-Vienne

Schulz 1974
Voir [Cat. exp.] Berlin 1986

Schüster 1978
I. Schüster O.S.B., *L'imperiale abbazia di Farfa*, Rome, 1987.

Sellink 1986
Voir [Cat. exp.] Amsterdam 1986

Sellink 1994
Voir [Cat. exp.] Rotterdam 1994

Sénéchal 1987
P. Sénéchal, *Les graveurs des écoles du nord à Venise (1585-1620). Les Sadeler: entremise et entreprise*, 3 vols. (thèse de doctorat de troisième cycle, Sorbonne), Paris, 1987.

Serlio 1584
S. Serlio, *I sette libri dell'Architettura* (Venise, 1584), éd. Bologna, 1978.

Sgarbi 1980
 Voir [Cat. exp.] Vicence 1980.
Shearman 1972
 J. Shearman, *Raphael's Cartoons in the collection of her Majesty the Queen and the tapestries for the Sixtine Chapel*, Londres, 1972.
Siebenhüner 1954
 H. Siebenhüner, *Das Kapitol in Rom*, Munich, 1954.
Sighinolfi 1934
 L. Sighinolfi, *Guida di Bologna*, Bologna, 1934.
Six 1913
 J. Six, «Nederlanders in de 'grotte'», *Bulletin van de Koninklijke Nederlandse Oudheidkundige Bond*, 1913, pp. 232-234.
Sluijter-Seijffert 1984
 N.C. Sluijter-Seijffert, *Cornelis van Poelenburch (ca. 1593-1667)*, Enschede, 1984.
Sluijter-Seijffert 1985
 N. Sluijter-Seijffert, «Paulus Bril», in *Tekeningen van het Rijksprentenkabinet der Rijksuniversiteit te Leiden*, La Haye, 1985, pp. 65-70.
Soprani 1674
 R. Soprani, *Le vite de' pittori, scoltori et architetti genovesi e de' Forestieri che in Genoua operarono*, Gênes, 1674.
Springer 1884
 J. Springer, «Ein Skizzenbuch von Marten van Heemskerck», *Jahrbuch der Königlich Preussischen Kunstsammlungen*, v (1884), pp. 327-333.
Springer 1891
 J. Springer, «Ein zweites Skizzenbuch von Marten van Heemskerck», *Jahrbuch der Königlich Preussischen Kunstsammlungen*, XII (1891), pp. 117-124.
Sricchia Santoro 1980
 S. Sricchia Santoro, «Antonio Tempesta fra Stradano e Matteo Bril», *Rélations artistiques entre les Pays-Bas et l'Italie à la Renaissance. Etudes dédiées à Suzanne Sulzberger*, Bruxelles, 1980, pp. 227-237.
Sricchia Santoro 1981
 F. Sricchia Santoro, «Pedro de Campaìa in Italia», *Prospettiva*, 1981, 27, pp. 75-86.
Stampfle 1991
 F. Stampfle, with the assistance of R.S. Kraemer & J. Shoaf Turner, *Netherlandish Drawings of the fifteenth and sixteenth centuries and Flemish drawings of the seventeenth and eighteenth centuries in the Pierpont Morgan Library*, New York-Princeton, 1991.
Starcky 1988
 E. Starcky, *Inventaire général des dessins des Ecoles du nord, Ecoles allemande, des Anciens Pays Bas, flamande, hollandaise et suisse XV-XVIII siècles. Supplément aux inventaires publiées par F. Lugt et L. Demonts*, Paris, 1988.
Stastny 1979
 F. Stastny, «A note on two frescoes in the Sistine chapel», *The Burlington Magazine*, CXXI (1979), pp. 777-783.
Steinbart 1937
 K. Steinbart, «Pieter Candid in Italien», *Jahrbuch der preussischen Kunstsammlungen*, I (1937), pp. 63-80.

Stiennon 1967
 J. Stiennon, «Lambert Lombard, Saint Denis et Saint Paul devant l'autel du 'dieu inconnu'», *La peinture vivante*, Bruxelles, 1967.
Stix & Spitzmüller 1941
 A. Stix & A. Spitzmüller, *Beschreibender Katalog der Handzeichnungen in der staatlichen Graphischen Sammlung Albertina*, Bd. VI, *Die Schulen von Ferrara, Bologna, Parma und Modena, der Lombardei, Genuas, Napels und Siziliens*, Vienne, 1941.
Stopp 1960
 H.W. Stopp, «Venus und Amor: ein Beitrag zur nachitalienischen Stil des Maerten van Heemskerck», in *Mouseion. Studien aus Kunst und Geschichte für O.H. Förster*, Cologne, 1960, pp. 140-147.
Strauss 1977
 W.L. Strauss, *Hendrick Goltzius 1558-1617. The complete engravings and woodcuts*, 2 vols., New York, 1977.
Strauss & Shimura 1986
 W.L. Strauss & T. Shimura, *The Illustrated Bartsch 52: Netherlandish Artists. Cornelis Cort*, New York, 1986.
Strinati 1978
 C. Strinati, «Un frammento d'affresco di Francesco da Castello», *Prospettiva*, 1978, 15, pp. 62-68.
Sulzberger 1938
 S. Sulzberger, *Essai de monographie sur Martin de Vos*, (thèse de doctorat en histoire de l'art et archéologie), Bruxelles, 1938 (manuscrit).
Térey 1924
 G. Térey, *Az Országos Magyar Szépmüvészeti Múzeum Régi Képtárának Katalógusa*, Budapest, 1924 (traduit en anglais).
Terlinden 1952
 Ch. Terlinden, «Henri de Clerck, le peintre de Notre-Dame de la Chapelle», *Revue belge d'archéologie et d'histoire de l'art*, XXI (1952), pp. 81-112.
Terlinden 1960
 Ch. Terlinden, «Une Vue de Rome, par Hendrik van Cleve», *Bulletin Koninklijke Musea voor Schone Kunsten van België*, IX (1960), pp. 163-174.
Terlinden 1961
 Ch. Terlinden, «Nouvelles 'Vues de Rome' par Hendrik van Cleve», *Bulletin Koninklijke Musea voor Schone Kunsten van België*, X (1961), pp. 101-104.
Thieme-Becker
 U. Thieme & F. Becker, *Allgemeines Lexikon der bildenden Künstler*, 37 vols., Leipzig, 1907-1950.
Thies 1982
 H. Thies, *Michelangelo. Das Kapitol*, Munich, 1982.
Tiliacos & Vannugli 1984
 C. Tiliacos & A. Vannugli, «L'Oratorio del Gonfalone», in [Cat. tent.] Rome 1984, pp. 145-171.
Tittoni, Guarino *et al.* 1990
 Voir [Cat. exp.] Rome 1990
Toesca 1966
 I. Toesca, «La 'Flagellazione' in Santa Prassede», *Paragone*, XXVII (1966), 196, pp. 79-86.

Tönnesmann & Fischer Pace
A. Tönnesmann & U.V. Fischer Pace, *Santa Maria della Pietà, die Kirche des Campo Santo Teutonico in Rom*, Rome-Fribourg-Vienne, 1988.

Tormo 1940
E. Tormo, *Os desenhos dans antigualhas que vio Franciso d'Ollanda*, Madrid, 1940.

Torresan 1981
P. Torresan, *Il dipingere di Fiandra. La pittura neerlandese nella letteratura italiana del Quattro e Cinquecento*, Modène, 1981.

Torselli 1969
G. Torselli, *La Galleria Doria*, Rome, 1969.

Tümpel & Schatborn 1991
A. Tümpel & P. Schatborn, *Pieter Lastman, the man who taught Rembrandt*, Amsterdam, Museum het Rembrandthuis, 1991.

Turčić 1987
L. Turčić, «A Drawing of Fame by the Cavaliere d'Arpino», *Metropolitan Museum Journal*, XXII (1987), pp. 93-95.

Turner 1966
A.R. Turner, *The Vision of Landscape in Renaissance Italy*, Princeton, 1966.

Tyden-Jordan 1983
A. Tyden-Jordan, «Sapentia Divina. En motreformert propagandamålnung av Jacques de Backer», *Konsthistorisk Tidskrift*, LII (1983), pp. 64-74.

Urlichs 1870
L. Urlichs, «Beiträge zur Geschichte der Kunstbestrebungen und Sammlungen Kaiser Rudolfs II», *Zeitschrift für Bildende Kunst*, III (1870), pp. 47-53.

Uyttebrouck 1975
A. Uyttebrouck, «Une confédération et trois principautés», in H. Hasquin (éd.), *La Wallonie. Le pays et les hommes*, Bruxelles, 1975, I, pp. 215-217.

Vaes 1919
M. Vaes, «Les fondations hospitalières flamandes à Rome du XV^e au XVIII^e siècle», *Bulletin de l'Institut historique belge de Rome*, I (1919), pp. 161-371.

Vaes 1928
M. Vaes, «Matthieu Bril 1550-1583», *Bulletin de l'Institut historique belge de Rome*, VII (1928), pp. 283-331.

Vaes 1936
M. Vaes, *Istituto nazionale di cultura fascista*, XV, 1936, pp. 3-10.

Valentiner 1930
Valentiner E., *Karel van Mander als Maler*, Strasbourg 1930.

Valentiner 1932
E. Valentiner, «Hans Speckaert, ein Beitrag zur Kenntnis der Niederländer in Rom um 1575», *Städel Jahrbuch*, VII-VIII (1932), pp. 163-171.

Valvekens 1983
P. Valvekens, «Nieuwe gegevens over het Celestijnenklooster te Heverlee, gevolgd door een nader onderzoek van de sculptuur van Jan Mone voor de Celestijnenkerk» *Jaarboek van de Geschied- en Oudheidkundige Kring voor Leuven en omgeving*, XXIII, 1983, pp. 3-69.

Van Bastelaer 1908
R. Van Bastelaer, *Les estampes de Peter Bruegel l'Ancien*, Bruxelles, 1908.

Van Binnebeke 1994
E. van Binnebeke, *Bronssculptuur: Beeldhouwkunst 1500-1800 in de collectie van het Museum Boymans-van Beuningen*, Rotterdam, 1994.

Van der Essen 1925
L. Van der Essen, «Notre nom national. Quelques textes peu remarqués des XVI^e et XVII^e siècles», *Revue belge de Philologie et d'Histoire*, IV (1925), pp. 121-131.

Van der Meulen 1974
M. van der Meulen, «Cardinal Cesi's Antique Sculpture Garden. Notes on a painting by Hendrick van Cleef III», *The Burlington Magazine*, CXVI (1974), pp. 14-24.

Van der Meulen 1975
M. Van der Meulen, *Petrus Paulus Rubens Antiquarius. Collector and copyist of antique gems*, Alphen aan den Rijn, 1975.

Van der Vennet 1974-1980
M. Van der Vennet, «Le peintre bruxellois Antoine Sallaert», *Bulletin des Musées Royaux des Beaux-Arts de Belgique*, 1974-1980, pp. 171-198.

Van der Vennet 1981-1984
M. Van der Vennet, «Le peintre bruxellois Antoine Sallaert. Un choix de gravures», *Bulletin des Musées Royaux des Beaux-Arts de Belgique*, 1981-1984, pp. 81-122.

Van der Wee 1963
H. Van der Wee, *The Growth of the Antwerp Market and the European Economy (fourteenth-fifteenth centuries)*, 3 vols., Louvain-Gembloers, 1963.

Van de Velde 1967
C. Van de Velde, [Review Schéle 1965], *The Burlington Magazine*, CIX (1967), pp. 422-423.

Van de Velde 1975
C. Van de Velde, *Frans Floris (1519/20-1570), leven en werken*, Bruxelles, 1975.

Van de Velde 1992
C. Van de Velde, «Aspekte der Historienmalerei in Antwerpen in der zweiten Hälfte des 16. Jahrhunderts», in [Cat. tent.] Cologne-Vienne 1992, pp. 71-78.

Van Durme 1953
M. Van Durme, *Antoon Perrenot, bisschop van Atrecht, kardinaal van Granvelle, minister van Karel V en van Filips II 1517-1586*, Bruxelles, 1953.

Van Eeghen 1985
I.H. van Eeghen, «Cornelis Anthonisz en zijn omgeving», *Jaarboek van het genootschap Amstelodamum*, LXXIX (1985), pp. 12-34.

Van Eeghen 1986
I.H. van Eeghen, «Jacob Cornelisz, Cornelis Anthonisz en hun familierelaties», *Nederlands Kunsthistorisch Jaarboek*, XXXVII (1986), pp. 95-132.

Van Gelder 1942
J.G. Van Gelder, «Jan Gossart in Rome 1508-1509», *Oud Holland*, LVII (1942), pp. 1-11.

Van Gelder 1951
 J.G. van Gelder, «'Fiamminghi e Italia' in Bruges, Venice and Rome», *The Burlington Magazine*, XCIII (1951), pp. 324-327.

Van Gelder 1967
 J.G. van Gelder, «Drawings by Jan van de Velde», *Master Drawings*, V (1967), pp. 39-42.

Van Gelder 1972
 J.G. van Gelder, «Review: 'European Landscape Painting from 1550 to 1650, in Eastern Europe'», *The Burlington Magazine*, CXIV (1972), pp. 499-503.

Van Kessel 1993
 P.J. Van Kessel, «Fiandra naar Olanda. Veranderde visie in het vroegmoderne Italië op de Nederlandse identiteit», *Mededelingen der Koninklijke Nederlandse Akademie van Wetenschappen*, LVI (1993), pp. 177-196.

Van Mander 1604
 K. van Mander, *Schilder-boeck*, Haarlem, 1604.

Van Mander 1604 (éd. Miedema 1973)
 K. van Mander, *Den grondt der edel vry schilder-const* [Haarlem 1604], uitgegeven en vertaald door H. Miedema, Utrecht 1973.

Van Mander 1604 (éd. Miedema 1994)
 K. van Mander, *Lives of the illustrious Netherlandish and German painters, from the first edition of the Schilder-boeck (1603-1604)*, facsimile met vertaling en annotaties, réd. H. Miedema, I, Doornspijk 1994.

Van Puyvelde 1950
 L. Van Puyvelde, *La peinture flamande à Rome*, Bruxelles, 1950.

Van Puyvelde 1962
 L. Van Puyvelde, *La peinture flamande au siècle de Bosch et Breughel*, Bruxelles, 1962.

Van Puyvelde 1964
 L. Van Puyvelde, *La peinture flamande au siècle de Bosch et Breughel*, Bruxelles, 1964.

Van Regteren Altena 1962
 J.G. van Regteren Altena, *Verslagen omtrent 's Rijksverzamelingen van geschiedenis en kunst 1960*, La Haye, 1962.

Van Thiel *et al.* 1992
 P.J.J. van Thiel *et al.*, *All the paintings of the Rijksmuseum in Amsterdam. First supplement: 1976-91*, Amsterdam-La Haye 1992

Van Tichelen 1932
 J. Van Tichelen, «De begraafplaats van den kunstschilder Hendrik de Clerck», *Archives, Bibliothèques et Musées de Belgique*, IX (1932), p. 30.

Van Hasselt 1961-1962
 Voir [Cat. exp.] Rotterdam-Amsterdam 1961-1962

Vargas 1988
 C. Vargas, *Teodoro d'Errico. La maniera fiamminga nel Viceregno*, Naples, 1988.

Vasari 1569 (éd. Milanesi 1878 1885)
 G. Vasari, *Vite de' più eccellenti pittori, scultori e architettori*, Florence, 1568 (éd. G. Milanesi, Florence, 1878-1885).

Vasi 1794
 M. Vasi, *Itinerario istruttivo di Roma*, Rome, 1794.

Vecqueray 1948
 A. Vecqueray, «Les gravures de Lambert Suavius du Cabinet des Estampes de la Bibliothèque de l'Université de Liège», *Chronique archéologique du pays de Liège*, XXXIX (1948), 1, pp. 25-32.

Veldman 1977A
 I.M. Veldman, *Maarten van Heemskerck and Dutch humanism in the sixteenth century*, Amsterdam-Maarssen, 1977.

Veldman 1977B
 I.M. Veldman, «Notes occasioned by the publication of the facsimile edition of Christian Hülsen & Hermann Egger, 'Die römischen Skizzenbücher von Marten van Heemskerck'», *Simiolus*, IX (1977), pp. 106-113.

Veldman 1986
 I.M. Veldman, *Leerrijke reeksen van Maarten van Heemskerck*, 's-Gravenhage, 1986.

Veldman 1987
 I.M. Veldman, «Heemskercks Romeinse tekeningen en 'Anonymus B'», *Nederlands Kunsthistorisch Jaarboek*, XXXVIII (1987), pp. 369-382.

Veldman 1990-1991
 I.M. Veldman, «Elements of continuity: a finger raised in warning», *Simiolus*, XX (1990-1991), pp. 124-142.

Veldman 1993A
 I.M. Veldman, «Maarten van Heemskerck in Italië», *Nederlands Kunsthistorisch Jaarboek*, XLIV (1993), pp. 125-142.

Veldman 1993B
 I.M. Veldman, «Keulen als toevluchtsoord voor Nederlandse kunstenaars (1567-1612)», *Oud Holland*, CVII (1993), 1, pp. 34-58.

Veldman 1993-1994
 I.M. Veldman, *The New Hollstein. Dutch and Flemish Etchings, Engravings and Woodcuts 1450-1700, Maarten van Heemskerck*, 2 vols., Roosendaal, 1993-1994.

Venturi 1936
 A. Venturi, *Storia dell'Arte Italiana*, X, *La scultura del Cinquecento*, II, Milan, 1936.

Vergas 1988
 Vargas C., *Teodoro d'Errico, la maniera fiamminga nel Viceregno*, Napoli 1988.

Verheyden 1940
 P. Verheyden, «Anatomische Uitgave van Cornelius Bos en Antoine des Goys», *De Gulden Passer*, XVIII (1940).

Vertova 1976
 L. Vertova, «Giulio Licinio», *I Pittori bergamaschi dal XIII al XIX secolo. Il Cinquecento*, II, Bergamo, 1976, pp. 515-589.

Vertue 1929-1930
 G. Vertue, «Notebooks», I, *Walpole Society*, XVIII, 1929-1930, pp. 38, 128.

Vey 1958
 H. Vey, *A Catalogue of the Drawings by European Masters in the Worcester Art Museum*, Worcester, 1958.

Vey 1964
 H. Vey, «Zwei Miniaturgemälde Paul Brils», *Museen in Köln*, III (1964), pp. 291-295.

Vey & Kesting 1967
H. Vey & A. Kesting, *Katalog der Niederländischen Gemälde von 1550 bis 1800 im Wallraf-Richartz-Museum und im öffentlichen Besitz der Stadt Köln mit ausnahme des Kölnischen Stadtmuseums*, Cologne, 1967.

Visani 1971
M.C. Visani, «Un itinerario nel manierismo italiano: Giulio Clovio», *Arte Veneta*, XXV (1971), pp. 119 et suiv.

Vogelaar 1987
Chr. Vogelaar, *Netherlandish Fifteenth and Sixteenth century Paintings in the National Gallery of Ireland. A complete catalogue*, Dublin, 1987.

Von Alten 1921
W. von Alten, «Eine Grisaille von Francesco Badens in der Bremer Kunsthalle», *Mitteilungen der Gesellschaft für Vervielfältigende Kunst. Beilage der 'Graphischen Künste'*, 1921, n°. 2-3, pp. 32-33.

Von Wurzbach 1906-1911
A. von Wurzbach, *Niederländisches Künstlerlexikon*, 3 vols., Vienne-Leipzig, 1906-1911.

Wallen 1976
B. Wallen, *Jan van Hemessen, An Antwerp Painter between Reform and Counter-Reform*, Ann Arbor, 1976.

Ward-Jackson 1979
P. Ward-Jackson, *Victoria and Albert Museum, Catalogue, Italian Drawings*, I, *14th-16th century*, Londres, 1979.

Warncke 1979
C.P. Warncke, *Die ornamentale Groteske in Deutschland 1500-1650*, 2 vols., Berlin, 1979.

Waterhouse 1953
E. Waterhouse, «Some notes on the Exhibition of 'Works of Art from Midland Houses' at Birmingham», *The Burlington Magazine*, XCV (1953), pp. 305-306.

Waterschoot 1977
W. Waterschoot, «Lucas de Heere», in *Nationaal Biografisch Woordenboek*, Bruxelles, 1977, vol. 7, pp. 332-344.

Waźbiński 1991
Z. Waźbiński, «I bronzetti di Giambologna nelle collezione romane: ambiente del cardinale Francesco Maria Del Monte», *Musagetes. Festschrift für Wolfram Prinz zu seine, 60.Geburtstag an 5. Februar 1989*, éd. R.G. Kecks, Berlin, 1991, pp. 323-333.

Weege 1913
F. Weege, «Das Goldene Haus des Nero. Neue Funde und Forschungen», *Jahrbuch des Deutschen Archäologischen Instituts*, XXVIII (1913), pp. 127-244.

Wegner 1978
M. Wegner, *Die Niederländischen Handzeichnungen des 15.-18.Jahrhunderts, Graphische Sammlung München*, Berlin, 1978.

Weihrauch 1967
H. Weihrauch, *Europäische Bronzestatuetten 15.-18. Jahrhundert*, Braunschweig, 1967.

Weiland 1988
A. Weiland, *Der Campo Santo Teutonico in Rom und seine Grabdenkmäler*, Rome-Fribourg-Vienne, 1988.

Weizsäcker 1936
H. Weizsäcker, *Adam Elsheimer, der Maler von Frankfurt*, I, *Des Künstlers Leben und Werke*, 2 vols., Berlin, 1936.

Weizsäcker 1952
H. Weizsäcker, *Adam Elsheimer, der Maler von Frankfurt*, II, *Beschreibende Verzeichnisse und geschichtliche Quellen (aus dem Nachlass hg. von H. Möhle)*, Berlin, 1952.

Wellens 1962
R. Wellens, *Jacques Du Broeucq, sculpteur et architecte de la Renaissance* (*Notre Passé*), Bruxelles, 1962.

Wellens 1965
R. Wellens, «La Joyeuse Entrée de Philippe, prince d'Espagne, à Mons en 1549», *Annales du Cercle archéologique du Canton de Soignies*, XXIV, 1965, pp. 33-44.

Wescher 1929
P. Wescher, «Kunst Literatur: Beschreibender Katalog der Handzeichnungen in der Albertina, Bd. II, bearbeitet von Otto Benesch», *Pantheon*, III (1929), pp. XIII-XV.

Wickhoff 1891
F. Wickhoff, «Die italienischen Handzeichnungen der Albertina, Teil I, Die venezianische, die lombardische und die bolognesische Schule», *Jahrbuch der Kunsthistorischen Sammlungen des Allerhochstes Kaiserhauses*, XII (1891), pp. CCV-CCCXIV.

Widerkehr 1991-1992
L. Widerkehr, «Jacob Matham Goltzij Privignus. Jacob Matham graveur et ses rapports avec Hendrick Goltzius», *Nederlands Kunsthistorisch Jaarboek*, XLII-XLIII (1991-1992), pp. 219-260.

Widerkehr 1993
L. Widerkehr, «Jacob Matham Goltzij Privignus: Jacob Matham graveur et ses rapports avec Hendrick Goltzius», in Leeflang, Filedt Kok & Falkenburg 1993, pp. 219-260.

Wilde 1957
J. Wilde, «Notes on the Genesis of Michelangelo's Leda», in *Fritz Saxl 1890-1948. A Volume of Essays*, éd. D.J. Gordon, Londres, 1957, pp. 270-280.

Winkler 1924
F. Winkler, *Die altniederländische Malerei*, Berlin, 1924.

Winner 1972
M. Winner, «Neubestimmtes und unbestimmtes im zeichnerischen Werk von Jan Brueghel d. Ä.», *Jahrbuch der Berliner Museen*, 14 (1972), pp. 129-132.

Winner 1975
Voir [Cat. exp.] Berlin 1975

Winner 1985
M. Winner, «Vedute in Flemish Landscape Drawings of the 16th Century», in G. Cavalli-Björkman (éd.), *Netherlandish Mannerism. Papers given at a symposium in the Nationalmuseum Stockholm, September 21-22, 1984*, Stockholm, 1985, pp. 85-96.

Wisch 1990

B. Wisch, «The Roman Church Triumphant: Pilgrimages, Penance and Processionas Celebrating the Holy Year of 1575», *All the world's A stage... Art and pageantry in the Renaissance and Baroque*, éd. B. Wisch & S.S. Munshower. *Part I. Triumphal Celebrations and the Rituals of Statecraft. Papers in the History of Art from the Pennsylvania State University*, vol. VI, University Park PA, 1990, pp. 82-118.

Witte 1983

E. Witte (éd.), *Geschiedenis van Vlaanderen van de oorsprong tot heden*, Bruxelles, 1983.

Wolff 1986

Voir [Cat. exp.] Washington-New York 1986

Wolff Metternich 1987

Fr. Wolff Metternich (Graf), *Die frühen St. Peter-Entwürfe 1504-1514*, éd. C. Thoenes, Tübingen, 1987.

Wolk-Simon 1991

Voir [Cat. exp.] Gainesville, Flor.

Wolleschen Wisch 1985

B.L. Wolleschen Wisch, *The Arciconfraternità del Gonfalone and its Oratory in Rome: Art and Counter Reformation Spiritual Values*, (PhD. diss. University of California), Berkeley, 1985.

Yernaux 1957-1958

J. Yernaux, «Lambert Lombard», *Bulletin de l'Institut archéologique liégeois*, LXXII, 1957-1958, pp. 267-377.

Zambarelli s.a.

P.L. Zambarelli, *Ss.Bonifacio e Alesssio all'Aventino*, Le chiese di Roma illustrate 9, Rome s.a.

Zeri 1957

F. Zeri, *Pittura e Controriforma. L'arte senza tempo di Scipione da Gaeta*, Turin, 1957

Zeri 1974

F. Zeri, «Major and Minor Italian Artists in Dublin», *Apollo*, IC (1974), pp. 88-103.

Zerner 1965

H. Zerner, «Observations on Dupérac and the 'disegni de le ruine di Roma e come anticamente erano'», *The Art Bulletin*, XLVII (1965), pp. 507-512.

Zerner 1968

H. Zerner, [Review Schéle 1965], *The Art Bulletin*, L (1968), pp. 385-386.

Zimmer 1971

J. Zimmer, *Joseph Heintz der Ältere als Maler*, Weissenhorn, 1971.

Zimmer 1988

J. Zimmer, *Joseph Heintz der Ältere, Zeichnungen und Dokumente*, Munich-Berlin, 1988.

Zuccari 1984A

A. Zuccari, «Aggiornamenti sulla decorazione cinquecentesca di alcune cappelle del Gesù», *Storia dell'arte*, L (1984), pp. 27-33.

Zuccari 1984B

A. Zuccari, *Arte e committenza nella Roma di Caravaggio*, Turin, 1984.

Zuccari 1992

A. Zuccari, *I pittori di Sisto V*, inleiding M. Calvesi, Rome, 1992.

Zülch 1935

W. Zülch, *Frankfurter Künstler 1223-1700*, Francfort s.M., 1935.

Zuntz 1929

D. Zuntz, *Frans Floris. Ein Beitrag zur Geschichte der Niederländischen Kunst im XVI. Jahrhundert*, Strasbourg, 1929.

Zweite 1980

A. Zweite, *Marten de Vos als Maler. Ein Beitrag zur Geschichte der Antwerpener Malerei in der zweiten Hälfte des 16. Jahrhunderts*, Berlin, 1980.

Zwollo 1968

A. Zwollo, «Pieter Stevens, ein vergessener Maler des Rudolfinischen Kreises», *Jahrbuch der Kunsthistorischen Sammlungen in Wien*, LXIV (1968), pp. 119-180.

Zwollo 1970

A. Zwollo, «Pieter Stevens. Neue Zuschreibungen und Zusammenhänge», *Umeni*, XVIII (1970), pp. 246-259.

Zwollo 1982

A. Zwollo, «Pieter Stevens: Nieuw werk, contact met Jan Brueghel, invloed op Kerstiaen de Keuninck», *Rudolf II and his court. Leids Kunsthistorisch Jaarboek*, I (1982), pp. 95-118.

Zwollo 1992

A. Zwollo, [Review DaCosta Kaufmann 1985], *Oud Holland*, CVI (1992), pp. 35-48.

Alessandria 1985
Pio v e Santa Croce di Bosco, Aspetti di una committenza papale (a cura di Carlenrica Spangati e Giulio Ieni), Alessandria, Palazzo Cuttica Bosco Marengo, Santa Croce, 1985.

Amsterdam 1955
Triomf van het Maniërisme, Amsterdam, Rijksmuseum, 1955.

Amsterdam 1961-1962
Meesters van het brons der Italiaanse Renaissance, Amsterdam, Rijksmuseum, 1961-1962.

Amsterdam 1984
Willem van Oranje. Om Vrijheid en geweten, Amsterdam, Rijksmuseum, 1984.

Amsterdam 1986
Kunst voor de beeldenstorm, Noordnederlandse kunst 1525-1580, (cat. J.P. Filedt Kok *et al.*), Amsterdam, Rijksmuseum, 1986.

Amsterdam 1991
Rondom Rembrandt en Titiaan; artistieke relaties tussen Amsterdam en Venetië in prent en tekening, (cat. B.W. Meijer), Amsterdam, Museum het Rembrandthuis, 1991.

Amsterdam 1993-1994
Dawn of the Golden Age. Northern Netherlandish Art, 1580-1620, (cat. G. Luijten, A. van Suchtelen, R. Baarsen, W. Kloek, M. Schapelhouman *et al.*), Amsterdam, Rijksmuseum, 1993-1994.

Angers 1978
Cent dessins des musées d'Angers, Angers, Musée d'Angers, 1978.

Anvers 1955
Antwerpens Gouden Eeuw, Anvers, 1955.

Anvers 1991
Feitorias. Kunst in Portugal ten tijde van de grote ontdekkingen (einde 14de eeuw tot 1548), Anvers, Koninklijk Museum voor Schone kunsten, 1991.

Anvers 1992-1993
Van Bruegel tot Rubens. De Antwerpse schilderschool 1550-1650, Anvers, Koninklijk Museum voor Schone Kunsten, 1992-1993.

Anvers 1993
Anvers, verhaal van een metropool, 16de-17de eeuw, Anvers, Hessenhuis, 1993.

Augsburg 1980
Welt im Umbruch. Augsburg zwischen Renaissance und Barock, (3 vols.), Augsburg, Rathaus, 1980.

Baltimore 1980
Undercover Stories, (cat. M.S. Podles), Baltimore, The Walters Art Gallery, 1980.

Berlin 1967
Zeichner sehen die Antike. Europäische Handzeichnungen 1450-1800, (cat. M. Winner), Berlin, Staatliche Museen, 1967.

Berlin 1974
Die holländische Lanfdschaftszeichnung 1600-1740 , (cat. W. Schulz), Berlin, Staatliche Museen Preussischer Kulturbesitz, 1974.

Berlin 1975
Pieter Bruegel der Ältere als Zeichner. Herkunft und Nachfolge, (cat. F. Anzelewsky), Berlin, Staatliche Museen Preussischer Kulturbesitz, Kupferstichkabinett, 1975.

Birmingham 1953
Works of Art from Midland Houses, (cat. G. Isham), Birmingham, City of Birmingham Museum and Art Gallery, 1953.

Bois-le-Duc-Rome 1992-1993
Da Van Heemskerck a Van Wittel. Disegni fiamminghi e olandesi del XVI-XVII secolo dalle collezioni del Gabinetto dei Disegni e delle Stampe, (cat. door J.C.N. Bruintjes en N. Köhler), 's-Hertogenbosch-Rome, 1992-1993.

Bologna 1989
Nell' età di Correggio e dei Carracci; pittura in Emilia dei secoli XVI e XVII, (cat. A. Emiliani *et al.*), Bologna, Pinacoteca Nazionale, 1986.

Bordeaux 1987
Italie. Histoire d'une collection. Tableaux italiens du musée de Bordeaux, (cat. J. Habert), Bordeaux, 1987.

Boston-Saint Louis 1980-1981
Printmaking in the age of Rembrandt, (cat. C.S. Ackley), Boston, Museum of Fine Arts; Saint Louis, Saint Louis Art Museum, 1980-1981.

Bruxelles 1963
Le siècle de Bruegel. De schilderkunst in België in de 16de eeuw, Bruxelles, Musées royaux des Beaux-Arts de Belgique 1963.

Bruxelles 1968-1969
Landschapstekeningen van Hollandse Meesters uit de XVIIᵉ eeuw, (cat. C. van Hasselt), Bruxelles, 1968-1969.

Bruxelles 1989
Graveurs en uitgevers: Sadeler, (cat. I. de Ramaix), Bruxelles, Bibliothèque royale Albert I, 1989.

Bruxelles 1992
Graveurs en uitgevers: Sadeler, Bruxelles, Bibliothèque royale Albert I, 1992.

Bruxelles-Rotterdam-Paris 1972-1973
Hollandse en Vlaamse tekeningen uit de zeventiende eeuw. Verzameling van de Hermitage, Leningrad en het Museum Poesjkin, Moskou, Bruxelles, Bibliothèque royale Albert I; Rotterdam, Museum Boymans-van Beuningen; Paris, Institut Néerlandais, 1972-1973.

Budapest 1961
Die Kunst im Zeitalter der Maniersmus, Budapest, Szépmüvészeti Múzeum, 1961.

Budapest-Tokyo 1992
European Landscapes from Raphael to Pissarro, Budapest, Hungarian National Gallery; Tokio, Museum of Fine Arts, 1992.

Canberra 1992
Rubens and the Italian Renaissance, Canberra, Australian National Gallery, 1992.

Cité du Vatican 1985
Raffaello in Vaticano, Cité du Vatican, 1985.

Cleveland 1975
Renaissance bronzes from Ohio collections, (cat. W.D. Wixom), Cleveland, The Cleveland Museum of Art, 1975.

Cleveland 1978
The graphic art of Federico Barocci; selected drawings and prints, (cat. E.P. Pillsbury & L.S. Richards), Cleveland, The Cleveland Museum of Art, 1978.

Cologne 1977
Peter Paul Rubens 1577-1640, (cat. J. Müller Hofstede *et al.*), Cologne, Kunsthalle, 1977.

Cologne-Utrecht 1991-1992
I Bambiccianti. Niederländische Malerrebellen im Rom des Barock, (cat. E. Mai *et al.*), Cologne, Wallraf-Richartz-Museum; Utrecht, Centraal Museum, 1992.

Cologne-Vienne 1992
Von Bruegel bis Rubens. Das goldene Jahrhundert der flämische Malerei (éd. E. Mai & H. Vlieghe), Cologne, Wallraff-Richartz-Museum, Vienne, Kunsthistorisches Museum, 1992.

Crémone 1985
I Campi e la cultura artistica cremonese del Cinquecento, Crémone, Santa Maria della Pietà etc., 1985.

Crémone 1994
Sofonisba Anguissola e le sue sorelle, Crémone, Santa Maria della Pietà, 1994.

Dresde 1970
Dialoge. Kopie, Variation und Metamorphose alter Kunst in Graphik und Zeichnung vom 15.Jahrhundert bis zur Gegenwart (cat. W. Schmidt), Dresde, Kupferstich-Kabinett der Staatlichen Kunstsammlungen, 1970.

Dresde 1972
Europäische Landschaftsmalerei 1550-1650, Dresde, Gemäldegalerie Alter Meister, 1972.

Edimbourg 1969
Italian 16th Century Drawings from British Private Collections, Edinburgh, 1969.

Essen-Vienne 1988
Prag um 1600; Kunst und Kultur am Hofe Rudolfs II, Essen, Villa Hügel; Vienne, Kunsthistorisches Museum, 1988.

Evanston-Chapel Hill 1993
Graven Images. The rise of the Professional Printmaker in Antwerp and Haarlem 1540-1640, (cat. T. Riggs & L. Silver), Evanston, Mary and Leigh Block Gallery, Northwestern University; Chapel Hill, Ackland Art Museum University of North Carolina, 1993.

Florence 1964
Mostra di Disegni Fiamminghi e Olandesi, (cat. E.K.J. Reznicek), Florence, Gabinetto Disegni e Stampe degli Uffizi, 1964.

Florence 1966A
Artisti olandesi e fiamminghi in Italia. Disegni del Cinque e Seicento della collezione Frits Lugt, (cat. A. Blankert & C. van Hasselt), Florence, Istituto Universitario Olandese di Storia dell' Arte, 1966.

Florence 1966B
Mostra di disegni degli Zuccari (Taddeo e Federico Zuccari, e Raffaellino da Reggio), (cat. J.A. Gere), Florence, Gabinetto disegni e stampe degli Uffizi, 1966.

Florence 1972
Il tesoro di Lorenzo il Magnifico. I. Le gemme, (cat. N. Dacos, A. Giuliano & U. Pannuti), Florence, Palazzo Medici Riccardi, 1972.

Florence 1973
Mostra di disegni italiani di paesaggio del Seicento e del Settecento, (cat. M. Chiarini), Florence, Gabinetto Disegni e Stampe degli Uffizi, Florence, 1973.

Florence 1980
Il primato del disegno (Firenze e la Toscana dei Medici nell' Europa del Cinquecento, Florence, Palazzo Pitti, 1980.

Florence 1984
Raffaello a Firenze. Dipinti e disegni delle collezioni fiorentine, Florence, 1984.

Florence 1986
Con gli incisori degli antichi Paesi Bassi in Italia, (cat. F. Borroni), Mostre XXIV, Florence, Biblioteca Nazionale, 1986.

Florence-Paris 1980-1981
L'époque de Lucas de Leyde et Pierre Bruegel, dessins des anciens Pays-Bas, collection Frits Lugt, Florence, Istituto Universitario Olandese di Storia dell' Arte; Paris, Institut Néerlandais, 1980-1981.

Florence-Rome 1983-1984
Disegni italiani del Teylers MUseum Haarlem provenienti dalle collezioni di Cristina di Svezia e dei principi Odescalchi (B.W. Meijer, C. van Tuyll), Firenze, Istituto Universitario Olandese di Storia dell'arte; Roma, Istituto Nazionale per la Grafica, Gabinetto Nazionale per le stampe, 1983-1984.

Francfort 1976-1977
Adam Elsheimer, Francfort s.Main, Städelsches Kunstinstitut, 1976-1977.

Gainesville 1991
Italian Old Master Drawings from the collection of Jeffrey E. Horvitz, (cat. L. Wolk-Simon), Gainesville, Samuel P. Harn Museum of Art, 1991.

Gand 1976
Eenheid en scheiding in de Nederlanden 1555-1585, Gand 1976.

Gand 1983
Wandtapijten uit de voormalige Gentse Sint-Pietersabdij. Geschiedenis, onderzoek en conservering, (cat. E. Duverger), Gand, Sint-Pietersabdij, 1983.

Gand 1987-1988
Vlaamse wandtapijten uit de Wawelburcht te Krakau en uit andere Europese verzamelingen, Gand, Sint-Pietersabdij, 1987-1988.

Kiel 1992
Bilderwelten der Renaissance Italienische Graphik des 15. und 16.Jahrhunders aus der Besitz der Kunsthalle zu Kiel, Kiel, Kunsthalle, 1992.

Leyde 1950
Kunstbezit van Oud-Alumni, Leyde, Lakenhal, 1950.

Leyde 1954
Nederlanders te Rome, Leyde, Prentenkabinet, 1954.

Liège 1963
Dessins de Lambert Lombard, Liège, Musée de l'Art wallon, 1963.

Liège 1968
Liège et Bourgogne, Liège, 1968.

Lissabon 1898
Exposição de quadros eferecidos ao Estado pelo Exmo. Sr. Conde de Carvalhido, Lissabon, Museu Nacional de Bellas Artes, 1898.

Londres 1953-1954
Flemish Art 1300-1700, Londres, Royal Academy of Arts, 1953-1954.

Londres 1983A

The Genius of Venice, 1500-1600, (cat. J. Martineau & C. Hope), Londres, Royal Academy of Arts, 1983.

Londres 1983B

Mantegna to Cézanne. Master Drawings from the Courtauld, A Fiftieth Anniversary Exhibition, (cat. W. Bradford, H. Braham), Londres, Courtauld Institute Galleries, 1983.

Londres-Paris-Berne-Bruxelles 1972

Flemish Drawings of the Seventeenth Century from the Collection of Frits Lugt, Institut Néerlandais, Paris, (cat. C. van Hasselt), Londres, Victoria and Albert Museum; Paris, Institut Néerlandais; Bern Kunstmuseum; Bruxelles, Bibliothéque royale Albert I, 1972.

Londres-Washington 1988

Michelangelo Draftsman, (cat. M. Hirst), Londres, National Gallery; Washington, National Gallery of Art, 1988.

Los Angeles 1988

Mannerist prints; international style in the sixteenth century, (cat. B. Davis), Los Angeles, County Museum of Art, 1988.

Louvain 1985

Werken van barmhartigheid. 650 jaar Alexianen in de Zuidelijke Nederlanden, Louvain, 1985.

Mantoue 1989

Giulio Romano, Mantoue 1989.

Malines 1958

Margareta van Oostenrijk en haar hof, Malines, Stadhuis en hof van Savoye, 1958.

Milan 1984

L'Arte degli Anni Santi, Roma 1300-1875, (cat. C. Esposito *et al.*), Milan, 1984.

Milan 1993

Milano e la Lombardia in età comunale. Secoli XI-XIII, Milan, Palazzo Reale, 1993.

Milwaukee-New York 1989

Renaissance into Baroque: Italian Master Drawings by the Zuccari 1550-1600, (cat. E.J. Mundy), Milwaukee, Milwaukee Art Museum; New York, American Academy of Design, 1989.

Montreal 1992

The Genius of the Sculptor in Michelangelo's Work, Montreal, Museum of Fine Arts, 1992.

Munich 1979

Graphik der Niederlände 1508-1617. Kupferstiche und Radierungen von Lucas van Leyden bis Hendrik Goltzius, (cat. K. Renger, C. Syre), Munich, Staatliche Graphische Sammlung, 1979.

Munich 1989-1990

Niederländische Zeichnungen des 16.Jahrhunderts in der Staatlichen Graphischen Sammlung Munich, (cat. H. Bevers), Munich, Staatliche Graphische Sammlung, 1989-1990.

Naples 1988-1989

Polidoro da Caravaggio fra Napoli e Messina (cat. P. Leone de Castris), Naples, 1989.

Naples-Florence 1952

Fontainebleau e la maniera italiana, Naples-Florence, 1952.

New York 1985

Liechtenstein. The Princely Collections, New York, The Metropolitan Museum of Art, 1985.

New York 1988

Creative Copies. Interpretative Drawings from Michelangelo to Picasso (cat. E. Haverkamp-Begemann & A.M. Logan), New York, The Drawing Center, 1988.

New York-Fort Worth-Cleveland 1990-1991

From Pisanello to Cézanne. Master Drawings from the Museum Boymans-Van Beuningen (cat. G. Luijten & A.W.F.M. Meij), New York, The Pierpont Morgan Library; Fort Worth, Kimbell Art Museum; Cleveland, The Cleveland Museum of Art, 1990-1991.

New York-Londres 1986

Flemish, Dutch and British Drawings form the Courtauld Galleries. The Northern Landscape (cat. D. Farr, W. Bradford), New York, The Drawing Center; Londres, Courtauld Institute Galleries, 1986.

Padoue-Rome-Milan 1990

Pietro Paolo Rubens (1577-1640), (cat. D. Bodart *et. al.*), Padoue, Palazzo della Ragione; Rome, Palazzo dell' Esposizione; Milan, Società per le Belle Arti ed Esposizione Permanente, 1990.

Paris 1954

Anvers, ville de Plantin et de Rubens, Paris 1954.

Paris 1965

Le seizième siècle européen. Dessins du Louvre, Paris 1965.

Paris 1969

Dessins de Taddeo et Federico Zuccaro, (cat. J.A. Gere), Paris, Musée du Louvre, Cabinet des Dessins, 1969.

Paris 1985

Dessins anciens du Cabinet des dessins et des estampes de l'Université de Leyde, (cat. J. Bolten), Paris, 1985.

Princeton-Washington-Pittsburgh 1982-1983

Drawings from the Holy Roman Empire 1540-1680, A Selection of North Amercian Collections, Princeton, The Art Museum; Washington, National Gallery; Pittsburgh, Carnegie Institute, Museum of Art, 1982-1983.

Providence 1975

Rubenism, Providence R.I., Bell Gallery, List Art Building, 1975.

Providence 1978

The Origins of the Italian Veduta. An exhibition by the Department of Art (éd. E. Berns), Providence, Bell Gallery, List Art Building, Brown University, 1978.

Rome 1971

Vedute Romane. Disegni dal XVI al XVIII secolo, (cat. M. Chiarini), Rome, Galleria Farnesina, 1971.

Rome 1972

Acquisti 1970-1972. Galleria Nazionale d'arte antica, Rome, Galleria Nazionale d'arte anitica, 1972.

Rome 1972-1973

Il Paesaggio nel disegno del cinquecento europeo. Mostra all'Accademia di Francia, Villa Medici, (cat. R. Bacou, F. Viatte, G. Delle Piane Perugini), Rome, 1972-1973.

Rome 1973

Il Cavalier d'Arpino, (cat. H. Röttgen), Rome, Palazzo Venezia, 1973.

Rome 1982
Un' Antologia di restauri: 50 opere d'arte restaurate dal 1971 al 1981,
Rome, Galleria Nazionale d'Arte Antica, Palazzo Barberini, 1982.

Rome 1983
Giulio Bonasone, (cat. S. Massari), 2 vols., Rome, 1983.

Rome 1984A
Roma 1300-1875. L'arte degli anni santi (réd. M. Fagiolo,
M.L. Madonna), Rome, Palazzo Venezia, 1984.

Rome 1984B
Oltre Raffaello, aspetti della cultura figurativa del cinquecento romano,
(cat. L. Cassanelli, S. Rossi), Roma, Villa Giulia, S. Rita, S. Pietro in
Montorio, S. Marcello al Corso, Oratorio del Gonfalone, Palazzo
Firenze, Trevignano, S. Maria Assunta, 1984.

Rome 1984C
Aspetti dell' arte a Roma prima e dopo Raffaello, Rome, Palazzo Venezia,
1984.

Rome 1987
*Vestigi delle antichità di Roma... et altri luochi. Momenti
dell'elaborazione di un'immagine*, (cat. A. Grelle), Rome, Calcografia
Nazionale, 1987.

Rome 1990
Rubens a Roma, (cat. M.E. Tittoni, S. Guarino, R. Magri), Rome,
Palazzo delle Espozisioni, 1990.

Rome 1991
*La Sistina riprodotta. Gli Affreschi di Michelangelo dalle stampe del
Cinquecento alle campagne fotografiche Anderson* cat. A. Moltedo),
Rome, Calcografia, 1991.

Rome 1992
Invisibilia. Rivedere i capolavori, vedere i progetti, Rome, Palazzo delle
Esposizioni, 1992.

Rome 1993A
*La Venere del Giambologna dal Palazzo dell'Ambasciata degli Stati Uniti
a Roma*, Rome, Palazzo dei Conservatori, 1993.

Rome 1993B
Roma di Sisto V. Le arti e la cultura, (éd. M.L. Madonna), Rome,
Palazzo Venezia, 1993.

Rome-Washington 1988
Views of Rome, Scala Books in association with the Biblioteca Vaticana
and the Smithsonian Institution Traveling Exhibition Service,
(cat. R. Keaveney), Rome-Washington, 1988.

Rotterdam 1954-1955
*Tekeningen en aquarellen van Vlamse en Hollandse meesters uit de
verzameling De Grez in de Koninklijk Museum voor Schone Kunsten te
Brussel*, Rotterdam, Museum Boymans-van Beuningen, 1954-1955.

Rotterdam 1988
*In de Vier Winden. De prentuitgeverij van Hieronymus Cock 1507/10-1570
te Antwerpen. Uit de Collectie Tekeningen en Prenten*, Rotterdam,
Museum Boymans-van Beuningen, 1988.

Rotterdam 1990
*Van Pisanello tot Cézanne; keuze uit de verzameling tekeningen in het
Museum Boymans-van Beuningen, Rotterdam* (cat. G. Luijten &
A.W.F.M. Meij), Rotterdam, Museum Boymans-van Beuningen, 1990.

Rotterdam 1994
Cornelis Cort, 'Constich plaedt-snijder van Horne in Hollandt'
(cat. M. Sellink), Rotterdam, Museum Boymans-van Beuningen, 1994.

Rotterdam-Amsterdam 1961-1962
*150 tekeningen uit vier eeuwen uit de verzameling van Sir Bruce en Lady
Ingram* (cat. C. van Hasselt), Rotterdam, Museum Boymans-van
Beuningen; Amsterdam, Rijksmuseum, 1961-1962.

Rotterdam-Braunschweig 1984
Schilderkunst uit de eerste hand. Olieverfschetsen van Tintoretto tot Goya,
cat. J. Giltay, Rotterdam, Museum Boymans-van Beuningen;
Braunschweig, Herzog Anton Ulrich-Museum, 1984.

Rotterdam-Brugge 1965
Jan Gossaert genaamd Mabuse (cat. H. Pauwels, H.R. Hoetink &
S. Herzog), Rotterdam, Museum Boymans-van Beuningen; Brugge,
Groeningemuseum, 1965.

Rotterdam-Bruxelles 1949
Le dessin flamand de Van Eyck à Rubens, Rotterdam, Museum
Boymans-van Beuningen; Bruxelles, Bibliothèque royale Albert I, 1949.

Rotterdam-Haarlem 1958
Goltzius als tekenaar, Rotterdam, Museum Boymans-van Beuningen;
Haarlem, Teylers Museum, 1958.

Rotterdam-Paris-Bruxelles 1977
Hollandse en Vlaamse tekeningen uit een Amsterdamse verzameling,
Rotterdam, Paris, Bruxelles, 1977.

Rouen 1980
La Renaissance à Rouen, Rouen, 1980.

Sacramento-Davis 1975
*The Fortuna of Michelangelo. Prints, Drawings and Small Sculpture from
California Collections*, (cat. L. Price Amerson Jr.), Sacramento, The
E.B. Crocker Art Gallery; Davis, The University of California, 1975.

San Severino Marche, 1989
*Gherardo Cibo alias Ulisse Severino da Cingoli. Disegni e opere da
collezioni italiane*, San Severino Marche, 1989.

Siena 1988
Da Sodoma a Marco Pino, Siena, Palazzo Chigi Saracini, 1988.

Spello 1989
Pittura del Seicento. Ricerche in Umbria, Spello, 1989.

Spoleto 1989
Pittura del Seicento. Ricerche in Umbria (cat. L. Barroero, V. Casale,
G. Falcida, F. Pansecchi, G. Sapori, B. Toscano), Spoleto Rocca
Alborniana, Chiesa di San Niccolò, 1989.

Stockholm 1953
*Dutch and Flemish Drawings in the Nationalmuseum and other Swedish
Collections*, Stockholm, Nationalmuseum, 1953.

Stuttgart 1979-1980
Zeichnung in Deutschland: Deutsche Zeichner 1540-1640
(éd. H. Geissler), 2 vols., Stuttgart, Staatsgalerie, 1979-1980.

Stuttgart 1984
Zeichnungen des 15. bis 18. Jahrhunderts, Stuttgart, Graphische
Sammlung, Staatsgallerie, 1984.

Turin 1974
I disegni di maestri stranieri della Biblioteca Reale di Turino,
(cat. G.C. Sciolla), Turin, 1974.

Utrecht 1955
Jan van Scorel, Utrecht, Centraal Museum, 1955.

Utrecht 1965
Nederlandse 17de eeuwse Italianiserende landschapschilders, (cat. A. Blankert), Utrecht, Centraal Museum, 1965.

Utrecht 1971-1972
10 jaar aanwinsten, 1961/1971, Utrecht, Centraal Museum, 1971-1972.

Utrecht 1993
Het Gedroomde Land. Pastorale schilderkunst in de Gouden Eeuw, (cat. P. van den Brink *et al.*), Utrecht, Centraal Museum, 1993.

Utrecht-Douai 1977
Jan van Scorel à Utrecht, Utrecht, Centraal Museum; Douai, Musée de la Chartreuse, 1977.

Utrecht-Louvain 1958
Paus Adrianus VI, Utrecht-Louvain, 1958.

Venise 1976
Tiziano e la silografia Veneziana del Cinquecento (cat. M. Muraro & D. Rosand), Venise, Fondazione Giorgio Cini, 1976.

Venise 1994
Rinascimento da Brunelleschi a Michelangelo. La rappresentazione dell'architettura (cat. H. Millon, V. Magnago Lampugnani), Venise, 1994.

Vicence 1980
Palladio e la maniera. I pittori vicentini del cinquecento e i collaboratori del Palladio 1530-1630 (cat. V. Sgarbi), Vicence, Tempio di Santa Corona, 1980.

Volterra 1994
Il Rosso e Volterra, Volterra, Pinacoteca Comunale, 1994

Washington 1976-1977
Titian and the Venetian Woodcut, Washington, National Gallery of Art, 1976-1977.

Washington 1979
Prints and Related drawings by the Carracci Family. A Catalogue raisonné, Washington, National Gallery of Art, 1979.

Washington-Florence 1988
Michelangelo Architetto. La facciata di San Lorenzo e la cupola di San Pietro (cat. H.A. Millon, C.H. Smyth), Washington, National Gallery; Florence, Casa Buonarroti, 1988.

Washington-New York 1986-1987
The Age of Bruegel: Netherlandish Drawings in the Sixteenth Century (cat. J.O. Hand, J.R. Judson, W.W. Robinson, M. Wolff), Washington D.C., National Gallery of Art; New York, Pierpont Morgan Library, 1986-1987.

Vienne 1964-1965
Claude Lorrain und die Meister der römischen Landschaft im XVII. Jahrhunderts (cat. E. Knab), Vienne, Graphische Sammlung Albertina, 1964-1965.

Vienne 1967
Die Kunst der Graphik. IV. Zwischen Renaissance und Barock. Das Zeitalter von Bruegel und Bellange. Werke aus dem Besitzder Albertina, Vienne, 1967.

Vienne 1967-1968
Zwischen Renaissance und Barock. Das Zeitalter von Bruegel und Bellange (cat. K. Oberhuber), Vienne, Graphische Sammlung Albertina, 1967-1968.

Vienne 1977
Peter Paul Rubens 1577-1640. Ausstellung zum 400. Wiederkehr seines Geburtstages, Vienne, Kunsthistorisches Museum, 1977.

Vienne 1988A
Prag um 1600, Vienne, Kunsthistorisches Museum, 1988.

Vienne 1978B
Giambologna: Ein Wendepunkt der Europäischen Plastik, Kunsthistorisches Museum, Vienne, 1978.

Vienne 1989-1990
Fürstenhöfe der Renaissance. Giulio Romano und die Klassische Tradition, Vienne, Neue Burg, 1989-1990.

€9 90

04/08